劇場 與 道場
觀眾 信眾

臺灣戲劇與儀式論集

Performance Space and Sacred Space, Audiences and Believers:
Anthology of Theatre and Ritual in Taiwan

邱坤良 著
Kun-Liang Chiu

國立臺北藝術大學
Taipei National University of The Arts

遠流出版公司

本書經「國立臺北藝術大學學術出版委員會」學術審查通過出版

自序

自序

　　戲劇緣起於人類生活，東西方皆然。源頭來自希臘的西方戲劇，千年來隨著劇場發展與近代人文思潮，從儀典、休閒娛樂到人類心靈探討與政治、社會議題的批判，舞臺的藝術風格加重，在戲劇主題意識、表演形式與內容各方面，更加多元化，相對地，劇場中祭儀的部分愈來愈不明顯。

　　臺灣的戲劇傳統源自中國，但未曾經歷中國戲劇史的宮廷劇場與勾欄茶樓式的商業劇場，文人家班的戲劇活動也極罕見，卻也突顯臺灣戲劇的庶民性格，及其以社群祭儀為中心的演出生態，臺灣史上的戲劇活動基本上是儀典的一部分，多為聚落民眾作為報賽田社或生命禮俗的媒介。從十七世紀後期以降的三百年間，一切民間社會活動「無不先以戲者」，整個沉浸在「里巷靡日不演戲」、「山橋野店，歌吹相聞」，處處是劇場的氛圍，臺灣成為演戲之島，也是一個儀式性濃厚的宏觀舞臺。

　　戲劇表演者有職業演員、業餘「子弟」，也包含道士、法師、釋教沙門的表演，後者所牽涉的戲劇活動有兩層意義，其一係道士、法師展現科儀中的戲劇元素，再則是道士、法師以「子弟」的身分，出現於民間子弟團的活動中。不論是戲臺、道場，戲劇演員與道教、釋教的表演，皆有觀看者，他們同時扮演看戲的觀眾與道壇科儀的信眾，一方面接受儀式的象徵意義，再方面也藉看戲獲得身心調劑及與家族、里鄰交流與整合。

　　隨著近代西方帝國主義在全球建立殖民地，遂行政治壓迫、經濟掠奪之際，宣教活動熱烈，西方戲劇形式與內容也在列強勢力所及範

圍，成為普世的現代戲劇。日治之後的臺灣，出現現代戲劇，新式劇院也在大城小鎮普遍建立，打破既有的演出型態，除了與祭儀相關的外臺戲之外，劇院內臺演出漸趨普遍，也出現標榜文明、現代的通俗新劇團，以及文化人組成的戲劇運動團體。臺灣百年來的現代戲劇（新劇）生態，作為「現代性」的表徵，先後受中國、日本與歐美影響，日治初期，臺灣現代戲劇萌芽，其發展具有濃厚的目的性與儀式性，諸如提昇國民文化素質，藉戲劇傳播政治與藝術理念，摒棄民間表演的「陋俗」，新劇運動代表一種身分象徵以及儀式性的宣告。然而，殖民統治者同樣以戲劇（如皇民劇）作為改造臺灣觀眾與臺灣戲劇的重要目標。因此，就臺灣戲劇史的屬性來看，不論傳統戲劇、現代戲劇都有濃厚的儀式意義。

　　戰後臺灣現代戲劇逐步發展的同時，傳統戲劇日漸衰微，然而，若干劇種（如京劇、歌仔戲）從現代劇場注入活力，甚至走向劇場化，成為當代表演活動的一環，而配合祭儀的表演仍然流傳於民間社會，傳統／現代、草臺／戲院的競爭與互動也值得觀察。若就臺灣戲劇史的發展脈絡來看，從明清進入日治到回歸中華民國，傳統戲劇大致一脈相傳，現代戲劇則呈現斷裂、區隔的現象，日治時期出現的臺灣現代戲劇運動在歷史的時間軸線中，僅能算是曇花一現，在回歸中國的戲劇洪流中，原來以日語、臺語演出的臺灣新劇成為難以積累的殘缺記憶。

　　近年臺灣戲劇史的研究愈加多元、熱烈，其中現代劇場研究多師承西方現代戲劇的創作、研究方法，並接受社會學家（如涂爾幹 Émile Durkheim、范吉內 A. van Gennep）、人類學家（如李維斯陀 C. Lévi-Strauss、透納 Victor W. Turner）、戲劇家（如謝喜納 Richard Schechner、彼得布魯克 Peter Brook）的理論，其中范吉內的通過儀式 (Rites of passage) 影響深遠，他把禮儀劃分為三階段：分離、中介、再

融合，透納結合曼徹斯特學派格拉克曼 (M. Gluckman) 的社會衝突儀式化與范吉內「過渡儀式」的理論，發展新的儀式三段論，即：社會秩序、社會失序、社會新秩序。如透納眼中，儀式本身就是一齣社會劇，反映社會結構之間的衝突、緊張，並予以有效整合。

謝喜納也認為劇場就如同祭儀，兩者都是脫離常態的扮演、轉化，參與者脫離既有的社會結構，經過中介狀態，再返回原有的社會秩序，他進一步把透納的理論延伸至不被室內劇場規範的外部空間，印證劇場本質與交融性現象的完整結構。透納與謝喜納的儀式理論，尤為臺灣劇場工作者所熟知。

此外，一九六○年代被視為當代劇場先知的法國戲劇家阿鐸（Antonin Artaud，1896-1947），致力於重塑以神話與儀式為基礎的劇場，影響當代戲劇文化至深，臺灣劇場界多半對阿鐸的殘酷劇場與其神話儀式觀點，也耳熟能詳。

近年戲劇、宗教、民俗學者有關本土宗教與科儀的研究風氣維持一定溫度，成果也豐碩，不過甚少人從劇場的角度，較完整地論述道士、法師科儀表演與戲劇化「外齣」──包括戲劇與儀式空間、文本結構、前後場、身段動作。多數的研究注意科儀本，涉及戲劇或劇場部分，多屬簡單概述，不易看到科儀演出的臨場性與實際流程。另方面，許多儀式戲劇已然與民眾生活脫節，淪為形式的表演，請主（出資者）、觀賞者的參與感明顯降低，真正看戲者不多，尤其是鍊度功德中的道教、釋教戲劇，更隨著現代人的生活習慣而簡化，甚至消失。

收入本書的九篇論文多曾在學術研討會或學報發表，大致可分成兩部分，其一為臺灣戲劇及劇場史的現象探討，包括〈時空流轉，劇場重構：十七世紀臺灣的戲劇與戲劇中的臺灣〉、〈清代臺灣方志中的「戲劇」〉、〈戰時在臺日本人戲劇家與臺灣戲劇──以松居桃樓為例〉、〈文學作家、劇本創作與舞臺呈現──以楊逵戲劇論為中心〉、

〈理念、假設與詮釋：臺灣現代戲劇的日治篇〉、〈林獻堂看戲——《灌園先生日記》的劇場史觀察〉，其二為道場科儀與祭典演戲，包括〈道士、科儀與戲劇——以雷晉壇《太上正壹敕水禁壇玄科》為中心〉、〈道場演法：「命魔」與《敕水禁壇》的戲劇性——以盧俊龍「迎真定性壇」《靈寶祈安清醮金籙宿啟玄科》為中心〉與〈社‧會‧戲——以礁溪協天廟龜會為中心〉。

　　兩者之間似乎缺乏聯結，但從劇場、道場的活動本質來看，對日治時代新劇運動的探討與省思有助於瞭解臺灣戲劇史本質，而從劇場的角度討論演戲者、看戲者，以及科儀文本內容、道士師承傳統、角色扮演與舞臺動作的關係，則可看出戲劇與儀式的本源及其民間基礎，也不難體會其中或隱或顯的互動，以及彼此間主動、被動的交流管道。換言之，戲劇與儀式之間的辯證、解讀，可為臺灣的戲劇研究提供具體的例子。

第一章
時空流轉，劇場重構：
十七世紀臺灣的戲劇與戲劇中的臺灣

一、前言

　　五百年前的臺灣，無論高山、平地或附屬小島，所見多為南島語族，少有漢人足跡。然閩粵沿海一帶宋元以來即為海上貿易中心，元代在澎湖設巡撫司，明初曾沿其制，但於洪武二十年 (1387) 裁撤，並禁止閩粵人民私自出海。不過，冒險犯禁至臺灣、南洋、日本捕魚、貿易或做各種營生者，仍不絕於途。十五、十六世紀的大航海時代，西方海權國家陸續東來，臺灣成為海商／海盜與西方殖民帝國競逐的場域，也揭開近代史的新頁。十七世紀前期，擁有強大艦隊的鄭芝龍、鄭成功父子勢力不僅在中國東南沿海、臺灣，也曾通行於東亞到東南亞一帶。

　　十七世紀的臺灣，荷蘭、西班牙、明鄭、滿清政權更迭頻仍，國際局勢變化多端，臺灣的族群與戲劇活動是否呈現特殊而多元的現象？例如：在臺荷蘭人、西班牙人的紀念性宴會或族群生活中是否有戲劇演出、以走私貿易為生的日本商人（浪人）形成的聚落，有無日本傳統戲劇、謠曲演出？上述的假設性皆因史料缺乏，無法確定，亦不易判斷。不過，同樣很難「保證」這些臺灣的外來者絕對沒有戲劇活動。

　　荷據至入清之前的臺灣 (1624-1683)，戲劇相關的資料極少，十七世紀九〇年代所見文獻，卻又有臺人「好戲劇」，甚至狂熱到「為世道人心之玷」、「為全臺之弊俗」的記載，「好戲劇」的臺灣人傳統，是清領之後的臺灣社會現象，抑或荷據、明鄭時期漢人社群生活文化之一斑？

　　臺灣早期的戲劇活動顯露臺灣移民社會的特質，但也涉及另一層次的問題：討論十七世紀臺灣戲劇，戲劇史研究的「臺灣」，其所涵蓋的區域與空間範圍，除了臺灣、澎湖，還包括哪些地方？原住民、漢人族群之外，在臺荷蘭人、西班牙人、日本人的戲劇活動是否也是

臺灣戲劇史的一部分？這些與十七世紀臺灣關係密切的國家，在其本國戲劇作品中是否提到臺灣？如何描寫臺灣？尤其鄰近的日本人所瞭解或想像的臺灣或臺灣戲劇，是何種樣貌？

　　十七世紀的臺灣戲劇文獻極少，加上研究起步較晚，注意到荷據、明鄭時期「戲劇」者不多，近年研究風氣雖開，但針對臺灣早期戲劇作專門研究者，仍不多見。目前為止，只有英國劍橋大學教授龍彼得 (Piet van der Loon, 1920-2002) 曾引述荷蘭文獻討論臺灣與東南亞華人戲劇活動；[1] 另外，常住臺灣的荷蘭學者羅斌 (Robin Erik Ruizendaal) 曾撰寫〈荷蘭文獻中的臺灣早期戲劇活動〉[2] 一文，研究資料雖有限，討論不多，但可視為荷蘭、明鄭時期臺灣戲劇研究的一個開端。另外，陳瑢真針對荷鄭戰爭時被鄭成功殺害的傳教士韓步魯事蹟改編的《福爾摩沙圍城悲劇》，在荷蘭萊頓大學完成碩士論文，[3] 亦屬先行研究者。

　　本文嘗試就有限的史料，結合一些非史料，勾劃十七世紀臺灣戲劇生態，所要討論的，不僅僅是十七世紀（荷蘭、明鄭至清初）臺灣戲劇可能的舞臺空間、表演形式與內容，也可視為臺灣早前戲劇史研究方法論的探討。

二、族群：十七世紀前期臺灣的戲劇

　　討論荷蘭、西班牙與明鄭時期的臺灣戲劇，在演出資訊匱乏的情形下，或可從其社群生活切入，推測可能的活動軌跡。原因在於戲劇緣起於人類天性（如模仿、遊戲）以及祭儀與社群活動，各族群對戲劇的定義即使不同，形式與內容有別，藉著表演作為崇拜神祇或自然

1 龍彼得，《明刊閩南戲曲絃管選本三種》，臺北：南天書局，1992 年。頁 26-28。
2 羅斌文章刊登於《臺灣的聲音》，水晶唱片，1997-1998 年。頁 78-83。
3 Chen Jung-Chen, Een studie van het Nederlandse Toneelstuk Anthonius Hambroek, of de belegering van Formoza, Universiteit Leiden,2002.

萬物，整合社群關係、抒發情感的媒介，應是普遍存在的現象。隨著文明的推展，戲劇呈現不同的文化層次與表演內容，並在敬神儀式與休閒娛樂之外，成為官方儀典的工具，相對地，戲劇家也常藉作品批判政治，反映社會問題。戲劇既是一群人的表演行動，探討臺灣早期的戲劇活動，社群生活（如人數、居住環境）及其文化傳統（如生命禮儀與祭儀形式），便是重要的觀察點。

臺灣在荷據之前，只有散居各處、人數不多、屬於南島語族的原住民，也有些季節性停留的中國商人、漁民，來此捕魚或與原住民交易，在明代官方文書中，雞籠、淡水、北港等地名經常出現。[4] 一六〇二年荷蘭在巴達維亞（今雅加達）設立聯合東印度公司，一六二一年在美洲設西印度公司，與西方海上國家爭霸，阿姆斯特丹成為十七世紀世界貿易中心。當時的荷蘭，名義上仍為西班牙屬地，南部十省與西班牙人相同，大多信仰天主教，北部信奉新教（喀爾文教派）的尼德蘭七省則組成烏支勒斯特同盟 (Union of Utrecht)，對西班牙進行獨立戰爭，最後取得勝利。[5]

荷蘭於一六〇四年、一六二二年兩度進占澎湖，後與明朝達成協議，於一六二四年轉向臺灣，進占臺南外海的沙洲，在大員（今臺南安平）建熱蘭遮城（Zeelandia，今安平古堡）。荷蘭治臺政策深受重商主義影響，以經濟與利益為主要考量，本地的行政長官聽命於總部設於巴達維亞的聯合東印度公司總部。荷蘭據臺之後，開始規劃普羅岷

4 明萬曆年間的福建巡撫許孚遠 (1535-1596) 在〈疏通海禁疏〉云：「東南邊海之地，以販海為生，其來已久；而閩為甚。閩之福、興、泉、漳襟山帶海，田不足耕，非市舶無以助衣食；其民恬波濤而輕生死，亦其習使然；而漳為甚。」許孚遠提到當閩南同安、海澄、龍溪、漳浦、詔安等處漁民「每年於四、五月間告給文引，駕使鳥船，稱往福寧卸載海港捕魚，及販雞籠、淡水者，往往私裝鉛、硝等貨潛去倭國；徂秋及冬，或來春方回。亦有藉言潮、惠、廣、高等處糴買糧食，徑從大洋入倭；無販番之名，有通倭之實……。」〈疏通海禁疏〉收入〔明〕許孚遠撰，《敬和堂集》，《明清檔案彙編》第 1 輯第 1 冊，行政院文化建設委員會，2004 年。頁 146-149。
5 1609 年荷西停戰，但至 1648 年，西班牙才承認荷蘭北部七省獨立。南部傾向西班牙的十省，1830 年才獨立為比利時。

西亞市鎮，[6] 召募中國東南沿海居民前來開墾，種植稻米、蔗糖或通商。作為統治階層的荷蘭人具有絕對權力，所有耕地主權亦屬荷蘭國王所有，稱為「王田」，開墾的漢人和原住民皆為佃戶。

　　一六四四年後，荷蘭統治的臺灣每年召開「地方會議」（Landdag，但有數年未曾召開），由原住民頭人代表其村社出席，會議內容包括討論長官提出的政治提案、聽取頭人治下屬民的上訴等等。一六四四這一年也設立熱蘭遮市參議會，作為市民代表機關，歐洲人和漢人在參議會都有席位。[7]

　　另外，從一五七〇年代起，日本的浪人就結合中國海盜，以臺灣、澎湖作為巢穴，騷擾對岸的中國大陸與南方海域，而後越過臺灣，到呂宋、越南從事貿易。一五九三年十一月初，豐臣秀吉 (1537-1598) 計畫招諭臺灣，引起各國疑懼，德川家康 (1543-1616) 掌權 (1600) 後，一反豐臣秀吉對外政策，致力與海外諸國締結友好關係。日本學者岩生成一根據陳第《東番記》、林謙光《臺灣紀略》等書判斷，荷蘭在臺灣築城之前，日本人已在大員島對岸北線尾暫時停留，「搭寮經商」，日本船也在臺灣的大員停泊，目的在躲避明朝海禁政策，並與對岸來的中國船進行走私貿易。[8]

　　荷蘭人在興築熱蘭遮城時，先在北線尾設商館與中日商人交易，後鑒於蓋有商館之砂地甚為狹隘，無法供更多中國人及日本人居住，加上北線尾缺乏飲用水，且有淹水之虞。一六二五年一月十四日首任臺灣長官宋克 (Martinus Sonck) 召集議員開會，決議要到對岸的淡水溪旁建館，並開發新的城鎮。東印度公司也相信選定之地區有淡水河川，

6 普羅岷西亞建城工程進度緩慢，至荷據後期才與大員的熱蘭遮城並稱臺灣兩大市鎮。見江樹生譯註，《梅氏日記：荷蘭土地測量師看鄭成功》，臺北：漢聲雜誌社，2003 年。頁 22。

7 韓家寶著，鄭維中譯，《荷蘭時代臺灣告令集・婚姻與洗禮登錄簿》，臺北：曹永和文教基金會，2005 年。頁 48-50。

8 見岩生成一，〈在臺灣的日本人〉，收入村上直次郎、岩生成一、中村孝志、永積洋子著，許賢瑤譯，《荷蘭時代臺灣史論文集》，宜蘭：佛光人文社會學院，2001 年。頁 165。

土地肥沃，並有野獸、魚類棲息之沼澤，沿岸魚類亦多，將吸引中國人及日本人前來定居。[9] 這個新市鎮後命名為普羅岷西亞 (Provintia，赤崁街)，含荷蘭七省聯合之意。

荷蘭占領臺灣這一年，鄭成功在日本平戶出生 (1624)，兩年後，西班牙也在北部基隆、淡水一帶建立據點，與馬尼拉成犄角之勢，屏障其既有的利益，也作為進一步與中國通商的基地。西班牙在基隆島（社寮）建聖薩爾瓦多城，滬尾（淡水）則有聖多明哥城（Fuerte de Santo Domingo，今之淡水紅毛城前身）。一六二七年後興建教堂，傳教士足跡遍及淡水塞納村落（淡水社）一帶。西班牙名義上佔領北臺灣十八年 (1626-1644)，實際上只是點狀的管理，一六四四年被荷蘭人驅逐。[10] 一六六一年，據廈門、金門與閩粵沿海抗清的鄭成功，經鹿耳門攻臺，隔年荷蘭守軍投降，開啟臺灣的明鄭時代，直至一六八三年被清朝所滅。

荷據時期在臺荷蘭人數不詳，很難透過其社群活動瞭解生活場景，以及在儀式慶典或日常閑暇時是否有戲劇演出？當時東印度公司的各殖民地，已知若干善於繪畫的舵手、船醫，能把船隻所到之處的民族、動物和當地物產畫下來，[11] 是否也有在臺荷蘭人及其雇用的歐洲傭兵扮演戲劇，作為娛樂消遣？或邀歐洲劇團來臺灣「宣慰」殖民地官員或「僑胞」？

北部的西班牙勢力範圍，未見西班牙人社群的相關戲劇記錄。另據一六二六年西班牙人繪製的「臺灣島荷蘭人港口圖」標示，在北線尾北方隔一水道的對岸，畫有三棟長屋，記為「日本人的村落」(Lugar

9 參見岩生成一前引文，頁 167-168；江樹生譯註，《梅氏日記：荷蘭土地測量師看鄭成功》，頁 22。
10 參見曹永和，〈明鄭時期以前之臺灣〉，《臺灣早期歷史研究》，臺北：聯經出版公司，2000年。頁 37-97。
11 Rund Spruit，〈奇眉異目：描繪亞洲〉，收入國立臺灣歷史博物館籌備處主編，《荷蘭時期臺灣圖像國際研討會——從時間到空間的歷史詮釋》，臺南：國立臺灣歷史博物館籌備處，2001年。頁 123-132。

de los Joponeses)，並註有「中國人五千一百名」和「日本人一百六十名」，[12] 一六二六年濱田彌兵衛事件，導致幕府將軍下令海外日本人回國，不得進行海外貿易。[13] 在此之前，臺灣日本人的群居生活中，尚未出現日本傳統藝能的演出記錄。

在荷蘭統治下各族群中，最可能出現戲劇演出者，首推漢人聚落。荷蘭興建熱蘭遮城前夕，漢人出入大員者估計二、三千人，定居者則在一千至一千五百人之間。荷蘭據臺後，廣召募漢人來臺開墾，大量種植稻米與蔗糖，耕地面積激增，[14] 一六三八年十一月單是在荷蘭人支配地區內的漢人，約有一萬至一萬一千名，從事捕鹿、種植稻穀和蔗糖以及捕魚等活動。明末流寇舉事、滿清入關，明朝搖搖欲墜，移居臺灣的閩粵漢人大增。一六四八年《荷蘭長崎商館日記》記載，逃出中國的移民已超過了七千人。[15] 一六五〇年，臺灣長官 Nicolaes Verburgh 估計，在臺灣的中國移民已達一萬五千人。到一六六一年鄭成功發兵臺灣時，大員附近「已形成一個除婦孺外，擁有二萬五千名壯丁的殖民區」。[16]

荷蘭時期臺灣漢人多來自閩粵，而閩粵地區節令祭祀演戲歷史悠久，不僅是報賽田社的農耕禮儀，海上生活者演戲、酬神的風氣同樣

12 1626 年「臺灣島荷蘭人港口圖」，原圖藏西班牙塞維亞印地亞斯德檔案館，摹本現藏臺灣博物館，乃在臺日人清水雪江於 1935 年應臺灣總督府委託繪圖。參見陳其南，《臺博物語：臺博館藏早期臺灣殖民現代性記憶》，臺北：國立臺灣博物館，2010 年。頁 20-21。

13 1627 年日本商人帶領 16 名新港社人前往日本，提議將福爾摩沙主權獻給幕府，但遭到拒絕，隔年武裝的日本商船返回大員，新任的荷蘭長官奴易茲 (Pieter Nuyts) 堅持搜船，並囚禁新港社人，日本船船長濱田彌兵衛突帶人進入奴易茲官邸，設計挾持奴易茲，要求荷蘭評議會賠償貨物損失，並釋放新港社人，日本當局並斷絕日、荷貿易活動，奴易茲自願被引渡到日本後，遭受 5 年的軟禁，日荷貿易才又恢復，不過，1635 年幕府又禁止日本進行海外貿易。濱田彌兵衛事件，參閱林景淵，《濱田彌兵衛事件》，臺北：南天書店，2011 年。頁 75-90。

14 荷據末期，臺灣耕地面積從 1646 年的 3000 甲增至 13000 甲，農業收入也大增。中村孝志，《荷蘭時代在臺灣歷史上的意義》，臺北：稻鄉出版社，1997 年。頁 37。

15 根據巴達維亞總督狄門 (Antonio van Diemen) 向公司 17 人董事會提出的報告書。見湯錦台，《大航海時代的臺灣》，臺北：貓頭鷹出版社，2001 年。頁 120。

16 同前註。

盛行。當時的臺灣已出現漢人崇拜的神祇名稱，也有寺廟存在，[17] 在臺灣的漢人數目，無論初期的數千或後期的數萬人，形成聚落型態殆無疑問，戲劇必然成為重要的社會活動。

一六五二年在赤崁附近農村開墾的郭懷一 (?-1652)，不滿荷蘭人壓迫，決定在當年的中秋夜起事，因事機不密，引起荷蘭官方注意，乃提前率領一萬六千名漢人進攻赤崁，但被荷軍結合原住民所弭平。郭氏選擇中秋夜舉事，有節令意義，如日期明顯，且具社日、團圓的象徵意義，而一萬六千人響應，或屬誇張，至少亦反映漢人聚落一定的規模與凝聚力。[18]

荷蘭在一六六二年退出臺灣之後，仍試圖恢復，伺機而動。明鄭治臺初期重心放在南部，北部（如雞籠、淡水）只作為流放罪犯之地。一六六四年八月二十七日，荷蘭艦隊開入雞籠港，重修舊有城堡，安置二百四十人的兵力，以及二十四座大砲，維持對外貿易，還安排一位傳教士執掌禮拜事宜，也與淡水居民維持往來。[19] 一六六四年春節，荷蘭翻譯官 Johannes Melman 曾來大員停留數日，目的在了解荷蘭戰俘狀況。他在一份報告中，對於當時大員戲劇活動，有簡單卻極重要的描述：

> 在城市裡，而且在整個大員地區，只看到四、五千人，因為是他們的新年，他們大部分人在街道上看戲和參加其他娛樂活動。[20]

17 翁佳音，〈影像與想像——從十七世紀荷蘭圖畫看臺灣漢番風俗〉，收入國立臺灣歷史博物館籌備處主編，《荷蘭時期臺灣圖像國際研討會——從時間到空間的歷史詮釋》，臺南：國立臺灣歷史博物館籌備處，2001 年。頁 24-27。

18 郭懷一事件，參見村上直次郎（日文譯注）、中村孝志（日文校注）、程大學（中譯），《巴達維亞城日記》第 3 冊，臺北：臺灣省文獻委員會，1990 年。頁 121-122。

19 陳國棟，《臺灣的山海經驗》，臺北：遠流出版公司，2006 年。頁 133。

20 Olfert Dapper, *Gedenkwaerdig Bedry der Nederlandsche Oost-Indische Maetscha ppyeopde Kusteen in het Keizerrij van Taisin go fsina.* Amsterdam: Jacob van Meurs,1670, pp. 372-373. 引自羅斌，〈荷蘭文獻中的臺灣早期戲劇活動〉，《臺灣的聲音》，水晶唱片，1997-1998 年。頁 78-83。

有四、五千人的大員，新年期間大部分人到街道上看戲，這是明鄭統治時期臺灣年節演戲盛況，亦應為荷蘭時代臺灣漢人的新年風俗習慣。

一六七〇年荷蘭歷史學家達帕兒 (Olfert Dapper) 出版《荷蘭東印度公司對於中國沿海及其帝國的重要活動》，書中對臺灣原住民的社會組織（包括宗教、風俗）以及荷蘭人與漢人在臺情況有所觸及，當時荷蘭人退出臺灣已過八年，達帕兒的資料部份來自蘇格蘭人 David Wright 與荷蘭宣教師 George Candidius、翻譯官 Johannes Melman 的筆記或報告。其中 Wright 在鄭成功攻臺 (1662) 前即已在臺灣生活數年，Candidius 於一六二七至一六三一年、一六三三至一六三七年兩度在臺灣停留，Melman 則如前述，曾於一六六四春節時到過大員。Dapper 書中有一段與戲劇有關：

……中國人比我們陶醉在戲劇裡，因此無數的年青人以演戲維持生活。他們稱呼發明戲劇的人為 Scheekong（相公），而把祂當作一個神……。中國人那麼喜歡戲曲，好比一個人脫離一個災難時，他不會像一個基督徒在教堂感謝上帝，但他們會安排一個戲劇表演感謝他們的神。有的團在整個帝國四處旅行，有的停駐在主要商業城市，為的是參與節日與宴會時的演出，甚至有的地方每一個酒館有它自己的演員……。但這些人（中國戲曲演員）真的是社會的下層人物，也是邪惡的流氓……。演員被邀請演出時早已準備好他們的劇本……為了方便主人可以選擇他們想看的一齣戲，這些劇本都在一本他們給主人看的很厚的書裡。……幾乎一切是用唱的方式表達，口白極少。演員跟著每場戲的需

要，穿著非常漂亮的服裝。[21]

　　Dapper 敘述的中國戲曲演出活動，包括戲神（相公爺或田都元帥）信仰，演戲酬神消災，劇團巡迴演出，也常駐酒館（茶樓、酒樓）表演，演出時主人有「點戲」的習俗或嗜好，演出的戲曲唱多白少、行頭華麗……，這些都符合戲曲的特色，不過，Dapper 未曾到過臺灣，他所指涉的，未必發生在臺灣，可能是中國閩粵一帶的戲曲活動。

　　鄭克塽降清 (1683) 後的臺灣人口統計，在二十五萬人左右。[22] 當時以臺南為中心，南及恆春，北迄雞籠、淡水，皆有點狀的開墾。依宋代以降社戲傳統與明代文人演戲風氣，[23] 以及移墾時代戲劇作為整合社群關係的漢人習俗，明鄭時期漢人演戲應時十分頻繁。

　　已故荷蘭籍英國劍橋大學教授龍彼得，曾有論文談及一五八九至一七九一年間的海外中國戲曲活動，他引用十七世紀初英國人在印尼的記錄，說明中國帆船每次進港或出港都要演戲。當時日本長崎華人人數不足五千，已有中國戲班，並且有戲神──相公爺（田都元帥）的寺廟。他並以東南亞戲劇演出資料證明有中國人聚落的地方就有中國戲班，[24] 龍彼得教授所敘述的東亞及東南亞戲劇生態，同樣可印證十七世紀的福建與臺灣戲劇活動史。

21 Olfert Dapper *Gedenkwaerdig Bedry der Nederlandsche Oost-Indische Maetscha ppyeopde Kusteen in het Keizerrij van Taisin go fsina*, pp. 271-274. 引自羅斌，〈荷蘭文獻中的臺灣早期戲劇活動〉，《臺灣的聲音》，頁 78-83。

22 陳紹馨，《臺灣省通志稿》卷 2〈人民志·人口篇〉，臺灣省文獻委員會，1964 年。頁 164。

23 社戲傳統可以陳淳 (1153-1216)〈上傅寺丞論淫戲書〉、〈上趙寺承論淫祀〉所見漳州演戲情形，以及陸游 (1125-1210)、劉克莊 (1187-1269) 詩文所見為代表；參見邱坤良，〈臺灣近代民間戲曲活動之研究〉，《國立編譯館館刊》第 11 卷第 2 期，1982 年 12 月。頁 249-282；明代文人家班可以明末張岱 (1597-1679) 描述家中戲班情形為代表，參見〔明〕張岱著，馬興榮點校，《陶庵夢憶》（與《西湖夢尋》合集），上海：新華書店，1982 年；以及俞大綱，〈張岱的戲劇生活〉，收入《中國古典文學論文精選叢刊》戲劇類一，臺北：幼獅文化事業，1984 年。頁 539-550。

24 龍彼得，《明刊閩南戲曲絃管選本三種》，頁 27-28。

三、從明入清：臺灣人的「好戲劇」

　　鄭芝龍、鄭成功兩代經略臺灣及附近海域，與東西方強權抗衡，進而終結其在臺灣的勢力，從漢人的觀點，深具歷史意義。尤其鄭成功率南明將士及其眷屬移入臺灣，訂官制、設郡縣、建聖廟、辦學校，[25] 寓兵於農，招徠福建沿海移民，增加勞力，[26] 所建立的漢人社會與農耕文化，有別於以往季節性移民或以經濟性作物為主的種植模式，農耕禮儀與社祭活動結合，有祭祀必演戲的漢人傳統得以沿襲與深化。入清之前，臺灣漢人廟宇已由荷蘭時期的一座——吳真人（保生大帝）廟，增到三十九座。[27] 寺廟的建立象徵傳統祭祀、社火、演戲的形式也出現於臺灣，而在民間演戲的傳統之外，當時的王公貴族、官吏、文人階層，亦不乏經歷南明小朝廷或家班演戲者，[28] 縱然兵馬倥傯、山河有變，但私人堂會式的戲劇活動，即使規模不大，表演技藝未必精湛，但遺風應猶在。永曆十八年 (1664) 死於澎湖的明末遺老同安人盧若騰 (1599-1664) 晚年有〈觀劇偶作〉云：

　　老人年來愛看戲，看到三更不渴睡，嗔喜之變在斯須，倏而猙獰倏嫵媚，……無數矮人場前觀，優孟居然叔敖類，插科打諢態轉

25 鄭成功、鄭經父子釐定行政區域，並改臺灣為「東都」，將當時荷蘭人所築的熱蘭遮城改為「安平鎮」，城內的普羅民遮城附近一帶則改稱「承天府」，府下再設置「天興」、「萬年」二縣，作為治理臺灣的最高行政機構。鄭經嗣位後又將「東都」改為「東寧」，「天興」、「萬年」由縣制改為州制，詳訂行政區域，設保甲制度，開拓對外貿易，大肆經營。

26 鄭氏在臺的土地政策，是將荷蘭人原有的王田收編於官府，改稱官田，並獎勵鄭氏宗室與文武官吏招徠移民從事開墾，各區土地再按區分發予駐地兵開墾，稱為營盤田。此外，更改進農業技術，發展民間工業，奠定漢人社會的經濟基礎。

27 陳漢光，〈從臺灣方志看明鄭的建置〉，《臺灣文獻》第 9 卷第 4 期，1958 年 12 月。頁 81-97。

28 《桃花扇》有不少場景記述滿清大軍南下，偏安江左的南明危在旦夕，但朝廷與文人社團（如復社）仍然演戲不輟。福王元夕排演阮大鋮的《燕子箋》因角色不定，大為傷神，雖為戲曲故事，卻反映明末文人演戲之一斑。參見孔尚任《桃花扇》，二十四齣〈罵筵〉、二十五齣〈選優〉。

新，竟是收場成底事……祇應飽看梨園劇，潦倒數杯陶然醉。[29]

這首詩所述未必為臺澎的戲曲表演（可能是金門），但仍可作為明鄭臺灣官紳戲劇活動的一個例證。

清康熙二十二年 (1683)，臺灣改朝換代，歸滿清管轄，並在福建省之下設臺灣府，轄臺灣、鳳山、諸羅三縣。不久適逢編纂《大清一統志》，詔告天下各進其郡縣之志，以資修葺，臺灣府縣的修志工作同時啟動，《臺灣府志》以及諸羅、臺灣、鳳山三縣縣志也在短期內完成。而後行政區迭有變化，廳縣府續有增設，出現在清代文獻（如方志、文人筆記、詩集）的戲劇活動也逐漸增加，且有較詳細的描寫。

康熙三十六年 (1697)，明鄭滅亡後的第十四年，浙江仁和人郁永河來臺探勘硫礦，他從臺南鹿耳門登陸，適巧碰到「海舶」在媽祖廟前演戲酬神，有〈竹枝詞〉記其事：「肩批鬘髮耳垂璫，粉面紅唇似女郎；馬祖宮前鑼鼓鬧，侏離唱出下南腔」，具體描述一個南管（下南腔）童伶班演戲的時空環境與演出原因，以及演員年齡、化妝造型。[30] 郁永河這段戲劇史料，印證前述漢人在海舶進出港口的演戲傳統。

第一部記臺人「好戲劇」的高拱乾《臺灣府志》（以下簡稱高志），是康熙三十四年 (1695) 修成，隔年付梓。時任分巡臺廈道的高拱乾自述「臺郡無誌，余甫編輯」，又云「較諸郡守蔣公所存草稿，十已增其七、八」，這位「蔣公」是首任臺灣知府 (1684-1688) 的奉天錦州人蔣毓英，他於康熙二十四年 (1685) 著手修《臺灣府志》，二年之後定稿，但在他調升江西按察使前，並未刊行，後來才由其子孫付梓。

高志因最早問世而被視為「官修方志之鼻祖」（方豪語），其體制、

29 〔明〕盧若騰，〈島噫詩〉，《臺灣文獻叢刊》第245種，臺北：臺灣銀行經濟研究室，1968年。頁15。
30 〔清〕郁永河，《裨海紀遊》卷上，《臺灣文獻叢刊》第44種，臺北：臺灣銀行經濟研究室，1959年。頁 15。

書寫方式對後來之修志也產生影響。《高志》卷七〈風土志·漢人風俗〉，敘述臺灣漢人：

> 間或侈靡成風，如居山不以鹿豕為禮、居海不以魚鱉為禮，家無餘貯而衣服麗都，女鮮擇婿而婚姻論財，人情之厭常喜新、交誼之有初鮮終，與夫信鬼神、惑浮屠、好戲劇、競賭博，為世道人心之玷，所宜亟變者亦有之。[31]

「好戲劇」在當時以高拱乾為代表的官員眼中，已是一個負面的「陋俗」了。

同書〈風土志·歲時〉記：

> 立春前一日，有司迎春東郊，備儀仗、彩棚、優伶前導。看春士女，蜂出雲集，填塞市中，多市春花、春餅之屬，以供娛樂。元夕，初十放燈，逾十五夜乃止，門外各懸花燈。別有閑身行樂善歌曲者數輩為伍，制燈如飛蓋狀，一人持之前導遨遊，絲竹肉以次雜奏；謂之『鬧傘』。更有裝束昭君、婆姐、龍馬之屬，向人家有吉祥事作歌慶之歌，悉里語俚詞，非故樂曲……二月二日各街社里逐戶斂錢，宰牲，演戲……中秋山橋野店，歌吹相聞……。[32]

其中已點出節令祭祀的演戲，以及經費的來源（逐戶斂錢）。《高志》成書的年代距離明鄭滅亡 (1683) 不過十二年，它對臺人戲劇活動

31 〔清〕高拱乾，《臺灣府志》卷 7〈風土志〉，臺北：國防研究院、中華學術院，《臺灣叢書》第 1 輯第 1 冊（以下簡稱「臺灣叢書本」），1968 年。頁 182。
32 同前引書。頁 183。

簡單敘述，所反映的當時社會演戲習俗，有幾點值得思考：

（一）一個「好戲劇」的臺灣社會如何形成？是明鄭、甚至荷蘭時期即已出現的現象，抑或清領之後，在臺漢族人數激增，社火、社戲的習俗移植所致？《高志‧風土志》云：「凡此歲時所載，多漳、泉之人流寓於臺者；故所尚，亦大概相似云。」漢族既有此習俗，明鄭三世在臺灣建都設府縣，「興市塵，構廟宇，招納流民，漸近中國風矣」，此「中國風」應包含前述宋代以降的祭祀戲劇傳統，與明代文人家班演出遺風。明鄭、荷據時代漢人尚不多，戲劇活動或許規模不大、頻率較低，但藉戲劇作為祭祀禮儀以及處理人際關係媒介的情形，應已存在。

（二）入清之後，修志風氣漸開，透過方志，民間戲劇活動得以留下痕跡。然《高志》記臺人「好戲劇」，未就戲劇之演出內容與形式有所闡述，又視為「世道人心之玷」，這些文字顯示高拱乾個人「戲無益」的主觀認知，一如文人、士大夫階層習慣以傷風敗俗、迷信浪費的「淫戲」、「淫祀」罪名，加諸民間的戲劇活動。如果高拱乾視「好戲劇」為全臺之弊俗，其他修志者亦可能厭惡此「弊俗」，而認為無敘述價值。因此，許多方志無戲劇記錄，究竟係修志文人反戲劇的態度，還是單純反映戲劇活動確實不存在？蔣毓英的《臺灣府志》並無臺人好戲劇之說，能否因而推論蔣氏修志時，臺人尚無演戲習俗，至高拱乾時，短短幾年之間，民眾才由不好戲劇到「好戲劇」？事實上，明清閩粵各府縣志書固然在〈風俗志〉（或風土志）透露民好演戲、看戲的隻字片語，但未有戲劇活動記錄的方志更多。

（三）高拱乾臺灣先民「好戲劇」為「世道人心之玷」之說，也見於其他方志，如成書於康熙五十六年 (1717) 的周鍾瑄修《諸羅縣志》卷八〈風俗志‧漢俗〉云：「夫衣飾侈僭、婚姻論財、豪飲呼盧、好巫、

信鬼、觀劇，全臺之敝俗也。」[33]又成書於乾隆五十七、八年(1792-1793)的《鳳山縣志》卷七〈風土志・漢俗〉云：「夫服飾僭侈、婚姻論財、好飲酒、喜賭博、子不擇師、婦入僧寺、好觀劇、親異姓，全臺之敝俗也。」[34]

不同方志用相同或類似的文字敘述地方性戲劇活動，或反映各地演戲現象，但其描述的具體內容則係相互參考、抄襲的結果，不僅好戲劇乃世道人心之玷、好觀劇是全臺敝俗的負面敘述輾轉流通，其他歲時節令、祭祀演戲的描寫也多千篇一律。[35]

面對早前的戲劇活動生態，時空環境的觀照不能忽略，同樣渡海來臺，明鄭時期移民，多得到官方鼓勵，清朝在乾隆末期之前，大部分時間實施海禁政策，限制移民來臺，移民來臺之後的墾植生活多仰賴地緣（同鄉）、血緣（宗族）關係，祭祀與戲劇活動便成為整合社群組織的重要媒介，也是個人調冶身心、參與社會的表徵。清初文獻一再記述臺灣民間「俗尚演戲」的情形，具體的表演內容與劇藝水準則鮮少敘及，原因應係當時能以文字作記錄的演員、觀眾不多，官吏、文人纂修方志則重戶口、田賦、物產，視戲劇為小道或「陋俗」，極少正面敘述戲劇的表演形式與內容，更少針對戲劇活動的人事多作著墨。演戲與相關民風習俗也不列入「文教」或「藝文」範疇，因此方志所見戲劇與實際演戲情形應有極大的落差，有戲劇記錄的方志所敘述的內容未必是根據田野調查，沒有戲劇記錄的方志，也未必就代表當地無演戲活動。

33 〔清〕周鍾瑄，《諸羅縣志》，臺灣叢書本，1968 年。頁 132。
34 〔清〕陳文達，《鳳山縣志》，臺灣叢書本，1968 年。頁 80。
35 邱坤良，〈臺灣近代民間戲曲活動之研究〉，《國立編譯館刊》，第 11 卷第 2 期，1982 年 12 月。頁 259。

四、《臺灣外誌》裡的戲劇表演

歷史研究首重史料，並根據其當事者是否直接記錄，而有一手、二手或直接、間接史料之分。小說係文學創作型式之一，若就敘述的人物、事件內容來看，往往有誇張、主觀、虛構的成份，特別具有歷史背景的小說，或虛實相雜，或真假難分，通常難登史料的大雅之堂。然而，小說創作的歷史背景與社會環境，及其關注的人文現象，牽涉人性與實際生活情形，歷史人物透過小說的描寫，往往更加鮮活，也具參考價值。早期臺灣戲劇史料缺乏一手史料，即便二手資料亦極難求，最常被引用的資料之一，便來自小說。

清人江日昇《臺灣外志》第十一卷〈何斌獻策取臺灣　黃梧密疏遷五省〉，有一段記述永曆帝（桂王）敗走緬甸時，南明局勢危急，荷蘭通事何斌適時向鄭成功獻策謀求臺灣：

> ……帝被吳三桂所逼，議欲走緬甸。成功聞之，欷歔嘆息，而心愈煩，適臺灣通事何斌侵用揆一王庫銀至數十萬，懼王清算，業令人將港路密探。於元夕大張花燈、煙火、竹馬戲、絃笙歌妓，窮極奇巧，請王與酋長卜夜歡飲。斌密安雙帆並艍船一隻，泊於附近。俟夜半潮將落，斌假不勝酒，又作腹絞狀，出如廁，由後門下船。飛到廈門，叩見成功……。[36]

鄭成功接受何斌建議，興兵攻臺，這時揆一尚渾然未覺，「當於元夕赴何斌之請，燈酒笙歌，酣樂達旦。」何斌乘隙逃逸，揆一還以為他醉酒，等到次晨找不到人，方知早已遁逃，至此揆一仍以為何斌

36 〔清〕江日昇著，吳德鐸標校，《臺灣外志》，上海：古籍出版社，1986 年。頁 184-185。

出走是因侵用公款怕被治罪，「豈料引師奪國」。[37]

　　《臺灣外志》為章回小說體裁，有康熙甲申年（四十三年，1704）序，除《臺灣外志》外，亦有作《臺灣外記》、《臺灣外紀》者，內容寫鄭氏家族始末，從第一卷〈江夏侯驚夢保山　顏思齊敗謀日本〉到第三十卷〈施將軍議留臺灣　大清國四海太平〉，起自明天啟元年，終於清康熙二十三年 (1621-1683)，前後六十三年。作者江日昇家族曾為明鄭部將，故對鄭氏事蹟甚為熟稔，雖以小說形式述說明鄭與臺灣故事，但真實性頗高，亦具史料價值。[38]

　　與江日昇《臺灣外志》書名相似，常被混為一談的是《臺灣外誌》，亦作《臺灣外志》，係清代嘉慶辛酉六年 (1801) 謝氏（名不詳）根據江日昇的《臺灣外志》修輯而成的章回小說，沒有江書中許多書牘奏疏與作者的詩評時事，也無一般章回小說常見的詩詞作章回起承轉合，襯托人物情境，全書的回目亦不工整，但加入許多鄉野傳說與街談巷議，篇幅反較《臺灣外志》多出一倍。[39] 這部章回小說目前所知，有五十卷一百回《臺灣外志》[40] 與十九卷一二六回本《臺灣外誌》，《臺灣外誌》全書分前、後傳，前傳為《繡像明季孤忠五虎鬧南京》，一名《臺灣外誌五虎鬧南京增像全圖三王造反》，又作《五虎鬧南京正集》，十五卷六十三回，後傳為《繡像五虎將掃平海氛記》，又作《繡像五虎鬧南京續集》，四卷六十三回，《臺灣外誌》內文在稱呼鄭成

37 同上註，頁 189。

38 方豪，〈臺灣外志兩抄本和臺灣外記若干版本的研究〉，《文史哲學報》，第 8 期，1958 年 7 月。頁 21-96。吳德鐸標校，《臺灣外志》，上海：上海古籍出版社，1986 年。頁 5-7。

39 黃典誠〈臺灣外記與臺灣外志考〉認為「外誌」輯書為漳州人，字數比「外記」(外志) 多出一倍，「外誌」刪去許多書牘奏疏，加入許多街談巷議，見黃典誠，〈臺灣外記與臺灣外志考〉，《廈門大學學報》第七本 (該學報無出版年月)，頁 1-47；方豪認為該學報第七本出版時間不可能早於 1936 年，見方豪，〈臺灣外志兩抄本和臺灣外記若干版本的研究〉。

40 五十卷一百回本《臺灣外志》，現藏大連圖書館，江蘇省社科院明清小說研究中心編，《中國通俗小說總目提要》，北京：中國文聯，1990 年；林鶴宜，《臺灣戲劇史》，臺北：國立空中大學，2003 年。頁 52；臺灣的《臺灣外志》有廈門會文堂石印本 (1922)、廈門新民書社石印本 (1929)，參見柯榮三，〈石印本小說《繡像掃平海氛記》的發現〉，《東方人文學誌》，第 1 卷第 4 期，2002 年 9 月，頁 149-169。

功與明鄭王朝諸將時，偶而出現「鄭逆」或「甘（輝）賊」的用法。

《臺灣外誌》中常出現異人異事(例如隱身術)，在歷史部分也有乖違之處，例如清初三藩之亂平西王吳三桂，結合平南王尚可喜子之信，和靖南王耿繼茂子精忠反清，《臺灣外誌》卻敘述「三省王吳三桂病故，清明珠王受三桂世子吳天忠之禮，為其上表承襲王位。後耿精忠與吳王私議約臺灣鄭經立盟反清……」[41] 因此，《臺灣外誌》的史料價值遠不及江日昇的《臺灣外志》，亦少受學界重視。不過，《臺灣外誌》後傳第一卷第三回〈何斌密獻臺灣圖　鄭王祝天水再漲〉，記荷蘭通事何斌「購買官音」的文字，敘述何家演戲情事，卻是許多臺灣戲劇史研究者最早接觸的「史料」：

> ……何斌即執掌大通事。總理買賣。出入錢銀大事。自己又設數名小通事。料理諸事。自己安閑。自此揆一王。令夾板船。運載五穀土產。往外洋發兌。民人見臺地好景。俱移來住。甚是鬧熱。多有商船。赴臺買賣。但揆一若有事務。必問何斌方行。這何斌雖有權柄。不敢作威害人。一味和氣。故番官及軍民欽仰。這何斌每年亦有數萬兩銀入手。不喜娶妻。廣造住宅花園。園中開一漁池。直通鹿耳門。有時尚興。乘小船到鹿耳門釣魚遊玩。家中又造下二座戲臺。又使人入內地。買二班官音戲童。及戲箱戲服。若遇朋友到家。即備酒席看戲。或是小唱觀玩……。[42]

《臺灣外誌》不是荷據或明鄭時代的著作，但上述何斌買官音戲童、戲衣、戲箱的描繪，卻常被用來說明荷據或明鄭時代臺灣戲劇活動

41 佚名，〈鄭王氣死磚子城　黃梧霸佔探花街〉，《臺灣外誌後傳繡像五虎將掃平海氛記》卷1第6回，廈門：新民書社，1929年。頁13-17。

42 前引書卷1第3回〈何斌密現臺灣圖　鄭王祝天水再漲〉，頁6。本文所引《臺灣外誌》文字標點符號依原書，未作更動，下同。

的實例。日人竹內治在戰時出版《臺灣演劇誌》(1943)，便引用前述《臺灣外誌後傳繡像平海氛記》中「……但揆一若有事務，必問何斌方行，這何斌雖有權柄。不敢作威害人……家中又造下二座戲臺。又使人入內地。買二班官音戲童。及戲箱戲服。若遇朋友到家，即備酒席看戲，或小唱觀玩。……」[43]而後呂訴上、廖漢臣等人敘述臺灣戲劇史，也多以荷蘭時期何斌家班演戲開場，但「揆一」被誤植為「撥一」。[44]

何斌家中建造二座戲臺，又從「內地」買二班官音戲童與戲箱戲服，有朋友來訪則做堂會式演出，雖屬小說家言，但與上文敘述江日昇《臺灣外志》「元夕大張花燈、煙火、竹馬、戲綵、歌妓，窮極奇巧，請王（揆一）與酋長卜夜歡飲」相似，就南明官紳階層演戲習俗，或荷據時期一個富有的漢人通事生活而言，自屬可能。何斌從中國招聘的官音戲童，應是演唱崑曲或北方語系戲曲的童伶（囝仔）班。不過，這段資料顯示的意義，未必是何斌「整」哪種「官音」的戲童，而是官紳輕男女私情的土腔小戲，重南北詞曲體例傳奇題材的大班大戲，《臺灣外誌》裡的鄭成功就有這種看戲習慣。

江日昇《臺灣外志》有關戲劇的資料極少，亦無何斌購買官音戲童的相關敘述。《臺灣外誌》對戲劇活動卻多有描繪，除了上述這段經常被引用的資料，出現在《臺灣外誌》的戲劇記事極為豐富，但因史料價值不高，不被歷史學者重視，亦未引起戲劇研究者注意。《臺灣外誌》屢次提到演戲「只是要官音，方為有趣，土腔不要」，又說

43 竹內治，〈臺灣演劇誌〉，收入濱田秀三郎編，《臺灣演劇の現況》，東京：丹青書房，1943年。頁35。

44 戰後呂訴上在其《臺灣電影戲劇史》中沿用這一段資料，又把荷蘭臺灣長官揆一寫作「但撥一」。見呂訴上，《臺灣電影戲劇史》，臺北：銀華出版部，1961年。頁164；另《臺灣省通誌》亦引《臺灣外誌後傳繡像五虎將掃平海氛記》：「這何斌……家中又造下二座戲臺，又使人入內地，買二班官音戲童及戲箱戲服，若遇朋友到家，即備酒食看戲或小唱觀玩。可見三百年前，已有大陸戲劇，傳入本省。但係私有戲班，除少數人士，讌飲之時，偶得觀之，一般尚無機會欣賞。」見臺灣省文獻委員會編纂，廖漢臣整修，〈學藝志藝術篇〉，《臺灣省通誌》第1冊卷6，臺北：眾文圖書公司，1980年。頁1。

金門只有一臺官音，號為皇帝戲，這是總兵陳龍買的一臺孩童班，[45] 地方豪傑卻又結交土腔戲妲，名為「戲閬」。小旦若向戲閬丟眼色，亦即「駛目箭」，雙手一舉「人若見之，皆稱體面」，所述實為民間演戲生態。鄭成功的部將陳魁奇到「坪腳」看戲，曾迷上小嬌連，而後就喜歡看童伶演戲：

> ……時泉州新到一班戲童。俱是聲色俱全。但漳州城鄉俗。所有豪俠。俱要交結土腔戲妲。名為戲閬。故陳魁奇亦喜看小嬌連。通戲班子。亦甚敬重魁奇……是日聞的小嬌連在東門外田霞社王公廟演唱。……[46]

《臺灣外誌》有關劇種的討論，極具趣味性，《臺灣外誌前傳繡像明季孤忠五虎鬧南京》第三卷第二十八回〈鄭國姓沙溪聘賢　陳魁奇賭場鬧事〉，敘述鄭成功與部屬投住鄉間旅店，因天氣燠熱、蚊蟲又多，店家建議鄭成功一行人去前村看七子班：

> ……可去前村看七子班。至三更後涼爽。就好睡。陳豹曰。受不得這蚊蟲咬。不免去走一遭。……陳豹自思。若要前往。必須一人相伴。方有趣味。即對國姓曰。員外。此時天熱。蚊多難睡。員外同往看戲好麼。國姓曰。若是官音我就去看。奈是戲童我不

45 《臺灣外誌後傳繡像五虎將掃平海氛記》卷 4 第 61 回〈唐大人金門訪友　陳龍爺漳州伏罪〉：「（唐大人）既然正是要辦酒席。何不演唱一臺戲最妙。待我多取銀兩與你。叫一班戲來唱若何。陳芳笑曰。豆乾店演戲請酒。不合人議論。唐大人有錢你暢漢。有怕什麼議論。只是要官音。方為有趣。土腔不要。陳芳曰。金門小去處。只有一臺官音。號為皇帝戲。唐大人問曰。皇帝幾時管起戲來。陳芳曰。就是漳州碩人橋街的陳龍。有功來此作總兵官。令人買了一臺小戲。江南名曰小祥興。共二十餘個孩童。但十三四歲的聲色俱全。服色新奇。不論官員紳士軍民人等。全臺俱是紋銀四兩毫。無短少若要請俱全之銀一齊交。請開箱之時。須全臺戲文點完。」《臺灣外誌後傳繡像五虎將掃平海氛記》，廈門：新民書社，1929 年。頁 24。
46 佚名，〈顏思齊心交劉亨　陳魁奇初會謝祥〉，《臺灣外誌前傳繡像明季孤忠五虎鬧南京》卷 1 第 6 回。廈門：新民書社，1929 年。頁 18。

去看。[47]

上有所好者，下屬自受影響——國姓爺不去看戲，下面的人也不敢去。陳豹被國姓拒絕之後，連邀數人，都無人肯陪同，最後只有陳魁奇願一起前往，但他一心想看戲童，兩人走了二、三里後「已聞鼓聲，只不知在何處」：

> ……陳豹大惱曰。可恨店家這匹夫。騙我離店一里。卻走三四里。還未見戲影。魁奇曰。不要忙。鑼鼓聲漸近。二人走又一里。已聞曲散。魁奇停步曰。來的錯了。陳豹曰。何以錯。魁奇曰。此聲音明是大戲。陳豹曰。有戲便好。不管他大小戲。總是看戲。魁奇曰。大七子班。多是五六十歲不妙。陳豹曰。既到此。豈有空回。魁奇曰。早知是老戲我亦不來。……[48]

魁奇沒想到「坪腳」上演的是老戲——《梁灝》，[49] 有些失望，倒是陳豹「有戲便好，管他大小戲」。緊接著，這部小說卷三第二十九回〈聘賢鄭國姓假館　無聊陳魁奇愛看戲〉，又有一段描述陳魁奇站在「坪腳」遠處，看到「小嬌連」戲童演唱〈五娘賞花〉的情境：

> ……忽聞前面有小嬌連戲童。魁奇暗思。小嬌連還在此。未知可認得我麼。不覺已到枰腳。恰好演唱五娘賞花。就立遠遠觀看。此二小旦有十四歲。身體細細。嬌媚可愛。但枰上小旦。早已看見陳魁奇。知他前後做過泉州提督。今又看戲。喜其有情。……

47 佚名，〈鄭國姓沙溪聘賢　陳魁奇賭場鬧事〉，前引書卷 3 第 28 回，頁 7。
48 同上註。
49 《梁灝》演宋朝梁灝八十歲中狀元，公孫同科，是大梨園下南基本劇目之一，劇中朱秉貞放紅葉招親膾炙人口。陳嘯高、顧曼莊，〈福建的梨園戲〉，《華東戲曲劇種介紹》第 1 集，上海：新文藝出版社，1955 年。頁 99-114。

且說小旦遍遇賞花。亦感其情。即丟錯地與他。就是相敬之意。[50]

「小嬌連」班演《陳三五娘》（荔鏡記）中的〈五娘賞花〉，二小旦（五娘、益春）嬌媚可愛，舞臺場景、演員表演情境，及與觀眾的互動描述極為細膩。陳魁奇回去後慫恿鄭成功看戲：

> 小將聞的小嬌連旦。十分出名。小將連往三日。果然聲色俱美。令人可愛。今日演唱。便去處少停一觀。若何。國姓曰。吾不曉土腔曲。看他何益。魁奇曰。總是閒事。前去一遊。方見小將眼力不差。國姓曰。如此便往。但不與眾人知道。[51]

原本對土腔戲不感興趣的鄭成功，經不過魁奇一再邀約，也有了前往看戲的興致，因而在戲坪腳親身經歷了臺上臺下互別苗頭的情境。

> ……出門只見魁奇探頭招手。國姓向前閣曰。戲在何處演唱。陳魁奇曰。現在城內。我已探知路徑。便同進城。頃刻間已到臺腳。小嬌連已演賞花。二人就在遠處立看。果見兩個小旦。生的如花似玉。嬌嬌可愛。國姓見了。心中大喜。正在觀看。那戲旦早已把眼色向魁奇一丟。魁奇故意閃在一邊。傍人這道丟與國姓。互相議曰。這戲箱生的一表人才。從未見過。國姓不知何故。密對魁奇曰。方纔那戲旦。因何雙手把我指一指。又相我丟眼色。傍人一齊看我。交頭接耳。卻是何故。……[52]

50 佚名，〈聘賢鄭國姓假館 無聊陳魁奇愛看戲〉，《臺灣外誌前傳繡像明季孤忠五虎鬧南京》卷 3 第 29 回，頁 9。
51 佚名，〈李昌用計救國姓 左虎連夜入縣衙〉，《臺灣外誌前傳繡像明季孤忠五虎鬧南京》，卷 3 第 30 回，頁 10-11。
52 同上註。

《臺灣外誌》雖為通俗小說，但對於戲劇空間場景與演員穿關，以及相關戲曲名詞，如「坪腳」、「戲童」、「官音」、「大戲」、「小戲」、「七子班」及「老戲」、「戲箱」、「放目箭」(錯地)、「戲闈」的瞭解與描繪，十分準確，顯示作者是一位愛看戲、也懂戲的人，對民間戲劇活動與舞臺元素，以及觀眾看戲習俗頗能掌握。以「戲箱」為例，前引何斌購買「戲箱戲服」的「戲箱」與上文的「戲箱」，意思不同。「戲服戲箱」係指裝載行頭的容具，與北方戲班（如京班）所謂「戲箱」用法相同，但第二十九回講「閩地之人好做戲箱」的習慣，「小旦敬戲箱。皆去錯地送他。小旦若向戲闈丟眼色。雙手一舉。人若見之。皆稱體面。……老少皆作戲箱，是習成為例」，這裡的戲箱是指熱情、慷慨的戲迷。上述戲旦丟眼色，有稱「放目箭」，亦作「錯地」、「駛目箭」，通常觀眾賞錢，戲旦放「錯」回報。[53]《臺灣外誌》中描述戲旦在臺上放目箭的情節，生動有趣，尤其魁奇見戲旦把眼色向他一丟，還故意閃開，讓目箭射向國姓爺，引起周遭觀眾注目，描寫得活靈活現。

《臺灣外誌》並非史書，它所描繪的戲劇場景與演戲習俗、演員與觀眾互動，亦非明鄭時期的戲劇記錄，然從內容來看，卻反映清朝中葉之前——也可能包括十七世紀閩南甚至臺灣即已存在的戲劇生態。

五、東亞舞臺：十七世紀 (臺灣) 的戲劇想像

十七世紀八〇年代以前的臺灣看不到太多的戲劇史料，但從戲劇的角度，它本身卻是一座變幻多端的東亞舞臺，類似一六二八年荷日

53 近代臺灣戲班有此習慣，並稱迷戀戲班名角的戲迷為戲箱。何以稱「戲箱」？王育德曾解釋「在臺灣把非常熱情的戲迷稱為「戲箱」(hi-siu)，意思是就像演員的行李箱一樣，無論何時何地都跟到底」，參見王育德著，吳瑞雲譯，〈王育德自傳〉，收入《王育德全集》，臺北：前衛出版社，2002 年。頁 15；一般解釋是戲迷常餽贈所迷戀的演員頭飾、衣物，足以充實演員行頭之故，臺灣與閩南戲曲界至今仍沿用這個稱呼。

爆發的濱田彌兵衛事件，便是這個東亞舞臺經常發生的紀實大戲，出身海商（海盜）家族的鄭成功（國姓爺），更是國際間充滿想像的臺灣象徵——滿清眼中的海上逆臣，漢族尊崇的民族英雄，日本劇場的傳奇角色，而出現在荷蘭人的臺灣故事中，卻又是殘酷的暴君模樣。

西元一六六一年五月四日，奉命到鄭成功軍營求和，卻被扣留的荷蘭聯合東印度公司土地測量師菲立普・梅 (Philippus Daniel Meij van Meijensteen)，惶恐地跪在鄭成功面前，近距離看著這位令人敬畏的將軍，後來他的日記生動地描繪鄭成功的真實面貌與動作習性。

> 他身穿一件未漂白的麻紗長袍，頭戴一頂褐色尖角帽，式樣像便帽 (muts)，帽沿約有一個拇指寬，上頭飾有一個小金片，在那小金片上掛著一根白色羽毛。他的後面站著兩個穿黑綢長袍的英俊少年，每個都手拿著一面很大的鍍金扇……。兩旁則站著五、六個最主要的官員，一律穿黑色衣服。[54]

敘述過鄭成功的造型與周遭場景，梅氏接著記錄他對鄭成功的印象：

> 我猜他年約四十歲，皮膚略白，面貌端正，眼睛又大又黑，那對眼睛很少有靜止的時候，不斷到處閃視。嘴巴常常張開，嘴裡有四、五顆很長，磨得圓圓、間隔大大的牙齒。鬍子不多，長及胸部。他說話的聲音非常嚴厲，咆哮又激昂，說話時動作古怪，好像要用雙手和雙腳飛起來。中等身材，有一條腿略為笨重，右

54 江樹生譯註，《梅氏日記：荷蘭土地測量師看鄭成功》，臺北：漢聲雜誌社出版，2003 年。頁 35。

手拇指戴著一個大的骨製指環，用以拉弓。[55]

　　鄭成功形象亦出現在荷蘭傳教士韓步魯 (Anthonius Hambroek, 1607-1661) 的殉教事蹟中。這位傳教士於一六四八年來臺，在現今臺南一帶傳教，並將部份福音譯為原住民語。一六六一年五月，鄭成功攻克普羅岷西亞城後，韓步魯及妻子和未婚的女兒成了俘虜。當時荷蘭長官揆一正堅守著熱蘭遮城。鄭成功要韓步魯等人到有一千一百人防守的熱蘭遮城勸降，並告以倘若立刻開城門投降，全城的生命財產均將予以保障。韓步魯在熱蘭遮城見了揆一，也看到兩個已出嫁的女兒。對於鄭成功的招降，揆一以「縱使曝屍於此地，亦要死守此城」回報，韓步魯亦勸城內荷蘭人堅強抵抗。當時揆一和女兒都勸韓步魯留下來，但他堅持回到鄭軍所在的普羅岷西亞，結果那位「暴君」下令不留活口，韓步魯連同所有荷蘭人，包括無辜的幼童都被殺害。

　　消息在荷蘭國內快速流傳，有一份附插圖的小冊子報導這個事件，還刊登熱蘭遮城圖與包括韓步魯在內四名牧師被處決的圖片。根據荷蘭作家藍柏 (Lambert van der Aalsvoort) 的研究，韓步魯的事蹟最早刊行於一六六三年的德文小冊子《前年歷史大事紀》，韓步魯的死難，被當作鄭荷交戰中英勇犧牲的殉道者，他的故事在歐洲基督教世界極為流傳。[56] 不過，荷蘭劇作家漢那‧諾姆斯 (Joannes Nomsz, 1738-1803) 根據其事蹟創作劇本《福爾摩沙圍城悲劇》(*Anthonius Hanbroak, of de belegering van Formosa*,1775) 之前，荷蘭的戲劇舞臺尚未見有關韓步魯或國姓爺的演出資料。

　　荷蘭戲劇原以宗教劇（神祕劇、奇蹟劇和道德劇）為主，十五至

55 同上註。
56 有關韓步魯殉難的事蹟可參閱藍柏 (Lambert van der Aalsvoort) 著、林金源譯，《福爾摩沙見聞錄——風中之葉》，臺北：經典雜誌，2012 年。頁 47-51。

十六世紀逐漸由宗教劇轉化成世俗的宗教內容。十七世紀初脫離西班牙統治後，荷蘭戲劇活動伴隨科技、經濟的進步，而趨向繁榮，[57] 其戲劇風格深受法國影響，十七至十八世紀上半葉流行古典主義，奉行「三一律」。荷蘭十七世紀劇作家中，馮德爾 (Joost van den Vondel, 1587-1679) 擅長以聖經故事或民族史題材創作悲劇。一六六七年馮德爾出版他的劇作《崇禎：中國帝國的衰落》，描寫明朝末代崇禎皇帝的悲劇。內容甚多不符史實，卻反映那時荷蘭人對中國、亞洲的好奇多於瞭解。[58]

　　諾姆斯的《福爾摩沙圍城悲劇》亦名《韓步魯傳》，創作的時間距韓步魯殉難已逾一百年，曾在阿姆斯特丹劇院演出，自一七七六年初次上演至一八一〇年，前後三十五年間共上演十四次，其中一七七六年上演三次，一七七七年二次，一七七九年二次，一七八五，一七八六，一七八七，一七八八，一七九五，一八〇三，一八一〇年各演一次，其中一七七九年平均票房 63%，收入 717.3 荷盾，相較於當時阿姆斯特丹劇院平均票房 59%，此劇算是中上。諾姆森於一八〇三年八月過世，這齣戲在他過世後仍陸續上演過兩次。相較於諾姆森最受歡迎的戲劇 Zaïre 三十三次上演的紀錄，平均票房 78%，平均收入 895.4 荷盾，本劇不算諾姆斯最重要的代表作。[59]

57 Hubert Meeus（現為 Antwerpen 大學教授）針對 1626-1650 這段時期第一次出版或演出的 190 部荷蘭劇本所做的統計與分析，以主題來說，1626-1630 這段時期主要為荷蘭本國歷史，因為此時荷蘭在軍事方面有不少成就；1645-1650 則多為描寫歐洲或羅馬的歷史，因為荷蘭在歐洲越來越強大，自認為如同古羅馬盛世一般。以題材來說，除了歷史或聖經故事之外，託寓式的戲劇已經很少了。雖然悲劇仍占多數，但 1634 年後喜劇的結尾愈來愈多，可以推論人民對國家或是自身環境愈來愈持樂觀的態度。Hubert Meeus, "Genres in het ernstige Nederlandse renaissancetoneel 1626-1650" De Zeventiende Eeuw 3,1987,p13-24.

58 參閱羅斌，〈荷蘭文獻中的臺灣早期戲劇活動〉收於《臺灣的聲音》（水晶唱片，1997-1998），以及陳琦真，《一個荷蘭戲劇的研究 —— 安東尼漢布魯克，或福爾摩沙圍城，悲劇》 (*Een Studie van het Nederlandse Toneelstuk- Anthonius Hambroek, of de belegering van Formoza, Treurspel*)，荷蘭萊頓大學荷蘭學系碩士論文。

59 陳琦真，《一個荷蘭戲劇的研究 —— 安東尼漢布魯克，或福爾摩沙圍城，悲劇》(*Een Studie van het Nederlandse Toneelstuk- Anthonius Hambroek, of de belegering van Formoza, Treurspel*)，荷蘭萊頓大學荷蘭學系碩士論文，2002 年。頁 12-13。

當時還有各種銅版畫以韓步魯為題材。[60] 諾姆斯在這個劇本的〈作者序〉裡開宗明義：

> 在內容的處理上，我儘可能依據舒頓的東印度之旅，將英勇的韓步魯牧師事蹟據實陳述，保證不會減損其精采之處，這是個上世紀的故事，一個叫國姓爺的中國海盜，由中國沿海突擊美麗之島福爾摩沙。」[61]

這齣戲共五幕 (bedrijf)，每幕三至七場 (tooneel) 不等，場景都是一六六一年的熱蘭遮城內，出場的主要角色有七：[62]

韓步魯 (Antonius Hambroek)：牧師。

珂娜莉雅 (Cornelia Hambroek)：韓步魯之女，費德烈之妻。

揆一 (Fredrik Cajet)：熱蘭遮城守備隊司令官。

費德烈 (Fredrik Cajet De Jonge)：揆一之子。

范登布魯 (Van Den Broek)：士官，費德烈友人。

森治 (Xamti)：國姓爺使者。

伊麗莎白 (Elizabeth)：珂娜莉雅之友。

60 村上直次郎（日文譯注）、中村孝志（日文校注）、程大學（中譯），《巴達維亞城日記》第3冊，臺灣省文獻會，1990年。頁20-21。

61 Johannes Nomsz 著，王文萱譯，《福爾摩沙圍城悲劇》（1795年版），臺南：臺灣歷史博物館，頁50。

62 王文萱中譯本由陳璐茜導讀，翁佳音校註，譯本主要「轉譯」自山岸祐一的〈悲劇臺灣の攻圍〉，「亦參考原文，稍做調整與潤色」，山岸祐一曾任教臺北高等學校，一九三五年起擔任臺灣總督府官房調查課以及外務部特約人員（囑託），為當時荷蘭印度殖民地政治、經濟專家，參見翁佳音，〈1661年的戲裡戲外——《福爾摩沙圍城悲劇》校註跋〉，收入王文萱中譯本，頁305-317。中譯本或因以韻文寫成的荷文原劇難以傳譯，而以山岸祐一在1930年代的日譯本為依據，再參考荷文原創修飾。

《福爾摩沙圍城悲劇》分場大綱於下：[63]

場次	地點 時間	出場人物	分場大綱
第一幕（共四場）	一六六一年：熱蘭遮城	第一場： 珂娜莉雅、伊麗莎白。 第二場： 珂娜莉雅、范登布魯、伊麗莎白。 第三場： 珂娜莉雅、揆一、范登布魯、伊麗莎白。 第四場： 珂娜莉雅、伊麗莎白	● 珂娜莉雅擔心家人、丈夫的安危，友人伊麗莎白安慰她，並鼓勵她應堅強地以作為軍人妻子與牧師女兒為榮。 ● 范登布魯來告知費德烈平安無事，但珂娜莉雅父母消息不明，范並勸她在宗教中尋求慰藉。 ● 揆一安慰媳婦，表達將以軍人與基督徒身分拯救媳婦受俘的家人。 ● 敵方大將國姓爺為鼓舞士氣，告訴軍隊若降於荷蘭軍或遭對方俘虜，終生將受荷人殘酷奴役，他並指示下屬，若俘獲任何荷蘭人，可當成奴隸販賣。聽到成功脫逃的荷蘭人之講述，城內荷蘭人無不恐慌。 ● 揆一要珂娜莉雅抱持希望，因為韓步魯牧師德高望重，敵軍不致輕舉妄動將其殺害。 ● 珂娜莉雅祈禱家人平安。

63 本章曾於國立臺灣大學戲劇系「歷史・記憶與再現——2012 劇場國際學術研討會」宣讀，後刊於《戲劇研究》第 12 期（2013 年 7 月）。收入本論文集之際，適臺灣歷史博物館出版《福爾摩沙圍城悲劇》，參考譯本，針對劇本譯名略做修正。

第二幕（共五場）	第一場： 珂娜莉雅。 第二場： 珂娜莉雅、伊麗莎白。 第三場： 珂娜莉雅、費德烈、伊麗莎白。 第四場： 費德烈、珂娜莉雅、揆一、伊麗莎白。 第五場： 揆一、費德烈、珂娜莉雅、范登布魯克、伊麗莎白。	● 夜裡，珂娜莉雅擔心家人安危。 ● 珂娜莉雅與伊莉莎討論國姓爺攻熱蘭遮城的可能性，珂娜莉雅持續祈禱，希望丈夫再度平安歸來。 ● 珂娜莉雅與丈夫相見。費德烈描述敵軍失利後還凌虐荷蘭人的殘酷暴行，國姓爺和擁護他的流亡者不過是海賊，卻謊稱中國使者，對荷蘭人發動攻擊。他要妻子勇敢面對命運對其家人的安排。 ● 揆一帶回珂娜莉雅身陷敵營的家人平安的消息。 ● 國姓爺夜半派使者前來，費德烈提醒父親不要掉以輕心。珂娜莉雅希望當面詢問使者，以瞭解家人的狀況。
第三幕（共五場）	第一場： 珂娜莉雅、伊麗莎白。 第二場： 韓步魯、珂娜莉雅、伊麗莎白、福爾摩沙人守衛。 第三場： 韓步魯、揆一、珂娜莉雅、伊麗莎白、福爾摩沙人守衛。 第四場： 韓步魯、范登布魯、珂娜莉雅、伊麗莎白、福爾摩沙人守衛。 第五場： 韓步魯、范登布魯、珂娜莉雅、伊麗莎白、森治 (Xamti)、福爾摩沙人守衛。	● 荷蘭兵都去守城，只剩福爾摩沙人守衛一名。珂娜莉雅焦急等候國姓爺的使者，不意來人是其父韓步魯牧師。 ● 牧師說明家人皆無事。國姓爺派他前來勸降。揆一與韓步魯見面，喜悅的珂娜莉雅得知父親必須返回敵營，瞬間希望破滅。 ● 國姓爺的使者森治求見，揆一命其進入。使者說荷蘭占領中國沿海土地不當，褻瀆基督教神靈，並要牧師呈交國姓爺的信件給揆一。寫道：「魯莽的基督徒！若你們在明天日沒之前不投降，我將殺了這個俘虜。這並非為我所殺，而是你所殺……他的命運全靠你的一句話來決定。」 ● 為了拯救父親，珂娜莉雅央求揆一交出熱蘭遮城，韓步魯則認為守城是揆一的義務，他並不畏懼死亡。 ● 森治見牧師不畏犧牲之決心與勇氣，心生敬意，同意迴避揆一與牧師密談。

第四幕（共七場）	第一場： 珂娜莉雅。 第二場： 珂娜莉雅、伊麗莎白。 第三場： 珂娜莉雅、費德烈、 伊麗莎白。 第四場： 韓步魯、揆一、 費德烈珂娜莉雅、 伊麗莎白、范登布魯。 第五場： 韓步魯、揆一、費德烈、 珂娜莉雅、伊麗莎白、 范登布魯。 第六場： 韓步魯、揆一、費德烈、 珂娜莉雅、森治、 伊麗莎白、范登布魯。 第七場： 韓步魯、森治。	● 珂娜莉雅為揆一面臨的艱難抉擇，與她父親將受死而痛苦，並為不知如何告訴丈夫實情感到惶惑。 ● 費德烈不顧一切想救韓步魯，牧師勸他「明辨良心、義務、愛以及友誼」，更加勇敢守護熱蘭遮城。 ● 揆一為大局著想，同意牧師返回敵營。 ● 森治前來聽取最後決定，費德烈表示想代牧師受死，珂娜莉雅則央求森治說服國姓爺保全她父親性命。 ● 森治由衷佩服韓步魯的善良高潔，要眾人迴避，私下建議牧師從容自盡，好過死於惡人之手。 ● 韓步魯認為應將個人生死交付上天，遵從神給予的命運，才是基督徒的義務。
第五幕（共六場）	第一場： 珂娜莉雅。 第二場： 珂娜莉雅、伊麗莎白。 第三場： 珂娜莉雅、費德烈、 伊麗莎白。 第四場： 揆一、費德烈、珂娜莉雅、 伊麗莎白。 第五場： 韓步魯、揆一、費德烈、 珂娜莉雅、范登布魯、 伊麗莎白。 第六場： 揆一、費德烈、珂娜莉雅、 范登布魯、伊麗莎白。	● 珂娜莉雅愁雲慘霧，伊麗莎白前來告知，士兵得知韓步魯的命運後，全軍叛變，逼迫揆一向敵軍投降，牧師說服士兵停止叛亂，各回崗位防守熱蘭遮城。 ● 韓步魯在親情、友情及天理的試鍊之間，選擇對神抱持希望，忠於自己的信仰。 ● 面對牧師身首益地的生命結局，其親友無不悲痛。

　　諾姆斯這齣戲當時在荷蘭的實際演出情形及其劇場效果，因資料所限，無法詳知。[64] 從劇本觀察，這齣戲的情節基本上沿著前述歷史或傳聞進行，較明顯的差異只在韓步魯在熱蘭遮城的兩個女兒，在這齣戲中只有一位女孩——珂娜莉雅。

　　諾姆斯在序言中所提到他是根據伍特・舒頓 (W. Schouten)《東印度遊記》(Reistogt naar en door Oostindiën) 中關於韓布魯牧師的事蹟所描述，但從內容和結構的安排來看，應該還受到其他文獻的影響。由《福爾摩沙圍城悲劇》的劇情和結構分析，最為接近諾姆斯劇作情節者應屬如法倫泰因 (F. Valentijn) 的《新舊東印度》(Oud-en Nieuw Oost-Indiën) 及 C.E.S. 的《被遺誤的臺灣》('t Verwaerloosde Formosa)。《被遺誤的臺灣》，據荷蘭史料學者考證，作者應該就是鄭成功攻臺時荷蘭行政長官，亦為本劇主人翁之一的揆一。[65]

　　諾姆斯的序文中以「無以倫比的戲劇大師哈辛」的話作結語：「謹希望我們的戲劇作品盡可能的精簡、合理、符合道德風俗。」[66] 顯見諾姆斯所受古典主義的影響。而整齣戲宗教、道德意味濃厚，韓步魯被塑造成大義凜然的殉道者。鄭成功沒有出現在劇中，但透過使者及其他角色的對話，這個「卑劣」的「邪教徒」、「海盜」、「魔鬼」，兇猛冷酷的形象，卻也明顯，換言之，這齣戲是以荷蘭與基督教的角度，詮釋韓步魯縱然全家人受到威脅，仍忠於他的「真理」，毫無畏懼地昂首面對敵國異教徒，終以身殉職，而劇中的人物、情節，其源頭基本上係十七世紀八〇年代傳教士、東印度公司所認知的荷鄭戰爭

64 2011 年 6 月 6 日荷蘭萊頓大學在歷史系退休教授 Dr. J. L. (Leonard) Blussé van 籌劃之下演出這齣戲，由 Dr. Ton Harmsen 根據諾姆斯原著改編，劇名改為《海盜與牧師》(De Piraat en de Dominee)，劇中除原著的人物角色，還增加敘述者與國姓爺、韓步魯夫人等角色，並有歌隊演出，演員包括來自臺灣的交換學生。見王雅萍相關報導 http://yeddapalemeq.blogspot.tw/2011/06/hambroeks-daughter-cornelia.html（瀏覽日期：2012 年 1 月 20 日）。

65 陳瑢真，《一個荷蘭戲劇的研究——安東尼漢布魯克，或福爾摩沙圍城，悲劇》，頁 77-79。

66 Johannes Nomsz 原著〔1795〕，王文萱譯，《福爾摩沙圍城悲劇》，臺南：臺灣歷史博物館，頁 52-53。

始末與韓步魯的殉教事蹟，戲文平鋪直述，許多場景是由劇中人物敘述帶過，而非由角色藉由對白、動作演出戲劇情節，從劇本上看不到戲劇的創造性。

日治時期，日本作家山岸祐一曾將這個劇本譯為《悲劇臺灣の攻圍》（《悲劇：臺灣的圍攻》），作為臺灣文化三百年的紀念活動，於昭和八年 (1933) 一月起在《臺灣時報》連續刊登五期。[67] 日本作家村上臺陽就山岸祐一日譯本再三閱讀之後，在其「讀後感」仔細檢討這整齣戲的結構，認為它比較適合作文學閱讀，不適合在舞臺上搬演，只有大概一幕三場是具有舞臺效果的。[68] 村上把韓步魯比擬作日本戰國時期為德川家康殉難的鳥居強右衛門 (1540-1575)，[69] 兩相比較，日本人處理國姓爺題材是賦予日本化與英雄化，與荷蘭劇作家將韓步魯殉難事蹟神聖化並醜化鄭成功的手法不同。

一六六二年鄭成功取占臺灣，是東亞大事件，其傳奇已在國際間流傳。一七一五年日本劇作家近松門左衛門 (1653-1724) 所創作的《國性爺合戰》首演，這齣氣勢宏大的淨琉璃作品，原是為大阪竹本座的營業考量，當時第一代竹本義太夫逝世 (1714)，繼承人竹本政太夫嗓音沉悶，難以擔當大任，身為輔佐人的近松與竹本座主人竹田出雲為挽回頹勢，決定創作《國性爺合戰》，並運用新的戲劇手法與舞臺效果。演出之後，賣座鼎盛，氣勢空前，創下三年內連演十七個月的記錄，當時的大阪人口約三十萬人，以此計算估計當時總共有百分之八十的

67 ノムツ原作，山岸祐一譯，〈悲劇　臺灣の攻圍〉，《臺灣時報》1933 年 1 月號，頁 147-167；1933 年 2 月號，頁 138-157；1933 年 3 月號，頁 178-201；1933 年 4 月號，頁 154-179；1933 年 5 月號，頁 127-143。一般劇本分幕分場，多半一幕之下有若干場、景，山岸祐一將諾姆斯原著的幕、場翻譯成五場，每場有三至七幕，恐為失疏。
68 村上臺陽，〈悲劇臺灣の攻圍を讀む〉，《臺灣時報》1933 年 9 月號，頁 64-68。
69 鳥居強右衛門故事發生在 1575 年，這一年 4 月，武田勝賴率領一萬五千大軍，攻打甲斐通往三河的必經之路——長篠城，守將是德川家康的女婿奧平信昌，守城軍只有五百人，武田軍攻了半個月仍未攻陷。信昌家臣鳥居強右衛門到岡崎向家康求援，家康立刻答應，但強右衛門回長篠城途中，被武田軍擒獲，武田軍要求強右衛門在長篠城門外呼叫：「援軍不會來，快開城門投降！」藉以打擊守軍士氣；強右衛門佯裝答應，來到城門前，卻大叫：「主公援軍很快會來到！你們要堅守下去！」立刻被武田軍所殺，但他的行為激勵了守軍士氣。

大阪人看過這齣戲，《國性爺合戰》也被視為近松作品中水平最高的傑作。[70] 這齣戲之所以動人，除了近松編劇技巧與舞臺技術，亦與它的題材吸引日本觀眾有關。尤其當時日本幕府鎖國，日本商人、浪人乃至藝人，對同時代跨國流傳的鄭成功故事應亦充滿想像。

　　《國性爺合戰》的劇情離奇流宕，舞臺宏大多變，充滿異國情調，又以機械控制裝置，頗能發揮劇場效果，而優美華麗的唱白和豪爽的武打動作也打動觀眾，尤其原被擔心無法承擔義太夫大任的政太夫，在說唱劇中最重要的第三段「獅子城」和第五段表現傑出，一躍而成名角。《國性爺合戰》獲得好評，也被歌舞伎接納，一七一六年秋天起，先後在京都、江戶歌舞伎舞臺演出，成為淨琉璃、歌舞伎的重要劇目，後來也出現在現代劇場，築地小劇場就曾演出過這個劇目。築地創辦人小山內薰曾如是說：「這個演出的目的不是內容而是外觀，旨在全新的特殊嘗試。」[71] 小山內薰版的《國性爺合戰》劇本盡量以不更動近松原作的故事內容為原則，但是卻將原來淨琉璃當中大量的敘述，改以對話性的臺詞和舞臺指示的方式來呈現，以此排除文學性的要素。當時的報章雜誌對小山內薰這齣戲的評論褒貶互見，但是，小山內薰改寫《國性爺合戰》劇本的最大目的，是為日本找尋新的「國劇」。在小山內薰之前，曾有許多人對於歌舞劇有新的嘗試，但是，小山內薰在演出許多契訶夫、易卜生等西方的翻譯劇本之後，透過《國性爺合戰》這齣戲的種種實驗，想要為日本的戲劇摸索一個未來的方向，

70 河竹繁俊，《概說日本演劇史》，東京：岩波書店，1966 年。頁 206-208。堤精二，《國性爺合戰》，東京：日本古典文學會，1972 年。頁 7。

71 倉林誠一郎，《新劇年代記：戰前編》引《都新聞》1928 年 10 月 15 號青青園的評論：「和藤內這個日本人率軍而起，無疑是令人自豪的事；近松將同時代的時事搬上舞臺更是入時；當時日本很難看到外國的風俗，近松的這一劇作滿足了人們的好奇心，這些都是這齣戲成功的因素。他也認為古劇的生命多半不在其內容上，而在其外觀上，這齣戲兼用東西古今的音樂，包括洋樂的進行曲、中國劇風格的伴奏等，大演其殺的場面，以及第一場中貝勒王拿著仿造馬形做成的鞭子登場的設置，雖多少有些不倫不類的中國劇之嫌，但是不容否認的是，其相容並包、意欲創造全新的藝術的大膽嘗試，單單這一點，就是值得在戲劇史上提及的築地小劇場的價值。」倉林誠一郎，《新劇年代記：戰前編》，東京：白水社，1972 年。頁 223。

無論其嘗試是否成功，皆具意義，這亦顯示《國性爺合戰》在現代裡仍然充滿著各種可能性。

近松在一六六一年臺灣易主時年方九歲，其童年是否已聽聞國姓爺傳說，不得而知，但日本人對古典中國原本就帶著崇敬，出身日本的鄭成功在中國英勇抗敵，或亦讓日本人產生光榮感；一六八三年鄭氏政權滅亡，同樣是東亞大事，此時的近松已是三十歲成年人，作為一個職業的江湖藝人，對國姓爺家族傳奇有所理解與想像，並不讓人訝異。從《國性爺合戰》劇情來看，頗多與史實不符，尤其國姓爺寫成國性爺，吳三桂也做了扶明抗韃靼的英雄。[72] 劇情的怪異，一如馮德爾對崇禎與中國的印象，這些日、荷戲劇雖與臺灣戲劇無直接關係，多少反映十八世紀的東西方劇作家對十七世紀臺灣的想像，而諾姆斯的劇本《福爾摩沙圍城悲劇》，無疑地，也是第一部西方人有關臺灣的戲劇創作吧！

近松《國性爺合戰》的流傳，反映鄭成功傳奇已具跨文化、全球化雛型，國際對臺灣的想像與後來日本人對臺灣以及臺灣戲劇的觀感，應有關連。日治時期臺灣成為日本南進的基地，一九四一年底太平洋戰爭爆發之後，當時在臺灣指導皇民劇的松居桃樓，有在臺灣建立大東亞戲劇中心的藍圖。桃樓係明治時期戲劇家松居松翁之子，他認為臺灣能領導大東亞諸民族文化，係因日本內地位置偏北，臺灣相對與南方諸國較近，而且三百年間吸收了中國及其南方諸民族的文化特色，創造出令大眾喜愛的戲劇，因此有潛力吸引海峽對岸的廈門、廣東及居住在馬來半島、泰國、菲律賓、印尼居民的共鳴，松居桃樓呼籲臺

72 近松所編寫的劇本《國性爺合戰》，描述明代思宗烈皇帝時，右將軍李踏夫私通韃靼王，殺死皇帝，滅了明朝。大司馬將軍吳三桂救下幼年的皇子隱藏在九仙山，帝妹栴檀逃過劫難，漂流到日本肥前平戶，被和藤內（國性爺）搭救。和藤內是曾做過明臣的老一官和日本妻子所生。老一官得知明國危急，十分吃驚，便攜妻回到大明，並走訪前妻的女兒錦祥女之夫甘輝將軍請求援軍，甘輝為錦祥女與和藤內之母的精神所感動，決心救援。和藤內被封為國姓爺延平王，與甘輝一道大破敵軍，最終成功地恢復了明朝。

灣創造出新穎、雄渾、高雅的大東亞戲劇，以及專業劇作家、演員、舞臺美術設計家，領導大東亞諸民族走向正確文化方向。[73]

從結果論來說，日本殖民政府要在臺灣建立大東亞戲劇中心的構想，只是空談，沒有實現的機會。[74] 但反映臺灣在早期戲劇史的一個特質：它的精彩不在漢族節令祭祀的演戲，更不在類似荷蘭通事何斌的家班，而是它本身就是創造戲劇的舞臺，列國之間——明與清、明與荷、明與日、日與荷、西與荷的縱橫捭闔，讓十七世紀的臺灣戲劇充滿傳奇與想像。

六、結語

宋代以降，閩粵一如其他地區 (如浙江)，祭祀演劇的風氣極為興盛，並隨著早期移民足跡所至，移植在海外各地漢人社群生活之中。十二世紀後期陳淳 (1153-1217) 在〈上傅寺丞論淫戲書〉所提到的漳州戲劇風氣，若不論其演出內容（傀儡或其他戲曲）的興衰更迭，與近代臺灣民間演戲習俗幾無二致，所不同者，在於對這類活動的價值判斷——迷信、情色與浪費的淫戲，或具祭祀功能的儀式劇與有益世道人心的教化劇？

十七世紀的臺灣國際局勢詭譎多變，絕大部分歷史現場不只在臺灣、澎湖，也包括中國、東亞、東南亞諸國與西方殖民帝國，它所呈現的戲劇活動充滿各種可能性。討論荷蘭、明鄭時期的臺灣戲劇活動，在漢族、原住民之外，可能涉及荷蘭、西班牙、日本的族群，場景也應注意當時周圍國家、族群的戲劇現場重構。尤其荷蘭與明鄭在臺灣海峽兩岸有近二十年重疊的歷史，臺灣戲劇史的時空等於橫跨臺灣與

73 松居桃樓，〈臺灣演劇論〉，《臺灣時報》第 26 卷 7 號，1942 年 1 月。頁 66-72。
74 邱坤良，《日治時期臺灣戲劇研究》，臺北：自立晚報出版部，1992 年。頁 329-330。

中國閩粵，對於同時期閩粵戲劇資料的解讀亦為建構臺灣戲劇史的一部分。另外，日本的若干地區（如長崎、平戶），與荷蘭東印度公司總部所在的印尼雅加達，以及東南亞漢人與不同族群的戲劇活動，亦應作為與臺灣戲劇史相互印證的資料。

雖然存在不同時空、不同族群的戲劇，或有不同指涉，但它屬於一群人的集體表演活動，十分明確。十七世紀出現在臺灣的戲劇，不管源自何時何地，它的發展與臺灣時空環境緊密結合，也反映當時的社會結構。然而，相對中國、日本豐富的戲劇史與劇場活動，早期的臺灣戲劇史相關資料匱乏，也無法看到表演團體、演員或作品，但不代表當時的臺灣沒有戲劇活動。十七世紀若干文獻所見臺灣戲劇的內容與形式，大多需要進一步解讀，如何解讀？除了寄望更多的史料、文物浮現之外，尚可透過不同時空的戲劇經驗，以及社群的生理與心理因素，包括戲劇的遊戲性質，以及與儀式、宗教的淵源，借重經驗與想像，勾劃戲劇發生的環境，以及表演者與觀眾的位置，重建戲劇的社群活動結構。

十七世紀末清代臺灣戲劇活動熱烈，與在臺漢人驟增有關，然與明鄭、荷蘭時代漢人社會活動相較，主要差異應是規模大／小之別，而非有／無問題。高拱乾《臺灣府志》提到的臺灣人「好戲劇」，無論上推至何時，基本上是臺灣社會史的普遍現象，而早期的戲劇史以庶民為主體，缺乏宮廷、文人參與，它所形成的脈絡，根植在土地上（報賽田社）與生命禮儀（婚喪喜慶與社會人脈）的社群基礎，一部戲劇演出史，基本上也是一部移民社會活動史。戲劇演出成為民眾生活的一部分，也是不同社群的連結。

而作為臺灣最早的住民——原住民族的歌舞儀式，與漢人戲曲或現代戲劇形式不同，就現今經驗來看，原住民歌舞雖不具漢人或西方「戲劇」標準的角色扮演、情節衝突等要素，但儀式性質濃厚，族群

互動性強烈，對自然環境與部落生活的歌頌與描述，也頗具「戲劇性」，原住民的戲劇史有其建構與論述空間，但非從漢人戲曲脈絡觀看。清代漢人文獻描述原住民族的「番戲」、「賽戲」、「扮戲狀」字眼，[75] 係以漢人觀點、漢字語言習慣，想像原住民「戲劇」，與原住民的表演並無直接關係。就十七世紀臺灣戲劇史的主要內容而言，它脫離不了漢族移民與帝國主義殖民史。從這個角度觀察，那個世紀的臺灣戲劇研究其實是劇場重構的過程，也是充滿想像的戲劇歷史。

75 清嘉慶十六年 (1811)《清一統志》〈臺灣府・番民〉則記載：「〈鳳山縣熟番〉……婚娶名曰『牽手』。女及笄，搆屋獨居，番童以口琴挑之，喜則相就。遇吉慶，輒豔服簪野花，連臂踏歌，名曰『番戲』。」這是對康熙三十五年 (1696) 歸化的鳳山熟番的「番戲」之描寫。《諸羅縣志》也記述「番俗」在九、十月收穫完成之後，賽戲過年，社中男女老幼盛裝赴會，男子頭上插著五色鳥羽作為裝飾，「席地陳設，互相酬酢，酒酣，當場度曲，男女無定數，耦而跳躍，曲喃喃不可曉，無詼諧關目，每一度，齊咻一聲，以鳴金為起止，薩鼓宜琤琤若車鈴聲，腰懸大龜殼，背內向，綴木舌於龜板，跳躍令其自擊，韻如木魚。」參見周鍾瑄，《諸羅縣志》卷 8〈風俗志〉，臺灣叢書本，頁 162。《諸羅縣志》成書於 18 世紀初 (1717)，但有關原住民「賽戲」、歌舞的描述，應為清代之前，即已存在於原住民部落的儀式與習俗。

第二章
清代臺灣方志中的「戲劇」

演戲為文學之一，善者可以感動人之善心，惡者可以懲創人之逸志，其效與詩相若。而臺灣之劇，尚未足語此。

——連橫《臺灣通史》

一、前言

　　臺灣漢人社會流傳的傳統戲劇源自中國，而一部中國戲劇史的搬演，基本上以宮廷劇場、勾欄茶樓、文人家班以及民間的祭祀劇場為主。宮廷劇場、文人家班可視為貴族、文人階層的演戲，勾欄茶樓屬商業劇場，觀眾亦以文人官宦、紳商居多，其演出性質及其所呈現的人文景觀，皆與民俗節令或以家族喜慶為中心的祭祀劇場明顯不同。

　　戲劇史研究者常引用南宋理學家陳淳 (1153-1217) 著名的〈上傅寺丞論淫戲書〉與〈上趙寺丞論淫祀書〉論述民間的戲劇生態以及官府對它的態度。陳淳這兩篇文章要求官府嚴加取締民間以祭祀之名「斂財於境內」的陋俗。陳淳所謂「淫祀」、「淫戲」，完全從負面表列民間聚眾舉行祭祀、演戲活動所引發的社會道德、治安問題。[1] 從宋代至明清，文人、官宦不乏戲劇愛好者，甚至是元雜劇、明清傳奇的重要劇作家，然而其所雅好的戲劇型式與內容，與民間「下里巴人」的戲劇有別，文人雅士對戲劇的雙重標準，是中國近世戲劇史常見的現象，[2] 也是臺灣官宦，文人對民間戲劇的基本看法。

　　日治之前的臺灣戲劇文獻極少，原因不外官府與文人階層鄙視，亦缺乏傳習、保存資料的官方或民間機構，而戲劇參與者——演員、樂師與觀眾能以文字作演出記錄的人不多，加上相關文物（如先輩圖、

1 參見 Piet van der Loon "Les Origines rituelles du théâtre chinois" *Journal asiatique CCLXV 1et2* ,1977, pp.141-168. 這篇文章由王秋桂、蘇友貞中譯，〈中國戲劇源於宗教儀典考〉，收入《中國文學論著譯叢》，臺北：臺灣學生書局，1985 年。頁 523-547.

2 有關官府、文人對戲劇的雙重態度，可參閱王曉傳，《元明清三代禁毀小說戲曲史料》，北京：作家出版社，1958 年。

抄本、樂器、旗牌）保存不易。若干歷史悠久的民間劇團（如彰化梨春園）的建築物（曲館）一再遷移、重修，戲曲抄本也是輾轉謄錄，在年代的鑑定上，極為困難。

清代臺灣人「好戲劇」的記述，多半出現在方志、碑刻與文人筆記。相對中國，臺灣方志、碑刻與文人筆記出現的時間較晚，質量亦難相提並論，但在臺灣戲劇史料缺乏的情形下，彌足珍貴。另外，日治初期經由臺灣總督府主導的舊慣調查計畫，也保存日治之前若干戲班契約與寺廟、行會、社團的戲劇活動資料。[3]

方志與碑刻皆具公共性，多出自文人、官宦之筆，碑文內容包括官府的行政命令（示禁）、寺廟活動，雖未必為一般民眾所能瞭解，但豎立的地點，多屬民眾足跡能至的公共空間，內容亦多與大眾生活相關，亦具有儀式性功能。方志有地方史性質，記述特定時空的自然地理、制度與人文風貌，其中亦常蒐錄碑碣的內文。[4] 不過，方志流傳的對象以官府、學者、文人為主，市井小民鮮少閱讀。

方志有一定的編修、書寫體制，資料蒐集、文字撰寫也常因循沿襲、約定成俗或輾轉抄襲，其與戲劇有關的資訊固屬寶貴研究素材，但負責採訪、纂修者多屬官宦、文士。其對民間祭祀與戲劇的認知，自然充滿中國文人色彩與主觀印象，對戲劇的態度偏重道德與教化意義。方志戲劇資料的應用需要解讀、修正之處不少。然而，迄今為止，僅少數學者對此略有討論，[5] 多數人對於方志的資料選材、記述方式習焉不察。

3 例如，《臺灣私法》第 2 卷上〈附錄參考書〉，臨時臺灣舊慣調查會，1910 年，收入戲班「贌」戲童的關書與藝姐賣身契約。

4 如清代高拱乾修《臺灣府志》、沈茂蔭修《苗栗縣志》、林豪修《澎湖廳志》、屠繼善修《恆春縣志》均於藝文志中收錄碑記內文。

5 例如邱坤良，〈臺灣近代民間戲曲活動之研究〉，《國立編譯館館刊》，第 11 卷第 2 期，1982 年。頁 249-282；沈冬，〈清代臺灣戲曲史料發微〉，海峽兩岸梨園戲學術研討會，1998 年，收入《中國音樂學》，北京：中國藝術研究院，2007 年第 1 期。頁 74-88。

本文擬探討臺灣方志中的「戲劇」，包括官僚、文人階層與民間對戲劇的看法，方志如何記述戲劇活動，它所呈現的戲劇現象可信度如何？能否反映民間以祭祀、節令活動為主的演出生態與核心價值？以及各方志的戲劇記事，是否為當地戲劇活動的原貌，或臺灣戲劇史的全貌？

二、清代臺灣方志的纂修

清朝從世祖福臨入關至二十世紀初的辛亥年被推翻，總計統治中國二百六十八年，而臺灣自明入清，始於康熙二十三年 (1683)，至光緒二十一年 (1895) 割讓日本，共計二百一十五年，臺灣的清朝史比中國清朝史短少五十三年。

清朝極重視志書的編修，官員藉著方志的修纂，蒐集、保存地方史地、制度與人文活動記錄，為自己的政績或功業作見證，有時也作為檢閱地方官員政績的標準。各省、州、縣都設有志局或志館，集眾人之力修志，習慣上，官方人員編志稱「修」、執筆編寫者稱「纂」、私人編寫稱「撰」。據學者朱士嘉 (1905-1989) 統計，清志佔中國歷朝方志的百分之七十。[6] 一般來說，方志的性質可分為全國性和地方性兩類，全國性的總志多由大學士主持，或由大學士推薦適合人選，地方性方志多由地方官吏主其事，召聘文人、學士出任或由所屬官員編寫，完成後先由學政初審，再送督撫裁定，最後由中央的禮部審核、皇帝批准，始能付梓。

清初在臺設置一府（臺灣府）三縣（臺灣、鳳山、諸羅）後，為

6 曹子西、朱明德主編，《中國現代方志學》，北京：方志出版社，2005 年。頁 6。

了配合康熙修《大清一統志》的詔令，陸續展開府縣修志工作。[7]不僅《臺灣府志》大功告成，當時的諸羅、臺灣、鳳山三縣縣志也在短期內完成。修志工作可謂官學合作，參與者一部分是地方官吏，一部分是地方文人。前者多為外地人，後者則多在地人。以高拱乾修《臺灣府志》為例，道臺高拱乾本人「總纂」，以下的校訂則涵蓋各級官吏，包括當時的臺灣府知府靳治揚、臺灣府海防總捕同知齊體物、臺灣縣知縣李中素、鳳山縣知縣朱繡、諸羅縣知縣董之弼，以及臺灣府縣儒學教授（諭）等。擔任「分訂」工作者，則包括地方舉人、貢生、監生、生員等。諸羅、臺灣、鳳山三縣志設有總裁（福建分巡臺廈道兼理學政按察司副使）、主修（知縣）、編纂、編次、校刊、督梓則為下級地方官員和當地監生、生員，也因為掛名者眾多，近代方志分類的「作者」列名往往不同，有些方志由總纂具名，有時由主修者具名，也常出現二名「作者」或出現某某等人的情形。[8]

臺灣第一部《臺灣府志》有兩種說法：一說蔣毓英修《臺灣府志》（簡稱蔣志），另一說則是高拱乾修《臺灣府志》（簡稱高志）。

蔣毓英是首任臺灣知府，任期從康熙二十三年至二十七年(1684-1688)，康熙二十四年蔣氏著手纂修《臺灣府志》，越二年(1687)定稿，參與者除其本人之外，還包括首任諸羅知縣季麒光，自是以降乃有臺灣府志五修的說法。蔣毓英的府志在他離開臺灣府調升江西按察使之前，並未正式刊行，後來才由其子孫刊行問世。臺灣第一部正式刊行的方志

7 先是清初各省、州、縣都設有志局或志館，擔任河南巡撫的賈漢復率先編修《河南通志》（沈荃纂），深受朝廷讚賞，於是各地起而效尤，保和殿大學士衛周祚亦倡議編修全國志，於是康熙下詔告令，要求「直省各督撫聘集鳳儒名賢，接古續今，纂集通志，總發翰林院，匯為《大清一統志》」，但後因三藩之亂暫被擱置，直到康熙二十五年 (1686)，為復修《大清一統志》，官方特別設置一統館，並由大學士翰林官員推薦長於文章學問的徐乾學（顧炎武外甥）、陳廷敬（《康熙字典》編纂者之一），一同主持修志事宜，後因徐乾學貪汙遭受彈劾，直到病逝仍未完成，改由其他學者主持，但因內容龐大，仍延宕到雍正三年 (1725) 才終告成。

8 例如《諸羅縣志》多掛知縣周鍾瑄「主修」，亦有以編纂陳夢林具名者，或兩人一同掛名，又如臺灣知府范咸、六十七的《重修臺灣府志》，多以范咸等具名，亦有以六十七與范咸並列者。嘉義學教諭謝金鑾「總纂」的《續修台灣縣志》，亦有以鹿港海防同知兼台灣縣知縣薛志亮掛名者。

是時任分巡臺廈道的高拱乾纂修的《臺灣府志》，康熙三十四年 (1695) 修成，隔年刻成。高氏自述「台郡無誌，余甫編輯」，似指其書為「臺郡」首創，卻又云「較諸郡守蔣公所存草稿，十已增其七、八」，點明蔣毓英草稿的存在，高志顯見是在蔣志的基礎上，增補而成。

康熙四十六年至五十一年 (1707-1712)，時任臺灣知府的周元文重修《臺灣府志》（簡稱周志），基本架構仍依循高志。周志成書於康熙五十一年 (1712)，距離高志問世不過十六年，為何重修，據周元文自序，「是用忘其固陋，修而輯之，其中或因于昔或創自今，有者仍之，闕者補之。」方豪認為周志名為「重修」，實為「輔修」。[9] 周志在〈秩官志〉、〈武備志〉與〈人物志〉，增加高志修成後之新任者，而增補最多者為卷十〈藝文志〉之公移與傳、記。公移中出於周元文者為多，列傳中並有周元文傳。另外，〈漢人風俗〉、〈土番風俗〉、〈氣候〉、〈歲時〉、〈風信〉、〈潮汐〉、〈土產〉、〈總論〉與高志全同。

周志之後數年間，周鍾瑄修《諸羅縣志》(1717)、陳文達修《鳳山縣志》(1719) 與《臺灣縣志》(1719)，先後問世。《臺灣府志》也一修再修，除上述高志、周志之外，由臺灣知府調陞分巡臺灣道的劉良璧在乾隆五年 (1740)，據高志著手《重修福建臺灣府志》（簡稱劉志），隔年完成，伊能嘉矩 (1867-1925) 認為「高志為草創，多失之略；至劉志則加詳矣。然劉志二十卷，星野、建置、山川外，更有疆域；而物產，即附風俗下，似為不倫。」[10] 而後的范咸《重修臺灣府志》（1747；簡稱范志）、余文儀《續修臺灣府志》（1774；簡稱余志）皆依循劉志的體例與內容，與高志、周志，甚至蔣志的書寫體例頗有不同。

9 方豪，〈周元文補修《臺灣府志》校後記〉，收入方豪主編《臺灣叢書》第 1 輯，臺灣方志彙編（以下簡稱臺灣叢書本）第 1 冊高拱乾《臺灣府志》、周元文《臺灣府志》合印，臺北：國防研究院，1968 年。頁 171。

10 伊能嘉矩，《臺灣文化志》（東京：刀江書院，1965 複刻）中冊第 8 篇有〈修志始末〉（頁 471-528），評述臺灣府縣廳志、臺灣通志並卅廳采訪冊纂修經過。郭海鳴曾中譯伊能〈修志始末〉而成《清代臺灣修志經過》乙文，刊於《臺灣文獻專刊》第 2 卷第 1、2 期，頁 39-50。

　　而後，一府三縣時代的府縣志之外，雍正後新設的縣、廳（如彰化、噶瑪蘭、淡水、澎湖）皆援例纂修方志，如《彰化縣志》(1835)、《噶瑪蘭廳志》(1852)、《淡水廳志》(1871)、《澎湖廳志》(1894) 等，而許多縣志如（鳳山、臺灣）亦有重修。

　　臺灣建省（光緒十一年宣布，但至十三年才完成行政建置）之後，設局纂修《通志》(1893)，臺灣布政使唐景崧、分巡臺灣兵備道顧肇熙為監修，並發佈「采訪冊式」，分檄各屬依式采訪，以為將來修志之素材，但《通志》未成，而臺已改隸。[11] 這一波的采訪，全臺各地進度不一，迄割讓為止，新竹縣、鳳山縣已完成采訪，苗栗縣、恆春縣、澎湖廳且已修成志書，而淡水縣采訪則未及完成。

　　清代修志風氣興盛，其修纂有一定體例，不過修志結果常因人而異，學者陳捷先在《清代臺灣方志研究》指出，方志修志者水準參差不齊，許多方志學術價值不高，不為學術界普遍信賴，主要的原因即在敘事有不盡真實可信的地方，因此方志的好壞，在於主修人勘查與查證的功夫是否做得好。[12]

　　臺灣現存各種「府縣州志」之中，編得完善者，人多舉《諸羅縣志》和范、六兩氏的《重修臺灣府志》；而尤以《諸羅縣志》為特出。謝氏《續修臺灣縣志》的凡例說：

> 臺郡之有邑志，創始於諸羅令周宣子，（按：即鍾瑄。）其時主纂者，則漳浦陳少林也。二公學問經濟冠絕一時，其所作志書，樸實老當。以諸羅為初闢弇陋之地，故每事必示以原本。至其議論，則長才遠識，情見乎辭。分十二門，明備之中，仍稱高簡。

11 張光前，〈安平縣雜記點校說明〉，附於《安平縣雜記》之前，收入《臺灣史料集成清代臺灣方志彙刊》第 40 冊，臺南：臺灣史博館，2011 年。頁 159-162。
12 陳捷先，《清代臺灣方志研究》，臺北：學生書局，1995 年。頁 31。

本郡志書，必以此為第一也……。[13]

劉家謀著《海音詩》，在第二章，即詠陳氏纂修《諸羅縣志》之事，詩云：「一方擘畫括全臺，敘述何徒擅史才，添邑添兵關至計，他年籌海此胚胎。」附註云：「周宣子鍾瑄諸羅縣志，半成於陳少林夢林之手。中論半線（按：即彰化）以上，當增置城邑，及北路兵單汛廣，營制宜更。後皆如其議。」（據小樓藏鈔本）[14]

大部分的方志多由當任官方主導，但亦有少數例外。雍正年間曾任臺灣海防同知、淡水海防同知、臺灣知府、分巡臺廈道的尹士俍曾編修《臺灣志略》，可謂尹氏私人的一部臺灣府志，於乾隆三年左右付梓刊行，劉良璧的《重修福建臺灣府志》和范咸、六十七的《重修臺灣府志》多有採用。[15]

清代修志的人常參與不同方志的纂修，例如臺灣府臺灣縣人陳文達在高志、周志纂修時，皆以臺灣府學「貢生」名義參與，並於康熙五十七年 (1718) 應鳳山知縣李丕煜之邀修《鳳山縣志》。二年後，又被海防同知兼臺灣縣知縣王禮延攬修《臺灣縣志》，身份仍是「臺灣府貢生」，臺灣、鳳山縣兩志的總裁、鑑定、重修、編纂、參訂（校刊）、督梓人員頗多重複。[16]

臺灣的清朝史雖至乙未年割臺為止，但若干光緒朝纂修的方志至日治時期始刊行；明治接收臺灣之後，若干縣市的修志工作仍然進行，如《雲林縣采訪冊》、《新竹縣采訪冊》、《嘉義管內采訪冊》等等，

13 〔清〕謝金鑾，《續修臺灣縣志》，臺北：文建會，2007 年。頁 36。
14 楊雲萍，〈陳夢林〉收入《台灣歷史上的人物》，臺北：成文出版社，1981 年。頁 75。
15 李祖基，〈尹士俍與臺灣志略〉《臺灣研究》，2003 年 3 月。頁 81-90。
16 兩志總裁、鑑定均為福建分巡臺廈道兼理學政按察司副使梁文煊，以及臺灣知府王珍，《臺灣縣志》主修臺灣海防總捕同知兼攝臺灣縣事王禮，在《鳳山縣志》主修則是「鳳山縣知事」李丕煜，王禮則與王珍同時掛名「鑑定」。擔任督梓的，同為鳳山縣典史兼署臺灣縣典史周起渭，實際負責修志的除臺灣府貢生陳文達與「鳳山縣廩膳生員」李欽文相同外，陳修《臺灣縣志》還有編纂二人：貢生林中桂、廩膳生員張士箱，陳修《鳳山縣志》則為「諸羅縣學廩膳生」陳慧。

這些方志雖於日治初期纂修，但其體例與記述方式，皆與清領時期相同，與清初的臺灣方志一脈相承。

三、臺灣方志所見戲劇敘述

官府、文人注重修志工作，也以戶口、田賦、物產、職官為重點，視戲劇為小道或「陋俗」，所呈現的戲劇資料不多，也不重要。方志中的「戲劇」多見於〈風土志〉（或〈風俗志〉），偶亦出現於藝文、文徵篇。高拱乾《臺灣府志》〈風土志〉提到歲時節令活動遊行表演與演戲情形，其中元旦到立春前常有遊行表演：

> 元旦起至元宵止，好事少年裝束仙鶴、獅馬之類，踵門呼舞，以博賞賚，金鼓喧天；謂之「鬧廳」……。別有閑身行樂善歌曲者數輩為伍，製燈如飛蓋狀，一人持之前導邀遊，絲竹肉以次雜奏；謂之「鬧傘」。更有裝束昭君、婆姐、龍馬之屬，向人家有吉祥事作歌慶之歌，悉里語俚詞，非故樂曲……。[17]

元旦至元宵、立春前一日的遊行由官方主辦，「有司迎春東郊，備儀仗、綵棚、優伶前導。」至於演戲部份，是二月二日與八月中秋。二月二日，「各街社里逐戶斂錢宰牲演戲，賽當境土神；名曰『春祈福』。」中秋，「祀當境土神。蓋古者祭祀之禮，與二月二日同；春祈而秋報也……山橋野店，歌吹相聞；謂之『社戲』」。《高志》之後的臺灣各縣志或重修府志，敘述地方節令演戲或遊行表演的基本結構，大致與《高志》相同。劉良璧重修《福建臺灣府志》與高志則略有不同，

17 〔清〕高拱乾，《臺灣府志》卷7〈風土志·歲時〉，臺灣叢書本，1967年。頁185-186。

以〈風俗〉為例，劉志卷六〈風俗〉未見高志〈風土志〉那段「好戲劇」的記述，但所附〈歲時〉內容與高志的〈歲時〉相近，例如：

> （十五日）是夜元宵，家家門首各懸花燈·別有善歌曲者數輩為伍，製燈如飛蓋狀，一人持之前導；行遊市中，絲竹雜奏，謂之「鬧傘」·更有裝辦故事，向人家有吉祥事作歡慶之歌……。[18]

演戲部分，劉志記述亦與高志略同，高志未記七月「壓醮尾」演戲以為樂的習俗，但周鍾瑄修《諸羅縣志》提到「秋成，設醮賽神，醮畢演戲，謂之壓醮尾」，而後范志、王必昌《重修臺灣縣志》(1752)、王瑛曾《重修鳳山縣志》(1764)、陳培桂修《淡水廳志》(1871)、林豪修《澎湖廳志》(1894)，皆有「壓醮尾」的相同記載。

「壓醮尾」的祭祀演戲在首任巡臺御史黃叔璥(1680-1758)所著《臺海使槎錄》卷四〈赤崁筆談〉有較完整的記述：

> ……沿街或三五十家為一局，張燈結綵，陳設圖畫、玩器，鑼鼓喧雜，觀者如堵。二日事畢，命優人演戲以為樂，謂之『壓醮尾』」。[19]

各縣志的「壓醮尾」，除《諸羅縣志》外，皆直接引述〈赤崁筆談〉，例如劉志、范志與余志。劉志引用陳文達《臺灣縣志》卷一〈輿地志（一）〉云：

> 臺俗演戲，其風甚盛。凡寺廟佛誕，擇數人以主其事，名曰頭家；

18 〔清〕劉良璧，《重修福建臺灣府志》卷6〈風俗〉〈歲時（附）〉，南投：臺灣省文獻會，1993年。頁96。

19 〔清〕黃叔璥，《臺海使槎錄》卷4〈赤崁筆談〉（「習俗」），臺北：臺灣銀行經濟研究室，1957年。

斂金於境內，作戲以慶。鄉間亦然。……臺俗尚王醮：三年一舉，取送瘟之義也。附郭鄉村皆然。境內之人，鳩金造木舟設瘟王三座，紙為之；延道士設醮，或二日夜、三日夜不等。總以末日盛設筵席演戲，名曰請王。[20]

這段記載未見於高志與《諸羅縣志》，但劉志完整引述，范志、余志也繼續跟進。高志記述臺民「間或侈靡成風，……，女鮮擇婿而婚姻論財，人情之厭常喜新、交誼之有初鮮終，與夫信鬼神、惑浮屠、好戲劇、競賭博，為世道人心之玷，所宜亟變者亦有之」成為後來臺灣方志的基調，但劉志、范志、余志皆未有類似敘述。

陳文達修《鳳山縣志》、王必昌《重修臺灣縣志》的戲劇記事，皆與高志相同。成書於康熙五十六年 (1717) 的《諸羅縣志》，[21] 約比高志晚二十一年，在節令演戲與遊行表演活動大致與高志相同，其卷八〈風俗志〉敘述漢俗歲時元旦至元宵的「鬧廳」與立春前一日的「有司迎春東郊，儀仗綵棚前導」，放燈時「亦有閒身行樂數輩為伍」的「鬧傘」，二月二日與中秋的「賽（祀）當境土神」、「演社戲」的敘述與高志類同，但對民間戲劇習俗有兩段高志所無的生動描述：

神誕必演戲慶祝，家有喜，鄉有期會。有公禁，無不先以戲者；蓋習尚既然。又婦女所好，有平時慳吝不捨一文，而演戲則傾囊以助者。

演戲，不問晝夜，附近村莊婦女輒駕車往觀，三、五群坐車中，

20 〔清〕陳文達，《臺灣縣志》，臺北：臺灣銀行經濟研究室，1961 年。頁 59-60。

21 《諸羅縣志》係清諸羅知縣周鍾瑄主修，陳夢林總纂，始修於康熙五十五年 (1716) 八月，隔年八月定稿，雍正二年 (1724) 發行。當時的諸羅縣所轄，「南自蔦松、新港，接壤臺灣縣，東北至雞籠，山後皆屬焉」，亦即今日嘉義、北至淡水、基隆，以至宜蘭、花蓮都是諸羅縣。

環台之左右。有至自數十里者，不艷飾不登車，其夫親為之駕。[22]

　　這些文字明確地記錄演戲的經費來源與社會功能，以及舞臺空間與觀眾駕「牛車」前往「劇場」的社交行為。當時的諸羅縣，縣治設於諸羅山，轄區除了今日嘉義縣市，南自蔦松、新港，北至基隆（雞籠）、甚至山後的宜蘭、花蓮皆屬焉，可知這是當時大半個臺灣皆有的戲劇現象。陳文達《鳳山縣志》卷七〈風土志〉，有關節令演戲與遊行表演的敘述，以及有地方演戲的風俗與周鍾瑄《諸羅縣志》類同，其〈風俗〉篇「雜俗」條云：

> 臺俗演戲，其風甚盛。凡寺廟佛誕，擇數人以主其事，名曰頭家；斂金於境內，作戲以慶。鄉間亦然。每遇唱戲，隔鄰婦女駕牛車，團集於檯之左右以觀，子弟之屬代為御車；風之未盡美也。[23]

　　前段「頭家於境內斂金作戲」的記述，《諸羅縣志》所無，後段「婦女坐牛車看戲」內容與《諸羅縣志》略同，卻又增加一句後者所無的「風之未盡美也」。同樣由陳文達纂修的《臺灣縣志》〈輿地志〉的風俗、雜俗與歲時，亦有幾段沿襲《諸羅縣志》的描述，王瑛曾《重修鳳山縣志》卷三〈風俗志附歲時〉、〈風俗志‧風俗〉亦同。

　　臺灣方志中的戲劇，僅少數有明確的劇種或時空活動記錄，例如尹士俍《臺灣志略》〈民風土俗〉條：「鄉耆年六十上下者，呼為老大，凡有迎賽之事，惟老大十餘人為之倡率。於神誕前數日，處處迎神，於道演潮調並漳泉下南腔，號曰『雙椎鼓』。」[24]，「於道演潮調並漳

22 〔清〕周鍾瑄，《諸羅縣志》卷8〈風俗志‧漢俗‧雜俗〉，臺灣叢書本第1輯第1冊，1967年。頁141-142。

23 〔清〕陳文達，《臺灣縣志》〈輿地表一〉〈風俗‧雜俗〉，臺灣叢書本，1967年。頁56。

24 尹士俍，《臺灣志略》〈民風土俗〉，收入《臺灣史料集成》〈清代臺灣方志彙刊〉第5冊，臺北：文建會，2005年。頁274。

泉下南腔」點出演戲的空間與表演內容。另外，陳文達的《臺灣縣志》提及當地王爺醮的演出活動，陳淑均修《噶瑪蘭廳志》更有宜蘭家姓戲在天后宮（媽祖廟）演出的具體描述：

> 天后宮在廳南，相傳三月二十三日為天后生辰，演劇最多。先期書貼戲綵，某縣以剛日，某姓以柔日。蓋漳屬七邑開蘭十八姓，加以泉、粵二籍及各經紀商民，日演一檯，輪流接月，自三月朔，至四月中旬始止。[25]

《澎湖廳志》卷九〈風俗〉「風尚（附考）」條，有一段文字述及澎湖當地演戲情形，係臺灣方志中少見有劇種、劇目，以及戲劇演出結構的記錄：

> 澎地演劇，俗名七子班，仍係泉、廈傳來，演唱土音，即俗所傳「荔鏡傳」，皆子虛之事。然此等曲本，最長淫風，男婦聚觀，殊非雅道，是宜示禁，而准其演唱忠孝節義等事，使觀者觸目警心，可歌可泣，於風化不為無裨也。[26]

《澎湖廳志》敘述當地七子班演《荔鏡傳》，目的不在討論戲劇表演的類型與要素，而是從封建道德與教化角度，批判七子班與《陳三五娘》這個負面教材，「最長淫風」、「殊非雅道，是宜示禁」。

方志極少正面敘述戲劇的表演形式與內容，更少針對戲劇活動的人事多作著墨。演戲與相關民風習俗也不列入「文教」或「藝文」範疇。不過，若干方志在藝文志收入的各家「作品」，偶有出現戲劇相關敘

25　〔清〕陳淑均，《噶瑪蘭廳志》卷 5〈風俗〉，臺灣叢書本第 1 輯第 8 冊，1968 年。頁 192。
26　〔清〕林豪，《澎湖廳志》卷 9〈風俗〉，臺灣叢書本第 1 輯第 7 冊，1968 年。頁 311。

述，如余文儀《續修臺灣府志》卷二十六〈藝文（七）〉收入鄭大樞〈風物吟〉：

> 花鼓俳優鬧上元（優童皆留頂髮，粧扮生旦，演唱夜戲。臺上爭丟目采，郡人多以銀錢、玩物拋之為快，名曰花鼓戲），管絃嘈雜並銷魂；燈如飛蓋歌如沸（製紙燈如飛蓋，簫鼓前導，謂之鬧傘燈），半面佳人恰倚門。[27]

謝金鑾修《續修臺灣縣志》〈卷八藝文（三）〉亦收入薛約《臺灣竹枝詞》二十首，其中有「演劇迎神遠近譁，艷粧處處競登車。阿郎推挽出門去，指點紅塵十里賒」。周璽《彰化縣志》〈卷十二〉蒐有陳學聖〈車鼓〉詩，「歲稔時平樂事多，迎神賽社且高歌，嘵嘵鑼鼓無音節，舉國如狂看火婆。」皆屬方志中少見與戲劇有關的詩文。

四、臺灣方志反映的戲劇生態

臺灣方志中有關戲劇活動多強調二月二日與中秋的演戲為祭祀當境土神（土地公）的社戲，「春祈而秋報也」，也是「蓋古者祭祀之禮」，而春秋二社的戲劇活動亦為官方「正式」允許的民間演戲節目。此外，若干臺灣方志針對某些節令、祭典的演戲有所記述，包括中元、王醮與家姓戲，這些演戲記事相對社戲的普遍性，有較明顯的區域性質。

《鳳山縣采訪冊》〈壬部・藝文〉「碑碣」條收入〈鄧邑侯禁碑〉，記錄鳳山知縣鄧嘉繩「為丐勒縱橫等事」，特設六條示禁規條其中第一條云：「遇民間生辰及生子彌月、四月、週歲暨賽愿、進中一切喜

27 〔清〕余文儀，《續修臺灣府志》卷 26〈藝文（七）〉，南投：臺灣省文獻會，1993 年。頁 983。

慶事件，演戲請客，准向喜慶之家討錢二百文。如無音觸情事，不得強索，如違拏究。」[28] 這段記錄反映地方演戲請客群丐畢集，造成商家及民眾困擾，官府乃設定規範，如果有音觸情事，准丐者向喜慶之家討錢二百文。

王必昌修《重修臺灣縣志》(1753) 卷十五〈雜紀〉祥異（附兵燹），敘及康熙五十九年 (1720) 南部「匪類」唱戲拜把，地方官首報傀儡山後朱一貴聚眾謀逆：

> ……三月間，南路匪類吳外、翁飛虎等十六人，在檳榔林唱戲拜把，粵匪杜君英、陳福壽主之，詭稱一貴在其家，遠近喧傳，盟黨響應。王珍攝鳳山縣篆，遣其次男同役往緝……。[29]

這段文字未見於陳文達修《鳳山縣志》，因其付梓 (1719) 時，朱一貴、翁飛虎等人尚未舉事，故無此記載。

「演戲拜把」顯現臺灣移墾社會異姓結拜的風氣，季麒光在〈嚴禁結拜示〉云：「近今以來竟為惡俗，二三少年無賴，好事爭奇，動則焚香酹酒，稱哥呼弟……。」[30] 季麒光並宣告結拜，「律有明條：為首者絞，為從者杖一百、流三千里，所以學士大夫不敢自罹刺譏，而多見於市井遊手遊食之人。」然而，市井之人仍樂此不疲，而把「唱戲」作為「拜把」的儀式之一，顯現戲劇的社會功能之一斑。王修《重修臺灣縣志》還有一段敘述朱一貴舉事經過及「戲劇」在其中扮演的角色：

> ……有朱祖者，長泰人，無眷屬，飼鴨鳳山之大武汀。鴨甚蕃，

28 〔清〕盧德嘉，《鳳山縣采訪冊》，臺北：臺灣銀行經濟研究室，1958 年。頁 372。
29 〔清〕謝金鑾，《續修臺灣縣志》〈外編〉（「兵燹」條），南投：臺灣省文獻會，1993 年。頁 367。
30 〔清〕季麒光，〈嚴禁結拜示〉，收入陳文達等編纂，《臺灣縣志》卷 10〈藝文志〉（「公移」條）。頁 234-235。

賊夥往來咸款焉。乃以祖冒為一貴。初四日，自鳳山逆居道署，越日，詭言洲仔尾海中浮出玉帶、七星旗，鼓吹往迎，以為造逆之符；僭號永和，蓋慮賊黨之相併也。（康熙六十年夏四月）十一日，祭天謁聖，歲貢林中桂等為之贊禮。各穿戴戲場衣帽，騎牛或以紅綠色綢布裹頭，棹帷被體，多跣足，不嫺拜跪。是日，遠近孩童數百，聚觀喧笑，忘乎其為賊也……。[31]

　　這段文字鮮活地記述戲劇搬演型式與內容，不僅是庶民大眾生活娛樂，也提供民眾對歷史大事與典章制度的仿傚與想像。翁飛虎等匪類「唱戲拜把」的記述在有「善本之譽」的謝金鑾《續修臺灣縣志》[32]〈外編〉中，一字不差地保留下來。王瑛曾《重修鳳山縣志》(1764) 亦有與前引《重修臺灣縣志》幾乎相同的記事。[33] 上述朱一貴相關的戲劇記事最早亦見於首任巡臺御史黃叔璥的《臺海使槎錄》卷四〈赤崁筆談〉〈朱逆附略〉：

朱一貴原名朱祖，岡山養鴨。作亂後，土人呼為鴨母帝。賊夥詭稱海中浮玉帶，為一貴造逆之符。既郡治，一貴自稱義王，僭號永和；以道署為王府。餘尊有平臺國公、開臺將軍、鎮國將軍、內閣科部、巡街御史等偽號，散踞民屋。劫居戲場幞頭蟒服，出入八座，炫燿街市。戲衣不足，或將桌圍、椅背有綠色者披之；冠不足，或以紅綠綢紵色布裹頭，以書籍絮甲。變後，居民避難，繹海上；風恬浪靜，寸艇飛渡，不畏重洋之險。大師自六月十六日進鹿耳門，十七日下安平鎮，二十二日復府治，未及浹日奏

31 〔清〕王必昌，《重修臺灣縣志》，臺北：臺灣銀行經濟研究室，1993 年。頁 556。
32 鄭喜夫〈謝修台灣縣志校後記〉，臺灣叢書本第四冊，1968 年。頁 53。
33 不同的是總督覺羅滿保請旨以汀州府知府高鐸調補臺灣知府的王珍的時間，王必昌、謝金鑾皆作 22 日，王瑛曾則作 2 月 23 日，另外，《臺灣縣志》的南路匪類，王瑛曾作南路賊匪。

捷。先是，童謠有云：「頭戴明帽，身穿清衣；五月永和，六月康熙」。[34]

康熙六十年 (1721) 朱一貴建號永和時，徒眾不識典章制度與朝拜禮儀，多劫取戲班行頭、蟒服作官服，戲服不足，則用披帶、桌帷、椅被仿效，「各穿戴戲場衣帽，騎牛或以紅綠色綢布裹頭，桌帷被體，多跣足，不嫻拜跪。是日遠近孩童數百，聚觀喧笑，忘乎其為賊也。」可知庶民、孩童對「做官」、「打仗」的印象來自戲臺上的搬演，反映戲劇活動的普及及深入人心。

光緒二十一年 (1895) 日本領臺，臺灣總督府調整行政區域，安平縣改臺南縣，而割臺前《安平縣雜記》為了纂修《臺灣通志》發佈「采訪冊式」，其時安平縣亦已采訪並繳送通志總局，惟《安平縣采訪冊》今未見，與《安平縣雜記》應有淵源。[35]

安平縣在清初一府三縣時代係臺灣縣的一部分，臺灣建省成為臺灣府安平縣，其轄區西南臨海，南、東北分別鄰近鳳山、嘉義。在四十多種臺灣方志中，[36] 日治後始刊行的《安平縣雜記》對於演戲場合，以及劇種與祭祀演戲的記述型式與內容，其他方志未見，可作為清代方志戲劇記事的一個總結。

《安平縣雜記》不分卷，僅列二十五項安平縣事務，而以條目型

34 〔清〕黃叔璥，《臺海使槎錄》卷 4〈赤崁筆談〉，臺北：成文出版社，1983 年。頁 87。

35 原抄本藏國立臺灣圖書館，上有圖章印記：「大正六年十一月五日謄寫（抄錄）」，但未載編纂者及採輯年代。伊能嘉矩《臺灣文化志》謂該書已湮滅無存，並疑其作者為蔡國琳。陳漢光《臺灣地方志彙目》稱「本書名為節令，實則雜記也」，內容與『安平縣雜記』（按其總論則稱蔡國琳修）無異，未詳其採輯年代及纂修人名，諒係清光緒二十年所修「安平縣采訪冊」之一部分。參見《文獻專刊》第 3 卷第 2 期，收入《中國方志叢書》第 87 號，臺北：成文出版社，1983 年。林勇〈《安平縣雜記》校後記〉亦認為「本書之編纂目的，自有其立意所在。或因日人割臺，當初即邀請當時知名士子，為『入境問俗』之舉，乃取材《安平縣采訪冊》別立名目，共輯本書以為資治之參考乎」林勇判斷《安平縣雜記》採集年代，「即光緒二十三年交春不久之後也」。林勇，〈《安平縣雜記》校後記〉，《安平縣雜記》，臺灣叢書本，1968 年。頁 105-107。

36 中央研究院臺灣史研究所「臺灣方志資料庫」，包括志書 46 種，共 116 冊，內容分為三類：一為臺灣省通志、府志及各縣、廳志，包括重修、續修之各版本；二為各地採訪冊、相關地區志書及輿圖；三為紀略。

式記述，包括風俗、財產繼承、糖業、徵稅、海防廳、府學、警察、通商局、工業、保甲相關的條目，其中〈節令〉、〈風俗〉、〈風俗附考〉、〈風俗現況〉、〈官民四季祭祀典禮〉、〈僧侶並道士〉、〈住民生活〉等等，常有戲劇活動之記述。《安平縣雜記》與其他方志不同的是，條列出安平縣的戲劇生態與演出場合：「迎神用十歡、八管、四平軍、太平歌、郎君曲、青鑼鼓、小兒樂鼓樂。喜事用三通鼓吹八音。喪事用藍鈸鼓滿山鬧棺後送鼓樂。酬神唱傀儡班。喜慶、普度唱官音班、四平班、福路班、七子班、掌中班、老戲、影戲、俥鼓戲、採茶唱、藝妲唱戲等戲。迎神用殺獅陣、詩意故事、蜈蚣杆等件。」（風俗現況）

　　《安平縣雜記》在〈節令〉、〈風俗附考〉、〈風俗現況〉記正月初九、上元、二月二日、六月二十三日火神誕、七七魁星誕、中元、八月中秋等節令祭祀演出，皆能印證「俗尚演劇，凡寺廟佛誕，擇數人以主其事，名曰頭家。斂金於境內，演戲以慶，鄉間亦然。」的民間習尚。尤其，《安平縣雜記》在農曆正月初九的玉皇上帝聖誕（天公生）演戲活動，特記演出「線戲、大戲，延道士諷經，名曰請神。……。是日各廟宇均一體慶祝，就境內鳩金，供演戲牲牢粿品之用。」（節令），並註明傀儡「名曰線戲。祀玉皇大帝以此為大禮。」另外，《安平縣雜記》卷一〈工業〉：「繡補匠：繡一切棹圍、褥墊及莽袍、裙、戲服等樣。做頭盔司阜：神佛盔帽及戲班盔帽，均仿古制度之。」可知光緒年間，臺灣的戲服製作業已有一定的市場與規模。

五、社戲——臺灣戲劇史的本質與特色

　　清代臺灣方志常提到的「社戲」，是春祈與秋報的祭祀演劇活動，社戲的「社」為地理空間概念，社有祭祀與宴飲、表演，社有社神，即土地公，社戲即同一聚落或共同生活圈的民眾春秋報賽田社的儀式性活動。春秋二社的演戲，基本上也是官方允許的祭祀演劇活動，其

他寺廟祭神超乎春秋二社的社戲，及相關祭祀屬於淫戲、淫祀。在官吏、文人眼中，臺灣移民社會的「淫戲」、「淫祀」充斥，文人亦多負面評價，例如曾協助《淡水廳志》纂修的舉人吳子光(1819-1883) 在其《一肚皮集》〈卷十八〉〈臺俗〉條云：

> （天妃）廟以嘉義北港為最赫，每歲二月，南北兩路人絡繹如織，齊詣北港進香。至天妃誕日，則市肆稍盛者，處處演戲，博徒嗜此若渴，猊麋財至不貲云。蓋臺地最喜演戲，多以古人報賽田社之文，為粉飾太平之具。然村野猶可言也，城市更豪侈相尚，遇吉凶大故，崇釋道而矜布施，傾家貲以悅耳目。虛文日重，則真意日漓，此傷風敗俗之尤者。書生口吶，難以家喻而戶曉耳。[37]

從戲劇觀點來看，吳子光這段文字雖亦屬負面教材，卻也透露民間演戲的蓬勃、熱烈。《彰化縣志》卷九〈風俗志〉對民間演戲的批評，同樣可從反面瞭解民間好戲劇的訊息：

> 村莊神廟，或建、或修，好求峻宇雕牆．年節香燈之外，必欲演戲，動費多金．凡神誕喜慶，賽願設醮，演唱累日夜．近日盂蘭會，飯僧極豐．事畢亦以戲繼之，名為敬神以祈福，轉為瀆神以干譴，況濫費有出於拮据乎？[38]

此外，日治初期出版的《嘉義管內采訪冊》，卷一〈打貓南堡〉「祠

37 〔清〕吳子光，《一肚皮集》卷 18「臺俗」條，《臺灣先賢詩文集彙刊》第 301 冊，臺北：龍文出版社，2001 年。頁 1127-1128。
38 〔清〕周璽，《彰化縣志》卷 9〈風俗志〉，南投：臺灣省文獻會，1993 年。頁 294。

廟」條提到：[39]

> 慶成宮在打貓街內，每年三月廿三日，眾街演戲祝壽誕。……陳
> 聖王廟在打貓街內，每年二月十五日演戲，系眾街公建祝壽誕。[40]

同卷的「歲時」條也有若干節目活動的記載：

> ……二月十五日，開漳聖王壽誕。打貓街每年是日，在聖王廟
> 內焚香演戲。……三月二十三日，打貓慶誠宮天上聖母壽誕。
> 演戲酬神，一、二天或二、三天無定。……八月十五日，曰「中
> 秋節」，亦有演戲酬神，仿古秋報也。……十月十五日，三界公
> 壽誕。街莊各家，虔備牲醴、菜料，亦有演戲恭祝壽誕者。每歲
> 皆然。……十一月，莊社農家收冬明白，殺雞為黍，演戲酬神，
> 曰「作冬尾戲」。又曰「謝平安」。[41]

　　上段文字記述打貓（民雄）南堡節令祭祀演戲，最後一段特別說
明「作冬尾戲」、「謝平安」，等於是民眾在一年之末感謝平安的演出。
民間的演戲氣氛，顯示同一聚落空間與社群生活的集體參與，而各種
節令、祭神的演劇活動亦可視為廣義的「社戲」。社戲／非社戲難以
區分，但卻明顯地反映臺灣戲劇史的核心內容。

　　綜觀臺灣方志所見臺灣戲劇，多配合節令祭祀演劇與社會活動，
無不先以戲者。雖然方志資料中，難以看出地方劇種的變遷以及演員
與舞臺表演的客觀性敘述與評論，但放在其他文獻記錄與民間演戲架

39 《嘉義縣管采內訪冊》作者及成書年代均不詳，內容為日治初期臺南打貓辦務署（今民雄）的
　調查報告。時間約在光緒 23 年 (1897)5 月至光緒 27 年 (1901)11 月之間。
40 不著撰人，《嘉義管內采訪冊》，臺北：臺灣銀行經濟研究室，1993 年。頁 29-30。
41 同上註，頁 37-40。

構，則可相互增補、印證。

　　社戲傳統可上推至十二世紀的南宋時代，當時閩浙詩人，如陸游 (1125-1210)、劉克莊 (1187-1269) 便常有詩文描述社戲，例如陸游的詩作：

> 太平處處是優場，社日兒童喜欲狂。且看參軍喚蒼鶻，京都新禁舞齋郎。（〈春社有感〉第四首）[42]
>
> 今年端的是豐穰，十里家家喜欲狂。俗美農夫知讓畔，化行蠶婦不爭桑。酒坊飲客朝成市，佛廟村伶夜作場。身是閒人新病癒，剩移霜菊待重陽。（〈書喜〉第二首）[43]

　　從陸游詩可知社日演社戲時民眾歡欣鼓舞的心情。劉克莊的若干詩作，同樣反映社戲熱鬧、歡樂的景象，例如

> 兒女相攜看市優，縱談楚漢割鴻溝，山河不暇為渠惜，聽到虞姬直是愁。（〈田舍即事〉第九首）[44]
>
> 空巷無人盡出嬉，燭光過似放燈時。山中一老眠初覺，棚上諸君鬧未知。游女歸來尋舊珥，鄰翁看罷感牽絲。可憐僕散非渠罪，薄俗如今幾偃師。（〈聞祥應廟優戲甚盛〉第一首）[45]
>
> 後有知音分雅鄭，今誰協律譜宮商，戲衫欲脫無人付，諸子披襟直下當。（〈用石塘二林韻〉第一首）[46]
>
> 荒村偶有優俳至，且伴兒童看戲場。（〈縱筆〉第一首）[47]

42 〔宋〕陸游，《劍南詩稿》卷 27，作於紹熙四年 (1193)，收於《陸放翁全集》，臺北：世界書局，1980 年。頁 439。
43 前引書，卷 37，頁 575。
44 〔宋〕劉克莊，《後村先生全集》卷 10，臺北：商務印書館四部叢刊本。頁 95-96。
45 前引書，卷 21，頁 182。
46 前引書，卷 18，頁 152。
47 前引書，卷 30，頁 258。

陸游、劉克莊所反映的民間戲曲活動，至明代猶然如此，泉州的情形可從明人陳懋仁《泉南雜誌》看出：

> 迎神賽會莫盛於泉，遊園子弟每遇神聖誕期，以方丈木板搭成台案，索絢綺繪周翼扶欄置幾於中，加幔於上，而經妓童妝扮故事，……旗鼓雜沓，貴賤混並，不但靡費錢物，恆有鬥奇角勝之禍。[48]

漳州的事例則可從明人何喬遠 (1557-1631)《閩書》卷三十八〈風俗志〉所引《漳州壬子志》看出：

> 元夕初十放灯至十六夜止，神祠用鰲山置傀儡搬弄，謂之布景。別有閒身行樂善歌曲者數輩，自為儕伍，縛燈如飛蓋狀，謂之「鬧傘」。閭左有好事者，為龍船燈、鯉魚燈，向人家有吉祥事者作歡慶之歌，主人厚為賞賚，剪紅紗系其燈前，謂之「掛紅」。神祠設醮三日。先是，社首以紅紙印「上元天官賜福」等字，帖置各家戶壁，因以斂錢，名香會錢。醮畢迎神。或為設寶騎及綵棚，棚悉作金銀飾，佐以珍珠，人物靚粧豔冶，謂之迎神。迎畢，置席廟中，社眾集飲，謂之飲供。[49]

何喬遠書中又引《漳浦志》曰：

> 龍溪，漳首邑也。……地近於泉，其心好交合，與泉人通，雖

48 〔明〕陳懋仁，《泉南雜誌》《寶顏堂秘笈》本，列入藝文印書館百部叢書之一。
49 〔明〕何喬遠，《閩書》，福州：福建人民出版社，1994 年。頁 946。

至俳優之戲必使操泉音，一韻不諧若以為楚語。……漳浦志曰：「中秋祀土神，蓋古人春祈秋報之意，士紳作月餅相貽，其夜置酣宴。鄉村人作社事，謂之社戲。」[50]

社日的社祭、社戲，是官府容許、也是傳統中國社會最熱衷的表演活動，《萬曆漳州府志》卷二十六〈風土志〉云：「鄉村人作社事，尤為蹻踴，山橋野店，歌吹相聞，謂之社戲。」[51]「山橋野店，歌吹相聞」、「社戲」這些文字同樣出現於臺灣各府縣志。

「臺灣社戲」的傳統固然沿襲宋代以來中國——尤其是閩南傳統，但與原鄉不同的是整個中國有宮廷、茶樓、文人家班等，不同階層的表演活動，而臺灣戲劇活動則僅以祭祀演劇為主軸，並伴隨移墾社會的變遷而發展，演戲的時間、空間不斷轉變，更重要的，不同族群、不同階層之間的戲劇活動也因而匯集，整個臺灣構成宏大的祭祀劇場演戲生態區，這是中國及其他華人社會所罕見的。

連橫認為戲劇雖具藝術、文學價值，但出現在臺灣民間的戲劇活動，「不足以語此」，[52] 連橫撰寫《臺灣通史》雖在日治時期，他對戲劇的看法反映臺灣近代文人對民間演劇的態度。值得觀察的是，非春秋二社的祭祀演劇，依官府傳統屬於淫戲，但少見有具體的打壓，對於「里巷靡日不演戲」、「山橋野店、歌吹相聞」多採取消極、寬容的態度，甚至官府典禮活動，亦有與戲班商借行頭道具的情形。

六、結語

臺灣有方志是在入清之後，清代臺灣方志中的「戲劇」既非現代

50 前引書。頁 953。
51 〔明〕劉庭蕙，《漳州府志》卷 26〈風土志〉，臺北：國家圖書館漢學中心資料室刊本。
52 連橫，《臺灣通史》，臺北：臺灣通史社，1920 年。頁 691-692。

劇場，也非古典劇場，而是民俗節令、迎神賽會與社祭活動的民間性表演。臺灣每部方志都有歲時與風俗記事，基本上係沿襲中國近代各省市方志體例。不論修於清初或清末、日治之初，二百年之間，亦無明顯差異。即使其中繁簡有別，但基本上的精神與內容都相似。在官府、文人階層眼中，出現祭祀儀式的「戲劇」，多屬迷信、浪費與玩物喪志的「陋俗」。

清代臺灣的戲劇活動，時空與生態環境的觀照不能忽略，同樣渡海來臺，明鄭時期移民，多得到官方鼓勵，清朝在乾隆末期之前，大部分時間實施海禁政策，限制閩粵沿海民眾來臺，移民從渡海至在臺墾植，多仰賴宗教力量的支持，藉著地緣（同鄉）、血緣（宗族）關係，以祭祀與戲劇作為整合社群組織的重要媒介，也是個人調治身心、參與社會的表徵。

方志中與戲劇活動有關的記述主要散布在二部分：風俗志或風土志裡的歲時節令與習俗，再則是祠廟志或藝文志（或文學），前者偶亦記述某些寺廟的演戲狀態，後者的文徵、詩文與雜錄部分亦有選錄與戲劇相關者，然而，並非大部分方志皆有詩文可徵。出現各方志的戲劇記述卻頗多雷同，從臺灣方志資料，不難看出與戲劇相關的記述同質性極高，應該是修志者輾轉參考所產生的現象。

從戲劇史的角度，文人、戲劇家的劇本與戲劇記述皆為累積戲劇內涵的重要因素，也是戲劇研究的主要材料。然而，相對世界各國戲劇史──例如中國、日本，臺灣近代文獻雖一再出現「俗尚演戲」的記述，具體的表演內容與劇藝水準則鮮少敘及。官吏、文人的作品雖較有刊印、流通的機會，但這些「知識」階層對民間戲劇的態度，與庶民未必相同，也極少正面敘述戲劇的表演形式與內容。

臺灣方志涉及地理、疆域、人口、官職、物產、祠廟、人物等項目，即使有簡有繁，尚據實情記述，但每部方志的風俗（土）志雖記地方

戲劇生態，包括一年之中節令遊行、遊戲性質的表演，同時點明節令或祠廟祭典活動的戲劇演出，但極少看到獨特的地方性，除了少數劇目因作為教化的負面教材（如《陳三五娘》）得以出現在若干方志中（如《澎湖廳志》），絕大部分的方志未曾出現劇團名稱、戲碼，整部清代臺灣戲劇史沒有任何一個演員的姓名，也未曾有針對一場演出的關目排場作精細的指述。論原因，一來漢人社會各地歲時與習俗中的戲劇具普遍性，《諸羅縣志》所記述的漢人演戲風俗，包括演戲資金如何湊集，民眾參與程度如何，演出場合與舞臺環境，應是全臺漢人聚落的共同現象。再者修方志者，較少正視民間的「戲劇」，不論多寡，很難實際反映地方戲劇情形。臺灣方志歲時記或直指社戲演出，或隻字不提，其中的差別與其說是因時間、空間而異，不如說取決於纂修方志者的態度。

出現在方志的戲劇資料既非民間戲劇活動的原貌，更非臺灣戲劇史的全貌，有戲劇記錄的方志所敘述的內容未必是根據田野調查，所見戲劇與實際演戲情形應有極大的落差，如沒有記述中元節演戲的方志，當地確無此俗？還是採集、纂修者疏略其事？臺灣方志的戲劇記錄，雖可作為研究素材，難以反映地方戲劇實際生態，同樣地，缺少戲劇記述的方志不代表當地沒有戲劇活動。近代劇場建築與「內臺」戲興起之前的臺灣，一部戲劇史幾乎等同廟會演劇史，正因如此，臺灣民間蓬勃的演戲風氣，所形塑的社會劇場也極為突顯，既是清代臺灣戲劇史的本質，也是它的特色。

第三章

戰時在臺日本人戲劇家與臺灣戲劇
——以松居桃樓為例

一、前言

　　一九三〇年代隨著日本軍國主義興起、中日戰爭爆發，臺灣殖民地政府積極推行皇民化運動，傳統戲曲及祭典活動被嚴格禁止，只有新劇、改良劇得以皇民化劇之名存在。為因應戰時戲劇政策以及皇民化目標，在臺日本戲劇家地位逐漸重要，[1] 然而當時日本本國及其殖民地的大環境，戲劇家能有多大的自由創作空間？一九四〇年代初臺灣演劇協會成立之後，臺灣有五十團左右的職業新劇、改良劇劇團，各地也常有青年劇的演出活動，還有「厚生演劇研究會」這樣的民間業餘戲劇團體。因為「市場」需要，出現不少以日文書寫的劇本，多數出自日本人手筆，但因政治與教化意味濃厚，很少受到戰後戲劇研究者的重視。

　　最近幾年戰時報刊有關文學、戲劇的論述被整理，翻譯，出版，單就數量而言，較諸戰前毫不遜色，與此同時，臺灣文學研究風氣更為開展，臺灣人、日本人作家的劇本創作、戲劇參與經驗也受到注意。[2] 在這股研究風氣中，以往身分模糊、鮮少被注意到的在臺日本人（如中山侑）輪廓逐漸浮現。[3] 而臺灣文學研究者也從七七事變、「大政翼贊會」新文化政策、大東亞戰爭、決戰文學，觀察戰時臺灣文學幾個

1 皇民化推動之初，多數的劇團都有由(新劇)聯盟派遣的日籍導演、演員指導劇團演出，見王育德著、葉笛譯，〈臺灣演劇的今昔〉，原名〈台灣演劇の近情〉，刊於《翔風》第22期22號，1941年7月9日，收入黃英哲主編《日治時期臺灣文藝評論集》第3冊，臺南：國家文學館籌備處，2006年，頁144-159。
2 如垂水千惠，《呂赫若研究：1943年までの分析を中心として》，東京：風間書房，2002年；石婉舜，《一九四三年臺灣「厚生演劇研究會」研究》，國立臺灣大學戲劇所碩士論文，2002年；鳳氣至純平，《中山侑研究──分析他的「灣生」身分及其文化活動》，國立成功大學臺灣文學研究所碩士論文，2006年；井手勇，《決戰時期日人作家與皇民文學》，國立成功大學臺灣文學研究所碩士論文，2001年；黃英哲主編，《日治時期臺灣文藝評論集》1-4冊，國家臺灣文學館籌備處，2006年10月；中島利郎編，《日本統治時台灣文學小事典》，東京：綠蔭書房，2005年6月；中島利郎、河原功編，《台灣戲曲‧腳本集》1-5，東京：綠蔭書房，2003年2月；中島利郎、河原功、下村作次郎主編，《日本統治期台灣文學文芸評論集》1-5卷，東京：綠蔭書房，2001年4月。
3 如中島利郎，〈中山侑という人〉，《日本統治期台灣文學序說》，東京：綠蔭書房，2004年3月；鳳氣至純平，《中山侑研究──分析他的「灣生」身分及其文化活動》。

不同階段的生態，[4] 這種研究趨勢也延伸到戰時臺灣戲劇的研究。

迄今為止，戰時臺灣戲劇的研究仍可視為臺灣文學研究的一環，反映臺灣文學及戲劇生態環境與研究動向。不過，文學與戲劇雖然關係密切，但所需要的社會環境、創作條件與呈現方式（含製作過程）不盡相同，讀者與觀眾的角色也有明顯差別。一九二〇年代以降，臺灣文學作家輩出，文學活動與作品粲然可觀，提供後世學者極大的研究空間，反觀戲劇環境大不相同，很少讓人印象深刻的導演、劇團、劇本或演出活動。

戰時參與臺灣戲劇的日本人中，松居桃樓 (1910-1994) 是少數具有劇場實務經驗，又有戲劇專著的戲劇家之一。他在一九四二年三月下旬來臺參加「臺灣演劇協會」，在臺時間只有三年多，既無子嗣，也少親友，事隔六十多年，其在臺的戲劇參與，早已被淡忘，也沒有人做專門研究。現今臺灣戲劇界只約略知道他曾發表幾篇與戲劇有關的文章，或以其導演作品與「厚生演劇研究會」的演出作對比，甚至把他視為代表日本官方的「反派」人物。[5]

雖然研究資料不足，但松居桃樓乃戰時戲劇統制機構代表與「內地」來的專家，實際執行臺灣戲劇政策；訓練劇團、策劃演出活動，與戰時的臺灣戲劇界有最直接的接觸。從他身上，或可觀察出當時戲劇人在激烈戰火底下所能扮演的角色。本論文擬根據松居桃樓的戲劇

4 李文卿，《殖民地作家書寫策略研究——以皇民化運動時期《決戰臺灣小說集》為中心》，國立暨南大學中國語文學系碩士論文，2001 年 5 月。頁 15-27；柳書琴，《戰爭與文壇——日據末期臺灣的文學活動》，國立臺灣大學歷史研究所碩士論文，1994 年。

5 石婉舜《一九四三年臺灣「厚生演劇研究會」研究》資料蒐集完備，論述觀點敏銳，惟對於部分資料的運用稍有過度解釋的情形，尤其對松居桃樓更有感性的批判：「戲劇觀一路顛簸修正，期間也曾發出願為臺灣新劇運動戮力之抱負，最後終歸深陷於國家主義與帝國主義者之泥沼窠臼中無法自拔，我們要說，很不幸地，這位『臺灣戲劇的指導者』最終仍是背離新劇運動的初衷……這正是一條扭曲了殖民地臺灣的認同，協助帝國侵略的既血腥又荒蕪的法西斯主義道路」參見石婉舜，《一九四三年臺灣「厚生演劇研究會」研究》，臺北：臺灣大學戲劇所碩士論文，2002 年。頁 38。

經驗，及其回日之後的著作，[6]透過田野訪談，[7]建構其生命史──尤其是戰時在臺灣的一段戲劇人生，並透過這位來自東京的戲劇家，討論當時在臺日本人主導的戲劇環境與實質效果，包括日本人戲劇家與臺灣戲劇界如何互動，劇團間有無類似《臺灣文學》與《文藝臺灣》的對立，皇民化運動期間的臺灣戲劇有無「戲劇性」的變化？

二、戰時臺灣戲劇總路線

皇民化運動可謂臺灣戲劇史空前未有的變局，「里巷靡日不演戲」的臺灣戲劇生態丕變。誠如王育德所云「其最顯著的表現，我們在演劇界都看得出來。在臺灣社會幾乎可以看到皇民化運動擁有的改革性，但卻沒有比演劇界更厲害的。一直到昨天仍被公認的戲劇，今天已被鑄上反皇民化的烙印」。[8]值得注意的是，當時的劇團經營者、編導、演員與庶民大眾對此毫無置喙的餘地，即使經常進出戲園或在迎神賽會中評審陣頭、藝閣的文人雅士，在戰時體制下，也未曾發出異議。對新劇運動人士而言，相對思想管制，戲劇的變革微不足道，甚至是理所當然。因為一部臺灣新劇演出史，日本經驗早已成為傳統的一部分。一九二一年九一八（滿州）事變後，日本政府強烈壓制左翼無產階級運動，領導左翼劇場的村山知義被迫發表轉向聲明，[9]而後不但左翼聯盟解體，所有的新劇團體，不是解散，就是改走商業劇場路線，

6 松居桃樓回到日本後的著作，包括《蟻の街の奇蹟：バタヤ部落の生活記録》，東京：国土社，1953年。《アリの町のマリア北原怜子》，東京：春秋社，1963年。《死に勝つまでの三十日：小止観物語》，東京：柏樹社，1966年。《法華経幻想》，京都：ミネルヴァ書房，1979年。松居桃樓述，田所靜枝記《消えたイスラエル十部族：法華経・古事記の源をさがすの巻桃楼じいさん大法螺説法》，東京：柏樹社，1985年。

7 田野訪談對象包括辛本、田所靜枝、松居桃樓家族所在墓園寬永寺的輪王殿館長二宮守寬、松居桃樓網站架設人幾井良子、戲劇家鳥越文藏及逍遙協會理事菊池明。

8 王育德原著、葉笛譯，蒐入黃英哲，《日治時期台灣文藝評論集》第3冊，頁144。

9 渡辺一民，《岸田国士論》，東京：岩波書店；1982年2月。頁90-92。

或避免批判時事，以求自保。[10] 這種趨勢同樣使臺灣走社會運動或劇場路線的新劇團體銷聲匿跡，僅存流動商業劇團，劇情以男女情愛、家庭悲喜劇為主。而所謂新劇，也五花八門，不論歌仔戲變裝的改良劇，或模仿日本新派劇的新劇，只要不以文武場（後場）伴奏，不運用戲曲聲腔與程式化身段、不穿戴傳統行頭的舞臺表演，皆可謂新劇。[11]

中日戰爭爆發之初，日本各大表演場所（興行），不論新派、新國劇、新劇、歌舞伎、文樂及其他傳統藝能，仍然歌舞昇平，隨後日本內閣通過國民精神總動員實施要綱 (1937.8.24)，並公布國家總動員法 (1938.1.1)，勵行節約，限制娛樂活動，警察機關也加強劇本及表演內容檢查。一九三八年八月底，戲劇學者飯塚友一郎〈坪內逍遙女婿〉，與劇作家長谷川伸等人籌設「國民演劇聯盟」，呼籲日本戲劇界師法古希臘戲劇的愛國主義精神，使演劇成為國家政策的一環。

一九四一年一月，大政翼贊會與情報部正式推動「國民演劇」運動，希望戲劇界從歐化主義進一步展開新日本主義，日本的戲劇成為被官方「指導」的對象。以日本歷史題材為主的傳統藝能（如歌舞伎、文樂），因符合日本忠義精神受到宣揚，原來深受歐洲戲劇影響的劇團則紛紛增加日本當代生活與戰爭題材。[12]

一九四〇年七月近衛文麿第二次組閣，外相松岡洋右在原來的「東亞新秩序」基礎上，提出大東亞共榮圈宣言，加強南進政策。不久日德義三國軸心成立，同年十月東京成立「大政翼贊會」，推行戰時後方新體制運動，以配合前線之軍事行動，各殖民地也分別成立執行機

10 同上註。
11 邱坤良，《舊劇與新劇：日治時期臺灣戲劇之研究 (1895-1945)》，臺北：自立晚報，1992 年。頁 302。
12 大笹吉雄，《日本現代演劇史》昭和戰中篇 II，東京：白水書店，1994 年。頁 245-262。

構。「大政翼贊會」的文化部長岸田國士致力於地方文化運動，[13] 日本各地文化團體紛紛成立，曾經受到抑制的地方娛樂、藝能，在「健全娛樂」的信念下再度受到重視，外地文化的價值也獲得尊重。當時殖民地臺灣的文化人，因為新體制的展開深受鼓舞。一度沉悶的臺灣文學因而重新熱絡起來，民俗研究風氣也隨之展開。[14] 一九四〇年十一月底上任的臺灣總督長谷川清曾宣示，「傳統宗教祭祀、慣習、鄉土藝能、生活方式，如寺廟祭祀行事、外來的京劇、皮影戲、布袋戲之類與島民毫無隔閡的娛樂，在不違反統治主旨的原則下容許存在」；不過，長谷川總督也強調「不要忘了介紹日本內地的文化、演藝。」他特別舉西洋寓言「旅人脫衣」強調漸進式「同化」真諦。[15] 在他推動下，臺灣的「皇民奉公會」於一九四一年四月十九日成立，目的在徹底實現皇民精神，建立大東亞共榮圈。

　　日本戰時體制的新文化政策對臺灣文學、民俗研究的影響容易觀察，但對戲劇界能產生多大的效果則有待商榷。臺灣新劇原以追求劇場的藝術性與社會批判為目標，演出劇本多來自西方名劇或日、中戲劇作品，從未把臺灣作家作品或地方性題材視為要件，此與文學作家從個人生活經驗出發，藉作品反應時空環境並不相同。在臺日本人、臺灣人作家的「原創」劇本也極少被搬上舞臺。其實，戲劇是否有本土關懷或在地屬性，並非純粹以戲劇情節做判斷，而視製作過程、劇

13 地方文化運動在大政翼贊會文化部的提倡下能快速發展，最大理由在於 1930 年代地方與農村問題十分嚴重，處於被壓抑狀態。特別是農村「第一個遭殃的就是藝能文化。盂蘭盆舞蹈、獅子祭、巡演都被廢止」。見北河賢三，〈戰時下の地方文化運動——北方文化連盟を中心に——〉收於赤澤史朗、北河賢三編，《文化とファシズム：戰時期日本における文化の光芒》，東京：日本經濟評論社，1993 年 12 月。頁 213。

14 吳密察，〈『民俗臺灣』發刊の時代背景とその性質〉，收於藤井省三、黃英哲、垂水千惠編著《臺灣の「大東亞戰爭」》，東京：東京大學出版會，2002 年；柳書琴，《戰爭與文壇——日據末期臺灣的文學活動》，臺北：臺灣大學歷史研究所碩士論文，1994 年。

15 寺崎隆治編，《長谷川清傳》，東京：長谷川清傳刊行會，1972 年 1 月。頁 326。當時臺灣人黃得時曾在總督官邸介紹皮影戲、布袋戲，總督笑稱，中國有《西遊記》，日本也有《肉彈三勇士》、《鞍馬天狗》可以由皮影戲、布袋戲來演出。見川平朝申，〈人形劇のことなど〉，《長谷川清傳》。頁 126。

場呈現、觀眾互動中,能否反映時空的現實性而定。

　　戰時張文環曾在《臺灣日日新報》呼籲戲劇應瞭解民眾的生活,反映現實生活,反對日本內地劇本直接移植到臺灣來。這種現實主義精神,誠然是臺灣戲劇發展方向之一,[16] 但當時卻是極少人注意的「作家」之見。與戰前的臺灣戲劇劇本相較,皇民化運動期間,描寫民間生活與地方議題的劇本明顯增加,甚至成為政治教化劇必然的場景。因此,描寫臺灣,反映「民眾生活」已非問題所在,真正的問題在於,以臺灣為題材的創作劇本,能否符合舞臺演出條件,除了政治教化性之外,是否具有娛樂性、群眾性,甚至藝術性?誠如楊雲萍所云:「許多的戲劇作家似乎以為寫一些對話,就認為那是戲劇了。他們已忘了戲劇是要在舞台上表演的,而不知道要用舞臺的臺詞、舞臺的行為來思考。」[17]

　　皇民化戲劇政策確實在施行二、三年之後有些調整,包括劇團演出的語言,從原訂的全面日本語演出改採漸進式政策,並分級輔導。另外,傳統偶戲(懸絲傀儡、布袋戲、皮影戲)與戲曲音樂也在一定條件下被容許演出。布袋戲、皮影戲仍有七團參加臺灣演劇協會,主因在於人形劇的娛樂性容易改造,並以新造型演出日本歷史劇或童話故事。傳統戲曲聲腔(如南北管)則在不涉及中國語言、故事情節的情形下,被允許以器樂曲形式表現,創作新歌謠,或能與日本音樂融合。前述變化與其說受「大政翼贊會」新文化政策的影響,倒不如說,皇民化戲劇政策執行效果不彰,不得不略有修正。整體來說,戰時的臺灣戲劇生態並未因新文化政策有基本改變,長谷川清的態度對沉寂的戲劇環境也無太大影響,民眾的戲劇與娛樂生活依然匱乏。事實上,「大政翼贊會」成立之後,逐漸變相為監視國民的機構,岸田國士不滿情報部的壓制,外

16 張文環,〈臺灣の演劇問題に就いて(上)〉,《臺灣日日新報》,1939 年 7 月 29 日。
17 楊雲萍,〈臺灣文藝這一年〉,《臺灣時報》276 期,1942 年 12 月 5 日。

界對文化部也評價不高，因而於一九四二年七月辭職。[18]

三、「內地」來的人

戰時臺灣戲劇界，有新劇、改良劇、青年劇、皇民化劇、演劇挺身隊等不同名目，各自反應戲劇的目的性，其演出形式相近，皆與使用文武場的傳統戲曲有所區隔，而且皆由官方指導，它們的劇場效果，乃依劇團的表演能量而定，與名稱無必然關係。皇民化運動推行之初，劇團品類複雜，經常遭受批評，加上農漁村無機會演戲，民眾生活枯燥，殖民地政府乃於一九四一年起以公學校及鄉鎮役場（公所）為中心，仿日本素人演劇及移動演劇形式，大力推動青年人的業餘演劇運動，做為農村娛樂，兼有改造社會文化、宣揚政策的目的，並把一些較具規模的新劇團改組成演劇挺身隊，下鄉巡迴演出。

大東亞戰爭爆發後，「臺灣演劇協會」於一九四二年四月在「皇民奉公會」指導下成立，取代原來管理劇團之組織——臺灣新劇聯盟的角色，「一元管制已成一片混亂的島內劇團」。[19] 同時設立「臺灣興行統制株式會社」，將島內演藝場所改以配給方式處理，欲以強制手段根本改變臺灣演劇界。以往由各州廳檢閱之劇本，改由臺灣總督府保安課統一執行；會員劇團所提出的劇本，必須經過「臺灣演劇協會」的核定。「臺灣演劇協會」及其組織的演劇挺身隊主辦的講習與訓練課程，大多由日本專家擔任講座，演出劇本也以日人作品為多。

「臺灣演劇協會」籌設之初，為了增強這個官方戲劇組織的功能，

18 岸田國士曾表示：「創造新文化，需要改造整個日本，並從國民做起。以前認為可從上而下指導，現在才意識到，這根本是錯誤的。……為了文化再建和國民運動而參加，結果卻助長官僚勢力。官僚不懂文化和藝術，還要借文化之名抑制文化。」參見渡辺一民，《岸田国士論》，頁 200。

19 《演劇通信》（臺灣演劇協會會報）創刊號，1942 年 10 月 15 日；另參見竹內治，〈台灣演劇の誕生〉，收於濱田秀三郎編《台灣演劇の現況》，東京：丹青書房，1943 年。頁 98。

臺灣總督府及皇民奉公會本部，特別向日本「內地」徵求專家來臺指導。三十二歲的松居桃樓當時任職於日本松竹會社編導與企劃部，經中央內閣情報局的挑選，成為臺灣戲劇界的官方代表。他被遴選的過程因資料缺乏並不清楚，但應算有意來臺的戲劇家中較具名氣與經驗者，當時的臺灣媒體期許這位最少壯的戲劇家能使臺灣新劇改革的空想付諸實施。[20]

松居桃樓一九一〇年生於東京日本橋，原名松居桃多郎，出身戲劇世家，曾就讀早稻田大學。他的父親松居松葉又名松居松翁，是戲劇家兼小說家，拜坪內逍遙為師，劇作經常提供新派劇及歌舞伎演出。松居松葉與坪內逍遙、小山內薰、市川團十郎、市川左團次等當時著名戲劇家相交甚深，曾經負責文藝協會的演劇事務，也曾擔任松竹文藝部顧問，多次到歐美考察戲劇，在明治、大正時期的文壇享有盛名。

一九四二年三月下旬，松居桃樓「衷心感謝能以演劇人身分來到臺北」，[21] 當時在臺日本人戲劇家大抵可分為三類，第一類是在臺灣成長的灣生，如中山侑、瀧澤千繪子、竹內治、猶林千惠子，第二類是來臺工作，因興趣之故，參與戲劇活動的日本人，如瀧田貞治、三宅正雄。第三類則是專程來臺參與戰時戲劇活動者，如濱田秀三郎。另外還包括一批趁著皇民化運動對臺灣戲劇的管制，積極介入劇團擔任指導，或實際經營的日本人，在「臺灣演劇協會」所屬的五十團左右的劇團中，日本人經營的劇團（日本人團主或代表人）有八團。[22]

在臺日本人中，「臺灣演劇協會」的三宅正雄，歷任警界要職，並曾推動新音樂運動，[23] 在「臺灣演劇協會」中實際負責行政業務，每

20 《臺灣公論》，7 卷 4 期，1942 年 4 月，頁 53。
21 松居桃樓在〈台灣演劇私觀〉以這句話作為文章的開頭與結尾，見《臺灣文學》，第 3 卷第 1 號，1942 年 10 月 19 日，頁 142-153。
22 包括神風劇團 (後改為樂劇大臺北、柳川一如)、苗栗日進劇團 (松田義一)、南寶舞臺 (田上忠之)、小美園 (長谷川)、高砂劇團 (南保信)、南進座 (十河隼雄)、高雄州影戲團 (山中登) 及新興人形劇團 (廣田義勝)。
23 水野謹吾，〈新臺灣音樂運動前史（一）──（五）〉，《興南新聞》，1943 年 6 月 17-21 日。

一期的臺灣演劇協會會務通訊，他都先有一段引用明治天皇御製的精神講話。竹內治出生於臺灣，有豐富的劇場與廣播經驗，並曾編輯兒童刊物，他對臺灣傳統戲劇素有研究，也有一些劇本創作與戲劇評論。[24]

瀧澤千繪子在臺灣成長，曾參加日本新劇協會劇團，昭和初期常在東京帝國飯店（ホタル）劇場與新宿白鳥座演出，四〇年代初期被派來臺灣擔任「臺灣演劇協會」囑託，曾參與高雄的皮影戲與青年劇活動，並有劇本創作問世。[25]小林洋居住臺中，為「舞臺社」的會員，《臺灣文學》編輯委員，與當時居住在臺中州的文學愛好者組成「中部文藝懇話會」。[26]

中山侑出生於臺北，曾在臺北放送局與臺灣興行統制會社任職，從青少年開始參與戲劇活動，組織「螳螂座」、臺灣劇團協會，對推動新劇不遺餘力，並以作家、編輯、戲劇家的多重身分，參與臺灣文學與社會文化活動，他的文化論述與文學、劇本創作甚多，並多次擔任戲劇編導。[27]此外，在臺北帝國大學擔任助理教授的瀧田貞治也是當時臺灣戲劇界活躍的人物。他專研日本傳統藝能及文學，對西鶴學（井原西鶴）尤有研究；濱田秀三郎又名日出三郎，曾擔任「珊瑚座」的主事、編劇，並曾安排「中央舞臺」來臺演出，同時也推行臺灣移動演劇，曾主編《台灣演劇の現狀》一書。

一九四二年四月一日松居桃樓正式成為「臺灣演劇協會」的一員，這個協會的會長是由「皇民奉公會」中央本部事務總長山本真平擔任，副會長為中央本部宣傳部長大澤真吉及文化部長林貞六（呈祿），專務理事是曾經負責基隆、臺南、高雄等地警務的三宅正雄，負責戲劇的「主事」，除了松居桃樓之外，還有前述竹內治、瀧澤千繪子以及

24 中島利郎編，《日本統治期台灣文學小事典》，頁 68。
25 倉林誠一郎，《新劇年代誌》（〈戰前編〉昭和元年部分），東京：白水社，1969 年。
26 同註 24。
27 參見鳳氣至純平，《中山侑研究──分析他的「灣生」身分及其文化活動》，臺南：國立成功大學臺灣文學所碩士論文。

書記小林洋、臺灣人吳成家（音樂）、呂訴上（戲劇）等。[28]

四、劇場與戰場

　　松居桃樓擔任「臺灣演劇協會」主事，初來乍到，短短幾個月之內，即在報刊上發表〈台灣演劇論〉、〈台灣演劇私觀〉、〈演劇と衛生〉、〈祭典と演劇〉及〈青年と演劇〉等五篇文章，對戰時臺灣戲劇提出很多看法。他在〈台灣演劇論〉一文中，從戲劇源流、舞臺、樂器、劇情與木偶操演方式比較日本戲劇與臺灣戲劇相近之處，主張建立以臺灣為中心的大東亞戲劇觀，蒐集保存東亞各民族文化的傳統藝能，研究創造符合新時代的新戲劇，並設立「大東亞演劇研究中心」與「演劇人養成學校」，培養正規的劇作家、舞臺導演、演員、舞臺美術等專業人才，因為在大東亞文化共榮圈裡，戲劇文化上的重大使命，缺少臺灣青年男女的參與，絕對無法完成。[29]

　　再從〈台灣演劇私觀〉一文，可以看出松居相當清楚當時臺灣戲劇生態與演出環境：

> 根據統計，臺灣的職業演員大約有二千人。其中，中學畢業以上的只有十九人，公學校（本島人的國民小學）畢業以上的大約六百人，公學校中輟的大約有五百人，國語講習所畢業的大約百人，沒接受過教育的大約七百人，超過三分之一的演員沒接受過教育，完全不懂國語，如此素質，要他們用國語演新劇，

28 竹內治，〈台灣演劇誌〉，《台灣演劇の現況》頁 97-98；呂訴上，《臺灣電影戲劇史》，臺北：銀華出版社，1961 年。頁 324。
29 松居桃樓，〈台灣演劇論〉，《臺灣時報》271 號，1942 年 7 月 10 日。

自然力有未逮。[30]

　　他也瞭解所謂「新劇」，與歌仔戲只是換湯不換藥，不僅被稱為「人造棉」的雜亂無章，就是較有排演制度的「純棉」所使用的劇本「幾乎都是直接採用內地的電影大綱。有的甚至只是向電影配給所的倉庫管理員借來電影劇本，把它分幕分場，翻譯成臺語而已。因此每本劇本都分成了幾十幕幾十場，送審的劇本明明只有二、三十頁，卻能連續演出十天。」[31] 當時參加臺灣演劇協會的五十一個劇團（一九四二年統計）營運狀況普遍不佳，「本年度 (1942) 上半期，各劇場的總收入除以門票費，或從各劇場所能容納的總人數來計算，會來看今天的『台灣新劇』的觀眾，別說是臺灣六百萬人的一成，簡直連半成都不到。」[32]

　　除了注意劇團演出及其內部組織與營運狀況，松居桃樓也關心演出的整體大環境，包括場地、衛生與青年人的戲劇參與。他強調如果臺灣生活水準沒有提昇，即使再好的戲曲、職業演員素質多麼高、有再好的劇場，真正的戲劇文化也不可能提昇，因此，六百萬的臺灣島民，皆應擔起大任。[33]「臺灣青年劇的推動不應只著眼於作為舊劇替代品，應積極仿效德國廣場 (plaza) 的演劇，創造祭典式或禮儀式的演出型態，並把戲劇推廣到鄉下，而不只侷限在大都會。」[34]

　　松居認為當時的演劇是文化戰武器，演員也需以文化戰士自居：

> 既然把演劇作為文化戰武器，演員就要有身為文化戰士的覺悟，
> 演戲不是以自己的興趣與娛樂為前提，應有作為文化志願軍為國

30 松居桃樓，〈台灣演劇私觀〉，原刊《臺灣文學》第 2 卷 4 期，1942 年 10 月 19 日，頁 146。本文有葉蓁蓁中譯，〈臺灣演劇之我見〉，見黃英哲主編，《日治時期臺灣文藝評論集》第 3 冊。頁 417-429。
31 同上註。
32 同上註。
33 松居桃樓，〈演劇と衛生〉，《文藝臺灣》第 4 卷第 5 號，1942 年 8 月 20 日。
34 松居桃樓，〈祭典と演劇〉，《臺灣公論》，1942 年 7 月，頁 52-53。

奉獻的精神，除了認識青年劇的重大使命，更應找到對舞臺有興趣、充分瞭解演劇文化意義，不把演劇當營利事業的年輕人。[35]

　　除了戲劇論述之外，松居桃樓在臺期間也有實際的劇本創作與編導經驗。其中《高砂島の俳優達》（高砂島的演員們），[36] 描述大東亞戰爭期間大稻埕某劇場仍在「皇民鍊成」階段的演員第一次過規律生活，並不習慣；擁有二十幾位乾媽（契母）的女演員麗玉，平時不聽從劇團指導員管束，經常講臺語而不講「國語」，並違反規定隨意到其乾媽家吃拜拜，與臺灣演劇協會代表人轟發生衝突。此時劇團負責表演指導的伊達被徵召入伍，臨行之前召集團員作告別講話，闡述臺灣處於大東亞的正中央，臺灣居民的風俗習慣，比日本任何地方都更接近南洋各國。他抓住轟的手說，「內地」有人認為臺灣無足輕重，如果花了五十年都不能與臺灣人心連心，那麼大東亞各民族的融合何時才能實現？伊達轉而對麗玉說，「劇團的男演員隨時都要出征，臺灣的戲劇女演員責任最重大」，麗玉因而加緊鍊成，與轟聯合一起感受「一個新的臺灣正在崛起」。

　　這個劇本反映臺灣劇團「鍊成」中演員講臺語的情形普遍，而祭祀吃拜拜的習俗也依然存在，從劇本情節來看，差不多就是松居桃樓大東亞演劇論的舞臺版，負責表演的伊達與負責生活管理的轟，兩人的結合似乎就是松居的化身，也是其他在臺日本人戲劇家（如中山侑、竹內治）的化身。這齣戲劇情安排呆板、平鋪直述，人物個性類型化，無戲劇性可言，若真有演出，恐怕缺乏娛樂效果。

　　《若きもの我等》（年輕的我們）也是教化意味濃厚的鄉土劇，描述戰爭期間臺灣某鄉下富裕人家的女主人為了超渡為「國」戰死的

35 松居桃樓，〈青年と演劇〉，《興南新聞》，1943 年 3 月 29 日。
36 中島利郎、河原功編，《日本統治時期台灣文學集成》，東京；綠蔭書房，2003 年 2 月。

兒子，在兒子逝世周年祭日，違背規定，到黑市買祭拜用的豬頭，還延請道士誦經超渡，蒐購燒酒，準備法會之後宴請賓客。家人雖然覺得不妥，但不敢反對，只有女兒不滿母親落伍的行為。本劇最後的轉折是死去兒子之未婚妻出現，她摒棄傳統的祭儀，準備以當隨軍護士的實際行動，完成未婚夫遺志，每個人都深受感動，連保守的母親都能瞭解戰爭年代女人應該如何活著。

《年輕的我們》屬教化劇，相較《高砂島的演員們》，戲劇性濃厚，人物個性鮮明，透過社會傳統習俗的穿插，舞臺畫面較能期待。雖然這齣戲的演出記錄闕如，但松居為這個劇本準備一份「演出備忘錄」，特別註記每個角色的個性，「此劇出現的人物都是各個村落裡常能見到的典型群眾，飾演這些人物時，也可以拿某個村落的某某某作為原型，模仿其服裝、態度、說話方式等」；松居特別強調演戲要從心裡感動，如果一齣戲不能讓觀眾感動落淚，就沒有任何意義。[37]

「演出備忘錄」中，松居也提示每一幕的燈光、佈景及特效的安排，「雷聲和火車的擬音已經錄製完畢，能弄到手是最省事的了，不能弄到的地方，可以敲大鼓、擦鐵板，或利用手頭有的其他東西想想辦法。如果有擴音器的話，火車的聲音可以用摩擦紙摩擦麥克風。」可看出其對舞臺技術的重視。「他常想辦法把日本很多舞臺技術帶入臺灣，像是歌舞伎座的燈光，包括三種效果燈（雲、水、海風）留在臺灣，推廣燈光的用法。」[38]

松居桃樓曾導演新派劇作家真山青果的《將軍江戶を離れる》（將軍離江戶）、近松門左衛門《國性爺合戰》片段、[39]《櫻花國》與《赤

37 吉村敏編，《青年演劇脚本集》第二輯，皇民奉公會臺北州支部藝能指導部，清水書房，1944年3月。
38 辛奇訪談記錄，2008年5月29日。辛奇與松居桃樓曾於臺灣演劇協會共事，他將松居視為舞臺技術與劇場實務導師。
39 《演劇通信》（臺灣演劇協會會報）第5號，1943年2月25日。

道》等劇,一九四三年為藤原義江的歌劇團編寫《西浦の神》劇本。[40]
前述諸劇《將軍离江戶》、《國性爺合戰》、《櫻花國》的演出效果
不得而知,而較為人知的《西浦の神》與《赤道》反應皆不如預期;
松居桃樓在臺灣演劇協會除舉辦皇民鍊成相關課程外,也常到各地視
察、指導演出活動,如桃園「雙葉會」由簡國賢編劇、林搏秋導演的《阿
里山》,楊逵、巫永福等人組織的「臺中藝能奉公會」在臺北「榮座」、
「臺中座」公演俄國劇作家特列季亞科夫作品《吼えろ支那》(怒吼吧!
中國)時,都有松居的足跡。[41]

五、赤道鬮雞

戰時臺灣戲劇史的論述中,《赤道》常被提出討論,原因並非它
的時代意義或戲劇價值,而在與「厚生演劇研究會」《鬮雞》、《高
砂館》、《地熱》、《從山上看街市的燈與火》等劇的對立關係。《赤
道》由《興南新聞》附設的「藝能文化研究會」召集青年男女學員排
演之後,於一九四三年七月二十五日在臺北「公會堂」演出日夜兩場,
二十六、二十七日晚在「榮座」、二十八至二十九日晚在「第一劇場」
再演四場;《鬮雞》等劇則於同年九月三日至八日在「永樂座」公演,
兩者演出時間相近,容易被拿來比較。

《赤道》原作為八木隆一郎的國民演劇徵選劇本《南國の花束》,
場景設在南洋,以五十嵐武藏為中心的機場工作人員,為開拓南方新
航線,犧牲奉獻,從失敗中奮戰不懈,完成任務。[42] 這齣戲的導演為松

40 《西浦の神》在 1943 年 5 月 28 至 30 日於東京歌舞伎座演出,久保田公平在〈藤原歌劇団の
　セヴィラと西浦の神〉(音楽会評)認為松居的劇本過於平淡,缺乏變化,見《音楽公論》第
　3 卷第 9 號,1943 年 9 月,頁 40-42。
41 參見《演劇通信》(臺灣演劇協會會報)第 5 號(1943 年 2 月 25 日)及第 14 號(1943 年 11
　月 21 日)。
42 原定演出五十嵐的南因四郎臨時退出,改由鄭文泉飾演,參見竹內治,〈稽古の跡を顧る〉,
　《興南新聞》,1943 年 7 月 26 日。

居桃樓與竹內治，音樂為吳成家、編舞鮫島ゆり子、舞臺設計佐佐成雄，燈光是松竹公司的照明主任澤木喬。依松居桃樓的觀點，《赤道》演出的主要目的，「就像之前東京知識人湧到築地小劇場看戲一樣，臺灣的政治人也希望能看到高水準的演劇」，松居桃樓所謂高水準的演劇，亦即真正的新劇，是相對日本內地來臺灣演出的三流四流劇團而言。他同時不忘信心喊話：「現今的戰爭不單是武力戰，文化戰也包含在其中，……演劇可作為武器，我們的舞臺可作為文化戰的最前線」，[43] 為了《赤道》這齣戲，松居桃樓專程回到東京蒐集創作資料，尋求演出人才。

《赤道》公演之後，外界評價不一，神川清從表演、導演、舞臺設計、音樂等提出評論，認為「原著作者才華無庸置疑」，「本劇在舞臺裝置、照明方面雖非太好，但仍讓觀眾感覺這是真正的演劇，連在日本本土都是難得一見的真正演劇」，神川清佩服松居桃樓、竹內治與動作指導鮫島ゆり子，但也批評「演出者（導演）功力不夠」、「或許是想靠著音樂與舞蹈製造效果，《赤道》從頭到尾加入許多音樂與舞蹈，反而妨害戲劇結構」。[44]

《赤道》的製作群，以日本「內地」專家居多，張文環在戰後的六〇年代回憶往事時，曾提到當年有被「近廟欺神」的感覺，才會刺激「厚生演劇研究會」推出《閹雞》等劇互別苗頭。[45] 其實，劇團演出，原本就有得失，與其他劇團相互較勁亦屬常態，對演出者而言，任何一場演出也有自我挑戰的意味。演出時觀眾的反應，外界的評論皆屬於劇場實務與戲劇批評的範疇。「厚生演劇研究會」是張文環、中山

43 松居桃樓，〈《赤道》を觀る方へ——「藝文」第一回の公演に當りて〉，《興南新聞》，1943 年 7 月 26 日。
44 神川清，〈演出陣の力、演技員の熱〉，《興南新聞》，1943 年 8 月 2 日。
45 張文環，〈難忘當年事〉，《臺灣文藝》，第二卷九號，1965 年 10 月，頁 54。張文環在文章中有些記憶上的錯誤，如松居桃樓誤植為松井桃樓，並以為臺灣演劇協會是由三宅正雄所創辦。

侑離開《文藝臺灣》，另辦《臺灣文學》之後，結合林摶秋、王井泉、呂泉生等人組織的演劇團體。《赤道》與《閹雞》打對台，不意味著《台灣文學》與《文藝臺灣》兩大文學陣營的對峙，延長到戲劇上，《赤道》製作單位《興南新聞》對兩者的新聞處理，並無明顯的偏頗之處，「厚生演劇研究會」與「藝能文化研究會」、松居桃樓也無相互敵對的理由。松居與《臺灣文學》的關係似乎超過與《文藝臺灣》、西川滿的接觸，不僅在《臺灣文學》發表文章，也參加他們主辦的座談會。松居桃樓在《赤道》公演前發表「演出的話」，也對厚生演劇研究會與其他團體將接著在臺北陸續演劇，感到欣慰，或可反映劇團之間的競合關係。[46]

　　松居桃樓的《赤道》如果評價不高，是如張文環所言劇本太差，而且這群日本人能力有問題，或如神川清所言，「演出者」功力不夠，還是人際之間的情緒反應，值得玩味。在皇民化的指標下，以「國語」演出的新劇已然是新劇運動的主流，採用「內地」劇本、邀請「內地」劇團、戲劇家來臺演出在所難免。中山侑曾認為以皇民化劇取代以往下流低劣的臺灣戲劇形式有重大的意義，具體方法就是邀請「內地」劇團，不論二流、三流，只要演出像樣的劇團，讓他們公演皇民化劇，不難想像將有成功的演出，並能促進臺灣皇民化劇團在質量的提升，「這是一石兩鳥的好方法」。[47]中山侑後來對臺灣總督府情報部從日本請來金剛(くるがね)劇團及「中央舞臺」，分別演出《榕樹の家》、《狸》及《莎韻の鐘》大肆批評：

　　　　為了配合身處在特殊情勢下的本島大眾，演劇自然在劇本以及演出上，都必須有特殊的考量和努力。可是不熟悉臺灣實情的「內

46 松居桃樓，〈《赤道》を觀る方へ——「藝文」第一回の公演に當りて〉，《興南新聞》，1943 年 7 月 26 日。

47 中山侑，〈時局下臺灣の娛樂界〉，《臺灣時報》，1941 年 1 月，頁 83。鳳氣至純平，《中山侑研究——分析他的「灣生」身分及其文化活動》，頁 69。

地」劇團，為了應付在臺演出，而臨時拼湊與臺灣有關的演劇題材，這樣的作法也實在太危險了」。[48]

中山侑對「內地」劇團的期望與評價前後不同，並不代表觀念矛盾或轉變，所涉及的也只是劇場經驗與演出實務問題。

對「厚生演劇研究會」演出讚譽有加的瀧田貞治則認為：

臺灣必須儘早脫離這種不正常的「特殊待遇」，趕緊提升到與內地相同的水準，才能揚眉吐氣。正因如此，臺灣從事文化運動的朋友們，得知道自己的責任多麼重大，多麼需要努力。如果老是用什麼「情況特殊」，來為自己文化運動的幼稚不成熟辯護，會被「特殊原因」反噬的。[49]

他雖認為「金剛」及「中央舞臺」演出有瑕疵，卻仍讚譽有加，肯定他們對臺灣戲劇的影響，期待臺灣能出現與日本「內地」相同水準的劇團。[50]中山侑與瀧田貞治對「內地」劇團意見不同，卻都是「厚生演劇研究會」同仁或朋友。

再以松居桃樓而言，何嘗滿意「內地」來的「明治末年的二流新派劇，或日本本地三四流的移動演劇」，[51]他實際執導《赤道》，是不是演了真正的「新劇」，有討論空間。但若僅從松居桃樓的一齣導演作品以及他的大東亞演劇論，認為他來臺之後，「一路顛跛」、「扭曲了殖民地臺灣的認同，協助帝國侵略的既血腥又荒蕪的法西斯主義

48 志馬陸平（中山侑），〈演劇時評〉，《臺灣文學》第 2 卷，第 1 號，1942.2.1。
49 瀧田貞治，〈演劇對談──厚生劇團公演瑣評〉，《臺灣文學》，第 4 卷第 1 號，1943 年 12 月 25 日。
50 瀧田貞治，〈最近觀た時局劇所感〉，《民俗臺灣》，2 卷 3 號，1942 年 3 月。
51 松居桃樓，〈《赤道》を觀る方へ──「藝文」第一回の公演に當りて〉，《興南新聞》，1943 年 7 月 26 日。

道路」，不是忽略日本軍國主義與皇民化戲劇運動的本質，就是對戰爭底下的日本人國民角色，或對松居桃樓有過度的期待。如果導演以南洋為背景的《赤道》被批判，那麼導演《海の豪族》與《國民皆兵》的中山侑，以及在決戰文學時刻發言支持皇軍殲滅美英的日本人與臺灣人作家（如瀧田貞治、張文環）也很難通過檢驗。

　　身為官方戲劇統制機構的專家，也代表戲劇界成為「文學奉公會」九名理事之一的松居桃樓，在戰爭體制下，能有多大揮灑空間，不無疑問。在戲劇專業上，他反對處處以東京為中心的觀點，瞭解臺灣的重要性，直言「皇民化並非各方面都要學『內地』，學東京。臺灣要率先創作新文化，要有啟發中央（日本中央）的氣概才行。」[52] 他在臺灣發表的論述包括大東亞戲劇論，雖有「文化戰」的口號，並未陷入太多與戲劇無關的政治運動。《臺灣文學》一九四二年中曾舉行座談會，邀請竹村猛、中村哲與松居桃樓參加，會中竹村猛與中村哲對當時臺灣文學作家、作品一一點名批評，只有松居桃樓未置一詞，即使被點名發言，也僅表示文學非其所長。從松居在臺時期的言行來看，這位東京來的戲劇家不是強勢霸道的人，他戰後為貧困社區奉獻心力，也顯現他的人道主義精神。[53]

六、桃樓殘夢

　　松居桃樓家學淵源，從小生活優渥，備受寵愛，並浸淫於戲劇環境中，研讀戲劇書籍，進出劇場，接觸當時的戲劇名家。他在中學時

52 中村哲、竹村猛、松居桃樓〈文學鼎談（座談會）〉，《臺灣文學》，第 2 卷第 3 號，1942 年 7 月 11 日。
53 松居桃樓在蟻之街為流浪漢及資源回收者所作的奉獻，曾經感動一些日本人，與他素未謀面的幾井良子即為其中之一，她架設部落格，收集其思想言行，並計劃翻譯成英文，希望松居桃樓事蹟能流傳下來（網址 http: //goodryoko.blog.ocn.ne.jp/zen/2006/12/index.html，瀏覽日期：2010 年 3 月 5 日。）

代就開始文學與戲劇創作，並編輯、出版祖母松居鶴子的詩集，成年之後熱衷少年歌舞伎運動，曾改編《荒城の月》在新宿「第一劇場」演出。三十歲時編纂歌舞伎演員市川左團次的傳記，因為松居家與這位近代戲劇運動人物關係密切，掌握詳實客觀的資料，使得這部《市川左團次》受到矚目。松居桃樓熟習歌舞伎與新派劇的劇場藝術，喜歡市川左團次與真山青果作品，也受小山內薰劇場觀念啟發。縱觀他的戲劇生涯，實歸功於父親松居松葉的餘蔭。

戰爭期間，松居桃樓就跟其他日本文化人一樣，在戰火彌漫的軍國體制下為「文化戰」奉獻心力，也像其他在臺戲劇家一樣，希望能提升帝國殖民地的戲劇環境。在殖民地臺灣推動皇民化運動、禁止傳統戲劇已成定局的情況下，松居桃樓與「臺灣演劇協會」的一些戲劇政策，包括劇團管制、劇本審查與演出管理、成立「臺灣興行統制演劇會社」，培訓演員、獎勵青年劇，推廣農村演劇，在都市成立戲劇愛好者聯盟，客觀而言，有其必要性，如能具體落實，對於當時的臺灣戲劇界應有一定功能。[54] 松居桃樓曾經預期「不出一年，臺灣的戲劇就會有令人刮目相看的成長」，[55] 他並進一步希望，三年內要將臺灣演劇輸出海外，他的戲劇構想與其說在建構日本帝國的大東亞文化圈，或呼應岸田國士的外地文化觀點，倒不如說是這個世家子弟充滿浪漫的文化想像。

戰時在臺日本人戲劇家面對的是脆弱的戲劇環境與演出結構，為了「健全娛樂」，由通曉日語的年輕人組成、含有「素人演劇」性質的青年劇應運而生，被視為戰時新興文化力量。然而，這些青年劇的演員訓練以及舞臺排演，能否落實，有無戲劇專家指導，卻是一大問題。中山侑曾感慨「眾所周知，如今不像演劇的演劇，不像音樂的音

54 同註 30。
55 松居桃樓，〈《赤道》を觀る方へ──「藝文」第一回の公演に當りて〉，《興南新聞》，1943 年 7 月 26 日。

樂實在多得不像話了。」[56]松居桃樓倡言以臺灣為大東亞戲劇中心,但戲劇淪為戰爭工具的年代,舞臺不過是模擬戰場。臺灣連傳統戲劇都自身難保,所謂大東亞戲劇中心不但是空談,也是諷刺。

岸田國士在七七事變發生後曾到華北、華中考察,之後他明確表示,「日本絕非正義一方」,[57]這或許也是日本許多作家、戲劇家的共同心聲。日本投降後,除了軍事戰犯被盟軍法庭軍法審判外,岸田國士因曾擔任大政翼贊會文化部長,與其士官學校出身的經歷也被株連,並於一九四七年十一月至一九五一年七月間被解除公職。[58]菊田一夫、八木隆一郎等人雖曾一度被批判或成為左翼刊物的「戰犯文士」,最後皆全身而退。[59]與發動戰爭的軍部、政壇要角相比,這些「文士」的聲音畢竟微弱。日本中央的戲劇家如此,臺灣殖民地的日本人戲劇家,更無影響力可言。

松居桃樓於一九四六年回到日本,孑然一身,除了一度為東寶企劃電影《決鬥の河》外,逐漸淡出戲劇界。[60]他先至神奈川縣丹澤,配合國家的糧食開發政策,拓墾荒地,計畫中止後,一九五一年他在東京隅田公園,為戰後流離失所,以撿拾破爛維生的底層民眾成立互助部落「蟻之街」(蟻の街,亦作蟻の町),以一天存一元,共同採買的方式,建立公共浴場、基督教教堂、「資源回收パタヤ大學」,被當地人尊稱為「蟻之街」的「松居先生」。晚年的松居桃樓,潛心生命哲學,並研究天主教與佛教,也曾在電視上主持宗教與人生的節目。

至於為什麼創立「蟻之街」這個互助部落,「一群什麼都不懂的

56 中山侑,〈演劇の心〉,《臺灣公論》,第 7 卷第 3 號,1942 年 3 月 1 日,頁 138-152。
57 渡辺一民,《岸田国士論》,頁 138。
58 《岸田國士全集》28(附錄〈年譜〉),東京:岩波書店,1992 年 6 月。頁 563-565。
59 小幡欣治,《評傳菊田一夫》,東京:岩波書店,2008 年 1 月。頁 148。
60 松居桃樓回日本後逐漸淡出戲劇圈,在大東亞戰爭期間編的日本《演劇年鑑》(1943 年版)中〈劇場人の部〉的主要戲劇家,松居名列其中,但戰後的戲劇年鑑、名人辭典中則未見松居的名字;松居桃樓戰後與夫人泉曉子離異,一直到「蟻之街」的故事出書後,才結識田所靜枝女士,成為伴侶。

演員領導下，索然無味的戲劇道路，實在令人無法忍受，我想在一個完全不同的領域裡探索」。[61] 松居所言是指戰時在臺灣的經驗，還是遣送回日之後所面臨的新環境，值得玩味。松居桃樓一九五一年出版《蟻の街の奇蹟：パタヤ部落の生活記錄》，記錄這個社區發生的人物及點點滴滴，菊田一夫在一九五八年曾將此故事改編在 NHK 播出。這個作品也曾多次被改編為舞臺劇演出，一直到一九八五年劇團「入道雲」還在日本文化廳藝術季中演出此劇。

一九七〇年代松居桃樓搬到箱根的無名庵居住，一九七六年搬到岩手縣，身體狀況逐漸變差，一九九四年九月二十五日因為腦中風及 C 型肝炎病逝，生前他為家族及自己設計好墓地。

松居桃樓來臺前曾對獨自留在東京的寡母表示，此去臺灣前途未卜，將以三年為期，如果臺灣生活環境良好，而且工作順利，將接母親來臺定居，否則三年屆滿即回東京。爾後其母未聞兒子對臺灣生活有所抱怨，因此三年將滿之前便把家傳藏書、文物，打包裝箱，準備赴臺。此時的松居桃樓已預知日本將敗，自己也無法在臺灣久留，寫信勸阻母親來臺，但因書信往返陰錯陽差，其母在接到書信之前，用六卡車裝載的文物、書籍已在來臺途中，以致松居桃樓被遣送回日時，只攜帶隨身行李，這批松居松葉流傳下來的收藏，結果不知所終，令松居終身遺憾。[62]

七、結語

戰時在臺日本人參與臺灣戲劇，與臺灣本地人期待不盡相同，戲

61 福田宏子，〈松居松葉の演劇活動〉，《演劇学論集》，13 期，日本演劇学会，1972 年。福田宏子，〈松居松葉〉，《近代文学研究叢書 34》，昭和女子大学近代文学研究室，2001 年。
62 田所靜枝訪談（2008 年 6 月 8 日，日本新潟）及松居桃樓所著《死に勝つまでの三十日：小止觀物語》，東京：柏樹社，1966 年。頁 212。

劇家與文學作家的創作觀念也有所差異。就戲劇大環境而言,從九一八(滿州)事變後,日本國內民主遭受鎮壓,而後變本加厲,戲劇成為戰爭的工具,大東亞戰爭以後,戲劇更明顯非依文化政策而發展,而是配合國家總動員體制,作為「文化力」的一環。[63] 松居桃樓與其他日本人戲劇家在臺灣推動新劇(皇民化劇)時,臺灣已乏熱情觀眾,也未曾出現重要的劇本與劇場藝術家。就結果來說,戰時的臺灣戲劇空有理念與目標,卻缺乏演出的社會環境與劇場條件。

日本在臺灣推動皇民化運動,對臺灣戲劇採取揠苗助長的激烈手段,所禁止的不僅是傳統戲劇的演出,而是民眾生活與社會人際網絡的中斷。面對臺灣人日本人化的大勢所趨,參與臺灣戲劇活動的日本人,關懷臺灣,同情被殖民者,也是站在日本立場,希望提升臺灣戲劇水準,使它能在日本帝國扮演重要角色。他們期盼的臺灣戲劇,是能以日本「國語」演出符合日本精神的新劇。這種觀念雖與習慣傳統戲劇生活的臺灣民眾有所不同,卻與當時的文化菁英意見相近,因為臺灣新劇界原本就是以日本新劇界馬首是瞻。主要的不同點,也許是在運用舞臺語言──日語或臺語,以及臺灣人戲劇家、作家參與的程度,與所扮演的角色而已。

戰時的臺灣仍然到處演新劇,但與戰前最大不同之處,在於以前的新劇運動人士反對傳統戲劇與祭典,傳統戲劇與祭典並未被禁,更未消失;戰時「禁鼓樂」,只演新劇,戲劇生態已完成改變。打著皇民化劇的劇團,空有新劇的形式,而缺乏新劇內容與精神。戰時「厚生演劇研究會」演出的《閹雞》、《高砂館》等劇受到好評,主要原因是有一組戲劇家、文學家、音樂家、美術設計合作──尤其由劇場出身的林摶秋擔任編導,而非進入戰時新體制文化的結果。在當時大

63 參見八田元夫,〈太平洋戰爭中の演劇〉,日本《演劇年鑑》(1947年版),北光書房。頁57-59;倉林誠一郎,《新劇年代記》(〈戰中編〉),頁365-370。

環境中，如此陣容、如此演出，也僅曇花一現。

　　以結果論檢視，由日本人戲劇家主導的戰時臺灣戲劇活動，其劇場能量軟弱無比。而與臺灣有關的日本人戲劇家，除了在臺灣度過童年、十二歲回到日本的菊田一夫，在日本戲劇界有一席之地，其餘皆無藉藉之名。不論英年早逝的竹內治、瀧田貞治，戰後回到日本的中山侑、松居桃樓等人，後來在戲劇界都沒有發揮的空間。[64] 而他們在皇民化運動期間所推動的戲劇運動，也在短短幾年之間煙消霧散，其中有現實的因素，也有歷史的嘲弄。

　　戰時日本殖民地政府在臺灣所推動的戲劇政策，也許只有在「時間換取空間」的情況下才可能收到效果，亦即如果臺灣繼續被日本統治五十年，皇民化運動所加諸臺灣戲劇的演出型態與包括舞臺語言、戲神崇拜、戲劇情節也許逐漸與日本「內地」相同，甚至變成日本帝國大東亞戲劇中心……。然而，客觀的歷史情境並未發生。國民政府從戰敗的日本手中接管臺灣，隨即展開一段去日本化、再中國化的過程，同樣把推行「國語」、「國語」戲劇視為重要的手段，日治時期的臺灣新劇運動傳統戛然而止，這樣的手段與皇民化劇有幾分相似，結果卻大不相同。今日的臺灣人因而常以今日的臺灣戲劇角度，看待殖民時期在臺日本人的戲劇參與，以及皇民化戲劇運動的這一頁歷史。

64 中山侑回到日本後的行蹤，參見中島利郎，〈中山侑という人〉，《日本統治期台湾文學序說》，東京：綠蔭書房，2004 年。

松居桃樓年表

年代		大事略	備註
1910 年 （明治 43 年）	1 歲	● 生於東京日本橋。（3 月）原名松居桃多郎，為松居松葉三子，大哥主稅從小有智能障礙，二哥早天。	
1912 年 （大正元年）	3 歲		● 中華民國成立。（1 月 1 日） ● 明治天皇逝世，前臺灣總督乃木希典夫婦殉死。（9 月 12 日）
1916 年 （大正 5 年）	7 歲	● 因桃樓入東京成蹊小學校就讀，松居全家搬到新宿下落合。	
1924 年 （大正 13 年）	15 歲		● 小山内薰、土方與志等組織「築地小劇場」。（6 月）
1929 年 （昭和 4 年）	20 歲	● 編著祖母松居鶴子詩集《鶴の一》。（11 月出版）	
1933 年 （昭和 8 年）	24 歲	● 父親松居松葉過世。（7 月 4 日） ● 自編〈松翁年譜〉及〈松翁上演腳本目錄〉，《舞台》（9 月號）。 ● 發表〈なき父を語る〉一文，懷念已故的父親，《朝日新聞》。（9 月 16-17 日）	● 以「蟹工船」聞名的無產階級作家小林多喜二，在築地警察署被虐殺，享年 29 歲。（2 月 20 日）
1936 年 （昭和 11 年）	27 歲	● 一度入早稻田大學經濟學部就讀。	
1937 年 （昭和 12 年）	28 歲		● 蘆溝橋事變，中日戰爭爆發。（7 月 7 日） ● 臺灣進入戰時體制。（8 月 15 日） ● 日本內閣通過國民精神總動員實施要綱。（8 月 24 日）
1938 年 （昭和 13 年）	29 歲	● 推動青年歌舞伎運動，改編《荒城の月》，於新宿第一劇場演出。（2 月） ● 大哥主稅過世，享年 38 歲。（11 月 6 日）	日本實施國家總動員法。（4 月 1 日）

1941 年 （昭和 16 年）	32 歲	● 任職松竹公司擔任編導。（確定時間不詳） ● 出版《市川左団次》一書（東京：武蔵書房）。（2 月）	● 日本偷襲珍珠港、太平洋（大東亞）戰爭爆發。（12 月 8 日）
1942 年 （昭和 17 年）	33 歲	● 離日來臺。（3 月 18 日） ● 擔任臺灣演劇協會主事。（4 月 1 日） ● 發表〈祭典と演劇〉，《臺灣公論》。（7 月號） ● 發表〈台灣演劇論〉，《臺灣時報》271 號。（5 月） ● 發表〈演劇と衛生〉，《文藝臺灣》第 4 卷第 5 號。（8 月 20 日） ● 擔任臺灣文藝家協會理事。（9 月） ● 發表〈台灣演劇私觀〉，《臺灣文學》第 3 卷第 1 號。（10 月） ● 發表〈高砂島の俳優達〉，《臺灣文藝》第 1 卷第 1 號。（10 月 19 日） ● 導演國民詩劇《大東亞戰爭》，於臺北榮座大東亞戰爭第一周年竝兵制七十周年紀念演劇大會中演出。（12 月 6 日）	
1943 年 （昭和 18 年）	34 歲	● 於臺灣文藝家協會劇作部，發表《國性爺合戰》（舊作拔萃）。（1 月 11 日） ● 指導高砂劇團挺身隊於松山大北座演出《兄滑退治》。（2 月 2-4 日） ● 蒞臨指導桃園「雙葉會」於臺北公會堂演出簡國賢編劇、林摶秋導演的《阿里山》。（2 月 22 日） ● 擔任臺灣演劇協會主事，兼總務部長、修練部長（3 月 11 日） ● 發表〈青年と演劇〉，《興南新聞》。（3 月 29 日） ● 擔任日本文學報國會臺灣支部理事。（4 月 10 日） ● 發表〈「藝能文化研究會」設立を宣言し、「藝能文化研究會員募集」をする〉，《興南新聞》。（4 月 12 日）	

| 1943 年
（昭和 18 年） | 34 歲 | ● 代表戲劇界成為臺灣文學奉公會九名理事之一，會長為三木真平，幹事長濱田隼雄。（4 月 29 日）
● 為演出《赤道》，返回日本蒐集資料及召募人員。（5 月 15 日）
● 為藤原義江的歌劇團編寫《西浦の神》劇本，於歌舞伎座演出。（5 月 28-30 日）
● 發表〈琉球・東京・台灣〉，《興南新聞》。（6 月 21 日）
● 與竹內治合導《赤道》，於臺北公會堂演出。（7 月 25 日）
● 發表〈《赤道》を觀る方へ──「藝文」第一回の公演に當りて〉，《興南新聞》。（7 月 26 日）
● 《赤道》於臺北榮座演出及臺北第一劇場演出。（7 月 26-29 日）
● 於臺中、臺南、高雄、新竹舉辦青年劇講習會。（7 月 29 日）
● 為日本《演劇年鑑》（1943 年版）撰〈臺灣の演劇〉一文。（9 月）
● 赴臺中指導楊逵、巫永福「臺中藝能奉公隊」臺灣徵兵制度施行紀念公演會。（10 月 5 日）
● 蒞臨指導「臺中藝能奉公隊」《吼えろ支那》排演。（10 月 29 日） | |
| 1944 年
（昭和 19 年） | 35 歲 | ● 藝能文化研究會於臺北榮座第三回公演，導演新派真山青果劇作《將軍江戶を離れる》三幕。（2 月 11-13 日）
● 藝能文化研究會於臺北榮座第三回公演，編劇及導演《桜花国》。（3 月）
● 創作青年演劇腳本《若きもの我等》，收錄於吉村敏編，《青年演劇腳本集》第二輯，（皇民奉公會臺北州支部藝能指導部，清水書房）。（3 月 30 日） | |

1945 年 （昭和 20 年）	36 歲		● 因反日罪名被捕入獄的新劇演員歐劍窗死於獄中。（2 月 19 日） ● 日本宣布無條件投降。（8 月 15 日） ● 國民政府接收臺灣（10 月 25 日）
1946 年 （昭和 21 年）	37 歲	● 離臺返回日本，確切日期不詳。 ● 配合國家的糧食開發政策，到神奈川縣丹澤地區，拓墾荒地。	● 日本施行憲法。（5 月 3 日）
1948 年 （昭和 23 年）	39 歲		● 遠東軍事裁判東京法庭日本二十五名戰犯宣判，東條英機等七名被處絞刑。（11 月 12 日）
1949 年 （昭和 24 年）	40 歲		● 中華人民共和國成立。（10 月 1 日） ● 國民政府遷臺，宣布戒嚴。（5 月 20 日）
1950 年 （昭和 25 年）	41 歲	● 在東京隅田公園結合廢物回收住戶組成互助部落「蟻の街」，被當地人尊稱為「松居先生」。（1 月） ● 為東寶企劃電影《決鬥の河》，介紹「蟻の街」的故事。（11 月 25 日）	● 韓戰爆發，美軍協防臺灣。（6 月 27 日）
1951 年 （昭和 26 年）	42 歲	母親松居勝過世。（6 月 11 日）	
1953 年 （昭和 28 年）	44 歲	● 出版著作《蟻の街の奇蹟：バタヤ部落の生活記録》出版（東京：国土社）。 ● 認識田所靜枝女士，並成為伴侶。	
1954 年 （昭和 29 年）	45 歲		● 劇作家簡國賢被槍決。（4 月 10 日）
1959 年 （昭和 34 年）	50 歲	● 在日本電視台主持談話性節目「愚問賢答—桃樓對談」。	

1963 年 （昭和 38 年）	54 歲	● 著作《アリの町のマリア北原怜子》 （東京：春秋社）出版，內容敘述 木屐店千金小姐北原怜子為蟻之町 部落再造犧牲奉獻的故事。	
1966 年 （昭和 41 年）	57 歲	● 著作《死に勝つまでの三十日：小 止観物語》（東京：柏樹社）出版， 內容描寫松居與病魔纏鬥三十天的 心情。	
1971 年 （昭和 46 年）	62 歲		● 中華民國在聯合 國席次被中華人 民共和國取代。 （10 月 25 日）
1972 年 （昭和 47 年）	63 歲		● 臺日斷交。（9 月 29 日）
1978 年 （昭和 53 年）	69 歲		● 臺美斷交。（12 月 16 日）
1979 年 （昭和 54 年）	70 歲	● 著作《法華経幻想》（京都：ミネ ルヴァ書房）出版。	
1985 年 （昭和 60 年）	76 歲	● 松居桃樓述，田所靜枝記，《消え たイスラエル十部族：法華経・古 事記の源をさがすの巻桃楼じいさ ん大法螺説法》（東京：柏樹社） 出版。	
1987 年 （昭和 62 年）	78 歲		● 臺灣宣佈解嚴。 （7 月 15 日）
1994 年 （平成 6 年）	85 歲	● 於茨城因病逝世，葬於東京寬永寺 家族墓園。（9 月 25 日）	

第四章
文學作家、劇本創作與舞臺呈現
——以楊逵戲劇論為中心

一、前言

　　日治一九二〇年代中期臺灣新劇（現代戲劇）的萌芽，與殖民地的政治、文化環境密不可分，新劇不僅作為舞臺藝術，亦成為政治、社會文化改革的手段，實際參與者多屬文化人，少有以演戲維生的職業演員。而文化人之中，無政府主義者──包括彰化鼎新社與張維賢 (1905-1977) 扮演重要的角色，前者配合臺灣文化協會活動演出「文化劇」，張氏則致力臺灣劇場藝術的提昇。當時參與新劇的人士大多同時涉及政治、文學、電影或其他文化層面，其中不乏以文學聞名的作家，類似張維賢、林搏秋 (1920-1998) 專事「演劇」者，反而不多見。

　　與文學作品相較，戲劇作品從劇本（情節）創作到舞臺呈現，必須透過劇場、演員與觀眾的檢驗。文本、舞臺空間、導演（說戲）、演員如何結合、呈現，皆有專業的排演過程，觀眾的評價更是戲劇最重視的結果，換言之，戲劇不僅是一種文化理念、文本創作，更是劇場藝術的累積與實踐。如果單從新劇團體、演出劇目、創作劇本、編導演名單來看，日治時期的臺灣新劇有琳瑯滿目的一頁，然而，大多只是演出「目錄」而已，缺乏表演資訊與評論，也無法確知其劇場效果與觀眾反應。演出的劇團壽命均甚短暫，舞臺呈現如過眼雲煙，絕大部分演員背景不可考。相形之下，文學作家的戲劇創作因其「作家」形象，容易被保存，並成為後人注意、討論的焦點。

　　從六〇年代以來，楊逵「壓不扁的玫瑰」、「臺灣文學的良心」的文學、社會運動史地位，與反壓迫、為弱勢發聲的歷史形象已逐漸確立。[1] 但在一九八〇年代之前，並未有人注意到楊逵的戲劇，而後他的十餘種創作劇本「出土」，有獨幕劇、多幕劇，有街頭劇，也有電

1 參見陳芳明，《楊逵的文學生涯：先驅先覺的臺灣良心》，臺北：前衛出版社，1988 年。頁 323；王曉波，《被顛倒的臺灣歷史》，臺北：帕米爾書店，1986 年；楊素絹主編，《壓不扁的玫瑰花──楊逵的人與作品》，臺北：輝煌出版社，1976 年，以上書籍收有關於楊逵的評論文章。

影劇本、相聲，其中不少是戰後坐牢期間 (1949-1961) 配合獄中文康活動而創作，這些劇本引起學界、藝文界的重視，不僅研究戰後臺灣戲劇者闢專章討論楊逵劇作，研究楊逵文學者亦注意其戲劇作品，近年更出現專門探討楊逵戲劇的著作。

　　然而，楊逵的原創劇本迄今只有兩齣戲做過三次演出，除了日治時期以宣揚衛生教育名義下鄉演《撲滅天狗熱》之外，《牛犁分家》曾於綠島由獄中政治受難人演出，一九八〇年又由高雄大榮高工搬演，並在全台巡演三十場。這三次都由非專業人士在非劇場空間（野臺形式或農村廣場）表演，演出的目的、型態，也與一般劇場或外臺戲不同，而大榮高工全臺巡演《牛犁分家》三十場，實因學校董事長與楊逵舊識之故，從導演到學生演員都未曾受過戲劇訓練。[2]

　　至目前為止，臺灣與楊逵戲劇相關的論著，都為碩士學位論文。焦桐（葉振富）在中國文化大學藝術研究所的碩士論文《臺灣光復初期的戲劇》(1989) 首開風氣之先，他根據「出土」的楊逵十部中文創作——《豬哥仔伯》、《牛犁分家》、《勝利進行曲》、《光復進行曲》、《睜眼的瞎子》、《真是好辦法》、《豐年》、《婆心》、《豬八戒做和尚》、《赤崁拓荒》逐一評析、討論楊逵創作背後的動機和時代意義，這篇論文隔年改以《臺灣戰後初期的戲劇》的書名在坊間發行。其後黃惠禎在國立政治大學中國文學研究所的碩士論文《楊逵及其作品研究》(1991)，對楊逵戲劇作品的人物類型、角色塑造、情節安排，作進一步研究，並加上《國姓爺》、《樂天派》兩齣劇作目錄，以及《都是一樣的唷！》一劇的內容討論，這篇論文亦於一九九四年正式出版。

　　林安英的《楊逵戲劇作品研究》（國立成功大學中國文學研究所碩士論文，1998）則用戲劇理論觀照楊逵劇作，並與其小說創作、同

2 吳曉芬，《楊逵劇本研究》，臺北：國立臺灣大學戲劇研究所碩士論文，2000年。頁1；附錄三〈關於牛犁分家演出〉，頁 231-233。

時代他人作品相互對照，共評述日文劇本四篇（《豬哥仔伯》、《父與子》、《撲滅天狗熱》、《怒吼吧！中國》），以及中文劇本八篇（《勝利進行曲》、《光復進行曲》、《豐年》、《睜眼的瞎子》、《真是好辦法》、《婆心》、《牛犁分家》、《豬八戒做和尚》），但《怒吼吧！中國》因作者缺文本而未深入討論。吳曉芬的《楊逵劇本研究》（國立臺灣大學戲劇研究所碩士論文，2000），以「讀劇工作坊」的方式分析楊逵劇本，尤其著重各種角色或劇情安排的象徵意義，以及所具備的民眾劇場特色。她並認為楊逵日文劇作具政治意涵，可視為對日本殖民政府的深層反動；中文劇作則以社會批判角度解讀，例如《豬八戒做和尚》一劇，將楊逵心中「理想國」和現實臺灣社會作對照。《豬哥仔伯》中豬哥伯被定位為殖民政府的形象，《父與子》的私生和鼎文則被視為臺灣和日本內地的象徵。張朝慶的《楊逵及其小說、戲劇、綠島家書之研究》（國立臺南大學臺灣文化研究所碩士論文，2009），討論的楊逵劇本與林安英相同，著重楊逵劇作中的抗議意識與草根文學、本土文化的表現，並探討街頭劇的特色與楊逵提倡街頭劇的緣由。

　　前述研究楊逵戲劇創作者，多延續楊逵既有的形象，從正面的角度頌揚其人其事，討論的重心亦偏向情節主題與象徵意義，固然有助於楊逵與臺灣文學、戲劇的研究，亦可擴大臺灣戲劇史的內涵，但楊逵的戲劇理念如何形成？劇場能量如何？在新劇缺乏有利環境、劇場條件不足的情況，他的文本能否演出？似乎並未引人注意，或被視為理所當然。因此，研究楊逵戲劇，究竟是對作家的「愛屋及烏」，還是作家的戲劇作品本身就具有極高的藝術性或深刻文化內涵？甚至，楊逵本人如何看待自己創作的劇本？皆頗讓人玩味。

　　楊逵曾於日治昭和十年 (1935) 在《臺灣新聞》發表〈新劇運動與舊劇改革——「錦上花」觀後感〉，不論就研究日治臺灣戲劇生態，

或楊逵個人的戲劇觀，皆極其重要，然而這篇文章從未見人引用。再者，楊逵於一九四三年改譯蘇聯作家特列季亞科夫（Tretyakov，中文名鐵捷克，另譯特列查可夫，1892-1939）《怒吼吧！中國》，在臺中、臺北、彰化演出，日本學者蘆田肇、星名宏修在一九九七年三月皆有相關研究論文，後者更進一步討論楊逵的《怒吼吧！中國》，極具參考價值，然而一九九七年三月之後研究楊逵戲劇的學者卻未參閱這些「前人研究」及相關資料。

　　本論文嘗試從劇場與社會文化的角度，探討楊逵的戲劇作品與劇場經驗，重點與其說研究楊逵的劇作，不如說探索楊逵與戲劇的關連，以及近年楊逵研究延伸至戲劇議題所呈現的現象。同時，期望透過「楊逵戲劇」的研究，進一步暸解臺灣近代戲劇發展生態，以及文學作家作品與戲劇創作、演出的關係。

二、楊逵的戲劇經驗與戲劇觀照

　　楊逵 (1905-1985) 本名楊貴，出生於日治的臺南州大目降街（今臺南市新化區）一個以錫器手工藝維生的尋常人家，自小體質羸弱。一九一五年噍吧哖事件發生，年幼的楊逵曾從家門縫目睹日軍從臺南開往噍吧哖的砲車轟隆而過。[3] 公學校卒業之後，楊逵進入臺南二中（戰後改臺南一中）就讀，尚未畢業就赴日本留學，入日本大學文學藝術科夜間部，半工半讀。旅日期間 (1924-1927)，東京戲劇界因小山內薰 (1881-1928) 創立的築地小劇場成為新劇實驗室，呈現蓬勃的氣勢，日本左翼運動也極為活躍，楊逵曾參與其中，加入佐佐木孝丸的「前衛座演劇研究所」，接受築地小劇場要角千田是也 (1904-1994) 的演劇訓

3 楊逵，〈殖民地人民的抗日經驗〉，收入王曉波，《被顛倒的臺灣歷史》，臺北：帕米爾書店，1986 年。頁 105-107。

練，並幫忙做舞臺裝置的工作，或客串演員，演些路人之類不重要的角色。[4]一九二七年，楊逵回臺參與臺灣文化協會（新文協）與農民組合，曾多次下獄，甚至一九二九年一月與葉陶結婚前夕，也在臺南被日警逮捕，致使婚期延後。[5]然而，在當時左翼鬥爭中，楊逵及其所依附的連溫卿(1894-1957)與林木順(1904-1932)、謝雪紅(1901-1970)、王敏川(1887-1942)、簡吉(1903-1951)嚴重對立，處境艱難，最後與連溫卿一起被逐出新文協，並退出農民組合。[6]

　　一九二八年中，楊逵夫婦從彰化流浪到高雄，做小生意、當苦力、樵夫維生，過著最窮困的生活，〈送報伕〉就是在做樵夫時的作品。[7]一九三二年，他的〈送報伕〉獲得日本《文學評論》第二獎，奠定了他在臺灣文學界的地位。一九三四年楊逵參加「臺灣文藝聯盟」及其機關刊物《臺灣文藝》，旋退出，另辦《臺灣新文學》。一九四三年，為臺中藝能奉公隊翻譯《怒吼吧！中國》，並於臺中、臺北、彰化的劇場演出。戰後楊逵在臺中發行《一陽週報》，推動文化活動。一九四九年，四十四歲的楊逵發表《和平宣言》，主張釋放因二二八事件被捕的人，並以和平方式解決當時的國共內戰，被軍法判處十二年徒刑，五十六歲時才刑滿出獄。

　　除了在日本短暫的劇場經歷，楊逵未曾受過專業戲劇訓練，但幼年觀看民間廟會與街頭表演的經驗，瞭解戲劇演出在民眾生活中的重要性，也使他能撰寫劇本、製作演出。他曾有〈民眾的娛樂〉一文，發表於一九四二年五月的《民俗臺灣》，敘述幼年在正月十五元宵暝、

4 參見戴國煇，內村剛介訪問，陳中原譯，〈楊逵的七十七年歲月——一九八二年楊逵先生訪問日本的談話記錄〉，《文季》第1卷第4期，1983年11月，頁16。另參見林梵（林瑞明），《楊逵畫像》，臺北：筆架山出版社，1978年。頁75。

5 戴國煇，內村剛介訪問，陳中原譯，〈楊逵的七十七年歲月——一九八二年楊逵先生訪問日本的談話記錄〉，頁19。

6 參見陳芳明，《殖民地臺灣左翼運動史論》，臺北：麥田出版社，2006年。頁73-75。

7 尾崎秀樹，〈臺灣出身作家文學的抵抗——談楊逵〉，原文刊於《中國》，1972年4月，收入楊素絹主編，《壓不扁的玫瑰花——楊逵的人與作品》，頁31-38。

正月初九天公生（原文誤植為十九）等節慶觀賞戲劇、說書，甚至被抓公差去裝藝閣扮楊貴妃的印象：

> ……我的父親是高興這一套的，卻給我累得要死，一個六七歲的小孩子，把他帶上枷鎖一般的衣冠，綁在藝閣的鐵筋上，為保持一定的姿勢，綁得緊緊的，好像被釘上十字架上的耶穌；動彈不得。這樣被人抬著這一條街，遊過那一條街，遊過鎮上所有的街回來的時候，差不多快要暈倒了。[8]

楊逵特別注意民眾在休閒活動之後，「個個精神飽滿的樣子」，以及票戲後「和睦融洽」的一幕。楊逵所謂的「票戲」，應指民間風行的子弟戲演出，參加者皆非職業演員，而是農家子弟或各行各業的「良家子弟」，他們表演的戲曲大多為北管、南管、京劇、歌仔戲之類的傳統戲曲，亦有些城鎮演新劇（話劇），演出者皆無酬勞，有時還得分攤演出經費。因為童年的經驗，使他後來對戲曲與「街頭劇」不排斥、不主觀，能針對問題，提出自己的看法。[9]楊逵喜愛戲劇，也與其人格特質有關，他對大環境逆來順受，卻永不屈服，能以迂迴、妥協、沉默、抗議的低姿態，與當權者周旋，戲劇似乎就成為他自我調適與宣洩的一種方式。[10]

楊逵在昭和十年 (1935) 發表〈新劇運動與舊劇之改革──「錦上花」觀後感〉[11]，認為臺灣演戲場所的吵雜，不是民族性，而是舞臺劇形態所造成：「舞臺上沒有緊湊的場景，不能讓人感動的話，觀眾注

8 楊逵，〈民眾的娛樂〉，原文刊於《民俗臺灣》，第2卷第5號，1942年5月，收入彭小妍主編，《楊逵全集第十卷·詩文卷（下）》，臺南：國立文化資產保存研究中心籌備處，2001年。頁11。
9 楊逵，〈談街頭劇〉，收入彭小妍主編，《楊逵全集第十卷·詩文卷（下）》，頁312-313。
10 有關楊逵的性格，參見葉石濤演講「楊逵的文學生涯」，收入王曉波，《被顛倒的臺灣歷史》，頁350-357。
11 楊逵，〈新劇運動と舊劇の改革──錦上花觀覽の所感〉，原載《臺灣新聞》，1935年10月2日，收入彭小妍主編，《楊逵全集第九卷·詩文卷（上）》。頁380。

意力就不會集中在舞臺上，如果一齣戲從頭到尾拖拖拉拉，就沒有必要注意舞臺……，自然喧叫吵鬧。」他聽說錦上花劇團有相當明顯的改革意圖，決定一探究竟，於是在霧峰觀其演出。當時他對一齣戲連演十天不以為然：「要觀眾天天看戲，恐怕不容易，必須創作精彩的短劇才行，劇本和導演一起改革」[12]。

其實，劇團在戲院「內臺」的演出型態迭有更動，從一齣戲演十天，逐漸演變成五天，戰後內臺戲更多以三到五天演一齣戲，劇團一個十天的演出檔期須準備數齣戲，以備日夜演出之用。[13] 劇團戰前演出形態改變，是否與楊逵這篇文章有關，不得而知，至少顯現他的舞臺觀察力。而他主張創作「精彩的短劇，劇本和導演一起改革」，亦符合現代戲曲表演型態。

錦上花是日治時期的一個南管戲劇團，經營者王包，臺中后里人，精通南管的前後場。相傳他在新竹香山時，買下一個即將散班的唐山七子班，成立「小錦雲」，而後改名「泉郡錦上花」。王包在這個戲班增加武戲的部份，並以壯麗的布景、明快的節奏編演新戲，招收女童學習新戲，許多戲班紛紛仿傚。從一九三一年以後的數年，為錦上花的全盛時期，戲班經常巡迴演出，甚受歡迎，劇團人數達百人之多，為一般野臺班的四倍。[14] 楊逵認為臺灣戲曲面臨的最大問題在於缺乏好的劇本，他看錦上花演出《馮仙珠定國》，[15]「神仙忽而一出場，忽而

12 同上註。
13 邱坤良，《飄浪舞臺：臺灣大眾劇場年代》，臺北：遠流出版社，2008 年。頁 132。
14 邱坤良，《舊劇與新劇：日治時期臺灣戲劇之研究 (1895-1945)》，臺北：自立晚報，1992 年。頁 144。
15 《馮仙珠定國》為臺灣南管戲（高甲戲）劇目，又名《蓋世奇女》、《安邦定國志》。《安邦定國志》為《安邦志》、《定國志》和《鳳凰山》的合集，故事從趙匡胤的祖父母趙少卿和馮仙珠開始，講述趙匡胤一家於唐末五代的發跡過程。馮仙珠才貌雙全、允文允武，與趙少卿一見傾心，但母以趙少卿年少風流，且功名未就，將仙珠另許相國之子，馮仙珠男裝出逃，投益州節度宋天海軍中，並以軍功入朝，深獲帝寵。此時趙少卿依然懷才不遇，馮仙珠命人約少卿來京，薦讀番文，少卿被詔賜舉人，後又應試中狀元，為儲君平王侍讀，之後在馮仙珠的幫助下平定欽安王叛亂，以功封兵部尚書，其孫即宋朝開國皇帝趙匡胤。參見童李君，〈論女作家寫史彈詞小說的特點——以《安邦志》、《定國志》、《鳳凰山》與《三國演義》的比較研究為主〉，《名作欣賞》，2009 年第 2 期，2009 年 2 月。頁 23-26；王彩云、江皓民編，《安邦志》，哈爾濱市：黑龍江人民出版社，1988 年。

拿著『寶貝』掃平蕃人、俘虜蕃王，真是俗不可耐。」[16]而改善戲曲的方法，就是把新劇運動引進戲曲。

楊逵發表〈新劇運動與舊劇之改革──「錦上花」觀後感〉時，正是他脫離臺灣文藝聯盟與《臺灣文藝》，另創《臺灣新文學》之際。楊逵認為戲曲舞臺的劇本缺失，應該責備的是從事文學工作的人，而不是劇團本身，因為「無論在哪裡，劇本都屬於作家的工作範疇。」包括歌仔戲在內的傳統戲曲層次雖然低落，「只要他們在表演方面多少有所改善，我們就應該給予相當高的評價。」[17]楊逵的看法明顯與當時新劇運動人士（如張維賢）鄙視民間戲曲的態度不同。

《臺灣新文學》所發行的十四期中[18]總共刊登七篇戲劇，而且自一卷四號起，就有「特別原稿劇本募集」的徵稿消息，廣告後並附規定，其中第一點說：「和漢文不拘──在排演時口白全部改成臺灣話」，第三點則是具有鼓勵性的聲明：「截稿發表隨時──若有好的隨時發表而推薦給適當的劇團排演。」[19]楊逵除了重視劇本之外，也注意到舞臺技術。他認為傳統舞臺照明常有顯著的缺失：明明說是三更時候，照明卻和白天沒有差別。他要求舞臺必須明確區分，如果場景是屋外，就留下一、兩盞燈，讓人看到舞臺景象，明亮的燈應全部關掉，「月夜就會是月夜，星夜就會是星夜。」[20]楊逵主張改革舞臺設計時，必須同時廢除「無道具」和一些表演程式與規則。「臺灣戲劇不是選擇精彩的場面來表現，而是一幕幕串連起來，劇情的發展相當冗長。」[21]楊逵稱讚錦上花的舞臺設計做了改革，藉不同的舞臺設計變換場景，每

16 同註 11。
17 同註 11。
18 加上最後出版的兩期《新聞學月報》，前後共 14 期。
19 《臺灣新文學》自昭和 11 年 (1936)5 月到 8 月共有四次戲劇募集廣告。參見林安英，《楊逵戲劇作品研究》，臺南：國立成功大學中國文學研究所碩士論文，1998 年。頁 75-76。
20 同註 11。
21 同註 11。

一幕只演精彩的場景。[22]

　　楊逵寫〈民眾的娛樂〉(1942) 時，皇民化運動早已全面展開「禁鼓樂」、傳統戲曲活動被強制禁止，不但職業戲班被迫解散，連各地自娛的戲曲子弟團也停止表演，對於喜歡看戲劇的臺灣民眾生活之影響自不待言。雖然仍有新劇團與各地演劇挺身隊演出皇民化劇，但與傳統的歷史傳奇、才子佳人故事相較，缺乏娛樂性。在黃得時等人的呼籲下，臺灣演劇協會在已核定的五十個劇團之外，也允許皮影戲、布袋戲團體存在。楊逵文中特別對「臺北州黃得時君試演傀儡戲博得好評，閱報後不勝慶幸，非常期望這種傀儡戲能早日推廣到民眾之中」。[23]

　　楊逵曾在臺灣演劇協會主辦的一場有關「臺灣演劇之未來」的座談會提出書面意見，內容包括：臺灣的演劇應該以臺灣現狀為立腳點，才會興隆發展，引用外來既有的觀念，建立的演劇將如砂上樓閣；組織提昇島民文化的指導劇團，聚集全島的人材從事各營業劇團，及其它領域的演劇活動；鼓勵好的作品創作，發行腳本集，因為沒有好腳本，不可能有好的演劇。[24] 日治時期的楊逵既注重新劇的現代性，也重視民眾娛樂、不排斥傳統戲劇的群眾性，關心演劇是「這麼不可或缺，為什麼會沒落到這種地步」，在當時的作家、文化人中，堪稱瞭解戲劇生態的人。

　　從現代的舞臺觀念而論，楊逵的戲劇觀點並無特殊之處，尤其戲劇首重實踐，組織或參與劇團、創作劇本、實際進行導、演工作，皆需要長時間的投入，也需要一定的社會經濟與文化條件配合。楊逵年輕時代積極從事文學創作、社會運動，少有機會組織劇團或正式製作、演出。壯年蒙受十二年的牢獄之災，雖較為「清閒」，也確實完成數本劇作，但白色恐怖時期，身處牢獄，豈有太多的人身自由、創作心

22 同註 11。
23 同註 11。
24 楊逵，〈臺灣演劇の未來〉，《演劇通信》，第 3 號，1942 年 12 月 15 日。

情與戲劇演出條件？楊逵所創作的戲劇，不論是心有所感，應外界要求，或配合環境需要，多少帶有因陋就簡的遊戲意味，很難登上一般的戲劇舞臺。

　　楊逵的大部分劇本是在他過世 (1985) 後，家人整理遺物時才宣告「出土」。[25] 相對詩文，劇本出版不易，但《怒吼吧！中國》的改編本在戰時也曾由盛興出版社出版 (見本文第四節)，楊逵出獄 (1961) 後至過世的二十餘年之間，仍寫作不輟，也經常應邀演講、參加座談會，然而，未見其有出版劇本的計畫，同樣地，藝文界、報刊雜誌雖敬重楊逵其人其文，也不曾特別提到他的劇本，遑論有為他出版劇本集的構想，楊逵的創作劇本堪稱是在過世後才受到重視。

三、楊逵的戲劇創作

　　楊逵在日治時期的日文劇本有《豬哥仔伯》(1936)、《父與子》(1942)、《撲滅天狗熱》(1943)，改編本《怒吼吧！中國》(1943)，戰後的中文劇本包括《光復進行曲》、《勝利進行曲》、《睜眼的瞎子》、《豬八戒做和尚》大多寫於綠島坐牢時期 (1951-1961)，前述日文劇本在一九八〇年代以後都有中譯本。楊逵作品中不乏標明街頭劇者，有《駛犁歌舞》、《漁家樂》、《豐年》、《光復進行曲》、《國姓爺》、《勝利進行曲》等，其中《駛犁歌舞》、《漁家樂》、《國姓爺》三齣因為底稿不存，無法得見劇本原貌。[26]

　　楊逵的劇作多用寫實的手法，語言淺顯，情節平鋪直敘，很少使用象徵、隱喻、懸疑，或誇張、怪誕的技法，也不會逐步鋪陳、營造氛圍。通篇劇本直接、平板，少有編劇技巧可言，若非注明「楊逵劇

25 有關楊逵遺稿出版情形，可參閱楊翠，〈楊逵出土遺稿的內容與意義〉，《臺灣史料研究》第 6 期，1995 年 8 月，頁 162-165。
26 吳曉芬，《楊逵劇本研究》，頁 175。

作」，一般人對這些劇本可能不予注意。楊逵的劇本很少搬演，也缺乏劇場演出記錄，研究者大多不從劇場元素探討楊逵劇本價值及戲劇效果，而藉著劇本主題情節、對白進一步申論楊逵的人生哲學、社會意識、政治理念與人道關懷、抗議精神。研究楊逵的戲劇，其實只在研究楊逵這個人，或作為楊逵研究的補充材料，從戲劇形式探索文學、社會運動之外的楊逵。

戲劇的主題固然重要，但如何表現，仍有一定的劇場流程與藝術條件。楊逵的一生以文學與社會運動受人敬重，他雖喜歡戲劇、也重視戲劇，卻從未以劇作家自居，用劇場標準規範楊逵的劇作，甚至批判他的劇本，便顯得不切實際，針對其創作的人物、角色結構或其他特色做分析，或拿楊逵劇本來與同時期其他臺灣劇作家做比較研究，也無太大意義。不過，為便於討論楊逵的戲劇，本論文仍就其劇本內容作簡要評介：

現知最早的楊逵劇本是《豬哥仔伯》，原刊於《臺灣新文學》一卷八號（1936 年 9 月）。拓殖會社社長豬哥仔伯喜歡到酒家尋歡，因為籌母親醫藥費而下海的十五歲少女阿秀第一天上班，就被經理介紹給豬哥仔伯，他摟著阿秀說：「如果你聽我的話，我要蓋棟洋樓給你住，金項鍊、珍珠項鍊，你要什麼，我都買給你。」[27] 豬哥仔伯把鈔票一張一張放在阿秀的腿上，突然把嘴巴湊到她唇上，阿秀大驚之下拔腿跑回家。豬哥仔伯不死心，追到阿秀家裡，一進門就掏出錢，要臥病在床的阿秀母親把女兒「借」給她。阿秀母親張著大眼，瞪著豬哥仔伯，突然拾起木屐朝著豬哥仔伯猛打。原來婦人是豬哥仔伯的糟糠妻，而阿秀正是他們的女兒。當年阿秀母把全部積蓄交給豬哥仔伯做生意，他卻扔下母女不管。豬哥仔伯被轟出去，託人送錢包給阿秀的母親，

27 彭小妍主編，《楊逵全集第一卷・戲劇卷（上）》，臺北：國立文化資產保存研究中心籌備處，1998 年。頁 19。

仍被拒絕。

　　本劇具喜劇味道，藉著酒店生態嘲諷「會社」高階色慾薰心以及歡場逢迎諂媚、爭風吃醋的醜態，留著八字鬚、禿頭，帶著假髮的豬哥仔伯造型也充滿諷刺的趣味。全劇一路鋪陳直到後段翻轉，豬哥仔伯在阿秀家中發現自己竟然企圖染指自己女兒。阿秀母親充滿骨氣，不肯收受豬哥仔伯金錢，和豬哥仔伯惡劣的行為形成強烈的對比。不過，這個戲劇高潮是透過跟蹤過去的酒家侍者轉述，而非由角色的語言動作或場景處理。[28]

　　《父與子》原刊於《臺灣藝術》三卷一號至三號（1942年1月至3月），三幕劇。富商陳不治一家住在管理森嚴的華廈，乞丐模樣的老婆婆帶著兒子私生求見，被門房阻擋，雙方發生激烈爭吵。記者劉通目睹，追問之下才知老婆婆以前在不治的公司當工友，被騙失身生下私生，辭掉工作，靠幫傭撫養兒子，如今老病交迫，私生又找不到工作，不得不求助不治。老婆婆母子的遭遇受到記者與門房的同情，但不治在屋內一直以手勢暗示門房趕走他們，記者大罵不治：「畜生！好，我要來個大寫特寫，你好好記著！像這種狼心狗肺的人需要社會的制裁！」[29]然而老婆婆含恨以終，私生在無計可施的情形下，在陳不治宅前縱火，消防員前來救火，並要帶走私生，不治的兒子陳鼎文也出面，明白私生是他的兄弟：

　　　　鼎文：是這樣！原來就是這樣！（握住私生的手）他原來是我弟
　　　　　　　弟呀！你受苦啦！我道歉！
　　　　私生：（第一次聽到帶同情的話，發楞。然後盯視鼎文的臉）哥

28 楊逵的另一版本手稿，並不以稱讚阿秀母親結尾，而是以豬哥仔伯「踢踢踏踏地出場」，大罵「經理在那裏？經理呢？畜牲，給我丟了這麼大的臉！真是畜牲！」作結。此種安排顯示豬哥仔伯毫無反省之意，同樣的日子、事件將會繼續，阿秀母女依舊有苦無處伸，讓舞臺留下一切都沒有改變的絕望感。見彭小妍主編，《楊逵全集第一卷・戲劇卷（上）》，頁45。
29 同上註。

　　　　哥！（哭）

鼎文：嗯嗯，你叫什麼名字？

私生：不知道唉，大家都叫我偷生的。

鼎文：嗯，是嗎？今後我們要和好！（期間火勢越發大起來。大
　　　家忘記要滅火，都被這對兄弟的見面吸引住了。）[30]

　　劇名「父與子」暗指兩對父子關係，一是陳不治和陳鼎文，二是陳不治和他拋棄的私生。同樣是父與子，卻是完全不同的兩種關係。陳鼎文是陳不治未來的繼承人，而私生不過是陳不治誘拐女工友而意外出生的私生子。私生因母亡故憤而放火燒陳家，因此入獄，出獄時陳家已建了更大更華麗的樓房。

　　本劇的批判對象除了為富不仁的惡棍之外，也包括原本具有正義感，卻因私利而改變初衷的人，如記者劉通，原欲揭露陳不治的惡行，卻被買通，成為陳家女婿；鼎文原同情私生，而以兄弟之情相待（雖然有可能只是騙私生入獄的手段），最後卻不願與私生相見。楊逵藉著旁邊兩名記者的談話，說出社會的不公不義，「火災的廢墟在哪裡？像夢一樣。燒了又蓋起來……蓋得越來越大……」[31]而一切就如私生的囈語般虛無，所有掙扎都是徒勞。

　　本劇雖是三幕劇，但其承載情感並未因而有更多表現，角色也沒有較清楚的形象。情節轉折處理僵硬，陳不治感染梅毒並無交代，鼎文知曉私生身世時，當下反應有些不合理；最後不認弟弟的場面，又因記者Ａ、Ｂ對話，觀眾早能預知，戲劇效果銳減。

　　《撲滅天狗熱》原刊於《臺灣公論》八卷一號（1943 年 1 月），二幕劇。老農夫林大頭的兒子出征，自己發燒臥病卻沒錢請醫生，家

30 彭小妍主編，《楊逵全集第一卷・戲劇卷（上）》，頁51。
31 彭小妍主編，《楊逵全集第一卷・戲劇卷（上）》，頁55。

裡大小事落到大頭姆與女兒身上。大頭姆煩惱家裡豢養的雞鴨鵝常被偷走，必須善做雞舍，以防宵小，但田裡的農事又迫在眉睫。鄰居許春生得知，不但幫大頭姆做雞舍，又讓太太阿銀來照顧生病的林大頭。

此時，林大頭堂兄林傳旺奉李天狗之命來跟林大頭討債，原來林大頭曾為兒子婚約的聘金向天狗借了二百圓，說好從兒子薪水逐月攤還，如今兒子出征，林大頭和二女兒秀美病倒，實無力還錢。林傳旺心生不忍，未予索債。後大女兒秀英和大頭姆也先後染病，鄰居、醫生都來幫忙，唯獨天狗擔心病人「一翹辮子，連本帶利都沒有了」，所以加緊要債。當他看見林傳旺與大家一起做清掃，十分動怒：「清掃？吃著誰的飯，在這種地方幹清掃！」林傳旺明白林大頭一家人再榨也沒有油，要他稍微等一等，惹得天狗大罵，還搶走大頭姆要給阿銀買藥的錢，在爭吵中，林傳旺以手腕拭淚，說：「頭家，你不是人！是鬼，畜生。」

毫無憐憫之心的李天狗，被村民們全體一心的氣勢所懾。醫生陳少聰說了一段話：

> 唉，算啦，算啦。這種傢伙別理他。（揚起聲音）各位，辛苦了。這樣我們撲滅了蚊子啦。割稻，大頭伯父擔心的割稻也完啦。還有比這更高興的事嗎？每一個人都是村子的棟梁，就是一根也不能糟朽倒下去。我從未像現在這樣深深體驗支撐人家，而又被人家支撐活下去的強大力量。我想各位也都同感吧。[32]

「天狗熱」就是登革熱，天狗兩字呼應劇中高利貸、壓榨村民的惡霸「李天狗」。劇中農家的辛酸表露無遺：身染重病卻無力請醫生、家中雞鴨比人還受重視、兒子被徵召出征無法還錢、女兒怕自己被抓

32 彭小妍主編，《楊逵全集第一卷·戲劇卷（上）》，頁105。

去抵債……。但就藝術性來說，《撲滅天狗熱》結構安排不佳，劇情推展也難以說服觀眾。尤其最後青年團及村人們齊聲歌唱，全體同心協力撲滅天狗熱，一下子就因為將蚊子撲滅了，所以天狗熱也消失了，歡欣鼓舞的畫面聯結得很空虛。

《牛犁分家》為四幕劇，情節簡單，但有時代性。第一、二幕講述日本政府將林耕南的兩個兒子強行徵召、戰敗後還忝不知恥地進行最後一波壓榨，人只好當牛來犁田。第三幕共兩場，兄弟戰後歸來，但一切已改變，弟弟妻子無法吃苦，惹出事端，氣死林耕南；父親死後兄弟分家，最後又受到親情的感動而和好。

本劇充滿濃厚的說教意味，但在情感描述部份遠較楊逵其他劇作細膩，著重兄弟、家人間的互動，所有角色的形貌、個性也較清晰，且意象使用得當，「牛」、「犁」須一起才能發揮功用，以此喻兄弟兩人應同心協力互相幫忙。楊逵藉著本劇，一方面反映日治時期臺灣農民被壓榨的情況，一方面描寫親情的不可斷絕性和重要性。

《光復進行曲》是所謂的「臺語街頭劇」，用詞淺白，中間穿插大量的臺語歌曲，可以輕易讀出楊逵希望營造親切感、使本劇能夠深入民間表演的意圖。

劇情描寫荷蘭人欺壓臺灣百姓，最後鄭成功收復臺灣，解救了村民們的苦難。劇中國姓爺大喊「大家知道，臺灣是我們中國的領土……」，顯示時空環境已與國民政府「光復」臺灣相聯結，以鄭成功象徵中國政權，表達出臺灣脫離日本統治的喜悅，是為政治服務的宣傳劇。

《婆心》是獨幕劇。王太太聽說兒子公司的陳科長來作客，動員全家清掃環境，並準備豐盛的酒菜。陳科長來到王家，對王太太頤指氣使，又要她把在國校教書的女兒寶玉叫回來陪他，還說要各送一部汽車給王家與寶玉，連司機都由他出錢僱用。陳科長對寶玉說：「天

黑了就坐汽車到酒家舞廳去，要吃什麼就什麼，要穿什麼就什麼，又同相好的這樣……這樣跳跳舞。」同時伸手抱寶玉，把她嚇得大叫：「唉呀，你這個流氓！土匪一樣的。」一旁的王先生立刻給陳科長一個巴掌，要他滾蛋。

本劇「陳科長來訪」為戲劇事件與行動，而以王太太的「苦口婆心」作聯貫。王太太天天擔心家裡的工人偷懶，動作太慢，嫌媳婦做的菜不好吃，又會花錢，小兒子不肯用功，地也掃不乾淨。她聲稱將女兒嫁給「陳科長」是「為了家庭的榮譽」，甚至全家責怪科長輕薄時，她也擔心得罪科長，兒子工作會受影響。最後一家子包括佣人都無法忍受，企圖離她而去，她才哭著悔過，希冀家人原諒，一家人互相諒解之時，警員來告知「陳科長」其實是大流氓，到處拐騙小姐作結束。

陳科長滿口酒色財氣，人物個性描述粗糙，行騙的過程也十分刻板，毫無趣味性或令人驚奇之處。不過王太太的語言活現，藉由不斷重覆的臺詞：「苦口婆心，你們竟把我當敵人啦！」、「天天給你大魚大肉吃，不要做事給你睡覺你就高興啦！」還有借試鹹淡名義偷吃豬肝的行為，她「婆心」的形象鮮活。

《勝利進行曲》註明「臺語街頭劇」，開頭特別標明「街頭劇的特色是深入民眾中間去表演，無論臺詞與歌詞都應該用方言，才可以提高觀眾的興趣與了解。」[33] 戲劇場景在中國大陸福建，時間點為八年抗戰末期，被奴役的農民苦不堪言，楊逵藉臺籍日兵之口說出「你們受的苦還不到八年，臺灣人被日本仔凌治，已經快要五十年了。誰會甘心做牛馬奴隸！」不僅表達出臺灣人的痛苦與屈辱，長期被統治的矛盾與扭曲的心境也隱含其中；即使如此，臺籍日兵在面對日本兵欺凌祖國同胞時，毫不畏懼地為中國同胞挺身而出。雖然劇本不長，情節老套，但穿插許多歌曲，使場景看起來活潑熱鬧，臺詞尤富趣味性：

33 彭小妍主編，《楊逵全集第二卷・戲劇卷（下）》，頁19。

老頭：唉！命苦呀！日本佔八冬歸庄走空空，牛羊雞鴨搶到無半項……

老太婆：大囝給日本仔刣死，二囝抗戰溜溜去，三囝關在監獄裡……望神明保庇，保庇伊免死，留的傳後世，報冤仇呀！[34]

《赤崁拓荒》[35]是電影劇本，且為「三戰赤崁」的第一部，作者原定仍有第二部「重起烽火」、第三部「侵略者敗」，欲描寫郭懷一起義和鄭成功攻臺逐荷的故事，但未見收錄《楊逵全集戲劇卷》中。本劇描寫橫渡黑水溝來臺的一群人，以王克明為首，在臺灣找到了美好的自由，「沒有侵佔，沒有壓制……這裡沒有土皇帝呀！」但這樣的自由因荷蘭人的入侵而遭受掠奪，他們不得不起來保護自己的家園。雖然最後仍被荷蘭人侵占，他們還是努力不懈地繼續爭取自由：

王克明：各位鄉親！我們各庄社是相依為命的。赤崁搶光了，我們也不能倖免。我們還可以退縮嗎？大家隨時準備出動！不能參加戰鬥的老幼，馬上疏散在山洞裡，重要物品以及米糧也趕快藏好。二刻鐘以後，參加戰的各帶武器在這裡集合！行動開始！（群眾解散，號角聲起）

群眾：二刻鐘後海灘集合！各帶武器集合！[36]

然後畫面一轉，聚焦在害怕、無助、無奈的老弱婦孺身上，雖然抵抗失敗，他們仍不放棄希望，在戲劇落幕前吶喊著「我們要忍受難

34 彭小妍主編，《楊逵全集第二卷・戲劇卷（下）》，頁21。
35 此為楊逵1955年在綠島期間創作的電影劇本，初稿原名《赤崁忍辱》。
36 彭小妍主編，《楊逵全集第二卷・戲劇卷（下）》，頁62-63。

苦！」、「我們要克難創造！」、「我們要堅強合作！」、「把紅毛番趕走！」。劇中楊逵極力強調殖民者欺壓臺灣百姓，並安排「漢奸」（如本劇的通譯）為虎作倀，再藉某個角色（如青年乙）之口把這種人痛罵一頓。

《睜眼的瞎子》是獨幕劇，表面上大剌剌嘲笑瞎子，實際在諷刺賣女求榮的明眼人，所作所為比瞎子還不如。本劇情節簡單，值得注意的是劇中採蓮的母親，在勸說醉生夢死的丈夫（醉生）無效後，憤而帶採蓮頭也不回地回娘家去，不倚靠丈夫生活，她一段話罵得精彩：

> 你我都會做，還怕什麼？這幾年來！他（指醉生）豈有賺一錢五厘回來，豈不是我們辛辛苦苦賺錢養活他的！我不高興這樣的寄生蟲，更不高興這樣的民族敗類。採蓮啊！我們走吧，除了他改過自新，我們永遠不想再看到他了！採蓮呀，我們走！[37]

然後母女倆就真的離開了，留下不事生產的醉生一人在舞臺上。本劇楊逵亦發揮了其塑造角色語言的長才，不時有靈活的臺詞出現。如採蓮的母親罵丈夫：「你的臉皮比牛皮還要厚，砍三刀不見血。」、「屁股也要用布蓋起來，何況是臉皮！」[38]這個角色有充分的自我意識，不卑不亢，不似愚婦般束手無策，這樣的女性形象在傳統舞臺甚為少見。

《真是好辦法》是獨幕喜劇。性好漁色的小知哥整天在外拈花惹草，知哥嫂空閨寂寞，一日在老奴協助下，招引「相好的」入房，不意小知哥突然折回，在老奴巧妙安排下「客兄安安全全的走開了！」本劇情節簡單，但富數來寶與四句連式的語言趣味，頗能反映楊逵戲

37 彭小妍主編，《楊逵全集第二卷・戲劇卷（下）》，頁96。
38 同上註。

謔的功力，如：

> 小知哥：有人好燒酒，有人好豆腐，怪怪！為什麼來愛著老實伯
> 　　　　仔的媳婦？大某細姨合伙記，滿滿是，滿滿是，為什麼
> 　　　　單單伊一個掛著心頭剝刎離？…
> 老奴：真小事，真小事，錢那有，就不驚世事！管伊是人的牽手
> 　　　亦是媳婦！[39]

《豬八戒做和尚》是四幕劇，在楊逵戲劇作品中，唯一跳脫臺灣時空，而以《西遊記》為藍本的創作。前半部份描寫豬八戒欺壓村民、佔州為王，又在皇帝跟前巧言令色；後半部唐僧出現，收八戒為徒，逕往西方取經，途中孫悟空和豬八戒在桃花源鬧事，連唐三藏也無法收拾。

楊逵藉這個劇本譏諷官場，毫無公平正義可言，另方面亦透露對宗教的看法：和尚「不事生產」、「原來就是一個要飯的！」，三藏「唸唸真經，拜拜佛，就會上西天永生，沒有災難，也沒有痛苦」[40]，連一個孩子都無法說服，甚至還被桃花源的長老指正方向，作為一個佛教的表徵，在劇中空有高僧的外殼、實際毫無社會地位可言。

這個劇本描寫生動，但情節推進古怪。唐僧在第三幕末突然出現，劇情逆轉而有斷裂之感；末了轉折也嫌僵硬，忽然一口氣改變唐僧三人觀點，同被桃花源的美好世界感化，齊聲讚嘆桃花源的建設和富足，為一處「大同世界」，似非最佳的結局安排。

綜合楊逵的劇作來看，他的作品明顯為主題服務，文字質樸，常使用臺語俗諺。劇本中主角多屬社會底層，或被強勢者壓迫、宰制，

39 彭小妍主編，《楊逵全集第二卷・戲劇卷（下）》，頁 167。
40 彭小妍主編，《楊逵全集第二卷・戲劇卷（下）》，頁 142-144。

無法掌握自己命運的人物。情節安排大多簡單、直接，或諷刺人性的現實與虛幻，或為農民、弱勢階級發聲，有勸善懲惡的社會教化意義。角色有時直接就其身份、性別命名，如好色的人叫「豬哥仔伯」或「小知哥」，為富不仁的富商叫「不治」，被他拋棄的女工友生的兒子叫「私生」，酗酒的父親叫「醉生」等，從開頭人物出場，觀眾（讀者）很容易預知故事的發展。如就創作的時間點來看，楊逵日治時期的劇作，多為演出而創作，雖處於皇民化運動時期，仍能傳達微言大義。戰後劇作都在獄中完成，限制多，遊戲、消遣的成分重。

四、楊逵與《怒吼吧！中國》

　　一九四三年由臺中藝能奉公隊在臺中、臺北、彰化公演的《怒吼吧！中國》，劇本原著是特列季亞科夫，由楊逵改編。劇情取材一九二四年六月發生在長江流域的一段英美帝國主義欺壓中國人的史實，於一九二六年一月二十三日在莫斯科梅耶荷德劇場首演。而後，日、中、英、美、德、中歐、北歐都曾演出《怒吼吧！中國》。

　　戰前一九二〇年代末至三〇年代初期，築地小劇場與新築地劇團多次演出這齣反帝國主義、反階級壓迫的戲劇，一向仰慕築地小劇場的臺灣作家、新劇運動人士並無《怒吼吧！中國》的相關討論，遑論上臺公演。反而在太平洋戰爭爆發之後，才由楊逵改編這齣日本本國已多年不演、宣傳意味濃厚的戲劇，反映大東亞戰事劇變、左翼戲劇消沉，以及戰時臺灣戲劇家、作家在決戰時刻自處之道。有關《怒吼吧！中國》的演出史，筆者另有專文討論，本文僅探討楊逵演出的《怒吼吧！中國》在臺灣演出「事件」。

　　臺中藝能奉公會在一九四三年七月成立，它是一個什麼樣的組織，成員是誰？當時有一篇報導，對臺中藝能奉公會與《怒吼吧！中國》

有如下的介紹：

> 怒吼吧中國是一個全力投入戰爭的大眾產物。其次，是關於臺中藝能奉公會的組織。這個組織包括內地人、本島人和中華人的隊員所組成。這在臺灣是未曾見過的，所以這種密切合作的方式，特別是在臺中產生，非常值得注意。但是，隊員都不是和表演有關的專才，是中部的各行各業的年輕精銳份子所組成。在他們的背後有顧問，地方的一些有力人士參加，做為他們的後盾。當局又盡了很大的力量，所以這些事說來其實不也是一種由年輕的世代所發起的一種運動？[41]

這段資料指明所謂臺中藝能奉公會是在地方有力人士促成下，而有《怒吼吧！中國》的公演，並且得到「當局」的大力支持，參加演出者多是未有表演經驗的中部各行各業年輕人，包括日本「內地人」、臺灣「本島人」，而「中華人」可能是在臺灣的華僑或來自日軍控制區內的中國人。

楊逵何以改編《怒吼吧！中國》並作舞臺呈現？動機令人好奇。這齣戲是在一九四二年十二月八日起兩天，上海的中華民族反英美協會為紀念大東亞戰爭開戰周年，在上海大光明戲院依據《怒吼吧！中國》原劇排演的《江舟泣血記》，以及「滿洲國」、南京、北京接連演出《怒吼吧！中國》之後，「大東亞共榮圈」再次公演這齣反英美劇。[42] 劇本由楊逵根據刊登於一九四三年五月號《時局雜誌》的竹內好譯本改編，[43]

41 浦田生，〈青年劇之意義與使命　臺中藝能奉公隊之公演之期許（上）〉，《臺灣新聞》夕刊第 2 版，1943 年 10 月 22 日。

42 見邱坤良，《人民難道沒錯嗎？：《怒吼吧，中國！》‧特列季亞科夫與梅耶荷德》，臺北：印刻出版社，2013。頁 460-461。

43 參見星名宏修，〈臺灣における楊逵研究──「吼えろ支那」はどう解釋されてきたか〉，發表於「日本臺灣學會」第二回學術大會，東京：東京大學，2000 年 6 月 3 日。

竹內好的譯本是從南京劇藝社的演出本翻譯，而這個演出本是周雨人、李六爻、沈仁、李炎林等人依特列季亞科夫原作改編，李炎林導演。

楊逵改編的《怒吼吧！中國》開場場景如下：

> 時間：民國三十二年一月九日午前十一時
> 地點：某擁護參戰民眾大會會場
> 寫著「擁護參戰」、「保衛東亞」、「打倒英美」等旗幟林立當中，民眾的姿影閃動著。混在那叫聲裡，從遠處聽得「參戰歌」的合唱：
> 打倒英米，打倒英米，中華獨立，是我們的生命根。
> 為保衛東亞，大家猛進，世界和平，懸在我們雙肩。
> 擁護參戰，永護參戰，日旗周邊，盡是東亞衛星。
> 為逐侵略者乾淨，大家猛進，東亞泰平，即是中華安寧。

楊逵的改編本於一九四四年十二月由盛興出版部以臺灣文庫單行本的形式出版，當時楊逵正擔任盛興的編纂委員長，[44]他在《怒吼吧！中國》出版的〈後記〉中談到他演出這齣戲的心情：

> 這個臺灣果然會變成戰場嗎、相當多人想到這一點就禁不住煩惱起來、但這些人的態度實在是太過於輕鬆了。臺灣的要塞化、臺灣的戰場受容狀態、臺灣義勇報國隊的結成、臺灣本島人徵兵制的實施、這些所有的大動作、都在對我們下了不容許安閒、

44 吳新榮於日記中提到，楊逵於盛興書店擔任編纂委員長，戰爭以來，日本送到臺灣的書物很少，以致臺灣的出版業激增，盛興書店就是其中之一，見吳新榮，《吳新榮日記全集》第7冊，臺南：國立臺灣文學館，2008年。頁228。另，楊逵手稿資料中所發現的《怒吼吧！中國》日文版（盛興出版部）印刷稿，上有楊逵修改之筆跡，將「序幕」中的「參戰歌」修改如下：「打倒霸權，肅清漢奸，中華獨立，是我們的生命根。為保衛東亞，大家猛進，世界和平，懸在我們雙肩。打倒英美，剷除特權，日軍壓陣，盡是東亞奴隸兵。為掃清侵略，大家猛進，自主自立，才有真正和平。」參見彭小妍主編，《楊逵全集第一卷‧戲劇卷（上）》，頁216。

不得再守株待兔的至上命令。防衛國土、守護鄉土的重責大任已經落在我們的雙肩上⋯⋯。

〈後記〉強調戰爭期間臺灣人「防衛國土、守護鄉土」的重責大任，臺中藝能奉公隊演出《怒吼吧！中國》的目的，基於道義培養「強烈的敵愾心」，當時楊逵並未針對何人倡議演出此劇多作說明，但在戰後一篇回憶文章〈光復前後〉中說明：

> 到（民國）三十三年年底，「臺灣新聞」副刊主編田中，和「同盟通訊社」松本特派員相偕來訪。他們拿給我一篇「怒吼吧！中國」的劇本，要我改寫成適合當時情況的劇本，以供公演。我看了以後，覺得霧峰、二水兩次公演的事都碰釘子，「怒吼吧！中國」怕也演不成。他們表示這篇劇本已經經過臺中州特高課長田島看過，並且同意演出⋯⋯。[45]

楊逵前述文章把時間誤記成民國三十三年底（應為民國三十二年初），另外，劇本中《怒吼吧！中國》背景也不是鴉片戰爭，而是一九二四年的萬縣事件。

據楊逵的說法，因《臺灣新聞》的田中與同盟通信社的松本特派員來拜訪，給他看了《怒吼吧！中國》的腳本，勸他將此腳本加以修改後上演。巫永福 (1913-2008) 的回憶，則是「皇民奉公會」臺中州支部邀請演劇專家松居桃樓 (1910-1994) 為文化界人士指導演劇理論，之後巫永福與楊逵、張星建 (1905-1949)、顏春福等人合作公演「蘇聯作家特洛查可夫」原作戲劇《怒吼吧！中國》。[46] 但巫氏在另一次訪談時，

45 楊逵，〈光復前後〉，收入《寶刀集：光復前臺灣作家作品集》，臺北：聯合報，1981 年。頁 11-12。
46 巫永福，《我的風霜歲月——巫永福回憶錄》，臺北：望春風出版社，2003 年。頁 86。

又認為是楊逵主動向日本人提議：

> 「藝能奉公會」舉辦過戲劇表演，名為《怒吼吧！中國》（吼えろ支那，為蘇俄作家特洛查可夫所作），在臺中、臺北以臺語演出。那時是由楊逵向日本人建議演這齣戲，由我、張星建、顏春福負責做義工，在臺中座訓練演員，財源則多由陳炘、顏春福出資。演員多為臨時而非專業的演員。這齣戲是蘇聯作家的劇本，雖然名為《怒吼吧！中國》，但在台上大部分都在描寫中國的衰敗，可能是這樣，日本政府才同意讓它演出吧！這齣戲演完之後，戰爭就結束了。[47]

巫永福認為這齣戲是用臺語演出，應屬誤記，因楊逵在〈光復前後〉有詳細說明：

> 因這次演出非常成功，我和田島商量，用臺語演出一次，他也非常贊成與支持。後來，就在首陽農園的草寮裡，每周六下午到晚上，都有三、四十位青年，來參加翻譯與排練。不過，臺語的演出尚未排練完成[48]

楊逵說當時他在花園裡組織了「焦土會」，以焦土抗日的心情召集了三十多位朋友到花園來，一邊翻譯，一邊排練這齣「臺語版」的《怒吼吧！中國》。[49] 只不過，八月十四日經收音機聽到日本天皇親身宣布無條件投降，《怒吼吧！中國》的臺語排練就此中輟。

47 巫永福先生訪問記錄，見巫永福著，沈萌華主編，《巫永福全集・文集卷》，臺北：傳神福音文化公司，1996 年。頁 364-365。
48 楊逵，〈光復前後〉，收入聯合報編輯部編，《寶刀集：光復前臺灣作家作品集》。頁 13。
49 同上註。

　　臺中藝能奉公隊演出《怒吼吧！中國》是由在臺的日本新聞界朋友向楊逵提議，或楊逵主動籌劃，其實並不重要，重要的是，演這齣戲的目的是為了激勵軍心士氣，還是藉此「反對暴力和高壓」。依照楊逵戰後的說法，至少他視《怒吼吧！中國》為「反對暴力和壓迫」的劇本，擔心「演不成」。楊逵懷疑不能順利上演，理由為何？是劇中含有抗日意識或是其他技術理由？但如果楊逵當時對上演《怒吼吧！中國》曾表示悲觀，就不太可能純粹為了迎合日本當局，至少楊逵不認為這個劇本是在討好日本的有力人士，否則就不必擔心臺中州特高課長不予通過。

　　臺中藝能奉公會於當年十月六日、七日在臺中「臺中座」舉行首演。臺中座是日本人經營的戲院，以新劇與日本戲劇為主，日本來的歌舞伎也都在此表演，與演京劇、歌仔戲的「樂舞臺」經營方向不同。演出期間受到「臺灣演劇協會」的支持，松居桃樓曾從臺北南下探視其排演情形，曾參加《赤道》演出的日本女演員鮫島ゆり子擔任《怒吼吧！中國》動作指導。當時臺中藝能奉公隊演出《怒吼吧！中國》，是為推行皇民化運動與紀念日本在臺灣實施徵兵制（一九四三年九月廿三日），讓臺灣人盡到作為「日本人」的義務，要求他們到戰場上流血。

　　演出期間，臺中藝能奉公會發動各界捐獻，總計募集到百七元，送交皇民奉公會的中央本部，[50] 在臺中神社參拜時，又共同捐了一百元的皇軍慰問金。[51] 臺中公演結束後，臺中藝能奉公會先後於臺北「榮座」（十一月二日、四日）、彰化「彰化座」（十一月廿七日、廿八日）舉行《怒吼吧！中國》發表會。在「榮座」的公演，名義上仍是為了紀念徵兵制實施。當時新聞報導《怒吼吧！中國》劇組男女一行等四十五名，在臺北演劇協會的松居（桃樓）和竹內（治）兩個負責

50 佚名，〈徵兵號獻納金　蒐集百七元 怒吼吧中國演出募款〉，《臺灣新聞》，1943 年 11 月 8 日。
51 佚名，〈臺中藝奉隊　感謝輝煌戰果捐款〉，《臺灣新聞》夕刊第 2 版，1943 年 11 月 17 日。

人的歡迎之下，前往神社參拜，並於二日的白天場及晚上場，以及四日晚上演出三場在「島都」首次公演。[52] 隨後，臺中藝能奉公隊轉至彰化做「有料演出」，「入場料 40 錢」。[53] 臺中藝能奉公隊在中北彰三地公演，「演劇報國」的意味濃厚，通常還有參拜神社、獻皇軍慰問金的儀式。就演出的屬性而言，臺中藝能奉公會的《怒吼吧！中國》屬於青年劇，青年劇屬於行動的戲劇，要接觸民眾生活，給民眾勇氣，「並在當地發起文化運動」。[54]

《怒吼吧！中國》這齣戲敘述美英軍隊的殘虐暴行，以及中國民眾受苦的情況，新聞報導強調直接描寫決戰的精神，不只是戲劇界，一般人也對它抱有期待。[55]「此劇演出之後，受到廣大民眾熱烈的支持。在臺日本文化界、大學教授以及記者們也都非常感動。」讓楊逵感覺日本文化界的朋友，「都站在我們這一邊，反對暴力和高壓」。[56] 楊逵在前述劇本出版〈後記〉中，還提到臺中藝能奉公隊為「讓全島六百餘萬人每一人都能看到，而提議巡迴演出，但由於大家都有演戲以外的工作，也就胎死腹中了。」[57] 這個巡演構想應異於楊逵在〈光復前後〉所云，打算將此劇用臺語再演一次，並且在首陽農園展開排練的計劃。不論如何，《怒吼吧！中國》最後因日本戰敗而失去再演出機會。

星名宏修的〈中國・臺灣における「吼えろ中国」上演史──反帝國主義の記憶とその變容〉指明臺灣談論楊逵《怒吼吧！中國》的

52 佚名，〈臺中藝能奉公隊　怒吼吧中國公演〉，《臺灣新聞》第 3 版，1943 年 11 月 2 日。
53 在彰化的公演原訂 11 月 27、28 日，因故變更為 12 月 25、26 日。
54 浦田生，〈青年劇之意義與使命　臺中藝能奉公隊之公演之期許（下）〉，《臺灣新聞》夕刊第 3 版，1943 年（日期不明）。
55 在彰化的公演原訂 11 月 27、28 日，因故變更為 12 月 25、26 日。
56 楊逵，〈光復前後〉，《寶刀集：光復前臺灣作家作品集》頁 13。
57 彭小妍主編，《楊逵全集第一卷・戲劇卷（上）》，頁 214。

相關文章，都未提具體證據，就下了此劇蘊藏對帝國主義批判的結論。[58]星名的質疑顯現他治學細心、嚴謹的一面。臺灣學者對《怒吼吧！中國》的看法應來自戰後楊逵的回憶，以及對他反殖民、反壓迫光榮歷史的信任。但被星名點名的著作中，對於楊逵的《怒吼吧！中國》雖然皆有其所指摘的字眼，但相互之間看法不盡相同。[59]

星名的論文未觸及臺灣公演《怒吼吧！中國》時的戲劇環境與實際演出情形，包括臺中藝能奉公會為何演出？如何演出這齣演員（包括群眾）人數眾多，場景複雜，帶有煽動性、宣傳性的戲，也未能證明楊逵戰後所謂《怒吼吧！中國》「表現了日本侵略戰爭的嘴臉，以及日本欺負中國人的真相」，不同於「光復」前楊逵的想法。從另個角度觀察，楊逵在綠島監獄時期，反共復國意識型態瀰漫，作品中並未「被迫」揭發「共匪暴政」的情節或語言，卻仍有批判日本軍國主義之劇作或場景，是因為個人的認知或獄中的特殊生態，其實不難分辨。楊逵一九六一年出獄，在臺中經營東海花園。大約在七〇年代後期才再度發表文章或作公開演講，也曾為非國民黨候選人助選。從他於一九七七年八月在《中華雜誌》一六九期發表〈自主自立救中國〉，一九八四年三月擔任《夏潮雜誌》名譽發行人，至少可大概看出其晚年的中華社會主義色彩。由此觀點，他在戰爭期間演出《怒吼吧！中國》時，內心潛在中華民族主義的因子，並藉戲劇批判日本軍國主義，並非純屬臆測之詞。

58 星名宏修點名的作者包括鍾肇政、焦桐、巫永福、鍾喬、邱坤良、黃惠禎等人，他又於 2000 年發表〈臺灣における楊逵研究──「吼えろ支那」はどう解釋されてきたか〉，再列舉臺灣曾提及楊逵《怒吼吧！中國》的研究，還有呂訴上，〈臺灣新劇發展史〉，收入《臺灣電影戲劇史》，臺北：銀華出版社，1961 年；王曉波，〈把抵抗深藏在底層〉，《文星》101 號，1986 年 11 月；彭小妍主編：《楊逵全集第一卷‧戲劇卷（上）》，1998 年。

59 拙作《日治時期臺灣戲劇之研究》（1992）中，認為皇民化運動時期的臺灣戲劇─不論舊劇、新劇傳統已經中斷，除了少數演出（如林摶秋厚生演劇研究會推出的《閹雞》等劇），基本上已無甚可觀，也不認為楊逵這齣《怒吼吧！中國》重要，才引用呂訴上有關《怒吼吧！中國》帶有控訴日本軍閥暴行之說，一筆帶過。邱坤良，《舊劇與新劇：日治時期臺灣戲劇之研究（1895-1945）》，頁 336；呂訴上，《臺灣電影戲劇史》，頁 328-329。

五、臺灣戲劇史的文學作家、作品與戲劇演出

在二十世紀初期的殖民地臺灣面對現代文化思潮與民族自決運動，文化人、作家或投入政治、社會運動，或藉文學、戲劇闡述殖民地人民的聲音，彰顯知識份子的時代責任。文學與戲劇雖然展現方式不同，但不論從戲劇「綜合」藝術角度觀察文學，或從文學賞析劇本，文學與戲劇的關係皆密不可分，而作家（尤其小說家）兼劇作家的情形也極為常見，歐美中日俄諸國如此，臺灣也不例外。所以楊逵在創作小說、詩、參與農民運動之餘，也從事戲劇創作，不僅楊逵如此，楊守愚 (1905-1959)、張深切 (1904-1965)、賴和 (1894-1943)、巫永福、呂赫若 (1914-1951)、中山侑 (1905-1959) 等作家都有戲劇作品。

然而，劇作家的創作要對戲劇史與劇場藝術發展發揮影響力，除了作家編寫劇本的能力，還要客觀的政治、社會與文化環境，也需要各種劇場元素的配合。尤其劇本作為戲劇的核心元素，必須透過舞臺（表演區）的空間平臺、表演者的肢體動作與語言、音樂，以及服裝與舞臺技術烘襯，營造總體的戲劇效果。劇場的劇本（情節）、表演與觀眾，常因相互之間的互動而產生明顯的定律：作家劇本因劇團或導演、演員、觀眾的喜好，常有機會在劇場呈現，作家也因為作品被期待，產生創作的動力。

從日治時期至戰後初期，臺灣社會並未提供上述的條件，既無經常性演出的劇團，也缺乏編導演與戲劇人材培育管道；演戲的內容受到監控，創作所使用的文字／語言也被箝制。因此，文學作家即使充滿理念，參與戲劇活動，欲藉此描寫人性或揭露政治社會黑暗面，提昇社會文化水準，未必能因而創作出感動人心或劇場樂於演出的作品，相對外國文學作家在舞臺上呈現的專業性、持續性與多樣性，無法累積能量的日治時期臺灣新劇舞臺，難以相提並論。

日治以降，只有在各地戲院營利演出的流動劇團（歌仔戲、南管戲或通俗新劇）因應終年日夜演出的需要，才有專屬編劇，一般非營利的新劇團體演出頻率不高，常直接就國外劇本搬演，但如何編導、如何演出，觀眾反應如何，均少被提及，也缺乏演出相關評論，及劇場藝術家的介紹。

在近年方興未艾的臺灣新劇研究中，文學作家被保留的劇本，以及文化人、作家對於新劇一些談話性資料，或配合演出的宣傳文字，常被視為新劇史最重要的理念與研究素材。其實，這些劇本、資料皆需進一步解讀與斟酌，否則單以劇本內容或作家片段的理念，作為臺灣新劇運動曾經出現的劇場現象，便容易流於空談，或以偏概全。

日治時期文學作家參與新劇運動，較具代表性的有張深切、張文環 (1909-1978)、楊逵三人，也代表三種模式。張深切留日時期就曾經與留日學生一起演出新劇，一九二五年組「草屯炎峰青年會」，翌年成立「炎峰青年會演劇團」，演出自編自導的《辜狗變相》、《改良書房》、《鬼神末路》、《愛強於死》、《舊家庭》、《浪子末路》、《啞旅行》、《小過年》等劇。一九二七年在廣州因參與「廣東臺灣革命青年團」抗日行動入獄二年，出獄後，一九三〇年組織「臺灣演劇研究會」，在臺中「樂舞臺」公演《暗地》、《接木花》。一九三四年發起「臺灣文藝聯盟」，並提出「提倡演劇案」，強調「唯有演劇才能達到文藝大眾化」，這項提案後被擱置。[60] 張深切所參與的新劇運動主導性強，其劇作是為演出而寫，較具專業新劇人性格。

以小說聞名的張文環，戰時曾以《夜猿》獲皇民奉公會臺灣文學獎。他在寫作之餘，參與日治時期重要的文化與文學團體，包括成立於東京、發行《福爾摩沙》雜誌的臺灣藝術研究會，皇民化運動期間，

60 邱坤良，〈從文化劇到臺語片——張深切的戲劇人生〉，《藝術評論》第 8 期，1997 年 10 月。頁 24-27。

張文環主張戲劇應反映民眾生活，反對直接移植日本「內地」劇本。他參與創辦《臺灣文學》，與西川滿的《文藝臺灣》抗衡，同時也是「厚生演劇研究會」的重要成員。厚生於一九四三年在臺北市「永樂座」推出的《閹雞》，就是他的小說作品改編，由林摶秋導演，是臺灣新劇演出史的重要一頁。[61]

楊逵與前述二人屬不同的類型，他留日期間在左翼劇場活動中跑過龍套，回臺後曾參與臺灣文藝聯盟及其附屬刊物《臺灣文藝》，後創辦《臺灣新文學》。皇民化運動期間，楊逵屬於臺中藝能奉公隊的一員，改編《怒吼吧！中國》由日人山上正導演，在臺中、臺北、彰化隆重演出。然而，特立獨行的個性極少與新劇團體、戲劇家有長期、固定的合作關係，也未曾培養班底。他的戲劇作品基本上不是為劇場而寫，即使《怒吼吧！中國》在劇場（如臺北榮座）演出，當時臺灣報紙有小篇幅報導，但多偏向演劇報國或反英美帝國主義的政治與軍事意義，對導演、演員、劇場、舞臺技術、觀眾反應均少論述，也未見較專業的評論。

楊逵劇本所傳達反壓迫、反殖民的人道主義極為明顯，但這些特質也經常出現在楊逵小說之中。楊逵劇本為何缺乏演出機會，是缺乏資金、製作團隊整合不易，還是他的創作動機屬於自我遣懷，或內容難以吸引導演、演員、觀眾的興趣？楊逵的其人與文學作品研究者多，但在一九八〇年代之前，並未有人重視楊逵的戲劇作品，也未曾出現專門性研究。從楊逵的立場，他是否真的把這些戲劇創作視為其代表性作品，也不無疑問。

楊逵的劇本演出記錄不多，其實際表演狀況難以探討，例如日治後期演出的《撲滅天狗熱》，在何處演出、導演是楊逵或其他人？演員是誰？觀眾反應如何？皆無資料可供參考。街頭戲劇與一般文學性

61 參見本書第三章。

劇本不同，較貼近民眾日常生活，而以街頭、戶外演出方式直接與觀眾交流，所反映的群眾性、生活性亦深具社會文化意義。然而，不論日治、國府時期，統治者對於這種明顯「聚眾」的演出型式，不是採取壓制的手段，就是利用做為宣傳的工具。楊逵不少劇本是在綠島監獄創作，所受到的嚴格檢查、管制可想而知，遑論正式演出了。環境如此，楊逵創作的劇本，很難具體反映群眾內在真正的問題。

　　一九六一年楊逵出獄，繼續勞動與寫作的生涯，也受到臺灣與國外文壇的注意，他的文學作品一再被重刊、翻譯、出版，相關的研究也不斷出爐。到他過世 (1985) 前夕，臺灣社會已逐步民主化，隔年臺灣解嚴之後，社會益加開放，思想言論自由。走過艱苦一生的楊逵，其崇高的形象已深刻貼印在臺灣文學史，少有人出其右。楊逵劇作「出土」、引起重視，並吸引學者撰寫論著，是楊逵辭世之後的事，距今已近二十年，後來探討楊逵戲劇的年輕學者，似乎也是在眾多的楊逵論著之外，尋找另闢蹊徑的研究方向。

　　目前有關楊逵戲劇作品的評價皆一致撇去「劇場」與「技巧」不論，重視其背後的社會文化意義與價值，極少考慮演出實務，理由或許如焦桐所云：

> 考察楊逵的戲劇，如果僅從藝術表現來看，容易忽略作品中蘊含的複雜性，尤其在絕大部分作品還只是初稿的情況下，想比較貼切地了解楊逵的創作特色，最好能避開表現手法這一技術層面。[62]

　　如所周知，文學作品的偉大與否，不能單獨訴諸文學標準，但一篇作品能不能算是文學，則應以文學尺度作判斷。文學作品如此，戲劇更應做如是觀。討論戲劇作品固然有各種切入點與賞析方法，然而，

62 焦桐，《臺灣戰後初期的戲劇》，臺北：臺原出版社，1990 年。頁 93。

單就劇本主題、思想、故事情節、演出意義做討論,則與其小說的文學表現與訴求並無明顯差別。楊逵劇本反映他的人格特質與時代性,但情節類型化,藝術性並不高,這類情節其實與通俗新劇的結構相似,但後者基於演出的需要(時間長度、戲劇效果),會增添錯綜複雜的情節,不斷製造高潮,這方面就需要有較固定的劇團組織與具表演能力的演員,才能發揮劇本效果。楊逵的劇本除非有即興能力強、表演能量扎實的演員,藉著特別的表演型式(如戲曲、歌舞)演出。否則,劇本至多只是案頭劇或教化劇,極難經常出現於舞臺。

六、結語

年輕時代的楊逵,生命的重心在從事社會運動與文學創作,並在原來的小說、詩創作之外,參與戲劇。楊逵關心戲劇的原因,在於他一向注意底層的生活,瞭解一般市井民眾較無閱讀習慣,但有看戲的嗜好,因而希望利用戲劇的特質與群眾性,選擇生活性的題材,透過民間音樂、歌舞與生活語言的運用,走進民眾,直接教育民眾。

另外,楊逵人格特質中潛藏的慧黠、戲謔性格,容易感受戲劇的表演性與遊戲成分,即便身處皇民化運動狂潮之中,或戰後蒙受白色恐怖牢獄之災,仍能苦中作樂,因應官方政策,編寫劇本。於此,與他有接觸過的作家、學者多有所感受,鍾肇政就曾意有所指地說:

> 楊氏被逼參與「皇民化劇」運動,竟異想天開編寫了劇本《撲滅天狗熱》(天狗熱為當時流行的熱病),強烈地諷刺榨取農民的高利貸李天狗。此劇不但未遭隻字刪除刊登在一份雜誌上,

還似乎在各地公演。楊氏簡直可稱之為神通廣大。[63]

研究臺灣文學史的日本學者尾崎秀樹也曾做如是觀：

> 楊逵在表面上遵循國策的同時，也在積極深入到農民中間。他帶領著巡迴劇團，以報國演出隊的名義活動在農村。其演出內容，實際上強烈地貫穿著臺灣人的、具有階級性的尖銳視角。在當時的臺灣，有因為「皇民化」而苦惱的作家，但與之相反，也有像楊逵這樣的作家。他把批判的矛頭指向高利貸者的同時，也即指向了日本的統治。楊逵以寫「島民劇」的手來反擊，這就是他深邃、迂迴的抵抗方式。[64]

「像楊逵這樣的作家」「神通廣大」不因「皇民化」而苦惱，反而還能把批評鋒頭指向統治者，這應是楊逵戲劇可以觀察的角度。因此，在太平洋戰爭最後決戰時刻，楊逵仍能與臺中藝能奉公會演出「擁護參戰、擁護參戰，日旗周邊盡是東亞衛星」的《怒吼吧！中國》。也因此，雖然楊逵在日治皇民化運動期間的文學活動與作品曾留下具爭議性、枝節性的話題，提供後來研究者一些討論空間，[65] 但相對其他走過決戰時期的重要作家，是否曾為皇民文學作家、寫過皇民文學作品的陰影揮之不去，楊逵的文人氣節未曾受到懷疑，甚至他所主導的《怒吼吧！中國》在大部分討論楊逵作品或日治時期演劇活動的論著

63 鍾肇政，〈光復前的臺灣文學：史論〉，《聯合報》第十二版，1979 年 6 月 1 日。
64 尾崎秀樹著，陸平舟，間ふさ子譯，〈決戰下的臺灣文學〉，《舊殖民地文學的研究》，臺北：人間出版社，2004 年。頁 195。原文〈決下の台湾文学〉刊載於《文学》に補筆，1961 年 12 月——1962 年 4 月。
65 張恆豪曾有〈超越民族情結重回文學本位——楊逵何時卸下「首陽農園」？〉（《文星》第 99 期〔復刊號〕，1986 年 9 月，頁 119-124）一文，引發王曉波的批評，參見王曉波，〈論《和平宣言》及「首陽」解除記——《被顛倒的臺灣歷史》自序〉，《被顛倒的臺灣歷史》，頁 1-50。

中，也常被記上一筆，賦以「民族」，甚至「反日」（軍閥）的色彩。

　　楊逵在臺灣戲劇史所展現的另一個意義，是作家的戲劇觀照，他重視戲劇的現代性，也注意群眾性與文化傳統，跟二〇、三〇年代新劇文化運動人士一味排斥戲曲與廟會，不論是酬神的戲班、子弟團演出，或戲院售票的內臺表演（主要是歌仔戲），都是其革除對象的情形極為不同。[66] 楊逵注重戲劇的功能性，肯定傳統戲曲功能，他對民眾戲劇的態度是「有不好的地方就應該糾正，引導他們改進」。「奉公班」主辦的戲劇演出，「要先去做，然後再進一步指導他們改正缺點，因為袖手旁觀是不可能期待有好成果的。」不過，他特別提醒做法必須立足於臺灣民俗：「脫離了風俗習性，還能冀望有什麼好的期待呢？」[67] 這種今日看來極其泛泛的觀念，在日治時期的文化界、新劇界，卻是不常聽見的聲音。至今讀楊逵的〈新劇運動與舊劇之改革——「錦上花」觀後感〉與〈民眾的娛樂〉、〈談街頭劇〉，仍可感受他對戲劇的理解與熱誠。

　　有劇場理念與庶民的戲劇觀，尚難完成戲劇作品，楊逵的戲劇作品多屬街頭劇，與劇場內的演出性質不同，充滿遊戲性與群眾性，反映他與民同樂、好玩的生活面。但戲劇（包括街頭劇）一旦演出，從劇本、導演、表演到服裝、道具，仍需要一群人合作。除非能整合人力、全心投入，或社會提供良好的戲劇製作與演出環境，否則難有演出機會，遑論產生深刻的作品。楊逵的劇本不是曠世鉅作，除了強烈的社會意識之外，就戲論戲，實多屬遊戲之作。然而，此無損於楊逵作為臺灣文學史最受尊重的作家之一，而他所創作的劇本對於瞭解楊逵所處時代環境，及其人格特質，也提供另一種觀察與研究素材，有助於「楊逵研究」的深化。

66 參見邱坤良，《舊劇與新劇：日治時期臺灣戲劇之研究 (1895-1945)》，頁 208-210。
67 同註 11。

第五章

理念、假設與詮釋：
　臺灣現代戲劇的日治篇

一、前言

　　臺灣戲劇史從明鄭與清初移墾時期，歷經清代中晚期、日治時期的發展與變遷，戰後國民政府統治下又成為中華民國戲劇史的「當代」部分，其中五十年的日治時期雖不長，卻具關鍵性與複雜性。

　　就臺灣戲劇的人文環境與空間特質而言，日治時期的新劇活動，可視為臺灣現代戲劇的開端，而它的發展與變遷，又與殖民地的政治、社會環境息息相關。日本接管初期（約 1895-1915），臺灣社會惶惶不安，殖民地政府一面致力「匪徒」肅清，一面推展社會經濟、醫藥衛生與公共工程建設。日本新派劇與中國文明戲先後引入，臺灣出現異於傳統戲曲的改良戲。步入大正民主之後，現代思潮與民族自決、左翼思想興起，帶動新劇運動的發展。然而隨著臺灣文化協會的分裂 (1927)，原來作為新劇運動主力的無政府主義者隨著左翼勢力的不斷分解而消沉。緊接著就是日本軍國主義勃興，以及因應戰爭所發動的皇民化運動，臺灣戲劇走向皇民劇年代。

　　十九世紀二〇、三〇年代出現的非傳統戲曲型式的戲劇，大致有改良戲、正劇、新劇、文化劇、文士劇、皇民化劇等不同名目，參與者不僅限臺灣本地人，從中國來臺的演員、在臺日本人皆扮演一定的角色。前述名稱在表演內容與舞臺風格或有不同，但差異性未必來自不同戲劇名詞，而是視劇團、表演者之演出目的、表演能力，及其本身與所屬社群區分異同（如文化人、文士，或流氓、做戲仔），一般觀眾亦難以分辨新劇、改良戲、文化劇與皇民化劇之不同。日治時期臺灣新劇史除了一九二〇年代後期在臺日本人的新劇活動，與一九三〇年代前期臺北劇團協會與張維賢民烽劇團，以及皇民化運動期間較明顯走日本新劇路線之外，其餘不同時空的改良戲、文化劇、新劇、皇民化劇，皆不易就劇場表現具體說明其中之差異。日治時期業餘的

文化劇與營利的通俗新劇之間有根脈相連之處，而當時的現代戲劇／非傳統戲曲之間亦有不同的發展面向、舞臺風格與劇場評價。

終戰後，從日本手中接管臺灣的國民政府，檢視這一段被殖民的歷史，及其所孕育的文學、戲劇，早已以反殖民的民族主義為論述主軸。尤其在國共內戰慘敗而播遷來臺之後，對於戲劇利用、管制的程度不下於殖民地政府。對日治臺灣現代戲劇的態度，依然以今論古，從黨國體制的時代氛圍檢視日治時期的戲劇生態，並據此論述「前朝」戲劇。戰後的臺灣歷經二二八、白色恐怖的政治氛圍，不僅戲劇界充斥反共（抗俄）口號，處處政治掛帥，不敢批評現實政治、社會問題。在以戰後中國來臺戲劇家及其戲劇傳統為主流的臺灣現代戲劇發展脈絡，走過日本時代的臺灣戲劇家幾無置喙的餘地，日治這一段新劇史如有似無，難以被視同一般國家的戲劇斷代史。

前述政治因素導致對戲劇產生不同的詮釋角度，所反映的，正是日治時期臺灣現代戲劇的基本體質與特殊的環境生態；也凸顯它的歷史定位與相關研究，絕非如同探討中、日兩國同時期 (1896-1945) 戲劇史那般理所當然。

近三十年來，隨著政治解嚴，本土文化受到重視，日治時期的臺灣研究逐漸開放，尤其近一、二十年大批日治時期中日文報紙雜誌與相關戲劇作品、日記、文集被整理、出版，並建立電子檔，檢索方便，投入研究者更多，關注的面向從戲劇運動、戲劇家及其演出作品、戲院與舞臺體系，到區域的戲劇史與皇民化戲劇研究，論述的觀點也從戲劇變遷、社會文化運動、商業資本到現代性、後殖民等等的討論，與往昔乏人問津、或視之為禁忌的情形迥然不同。從現代人的研究成果與其所利用的資料，顯示日治時期的臺灣戲劇已成重要議題，對於擴大日治時期的臺灣研究，加深戲劇文化的理論基礎，有極大的助益。

不過，日治時期的臺灣現代戲劇發展有其固定的時空環境，尤其

戲劇的創作與演出，從理念到舞臺實踐，需要一定的劇場條件，當時的臺灣有多少現代戲劇發展空間？其劇場能量是紮實精彩、名劇迭出，還是淺薄脆弱、人才寂寥？當時文化界、戲劇界針對新劇的論述與實踐，能否反映實際的劇場發展脈絡？殖民地政府的出版品，以及出現在報刊的臺灣新劇資料，能否反映當時的戲劇生態？戰後藝文界有關日治新劇的回憶性文字，有無因時空變遷，而有保留或誤記，以及在現實政治下產生新的解讀？

現階段臺灣戲劇史——特別是日治時期現代戲劇／非傳統戲劇的研究，重點並非單純的資料蒐集與議題的開發，而在包括戲劇史觀、時空脈絡與資料蒐集、解讀的方法論問題。研究這一段看得到也看不到的臺灣現代戲劇／非傳統戲劇，可從戲劇文獻資料解讀，也可從劇場的結果論思考——日治時期的臺灣處於被操控的殖民地社會，需要創作與表演環境，也需要一組人舞臺分工與合作的劇場，是否曾如日本、中國現代戲劇開展初期，出現無數具社會名望的文人、作家、演員、藝術家投入，產生觀眾熟知的劇團、編導、演員、劇本、研究與人才培育結構，以及能與戲劇理念、流派相互發明、印證的戲劇刊物？[1] 這個問題無論就過程或結果都不難判斷，後來的戲劇研究者固然可據以分析原因，但討論這一段戲劇歷史時，如何掌握劇場演出條件與當時的生態環境，避免主體脈絡「溢」出時空情境，而以劇本數量、報刊片段資訊擴大解讀，或就假設性議題大費周章，也是必須謹慎面對的問題。

本論文擬就日治時期臺灣現代戲劇／非傳統戲劇的幾個議題，包括日治的臺灣戲劇環境與「日本」人角色，臺灣劇場發展條件與戲劇的本質，作家、文化人與戲劇家的戲劇概念與劇場實務，探討臺灣非

1 有關日本、中國現代戲劇初期發展的論著甚多，可參見大笹吉雄，《日本現代演劇史　明治・大正篇》，東京：白水社，1985 年；《日本現代演劇史　大正昭和初期篇》，東京：白水社，1986 年；洪深，《中國近代文學論文集 (1919-1949) 戲劇卷》，北京：中國社會科學出版社。1988 年；單國興，《中國話劇的孕育與生成》，臺北：文津，1993 年；陳龍，《中國近代通俗戲劇》，臺北：東大，2001 年。

傳統戲曲型態的現代戲劇特質，及其如何在這五十年的殖民地時空環境開端、展延與建構。在研究資料上，借重相關文獻與報刊，也嘗試從劇場經驗與中國、日本現代戲劇的發展脈絡與劇場條件印證日治臺灣劇場的實務層面。而在戲劇名詞上，除了沿用不同時空出現的名稱，如臺灣正劇、改良戲、文化劇、新劇、皇民化劇之外，也以「新劇」統稱日治時期這些非傳統型式的現代戲劇。

二、日治初期的改良戲

臺灣最早出現非傳統的戲劇演出型式是在二十世紀之初，繼川上音二郎來臺公演 (1911) 之後出現的改良戲，當時稱改良戲，應是從現代角度對傳統的戲劇做變革的一種泛稱。川上音二郎 (1864-1911) 是日本近代戲劇運動先驅，打著書生劇的旗號，改良傳統歌舞伎的型式，而在內容上更反映當時的政治、社會問題。他於日本領臺之初曾多次來臺，蒐集戲劇創作資料，並接受《臺灣日日新報》專訪，談他的戲劇觀念。[2] 一九一一年川上音二郎更帶領川上劇團來臺北、臺南公演，讓臺灣觀眾接觸到日式的改良劇。川上之外，實際在臺灣推動改良戲的是出身日本福島、曾以「吞氣樓三昧」的藝名活躍「講談」（單口相聲）舞臺的高松豐次郎 (1872-1952)，[3] 他與兒玉源太郎時代的民政長官後藤新平友好，於一九〇四年初應邀來臺長住，配合殖民地政策，從事藝術經紀與戲劇演出活動。[4]

2 〈川上音二郎丈の談話（一）──（三）〉，《臺灣日日新報》，1902 年 11 月 26-28 日。
3 高松豐次郎一生充滿傳奇，他二十歲在紡織廠工作時，因機器操作不當而失去左手腕，後亦以「高松獨臂」或「獨臂居士」為筆名。他曾創作勞動劇，如《二大發明國家之光職工錦》。見松本克平著，李享文譯，〈高松豐次郎與日本勞工運動〉，《電影欣賞》第 100 期，1999 年 7 月。
4 1904 年 2 月，「高松、後藤新平臺灣民政長官に望まれ渡臺、劇場を建設、民眾宣撫のために、活躍する」。1917 年 3 月，「高松、事業を人に讓り臺灣から歸京、活動寫真資料研究會を創立」，見岡部龍編，《資料　高松豐次郎小笠原明峰業跡》，東京：フィルムライブラリー協議會，頁 4、9-10、11-17。

高松豐次郎不僅引進電影，創立組織（同仁社），並從臺北朝日座開始，在各地廣設戲院（電影院），多達十餘處，固定經營的有臺北、基隆、新竹、臺南、臺中、嘉義、打狗（高雄）、阿猴（屏東）八處，[5]曾經延聘日本著名演員與表演團體來臺演出，前述川上劇團來臺即為其安排。高松於一九〇九年中成立「臺灣正劇練習所」，招收二十餘名練習生予以戲劇訓練，每日午後七時至十時在艋舺「某處」排演，「務使為臺灣改良演劇之俳優」，學員畢業後參加同仁社，每月發給十至百圓間，日給四十幾錢至四圓之間，足夠一般生活開銷。高松曾在《臺灣日日新報》上大談其提供娛樂的抱負，志在「藉由選擇娛樂物致力於本島人同化開發，並期許能提供所有在臺內地人慰藉」。[6]他打著臺灣正劇的旗號，在各地做商業性演出，活動遍及南北二路，直至一九二〇年代初結束營業，是臺灣最早出現的非傳統戲曲類營利團體。

從當時報紙相關報導可知高松有良好的公共關係，也善於利用媒體，其活動新聞常見諸報端。[7]高松倡導的「臺灣正劇」標榜以「內地新派正劇為則」。然而，正劇是什麼？「臺灣正劇」與川上「正劇」又有何關係？川上音二郎的早期戲劇生涯歷經書生劇的歌舞伎改良時期，以及帶有軍國主義色彩的日清戰爭劇，期間他曾三度赴歐美參觀、演出（1893、1899、1901），對西方劇場仰慕不已，也對戲劇的 Drama 與歌劇的 Opera 表演型式與內容有所悟通，重視戲劇性與對白、情感傳達，摒棄「不自然」的歌舞型式。而促使川上決定走 Drama 的路線，對川上戲劇再一次進行改革的動力，是看到歐美演員社會地位較高，希望同時改善劇場經營形態，設置培養演員的管道，並讓演員地位能

5 見三澤真美惠，《殖民地下的銀幕──臺灣總督府電影政策之研究 (1895-1942)》，臺北：前衛，2004 年。頁 271-273；石婉舜，〈搬演「臺灣」：日治時期臺灣的劇場、現代化與主體型構 (1895-1945)〉，臺北：國立臺北藝術大學戲劇學系博士論文，2010。
6 高松豐次郎，〈娛樂供給に関する予の抱負〉，《臺灣日日新報》第 5 版，1909 年 5 月 16 日。
7 由一則〈發招待券〉（《漢文臺灣日日新報》第 3 版，1911 年 1 月 23 日。）的新聞可見一斑：「同仁社演藝部同氣團，現在南座內開演，腳色盡是內地名角，所演皆現代故事，使觀者觸目感心。其園主蔣襟三等，發招待卷，特請和漢諸記者往觀，照料周至。比之清國菊部，較有趣味云。」

夠提昇。

從川上的言行看來，他師法的就是西方 Drama 的型式，而在推出莎士比亞劇作時，以「トラマ」旁注「正劇」稱之，意指非傳統歌舞伎，或借歌舞伎部分內容與形式的新派劇。川上一九○二年來臺接受《臺灣日日新報》的訪談時，也舉戲劇和舞蹈之不同，進一步闡述他晚期的戲劇觀。「舞蹈，是絕對不去碰的」，有如 Drama 的演員不去碰 Opera 的歌劇部分。[8] 他的「正劇」與其說是一種戲劇流派或創作主張，毋寧視為戲劇態度與實踐方法，注重新劇場的建設和新演員的培養。[9] 其實，川上演藝人生的不同階段經常推出戲劇理念，如早期的書生劇，而在「正劇」稍後，他也提倡「革新劇」。[10]「正劇」漢字本身具有意義，二十世紀初期的中日臺戲劇界也流傳這個名詞，但未必皆與川上音二郎的「正劇」觀符合，而是從「正劇」字面意義各自表述，互有不同。[11]

依當時報導，同仁社的臺灣正劇大都採賣票制，戲碼每場不同，

8 「日本演員向來除了演戲之外，也要學習其他領域的東西。因此，今日的演員也在舞臺上表演 Dance 而不以為意，還有人說，不跳 Dance 是不行的，這實在是極為愚蠢的事。」〈川上音二郎丈の談話（二）〉，《臺灣日日新報》，第 4 版，1902 年 11 月 27 日。另見〈川上音二郎丈の談話（三）〉，《臺灣日日新報》，第 5 版，1902 年 11 月 28 日。川上音二郎，〈正劇の由來〉（1906）。

9 川上音二郎「正劇」似與十八世紀末期法國劇作家狄德羅 (Denis Diderot, 1713-1784) 在傳統悲劇、喜劇之外，所推行的悲喜劇（Serious play，嚴肅劇，亦翻作正劇）並無直接關係。狄德羅主張悲劇與喜劇之間有多種戲劇類型，悲喜劇人物實現意志，自由創造生活，具有悲劇人物那種嚴肅旨意，又有喜劇人物自給自足性格。他力主悲喜劇散文對白以及自日常生活中擇取人物和情境，劇中人物雖有其侷限／缺陷，但不像喜劇人物那樣對自己毫無所知，而是同悲劇人物一樣，把自己也置於自覺意識的對立面，加以審視、批判，在不斷自我否定中前進，其特徵不在主題，而在戲劇格調、人物性格情感、戲劇宗旨，明顯具有現實主義精神。

10 1903 到 1906 年川上音二郎先後在「明治座」、「本鄉座」演出《奧塞羅》、《威尼斯商人》、《哈姆雷特》、《新奧塞羅》等莎劇。1907 他呼籲當時新派劇演員大團結，但因重要人物伊井蓉峰、河合武雄等人反對而失敗，再度出國，1908 年春回國後即創立帝國女優養成所，推行革新劇、創辦大阪「帝國座」。見井上精三，《川上音二郎の生涯》，福岡：葦書房，1985 年。頁 104-109。

11 中國文明戲所謂「正劇」只是一場演出中最主要的劇目，如新民社文明戲開演，先來一段趣劇（喜劇），再演一齣新排演的大戲，稱「正劇」。如 1916 年 8 月 14 日新民演劇社開演佈景新戲，演出趣劇《野鷄嫁野鷄》、正劇《惡家庭》；又如 1921 年 7 月 3 日民興社在臺北新舞臺公演的劇目中，除了喜劇之外，包括「正劇」《血淚碑》、《楊乃武》。「正劇」之說猶如某些傳統戲曲標榜「官音」、「正音」，以示正統、演出隆重之意，亦如上海文明戲劇團強調的「製作嚴謹」、「以正視聽」的正式、盛大演出。中國當代戲劇界所謂「正劇」，則較依循狄德羅之說，認為在傳統的悲劇和喜劇之間，仍有感傷喜劇與家常悲劇兩種類型。見 Georg Wilhelm Friedrich Hegel 著，朱光潛譯，《美學》第 3 卷下冊，北京：商務印書館，1981 年。頁 294；呂效平，《對正劇的質疑》，上海：人民出版社，2009 年。頁 1。

多利用結合情境的舞臺布景，採分幕分場方式敘事，劇情多反映社會時事，「語言易曉，情態迫真」，[12]尤其舞臺技術「忽而街市，忽而酒樓，忽而人家，忽而蕃界，皆歷歷然如實在，非如支那劇及臺灣舊劇之以符號姑息者」、「雖未可與歐美內地比較，然而為臺灣舊劇及支那劇所未有者」。[13]它的演出型態是一齣戲連演數場，曾讓臺灣觀眾感到不習慣，[14]而每幕戲燈暗換場，也有人覺得時間太長，[15]不過，這些亦可視為臺灣演劇制度邁向現代化的一個初步實驗。高松的正劇以臺灣演員演臺灣故事，觀眾包括臺灣人，也包括在臺日本人，可視為一種劇團經營與行銷策略，「舉止動作、專用內地人氣息，意在同化」，劇目從時事與社會新聞取材、商業性質濃厚，未具日本壯士劇、書生劇初興或中國辛亥革命前後文明戲勇於批判時政的特質，即使陳秋菊、廖添丁這些題材，從劇目名稱以及能獲得上演來看，應都不違背官憲立場，與戰後這類題材常被賦予抗日精神的情形應有不同。

就當時的社會環境，高松的演藝事業「意在同化」，「期許能提供所有在臺內地人慰藉」。他的戲院、劇團、戲劇練習所真實營運狀況如何，能否吸引觀眾、維持開銷？因資料不足，不得而知。如依當時的新聞報導，「男女往觀者座為之滿云」、[16]「咸不惜微賃願爭先一覩為快也」、[17]「甚得各界好評，夜夜有滿座之盛」，[18]似乎賣座極佳，也深受觀眾歡迎。但臺灣正劇的表演普遍被認為「尚未臻於習熟」、「口白未熟，動輒有道理不通之處」，人物造型、性格往往「練習不過一星期間而已，故始終未能純熟」，「事理之矛盾」、「此其所以令觀覽者之

12 〈臺灣正劇開演之一夜〉，《漢文臺灣日日新報》第5版，1910年8月4日。
13 同上註。
14 〈楓葉荻花〉，《漢文臺灣日日新報》第5版，1910年8月10日。
15 〈新竹通信／正劇開演〉，《漢文臺灣日日新報》第3版，1910年11月3日。
16 〈羅山近信／臺灣正劇〉，《漢文臺灣日日新報》第3版，1910年10月15日。
17 〈改良劇開演〉，《漢文臺灣日日新報》第3版，1910年11月1日。
18 〈朝日座之正劇〉，《臺灣日日新報》第6版，1919年7月23日。

不滿也」。[19]《臺灣日日新報》一九二〇年四月十三日有一篇〈詹炎錄〉認為整體而言，「臺人對此新劇之趣味，不如舊劇之濃厚也」，臺灣人如此，對新劇演出要求相對較高的在臺日本人會對臺灣人以臺灣話演臺灣故事的戲劇感興趣？〈詹炎錄〉用「到處扮演，觀客寂寥」[20]形容高松劇團的營業狀況，所反映的，或許是劇團成立後每下愈況的注腳。

高松劇團「巡迴全臺各市鎮，不久就解散了」[21]，時間大約在一九二〇年，解散的主要原因應在於「觀客寂寥」。當時受到觀眾歡迎的是來自上海的文明戲班。第一個來臺的上海文明戲班，是一九二一年在臺灣戲院演出的「民興社」，[22]此時的中國文明戲已走入末流，劇團不是重言情，就是走稀奇古怪路線。「民興社」在臺演出期間，日夜戲皆為前演喜劇、後演「正劇」的形式，大量使用布景幻術，頗得當時觀眾讚賞，[23]而這個「正劇」未必承襲高松劇團，意義也不見得相同。在兩個月的贌期中，「民興社」先在新舞臺，後於艋舺戲園演出，期滿後，該班自行南下至臺中、嘉義、臺南等地巡迴，由臺中人劉金福包戲至該團返回上海。

川上音二郎提倡「正劇」是基於本身多年舞臺經驗的省思，而在晚年主張拋棄不自然的表演元素，重視對白與內在情感。即便這樣的

19 〈臺灣正劇開演之一夜〉，《漢文臺灣日日新報》第5版，1910年8月4日。〈正劇漫評〉，《臺灣日日新報》第6版，1913年7月8日。
20 〈詹炎錄〉云：「揣吾臺人之心理，約有數端，粉墨登場，鑼鼓喧闐，洋洋盈耳，非若新劇之洋樂嗷嘈也。生旦淨丑，峨冠博帶，珠履錦衣，光彩奪目，非若新劇之家常衣服也。絲竹和協，歌喉宛轉，非熟練者不能，非若新劇之但談笑風生也。該正劇之劇本，雖不敢謂其不佳，然不能迎合社會之心理，故到處扮演，觀客寂寥。」（《臺灣日日新報》第5版，1920年4月13日。）
21 呂訴上，〈臺灣新劇發展史〉，《臺灣電影戲劇史》，臺北：銀華，1961年。頁293。
22 1920年《臺灣日日新報》漢文記者李逸濤在福州欣賞巡迴至當地的「民興社」演出文明戲，覺得其情節之離奇，「使觀者可驚可愕，可歌可泣」，回臺後招募股東，請同社記者謝峻到上海與「民興社」主持人鄭天光簽訂合同，於1921年6月10日在臺北新舞臺開演，首演劇目為《黑夜槍聲》。
23 如演出《新茶花》時強調有「真山水真馬上臺」，「並野外大營活動火車文明結婚諸布景」；演出《骷髏跳舞》至「米亨利黑夜見殺黑人」一段，則「其賊黑夜全身著黑衣，突然而至，忽而隱，忽而現，忽而殺，既而賀然以去，其來也如疾雷，其去也無形影，能令觀者眼光迷亂，心神莫定」，加上「所唱諸齣係棄繁文專重實景，且寓有懲勸之意。」民興社演出對白原用北京話，臺灣觀眾不解其意，乃由辯士在演出前說明劇情大要。

戲劇主張，各劇團、演員所具備的表演能量不一而足，自我要求也各異，如何訓練演員，如何揣摩、表演人物，劇團、戲劇家、演員之間的差距不可以道里計，「正劇」的效果也會不同。高松豐次郎推行「臺灣正劇」的年代，臺灣現代戲劇一片空白，臺灣的「正劇」與川上「正劇」並無實際的關連，亦難根據臺灣正劇練習所曾聘一位出身川上劇團的演員高島擔任教席，而認定高松劇團師承新川上新派劇美學。

高松的「臺灣正劇」給當時注意戲劇的臺灣人之印象，應該就是一種有別於傳統戲曲的「改良戲」，它與稍後由上海文明戲班傳入的「改良戲」都是臺灣戲劇史曾經存在的事實，具有階段性的演出意義，但很難視為戲劇流派。改良戲就如文明戲、新劇、文化劇一樣，從名稱上看出它出現時的社會形象，而這個名詞從二十世紀初期到戰後的五〇年代，一直在民間戲劇界出現，但指涉的內容未必相同。最早的改良戲應是去除鑼鼓管絃與程式化唱作唸打，以較自然的方式表演現代故事的戲劇，多以幕表戲、說戲方式進行，即興成分濃厚，每齣戲即便名稱相同，故事梗概類似，每個劇團的演出型式與內容也未必一致，有簡單的概念，也有深層的藝術層次。戰後民間所謂的改良戲指的可能是白字戲、車鼓戲（或老歌仔戲）這類相對南管戲曲的繁複，較為淺白、自由的表演。

日治時期的臺灣文化人、新劇人士，包括張維賢 (1905-1977)、張深切 (1904-1965)、楊逵 (1905-1985)、中山侑 (1905-1959)、呂訴上 (1915-1970)，對高松豐次郎、同仁社、臺灣正劇練習所印象不多，不是隻字不提，就是以「改良戲」一筆帶過。[24] 印證相關報導，前引〈詹

24 在臺灣出生的中山侑曾在 1936 年發表一系列的〈青年與臺灣——新劇運動的理想與現實〉，皆未曾提及高松豐次郎及其「同仁社」。此外，楊逵在 1935 年 10 月〈新劇運動與舊劇改革——「錦上花」觀後感〉中，提到曾經出現的幾個令人矚目的新劇團體：「臺北方面，我今年北上時，曾順道在朝日會館看過，可是不知道現在還存不存在，而且後者都是內地人組成的團體。」見彭小妍主編，《楊逵全集第九卷‧詩文卷（上）》，臺南：文化保存籌備處。頁 376-381。中山侑、楊逵兩人文章內容皆有小誤，反映當中新劇歷史很短，並未出現眾人公認、或讓人印象深刻的劇團。

炎錄〉所云：「到處扮演，觀客寂寥」的情形並非解釋「臺灣正劇練習所」晚期結束營業前才出現的情形，而是臺灣正劇開演以來民間社會對它的整體評價。

三、演員的表演文化與社會形象

日本、中國皆具傳統戲劇基礎，而其發展現代戲劇，有不同階段的舞臺實踐，例如由最初的新舊混雜到去除傳統元素（如傳統唱唸、後場、舞臺型制），轉而直接承襲歐美、俄國近代戲劇型式，其中最核心的部分，在於表演者體質及其社會形象的改造。參加改良戲、新劇的演員出身背景與訓練過程、社會形象，皆影響劇團的角色定位與社會觀感。一部現代戲劇史幾乎就是從傳統演戲維生的藝人，提升到劇場演員，參與者也從繼承家業，或因家貧入行的傳統藝人，轉而以對劇場有熱誠的中上學校師生、文化人為主。

以日本而言，一九〇九年由坪內逍遙主導的文藝協會成立俳優養成所，招募男女演員，訓練二年，著名的女演員松井須磨子與後來創辦新國劇的澤田正二郎分別是一、二期學員。小山內薰也在與歌舞伎演員市川左團次合作推動自由劇場 (1910-1919) 之後，於一九二四年與土方與志成立築地小劇場，重新訓練演員，建立固定劇場，推動實驗性、非商業化的戲劇運動。與此同時，近代歐洲名劇的搬演成為演員訓練與劇團呈現的重要實踐。[25] 中國現代戲劇的初期發展也大致如此，在一九一九年五四運動後，針對文明戲的日趨商業化與庸俗化，業餘的愛美劇運動興起，連結學校師生、文化人，以戲劇對白為主的話劇表演傳統，並逐漸成為二〇年代話劇的主流。[26]

25 河竹繁俊，《新劇運動の黎明期》，東京：雄山閣，1947 年。頁 215-273。
26 見單國興，《中國話劇的孕育與生成》，頁 200-212；洪深，〈從中國的新戲說到話劇〉，《中國近代文學論文集 (1919-1949) 戲劇卷》，頁 18-23。

　　進一步言，新舊交替的年代，劇團的屬性與參與者的身分、技藝能力應是社會評價劇團、藝人的重要因素。臺灣正劇出現的年代，社會仍然承續傳統價值觀，輕視職業伶人，而以業餘子弟（票友）為榮，正劇演員雖然演時事，亦有練習所訓練過程，但以此為業，與優伶無異。尤有甚者，傳統「坐科」有長時期的唱作唸打訓練，以及不斷的舞臺磨練，才能行止合宜，而在一般觀眾眼中，改良戲的「情態迫真」，任何人都能仿效，一如二十世紀初期的中國文明戲（新劇）在當時的專家、觀眾眼中，表演自由、簡單，借用中國新劇演員的話就是「這種穿時裝的戲劇，既無唱工，又無做工，不必下功夫練習，就能上臺去表演」，[27] 不如戲曲唱腔與身段之具「看頭」。在這種既定的觀念下，文明戲、改良戲演員的社會地位不會超過傳統戲曲演員。

　　對當時臺灣觀眾而言，帝國領臺初期正劇（改良戲）多少含有社會文明的表徵，也較能反映現實生活、批判社會問題，有一定表演市場，而且，高松正劇活動在報上大肆披露「到各地興行，頗博好評」。[28] 然而，當時臺灣劇場演員身分低下，表演水準不一，即使臺灣正劇練習所的應募者，也「多為中流以下，扮作官紳，言語粗鄙，行動乖張，不能如內地劇舉止雍容，動作合度」，[29] 使得這項日本人主導、前後大約經營十一年 (1909-1920) 的臺灣正劇未能獲得社會重視，沒有掀起高潮。高松的正劇理念未影響後來的臺灣戲劇，練習所出來的演員也沒有成為後來新劇界的重要成員，或留下讓後人繼續演出的文本。張維賢曾直言當時參與改良戲者，「都係不怕受人輕視的失業者或流氓，（當時做戲，頗受歧視，是為不登大雅之堂），所以被稱為流氓戲」。[30]

27 汪優游在看過聖約翰學校排演的《官場醜史》對新劇的概念。見汪優游，〈我的俳優生活〉，蒐於梁淑安編，《中國近代文學論文集 (1919-1949) 戲劇卷》，北京：中國社會科學出版社，1988年。頁 312-335。
28 〈正劇盛況〉，《漢文臺灣日日新報》第 3 版，1911 年 7 月 30 日。
29 同上註。
30 張維賢，〈我的演劇回憶〉。《臺北文物》，第 3 卷第 2 期，1954 年，頁 105-113。

呂訴上〈臺灣新劇發展史〉亦云：

> 臺灣最初的新演劇「改良戲」是誕生於民前一年(1911)五月四
> 日，由自日本新演劇元祖川上音二郎劇團來臺北市「朝日座」上
> 演，起初的劇情是社會悲劇，博得好評。該團演完後，次年旋由
> 日人莊田（警界的警部補即巡官退職者）和「朝日座」的主人高
> 松豐次郎等，模倣它就開始組織臺語改良戲劇團，應募來的一批
> 臺灣人演員，都是當時在臺北的流氓。[31]

前述張維賢、呂訴上皆提到臺語改良戲劇團演出者多為流氓，固
然代表新劇人士的態度，也未嘗不是一般觀眾的看法。一九一三年七
月八日《臺灣日日新報》有一篇〈正劇漫評〉，代表當時臺灣社會對
從事演劇者的主觀期待：

> （日本）內地及歐美，有文人學士及名公巨卿者為之，故其藝益
> 發達無涯。吾人殊希望本島之聰明有學識者，從事其間，如是則
> 本島之戲界，可以改善，風俗可以改良。[32]

臺灣遲至一九二〇年代開始，新劇才與社會改革、文化運動結合，
當時如火如荼的臺灣議會設置請願運動，以及臺灣文化協會（文協）
主導的社會文化啟蒙運動，新劇皆為批評殖民地政府施政缺失，提升
劇場藝術，鼓舞民眾改革陋習、「文化向上」的工具，而有「文化劇」
之名。當時的新劇團體包括彰化「鼎新社」、新竹「新光社」、草屯「炎
峰演劇研究會」，以及勞工組成的劇團多與文協有關，即便以提高劇

31 見呂訴上，〈臺灣新劇發展史〉，《臺灣電影戲劇史》，頁 193。
32 〈正劇漫評〉，《臺灣日日新報》第 6 版，1913 年 7 月 8 日。

場藝術水準為宗旨的「星光演劇研究會」，其同仁也與文協或前述新劇團體有所往來。這些新劇人士的舞臺經驗不是來自日本，就是來自中國，[33] 演出最重要的意義是激起文化人的使命感與榮譽感。雖然一般家庭不贊同子女參加演出，女性成員在劇團中更屬鳳毛麟角，以至舞臺上的女性角色多由男演員反串，但透過新劇團體演出活動，社會大眾對新劇的認知逐漸增加，加入新劇行列的女性演員也增多。

從大正十四年至昭和三年 (1925-1928) 是日治時期新劇（文化劇）最興盛的時期，劇團林立、演出活動多。當時的臺灣文化人、新劇人士都以一九二三至二四年出現的彰化「鼎新社」（彰化新劇社）或「星光演劇研究會」，做為臺灣新劇的起源。其中張維賢與王井泉、翁寶樹等人組織的星光演劇研究會，在臺灣近代新劇史更扮演關鍵性角色。這個新劇團體以大稻埕為中心，成立不久又加入歐劍窗、詹天馬、葉連登等人。星光同仁最自豪的就是「處境都是中流社會」，演員大半都是受過中等教育以上的業餘者，當時被認為是規矩正經的模範生，因之大受各界矚目。[34]

在臺日本文化人則以受到小山內薰築地小劇場影響的一九二六年「新劇祭」為開端，這是在臺日本人與高校生主導的新劇活動。[35] 當時在臺的年輕日本人教授、學生對戲劇頗有熱忱，「文化水準低的臺灣不能滿足他們的需求」，常在暑假期間回日本，接觸日本的新劇活動，吸收新鮮的中央的文化空氣回來，而能上演思想性的劇本。[36] 臺灣新劇興盛不過數年，二〇年代後期即逐漸消褪。星光於一九二八年元月在

33 蔡培火等，《臺灣民族運動史》，臺北：自立晚報，1971 年。頁 316-317；臺灣總督府總務局，《警察沿革誌》第二編《臺灣社會運動史》，臺灣總督府總務局，1927 年。頁 219。
34 張維賢，〈我的演劇回憶〉，《臺北文物》第 3 卷第 2 期，1954 年。頁 105-113。
35 有關中山侑的劇場生活，可參閱鳳氣至純平，《中山侑研究——分析他的「灣生」身分及其文化活動》臺南：成功大學臺文所碩士論文，頁 91-99。
36 中山侑（志馬陸平），〈青年與臺灣（二）——新劇運動的理想與現實〉，原刊《臺灣時報》，1936 年，頁 197。收入黃英哲主編，《日治時期臺灣藝術評論集》，臺南：臺灣文學館籌備處，2006 年。頁 468-479。

永樂座連演十天之後，分裂成延續張維賢路線的民烽系統，與走大眾路線的鐘鳴演劇研究會。臺灣新劇從運動型的文化劇、業餘性的新劇、文士劇，[37] 衍變成走通俗路線的商業演出，劇情多以家庭倫理、江湖恩怨為主，鮮少有政治與社會議題，缺乏現實主義的批判精神。

　　張維賢於一九二八年冬至一九三〇年夏赴日本築地小劇場學習，回臺後成立民烽演劇研究會，公開招募研究生作專業訓練，並曾舉行公演，他們追尋小山內薰從自由劇場至築地小劇場所採取的非商業性劇場路線，以及會員制（練習生制）的劇團經營與訓練方式。至於鐘鳴系統也不斷分解，先是部分團員一九三四年底組織「鐘鳴新劇團」，赴南洋、廈門營利演出，主要團員重組「鐘鳴新劇俱樂部」。第二次中日戰爭爆發之後，歐劍窗（陳藤）與張清秀組織職業的「星光新劇團」(1939)，在臺灣各地巡迴演出，團員包括陳天枝（天炮枝）、宋非我、李水生、黃瑞月（靜江月）、那卡諾（黃仲鑫）等人。一九四〇年歐劍窗又離開「星光」，與林金龍組織「鐘聲新劇團」，團員包括田清、陳蘭、宋非我、陳天枝、那卡諾、郭德發（郭夜人）、小雪（李明月）。當時打著皇民化劇的新劇團如雨後春筍般出現，卻成效不彰，[38] 相對其他新劇團，星光與鐘聲被認為正統的「純棉」。[39] 一九四〇年十一月十五、十六日，鐘聲的團員以「東寶新劇團」名義參加「藝能祭」新

37 張維賢云：「臺南紳士黃欣所主辦的文士劇，就是怕日本政府誤會，才取名為文士劇的，但他們的文士劇除名稱之外，一切都與文化劇相同。」耐霜（張維賢），〈我的演劇回憶〉，《臺北文物》第 3 卷第 2 期。頁 85。

38 原因很多，經營者商業考量，對戲劇瞭解程度低，也不願出高價徵求好的劇本，演員缺乏自覺意識，皆為重要因素，並形成惡性循環，劇場一味喧吵，觀眾已習慣「京劇」、「歌仔戲」式的熱鬧，而無法安靜的看戲。黃新山，〈本島の新劇に對する希望〉，《臺灣藝術》第 1 期。頁 59-63。

39 當時臺灣的新劇團體尚有純棉、壞把（ファイバー）之分，前者指以戲劇為主，而不滲雜歌唱、舞蹈、雜技，包括星光、鐘聲、國風等劇團；後者則指混用各種表演元素的劇團，主要是皇民化時期歌仔戲班改頭換面而成的改良劇團或新劇團。純棉的新劇團又有軟（文派）、硬（武派）之分，前者以文戲為主，多描述家庭倫理、男女情愛生活，演員口白、動作表情較自然，後者常插加武打劍術、槍場面，表演動作誇張，口白呈抑揚頓挫。前述新劇團分類並未截然劃分，四〇年代有些新劇團（如星光）常在換幕時，由歌手在幕前唱歌，而許多演員也遊走不同類型的新劇團之間，例如原名呂有的阿匹婆，戰時參加過的新劇團就包括廣愛、鐘聲、南寶。（參見本書第三章）。

劇競演，同時參賽的還有星光新劇團、基隆高砂新劇團與臺南廣愛新劇團。東寶後又被改組為「南進座」，由刑警出身，曾任新劇聯盟主事的十河隼雄領導，成為四處巡迴演出的「演劇挺身隊」。[40]

　　皇民化運動期間，殖民地政府也積極推動各地知識青年業餘演出青年劇，作為推動皇民化劇的主力，由各州廳皇民奉公會指導，從根本改造臺灣戲劇體質。[41]臺灣演劇協會主事松居桃樓曾特別強調：「臺灣戲劇的將來在於青年劇」。呂赫若也認為「臺灣戲劇與其靠現在的職業劇團，不如推廣青年劇」。[42]相對傳統的職業劇團演員，青年劇帶有傳統子弟戲與文士劇性質，更具現代觀念，參與青年劇的成員素質整齊，但仍需好的導演、編劇主導，才可能有好的演出效果。一九四三年厚生演劇研究會在臺北永樂座策劃、演出《閹雞》、《高砂館》等劇，由林摶秋導演，厚生屬於同仁劇團性質，參與演出的演員，多為士林、新莊、桃園的青年劇團成員。不過，戰時青年劇運動跳脫不出大環境的限制，隨著日本戰場的失利，臺灣回歸國民政府，戛然而止。

　　戰後鐘聲由歐劍窗[43]子陳媽恩與田清重整，與李水生、靜江月夫婦的「星光」皆為戰後初期臺灣最重要的兩個通俗新劇團，所屬團員也是五〇年代臺灣最重要的編、導、演員。溯本追源，可謂源出張維賢的星光演劇研究會。[44]從星光演劇研究會業餘的新劇運動團體，到職業的星光與鐘聲，顯現臺灣新劇性格的轉變，而以「戲班」的形式進入民眾生活。

40 十河隼雄，〈國語劇推進論〉，《演劇通信》，1943 年第 7 期。

41 中山侑（志馬陸平），〈青年與臺灣（四）——新劇運動的理想與現實〉，原刊《臺灣時報》1936 年，頁 199。本篇收入黃英哲主編《日治時期臺灣文藝評論集》第 2 冊，頁 58-65。

42 參見呂赫若，〈劇評阿里山　雙葉會公演〉，《興南新聞》第四版，1943 年 2 月 12 日。松居桃樓，〈青年と演劇〉，《興南新聞》，1943 年 3 月 29 日。

43 鐘聲的團主，身兼中醫、詩人身分，戰爭期間以抗日的罪嫌被日警拘捕，1945 年 2 月 19 日死於獄中。

44 呂訴上，〈臺灣新劇發展史〉，《臺灣電影戲劇史》，頁 305-322；吳漫沙，《追昔集》，臺北：臺北縣文化局，2000 年。頁 156-157；邱坤良，《飄浪舞臺：臺灣大眾劇場年代》，臺北：遠流，2008。頁 288-290；荷生，〈新劇比賽參觀記〉，《風月報》，1941 年第 121 期。

四、新劇的民族性、舞臺語言與文本書寫

日治時期臺灣新劇與傳統戲曲基本的不同，在於後者的戲劇情節雖極少涉及臺灣的人事物，卻能藉演出活動與臺灣民眾的生活傳統結合，表現漢民族最基本的文化價值，並與日本殖民前的「祖國」（中國）之間產生自然的文化互動。新劇在二○年代配合臺灣社會運動，批判殖民地的統治，宣揚社會文化意識，也能逐漸凝聚群眾情感，分辨族群意識。不過，有關編導演與舞臺技術多在摸索階段，張維賢「星光演劇研究會」雖然注重劇場的藝術性，從其所留下的片斷資料，仍然反映當時劇場條件的不足，「好在當時的觀眾對於新劇認識不深，對於舞臺裝置的欠缺，都能寬恕演員。」[45]正因運動性大於藝術性，隨著文協的分裂，新劇運動快速煙消霧散。而後帶「文化劇」性質的劇團少了戰場，追求劇場藝術的劇團，又如張維賢所謂「出世不久的嬰孩，於演劇真諦絲毫不懂。」[46]

對臺灣、日本兩地的新劇人士而言，新劇理念雖然先來後到，盛衰有別，但對其西方源頭的尊重，並無明顯不同。二○、三○年代臺灣關心新劇的作家、文化人，不乏留學日本者，他們的劇場經驗也多來自日本，並以日本劇場為學習、仿效的目標。當時的日本在推展現代戲劇過程中，普遍以追求西方或歐陸的現代戲劇傳統為風尚，敷演世界近代戲劇史經典劇作，如莎劇、易卜生現實主義或德國表現主義作品，一直是日本劇場引以為傲的盛事，並不以本土人士的創作為滿足。而後在新劇發展過程中，本國的創作戲劇才逐漸有機會在劇場呈現。[47]

臺灣新劇人士師法日本劇場，以日本新劇舞臺馬首是瞻，並以能直接搬演歐洲經典名劇為榮。當時臺灣的作家（如張文環、中山侑、

45 耐霜（張維賢），〈我的演劇回憶〉，頁107。
46 同上註，頁108-109。
47 河竹繁俊，《概說日本演劇史》，東京：岩波書店，1998年。頁394-404。

呂赫若）雖曾對日本「內地」來臺演出，或指導劇團的「內地亞流」或「二三流劇團」表示不滿，所反映的是殖民地臺灣被邊緣化，不易爭取好的日本劇團來臺的困境。臺灣新劇人士所追逐的，並非本土創作劇本的搬演，也未把地方性題材視為重要的創作目標，與文學作品的創作多直接反映作家成長環境與生活經驗的情形大不相同。當時除了臺灣人的新劇演出，在臺日本人也組織新劇團體，並舉行「新劇祭」之類的新劇觀摩活動。皇民化運動期間，出現大批以「臺灣」為創作題材的劇本，劇作家多半日本人，內容則多屬臺灣民眾「皇民鍊成」的相關議題，[48] 然而，這類配合戰時政令，涉及臺灣民間生活的戲劇，少有令人印象深刻的作品。

縱觀戰前戰中的臺灣新劇舞臺，基本上乏善可陳，論其原因，主要關鍵是劇場人才不足，缺乏好的編導與演員，劇團的創作、演出難以吸引觀眾。此外，臺灣特殊的政治、社會與文化環境，導致臺灣人的母語與漢文、日文書寫之間，有明顯的落差，影響新劇傳播與劇本創作、舞臺呈現。張維賢於一九三六年十一月發表〈談臺灣的戲劇──以臺語戲劇為主〉，討論臺灣新劇難以發展的原因，他分析包括「語言問題（臺灣白話字）尚未解決」在內的八大原因。[49]

舞臺語言是戲劇傳達理念、劇情與跟觀眾溝通的重要媒介，觀眾能瞭解演員使用的語言，當然更能產生共鳴。劇團文本（劇本）使用的文字攸關排演，堪稱一個戲劇創作最根本的部分。新劇界人士常舉傳統戲劇（如京劇、北管亂彈）用臺灣人（福佬人）不瞭解的語言，

48 中島利郎、河原功編，《臺灣戲曲・腳本集》1-5，東京：綠蔭書房，2003 年。
49 其他原因還包括：有財力的人們就算覺得有必要，還是很不積極又不切實際；沒有財力的人們再怎麼焦急也無濟於事；業餘劇團一概不存在；劇場方面沒有任何同情和理解；幾乎沒有任何實際從事劇團的人才；來自警察神經過敏的刁難，以及臺灣幾乎沒有劇作家。（耐霜 [張維賢]，〈談臺灣的戲劇─以臺語戲劇為主〉，《日治時期臺灣文藝評論集（雜誌篇）第二冊》。黃英哲主編。臺南：國家臺灣文學館籌備處。210-215。）

以致與觀眾產生疏遠為例，說明舞臺語言的重要性。[50] 然而，這個說法未必正確，臺灣觀眾所接受的戲劇及其舞臺語言，並不完全侷限在其母語文化，許多觀眾並不排斥有語言障礙的表演，甚至因對其戲劇元素，如情節、音樂、舞臺傳統的尊重，進而產生學習的興趣，並樂此不疲。非福佬語言的北管在臺灣戲劇史的傳播，不但沒有與觀眾「疏遠」，反而因具「官話」、「正音」身分，在臺灣社會流傳程度，絲毫不遜於用「土話」、「白字」的南管、歌仔戲。只有在缺乏「看戲」的社會環境或戲劇本身缺乏魅力時，舞臺語言才會成為觀眾是否接受它的演出、是否觀賞的唯一標準。

日治之前的臺灣戲曲界，歌仔戲尚未興起，不論使用官話或使用閩南語文，因多屬代代相傳，文本書寫與舞臺語言問題尚不明顯。日治之後，殖民地政府初期所推行的文化、教育政策，係採漸進的改良方式，對舊俗、戲曲也予以寬容，[51] 不過，最終的目標，讓臺灣人熟習國語（日本語）殆無疑義。當初高松豐次郎主張以臺灣話搬演「臺灣正劇」，是從殖民地同化論出發的「漸進」措施。臺灣新劇文本應以何種文字書寫、如何書寫？使用何種舞臺語言？直接影響觀眾層次與戲劇發展，但它背後所反映的戲劇與觀眾的互動，毋寧更值得關注。日治時期新劇舞臺語言關鍵不在是否用日語，而在於日語背後所代表的族群與社會文化意義。當時的新劇演出多直接採用日文劇本，亦有不少從中文劇本改編，劇作家創作劇本，可能就如巫永福所感慨的，不管是漢文還是日文，描寫表現能力都不完整，也大打折扣，[52] 巫氏感慨的，還是屬於個人創作性質的文學，需要編、導、演合作、以及在觀眾面前呈現的戲劇問題更大。

50 如張維賢曾說「正音（支那京劇）和福州戲衰微的主要原因是語言完全不通以及收費貴了一點」。（同上註。）
51 邱坤良，《舊劇與新劇：日治時期臺灣戲劇之研究 (1895-1945)》，臺北：自立晚報，1992 年。頁 36-44。
52 巫永福，〈我們的創作問題〉，《臺灣文藝》，1934 年第 1 卷第 1 期，頁 57。

日治時期雖然隨著教育普及與「國語」的推行，懂日語的臺灣民眾逐年增加，但戲劇演出除了語言的熟練度，還包括腔調與語氣，標準較高。新劇演員是否人人精通日語，大有疑問。另方面，觀眾多屬臺灣人，日語程度參差不齊，自然以臺語演出較方便，既能深刻地表現戲劇情節，也能傳達民族情感，凸顯表演特色。戰前的新劇舞臺普遍使用臺語，除了反映戲劇編導、演員的語言能力，也與臺灣本地文化生態有關。然而，臺語的使用並不容易，書寫問題更大，尤其源自閩南各地的口音，隨著在臺移墾過程各族群的混雜，堪稱南腔北調，許多語詞的書寫並未一致，創作者亦不易以臺語直接書寫，而若干時日之後，導演、演員依據劇本所使用的文字以口白唸出，未必完全符合編劇原先設定的語意。不過，相對文學作家常就文學創作應使用何種語文，以及臺灣語文如何書寫，引發多次激烈的論爭，[53] 新劇人士態度相對平和，很少對舞臺文學、語言有所討論，這也反映真正關心、投入新劇的文化人其實有限。

張維賢在一九三〇年六月創辦「民烽演劇研究所」，欲成為「民烽劇團」演員者，須先接受研究所的課程訓練，其中除了演劇與文學、藝術相關的課程，亦安排「臺灣語研究」課程，由連雅堂擔任授課教師，可知張維賢已注意到臺語在表演舞臺的重要性。一九三二年秋，民烽在「永樂座」演出四天，劇目包括易卜生《國民公敵》在內的四齣戲。一九三四年三月底參加在臺日人主導的「臺北劇團協會」「新劇祭」，演出拉約斯美拉原作、張維賢翻譯的《新郎》。這個活動在西門町「榮座」舉行，觀眾以日人占多數，張維賢認為「若用日語演出，現有的民烽團員，需費很多時間，恐怕尚不易演好」，才決定仍以臺語演出。語言既受限制，與日本人觀眾之間交流受到影響，當時主辦人之一的

53 楊逵，〈臺灣的文學運動〉，收於黃英哲主編，《日治時期臺灣文藝評論集》第 1 冊，臺南：國家臺灣文學館籌備處，2006 年。頁 283-286。

中山侑因而大表不滿：

> 文教當局正大聲疾呼普及國語的現在，在鮮明的新劇運動名稱下
> 上演的戲劇卻採用本島語言，這也許是表演者愚昧或國語能力差
> 勁的實證。雖然我們認為採用國語也包含的嶄新的意義…。[54]

　　不過，稍後中山侑思考到日語雖已普及各地，可是不懂日語的大
眾仍多，而「某個問題或思想，是沒有任何語言能勝過他們的傳統語
言的」，因而認為民烽劇團的作法是正確的。[55] 兩人的爭論點其實反映
日治時期臺灣人與在臺日本人因語言、習慣，存在族群間的文化差距，
以及所形成的兩個互不統屬、難以交流的新劇圈。這種情形在中、日
或其他國家殊為少見，也限制臺灣新劇的跨越族群，進一步發展。

　　皇民化運動期間，日本官方的戲劇政策，是要所有劇團用日語，
演出反映皇民精神的新劇（皇民化劇）。當時的職業新劇團劇本書寫
雖用日文，舞臺上的戲劇語言仍以臺語為主，有些劇團因演出頻繁，
劇本創作、排練皆力有未逮，多採幕表戲型式，僅記分場大綱或劇情
概要，由演員即興演出。太平洋戰爭爆發 (1941.12.8) 後的一九四二年
四月，「臺灣演劇協會」與「臺灣興行株式會社」成立，對臺灣戲劇
實施一元化指導與監督、經營，計劃五年內要讓臺灣戲劇全面以日語
演出。然而成效不彰，絕大多數的劇團積重難返，無法以日語演出，
而且一旦劇團精排日語劇，若有演員離團，就難以找人替代，而日語

54 臺北劇團協會原由在臺日本人新劇團體「臺北演劇俱樂部」、「新人座」、「臺北劇集團」聯
　合組成，張維賢的「民烽演劇研究會」是唯一獲邀參加的臺灣人劇團。除了民烽是以臺灣話演
　出，其餘「演劇俱樂部」的小山內薰《孩子》、「新人座演劇研究會」的前田河廣一郎《天涯
　海角》、「臺北演劇集團」的契訶夫《熊》都以日語演出。見中山侑（志馬陸平）。〈青年與
　臺灣（四）──新劇運動的理想與現實〉，《臺灣時報》，1936年。頁 199。
55 見中山侑（志馬陸平），〈青年與臺灣（六）──藝術運動之再省思〉，《臺灣時報》1936年。
　頁 202。收入黃英哲，《日治時期文藝評論集》第 2 冊，頁 145。

劇又常找不到演出地點。再從演員立場，學習日語花費甚多時間，寧可跳槽到不需使用日語的劇團。[56]

皇民化運動時期新劇團演員知識程度不一，極少能完全使用日語，在二千名職業演員中，中學畢業以上的只有十九人，公學校畢業以上的大約六百人，公學校中輟的大約五百人，國（日）語講習所畢業的大約百人，沒接受過教育，完全不懂日語的演員大約七百人，超過總演員數的三分之一。臺灣演劇協會根據劇團日語演出能力，參考其內部組織、演員表演水準，將劇團分為三級：「特級」劇團係指演出完全使用日語者，在五十幾團中只有五、六團；「一級」劇團是演出一半以上用日語者，「二、三級」則是一半以下用日語者。臺灣演劇協會依等級安排訓練課程，內容包括生活習慣、舞臺技術等，以訓練演員，希望能逐漸達到全面「國語化」的目標。[57]

許多在臺日本人作家對此不抱希望，西川滿就曾指出，皇民化運動之前，文化人普遍認為新劇以日語演出，就沒有觀眾，劇團也難以維持，而且：「與其以日本語宣揚日本精神，不如用臺灣話說服他們，更來得有效。但一切與戲劇扯上關係後，便成了謬論，看到演員的素質、品行，就會發現臺灣話與日語並用，而後逐漸全面日語化，全是空口說白話。」[58]

相對職業劇團，青年劇成員多為地方受過日本教育的青年，以日語演出較無問題。桃園「雙葉會」的《阿里山》、臺北「厚生演劇研究會」的《閹雞》等劇，皆以日語演出，被認為演出水準超過一般職業劇團。日治後期定居臺南、曾創作多種劇本並代表皇民奉公會臺北州支部編輯《青年演劇腳本集第二輯》的吉村敏在〈劇作家們一起奮起〉的文章中有一段話：

56 十河隼雄，〈國語劇推進論〉，《演劇通信》，第 7 期，1943 年。
57 松居桃樓，〈臺灣的演劇私觀〉，《臺灣文學》，第 2 卷第 4 期，1942 年，頁 142-153。
58 西川滿，〈演劇と臺灣語〉，《臺灣日日新報》第 4 版，1941 年 11 月 11 日。

全島街、庄各單位所組成的或尚未組成的藝能奉公團，……促使島民每個人的心靈都要塞化。然而，儘管砲臺裡已安置好巨砲，也朝向正確的方向開啟了砲門，但是，如沒有安裝精巧的砲彈，砲臺也無法完成其任務。……身為劇作家的我等首先須燃燒自己，即使化成一把灰燼也不惜獻上我們的靈魂，向此道路精進努力。[59]

戲劇界雖然「要塞化」，但有無「安裝精巧的砲彈」，卻是問題根本所在。

五、日治時期的作家與戲劇——呂赫若演劇的解讀

日治時期的臺灣新劇資料多屬官方文獻、報刊資訊，或文化人的隨筆、日記，極少有劇團、演員的實際演出生活記錄。作家或文藝青年多知道現代演劇的重要性，也是當時支持新劇的重要力量。他們偶在文章（作品）中提到新劇，或在文學組織中設置提倡新劇的部門。一九三一年，以在臺日本人居多的「臺灣文藝作家協會」成立，發行《臺灣文學》，曾計畫成立演劇同盟，可惜沒有付諸實現，而《臺灣文學》雜誌也只一年的壽命。一九三六年八月，「臺中演劇俱樂部」成立，下設文藝、導演、舞臺（照明、音響、設計、效果）、演技四組，名單洋洋灑灑，但成員戲劇資歷如何，受過什麼樣的劇場訓練，在「俱樂部」參與程度如何，有何具體作為，皆不得而知。[60]

59 吉村敏著，邱香凝譯，〈劇作家們一同奮起〉，〈臺灣文學者齊奮起〉，收於黃英哲主編，《日治時期臺灣文藝評論集》第 4 冊，臺南：國家臺灣文學館籌備處，2006 年。頁 485-486。
60 臺中演劇俱樂部成員包括導演組：林朝培、莊遂性、藍紅綠、吳滄洲、楊少民、林益梁、楊逵；演技組：林朝培、葉陶、吳滄洲、楊少民等，除了楊逵青少年時期曾在日本參加前衛座演劇研究所之外，其他導演組、演技組成員劇場經歷皆不詳。

作家（特別是小說家、詩人）身兼劇作家的例子在歐美、俄國、日本、中國皆不乏其例，在日治時期的臺灣卻不多見。原因或在作家雖對戲劇有理念、興趣，甚至發表戲劇作品，但當時劇場條件不成熟，難有專業劇作家的空間。少數參與新劇的作家或著眼於戲劇的草根性與大眾化，或致力劇場藝術的提昇，留下來的作品卻不多。楊逵一向強調「藝術是大眾的」，對戲劇的熱情較放在民間戲劇或「街頭劇」，也曾於戰時在臺中、臺北、彰化三地劇場演出《怒吼吧！中國》。張深切亦認為「以演劇做為大眾的趣味，並加以誘導」，非常有效，「大可以取材於《陳三五娘》、《山伯英臺》以至於《三國志》、《列國志》等作品，由大眾最感興趣的人物中找出如趙子龍這個題材來寫作品，我想一定受歡迎才對。」[61]

楊逵、張深切對戲劇的看法與較重視劇場實務與藝術效果的戲劇家，如張維賢、林摶秋不盡相同，與呂赫若也有差別。出生於臺中潭子的呂赫若興趣廣泛，以人格氣質與音樂、小說創作而備受矚目，他於戰後白色恐怖時期，因臺共地下黨員身分潛逃，最後如彗星般消逝，受到後人的崇敬與同情。二十年來有關呂赫若的研究歷久彌新，除了一般人所熟知的文學作品與音樂生活之外，[62] 他在戲劇活動的表現，也被後人從片斷的資料探索。單從呂赫若遺留下來一九四二至一九四三年的日記，確實處處看到他對戲劇與表演藝術的偏好，不斷出現觀看電影、戲劇、音樂、舞蹈演出的記錄，對戲劇創作尤其展現莫大的熱情。那時的他經常購買戲劇名作，日記中不斷出現「在宮園路買了三本《近

61 《臺灣文藝》北部同好者座談會上發言，座談會記錄刊載於《臺灣文藝》，第 2 卷第 2 期，1935 年 2 月 1 日。

62 呂赫若曾在一篇隨筆中提到龍瑛宗曾問過他到底是要從事音樂還是文學，「我現在只要看到他的名字，就會想到他為什麼要這樣問。要從事文學？還是音樂？這種問法我覺得是出自格局狹窄的思考方式。文學上的修為其實就是一切的修為，如果只會文學，對其他的文化卻一無所知，那這樣的文學也就算不上文學了，尤其如果龍瑛宗看到像現在臉上化妝、穿舞臺裝站在舞臺上的我，不知作何感想？」見呂赫若，〈隨想〉，《臺灣文學》創刊號，1941 年 5 月。

代劇集》，為了將來作為一個劇作家而要努力，每個月要買一本」[63]之類的記錄，也常提到閱讀劇本、提筆創作劇本，以及與友人談論戲劇的心得。他曾連續寫下〈關於臺灣人觀眾〉[64]、〈新劇與臺灣人觀眾〉[65]等文，「很想為臺灣的戲劇運動做些貢獻」、「寫出個好戲劇來」。[66]呂赫若認為「還是戲劇有魅力」，[67]即使到帝國劇場觀賞新交響樂團演奏，都會寫下「以戲劇為專門吧！」[68]。

呂赫若具東京劇場表演經驗，[69]自視甚高，要求較多。他在有樂座看水谷八重子「藝術座」第一次試演會，「最明顯的是戲劇內容貧乏。描寫不足，戲劇上的構成俗不可耐，就算在臺灣也可以做到。」[70]他結束東京的表演生活，回臺灣從事劇本創作，並曾任職臺灣演劇協會的興行統制會社，專管新劇業務，也是出自對臺灣戲劇的使命感。然而，一九四二年五月中旬回到臺灣之後，四處看戲，大量創作，卻對臺灣新劇水準的「低落」深感錯愕與失望。他五月十九日至豐原大舞臺觀看新劇，日記中是這麼寫的：「（所謂新劇）令人錯愕。極端不自然的演出，好像兒童的學習成果發表會。那竟然是成人演的戲劇，令人困惑。最重要的是要有好的劇本，然後是導演，還有演員的訓練。」[71]

63 1942 年 2 月 26 日記，收於呂赫若原著，陳萬益主編，鍾瑞芳譯《呂赫若日記(1942-1944)》，臺南：臺灣文學館，2004 年。頁 72。
64 《呂赫若日記》，1942 年 3 月 22 日。頁 88。
65 《呂赫若日記》，1942 年 3 月 23 日。頁 89。
66 呂赫若在 1942 年元旦的日記裡，除了記下「從事文學艱苦奮鬥第九年」，還特別提醒自己：「一、要多創作。二、戲劇。三、發現美的事物。」這大約也是他短短三十七年人生所追求的目標。
67 《呂赫若日記》，1942 年 4 月 20 日。頁 108。
68 《呂赫若日記》，1942 年 3 月 28 日。頁 92。
69 呂赫若在潭子公學校任教期間，每年暑假都到日本學習聲樂。1939 年，在教滿公學校義務教職六年之後，呂赫若辭去教職前往日本東京，受聲樂家長坂好子個人指導，隨後陸續將妻子兒女接往日本同住。為了養家活口，呂赫若曾在「歐文社」編輯部編輯字典，月薪 85 圓。之後透過長坂好子推薦，進入「東京寶塚劇團」演劇部，擔任合唱團合唱，或是擔任知名聲樂家演唱時的合聲。他曾學習歌舞劇，並隨團在東京日比谷劇場、日本劇場、東寶劇場等地演出。參見呂芳雄，〈追記我的父親呂赫若〉，收於呂赫若原著、林至潔譯《呂赫若小說全集》（下），台北：印刻，2006 年。頁 709-710。
70 《呂赫若日記》，1942 年 3 月 18 日。頁 86。
71 《呂赫若日記》，1942 年 5 月 19 日。頁 127。

　　呂赫若從劇場元素衡量當時的臺灣新劇，也點出問題所在。一九四二年九月，呂赫若在《興南新聞》發表〈新劇與新派〉，除了高度肯定日本新劇極力追求寫實主義的情況，對於臺灣所謂新劇氾濫的情況有所批判：

> 有一陣子，臺灣新劇的急速興起，讓熟知新劇困難的人著實吃了一驚，豈知只有相對於舊劇的「新式戲劇」的意義，無視「新劇」在戲劇世界中早已儼然存在，竟然有人敢將這種「新式戲劇」以「新劇」之名在台灣表演，實在令人氣憤；但最近「新派」一詞出現的次數也很頻繁，因為新式戲劇乃台灣戲劇，所以稱為新劇的話，或許有人會覺得天真而一笑置之，但關於「新派」這個字眼，只能苦笑而已……。[72]

　　他對當時幾十個職業劇團的觀感是：「盲者不畏蛇與回鍋洋菜──無知者不知所懼，並且中看不中用」，[73] 尤其對許多新劇團一味學習日本新劇深不以為然。顯現他對當時許多劇團打著新劇的旗號，以為可與日本的新劇、新派並駕齊驅，氣憤不已。因為以新劇或新派為名，就必須要有一定的內容與條件，而它並非能輕易達成的。[74]

　　呂赫若極力主張商業劇場「無用」，因為它視演劇文化如無物，然而他所期待的臺灣劇場，當時無論劇本、導演、演員，皆屬於結構性的匱乏，並非一年半載就可讓日本的演出水準「就算在臺灣也可以做到」。根據《呂赫若日記》，他在臺灣看到的戲，無論臺灣人的演出，或日本人的演出，幾乎都不滿意：十二月二日「去榮座看戲劇大會《國民皆兵》（中山侑導演），中途即出場」、[75]「下午在新舞臺看

72 呂赫若，〈新劇と新派〉，《興南新聞》第四版，1942 年 9 月 8 日。
73 《呂赫若日記》，1943 年 4 月 4 日。頁 320。
74 《呂赫若日記》，1942 年 12 月 6 日。頁 250。
75 《呂赫若日記》，1942 年 12 月 6 日。頁 250。

『樂劇大臺北』，在永樂座看『南進座』的戲劇。一想到這就是一流劇團嗎？就覺得難為情」；[76] 二月十九日「和廣瀨部長徒步去萬華劇場參觀新舞劇團，那種生活是不可能產生好戲劇的」；[77] 五月五日「去新舞臺看『百月劇團』，看其當紅女演員林美枝子，低能白痴的美人」；[78] 五月二十五日「去新舞臺看『國風劇團』的練習，對帶有習氣的演技無法領教，首先，導演就不好」。[79] 七月十二日去大稻埕的第一劇場看「藝能（娛樂）文化研究所」的戲劇練習之後，感想是「沒什麼看頭，我不承認自我意識」。[80] 七月二十五日去臺北市公會堂看「興南新聞社」「藝能文化研究所」《赤道》彩排，也不客氣地寫下：「機械人演戲，毫無妙趣可言」。[81]

　　呂赫若在一九四二至四三年的一年多，大概只看到一齣好戲：桃園「雙葉會」演出林搏秋 (1920-1998) 導演、簡國賢 (1917-1954) 編劇的《阿里山》「相當好，令我感動讚賞」。[82] 根據《呂赫若日記》，他曾在短短一年多至少完成八個劇本：《百日內》（原名《家風》，獨幕劇）、《結婚圖》（大眾劇劇本）、《林投姐》（廣播劇）、《高砂義勇隊》、《演奏會》（廣播劇）、《日本之子》、《源義經》（布袋戲劇本）、《麒麟兒》（廣播音樂劇）。[83] 他劇本創作的多產與至興行統制會社負責新劇業務有關，也曾受明光新劇團、小西園布袋戲劇團委託編寫劇本，但未見後續，這些戲劇作品多未保存與流傳，也未曾看到相關的評論。呂赫若在執筆創作劇本《高砂義勇隊》期間，就常在日記上寫著「無

76 《呂赫若日記》，1943 年 2 月 6 日。頁 287。
77 《呂赫若日記》，1943 年 2 月 19 日。頁 294。
78 《呂赫若日記》，1943 年 5 月 5 日。頁 338。
79 《呂赫若日記》，1943 年 5 月 25 日。頁 348。
80 《呂赫若日記》，1943 年 7 月 12 日。頁 375。
81 《呂赫若日記》，1943 年 7 月 25 日。頁 382。
82 《呂赫若日記》，1943 年 1 月 17 日。頁 275。
83 垂水千惠著，張文薰、鄒易儒譯，〈1942 年——1943 年呂赫若之音樂、演劇活動〉，《戲劇學刊》第 8 期，臺北：國立臺北藝術大學戲劇系，2008 年，頁 468-479。

聊」、[84]「寫《高砂義勇隊》的第二幕，很無聊」。[85]不過，他對《結婚圖》頗有自信，「相信能產生出有意思的戲劇」，[86]受臺灣演劇協會委託創作的劇本，從動筆到完成花了九天。

　　呂赫若反對臺灣人模仿日本「內地劇團亞流」，他在五月二十九日於榮座看國風劇團的舞臺練習，日記中就批評「演員雖很熱心，但導演不行，而模倣內地戲更是不應該」，[87]五月三十一日的日記又再發一次牢騷：「本島人模倣內地戲的亞流值得高興嗎？」[88]但他反對的是內地的「亞流」以及「模仿內地」，[89]把內地的演劇文化水準降低，[90]他說如果具有演劇相關學識的話，應知道「現在的臺灣新劇被稱之為『新劇』是多麼滑稽的一件事」。[91]他對劇場有看法，但僅有劇本創作經驗，兩度主導發起創立的新劇團都未能順利誕生，之後雖然也名列「厚生演劇研究會」發起人，卻未能積極投入。他在興行統制會社的工作與演劇相關，並寫出《高砂義勇隊》、《日本之子》、《源義經》等劇本，但他似乎只將它們當成換取報酬的勞力成果，在他自己編列的作品年表中，都不見這幾個劇本的蹤跡。[92]

　　呂赫若的劇場人生反映了甚麼？日本學者藤井省三撰寫〈呂赫若與東寶國民劇──自入學東京聲專音樂學校到演出「大東亞歌舞劇」〉，[93]詳細描繪出呂赫若在東京的舞臺生活中，秦豐吉配合國民演劇運動並試驗其「大東亞舞臺藝術」主張的背景，卻終究無法觸及呂

84 《呂赫若日記》，1943 年 1 月 22 日。頁 278。
85 《呂赫若日記》，1943 年 1 月 23 日。頁 279。
86 《呂赫若日記》，1942 年 9 月 5 日。頁 194。
87 《呂赫若日記》，1943 年 5 月 29 日。頁 351。
88 《呂赫若日記》，1943 年 5 月 31 日。頁 352。
89 《呂赫若日記》，1943 年 5 月 29 日。頁 351。
90 呂赫若，〈新劇と新派〉，《興南新聞》第 4 版，1942 年 9 月 8 日。
91 呂赫若，〈演劇教養的必要〉，《興南新聞》第 4 版，1944 年 2 月 23 日。
92 在呂赫若親筆所列的年表作品中，僅舉《百日內》、《結婚圖》、《林投姐》、《演奏會》四部作品，或許反映他對自己許多作品也不滿意。見註 83。
93 藤井省三著，張秀琳譯，〈呂赫若與東寶國民劇──自入學東京聲專音樂學校到演出「大東亞歌舞劇」〉，收於陳映真等著，《呂赫若作品研究：臺灣第一才子》，臺北：文建會，1997 年。頁 265-295。

赫若的東寶經驗，至於呂赫若返臺後的小說、戲劇創作是否受到其參加「大東亞舞臺劇」演出的影響，都只能「期待有關呂赫若回臺後傳記研究的更上一層的進展」。[94] 日本學者垂水千惠認為，呂赫若視戲劇為其「文學與音樂的結合點」，滿懷對戲劇的熱情，但在展現企圖的同時，對臺灣的演劇環境感到不滿，也不認同由官方主導的演劇改革，其演劇之路屢屢受挫。垂水把原因歸咎一九四○年代臺灣演劇界「畸形」環境，認為呂赫若在未能成立自己新劇團的情況下，厚生演劇研究會的實權又掌握在林摶秋手中，呂赫若的劇本沒有被採用的空間，「對演劇的熱情也遽然冷卻」。[95]

然而，日治時期臺灣新劇發展生態以及所面臨的困境，又豈在一九四○年代才出現「畸形」？它從二○年代以降原本就處於一個體質不良的環境，尤其戲劇以演出為目的，創作的過程與呈現與文學不同，文學可憑作家一人獨立完成，戲劇則需要一定的條件。但若因而認為呂赫若懷才不遇，或遭受排擠，則又言過其實。呂赫若回臺之後，從臺灣演劇協會到各劇團，紛紛請他擔任重要職務或創作劇本，可謂備受期待，也備受禮遇。他在日記中常提及與林摶秋的交往，為何有厚生被林摶秋「把持」之說，令人不解。從呂赫若現存日記觀察，這位有東京劇場經驗的才子即使想「以戲劇為專門」，未必能委屈自己來與別人合作，尤其是帶商業性質的劇團或被他視為才情平庸的人。他一方面對戲劇深具理念，一方面卻又充滿孤傲、不滿之情，頗能反映當時像他這樣的藝術家之苦悶。他們有其專業（如小說、美術、音樂），也對新劇具有熱情，明瞭戲劇的社會與文化功能，卻多半心有餘而力不足，未必能有真正的行動，或雖有行動也未必能有圓滿的結果。

呂赫若在新劇方面缺乏成績，並非否定他的新劇理念，更非忽視

94 同上註。
95 垂水千惠著，張文薰、鄒易儒譯，〈1942 年──1943 年呂赫若之音樂、演劇活動〉，頁 82。

他的才氣，而是反映了日治時期臺灣新劇的本質以及生態環境。縱使才情如呂赫若，也沒有能力與條件為「臺灣戲劇運動做些貢獻」。日治臺灣新劇缺乏動人的作品，同樣反映日治時期文化人、作家或因劇場能力不足，無法克服環境限制，或因眼高手低、空談理論，導致戲劇理念無法落實，否則，豈會因為未能與厚生合作就熱情凋萎。然而，他們對新劇的看法，卻因為留下文字記錄，加上他們的人格特質與文學形象，成為研究日治時期新劇活動的重要資料。若單純從其理念追索臺灣劇場的脈絡，結果往往雷大雨小，無「具體」的發現。

六、結語

　　臺灣現代戲劇肇始於二十世紀之初的日治時期，在時間上稍後於日本與中國，並深受兩國影響。從日中現代戲劇發展初期的一些重要因素與臺灣相互印證，除了瞭解日治時期臺灣新劇元素的來源與變遷，更能看到它的體質之所以形成，以及問題的關鍵所在。首先殖民地的政治地位，以及所受國際大環境與殖民母國政治因素的影響，加上戲劇所需具備的文化體質與社會條件，使得臺灣新劇缺乏能量，也沒有累積能量的機會，成就難望日中兩國戲劇之項背。日本新派戲劇在十九世紀末隨著明治維新運動而展開，並影響中國、臺灣新劇的產生。中日兩國在新派戲劇、新劇成形之前，都有來自傳統戲劇界的改革運動，並以戲曲元素作為舞臺創新的手段，分別產生日本壯士劇、書生劇等各種名目的新派劇，以及中國戲曲界的時裝新戲、時事新戲。日治時期臺灣社會面對新的文化思潮，未曾出現戲曲藝人自身的革新，也少見文人作家、知識分子主導戲曲改良運動。

　　二十世紀初臺灣接觸非傳統戲劇型式的新劇，先後從日本、中國，直接引進商業路線的「改良戲」，並未引發殖民地的劇場文化思考。

東京的臺灣學生曾於一九一九年組織業餘劇團，在中華會館演出《金色夜叉》、《盜瓜賊》等劇。留日學生回臺後，雖曾組織「學生聯盟」投入新劇運動，張深切後來也先後組織「草屯炎峰演劇研究會」(1926)、「臺灣演劇研究會」(1930)，皆屬短暫性的活動，並未如一九〇七年中國留日學生組織「春柳社」，揭開中國新劇（文明戲）的序幕。[96]一九二〇年代中期臺灣文化協會主導的啟蒙運動，掀起文化劇、新劇風潮時，有關劇場內涵與呈現藝術仍在摸索階段，此時的日本、中國現代戲劇早已多元化展開。[97]

二十世紀初期，日本、中國先後搬演西方、俄國經典劇作及各種當代戲劇流派作品，而日本在一九二〇年代中進入新劇時代，中國則於三〇年代前後展開話劇運動，期間的發展過程雖然多元多變，基本上仍然循序漸進。日本的新派劇、新劇或中國的文明戲（新劇）、話劇代表現代戲劇發展前期的不同階段，彼此對「新劇」一詞的概念亦有差異，卻各有清楚的意義。相對地，日治時期臺灣新劇從萌芽到發展，脈絡隱晦不明，很難看出期間的興替與清楚的戲劇流派。即使歷經數十年的發展，並有八年皇民化劇淬鍊的「新劇」，始終散漫不振，

96 中國新劇（文明戲）從 1907 年，以李叔同 (1880-1937) 及歐陽予倩 (1889-1961) 等留日學生組織「春柳社」，演出《茶花女》、《黑奴籲天錄》揭開序幕。稍後，曾經留學日本的王鐘聲（約 1874-1911）領導的「春陽社」也開始用燈光、布景，以分幕形式在上海劇場演出，用鑼鼓伴奏，演員著西服、唱皮黃、念引子和上場詩，揚鞭登場。另方面，教會學校（如天津南開學校）以對話為主的新劇也持續發展，任天知則組織「進化團」(1910) 在長江中下游各大商埠巡迴表演，成員包括汪優游、陳大悲等人。辛亥革命發生之初，春柳社員陸鏡若回國，在上海成立「新劇同志會」(1912)，延續「春柳社」的演劇傳統，並在江浙巡迴演出，此時中國新劇運動達到高潮。1914 年「新劇同志會」回到上海，建立「春柳劇場」，不過，隨著陸鏡若的逝世 (1915) 而解散。參見瀨戶宏，《中國演劇の二十世紀》，東京：東方書店，1999 年。頁 12-19。

97 日本不僅新派劇開枝散葉，呈現不同風格的流派，由出身坪內逍遙主導的「演劇研究所」之澤田正二郎於 1917 年創辦的新國劇也趨勢崛起。（新國劇編 1967）現代戲劇運動不停歇地持續前進，各流派都有劇場特點，重要劇團、戲劇家、代表性劇目；1924 年小山內薰 (1881-1928) 放棄以往依靠歌舞伎演員演新劇的觀點，主張培養新演員，與土方與志 (1898-1959) 成立「築地小劇場」時，日本現代戲劇已趨於成熟。中國從「春柳社」到文明戲，1910 年代初期因惡性競爭，走上商業化與庸俗化，演出內容多屬兒女私情與家庭瑣事，愛美劇到 20 年代初期，現代話劇運動因惡性競爭，藝人流品混雜，飽受社會批評。1921 年，汪優游、陳大悲、歐陽予倩等人提倡非職業的愛美 (Amateur) 戲劇運動，主張戲劇的「教化的娛樂」功能，引起熱烈回響，打破資本主義壟斷，建立排練制度。而後愛美劇雖然消沉，卻也開啟 20 年代以田漢、洪深等戲劇家為主力的現代話劇運動主流。

並沒有出現全島性較受矚目的劇作家、作品、導演與明星演員，也沒有凝聚更多劇場能量，產生較大的影響力，所呈現的是，因歷史的不幸而未曾完成，也永遠沒有機會完成日本時代一頁現代戲劇史的缺憾。

日治臺灣新劇史上較具戲劇運動規模的，應是皇民化運動時期推動的皇民化劇，不僅時間較長（約 1937-1945），範圍也涵蓋全臺灣的戲劇界，不過，這是日本官方主導、由上而下的新劇運動，演唱中國古代故事的傳統戲曲被禁止，劇團要存在，演員要演出，都需配合皇民化運動的精神目標與管理規範。許多歌仔戲班與少數的布袋戲、皮影戲班改頭換面，打著皇民化劇旗號，換湯不換藥，演出著時裝的新劇，或日本風格的時代劇。另外，各地戲曲子弟團停止活動，現代的子弟戲——各地文化青年業餘的青年劇表演代之而興，官方選定的表演團體——演劇挺身隊也在各地「移動」演出。不論職業新劇團或業餘劇團，在舞臺形式與戲劇內容上都走新劇路線，但品類蕪雜，此時的新劇已與二〇、三〇年代大不相同，大多偏向戰爭期間呼應時局的戲劇內容。單從「量」而言，從二〇年代至一九四五年日本投降，與臺灣新劇相關的文獻資料，包括劇本、官方論述、報刊報導與文人理念陳述，並非少見，然而，這些資料多屬對新劇主觀性的期待，或一般性泛泛之論，不能作為臺灣新劇蓬勃、普及的佐證。

戰後國民政府接管臺灣，臺灣五十年的日治歷史在許多方面（例如農業、水利工程）扮演承先啟後的階段，但演劇部分未必如此，鑑於「過去臺胞既受奴化教育，對於國家觀念、民族意識無法涵養」，[98] 國語戲劇成為「正統」，並全面推行，臺灣原有以日語、臺語為主的新劇傳統被邊緣化，甚至被視為推行國語話劇的阻力。[99] 在如此戲劇環

98 九歌，〈如何推動臺灣劇運〉，《臺灣新生報》，1946 年 9 月。
99 當時有一篇出現在報刊的文章，可反映「國語話劇界」的看法：光復一周年的臺灣，對這祖國新型的話劇，還是陌生得很，或竟還沒有領略到它的意義，這真是一件憾事，且有提出以臺灣話演出的要求，那就完全誤解了話劇的意義，同時也失掉了話劇是中國整個新型綜合藝術的意味。見張望，〈展開臺灣的話劇運動〉，《臺灣新生報》，1946 年 9 月 21 日。

境下，雖仍有臺語新劇在各地戲院作商業演出，並在一九五〇年代中期興起的臺語片風潮中扮演重要腳色，但日治的新劇傳統基本上已無地位可言。[100]

　　相對新劇的艱難處境，古老的南管戲曲、北管戲曲、京劇、布袋戲、傀儡戲、皮影戲以及新興的歌仔戲，反而隨著日治社會經濟環境，而有較大的發展空間。當時的文化人多視傳統戲曲及其演出活動膚淺、低俗，阻礙社會進步，歌仔戲更被認為動作淫蕩、破壞善良風俗，乃殖民地政府用來麻醉臺灣人民的工具。[101] 雖然文化人鄙視，戲曲依舊在民間廣泛流傳，即便在皇民化運動期間受到壓制、扭曲，被迫注入東洋與現代元素，逐漸發展多元化風格的表演形式，並在戰後的臺灣快速恢復生機，繼續活躍於民間，而隨著社會變遷，展現不同風貌。

100 邱坤良，《新劇與臺語片互動關係之研究—1955-1970》，國科會研究報告（未刊），1997年。
101 邱坤良，《舊劇與新劇：日治時期臺灣戲劇之研究 (1895-1945)》，頁 188-201。

第六章

林獻堂看戲
——《灌園先生日記》的劇場史觀察

一、前言

　　日本殖民統治時期的臺灣，民族主義、階級對抗與殖民統治之間的衝撞，在既有文化脈絡與生存環境之間經常發生，而戰後面對國民政府威權統治，回顧日治時代的社會文化運動，經常採用新／舊、反日／親日兩分法，一九二○年代新舊文學論戰即為一例。一九二四年張我軍（一郎）在《臺灣民報》一篇批判傳統文學的文章，首開戰火，引發連橫的反擊，[1] 當時加入論戰的人很多，新舊文學也被兩分，有人還明確指陳，主張白話文、新文學的文章多刊登在《臺灣民報》，而舊文學的大本營則在臺灣總督府的機關報《臺灣日日新報》。[2]

　　當時的文化界針對新文學運動與白話文問題分類廝殺是事實，新舊分類也有其代表性與方便性。然而，兩份屬性不同的報刊分別代表新／舊文學、白話／文言的大本營？

　　眾所周知，日治時期反對殖民統治，提倡新文化運動，為農工階層發聲的文化人，多半圍繞臺灣文化協會、農民組合、民眾黨行事，如果連橫作為舊文學的代表，他所創辦、主編的《臺灣詩薈》詩人陣容中，

1 《灌園先生日記》的劇場史觀察張我軍在《臺灣民報》第 2 卷第 24 號（1924 年 11 月 21 日）發表的〈糟糕的臺灣文學界〉，批判「臺灣的一班文士都戀著壟中的骷髏，情願做個守墓之犬，在那裡守著幾百年前的古典主義之墓。」隨即引起連橫在《詩薈》第 10 期（1924 年 12 月）的反擊，「今之學子，口未讀六藝之書，目未接百家之論，耳未聽離騷樂府之音，而囂囂然曰：漢文可廢，漢文可廢，甚而提倡新文學，鼓吹新體詩，秕糠故籍，自命時髦，吾不知其所謂新者何在！」張我軍再於《臺灣民報》第 2 卷第 26 號（1924 年 12 月）發表〈為臺灣文學界一哭〉，又於《臺灣民報》1925 年元月連續發表〈請合力拆下這座敗草叢中的破舊殿堂〉（3 卷 1 號，1925 年 1 月 1 日），以及〈絕無僅有的擊缽吟的意義〉（3 卷 2 號，1925 年 1 月 11 日），從而引起新舊文學論戰。

2 楊雲萍認為，這時候的新文學方面是以《臺灣民報》作舞台，舊文學的陣容則是《臺灣日日新報》、《臺灣新聞》、《臺南新報》等臺灣三大報紙和《黎華報》，見「北部新文學、新劇運動座談會」發言，《臺北文物》，3 卷 2 期，（1954 年 8 月）。頁 7；陳芳明更說：「新文學陣營係以抗日運動的機關報《臺灣民報》為堡壘，舊詩人則是以親日的報紙為依靠，更確切地說，求新求變的是屬於民間刊物，而守成不變的則向官方靠攏。」見《殖民地摩登：現代性與臺灣史觀》，臺北：麥田出版社，2004 年。頁 36-40；相同內容又出現於《臺灣新文學史》，臺北：聯經出版公司，2011 年。頁 71-76。黃美娥則認為二十世紀部分傳統文人已展開現代文明的追尋，新舊文學的決裂與對立不是考察臺灣文學由「舊」到「新」發展進程的唯一視角。黃美娥，〈尋找歷史的軌跡：臺灣新舊文學的承接與過渡 (1895-1924)〉，《臺灣史研究》，11 卷 2 期（中研院臺灣史研究所，2004 年 12 月。頁 145-183）。

有多少人是臺灣文化協會或反日團體成員，例如曾任文協協理、因「治警事件」入獄的林幼春。被張我軍抨擊為「詩界的妖魔」的「擊鉢吟」，首倡者是民族意識強烈的霧峰林痴仙（朝崧），[3] 而反對「擊鉢吟」者，豈只張我軍，連橫曾於一九〇七年撰文批評「（擊鉢吟）遊戲也，可偶為之，而不可數，數則詩格自卑，雖工藻績僅成土苴……」。[4]

如果新文學陣容以《臺灣民報》為堡壘，舊詩人是以親日的報紙為依靠，與新文學作家連繫密切的新劇（現代戲劇）是否也能依此簡單分界？作為「臺灣人唯一言論機關」的《臺灣民報》及其由週刊改組成日刊的《臺灣新民報》，經常批判傳統戲劇，尤其是歌仔戲。被視為「新劇第一人」的張維賢在相關論述中與回憶錄中，更常展現新劇的「運動性」思維，而首先要打倒的對象就是傳統戲劇。日治時期的新劇與新文學／新文化運動似乎也被理所當然地連成一線。[5] 在殖民時期，各種新文化運動紛至沓來的年代，士紳、文化人、文學作家「理想」的戲劇是否涇渭分明？

林獻堂 (1881-1956) 是日治臺灣史的指標人物，其一生基本上就是臺灣人的歷史。他是傳統地主、資產階級，又是文協、新文化運動的領導人，當時臺灣重要政治、文化運動人士幾乎都與他有所往來。他七十五年的人生，[6] 留下二十餘年的日記，從昭和二年 (1927) 到民國四十四年 (1955)，亦即從四十六歲至七十四歲（過世前一年）。林獻堂四十五歲之前的日記並未保存，[7] 雖不齊全，但因特殊的歷史地位，加

3 林獻堂 1931 年在為林痴仙的《無悶草堂詩存》作序文云：「回憶三十年前，兄嘗以擊鉢吟號召，遂令此風靡於全島。有疑難之者，兄慨然曰：『吾故知雕蟲小技，去詩尚遠，特藉是為讀書識字之楔子耳』。嗟乎！兄非獨擅為擊鉢吟已也；且今之無悶草堂集中，亦體兄之意，不錄擊鉢吟。然而吾必述是寥寥數語者，以為非此則不足以知其人而讀其詩也。」參見林獻堂，〈林序〉，收於林朝崧《無悶草堂詩存》，臺灣文獻第七十二種，1960 年，頁 3。

4 連橫，〈餘墨〉，收於《臺灣詩薈（下）》19 號，南投：臺灣省文獻會，1992 年。頁 466。

5 耐霜（張維賢），〈臺灣新劇運動述略〉，《臺北文物》，3 卷 2 期，1954 年 8 月，頁 83-85。張維賢〈我的演劇回憶〉，《臺北文物》期數相同。頁 105-113。

6 林獻堂的生平事略，可參見黃富三，《林獻堂傳》，南投：國史館臺灣文獻館，2004 年。

7 在林獻堂中晚年的二十八年日記中，缺乏昭和 3 年、11 年 (1928、1936)，昭和 14 年 (1939)10 月 27 日、民國 35 年 (1946)3 月 1 日至 5 日、民國 41 年 (1952)9 月 25 日、民國 44 年 (1955)10 月 31 日至 12 月 31 日亦缺。

上他寫日記是便於查索舊事，對時人時事的反應也很直接，重要性可想而知，[8]《灌園先生日記》的發現與整理、出版，本身就是一部動人的傳奇。[9]誠如主持《灌園先生日記》註解與出版計畫的許雪姬所云：「凡是日治、戰後台灣人物的研究，非參閱林獻堂日記不可，在目前臺灣史的研究資料中，其連續性、重要性尚無出其左右者。」[10]

許雪姬並解讀林獻堂日記在臺灣政治、經濟、林家家族史與近代文化研究的史料價值，她在敘及林獻堂及其家人的戲劇生活時，云：「日記中林獻堂將家人所看的每一齣戲的名稱都記錄下來」，[11]其實並不盡然，林獻堂日記看戲的次數雖不少，但記述極其簡略，多數只記「戲園觀劇」而已，要由這些看戲記錄作為探討臺灣近代戲劇的素材，並不可能，此所以學界雖已有若干以林獻堂日記內容探討臺灣政治、社會與經濟、文化問題的論文，[12]亦有討論林獻堂與其家族的音樂、體育與休閒娛樂的論述，[13]卻極少觸及戲劇部分。

學術界對於這位日治臺灣民族運動史代表人物，似乎很難與戲劇拉上關係，看戲在林獻堂的社交生活中，大概也屬於微不足道的小事。然而，不管林獻堂如何記錄看戲經驗，《灌園先生日記》的確有助於

8 葉榮鐘編《林獻堂先生紀念集》時，曾向林攀龍借閱林獻堂日記十六冊，從 1927 年到 1945 年，中間缺 1928 年、1936 年及 1939 年。葉榮鐘推測，1928 年因為患頭暈之疾，同時又有《環球遊記》在《臺灣民報》刊載，故無暇寫日記。1936 年林獻堂參加《臺灣新民報》社組織的華南考察旅行團，日本軍部利用《臺灣日日新報》對林氏的發言加以扭取渲染，惹出「祖國事件」。為安全計，將部分日記焚燬，該年份亦在其中。1939 年則因折足臥病，故缺。1974 年在東京發現林獻堂日記六冊，起自 1948 年到 1955 年止。1946 和 1947 兩年，林氏參與「臺灣光復致敬團」，任彰化銀行董事、臺灣省政府委員等重要事蹟，這兩年日記缺失的原因，據林雲龍說法，極有可能被焚燬。參見葉榮鐘，〈關於林獻堂的日記〉（原件手稿未刊，清華大學圖書館藏《數位典藏與數位學習聯合目錄》），網址 http://catalog.digitalarchives.tw/item/00/29/52/bc.html（瀏覽日期：2012 年 5 月 29 日）。
9 林博正，〈《灌園先生日記》序〉，附於《灌園先生日記》各冊之前，《灌園先生日記》的標題是後人冠上。
10 許雪姬，〈《灌園先生日記的史料價值》，收入《灌園先生日記（一）一九二七》，臺北：中央研究院，2004 年。頁 6。
11 許雪姬，〈《灌園先生日記的史料價值》。
12 參見《日記與臺灣史研究──林獻堂逝世五十周年紀念論文集》上下冊，臺北：中央研究院臺灣史研究所，2008 年。
13 如高雅俐，〈音樂、權力與啟蒙：從《灌園先生日記》看 1920-30 年代霧峰士紳的音樂生活〉，收入許雪姬編，《日記與臺灣史研究：林獻堂先生逝世 50 週年紀念論文集》（下冊），臺北：中央研究院臺灣史研究所，2008 年。頁 841-902。

現代人瞭解日治時期臺灣戲劇生態。林獻堂如何看待戲劇？在他的身上能觀察出哪些戲劇現象？日記中對戲劇簡略註記，是否代表一般士紳，雖把看戲視同娛樂，卻又無甚「值得」詳細記錄的生活態度？

本文擬針對林獻堂的戲劇生活，探討日治時期士紳階級與文化人的戲劇生態，並進一步從《灌園先生日記》對日治臺灣劇場史的若干問題作觀察，包括林獻堂與當時的新劇運動人士的互動如何？彼此的戲劇觀有何不同？他對於當時勃興、卻飽受新文化運動人士抨擊的歌仔戲，採取什麼態度？這些都是日治臺灣戲劇史值得探索的議題。

二、《灌園先生日記》的戲劇資料

霧峰林家是鄉紳世家，林獻堂是士紳、傳統詩人、民族運動人士，也是個藝文愛好者，接觸面很廣。他到國外旅遊時，常看美術展覽與音樂、戲劇表演，曾對英國莎劇演員哈拔忒黎被頒授爵位又豎立銅像，感慨地說：「西人之欽敬藝術家如是，故其藝術蒸蒸日上，良非無故也。若東方人則反是，東方人所立的銅像皆是軍人與政治家，未聞為藝術家而立銅像，藝術之不振亦良非無故也。」[14] 這段文字基本上可反映他的戲劇觀。

林獻堂宅第擁有鋼琴，並聘請老師至家中教琴，家中至少三臺蓄音機及眾多唱盤。林獻堂與當時的音樂人士多有交往，也常出席音樂會與舞蹈表演會。[15] 他本人能彈鋼琴、三絃，一九三三年四月二日，與一新會親族多人到新舊校長及教員之送迎會講堂，有人在新購的鋼琴彈奏助興，林獻堂「亦被指名而奏一曲」，[16] 但彈奏哪首曲子，則未記錄，

14 林獻堂著〔1927〕，許雪姬編，《灌園先生日記（一）：一九二七年》，頁 218。

15 同註 13。

16 林獻堂著〔1933〕，許雪姬、呂紹理編，《灌園先生日記（六）：一九三三年》，臺北：中央研究院臺灣史研究所籌備處，中央研究院近代史研究所，2003 年。頁 132。

亦不知他琴藝如何。他曾感慨「奏ピヤノ (piano) 進行曲二條，二十年所學今日重奏，手指如柴已不能協韻矣……」，[17] 事實上，親友談論他的文章甚多，也沒有人提及他的這項嗜好或專長，由此推論，他的琴藝應非太高明，而且不常演奏。

　　林獻堂到劇院（戲園）看戲並非被迫應酬，多半主動邀人，但在日記裡他至多只是註明戲院名稱（如霧峰座、樂舞臺），其餘劇團、劇目與情節、演員、文武場、演出狀況或看戲的心得，都鮮少交待，大多只有類似「……八時招廉清、成龍往戲園觀劇，五弟、六龍亦往觀，余僅看三十分即歸來也。」的「戲園觀劇」記述而已，[18] 幾乎隻字不提觀賞意見。如此看戲「心得」，不能單純代表他外行，因為任何人皆可對戲文、後場音樂、唱腔、前場程式化動作或武打形式，作個人意見的抒發，林獻堂觀賞戲劇似乎重在與家人、賓客聯誼，行禮如儀，注重氛圍而已。根據《灌園先生日記》，林獻堂觀賞的表演，大致可分四類：

1. 外國戲劇、歌舞：

 觀賞地點多數在日本或國外遊歷時，少部分則在臺灣。

2. 電影（活動寫真）：

 林獻堂對當時新興的電影興趣濃厚，經常偕同家人、親友至戲院看電影，在國外時亦有看電影的記錄。

3. 傳統戲劇：

 林獻堂觀看中國或臺灣傳統戲曲的機會很多，欣賞的劇種包括上海京班、福州京班、臺灣本土京班（宜人園）、潮州戲、歌仔戲班……。顯示他觀賞戲曲興趣廣泛。看戲的場所又可分兩類型。

17 林獻堂著〔1940〕，許雪姬、張季琳編，《灌園先生日記（十二）：一九四〇年》，臺北：中央研究院臺灣史研究所，中央研究院近代史研究所，2006 年。頁 39。
18 林獻堂著〔1933〕，許雪姬、呂紹理編，《灌園先生日記（六）：一九三三年》。頁 42。

（1）劇院（戲園）「內臺」的演出。

（2）在林家宅第或「公地」看戲，後者即「外臺」演出，目的
在酬神、祭祖、配合家族喜慶或地方性活動，演出的團體
有子弟團與戲班。

4. 文化劇：

文化劇是日治二〇年代臺灣文化人表演的現代戲劇，與傳統戲
曲形式不同。《灌園先生日記》經常出現霧峰一新會的文化劇
演出與討論會，亦曾提及張深切、張維賢等當時著名的新劇運
動人士。

《灌園先生日記》也提到布袋戲皇民化劇的特殊表演風格，
一九四二年一月二十四日日記云：

（戲園）觀「楊文廣平南蠻十八洞」得日本武士神仙之助乃得成
功之人形劇數十分間。[19]

敷演楊家小將「平閩十八洞」情節的布袋戲，「得日本武士神仙
之助，乃得成功」，反映當時皇民化劇的演出生態。

觀察林獻堂日記中的看戲心得，應與夫人楊水心的日記一併參照。
霧峰林家女人多有寫日記的習慣，楊水心與林紀堂夫人陳岑可為代表，
但兩人寫日記都不勤快。現存的《楊水心日記》雖然前後十五年 (1928-
1942)，但各年所記多則數十日，少則連續數月空白。林獻堂日記裡稱
楊水心為「內子」、「內人」，楊水心日記裡稱呼林獻堂為「主人」，
係依日語用法。楊水心看戲多陪伴「主人」同往，如果「主人」忙碌

19 林獻堂著〔1942〕，許雪姬編，《灌園先生日記（十四）：一九四二年》，臺北：中央研究院
臺灣史研究所，中央研究院近代史研究所，2007 年。頁 28。

或不在臺灣，則由女兒關關或其他家人作陪，有時亦由家中女傭伴隨。

　　林獻堂對來臺公演的中國京班興致頗高，夫人楊水心相較「主人」，有過之而無不及，影響所及，林獻堂諸子、媳、女、甚至家裡傭人亦喜歡看京戲。清末、日治之初以降，中國大陸的京班常至臺灣表演，吸引甚多觀眾，地方大族亦以觀賞「祖國元音」為榮。彰化鄉紳吳少泉於十九世紀末，在彰化線東堡阿夷庄開設彰化大羅天演劇練習所，延請「北京調」名師教授新子弟，中部的士紳包括辜顯榮與霧峰下厝林資彬（輯堂），以及與林家關係深厚的楊吉臣、吳鸞旂、蔡蓮舫等人都「備資」，購買清國蘇州上等服飾。[20] 當時的林獻堂年紀尚輕（虛歲十九），而其父則為樟腦輸出事往來於臺灣、香港之間，於一八九九年十一月二十三日死於香港。或因如此，林獻堂未參與大羅天京班事，但林獻堂對於京劇的喜好一如前述鄉賢族親。

　　林獻堂日記中觀賞的京班多來自上海、福州，[21] 如上海小鴻福京班、上海勝和班、上海天蟾大京班、福州舊賽樂。根據一九三一年三月初的《灌園先生日記》，林獻堂有接連四天晚上看上海小鴻福京班的記錄：三月一日晚偕同夫人及三子雲龍、三媳雪霞往戲園觀賞「小鴻福」京班，隔天與夫人、雲龍再度光臨，第三天（三月三日）晚，則與夫人、雲龍、雪霞三人同行看戲，再隔一天，三月五日，林獻堂又偕同夫人、次子猶龍、次媳愛子與雲龍同往戲園觀看。林獻堂不但喜歡中國京班，

20　《臺灣日日新報》1899 年 11 月 17 日報導：「臺灣梨園未有演北京調者，雖一、二富紳備資教演，亦不過本島舊調，誠不及北京調萬分之一。其召演梨園，亦絕少佳調。吳少泉君有慨乎此，首為之倡而於彰化線東堡阿夷庄，開設大羅天演劇練習所。延善北京調名技師以肆，新招子弟近已漸次就序，頗有可觀。繼得楊吉臣、吳鸞旂、辜顯榮、蔡蓮舫、陳培甲、林燕卿、林輯堂、施琢其、楊澄若、楊炳煌諸君，備資購置清國蘇州上等服飾，不日至臺便可開場演唱，屆時清歌妙舞，別開生面。不獨服飾之麗都，足誇擅場也，且昇平世界，亦不可少此點綴也。」〈教習新調〉，《臺灣日日新報》第 4 版，第 464 號，1899 年 11 月 17 日。

21　「……余與五弟、瑞騰、逢源等為陪。散席後，招伊若往樂舞臺觀福州舊賽樂班演劇……」（1927 年 2 月 20 日）；「……晚餐後同內子、成龍及下女阿密往臺中樂舞臺觀上海勝和班演劇，十一時餘歸宅，而雨大至」（1931 年 5 月 24 日）；「……八時半式穀同余往永樂座看上海京班演劇」（1935 年 11 月 7 日），本日日記雖未註明戲班，但查閱《臺灣日日新報》當日新聞，係上海天蟾大京班在永樂座演出。

連臺灣本地京班（如宜人園京班）也給予捧場，[22] 對潮州戲的興趣亦不低。[23]

楊水心日記記錄頻率不高，多次與林獻堂結伴看戲，在自己的日記中並未記錄，而見於林獻堂日記。她的觀劇記錄都極為簡略，甚至與林獻堂相同，只記日期、空間（戲院）、「看戲」而已，[24] 連演出劇團、劇目皆未提及。一九二八年十一月三十日的日記中，楊水心同攀龍、阿關（林關關）、猶龍夫婦往於臺中座看「天勝」開演，算是有演出劇團名稱的少見記錄了。[25]

楊水心在一九三〇年十月三十日的日記中，提到「午後三時外，主人同五叔往於東山赴作詩會，至夜間同阿西、阿巧、春梅、阿綢去霧峰座看戲。」[26] 白天林獻堂與親生弟弟偕堂參加詩會，夜間楊水心與其他女眷則到戲園，這個看起來微不足道的家庭聚會與應酬、看戲消遣，反映傳統士紳家庭的生活情趣，男人的交際仍然重於戲園看戲，女人家沒有男人間的應酬，才將看戲視為重要休閒，而夫妻不論有無一起在戲園出現，「看戲」這件事仍是生活中共享的經驗。

林家演戲／看戲不僅是休閒娛樂與祭祀禮儀，也是重要的社交場合。林獻堂夫婦看戲「與下同樂」，家人或外界也常在壽辰為其演戲祝壽，皆反映戲劇作為處理人情世事的媒介。林獻堂生日祝壽，或演戲，或不演戲，視其當下的心情與觀感而定，楊水心在一九三〇年十二月四日記「我往於五叔之宅，交涉主人之生日不可演戲之事。」[27] 林獻堂

22 有關日治時期上海京班、福州京班、潮州班與宜人園活動情形，可參考徐亞湘，《日治時期中國戲班在臺灣》，臺北：南天書局，2000年。頁102-107、165-183、215-217。

23 如「……寂寞無聊，九時餘招成章往戲園看新竹宜人園演劇數十分間，歸途遇雨。」（1939年5月11日）；「……蔡式穀來，與之斟酌曾申甫與吳定川之訴訟。晚餐後往臺中，九時到春懷處洗咽喉，並招之觀潮州戲三十分間。」（1930年5月8日）；「……八時半同內子潮州戲數十分間。」（1930年5月15日）

24 例如1930年12月5日的日記中，僅記錄「……夜間諸親戚及友人接來飲酒看演劇。」

25 楊水心日記（未刊），1928年11月30日。

26 楊水心日記（未刊），1930年10月30日。

27 楊水心日記（未刊），1930年12月4日。

也在同一天的日記記錄此事：「……聞內子言五弟欲演劇為余祝壽，晚餐後他尚在後樓，余往與之商量切不可如是，他與五姊、七姊皆言非如是不可，議論數十分間，他亦能体量〔諒〕余意。」[28]

然而，幾天之後，霧峰青年會代表來，謂十二月十日晚，「在戲園演劇為余祝壽，請往一觀。謝其美意而許之」，[29]林獻堂婉拒手足為其演戲慶生，霧峰青年會代表來邀，則慨然同意，或因青年會是在祝壽劇演出前夕臨時告知，不忍拂其意，也可能與霧峰青年會在戲園演文化劇為林獻堂祝壽，更具教化意義，才「謝其美意而許之」。

三、林獻堂看戲與霧峰林家演戲傳統

林獻堂經常看戲，卻又不常談戲，不常談看戲心得或出於對戲劇的態度，也可能係個性使然，或因參與公共事務多而繁忙，未必有時間、心情好好觀賞戲劇。但林獻堂看戲的習慣確實源自家族的傳統，他在〈先考文欽公家傳〉記述霧峰林家的演戲傳統：

> （光緒）十九年癸巳舉於鄉，而祖母羅太夫人在堂，雅慕萊子斑衣之志，築萊園於霧峰之麓，亭臺花木、境極幽邃；家蓄伶人一部，春秋佳日，奉觴演劇侍羅太夫人以游，所以娛親者無弗致。[30]

按林文欽生於咸豐四年，卒於光緒二十五年 (1854-1899)。其母羅氏乃林奠國繼室，生於道光十二年，卒於大正十年 (1832-1921)，林文

28 林獻堂著〔1930〕，許雪姬、何義麟編，《灌園先生日記（三）：一九三○年》，臺北：中央研究院臺灣史研究所籌備處，中央研究院近代史研究所，2001年。頁404。

29 前引書，頁409。

30 林獻堂、林幼春編〈私譜・先考文欽公家傳〉《臺灣霧峰林氏族譜》（有1934年林幼春序，與1936年林獻堂序），南投：臺灣省文獻會，1994年。頁113。另參考《臺灣通史》卷33〈列傳五・林文欽列傳〉。

欽跟其母一樣，皆嗜戲成性，「常請布袋戲、子弟戲到家裡演出，『戲癮』一來，就算半夜也會叫來演戲。」[31]

霧峰林家戲劇活動不易釐清的是家班／子弟團／職業戲班的分際。家班是官員、名人或地方大族私人組成的戲班，霧峰林家自己的家班配合祭祀時的演戲，同時娛樂家族長輩，有時亦應外界之邀，外出作職業性營業。林文欽不但喜歡演戲，還經營戲班，明治三十八年 (1905) 七月七日《漢文臺灣日日新報》記載：

> 阿罩霧故孝廉林文欽氏。十數年前。嘗慕集成童子弟。倩名優教習歌舞。號為詠霓園。到處演唱。名動一時。殆林氏作古。全班星散。復有湯石生者。元為詠霓園班長。乃招集舊部。仍號詠霓園。別樹一幟於臺中彰化間。尚亦不遜於昔日。去月二十一日因應臺南市共善堂之聘。訂演唱四個月。給與金壹千貳百圓。該班應使費。概歸共善堂支理。其遭遇亦可謂佳矣。[32]

從這篇報導推測，林文欽組織「詠霓園」的時間，應在中舉 (1893) 時，或許與為「奉觴演劇侍羅太夫人以游」的「家蓄伶人一部」是同一件事，但應非頂厝的第一個家班。林文察十八大老之一的龍井林家林良（青龍）派下，演戲風戲甚盛，三世開榮大房文炳四子永尚 (1831-1892)、二房文禮三子永山 (1825-1875)，尤好戲劇，各組戲班與里人共樂，還經常打對臺。同治十三年 (1874) 十月的分家鬮書，還把「現有公置戲籠十二個，並籠內、籠外戲中應有諸物件，以及公置多小餘外，小租谷共三十八石道六斗，當場公議歸四房尚叔……」，[33] 龍井林家如

31 許雪姬，〈林垂凱先生訪問記錄〉，收入《霧峰林家相關人物訪談記錄（頂厝篇）》，《中縣口述歷史》第 5 輯，臺中：臺中縣文化中心，1998 年。頁 4。
32 〈詠霓園南行〉，《漢文臺灣日日新報》第 5 版，第 2189 號，1905 年（明治 38 年）7 月 7 日。
33 龍井林家鬮書現藏於中央研究院臺灣史研究所。

此，[34] 功名顯赫的霧峰林家在清同治年間已有戲班的可能性極高。

　　日治之初，林文欽的家班猶存，當時的官方報紙《臺灣日日新報》曾於一八九七年中報導林文欽自「帝國以來」如何安份守己，成為盛世良民，並介紹其家中陳設豪華，「園中教有優伶，吹竹彈絲，燈紅酒綠，享盡人間艷福，里中咸以地上行仙目之。」[35] 林文欽死後，詠霓園散班，原來的班長湯石生重組，仍號「詠霓園」，在臺中、彰化戲路甚廣，一九〇五年六月下旬更受臺南共善堂高價聘請，一演就是四個月，值得注意的是，林文欽「募集成童子弟，倩名優教習歌舞」而成的「詠霓園」，走的是非子弟團性質的職業戲班路子，並有班長負責「打戲路」，安排演出機會。不僅奠國派下頂厝演戲風氣興盛，（定邦派下）下厝林文察諸子朝棟 (1864-1901)、朝雍 (1862-1908)、朝宗 (1864-1901) 皆曾有戲班。文察之弟文明次子林紹堂 (1859-1909) 建於大宅池中之蓮花臺，觀眾坐在四周閣樓觀劇，號稱戲臺最美。[36] 林文欽曾在給堂姪林朝棟（蔭堂）的一封書信云：

　　蔭堂賢姪如握，范公祖祝壽之事，不知有無定著，昨夜忽承鷺旂表弟來片，囑言戲班須於今早到縣赴演，未卜是他等車送否……，匆匆手此，並請勛安，惟照百益愚叔欽初三早。[37]

　　這封信不但透露霧峰林家的戲劇風氣，亦顯現當時財大勢大的林

34 有關龍井林家的歷史與家族變遷，參見許雪姬，《龍井林家的歷史》，臺北：中央研究院近代史研究所專刊 (59)，1990 年。

35 《臺灣日日新報》第一版，第 241 號，1897 年 7 月 1 日。

36 參見風山堂，《俳優と演劇》，《臺灣慣習紀事》第 1 卷第 3 號，臨時臺灣慣習研究會，1901。

37 林文欽書信（林光輝提供）；文中標點符號由作者加註。信中提到的范公祖係指 1892 年（春）至 1894 年 4 月 30 日任職臺灣省臺灣府臺灣縣知縣范克承（雲南太和人），他曾任安平知縣，臺灣知縣卸任後調署新竹知縣，死於任上。吳鸞旂之母為定邦、奠國之妹，與文察、文欽為表兄弟。

家在與中部官員、士紳密切交往中，戲班扮演一定的功能。

相對林家宅第內臺舞臺演出，多為官紳聯誼或為家族慶生、祭祀而舉辦，宅第外「公地」的演戲活動則屬地方性祭祀演劇場所。林獻堂在父親過世後當家 (1899) 時，前述霧峰林家的家班活動應已逐漸消聲匿跡，只有在家族祭祀時演戲娛樂家人，但演出的內容很多元，外來戲班、家人票戲或演文化劇，不一而足。林獻堂日記中幾乎不再提家班或家族內演戲活動，卻時常出現至寺廟或「公地」看戲的記錄：一九二九年九月十八日，當天是農曆八月十六日，林獻堂「……晚飯後，月明如畫，往招五弟同散步，他欲往臺中，乃招紀璧往萊園社公祠（看）演劇，觀者甚眾。次到祖母墓……」，[38] 敘述的是頂厝萊園社公祠（土地公）的演戲，「觀者甚眾」，可見萊園酬神戲的熱鬧，而前一日中秋社公祠可能也在演戲，不過林獻堂參加的是中秋觀月會，偕同親友宴飲賞月，還有音樂會助興。[39]

林獻堂於一九三五年十月四日與「坤山、成龍在晚上八點，前往『公地』看子弟戲」，[40] 又一九三一年九月二十六日「……十時天佑、雲龍往臺中，余與五弟、猶龍、天成同往公地觀劇，月明如畫，使人神爽。」[41] 伴隨的都是家人，五弟偕堂、子猶龍、雲龍，女婿高天成以及「使用人」坤山。

林獻堂日記中的「公地」指離住家萊園不遠的南天宮所在地，供奉林文察從漳州奉請回臺的黑面媽祖，這尊媽祖最早安奉於林家大廳，後為應族親和信眾敬拜，才搭建簡易的媽祖廟。日治時代林家捐土地做為六個村落（今本鄉，中正、甲寅、本堂、錦榮，萊園六村）的公地，

38 林獻堂著〔1929〕，許雪姬、鍾淑敏編，《灌園先生日記（二）：一九二九年》，臺北：中央研究院臺灣史研究所籌備處，中央研究院近代史研究所，2001 年。頁 259。

39 前引書，頁 258。

40 林獻堂著〔1935〕，許雪姬編，《灌園先生日記（八）：一九三五年》，臺北：中央研究院臺灣史研究所，中央研究院近代史研究所，2004 年。頁 351。

41 林獻堂著〔1931〕，許雪姬編，《灌園先生日記（四）：一九三一年》，臺北：中央研究院臺灣史研究所籌備處，中央研究院近代史研究所，2001 年。頁 305。

稱為「六村公」，簡稱「公地」，供迎媽祖祭典、演戲之用。[42] 不過，霧峰民眾信奉的媽祖還包括北港媽（朝天宮）、彰化媽（南瑤宮）與旱溪媽（樂成宮），且為南瑤宮老五媽會信仰圈。每年農曆三月十三日「旱溪媽」「迎」至霧峰，是地方大祭典，演戲、擺場、出陣、宴客，熱鬧非凡，換言之，霧峰媽祖生「作鬧熱」是農曆三月十三，而非媽祖誕辰三月二十三日「正日」當天。

《灌園先生日記》有數則記述農曆三月十三日的公地「迎媽祖」演戲，除了前述一九三一年九月二十六日，還包括一九二九年四月二十二日，「本日為鄉人迎媽祖之日，趨庭先生亦來看鬧熱，留之午餐，共飲數杯酒……月明如鏡，招成龍、天佑往公地看鬧熱。」[43] 林獻堂對戲劇的態度也反映他對宗教信仰的看法。他個人對基督教、佛教有涉獵，也常對其教義有所闡述，但罕見從負面角度解讀民俗信仰，反而常偕同朋友觀賞民俗祭典，以及因祭典而演出的外臺戲。他在一九三五年十月二十九日的日記記下：

> ……春懷、成龍二時半同余往臺中觀迎城隍，人眾擁擠，路為之不通。在醉月樓前遇蔡式穀，招之同來霧峰，途中得五絕一首：「鑼鼓喧天響，風沙拍面來，汽車如箭疾，同看城隍回。」晚餐後招式穀、成龍、坤山，同往霧峰劇（場）觀演戲……。[44]

林獻堂看熱鬧，道路擁擠不通，並未如反對「迎城隍」的文協同仁抨擊這項民俗「陋俗」，反而吟詩遣懷。一九三七年第二次中日戰

42 1960 年代，媽祖廟擴建，廟名南天宮。參見許雪姬，〈林峰富先生訪問記錄〉，收入《霧峰林家相關人物訪談記錄（頂厝篇）》，《中縣口述歷史第五輯》，臺中：臺中縣文化中心，1998年。頁 123-124。

43 林獻堂著〔1929〕，許雪姬、鍾淑敏編，《灌園先生日記（二）：一九二九年》，頁 121。

44 林獻堂著〔1934〕，許雪姬編，《灌園先生日記（七）：一九三四年》，臺北：中央研究院臺灣史研究所，中央研究院近代史研究所，2004 年。頁 381。

爭爆發，皇民化運動加速推動，寺廟神升天、傳統信仰受到批判的時刻，林獻堂在日記中記著：「一九四一年四月九日，本日為例年迎媽祖之日，『公厝』被改為國語講習所，媽祖無可安置，暫時放在民宅，但拜者仍是不少」，[45] 亦可見林獻堂對地方祭祀傳統的態度了，與當時的文協與新文化運動人士明顯不同。

四、霧峰頂厝的子弟團與歌仔戲班

從清代到戰後初期，民間戲曲活動除了皇民化運動期間受到抑制，大部分時間都在熱烈進行，民間自發性組織的子弟團（曲館）林立，雖屬非職業性演出，但從訓練到表演，兼具社祭宴飲的性質，演出時戲臺裝飾較為考究，前後場「陣容」龐大，並常打造行頭、彩牌、繡旗與藝閣，在公開性活動中（迎鬧熱）擺場、出陣，讓各界印象深刻。需要的經費由所屬社群認捐，地方財主的挹注更不可缺少。

清代霧峰的子弟團應早已存在，且與林家有密切的關係，其中林家家班（包括林文欽的詠霓園）與霧峰的繹樂軒關係如何，無法確知，在晚近較為人所知的繹樂軒之前，霧峰是否有其他子弟團？皆有待進一步研究。繹樂軒屬北管（亂彈）子弟團，發起人相傳係林文欽，[46] 參加者以林家子弟、佃戶與霧峰民眾為主，作為鄉民的休閒娛樂，並配合地方禮儀、祭典活動。作為霧峰的子弟團，繹樂軒是否在清季即已出現，無法證實，但在日治時期應已存在，殆無疑問。前述林獻堂於一九三五年十月四日晚上前往「公地」看子弟戲，應係繹樂軒這些子弟在演出。

繹樂軒可能係林文欽詠霓園散班後，原班長湯石生率領新的詠霓

45 林獻堂著〔1941〕，許雪姬編，《灌園先生日記（十三）：一九四一年》，臺北：中央研究院臺灣史研究所，中央研究院近代史研究所，2007年。頁138。
46 林美容，《彰化媽祖信仰圈內的曲館》，南投：臺灣省文獻會，1997年。頁55-56。

園在臺灣中部、南部到處演出，霧峰在地子弟也結合部分詠霓園演員重新組織，取名繹樂軒。這個重組的子弟團活動力不會太強，因為日治時期北管子弟興盛的年代，彰化、臺中地區軒園競爭激烈，如彰化的「梨春園」與「集樂軒」，臺中的「新春園」、「新豐園」與「集興軒」，豐原的「豐聲園」與「集成軒」……等等，都為中部民眾所熟知，卻少有「繹樂軒」的活動訊息，也未曾聽聞繹樂軒在「子弟界」有何重大演出。現有子弟根據前輩說法，繹樂軒早期常於農曆正月十五與十月十五兩日在庄內做戲，隔天的十六日則在林獻堂住宅前埕搭台演戲。[47] 雖有傳聞繹樂軒在日治時期曾與臺中新豐園拼戲，得南屯景樂軒奧援，[48] 但從繹樂軒的歷史及臺中地區子弟團生態來看，真正拼戲的可能性不大。

林文欽以降的霧峰林家子弟，最熱衷戲劇者，恐非頂厝「大少爺」、林紀堂長子魁梧莫屬。在林獻堂日記與霧峰林家傳說中，林魁梧（1900生）是一個典型嗜戲敗家實例。魁梧從小就與二弟津梁，被父親送到日本就讀東京誠之小學，並寄居校長田中先生家中，一如林獻堂三子攀龍、猶龍及雲龍均在幼時被送至日本讀小學。魁梧、津梁在日本的學習適應不良，魁梧尤甚，曾數度進出警察署與裁判所，成為家族中的問題人物。林紀堂 (1874-1922) 過世前一年所立的遺言公證中，因魁梧「浪費、不盡孝道，能力不足」的理由，剔除其繼承人資格，並將所應分得之五百石租給予其妻楊碧霞（楊肇嘉之妹）。[49]

紀堂妻陳岑（彰化嫂）日記中對兒子的失望，溢於言表，屢以「逆子」、「孽子」、「禽獸」稱呼魁梧。她在魁梧回臺 (1922) 後，禁其

47 「繹樂軒」的成立時間，據傳已至第六代，現在的館員許爐標、曾錦清推測，「繹樂軒」已約有百年以上，也曾在民國 86 年 (1997) 慶祝成立一百週年，不過並無明確實際證據可做佐證。

48 廖清泉訪談記錄（賴錦慧採訪、林美容整理），參見林美容，《彰化媽祖信仰圈內的曲館》，南投：臺灣省文獻會，1997 年。頁 56。

49 李毓嵐，〈〈林紀堂日記〉與〈林癡仙日記〉的史料價值〉，收入許雪姬，《日記與臺灣史研究》（上冊），臺北：中央研究院臺灣史研究所，2006 年。頁 61。

治產，只透過林獻堂每月給予一定的生活費，[50]魁梧多次向母親要錢，甚至毒打其妻，陳岑更加痛恨，聞「逆子被法院召往，未卜何事，至晚坤山來說係被日本人控告，刑事已解往臺北法院矣，去時對三叔（獻堂）處支金二十円云云，余聞之甚喜，天理照（昭）彰，代余伸氣耳」。[51]林獻堂曾詢問陳岑，將來若魁梧悔悟，仍承認他為子？陳岑答：「此恨終身不忘，彼之不孝世所共知，絕不容恕」。[52]

林魁梧經營新興的歌仔戲班，團名為「繹樂社」，名稱或與繹樂軒有關，以他的個性，曾經出面領導當地繹樂軒，亦有可能。但他對以男性子弟為主力，戲臺上鮮少女性演員的傳統子弟團，恐怕投入不深，否則，繹樂軒在中部「子弟界」不會默默無聞。魁梧做為一個子弟「頭人」，出陣、演戲、宴會吃喝，花費不貲，若說他家產敗光，未必是「玩」子弟之故，而是下海經營戲班，周圍又有一群人幫他一起花錢，才落魄不堪。

魁梧著迷的是二十世紀初以降時興的「女優劇」，也就是以少女歌劇團作號召的歌仔戲班。一九一一年二月四日的《漢文臺灣日日新報》報導霧峰林家有意訓練女優演戲，當時所指訓練「女優」，應是招集女童組成劇團，予以訓練之後，俾便以「女班」形式演出，不過，這項女優計畫後續消息不明，[53]十八年後，由頂厝的林魁梧一手完成。

林獻堂對於魁梧迷戀歌仔戲，不惜將從母親處分配到的二萬円財產花在歌仔戲上頭，「每日鑼鼓不斷，教演歌仔戲」，感慨「這種人真是毫無心肝」，[54]雖然如此，林獻堂對魁梧的「戲劇」事業也常給予

50 見《陳岑日記》（未刊），1924 年 1 月 7 日記「託三叔暫時交付金每月向彼處領金二百元，余當面斥罵那舒禽獸，並向三叔聲明，後日余的養膳決不與之……」。
51 見《陳岑日記》1924 年 2 月 23 日。另 1924 年 3 月 28 日記：「夜餐前洪圳來說孽子與他口角等情，余云此子已敢不孝父母，何況汝乎，與彼絕交可也！」1924 年 11 月 15 日記：「夜七時許……三嬸亦來，請余擇日，要做灶，適孽子來，入即口喚余一聲，余松（齡）呼答應，早知是他，決不應也，一嘆！」見《陳岑日記》（未刊）1924 年 11 月 15 日。
52 《陳岑日記》（未刊）1924 年 11 月 16 日。
53 《漢文臺灣日日新報》，第 3845 號，1911 年 2 月 4 日。
54 林獻堂著〔1929〕，許雪姬、鍾淑敏編，《灌園先生日記（二）：一九二九年》，頁 275。

「捧場」，多次偕同夫人及子女前去觀賞：「……魁梧之繹樂社戲班，本日在公地開演，人眾擁擠，與培火往看三分間……。」、[55]「……夜同內人、攀龍、成龍往觀魁梧之女優劇於戲園。」[56]

繹樂社一九三〇年於二月三日在大甲、臺南演出，「其機關佈景，俱皆特色，藝員熱心獻技，故晝夜觀客滿座，大博好評」，[57]不久，繹樂社因戲班「好角色」被班長拐走，以至演出遭逢困難。林獻堂一九三〇年四月十日的日記云：

> 公証人松岡開來謂魁梧所起之戲班，因被其班長何鳳林所拐，好腳色者已盡去，僅餘戲服而已，又典質於人，現時窮困異常。他謂其祖母遺產可得五分之一，欲對松岡借金，松岡無金可借，他故來要求余借金與他，余拒絕之。……[58]

日記中提到魁梧整個戲班只剩戲服而已，而且這些行頭還已經「典質於人」，魁梧因而「窮困異常」向公証人松岡借錢不成，不得不向獻堂求援。獻堂對魁梧在母親死後，轉而一再向庶母（南街嫂）要錢，頗為不滿，「又有無厭之求，真是令人不耐」，[59]予以拒絕。

《灌園先生日記》常有關於林魁梧對戲曲狂熱的記述，反映他對這個晚輩愛惜、失望、痛恨、錯綜複雜的心情。魁梧經營戲班，班底被班長所拐，「好腳色者已盡去」，難以為繼，這件事後來似乎獲得解決，繹樂社同年六月二十四日在斗南大戲院，因「布景服色新鮮，

55 林獻堂著〔1929〕，許雪姬、鍾淑敏編，《灌園先生日記（二）：一九二九年》，頁 350。
56 林獻堂著〔1930〕，許雪姬、何義麟編，《灌園先生日記（三）：一九三〇年》，頁 24。
57 《臺南新報》，6 版，第 10092 號，1930 年 2 月 25 日。
58 林獻堂著〔1930〕，許雪姬、何義麟編，《灌園先生日記（三）：一九三〇年》，頁 120。
59 林獻堂在 1941 年 12 月 24 日云：「會南街嫂，適魁梧向他要求金錢，余於三日前經與之三十円仍不足，而再對其庶母請求。一獨身者每月五十 之食費以外，又有無厭之求，真是令人不耐。」見林獻堂著〔1941〕，許雪姬編，《灌園先生日記（十三）：一九四一年》，頁 426。

日夜觀客滿台,大博好評。」[60]繹樂社至一九三二年仍可見到其演出記錄,喜歡看戲的豐原士紳張麗俊就曾於這一年八月十八日,在「基隆座」看到繹樂社「男女優合演之歌子戲」。[61]不過,此時的繹樂軒是否仍為魁梧所有,大有疑問,很可能已由他人經營。

　　林獻堂不只觀賞魁梧的歌仔戲,日記中反映他看了不少其他歌仔戲班的演出,以一九三五年為例,他就曾在霧峰劇場分別看梅蘭社、牡丹社的演出(一月十六日、十一月二十八日),在臺中天外天劇場看歌仔戲(三月三日),[62]原因或在其無戲不看的習慣,再則與魁梧的「引入」有關。林獻堂日記中,稱呼歌仔戲有時用「歌劇」、「改良劇」,「歌劇」應指「歌仔」的「演劇」,「改良戲」則是歌仔戲最初從歌仔、車鼓發展成戲劇形式時的美化。一九三七年七七事變(支那事變)之後,臺灣總督府加強推動皇民化運動,傳統劇團被強制解散,新劇、改良劇團則被允許演出,約有三十團左右的歌仔戲劇團改頭換面,演出新劇,並以改良劇(戲)自居,不過,林獻堂還是常以歌仔戲稱之,在文協主導的新文化運動與總督府推動的皇民化運動,接二連三成為臺灣風潮時,林獻堂對歌仔戲接近而不親近、觀賞而不迷戀的態度,值得玩味。

60 《臺南新報》,6 版,第 10214 號,1930 年 6 月 28 日。

61 張麗俊著〔1932-1935〕,許雪姬主編,《水竹居主人日記(九)》,臺北:中央研究院近史所,2004 年。頁 136。

62 林獻堂著〔1935〕,許雪姬編,《灌園先生日記(八):一九三五年》,頁 19、420、79。此外,1930 年 10 月 27 日:「……夜招坤山、成龍、趙根到戲園觀天玉櫻奇術、跳舞及歌仔戲,十時余先歸」(林獻堂著〔1930〕,許雪姬、何義麟編《灌園先生日記(三)一九三○》,頁 359。);1937 年 3 月 5 日:「……八時招汝祥嫂、成龍、豐村、坤山、阿密同往戲園,觀斗六歌仔戲」(林獻堂著〔1937〕,許雪姬編註,《灌園先生日記(九):一九三七年》,頁 86);1937 年 4 月 14 日:「……夜招坤山、成龍觀新竹共義團之歌仔戲,僅一時間」(林獻堂著,許雪姬編註,《灌園先生日記(九):一九三七年》,頁 138);1939 年 4 月 1 日:「……八時餘瑞騰、寶蓮來,招余及珠如、坤山同往戲園看歌仔戲,園中熱甚,余與珠如先返」(林獻堂著〔1939〕,許雪姬編註,《灌園先生日記(十一):一九三九年》,頁 133);1939 年 4 月 22 日:「……九時招坤山、成章往戲園看新竹歌仔戲,遇瑞騰、吉富、嘉友等,近十時方返」(林獻堂著〔1939〕,許雪姬編註,《灌園先生日記(十一):一九三九年》,頁 163。)

五、林獻堂與文化劇（新劇）

　　臺灣的文化劇、新劇從一九二〇年代中期開始發展，當時就有所謂藝術派與行動（宣傳）派的路線之爭，張維賢以劇場藝術派自居，[63]張深切亦然，他在成立「炎峰青年會演劇團」時，「當時霧峰已有文化劇……他們的戲劇是屬於宣傳為主，藝術為副；我們（指炎峰）的是屬於以藝術為主，宣傳為副，所以我們的劇團比較受歡迎。」[64]然而，即便是藝術派的作品，傳世者亦不多，甚至不清楚當時演出內容與劇場狀況。

　　林獻堂出錢出力領導臺灣民族運動，與當時的音樂界、舞蹈界多有來往，若干藝文作家在從事創作、展演時，常向他求援。《灌園先生日記》裡曾提到林獻堂與張維賢、張深切、張邱東松之間的互動，不過他對當時蔚為風氣的新劇團體，如張維賢組織的「星光演劇研究會」或「民烽演劇研究會」，以及張深切的「炎峰演劇研究會」、「臺灣演劇研究會」並沒有太多的關注。一九二九年初，林獻堂提到他與張維賢見面：

> ……張維賢來，商他們新組織一演劇團，請余援助。余不知其底蘊，辭之。……[65]

　　張維賢 (1905-1977) 是臺灣新劇運動的先驅，畢生為新劇奔走，他的「星光演劇研究會」是一九二〇年代最活躍的本土新劇團體。張氏後來前往日本，入築地小劇場學習，回臺後，組織「民烽演劇研究會」

63 張維賢，〈我的演劇回憶〉，頁 105-113。
64 張深切，〈里程碑〉（上），收入《張深切全集》卷一，臺北：文經出版社，1998 年。頁 278。
65 林獻堂著〔1929〕，許雪姬、鍾淑敏編，《灌園先生日記（二）：一九二九年》，頁 23。

仿築地班底訓練與排演體系，招收研究生、開設戲劇課程，作有系統訓練，希望能為臺灣新劇扎根。當時參與新劇的文化人中，張氏堪稱較具劇場理念者，曾撰寫若干闡述戲劇理論與運動方向之文章，如戰前的〈談臺灣的戲劇──以臺語劇場為主〉，[66] 戰後的〈我的演劇回憶〉、〈臺灣新劇運動述略〉。他曾組織過幾個戲劇團體，也參與多次大型戲劇節與展演活動，表演不少中、日、外國劇目。一九二八年，連雅堂開辦雅堂書局，曾請張維賢幫忙「外交並協理局務」，並負責哲學、劇本一類。[67]

面對這樣的新劇運動家，林獻堂竟然以「余不知其底蘊，辭之」，不願援助張維賢新組織的劇團，原因之一或係張維賢多在臺北活動，而林獻堂從臺中來臺北，待處理的事情甚多，沒有機會觀賞張氏的演出，加上張維賢當時的政治光譜，接近無政府主義，屬左翼無產青年，與地主出身，在政治上走穩健路線的林獻堂不同，或許也是他不願給予贊助的原因。

然而，對於張深切 (1904-1965) 態度上又極為不同，一九三〇年七月二十五日的《灌園先生日記》記載：

> ……十一時深切來別墅，余見之頗為不快，知其有事來煩擾也。午餐後他始歷陳近日組織一臺灣戲劇研究會尚未能立，恐將來有困難之處，故欲先組織一後援會，請余為發起人。余笑之曰：研究會未成立而先成立後援會，何其顛倒乃爾！他仍極力要求，余許以雲龍為代，即同下山。……[68]

66 原刊《臺灣新文學》，1 卷 9 期，1936 年 11 月 5 日。
67 當時書局所進之經史子集，由連雅堂親自選擇政治、經濟，由其子震東決定，見丞（黃潘萬），〈日據時期之中文書局〉（下），《臺北文物》，3 卷 3 期，1954 年 12 月。頁 115-130。作者認為雅堂書局是在 1928 年秋開辦，但連震東《連雅堂先生年表》，則作 1927 年。
68 林獻堂著〔1930〕，許雪姬、何義麟編，《灌園先生日記（三）：一九三〇年》，頁 246。

這段記錄透露少年時期跟隨林獻堂赴東瀛求學的張深切，與林獻堂家族相當熟稔，所以能到林獻堂別墅共進午餐。[69] 當時張深切剛結束因「屏東事件」惹來的二年牢獄之災，為了實現「文藝大眾化，需從演劇作起」的信念，發起「臺灣演劇研究會」，要求林獻堂擔任後援會發起人。林獻堂應聽到張深切來，「余見之頗為不快，知其有事來煩擾也」，可能張深切經常帶來「煩擾」，讓林獻堂不耐煩。他對「臺灣演劇研究會」還沒有正式成立，就恐怕將來有困難，預先組織後援會，並請他為發起人，頗不以為然，給張深切潑了一盆冷水，笑曰：「研究會未成立而先成立後援會，何其顛倒乃爾！」。雖然如此，林獻堂仍要其子雲龍代他擔任發起人，並從山上別墅一起下山，可見張深切與林家十分熟稔，而獻堂對這個晚輩仍然有些愛惜。

在張維賢、張深切之外，林獻堂日記 (1942.1.20) 也提到出身豐原的歌謠作曲家張邱東松，他放棄家裡的醫生事業，致力音樂創作、表演，為組織南國音樂研究會，拜訪林獻堂請求奧援，林獻堂「許之」，[70] 反映他對張邱的欣賞，以及對民俗歌謠的重視。倒是「大哥」紀堂四子、魁梧之弟，出身東京音樂大學，曾任藤原義江歌劇團主角的鶴年（芳愛）曾於一九三二年成立蝴蝶演劇研究會，並於同年五月十五日起在臺中樂舞臺公演兩天，而後又至員林舞臺、彰化座等地演出。[71] 在林獻堂現知日記中對於鶴年的「演藝事業」隻字未提。

林獻堂最關切的戲劇，是他與其子攀龍主導的文化劇。一九三二年三月十九日，林獻堂父子創立「霧峰一新會」，以期「新臺灣文化之建設」，活動以多元化進行，常舉辦音樂會、電影（活動寫真）、演劇活動，利用暑期（八月）舉辦「夏季講習會」（夏季學校），開

69 張深切，〈林獻堂〉，《里程碑》（上），收入《張深切全集》卷 1，臺北：文經出版社，1998 年。頁 121-135。
70 林獻堂著〔1942〕，許雪姬編，《灌園先生日記（十四）：一九四二年》，頁 23。
71 呂訴上，《臺灣電影戲劇史》，臺北：銀華出版部，1961 年。頁 300-301。

設人生哲學、社會生活、經濟概論、物理（電力）等課程。這是林獻堂繼一九二〇年倡導「霧峰革新會」（或稱「革新青年會」）之後成立的地方團體，仍以霧峰林家為主幹，前後維持六年，並於一九三八年一月結束。[72] 霧峰林家參與文化劇演出者，包含頂下厝子弟以及其他親友，唯獨熱愛戲曲的魁梧沒有參加的記錄，是他不喜歡沒有「腳步手路」的文化劇，或「一新會」的人排斥這位行為受爭議的子弟，不得而知。

林獻堂日記戲劇記錄簡略，但對文化劇著墨較多，他關注霧峰子弟演出的文化劇，並常有所評論，與觀賞傳統戲曲的情形大不相同。他在一九三二年十一月二十六日的日記記著：

> ……抵霧峰即到一新會館演劇批評會。出席者：攀龍、金生、金昆、正勝、阿源、德聰、成龍、松枝、烈嗣、來傳、阿樹、枝萬、萬生、元吉等二十餘人。攀龍於兩時前歸自臺南，五弟批評〈噫無情〉審判一幕則先去，余舉十餘人而批評其表情、談吐、裝束及劇本未妥之處，約三十分間之久。因炘與培火來，遂不待散會而先歸。[73]

當天林獻堂一到霧峰，立刻趕至一新會館參加演劇批評會，並對林家子弟的演出，「舉十餘人為例，批評其表情、談吐、裝束以及劇本未妥之處，約三十分間之久」，反映他對霧峰文化劇的關心以及注重戲劇的每個面相，所以才能從動作、表情、口白、服裝造型以及劇

72 「一新會」由林攀龍擔任委員長，林獻堂任議長，下分調查、衛生、社會、學藝、體育、產業、庶務、財政八部，會員達 192 人，成立大會時，男女會員 300 名，出席者 245 人，女性約占三分之一，且相當活躍。林家女性及獻堂女、媳皆為會員，而在一新會相關演講活動中，女性議題占四分之一以上，且主講者女性多於男性。見許雪姬，〈林獻堂先生與臺灣社會活動──以霧峰一新會為中心〉，《臺灣文獻》，50 卷 4 期，1999 年 12 月。頁 101。
73 林獻堂著〔1932〕，許雪姬、周婉窈編，《灌園先生日記（五）：一九三二年》，頁 479。

本情節給演員「筆記」。當時文化劇（新劇）的演員沒有受過專業訓練，其表演方法多從生活經驗出發，或是參考他人的表演，不若傳統戲曲注重手眼身法步的程式化技巧，以及後場鑼鼓絃吹，舉手投足與牌子曲調，絲毫不能出錯。作為評論人的林獻堂對文化劇能發表評論，應該是曾經閱讀若干文本（如菊池寬《父歸》），甚至在日本劇場看過同一齣戲的演出，已累積若干心得。夫人楊水心或因受丈夫、兒子影響，也喜歡文化劇，她的日記曾記錄一九二八年一月二十三日，與媳婦愛子去霧峰座看霧峰革新青年演劇，對劇情有較詳細的介紹：

> ……餐後同愛子去霧峰座看革新青年演劇，起頭作家庭夫婦，兩人為伊妻外出，伊丈夫思起愛人，廣電話與伊ノ愛人，妻來接，約束三時同到公園。第一幕慶應ノ學生，名曰雪村為休夏ノ時要去東京，廣電話與伊ノ愛人，名曰雪娥女士，為淚下。二幕雪村到京接看信回家，三幕、四幕結婚，第五自第六回家，第八雪娥淚伊先父ノ墓，適遇林雪村，伊ノ愛人向雪娥求婚，段許後投水死去。[74]

　　楊水心對「戲文」的描述，也是一般庶民大眾看戲最注意的部份，饒富興味。林獻堂觀賞各種戲劇，也有些個人好惡，但態度低調與寬容，不喜歡高談闊論。他在一九三三年十二月十日的日記提到：「……廖進平午後四時餘來問戲劇改良及婚喪改革舊來習慣之不良，將以登於《新民報》。余使其問攀龍。……」，[75] 似乎反映他對戲劇改革之類的議題，缺乏嚴肅討論的興致。

74 見《楊水心日記》（未刊），1928 年 1 月 23 日；隔天日記也有提到：「本日夜同愛子去霧峰座看文化劇題頭曰錢太重丟學問ノ人」。
75 林獻堂著〔1938〕，許雪姬、呂紹理編，《灌園先生日記（六）：一九三三年》。頁 474。

六、從《灌園先生日記》看日治臺灣戲劇生態

　　日治之前，在臺任職的清朝官吏多數年一調，少有在臺落戶的可能，[76] 缺少中國傳統的文人家班，但臺灣地方大家族組織家班的情形倒很常見。吳子光(1819-1883)在為筱雲山莊呂炳南所寫的家族史中述及，「贈公（世芳）存日，家蓄梨園一部，每宴客則命作樂以侑觴」，[77] 呂世芳家蓄梨園在道光年間，當時的霧峰林家尚未見有關演劇之紀錄，然日治之初的調查報告，指陳當時「整戲最有名者為阿罩霧萬安舍所有之一班」。[78]

　　萬安舍即是林文欽，他的家班及其演出活動與傳統中國官吏、文士豢養的文人家班與堂會式演戲，競誇角色行當、關目排場的性質不盡相同，原因與臺灣移墾社會的本質有關。地方大族在土地開墾時擁有甚多佃農、兵丁以及雜工，戲劇除了作為家族的休閒娛樂與祭祀儀式，以及招待重要賓客之外，也能整合佃戶與親友情感，兼有守望相助，保護家園的功能。霧峰林家的廚師、傭工不乏擅長京劇的福州人，林家子弟浸淫於戲劇環境之中，不少人擅長前、後場。頂厝的林烈堂子垂凱能唱京戲，「就是因為小時候聽多了」，林獻堂的長孫林博正

76 這不代表文人家班從未在臺灣出現，荷據時期通事何斌，家裡擁有童伶班，早已見諸當時的稗官野史（如《臺灣外記》），乾隆年間曾任臺灣海防同知的朱景英家中有戲班，自己也嫻熟南北曲，曾經創作《桃花緣》，係「取崔護事，戲填詞四折，南北雜陳，宮調頗協，命家僮倚腔歌之」見朱景英，《來鷗館詩存》，《畬經堂詩集》卷 2，北京：北京出版社，2000 年；張啟豐，〈清代臺灣戲曲活動與發展研究〉，國立成功大學中國文學系博士論文，2004 年。頁 68-70。

77 吳子光，《臺灣紀事》〈附錄一。候補訓導邑庠生呂公傳〉，臺北市：臺灣銀行經濟研究室，文獻叢刊第 36 種，1959 年。

78 風山堂，〈排優と演劇〉，《臺灣慣習紀事》第 1 卷第 3 號，臨時臺灣慣習研究會，1901 年。這篇報告所提到的戲班組織、演出型態：「某富豪一年投數千金，在邸內設一班，供自家娛樂之用，演員屬於被雇用的性質，少年時以幾年、幾千金之約定，入戲班內接受演技之訓練，成為演員，期滿，或離去而到其他戲班，或仍留在原班。戲頭家有宴會、喜慶事或純為家人娛樂，隨時令其在邸園內的戲臺演戲。決無應其他需要出演之事，僅於主人親友中家有喜慶時，命其往演。此種演員衣、食、住頗受優遇，聞只嚴禁其吸食鴉片。」顯然是以林文欽家班為範本。

及其姊惠美、晴美皆因從小隨祖父看劇，而愛看京劇。[79]

《灌園先生日記》顯現林獻堂看戲習慣，來自林家的戲劇傳統，亦可與清末至日治初期臺灣戲劇的生態環境相印證。林獻堂看戲經常是晚餐後與夫人楊水心、家人、朋友至劇場（戲園）看戲，無論中國、臺灣、西洋、日本或其他國家的表演，包括京劇、歌仔戲、改良劇、木偶戲、文化劇、電影、歌舞、馬戲……等等，無所不看。林獻堂觀看各種不同戲劇的習慣，應為日治初期臺灣走上近代化，士紳的休閒娛樂方式。例如「水竹居主人」張麗俊 (1868-1941) 也對傳統戲曲、改良正劇、電影、日本戲、雜技、馬戲，無「戲」不觀。劇院（戲園）對觀眾而言，與其說是表演的場所，毋寧說是近代文明傳播的平台，進入這個空間場域，各類型的表演、影像都能與觀眾互動。

至於「公地」（外臺）酬神演戲，又是另一種開放的空間表演形式，戲劇演出是所屬社群的大事，開放給外人觀賞。士紳階層出現在這個場合，主持祭祀儀式或看戲，都是參與社會的表徵，也是瞭解民情、維繫人望的方式。林獻堂能接受傳統戲劇及其演出環境（祭祀），也常出現在公地演戲的場合，即便只停留片刻間，都反映他與當時視酬神演戲與祭典為封建、迷信的文化人不同。

一九二○年代中期，文協、工運與新劇運動人士積極透過戲劇現代化反抗殖民統治，提昇劇場藝術，破除封建迷信。每逢農曆五月十三日霞海城隍祭典、農曆十月二十二日萬華青山宮靈安尊王祭典，或各地迎神賽會。新文化運動者或開演講會、或散發傳單以示反對。一九二五年「新竹青年會」發起改良普渡運動，一九二九年七月，臺灣民眾黨臺南支部外圍組織之一的「赤崁勞働青年會」，發起反對中

79 許雪姬，〈林垂凱先生訪問記錄〉、〈林博正先生訪問記錄〉，俱收入《霧峰林家相關人物訪談記錄（頂厝篇）》，《中縣口述歷史》第 5 輯，臺中：臺中縣文化中心，1998 年。頁 4、29。

元普渡運動,南北互相響應。[80]

一九二七年文協分裂,蔣渭水與林獻堂等人士另組民眾黨,當時的歌仔戲常被新文化運動人士視為日本當局縱容,藉以對抗文化政治運動團體的演講會。[81] 民眾黨成立時鑑於歌仔戲在民間的風行,把「反對演歌仔戲」納入黨綱,一九三〇年底修改黨綱時,由中央委員會追認,列為社會政策第八條。可以想像,至一九三一年蔣渭水病故,終其一生與歌仔戲無緣,對這個新興劇種的批評也不假辭色。林獻堂雖於一九三〇年與蔣渭水分道揚鑣,另組臺灣地方自治聯盟,但不論在文協時代或作為民眾黨的一員,他都未明顯的反對歌仔戲或其他戲曲、民俗活動,但也未對文協或民眾黨同志反對迎城隍、中元普渡或歌仔戲的作為提出異議,彷彿這個問題根本不存在。

《灌園先生日記》常提及的霧峰一新會文化劇,在當時的文化界廣為人知,自然與林獻堂父子的主導有關,但在近年的新劇相關研究中雖曾被提及,但少有人注意其重要性。中山侑在敘述臺灣本地人新劇運動源始時,特別提到「霧峰炎峰劇團」:

> 據說本島新劇運動的肇始,最先是在臺中州一個叫霧峰(現在大屯郡霧峰庄)的地方,大約大正十四年(1925)初,由幾位本島人組成的新劇研究團體「炎峰劇團」。據說動機是由於當時將迎接創立二週年,新劇氣勢如虹的「築地小劇場」,而在東京接受戲劇洗禮的本島人留學生們,回到自己的故鄉霧峰,想要靠自己

80 邱坤良,《日治時期臺灣戲劇之研究》,臺北:自立晚報,1992 年。頁 105-106。
81 《臺灣民報》在昭和 2 年(1927)11 月 13 日的一則報導,可見一斑:「於三峽,因風聞民眾黨將有講演,立即召開保甲會議。評定結果斷定,一般演劇將不足以破壞演講者之人氣,故決定招來稱為歌仔戲之淫穢戲劇。並徵召保甲工,令其構築舞臺。」(《臺灣民報》,第 182 號,第十二版,1927 年 11 月 13 日。

的雙手達成公演戲劇的心願。[82]

不過，中山侑對其演出水準有所保留：「演出的劇目都採用支那劇的劇本，即使他們的動機有一些符合新劇運動的目的，可是遺憾的是在劇本的選擇和技巧的拙劣上，似乎只有業餘戲劇的水準。」[83] 中山侑筆下的「霧峰炎峰劇團」似乎是把霧峰青年會、一新會的文化劇與張深切「炎峰青年演劇團」混淆，後者是草屯炎峰青年會組織的演劇團體，一九二六年成立，時間與張維賢「星光演劇研究會」相去不遠，而且「當時霧峰已有文化劇」。張維賢曾先後組織星光演劇協會、民烽演劇研究會，常有重要公演。他提倡新劇，視傳統戲曲為「死板板地毫無變化，與吾人的實際生活，距離遙遠，似乎沒有關係，反覺得是多餘的」，演員下流，與「星光」同仁出身「中流社會」極大不同。[84]

不過，張維賢的新劇運動囿於殖民地大環境，受到數年一變的政治局勢影響，並未有發展的機會，推展始終不順利，斷斷續續，一九二九年初他曾向林獻堂求援，被林氏以「余不知其底蘊」拒絕，顯然其所倡導的新劇，在這位最富盛名的民族運動領導人眼中，評價不高。由此觀之，日治時期新劇雖然常見（如霧峰一新會的文化劇），但作為社會戲劇教育的一環尚可，欲走專業劇場路線就缺少社會環境。

可惜林獻堂一九二六年之前的日記並未保留（或尚無書寫日記習慣），否則應有更多家族戲劇的記錄，尤其是其父林文欽、祖母羅太夫人以及下厝朝雍、朝宗（文察子）、紹堂（文明子）這幾位好戲聞名的林家人物，也會記錄更多當時新文化運動人士的戲劇作為。不過，倒也給研究日治時期臺灣戲劇者一個思考空間：當時的戲劇組織、劇

82 中山侑（志馬陸平），〈青年與台灣（二）─新劇運動的理想與實現〉，原刊《臺灣時報》197，1936年4月1日，收於黃英哲主編，《日治時期臺灣文藝評論集》第1冊，頁468。
83 前引書。頁469。
84 耐霜（張維賢），〈臺灣新劇運動述略〉，頁83-85；張維賢〈我的演劇回憶〉，頁105-113。

團、編導、演員、劇目似乎議題性十足，新劇也顯得頭角崢嶸。然而，五十年的日治殖民地歷史，真的給新劇提供那麼寬廣的舞臺？[85]

七、結語

臺灣社會史演戲的主體在民間，多配合祭祀節令與節慶活動而舉行，鮮少勾欄茶樓、文人家班的演出活動，勾欄茶樓屬商業劇場，能否存在，端視都會經濟活動與民眾看戲習慣而定。文人家班則係簪纓世家與高級官僚的交際與休閒娛樂活動。雖然貧富貴賤有別，觀賞戲劇卻是一般人的嗜好，但看什麼戲？在何處看戲？與什麼人一起看戲？卻有極大的差異，也反映不同的階級文化意涵。

林獻堂一生志業顯赫，二十世紀初期展開的臺灣近代民族運動史，從臺灣留日學生、仕紳組織新民會，議會設置請願運動，臺灣文化協會、民眾黨到地方自治聯盟，林獻堂都是主要的領導人，終日為臺灣「事情」奔走，爭取臺灣人政治權力，也倡導社會文化改造，鼓舞民眾讀報、看電影、聽音樂，以及觀賞具有文化意識的新戲劇，從舊文學到新文學，從戲曲到新劇，都有從傳統轉換成現代的進步指標。林獻堂日記中記錄他經常觀賞戲劇演出，卻常連戲園（演出地點）、劇團、戲碼、演員都未記述，亦少論及觀劇心得。然而，他有時又極注重戲劇的教化功能，對「霧峰一新會」文化劇演出尤其投入，不僅經常觀賞，亦參加演出後的劇評會（戲劇討論會）。

作為文協領導人的林獻堂，本身是地方禮俗與戲劇活動的主導者，林獻堂重視戲劇，一部分來自臺灣民間戲劇習俗與其家族的文化傳統，頂厝和下厝林家擁有精美戲臺、家班，「公地」社（土地）公祠也常

85 邱坤良，〈理念、假設與詮釋：臺灣現代戲劇的日治篇〉，《戲劇學刊》，13 期，2011 年 1 月。頁 7-34。

演戲，公開演出傳統戲曲（亂彈）與新興的歌仔戲。再則林獻堂個人對傳統音樂（漢樂）、西樂皆有接觸，亦曾學習鋼琴，甚至公開表演。另外，作為傳統大地主與具現代知識的臺灣士紳，霧峰林家日常生活反映現代文明與大眾娛樂的形式與內容，看戲是休閒娛樂，有時作為宗族聚會、親友應酬的節目。與林獻堂經常一起看戲的是夫人楊水心、子女、林家親友，但也包括「女僕與使用人」（如日記中經常出現的林坤山）。

林獻堂對戲劇的態度與同時期的新文化運動人士，並不相同，與他擔任臺灣文化協會的政策目標也不協調。當時的新文化運動人士反對各地盛行的迎神賽會與低俗的歌仔戲，視為日本殖民採用愚民政策，任民眾裝神弄鬼、浪費錢財，讓臺灣文化膚淺的陰謀。林獻堂對這種文化差異性，並未刻意辯解或凸顯，似乎只視為各人日常生活中的習慣，他對戲劇有「戲無益」的理性，對於民俗信仰演戲、吃拜拜，又有從俗的同理心與地方「頭人」的人情味，不但不持反對態度，反而常常參與。

近年出版的近代人物日記中，不乏擁有豐富戲劇音樂資料，最著名的首推張麗俊的《水竹居主人日記》、黃旺成的《黃旺成日記》與呂赫若的《呂赫若日記》，其中《水竹居主人日記》幾乎就是日記主人的看戲史，一如林獻堂，張麗俊也無戲不看，但戲劇記錄較為詳細。他經常出入豐原（葫蘆墩）的戲園、寺廟劇場，觀賞各種戲曲演出，對當地的戲班、子弟團活動，十分熟稔，類似「豐聲園」、「集成軒」之類軒園之爭記錄，大概只有在《水竹居主人日記》才會被記錄。[86]《黃旺成日記》的戲劇資料亦十分豐富，內容頗多描述他在新竹、臺中地

[86] 有關張麗俊《水竹居主人日記》的研究，可參見徐亞湘〈張麗俊與《水竹居主人日記》之戲曲史料意義〉，收於《紀念俞大綱先生百歲誕辰戲曲學術研討會論文集》，國立傳統藝術中心，2007年；頁33-86；許書惠，〈從《水竹居主人日記》看日治時期常民生活中的演藝活動〉，國立臺北藝術大學傳統藝術研究所碩士論文，2009年。

區觀賞布袋戲、九甲戲、四平戲、子弟戲與改良戲、京劇的記錄。《呂赫若日記》則是記述不少第二次中日戰爭期間，呂赫若讀劇、看戲、編寫劇本的情形，從日本東京到臺灣，從臺北至若干鄉鎮地區。日記中，呂赫若急著創作，但又受限於環境的矛盾心情，躍然紙上。[87]

與張麗俊、呂赫若的日記相比，林獻堂日記記述戲劇活動雖然簡單，卻有張麗俊、黃旺成、呂赫若日記所沒有的特殊性。相對張麗俊觀賞或參與的戲劇，多為傳統戲曲與地方演劇，呂赫若則多屬東洋樂舞與皇民化運動時期的新劇。《灌園先生日記》的戲劇資料，基本上反映臺灣傳統地主大戶人家兼現代資本家的角色特質，所以才會注重社祭與鄰里間的戲劇活動，再方面，又熱衷提昇民眾知識的文化劇，以及包括西洋器樂在內的現代學藝生活。

《灌園先生日記》在戲劇研究的重要性不在提供戲劇重要訊息，也未必能補充臺灣戲劇史的缺漏，要從日記中簡略的戲劇記事，論述林獻堂的戲劇生活或作為那個時代戲劇活動記錄，明顯不足。然而，若從臺灣近代戲劇史脈絡觀察，就能補其疏漏，顯現日治時期的戲劇生態，以及士紳與新文化運動人士間若干生活面相，有助於現代人對日治時期臺灣戲劇大環境的理解，具現代觀念的仕紳對戲劇的解讀與詮釋，關係當時文化人對新劇的真正態度。畢竟，戲劇與文學或其他現代學藝的創作與展現條件有別，人才、成果亦不同。以文學為例，即使有新舊文學之分，寫作者、甚至讀者仍屬文人階層，戲劇因演出內容、空間的階級屬性不同，吸引的演員、觀眾便大不相同。

再方面，日治初期，文化人參與的新劇，是以社會文化改革、提昇劇場藝術為目標，但所能創造的風潮與影響，其實只是少數人（如張維賢）大聲疾呼，加上文化人、作家掌握話語權的結果。《灌園先

87 有關《呂赫若日記》的研究，可參見連憲升，〈從《呂赫若日記》管窺日治末期臺北文化人的音樂生活〉，收於《日記與臺灣史研究》，臺北：中央研究院，2008 年。頁 903-949。

生日記》中的戲劇資料反映戲劇在文人階層的角色與現實社會本質，或許正是《灌園先生日記》中戲劇部分最具價值之處，印證臺灣戲劇的基本型態與民間基礎，以及大戶人家在其中扮演的角色，從林獻堂身上，也觀察到士紳在延續傳統禮俗與接納現代文明之間的兼容並蓄。事實上，這也是傳統社會庶民大眾接觸戲劇的基本態度。

第七章

道士、科儀與戲劇
——以雷晉壇《太上正壹敕水禁壇
　玄科》為中心

一、前言

　　東西方的戲劇起源於祭祀儀式，臺灣移民社會的戲劇史更是一部民眾祭祀生活的戲劇記錄。從戲劇的演出環境、表演內容與觀眾參與，明顯看到祭祀與儀式的關連，各行各業的社會活動也處處有戲劇的痕跡。

　　在民俗信仰、廟會祭祀與喪葬儀式中主導禮儀的道士、和尚（釋教）與戲劇的淵源深厚，甚至有「師公和尚戲」之說。而臺灣的道教基本上以新竹為界，分成南北兩派。南部稱靈寶派，北部稱天師正壹派。[1]另外，臺灣中部在濱海的鹿港、清水靈寶派之外，尚有「客仔師」的正壹派系統。[2]靈寶派兼作齋醮（吉事）與薦亡鍊度科儀（喪禮）；正壹派則只做齋醮（道）與祈安、補運（法），被稱為「紅頭」，喪事部分則屬釋教，稱「烏頭」。相對北部正壹派稱為「紅頭」，靈寶派亦有「烏頭」之稱號。[3]

　　道教科儀所運用的樂曲與表演型式，大部分來自傳統科儀的吟詠，有些則屬於戲曲部分，並因區域、流派而異，大體上反映不同時空的戲劇生態。主要原因在道士以為人祈禳為業，其生活習慣與社會人脈皆十分入世。道士壇經營的型態類似戲班，科儀的進行也依戲班習慣，區分為前場與後場。前場主持科儀，後場負責音樂演奏。除了傳統道曲，道教科儀亦常吸收民間戲曲與音樂。南部道教科儀以潮調、南管居多，偶亦滲雜北管（亂彈）；北部則以北管為主。[4]前場道士的身段動作，部份來自戲曲，如出臺、跳臺、整冠、開山（雲手），部分擷

1　正壹亦作正一、正乙。
2　李豐楙，〈臺灣中部紅頭司與客屬聚落的醮儀行事〉，《臺灣文獻》第49卷第4期，1998年12月。頁187-206。
3　有關臺灣南北道教流派，可參考林振源，〈閩南客家地區的道教儀式：三朝醮個案〉，《民俗曲藝》，158期，2007年12月，頁197-253。
4　呂錘寬，《臺灣的道教儀式與音樂》，臺北：學藝，1994年。頁179-180。

取戲曲手眼身法步,再予揣摩、組合。不過,道教科儀本有關動作記錄或表演指示不多,常以「行山」代表道士必須有科介、動作,如何表演,全視道士個人經驗與表演能力而定。

　　道士本身經常參與地方子弟團活動,熟悉舞臺演出事務,許多道士的戲曲表演能力,不遜一般演員、樂師。同樣地,民間戲班演員、布袋戲演員跳鍾馗開廟門、祭煞,使用的符咒,包括藏魂、變身、五方結界、敕雞鴨鹽米……多半來自法場。[5] 在一般規模較大的祭祀活動中,除了道士執行相關科儀,戲劇演員也承擔部分儀式性的工作。道士在寺廟內主持道壇,劇團則在寺廟前戲臺扮仙與搬演戲文,分別代表內壇、外壇,相互之間,並有儀式的交流與合作。

　　宗教儀式中的戲劇成分,以及戲劇中宗教儀式淵源;道士科儀有戲劇表演型態,傳統戲劇活動亦明顯受道教科儀影響,向為研究者所周知。然而在八〇年代前,道教與社會活動的研究風氣尚未形成,戲劇與儀式的論證,除了若干古典戲曲、文人筆記,藝人回憶錄偶爾述及,相關的研究亦不多見。九〇年代起以中國、臺灣為主的華人地區戲劇與儀式的資料蒐集蔚為風潮,道教的學術研究亦蓬勃發展,包括曾流傳各地的儺戲、目連戲以及佛、道醮儀、法事功德研究,迄今未衰,論述的範圍廣泛。[6]

　　現行道士壇與戲班,道士與演員如何連結,其對戲劇與科儀影響為何,值得研究。道教科儀中最能顯現「師公和尚戲」特質的,包括醮儀

5 邱坤良,〈臺灣的跳鍾馗〉,中國儺戲儺文化國際研討會,1993 年 1 月 27-29 日。刊於《民俗曲藝》,85 期,1993 年 9 月。頁 325-369。
6 參見林富士,〈臺灣地區的「道教研究」概述 (1945-1995)〉,東海大學歷史系、《新史學》雜誌社主辦,「五十年來臺灣的歷史學研究之回顧」研討會,臺中:東海大學,1995 年 4 月 21-23 日;以及王秋桂主編《民俗曲藝》相關論文目錄。

中的《敕水禁壇》，[7] 與喪禮中的《打城》、[8]《挑經》（雙挑），以及釋教的《三藏取經》、《弄觀音》、《曾二娘》等，這些「師公戲」因教派（道教／釋教、正壹／靈寶），以及師承傳統，表演內容不盡相同。

《敕水禁壇》是道教科儀的一種，包括「敕水淨壇」與「結界禁壇」兩部分，目的在掃盡道壇場氛穢，禁結一切鬼祟。在科儀源流上，至少可追溯成書於南宋時代的《靈寶玉鑑》卷十二〈敕水禁壇門〉：「靈寶大法有勅水禁壇之科，引三光之正炁，運九鳳之真精，策役萬種吐納二炁，躡罡履斗，結界禁壇，小則清肅方隅，大則淨明天地，飾嚴內外之儀，則格降上下之神祇。」。[9]《靈寶玉鑑》內文所記符咒，與現行道場「敕水禁壇」有相通之處。

臺灣正壹派與靈寶派「敕水禁壇」的儀式目的、演出形式大同小異，皆用於重大祭典或三朝以上的建醮科儀，並有繁複的戲劇動作，最明顯的差異，在於靈寶派有「斬命魔」的戲劇表演，由一道士或特約表演人員裝扮壇鬼（命魔），出場搶奪象徵醮儀成果的香爐，另一道士扮天師與之搏鬥後，降服壇鬼。正壹派只有前場高功一人主持科儀，其他道士協助走壇，高功道士有耍鐧、倒旗的激烈動作，後場更需吹奏與北管戲《倒銅旗》相似的崑曲牌子。若就「敕水禁壇」的表演空

7 「敕水禁壇」是本文主要探討的對象，該詞彙本身涉及科儀、道士戲、經書等多種涵意，尤其在該科儀的後半部取材北管戲《倒銅旗》十四支曲目的完整表演片段，使得「敕水禁壇」一詞更具多義性，因而在書寫時，單就科儀內容進行探討時，採用上下引號「敕水禁壇」的方式書寫；若將其視為一個完整的表演劇目，或討論其經書內容時，則用雙箭號《敕水禁壇》，加以區別。

8 打城亦有單獨舉行的情形，臺南市東嶽廟打城法事即是信眾為已去世一段時間的親人，從「枉死城」救出，參見呂理政，《臺南東嶽殿的打城法事》，《民族學研究所資料彙編》2，臺北：中央研究院，1990年。頁1-48。

9 不著撰人，《靈寶玉鑑》卷12〈敕水禁壇門〉，收於《道藏》第10冊（上海：上海書店、北京：文物、天津：天津古籍，據上海涵芬樓影印本、白雲觀舊藏本影印，1994年。頁224。《靈寶玉鑑》共43卷，另有目錄一卷，其內容曾提及後唐莊宗一代之事，可推測應為宋元間道人纂輯，見閔智亭、李養正主編，〈靈寶玉鑑〉條，《中國道教大辭典》，頁1432-1433。《靈寶玉鑑》內容與南宋金允中《上清靈寶大法》部份內容相似，任繼愈認為可能即為金氏遍覽靈寶派各種齋醮科儀道法編成，見任繼愈主編，《道藏提要》，北京：中國社會科學，1991年。頁369。但亦有學者認為《靈寶玉鑑》為天皇道派所編，不是金允中所撰，而金允中《上清靈寶大法》中既談及《靈寶玉鑑》，可知《靈寶玉鑑》成書在其之前，見蕭登福，〈冠攝《道藏》群經，天字第一號的六朝靈寶派道書——《靈寶无量度人上品妙經》文本探論〉，第三屆儒道國際學術研討會，2007年4月14-15日。

間、內容、表演角色、後場、聲腔語言、身段動作，這段科儀與傳統戲劇幾乎無異，甚至可以武戲視之，但「敕水禁壇」科儀的儀式目的是為了道壇的潔淨，以此為中心，整個祭祀區域的儀式才能順利進行。因此，「敕水禁壇」科儀進行中，除了道士團，以及主持祭祀的「醮官」（寺廟頭人、頭家、爐主或「主人家」）外，現場限制「閒雜人等」出入或觀看，使得「敕水禁壇」在儀式性、戲劇性之外，也帶有神秘性。不過，「敕水禁壇」激烈的戲劇動作，與熱鬧、豐富的後場表演，在近代「師公軋」（或「軋壇」）的道壇拼場中，常被視為「打武供」，在看熱鬧的民眾面前公開表演，此又反映道士的民間性，以及民間對道教科儀的親近性。

近年有關戲劇、儀式與道教科儀的研究成果甚為豐碩，許多論著也常提到「敕水禁壇」，[10] 不過，具體從科儀文本結構以及表演元素，探討道士科儀的戲劇成分與舞臺效果，進而研究道士的演員「身分」，則尚不多見。「敕水禁壇」既為臺灣南北各派齋醮必演科儀，但其在不同時空的流變，以及科儀經書、符咒、音樂與戲劇動作與傳承系統，牽涉的範圍極廣。有鑑於此，筆者雖亦曾對靈寶派「敕水禁壇」略有涉獵，但為期能對「敕水禁壇」內容作較深入的觀照，擬先以北部正壹派的《敕水禁壇》科儀經書為研究對象，暫不作南北科儀的比較。

筆者與樹林「雷晉壇」道士黃清龍 (1929-2011) 結識四十年，閒暇之餘時與他共話家常，曾多次觀看其道法科儀，記錄「敕水禁壇」流程，訪談科儀相關表演方式。從他的道場生活與社會脈絡，深知這位熟悉道場、戲場，兼習前後場的老道士本身就是「儀式戲劇」最佳註解。

10 呂錘寬，〈斬命魔與東海黃公──道教儀式中的戲劇化法事與小戲源流關係試探〉，《兩岸小戲學術研討會論文集》，臺北：國立傳統藝術中心籌備處，2001 年。頁 133-159；謝忠良，《道教科儀敕水禁壇的儀式音樂研究》，國立臺灣師範大學音樂研究所碩士論文，1999 年。

本論文因而以黃清龍「雷晉壇」《太上正壹敕水禁壇玄科》為中心，[11] 從劇場的角度討論科儀文本的內容、道士的角色扮演與舞臺動作，包括舞臺空間、裝置、演員「穿關」、舞臺語言、身段、音樂安排、動作設計，和師承傳統、訓練方式，以及祭祀與戲劇，道士與臺灣戲劇活動的關係，做為進一步瞭解道教科儀以及儀式戲劇本質的基礎，靈寶派「敕水禁壇」與相關道法「師公戲」則計劃在近年內陸續展開研究。

二、「雷晉壇」師承與黃清龍的道士生涯

正壹派道士的傳承除家傳之外，通常採取拜師學藝的方式。對一個道士的養成而言，通常兩者兼具，所以黃清龍除家學淵源，本人亦曾拜劉朝宗為師。道士拜師時須有保舉師、介紹人，並準備拜帖、謝禮，向師父行跪拜禮，學道若干年後，出師開壇行道，開壇時壇名常延用師父道壇名號，並由師父掛匾，因此道壇同名的情形十分普遍，亦可由此看出其師承淵源。

道壇的主要「業務」在承接各地寺廟齋醮法會科儀，或應民間社團、私人家邀請做法事祈安。沒有外出「做事」時，則在家中道士壇，開放善男信女參拜問事，兼為信眾消災解厄、收驚補運。換言之，道壇兼有寺廟、道場與戲館的性質。醮儀與三獻「吉事」建醮乃正壹派道士的重頭戲，也是道士壇展現道法功力的重要場合，除了寺廟之外，宗族（祠堂）、民間社團，甚至私人亦有建醮者。不過，各地建醮機會並不多，反倒是祈安、補運、治病（如打散）的法場機會甚多。法場屬三奶

11 正壹派科儀常加「玄科」，經懺則加「妙經」、「妙懺」。臺北地區正壹派道士的《敕水禁壇》科儀名目略有不同，五股「顯真壇」作《太上正乙敕水禁壇科儀》（林清智手抄），中和「威遠壇」作《靈寶正壹敕水禁壇玄科》（林樹木抄），莊陳登雲守傳、蘇海涵（Saso, Michael R.）輯編之《莊林續道藏》（臺北：成文，1975 年），則作《靈寶正壹禁壇科儀》，參見謝忠良，《道教科儀敕水禁壇的儀式音樂研究》，1999 年。另外，劉厝派鄭玄遶抄本作《靈寶正乙敕水禁壇科儀》、劉天賜（金涵）作《太上正乙敕水禁壇科儀》、林厝派李松溪（通迅）作《正壹靈寶勅水祭煞玄科》。

派，道士「做獅」，多由民眾邀請，是重要收入來源，尤其農業社會醫療不發達，道士常需下鄉扮演「醫生」的角色。道士壇接受寺廟或社團邀請主持醮儀或禮斗法會，因規模較大，所需要準備的工作繁雜，謝禮預先講定，民家的祈安、補運亦有一定行情，[12] 小規模的法事則由信眾自由以「紅包」致謝。道士壇壇主與前後場的關係亦如戲班班主與前後場，[13] 不過，戲班的薪酬計算方式有抽分制、日薪制，道壇少見抽分制，多由壇主依前後場經歷、表演能力，按日給予不同的酬勞。一般壇主需以一人兼具主壇、辦疏、籠分、出演等四項任務，能否獲得等同四份工作的酬勞，乃衡量「師公禮」是否符合利益的依據。

道士壇多有固定合作道士，或栽培徒弟成為班底。平常即以班底在外為寺廟、社團、私人謝平安、做三獻。如果接下寺廟三朝、五朝大醮，則徵調其他同業相助，就醮儀中某部分科儀由臨時參與的道士負責。同樣地，設壇的道士除了自己的業務之外，亦常為他人主持的醮儀中助陣。因為道法「業務」的性質、師承方式，加上同業之間的競爭與合作，在所難免，道士各有其社會人脈，甚至產生流派。

黃清龍家族祖籍福建泉州府安溪縣，開臺第一代祖黃光庇 (1754-1803) 所習之道壇科儀源自福建永春西州黃道生門下，道號道靈，壇名「雷晉壇」，以三奶法為主。黃光庇於乾隆、嘉慶之際來臺，定居林口梆坤（樂善村），種茶為生，業餘兼做道士，傳子再生 (1803-1859)，改行打鐵，仍兼道士，遷居山腳（泰山），曾回永春追隨父親師兄秦法廣習道法。再生傳武典 (1842-1923)，為泰山巖駐廟道士。武典子佳根 (1872-1946) 即黃清龍祖父，遷居三峽，後入三峽長福巖祖師廟為駐廟道士，但再生之子武法一支仍曾先後於泰山、鶯歌各地設壇，佳根子通城 (1903-1967) 遷居新莊，於三山國王廟口設壇，黃清龍便出生於此。

12 以黃清龍 2009 年時的「行情」，三朝醮約 80 萬元、五朝醮約 120 萬元。
13 有關戲班的組織與經營，見邱坤良，《臺灣劇場與文化變遷：歷史記憶與民眾觀點》，臺北：臺原，1997 年。頁 224-243。

黃清龍於己巳年（昭和四年，1929）生於新莊，因家學淵源，對後場音樂敏感，五歲隨祖父佳根、伯父火樹、堂叔父清松、父親通城到祭祀場合，在後場中敲打鐃鈸、銅鐘等樂器。十五歲時已能獨立主持一朝三獻科儀，從發表、拜天公到謝壇，而後對於道士所需涉及的「山、醫、命、相、卜」以及前場科儀與後場鑼鼓絃吹與曲牌、鼓介，更加擅長。

當時臺北、桃園地區正壹派有劉厝、林厝兩大流派。劉厝派較著名的道士有朝陽街（民生西路）「應元壇」劉天賜（金涵）、「應成壇」劉朝宗（宏達），林厝派最富盛名者為中和（枋寮）「威遠壇」林清江（狪週，憨番先）、三峽「廣遠壇」王添丁（漢遜）。一九四五年，黃清龍在偶然場合中遇劉朝宗(1886-1957)，受其鼓勵，投入門下，研習正壹派道法，道號鼎道，成為劉厝派下道士，也是劉朝宗的關門弟子。黃清龍在「應成壇」當班底，前後近七年。在此之前，黃家第五世草地（黃清龍堂伯）曾投入枋寮林厝派「威遠壇」林清江門下，與三峽王添丁、中和林汝榮（蝴蝶先）為師兄弟；黃清龍父通城亦曾拜林口劉厝派「雷興壇」林神喜（麻糬先）為師。

前述劉厝派、林厝派成為兩大道法門派，兼具有傳統民間社團、同業聯誼會的性質，同派道士論資排輩，可看出師承關係。黃清龍於庚辰年（2000）寫下〈雷晉壇直屬求訪外派系情況〉：

> 渡臺時前後確有由漳移入，同道外派之士，到臺佔著天時地利，據平坦廣闊之地為基礎，全是漳泉移民較多，語言習俗一致，且透過六至七十年間，積極擴大招募，無形中凝集有力組織，就是北部道教界之劉厝派與林厝派。兩派經懺其實大同小異。除去點滴唱作有異，大體一致，常有來往交流，無懷劣意。[14]

14 黃清龍，〈雷晉壇直屬求訪外派系情況〉（手稿）。

黃清龍既為劉厝派，而後其子黃書煜、徒弟俱成為這個流派門下。

　　臺灣北部道教正壹派有兩大流派——林厝派與劉厝派，前者始於清代中葉，福建漳州府詔安縣林章貴道士渡臺，開設「威遠壇」於枋寮（中和），傳子金迎，再傳科選，迄第四代林清江、第五代林心婦，名聞北部，號稱林厝派；劉厝派則是清初福建漳州府南靖縣道士劉師法（劉嗣法）渡臺，定居淡水，後隨著漢人在北部地區的開拓，勢力自臺北延伸至桃園及新竹一帶，其中包括祖籍廣東潮州饒平的世襲道士，通稱劉厝派，與林厝派分庭抗禮。而在劉厝派、林厝派之外，不乏自行設壇的道士，黃清龍先祖開設「雷晉壇」即為一例。近代臺北地區道壇在劉、林兩派之外，亦曾出現何厝派、李厝派的小流派。有謂林厝派長於醮儀，劉厝派善於法場，不過這種說法並未被普遍認同。事實上，林厝、劉厝兩派道士常有「往來交流」的情形。[15]

　　道壇在醮儀請神啟聖時，例請諸方神仙與歷代宗師，根據宗師譜系，反映道士的師承系統。「雷晉壇」法場部分，如《過車關》、《造橋》皆傳自黃家本門，醮儀部分則多來自劉厝派。「雷晉壇」啟請的本門祖師，包括「雷晉壇」本門先祖、法場與劉厝派宗師。法場部分除了黃清龍父通城（法進）、祖父佳根（法造），還包括歷代祖師林法勝、林法明、林法輝、黃法泉。

　　劉厝派宗師包括洞陽李先生、古泉公劉先生、守心玉玄劉先生、法廣法玉朱先生、華翁張先生、伸賢正角饒先生、洞默參默杜先生、

15 有關林厝派、劉厝派的研究，參見劉枝萬，《臺北市松山祈安建醮祭典》，中央研究院民族學研究所專刊（14），臺北：中央研究院民族學研究所，1967年。劉枝萬，《臺灣民間信仰論集》，臺北：聯經，1983年。頁70-156。另美國學者勞格文（John Lagerwey）曾在臺灣北部地區、福建漳州進行田野調查，對臺灣北部正壹派傳承，與劉枝萬記錄略有不同，例如林派來臺道士貴章，勞格文做悅純，章貴傳子金迎，勞格文田野資料則是悅純姪謙宏。另勞格文就法場與醮儀中所召請祖師，比對平和、詔安當地道法傳統，認為臺灣正壹派與漳州客家、潮州道士淵源深厚，見Lagerwey. "Les lignées taoïstes du nord de Taïwan." *Cahiers d'Extrême-Asie* 4, 1988, p.127-143。林振源亦指出，福建漳州南靖平和詔安與廣東潮州的饒平四縣在地理上連成完整的區域，都屬於閩客混居地區。林振源，〈閩南客家地區的道教儀式：三朝醮個案〉，《民俗曲藝》，158期，2007年12月，頁197-253。

法進洪仁張先生、心玄張先生、玉宇黃先生、錄師道元吳先生、元吉高先生、祖師法傳法聰李先生、道妙玄茂振賢李先生、口教法助德傳賴先生、混元傳教法興羅先生、法明吳先生德隆黃先生、祖師傳錄仁晟張真人、傳教興道劉先生、應達應遠應近、應遍應逢應迎劉先生、傳法德瀞德清德淳劉先生、師伯祖金漳金淩劉先生、先生公金灑劉先生、親傳正教師朝宗劉宏達。[16]

「雷晉壇」開山師太祖則有暹濟黃先生、開基設教師道通黃先生、開元輔教師道治黃先生、闡教師道侃黃先生、保舉師天香道廷黃先生、傳教師祖法法進黃先生、道嚴師道朱道明黃先生、法肅師法崇法振、法星法業黃先生、法正法玉、師公法造黃先生、師伯道昌林先生、師叔道思蘇先生、正教親傳師道生黃先生、本門師太祖道靈黃先生、師兄法廣秦先生、道仁法聖林先生、法興法助柯先生、師弟盈爵盧先生、法旺陳先生、法階方先生、道耀英先生。[17]

壬辰年（1952）黃清龍離開「應成壇」協助父親經營「雷晉壇」，丙申年（1956）應邀至臺北市中山區下厝莊（新生北路二段 62 巷）新福宮（主祀新丁公）擔任駐廟道士，同年兼駐大龍峒保安宮，三年後，離開保安宮，與林口陳萬連合夥經營布袋戲班「亦真奇」，擔任後場樂師。黃通城過世之後，黃清龍入樹林濟安宮為駐廟道士。新莊「雷晉壇」館址由表弟黃錫清接管，不久錫清棄道就佛，法號慈妙。辛亥年（1971），黃清龍離開駐廟十二年的濟安宮，在樹林千歲街重設「雷晉壇」，近年「雷晉壇」逐漸由子書煜接理。

黃家除了精通正壹派道法之外，世代皆嫻熟戲曲，黃佳根曾經參與泰山最古老的「共義軒」子弟團，黃通城不僅精通法場科儀身段，亦以

16 黃清龍，〈雷晉壇歷代昭穆〉（手稿）。劉厝派字輩為「守道名仁德，金真洽太和，志誠宜玉典，忠正演金科，狎漢道玄輻，高宏鼎大羅，三山揚妙法，四海湧洪波」。黃清龍的師父劉朝宗屬「宏」字輩，黃清龍為「鼎」字輩，其子黃書煜為「大」字輩，但各道壇排字輩常凌亂，例如劉朝宗原道號真源，後改宏達，「真」、「宏」俱在字輩表中。

17 黃清龍，〈雷晉壇歷代昭穆〉（手稿）。

通鼓聞名，有「通鼓城」之稱，在新莊時參加「金義安」子弟團，隨父佳根遷居三峽後，亦參與當地「清樂社」演出。黃清龍本人擅長前後場，曾在臺北地區各子弟軒社遊走，擅長鑼鼓、嗩吶、絃樂器，也曾擔任前場演員，並在新莊「新樂園」、丹鳳「合鳳社」、泰山「新義軒」（後改「楓聖堂」）、泰山雙連埤「長樂社」、三重「南樂社」擔任「子弟先生」。他對民俗掌故瞭若指掌，社會人脈廣大，戲劇經驗豐富，不但是臺北地區資深道長，也是傳統戲劇界的代表性人物之一。

黃清龍家傳劉朝宗道法「文檢」（有道光年間序）中有各種道法演戲事因與科儀內容。神佛誕辰在「奉道宣經、演戲謝恩」中最為常見，雖然神格不同，在內容、用語方面略有差異，但體例大致相同，皆是感謝神佛，藉神佛聖誕為其演戲祝壽「保安植福」。在「眾佛演戲意」之外，「文檢」還包括「收冬演戲」〈謝雨壇疏意〉、〈送火災疏式〉與〈械鬥出旗、下平安意〉，各種演戲事因皆有「奉道立疏」的神聖性，故能為社會所認同與支持。

黃清龍曾收過十二張拜帖，其中包括五位女徒弟，其徒弟拜帖有一定格式，僅以壬戌年（1982）陳銘鎮拜帖為例：

拜帖

具立帖人陳銘鎮係是新莊市海山里中正路一五七巷廿五號居住人氏竊因自生以來身輕力薄未授活計之藝終之奈何　素聞

雷晉壇

黃清龍　先生道法精通大清經章並得鄧火田先生之介紹願以終身投致

黃清龍　道長座下為門徒遵明師之嚴教焉敢初勤而終怠有成之日不負教導之恩恐口無據叩敬立帖壹紙存執查照

保舉師　周楨迪
介紹人　鄧火田
在場人　官來發

天運壬戌年卯月拾肆日具帖
　　門生　陳銘鎮
　　號　大迹

陳銘鎮出身「合鳳社」子弟，攻嗩吶，為黃清龍教「子弟館」時的弟子，以捆工為業。一九八二年陳銘鎮準備牲禮拜道祖，並呈送「先生禮」（紅包），這張拜帖仍由黃清龍保存，待他日陳銘鎮自行開壇，除了贈送道士壇壇號的匾額，以為慶賀，並送回昔日拜帖，弟子再送師父紅包，俗稱「討帖」。[18] 當年黃清龍拜劉朝宗為師，拜帖由師父收藏，但黃清龍後來沿用祖傳道士壇，並未自行開壇，因此，當年拜帖至今仍存放劉家。由於世代道法兩傳，宗族中以道士為業者，代代俱有傳人，加上入門弟子，因此以「雷晉壇」為壇名者，並非黃清龍一人，尚有下列數處：

地點	壇名	主要道士	師承關係
新莊中港	雷晉壇	高景德	拜黃清龍為師。
三重	雷晉壇	高景清	拜劉朝宗之子劉國煥為師。
蘆洲	開基雷晉壇	游埁典	其祖父游火旺拜黃清龍堂兄黃振南為師。
板橋	雷晉壇	周秀娥一家人	周秀娥及其四名女兒，拜黃龍清為師，丈夫、兒子皆習道法。

黃清龍「雷晉壇」目前班底十二人，除了黃家父子之外，其餘六人，有兩人拜黃清龍為師，三人拜黃書煜為師，另外兩名後場則是黃清龍在丹鳳「合鳳社」教子弟時的學生。

18 亦有在弟子主持大普時，方由師父送回拜帖，作為「師出有門」的證明。（朱堃燦，2009 年 11 月 20 日訪談，臺北慈聖宮）

「雷晉壇」成員一覽表

姓名	道號	出生年	前後場	籍貫	備註
黃清龍	鼎遒	1929	高功、小鼓、絃、嗩吶	新北市樹林區	
黃書煜	大述	1974	高功、小鼓、嗩吶	新北市樹林區	
陳銘鎮	大遂	1959	高功、嗩吶、鐃、鑼	新北市新莊區	陳中興之子，新莊「合鳳社」子弟。
王文庭	大迖	1957	高功、嗩吶、鑼	新北市樹林區	山佳「義樂社」子弟。
陳中興	—	1935	嗩吶	新北市新莊區	陳銘鎮之父，新莊「合鳳社」子弟。
鄧見河	—	1954	嗩吶	新北市新莊區	新莊「合鳳社」子弟。
金龍癸	—	1983	前場道士、嗩吶、鑼	新北市板橋區	高中畢業拜黃書煜為師，父經營延義宮。
簡孟錚	—	1980	前場道士、嗩吶	新北市樹林區	拜黃書煜為師，父親開白鐵、門窗工廠，簡孟瑜之兄。
簡孟瑜	—	1981	嗩吶、通鼓、鑼、鐃鈸	新北市樹林區	拜黃書煜為師，簡孟錚之弟。
簡平和	—	1955	前場道士	新北市樹林區	原以開車為業，簡明賢之父，簡孟錚、簡孟瑜之舅。
簡明賢	—	1982	前場道士、通鼓、嗩吶	新北市樹林區	簡平和之子。

　　「雷晉壇」的科儀表，無論五朝醮、三朝醮，與其他正壹派道壇幾乎無異。茲舉黃清龍己丑年（2009）蘆洲湧蓮寺五朝福醮，與己卯年（1999）板橋北極宮三朝慶成醮之科儀表為例：

己丑年（2009）蘆洲湧蓮寺五朝福成圓醮日課進度表

第一天農曆十月十一日丙子日（國曆十一月廿七日星期五）	
上午	大醮啟功、傳奏發表、補謝龍神、醮筵啟聖、各廟投獻、奠安灶君
下午	三官妙經、請水淨壇、北斗妙經、星辰法懺、大壇巡獻、皇壇奏樂、初獻晚供、解結釋罪

第二天農曆十月十二日丁丑日（國曆十一月廿八日星期六）	
凌晨	早朝科、度人妙經
上午	上元妙懺、中元妙懺、下元妙懺、玉皇寶經、紫微法懺、午刻獻供、滿壇巡香
下午	朝天法懺（十本）、斗姥妙經、放蓮花燈、熱鬧醮境、開啟證盟、祝燈延壽、傳燈晚留

第三天農曆十月十三日戊寅日（國曆十一月廿九日星期日）	
上午	聖境會聖、午朝科、玉樞寶經、雲廚妙供
下午	朝天法懺、小普施、鈞天奏樂、敕水禁壇、獻刃宰牲

第四天農曆十月十四日己卯日（國曆十一月三十日星期一）	
凌晨	酬謝醮恩
上午	洪文夾讚、天廚大供
下午	五斗科、縮降天燈、放水燈、拜榜出榜、醮壇騰歡、晚朝科、轉誦北斗

第五天農曆十月十五日庚辰日陽日（國曆十二月一日星期二）	
上午	重白會聖、拜謝天地、拜眾神
中午	獻牲巡筵
下午	犒將賞軍、迎大士、座坪奏樂、大普施、宿朝科、謝燈篙、謝營、敕兵造符、謝斗燈、謝師聖、送神

己卯年（1999）板橋市北極宮祈安慶成建醮三朝科儀表

第一天農曆十月十四日丁丑日（國曆十一月廿一日星期日）	
零點	醮筵啟聖、封山禁水、安壇主
上午	安灶君、請水淨壇、各廟香獻、雲廚午供
下午	琅玕函請經、完經納懺、出榜、熱鬧皇壇、大解結、祝燈延壽、傳燈晚留
第二天農曆十月十五日戊寅日（國曆十一月廿二日星期一）	
凌晨	早朝科、宣誦度人、各壇早獻
上午	午朝科、臺誦玉樞、亞廚妙供
下午	晚朝科、轉誦北斗、獻刃宰牲、放水燈、皇壇奏樂、開啟證盟、大伸法音、敕水禁壇、結界醮境、重留聖駕
第三天農曆十月十六日己卯日（國曆十一月廿三日星期二）	
零點	奉奏醮悃
上午	重白啟聖、洪文夾讚、開談天尊、夾讚瓊書、天尊說法、謝天獻牲
下午	大士出行、收軍謝營、座坪奏樂、洗淨孤筵、賑濟孤魂、宿朝科、敕符犒將、送聖完美、謝燈篙、安龍謝主、虎進田庄

　　科儀表中的科儀，每個道士壇內容即便相同，但名稱未必一致，不過，名目都很典雅，一方面表現道士內涵，再方面，未直接列出經書名目，避免民間宗教人士按經文對照。在內壇醮儀進行中，外壇例有戲劇日、夜演出，第一夜子時道士發表時，戲臺上演扮仙戲。最後一天早上道士登壇拜表（拜天公）之後，戲班接演戲扮仙，內壇科儀結束，戲班演《跳鍾馗》做最後的清淨儀式。醮祭期間戲曲的演出，並非全由戲班演員扮演，道士團幾乎每天都有「擺場」扮仙：皇壇奏樂、熱鬧醮境、座坪奏樂，扮仙的內容多為《三仙會》、《醉八仙》。此外，

《禁壇》與《安龍送虎》都有極具戲劇性的表演。[19] 黃清龍雖屬劉厝派道士，但常與林厝派有合作經驗，其《敕水禁壇》源自劉厝派劉朝宗首徒賴運國抄本，但亦收藏林厝派道士王添丁門下黃賢達《敕水禁壇》抄本（一九五九年），兩者相較，內文幾乎一致。劉厝派與林厝派差別在於訣法，例如道士執五雷號令[20]時，劉厝派高功右手執三清號，右食指按住「心」字，林厝派則常按住「鬼」字。

五雷號令牌圖像（正面）

本論文討論《敕水禁壇》科儀經書以黃清龍的《太上正壹敕水禁壇玄科》為主，並參照劉厝派道士「應元壇」劉天賜（金涵）的《太上正壹敕水禁壇玄科》，[21] 另外在罡訣部份，與林厝派基隆「廣遠壇」李松溪（通迅）《正壹靈寶勅水祭煞玄科》，所用訣法比較。[22]

19 邱坤良，《臺灣劇場與文化變遷：歷史記憶與民眾觀點》，臺北：臺原出版社，1997 年。頁45。

20 五雷號令似門牌形狀，長約 35 公分，寬約 15 公分，厚度約 5 公分。正面寫著三清號字樣與五雷號令，反面為雷霆號令與總召萬靈，正面的側邊依序寫著「角、亢、氐、房、心、尾、箕、斗、牛、女、虛、危、室、壁、奎、婁、胃、昂、畢、觜、參、井、鬼、柳、星、張、翼、軫」二十八星宿號。

21 劉天賜《太上正壹敕水禁壇玄科》科儀本由蘆洲顯妙壇朱堃燦提供，謹此致謝。劉天賜《太上正壹敕水禁壇玄科》在與雷晉壇科儀經書作比較時簡稱「劉本」。

22 基隆廣遠壇李松溪（通迅）《正壹靈寶勅水祭煞玄科》科儀本由李松溪提供（下簡稱「李本」），謹此致謝。

三、灑淨與變換——「敕水禁壇」的儀式空間

　　齋醮儀式是道教重要的科儀，也是民間最重視的祭祀活動，通常地方「頭人」依寺廟或主祀神建醮事因決定醮儀規模、醮區範圍、主持道士、相關祭儀與經費籌措方式等等。建醮事因不外祈安、謝恩、慶成、禳瘟、禳災等，[23] 醮儀的儀式流程與內容雖由醮局、道士主導，信眾被動參與，但其源自內心的主動參與意願，配合儀式行為（如繳丁口錢、齋戒祭祀），卻是地方醮儀產生、流傳，並能順利進行的主要因素。

　　齋醮儀式進行中，醮區空間首先確定，在特定的區域內（通常是寺廟的祭祀圈）寺廟以及臨時搭建的醮壇成為執行醮儀的中心。醮局與道士團從儀式時間與空間，界定醮儀活動的領域與參加者的身分、資格，並分隔神聖空間與世俗空間。醮儀正式開始之前，道士團豎燈篙，通醮表，醮局從丁口錢或信徒奉獻方式確定參與名單，並明令信眾在醮儀前若干天即食齋茹素，不殺生，道士團則在科儀表明列「封山禁水」，提醒不得打獵捕魚，全境禁用葷食。信眾從尋常俗世生活中經過焚香、齋戒、沐浴等洗淨儀式，進入醮儀中的神聖世界，度過不殺生、不吃葷的「非常」生活。直至醮儀最後一天早上道士登壇拜表之後，信眾始得開葷，宴請賓客，回到原來的生活常態。

　　醮儀期間的空間，透過祭祀區域內寺廟、齋壇的祭祀、請神、灑淨、結界等相關科儀，使原來的世俗空間變成潔淨空間，再轉為神明降臨、佛光普照的神聖空間。主持醮儀的道士藉由朝香、獻供、敕符、存想變身等儀式完成儀式空間的轉換，並在儀式過程中保護本命與信眾。而這些轉換儀式的科儀內容信眾並不完全理解，藉由科儀的外在形式，如道壇眾神圖像、符咒與淺顯易懂的唸白，幫助信眾進入信仰與儀式系統。傳統道教齋醮法壇不論就地建壇，還是利用屋宇空間立壇，「上

23 有關建醮之事因、類別與規模，參見劉枝萬，《臺灣民間信仰論集》，臺北：聯經出版，1995年。頁 57-62。

層法天，中層眾人，下層體地」，上壇為圓形，中壇為八卦形，下壇為方形。當代道教的齋醮已少建立三層法壇，但在科儀中的道壇佈置與道士的科儀、動作，仍有區分內中外的意涵。[24]

醮儀道壇通常設於寺廟正殿，從正殿神桌前連結俗稱「四方石」的丹墀至廟門。道士團的首要之務在配合寺廟與地方人士組織的醮局，於特定時間內營造醮區的潔淨，繼而藉由科儀經書的開科（或作科演、宣科或開演），讓信眾有所感通。科儀進行前，道士團佈置道壇，把三清壇、三界壇、科儀桌、玉皇、紫微、天師、北帝與四府、四神像，以及後場文邊（絃管吹）、武邊（鼓鑼鐃鈸）安排妥當。道壇的安置，首先需定五方、九宮，以利道士科儀的進行。五方是以東南西北四方加上中央；九宮是將八卦「乾坎艮震巽離坤兌」，加上中宮而成。五方、九宮方位既定，科儀進行中，高功的儀式與象徵性表演，便能強化科儀的舞臺意象。三清壇與左右兩班神祇所在的空間，稱內壇，與三清壇相對的三界壇，以及天師、北帝、官將幕則屬外壇。道士團在道壇主持科儀，並設立重重有形、無形關卡，防止各方邪煞與閒雜人等闖入，破壞道壇潔淨與醮儀的進行。

正壹派前場道士通常五人，除高功外，正壹派與靈寶派稱呼有別。前者稱輔協（亦作都講）、都贊、龍軍、虎軍，後者為都講、副講、侍香、引班。正壹高功在三人或五人行列中，恆站中央，俗稱站（豎）「中尊」，輔協、龍軍為左班，都贊、虎軍為右班。前場的道士身穿道服，頭戴道冠，但臉部不化妝，也不戴髯口。後場則負責鑼鼓管絃鐃鈸等樂器，也需為前場幫腔。一般科儀（如開啟），高功唸，輔協、都贊幫下句，讓高功有喘氣機會。「敕水禁壇」前場只有高功一人，幫腔部分由後場負責。

道教正壹派的《敕水禁壇》儀式，除借用整段北管戲曲之表演形

24 參見張澤洪，《道教齋醮科儀研究》，成都：巴蜀書社，1999 年。頁 89-90。

式，用以象徵世俗空間轉化成為神聖的儀式空間外。另外，高功演法
所使用的法器，在儀式中用來強化灑淨、禁壇、結界之物件，例如：
朝板、淨水盂、淨枝、五雷號令、香爐、寶劍、雙鐧、火把等，皆為
五方結界時所需使用之法器，從舞臺觀點來看，亦屬劇場演出道具。
《敕水禁壇》法器（道具）列表如下：

法（道具）名稱	功　　能
朝板	即古代朝臣覲見皇帝所需之奏板，亦稱為笏。高功手持朝板，表示朝見玉帝師尊之君臣之禮，並稟告今日醮事之緣由與科儀進行之時程。
奉旨	又稱封旨，指高功奉旨執行之身份，同時又具有提示後場的作用。
水盂	水盂是銅製之盛水容器，象徵盛裝之水是可清淨道壇的甘露水，並由高功在五方結界時以噀水的方式潔淨壇場。
淨枝	淨枝，即是用甘露水灑淨於醮主身上之柳枝，具有賜福、潔淨之象徵意義。
五雷號令	五雷號令用於高功發號司令之用，以五雷意諭傳達號令之迅速、確實，代表其高功以天師之身分發號司令。
香爐	銅製之香爐，實質作用為燃香以期祝禱神尊，但用於道教高功演法時，通常用來表示藏魂、保本命的法器，具有凡人轉化為神明的象徵意涵。
火把	潔淨壇場之用，以火除穢，作為後續儀式進行前的開端。
寶劍與雙鐧	用於高功五方結界時之法器，高功手持寶劍、雙鐧表示結界時禁壇的象徵意義。

　　「敕水禁壇」作為科儀，主要出現在大型醮儀之中，三朝醮多安
排在第二夜進行，五朝醮則在第三夜，多接在「開啟」之後，如果單
獨做「敕水禁壇」，則前後當連結「開啟」與「謝壇」。正壹派開啟
科儀在啟三清、禮十方，以吟唱為主。民間稱「敕水禁壇」為武科儀、
打武供，相對地，以吟唱為主的「開啟」則被稱為文科儀，兩者皆為
醮儀中的重要部分。
　　科儀開科時先獻金，由走壇道士燃燒壽金，把道場各角落照亮，隨

後放鞭炮，後場同時起鼓，正式開科。「敕水禁壇」前場高功頭戴黑色網巾，戟冠插簪，身穿黃色海清，外披道袍，與「開啟」科儀穿絳衣不同，此因「敕水禁壇」身段多、動作大，與「開啟」以唱唸為主，動作平和的表演不同。不論「敕水禁壇」、「開啟」，傳統高功皆腳穿厚靴，近年正壹道士做「敕水禁壇」時，均改穿平底的黑色「包仔鞋」。

從道壇的佈置，以及常見的一幅對聯「道場宏大宛如人間玉闕，法界光明猶似天上金鑾」，大致可呈現道壇的幾個空間層次：

（一）虛皇聖境

道壇的神仙圖像、帷幕所象徵的宮殿，以及鎮殿的三清、三界、玉皇、紫微、天師、北帝等神格、位階極高的神仙，以及天京地府、水國、陽間大小天神地祇，所建構的神聖世界，透過道士的朝香，以及神咒、步罡的儀式，藉由空間移動與角色轉換，信眾彷彿看到各方神聖有層次地降臨道壇護法。

（二）金鑾玉闕

道壇中內場和朝科，依照古例每日安排早朝、午朝、晚朝、宿朝，道士以仙官身份，身著道服、手執簡笏，以繁複禮儀拜門入戶，朝真謁聖，彷彿朝臣覲見天子，道壇如金鑾玉闕。[25]

（三）道場法界

道士在道壇透過儀式性動作向上天稟奏科儀意旨，或變身藏魂，依五方（東南西北中）或九宮（八卦加中宮）唸咒敕符、灑淨。在「敕水禁壇」中，許多表演動作是以五方、九宮方位進行。

25 參見李豐楙，〈道教壇場與科儀空間〉，《2006道文化國際學術研討會論文集》（下），高雄：國立高雄師範大學經學研究所，2006年。頁583-610。

（四）舞臺天地

　　科儀桌具傳統戲曲舞臺一桌二椅的功能，並以此為準，劃分出表演區與文武場，諸神幕、圖像則為布景或舞臺道具。演員（道士）進出（上下場）的位置、動作與戲曲同，但稱呼不同，戲曲進出的鬼門道，或出將、入相，道壇稱生死門，上場（出場）為死門，下場（進場）為生門，所謂「投生不投死」。

<div align="center">敕水禁壇道壇圖</div>

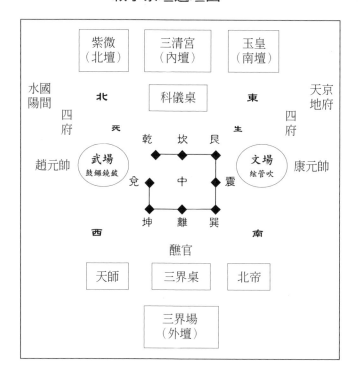

　　道士營造神聖空間，並進行灑淨儀式，除了藉重五行八卦所建構的儀式空間之外，最重要的是以「存想」的內在想像進入角色，並以符咒、變身、請神的方式進行淨壇。

　　道教科儀經常使用各種手訣與步罡，道士踏步時，配合罡訣，各

種罡法都有不同罡訣、掐訣、捏訣，是行法中的掌指動作。道士右手持法器，左手掐訣，手指間依一定部位捏壓，即表示不同訣文，掐訣的同時又與咒語配合。例如「敕水禁壇」中，高功變身為正壹天師時，作九鳳罡頭，唸九鳳罡訣，以左手掌食指、無名指、中指依序點文。

九鳳罡訣點文順序示意圖

1 九鳳翱翔	2 破穢十方
3 仙人導引	4 出入華房
5 上朝金闕	6 親見玉皇
7 一切厭穢	8 速離他方

九鳳罡訣及腳踏方位示意圖

九鳳破穢	精邪滅亡	天將騎吏	速下靈罡
斗轉星移	劍灑三光	上應九天	下應九地
雷公霹靂	風雲際會	罩滿十方	乾坤定位
鬼哭神愁	萬神擁護	無不推傾	急急如律令

當高功唸到「速下靈罡」之時，必須踏入上圖起點，並依路線行進，唸到「急急如律令」，動作結束。

道教科儀中請神變神是重要儀式，「存想通神」召出身體中真氣轉化的神將。現行「敕水禁壇」的科儀意旨與儀式結構極為吻合，「以今啟科之初，營辦醮筵，人物往來想多不潔，有諸厭穢，難格高真，上奏天庭」，藉由召請諸神降臨，三光真炁化為神水，灑淨壇場，「眾神稽首，邪魔受殃，九鳳破穢，邪精滅亡」。《靈寶玉鑑》所記九鳳破穢罡，今日道壇仍然延用，《太上正壹敕水禁壇玄科》五方結界召

四靈所用之符咒，亦與《靈寶玉鑑》屬同一流派。

《靈寶玉鑑・敕水禁壇門》與《太上正壹敕水禁壇玄科》比較表

《靈寶玉鑑・敕水禁壇門》	《太上正壹敕水禁壇玄科》
謹召。東方青龍。角亢之精。吐霧鬱氣。喊雷發聲。飛騰八極。周遊四濱。有大威德。來侍于左。	謹召。東方甲乙青龍。角亢之精。吐雲鬱炁。瞰雷發聲。飛翔八極。週遊四方。來立我左。
謹召。西方白虎。上應皆參。英英素質。肅肅清音。威攝眾獸。嘯動山林。有大威德。來侍于右。	謹召。西方庚辛白虎。上應嘴參，英英素質。肅肅清音。威蠍眾獸。嘯動山林。來立我右。
謹召。南方朱雀。眾禽之長。丹穴化生。碧霄流響。其彩五色。神儀六象。有大威德。來導于前。	謹召。南方丙丁朱雀。眾禽之長。丹穴化生。碧霄流響。奇彩五鳳。神儀六象。來立我前。
謹召。北方玄武。太陰化生。虛危應質。龜蛇合形。蟠遊九地。威攝眾靈。有大威德。來從于後。	謹召。北方壬癸玄武。大陰化生。虛厄表質。龜蛇合形。盤遊九地。統攝萬靈。來立我後。

另外，透過展示物、戲劇性動作、勸善內容，信眾之間有更多的交流。展示物是道士所使用的種種道具，包括圖像、法器、祭祀品等等，戲劇行動則是以與神仙、神話有關的科儀內容或帶勸善性的戲劇、說唱演出，傳達道德教化的意義，讓道士與觀眾的身心能與環境融合。

四、《敕水禁壇》科儀結構與內容

《敕水禁壇》從朝香拜神開始，召官將、敕水淨壇至五方結界、封鬼門結束，可分上文、下文兩部分。高功道士上下文的「行山」動作繁複、激烈，下文尤甚，因此，上文高功尚著絳衣或道袍，下文已改著輕便海青上場。《敕水禁壇》的上文重科儀程序與經書內文，下文則戲曲關目排場明顯加重，因而有「內行看上文，外行看下文」之說。由於唱作繁重，道壇多由青壯道士擔任此科儀的高功。

（一）《敕水禁壇》上文

《敕水禁壇》科儀進行之前，必須先從朝香（林厝派多作延香）開始，高功由科儀桌左邊死門出場，略作整冠、開山動作至道壇中央，開始朝香。朝香，顧名思義是高功向神祇獻香禮拜，開啟凡人與上蒼溝通的橋樑。高功首先面對三清宮，拜玉清、上清、太清，而後玉皇、紫微、天師、北帝、三界、中壇科儀桌，逐一對諸神朝香，次序極為重要，通常不會輕易改變，除非擺壇的位置有所調整。

朝香為整個《敕水禁壇》的第一段表演，先由簡單而平常的朝拜動作禮敬上天，從三清至三界，拜完一輪後，高功開始以探海、跳叉、大躍撲地等難度相對較高的武功動作來朝香，結束前進行簡短而隆重的跪拜禮，如此才算完成朝香的禮拜，並可開始進行相關的科儀。其朝拜方位和對應的動作步驟如下（方位參照「敕水禁壇道壇圖」）：

朝香科儀動作步驟表

次序方位	動作步驟
拜三清 玉皇 紫微	拿朝板出場亮相，至科儀桌前拜三清，後退右手山膀，侍香拜三清、玉皇、紫微。
拜三清	先拱手作揖，反圓場至南，右腳右轉回身，向科儀桌躍步，左腳向後抬起「探海」[26]，拜。（換香）
拜天師	眼神向西望，手指向西上方，面向西拱手拜，右手領走反圓場，左手領走正圓場，弓箭步，雙手拱手向西，拜。（換香）
拜北帝	往南，與拜天師同。（換香）
拜三界	拱手向三界桌方向拜，抬左腳，左手撩袍，雙膝跪地，拜。（換香）
拜玉皇	向東拜玉皇，打橄踢[27]，飛腳左轉，朝東大躍，身體仰起成單跪姿，拜。（換香）
拜紫微	往北，與拜玉皇同。（換香）
拜三清	往科儀桌，與拜紫微同。（插香入香爐） 起身後退，再拜三清，雙手托月，[28]跨左腳左手撩袍，雙膝跪地，身體下壓祈拜，起身，再拜。

26 「探海」為戲曲術語，指上身俯探向前，單腳向後抬起平舉。
27 打橄踢是道士常用的「程式」，經常用於前場動作的開始及收尾。
28 「托月」為戲曲術語，指雙手高舉掌心向上翻，如托住月亮一般。

朝香之後，由【頓頭】起，高功開始吟唸經文「九鳳罡能破穢」，後場樂師幫腔，如同戲曲中打引子，以非常簡練的文句及動作，宣告此法事的重點為「法水滌妖氛、降伏眾妖魔」。接著，高功手持朝板，「具職」向眾神稟明醮事由，以及某天師門下的弟子承領高功之職來執法；然後細數與此醮筵有關的眾神，並向各方拱手作揖打照面，請神俯垂洞鑒、恭臨聖壇，再接著吟唱經文「稟明醮事」，並插入一段宣讀科儀意旨的「入意」（悃意金章），包括舉辦科儀的事因與時地人，這類「悃意」與張貼寺廟榜文內容相似，而後高功長跪於科儀桌前，再次向神明保證，將依科儀的規範進行這場法事。

朝香之後，進行《敕水禁壇》的經書本文，有六個主要步驟：

1. 敕水淨壇，請神臨壇：

後場有時奏【風入松】，有時即興弄腔，高功「行山」，開始敕水、含水、噀水清淨醮壇。這一系列的淨壇動作，在接下來的各個段落之間，將會不斷的穿插運用，帶有過場銜接的性質。

在前面綜合性的與壇神祇溝通過後，高功開始持雷令，分別召請這些神祇臨壇，順序是「召官將」——召請左右官將，而後「請天師北帝」——拜請張天師、北帝（玄天上帝）臨壇護法。

2. 藏魂化身，行九鳳罡破穢：

首先，高功必須先去簡卸朝板，意謂他不再只是單向的與神溝通，而將離開凡人的身份，依科儀化身為各種神靈，驅逐邪魔。這是極為重要的一個過程，也是整個科儀中最富神秘氣息的階段。

高功開始結各類的手印，掐文印心，不出聲音的默唸各種咒語，如：金光神咒、藏魂咒、乾元亨利貞、合明天帝日，以期金光覆映、萬神護體，然後運氣作訣，向外喝出腹中濁氣，再向內吸吞清氣入腹。之後，不唸咒、不作訣，僅以想像的方式，存想自己將變身為正壹天師。

　　前述藏魂化身以「藏本命」最為重要，因為在接下來的醮事中，高功要將自己的本命魂魄藏於香爐暫存，成為一個單純的載體，讓各個神靈進入。

　　《九鳳罡》科儀主要用以解除壇中各種汙穢，以達到淨壇的功能。它在整個「敕水禁壇」中，是一個比較完整而獨立的片段，首先需作九鳳罡頭印，然後默唸祕咒，依照「1 食指根；2 食指尖；3 無名指尖；4 無名指根；5 中指根；6 中指第三節；7 中指第二節；8 中指尖」等順序點文，再寫九鳳破穢天君律令敕、三清號，默唸九鳳罡訣，最後，依照：「1 三界；2 西；3 北；4 東；5 南；6 西；7 東；8 北；9 三清」的順序踏九鳳罡，才算完成這段科儀。

3. 召斗將：

　　行九鳳罡之後，仍然是一系列請神臨壇的科儀。首先，高功手執五雷號令，雙手作罡訣，向東踏斗，覆罩在身，召請飛斗將臨壇相助；接著，轉向北召請青斗臨壇；然後，腳踏七星，雙手作罡訣，向北踏斗，召請三將軍臨壇相助。

　　所謂踏斗，指的就是踩踏七星步斗，除了《敕水禁壇》外，也經常運用在其他法事的科儀中，一般來說，其踩踏順序會依陰陽日[29]有所不同，為使陰陽調合，陰日須踏陽斗、陽日須踏陰斗，但若在「敕水禁壇」中使用，則多加了一個季節的分別，即冬至後到夏至前走陰斗、夏至後到冬至前走陽斗，順序為：

29 陰陽日以天干地支屬性為區分，天干：「甲、丙、戊、庚、壬」屬陽，「乙、丁、己、辛、癸」屬陰；地支：「子、寅、辰、午、申、戌」屬陽，「丑、卯、巳、未、司、亥」屬陰。

陰陽斗示意圖

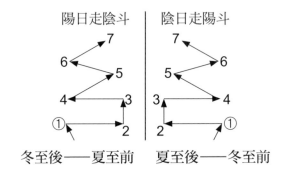

陽日走陰斗　　陰日走陽斗

冬至後──夏至前　　夏至後──冬至前

接著請三臺星君，即是召請上中下三臺星君，臨壇大賜靈通。此時，需依照經書的內文，每一句均以左手掐文、放文，順序為：子、丑、寅、酉、申、未、午、巳、午、未。

在整個科儀中，請神、淨壇是一個不斷被重覆的項目。此時的高功，雙手執火把，以科儀桌為始，依序至玉皇、三清、紫微、康元帥、北帝、趙元帥、天師等處，揮動火把做清淨驅逐狀，潔淨整個內壇，然後，將火把投入三界方向的金桶焚燒，才能召請四靈神君降臨。

4. 召請四靈神君

四靈神即青龍、白虎、朱雀、玄武，其對應的方位為東、西、南、北四方。在召請四靈神君時，高功將手執雷令，運氣作訣，以非常具象的方式模擬四靈神的樣貌、形態，意謂著自己變身四靈神。四靈神臨壇的方式不同，青龍臨壇，運氣從左眼出，高功以手模擬青龍擺尾的形象，作八字型的甩袖，變身為青龍；白虎臨壇，運氣從右鼻出，高功以道袍蓋住頭部，雙手高舉扭動身軀如猛虎，變身為白虎；朱雀臨壇，運氣從口內出，高功身體壓低，高舉雙手開合揮動如朱雀展翅狀，變身為朱雀；玄武臨壇，運氣從右耳出，高功撲地，四肢張開如烏龜在地上擺動收放，變身為玄武。

5. 敕水敕劍

「敕」代表賦予某樣物質神聖力量,「敕水敕劍」即賦予寶劍和清水除穢斬邪的法力,由「敕劍斬邪」和「敕水清淨」二個部分組成。「敕劍」的步驟較為簡便,高功手執寶劍,作罡訣入水盂,而後持劍跳臺;「敕水」則是請諸神助破穢,先拜請五龍神君降下五龍真炁;再拜請太陽、太陰、萬真節度真君,降三光真炁;最後拜請南辰北斗星君、三元唐葛周將軍、中天仙靈官將吏,降真炁入此水中。

6. 四方灑淨

敕水敕劍之後,各種器具均已具法力,接下來的幾個步驟,均是鞏固與確認整個道壇的潔淨純真與神聖,如「足躡北斗」及「後天八卦」,即是高功手執寶劍在場中踏罡、作罡訣入水,並請大明神協助解穢,然後敕九鳳真官形、敕四方,高功在東南西北中五個方位,重覆含水、噴水等動作,讓滿壇灑淨,最後敕醮官,則是敕醮主和信眾等,五臟六腑、七政九宮、十二神室、筋骨髓腦、皮膚血脈、九竅營衛⋯⋯等,一身內外全都清淨,如此才算完成了經書上文「敕水淨壇」的工作。

(二)《敕水禁壇》下文

《敕水禁壇》的下文部份,主要借用了北管戲《倒銅旗》中,〈十牌〉、〈倒旗〉和耍鐧的完整表演片段。戲曲舞臺上秦瓊耍五套鐧,代表他倒銅旗時孤軍奮戰、抵擋各方明槍暗箭的情景。在《敕水禁壇》中,高功亦耍五套鐧,其意義則轉為向東、南、西、北、中五方結界,驅逐邪靈鬼怪的手段。高功從舞劍跳臺出場,到引領四靈神君,各自往簪纓福地鎮守四方,直至五方結界、封鬼門、收臺,北管戲《倒銅旗》已巧妙的與道教科儀融合在一起。

高功作場時,〈十牌〉、〈倒旗〉和經書本文穿插進行,步驟如下:

1. 舞劍跳臺

高功首先執劍出場，透過整冠、繞圓場、拉山膀、踢腿……等一系列動作進行跳臺。接著後場演奏〈十牌〉之一【新水令】，並由後場幫腔演唱。高功唸經文「吾持寶劍號龍泉……」，曲牌演奏和唸白間，均同時搭配繁複的身段動作。然後，四位走壇道士協助帶四靈神將離場，意謂著四靈神將去鎮守四方。接著演奏〈十牌〉之二【步步嬌】，仍由後場幫腔演唱。

2. 五方結界

五方即東、南、西、北、中。整體而言，各方結界的步驟、方法和內容大致相同：後場搭架子（幕後唸白）宣告某神君下降，隨即演奏〈十牌〉之中的曲牌，並由後場幫腔演唱，接著高功持雙鐧跑馬出臺。然後，高功演唱〈倒旗〉之一的北管曲牌，唸經文依序召請天尊臨壇，最後，以高功耍整套鐧法作為結束。

步驟相近，主要的差異便在於各段所演奏、演唱的曲牌、方位和召請的神靈不同。東方對應青龍，所奏之〈十牌〉曲子為第三支【折桂令】，演唱的〈倒旗〉曲牌為【醉花陰】，請東方九炁青靈始老天尊臨壇；南方對應朱雀，使用〈十牌〉之四【江兒水】，演唱〈倒旗〉之二【喜遷鶯】，並請南方三炁丹靈真老天尊臨壇；西方對應白虎，先奏〈十牌〉之五【雁兒落】，在演唱北管曲牌之前，有大段卸盔、撥鬚、甩髯的虛擬動作表演，演唱〈倒旗〉之三【四門子】，召請西方七炁皓靈素老天尊臨壇；北方對應玄武神君，後場幫腔演唱〈十牌〉之六【僥僥令】，接著，高功演唱〈倒旗〉之四【刮地風】，然後，以撥鬚、甩髯、卸甲的大段動作，表現戰得筋疲力盡的情境，隨即召請北方五炁玄靈元老天尊臨壇；最後，回到中間，演奏〈十牌〉之七【收江南】，唸經文請中方一炁皇靈黃老天尊臨壇。

3. 過場

高功於五方結界後出場稍事休息，後場獨自演奏〈十牌〉之八【園林好】及之九【沽美酒】，有時為了考量其表演性，避免場面過於冷清，後場可能只奏一曲【園林好】作為過場樂，即進入下一段科儀。

4. 封鬼門、結界週完

高功再度執寶劍出臺向中壇（科儀桌前），依著口中所唸經文，腳踏後天八卦步，依序為：震、巽、離、兌、乾、坎、艮，至艮宮時，高功以劍造井畫九五尊，造井的順序大小月有別，大月是畫五直四橫；小月畫四直五橫。畫完後手執劍順時鐘大繞一圈向內插地，接著，低頭單腳跪地，拉起海青衣角擋於耳際，默念秘咒，唸至「唵吽吽霹靂」大喝一聲，劍封鬼門。

5. 迴向收臺

高功換回道袍手執寶劍出臺，唸經文讚頌十方蕭靜天尊，成就此不可思議功德，後場演奏【清江引】：「今朝方遂人心願，喜得兒夫笑歸還，顯得芳名萬古揚」，高功拱手、作揖、踢腿、撩袍，最後，出生門下壇，表示一切結界週完。

五、《敕水禁壇》內容與流程

茲依據黃清龍科儀抄本《太上正壹敕水禁壇玄科》，並針對其於丁亥年（2007）五月十日「雷晉壇」為布袋戲老藝人黃海岱一百零七歲高齡仙逝，在華山藝文中心所舉辦封贈追思會的演出（高功黃書煜、司鼓黃清龍），記錄整理如下表。其科儀文為《敕水禁壇》科儀經書本文，旨意與前、後場表演部分則屬筆者的注解與說明：[30]

30 科儀文的記錄以保留科儀本格式為原則。科儀文欄位中主要為高功唱念詞，後場樂師幫腔以粗體字表示。並參照劉厝派道士劉天賜（金涵）之《太上正壹敕水禁壇玄科》，以括號註明與黃清龍《太上正壹敕水禁壇玄科》用字相異之處。

（一）《敕水禁壇》上文

旨意	科儀文	前場動作與後場音樂
● 開科經文：高功以【頓頭】起，後場樂師幫腔。	九鳳罡能破穢。**散花林。** 五龍法水滌妖氛。**散滿醮筵中大道前敕水如法。**	高功立於科儀桌前。 「順風旗」亮相，[31] 朝科儀桌前進，右手作灑水狀，左手高舉朝板，右手作向上拋狀，朝科儀桌前進，退後，拱手，向前取物，退後，拱手。
	講師長跪。**解穢如法。** 伏以。光明滿月相。**三界獨稱尊。**	立於科儀桌前，向前取物 退後，立於科儀桌前。
	降伏眾妖魔。**諸天皆稽首。**	右腳向外劃開置於後，左腳虛步，右手山膀。
● 具職：高功向眾神稟明醮事由某天師門下弟子承領高功行法。	天師府下拜上，授清三洞，五雷經籙，主持醮事凡昧 小臣XXX（壇主名），有領醮主在壇拜醮，誠惶誠恐稽首，仰望天階，奏迎帝輅，一方境主，萬古欽崇。	向北拱手，作揖具職。
● 請神降臨：高功出臺打橄踢，在科儀桌取淨水，口中含水，準備（噀水）打橄踢，在科儀桌「奉旨」拍下。	昊天至尊。玉皇上帝。 后土皇靈地祇。 九天應元。雷聲普化天尊。 祖師六天洞淵大帝。淥波天主帝君。 諸天上帝。斗府群真。五帝三官真君。	※ 後場奏【風入松】 朝科儀桌前進，右手山膀。 左手山膀。 朝東拱手。 朝北拱手。 右回身向三界桌，左手高舉，右手前指。

31 「順風旗」亮相，戲曲動作術語，其確切動作為一手高舉，一手平舉拉山膀；一腳在後，一腳虛步點於前方。

旨意	科儀文	前場動作與後場音樂
	靈寶五師真君。 金闕四相真君。	左回身東拱手。
	清微啟教歷代師真。	朝北拱手。
	雷霆一府。二院。 三司。五雷官君。	向科儀桌，右手交朝板至左手。
	將師吏兵。	右手山膀。
	九鳳玉華司。 破穢大將軍。	至科儀桌取物。
	靈寶淨天淨地。 淨八方威神。	右轉雙緩手托月，[32]右手指下方，左轉回身。
	乾羅達那（劉本作「答那」）。	上左腳，上右腳。
	洞罡太玄使者。 西方太白童子。	至科儀桌取物。
	解穢一切（劉本作「一司」）官童將吏。	退後，立姿不動。
	醮家香火司土地六神。 臣與高功所佩。 籙中仙官將吏。	朝北拱手。
	醮筵真宰合座威靈。	朝東拱手。
	恭望洪慈。俯垂洞鑒。	至科儀桌取物。
● 行山		退後，穿右手，轉向東，左虛步，右手高舉朝板，左手領正圓場，[33] 朝板交至左手，右腳朝科儀桌大墊步，丁字步，右手山膀。

32 「雙緩手托月」為戲曲動作術語，包含二個部分，「緩手」指手臂向任何方向繞圈畫圓；「托月」則是雙手高舉掌心向上翻，如托住月亮一般。

33 「圓場」為戲曲動作術語，指演員在場中走圓圈。「正圓場」為逆時鐘繞圈；「反圓場」為順時鐘繞圈。

旨意	科儀文	前場動作與後場音樂
● 稟明醮事	臣聞。三尺豐城鍘。靈光射斗牛之虛。	退後，穿右手，右腳弓箭步，右手山膀，起身轉向南，「順風旗」亮相，右手前指。
	一點洞玄波。明月照蛟龍之映（劉本作「蛟龍之炁」）。	右手翻袖，左轉向北走。
	斬馘人間之妖孽。	右轉，左手高舉，右手指三界桌。
	肅清天地之塵氛。	雙緩手，右手山膀，左手持朝板夾至腋窩，眼望三界桌，退後，右弓箭步亮相。
	一呼而泣鬼神。	上步，左手高舉朝板，右手上指。
	再噀而驚風雨。	左回身，右手向內指。
	變穢為清。	右腳向東弓箭步，起身。
	化濁為淨。	左腳向北弓箭步。
	可以欵上帝之秘言。可以延眾真飈馭。臣今解穢。洗蕩紛葩。具有口意。謹當敷宣。	作揖，前進退後，作揖，雙手山膀。
● 悃意金章 高功宣讀悃意向眾神聖奏明事因。	今據 大中華民國臺灣省XXXX（地址） 恭就XX寺（宮寺的名字） 立壇奉道 XXXXXXXX（法事主旨） （例：建醮酬恩祈安植福） 沐恩 醮主XXX（姓名） 暨合信人等全誠心叩 涓此 本月X日大吉 仗道抵于內，依科行道， 宣經禮懺，延奉高真， 唧花獻果，叩答天恩。 今則禁壇 之中，臣未敢自專，恭對 省壇 恭請	於科儀桌前跨左腳，左手撩袍，雙膝跪地。

旨意	科儀文	前場動作與後場音樂
	天真地靈，宗師光臨。 子揚科範，丕振祥光。 祈保合迪吉，老少均安， 男添百福，女納千祥， 丁財大進，富貴綿長， 所求如意，大降吉祥， 法事完美。 收醮以後，**迓福方來**等因 天運　年　月　日 九叩百拜上申	
高功稟告神明將依科儀規範進行法事，為悃意金章之結尾。	臣領來詞虔切。 依教奉行。 以今啟科之初。 營辦醮筵。人物往來。 恐多不潔。有諸厭穢。 難格高真。 先敕太上神水。 洒淨壇場。 然後依科關行法事。敢不奏告者。	向科儀桌，長跪祝告上天。
●　敕水淨壇： 高功至科儀桌取淨水，含水，拍奉旨，噀水、行山。		左手撩袍，起身，退後，拱手，拿水盂含水，左虛步，右手山膀，穿右手，右手領反圓場，穿左手，轉身，上步，穿右手，上步，朝板交至左手，退後，朝東弓箭步，右手山膀，向科儀桌噀水，起身，朝板交至右手，左手領正圓場，右手繞腕，右腳跨跳，朝科儀桌踏弓箭步，朝板交至左手，起身，退後。
●　召官將	臣聞。上真設教。秉清淨以為宗。	「順風旗」亮相，丁字步，拱手上舉齊眉。
	下土脩禳。慮妖氛而為殄。（劉本作「除妖氛而為殄滅」）	右轉回身，丁字步，右手指南。
	今啟修崇之典。	左轉回身，丁字步，穿右手指東。
	先開懺謝之門	右轉回身，丁字步，右手指三界桌。
	今當滌慮以存神。	左轉回身，抬左腳，右手指東。

旨意	科儀文	前場動作與後場音樂
	亦乃迎神而佈氣。	左轉回身，抬左手，向西走，右手山膀。
	光明赫變。	右轉回身，「順風旗」亮相，右手指科儀桌。
	從九鳳破穢而來。	立於科儀桌前，前進，右轉回身。
	隊伏紛紛。（劉本作「墜仗紛紜」）	右手緩手，指三界桌，朝西拱手。
	駕五龍浮空而至。	右轉回身，「順風旗」亮相，右手指科儀桌。
	執大阿之寶劍。承上善之流精。	向東，右手向後緩手。
	足躡三官之靈罡。口誦六天之祕咒。	左腳跟點中，點東，點北。
	神鋒起處。千千魔怪剪其形。	上步右轉，抬右腳，左手高舉，右手指地，轉身，「順風旗」亮相，右手指科儀桌。
	法水噀時。萬萬妖精皆殄滅。	朝科儀桌拱手，前進退後，轉向東，右腳弓箭步，右手山膀。
	以之禳災。則何災不滅。	起身，前進退後，轉向東做魁星相。[34]
	以之祈福。則何福不臻。	上步轉向北，右手山膀，左虛步，撤左腳，右虛步，向科儀桌，左手高舉。
	上帝令行。（劉本作「上帝火令」）百神拱聽。	右手領走反圓場至西，反雲手，朝西，右手指地。

34 「魁星相」為戲曲動作術語，指一手高、一手低，單腳向前彎曲抬起，如魁星點斗狀。

旨意	科儀文	前場動作與後場音樂
		向東「打橄踢」，朝東亮相，向右擰身，左手指東，領正圓場至東，向三界桌，手耍「大刀花」，[35] 掏左腿，右腳跨跳吸左腳左轉，弓箭步，拱手順時鐘慢繞三圈。
		向北，動作同上。
● 嘆水		左手指東，領正圓場至科儀桌含水，退後，右手領半圈圓場，右轉，朝板交至左手，朝東弓箭步，右手山膀，嘆水，右擰身，左手領正圓場，右腳跨跳向科儀桌，弓箭步。
● 請天師北帝： 高功拜請張天師、北帝臨壇護法。	臣望。天罡取真炁。 步斗訣壓瑤壇。	退後右轉身，「順風旗」亮相，右手指三界桌，向南，前進後退，弓箭步，起身。
	香煙纏起於爐中。 移下一天之星斗。	跨左腳轉身向科儀桌，左手高舉。
	揮剛鋒（劉本作「鋼練」）百鍊之劍。 嘆銀河萬派之泉。	退後，左腳向北弓箭步，右手指北。
	掌都天大法之權。	向科儀桌拱手。
	行天條禁戒之律。	上步，左轉，「順風旗」亮相，右手指南。
	默運則山河鼎沸。	左轉，向北邁步，右手高舉。
	呼吸則雷霆炯 （劉本作「烟」）生。	右轉回身朝南，「順風旗」亮相，右手指南。

35 「大刀花」為戲曲動作術語，指雙手持兵器，於身體前交叉耍花，須遵照一定的方向及順序，徒手亦可。

旨意	科儀文	前場動作與後場音樂
	發言則鬼哭神愁。令下則兵隨印轉。凡諸部從。齊到壇前。整肅威儀。聽吾召命。	撤右步，面朝東，左虛步，右手指東，向左踏步，朝板交至右手，「順風旗」亮相，右手指北。
		右手領圓場，向西反雲手。
高功持朝板，意謂是以「臣」或「人」的身份向天上神明奏旨請召。		向東「打橄踢」，四六步，向科儀桌亮相，「順風旗」亮相右手指科儀桌，右轉，「順風旗」亮相，右手指東。
		向西「打橄踢」，右腳弓箭步，拱手逆時鐘慢繞三圈，起身，朝西拱手，抬右腳亮相，反雲手轉身，片左腿，蓋右腿左轉，丁字步，朝科儀桌亮相，向左邁左腳，向科儀桌右手舉朝板亮相。
		右手領反圓場半圈，至南直切向北，右轉向生門，右虛步，左手高舉「望門」，[36] 左轉回身向南，片左腿，左手撩袍，蓋右腿左轉，右腳墊步吸左腳，左腳向前弓箭步，拱手順時鐘慢繞三圈半，起身，向南抬左腳亮相。
		正雲手左轉，反雲手右轉至科儀桌前，左回身，片左腿，蓋右腿，左轉向科儀桌右手高舉「望門」，退後，向科儀桌左手高舉「望門」，右手領反圓場半圈到西，反雲手轉身望向西，退後，朝板交至左手，向西，右手山膀，右腳弓箭步亮相。
●去簡：高功卸朝板，意謂他離開「人」的身份，可依科儀化身為各種神靈。	臣當去簡。	起身上步，背對生門，朝板交至右手高拋出去，左手向內蓋袖左轉，右手高舉。
	思神念真。恭(劉本作「供」)俟玄恩。蜜垂報應。惶懼之至。命將以聞。	向北上步，右虛步，左手高舉，向北「望門」，右手領反圓場至科儀桌，反雲手右轉，回科儀桌取物。

36 「望門」，為戲曲動作術語，指一手高舉、一手平舉，眼神望向遠方，通常為對稱動作，又稱「一望二望」。

旨意	科儀文	前場動作與後場音樂
●金光神咒：高功左手掐玉文印心，右手叉腰，默唸金光神咒，以期金光覆映、萬神護體。	（默唸）天地玄宗。萬炁本根。廣修萬劫。證我神通。三界內外。惟我獨尊。體有金光。覆映我身。視之不見。聽之不聞。包羅天地。養育群生。持誦萬遍。身有光明。三界侍衛。五帝司迎。萬聖朝神。役使雷霆。鬼妖喪膽。精怪亡形。內有霹靂。雷神隱名。洞慧交徹。五炁騰輝。金光速現。覆護真人。急急如律令。	※後場奏【風入松】 立於科儀桌前，左手平舉於胸前水袖垂下，右手托左手水袖，向神明作稟告狀，左手放下，右手叉腰背於身後，左手手指按玉文[37]印於心，左手提起經過口部，呵炁而出，左手放玉文於香爐中。
●藏魂咒：高功藏本命，保護自己。	（默唸）乾元亨利貞。日月隱我身。千神扶我體。萬聖助我行。	向科儀桌，右手後甩，丁字步，左手高舉水袖垂下，右手叉腰背身後，左手按本命文[38]印於心，唸咒，左手提起，從腎經過五臟六腑，口中呵炁而出，將本命藏於香爐中。
●噀水		上步，含水，退後，拖月眉，朝東噀水，左手領正圓場，右手拍科儀桌角，右腳跨跳吸左腳，向科儀桌，弓箭步，右手山膀。
●授天師正籙	吾授天師正籙。佩受自然。	退後，丁字步，面朝東，右手山膀
	通幽達明。（劉本作「達冥」）上徹洞天。	朝科儀桌上步，丁字步，右虛步，左手高舉。
	吾行禹步。得道昇天。	右手領反圓場，右手於臉前慢翻袖，向科儀桌，左手高舉，右腳弓箭步。
	三魂鎮衛。七魄隨行。	起身，上步，左手向外翻袖，丁字步，「順風旗」向北亮相。
	不出。不入。永保天年。急急如律令。雷神擁護天尊。	右手向外翻袖，雙手向外投袖，雙手上舉，向東拱手。

37 按玉文為大姆指按無名指第二節。
38 按本命文為大姆指按與自己生肖本命相對應的指節。

旨意	科儀文	前場動作與後場音樂
●秘咒：高功運氣作訣，喝出腹中濁氣。	（默唸七遍）乾元亨利貞。	退後，向東邁左腳，左回身，向北邁右腳，左回身，向西邁左腳，邁右腳，退後，向西弓箭步，雙手結印，拱手高舉，默唸秘咒，運氣作訣，呵出腹中濁�排，起身，拱手高舉。 向北邁左腳，正雲手轉身，向東右手山膀，撤步，拱手高舉，上步，拱手高舉，弓箭步，雙手結印向東默唸秘咒，運氣作訣，起身，弓箭步，向東，吸清氣入腹中。
●存想變身：高功不唸咒、不作訣，謹以存想變身為正壹天師。	（默唸）頭戴兩儀交泰冠。身穿魚鬚衣。足躡朱履。	起身，右手穿手翻袖指科儀桌，抬左腿，右手指三清，上步，左手叉腰。 立姿不動，想像變身，疾扣齒三次，變身為正壹天師。
●九鳳罡：作九鳳罡頭印	（默唸）我非我。吾非吾。千變萬化。由我鍊形。鍊成九烖。天地合併。吾神一變。飛步金庭。回顧萬里。無不推傾。急急敕攝。雷霆擁護天尊。	退步，穿右手，右手高舉「望門」，右手領反圓場至西，左手向內翻袖右轉，立於西向東，手結九鳳罡頭印，[39] 唸到「護天尊」時，左腳向東邁方步，拱手抬至臉前，左腳向前邁方步，放印於水盂中。

39 九鳳罡頭印為左手握住右手無名指、中指、食指，呈鳳頭形狀繫於右腰之間。

旨意	科儀文	前場動作與後場音樂
● 秘咒	（默唸）天地之運。 日月之精。罡鎮四海。 收斬妖精。驅氛解穢。 自有光明。神威既迎。 萬禍消形。壇界內外。 悉令清淨。 常清常淨天尊。	向東，退後，丁字步，雙手高舉，左手掐玉文舉於臉前，右手劍訣指左手，唸秘咒，放玉文於水盂中。
● 點文	（依點文順序默唸）九鳳翱翔。破穢十方。 仙人引導。出入華房。 上朝金闕。親見玉皇。 一切厭穢。速離他方。	退後，左轉向西，丁字步，右手高舉劍訣指向左手，左手平舉於胸前掌心朝上，右手點文，[40] 雙手互繞一圈，右轉，放訣於水盂中。
● 行九鳳罡破穢	（默唸）九鳳破穢天君律令敕	拿水盂，退後，弓箭步，向東，雙手交疊結印於臉前，放下於腹前相互搓揉，右手抬起，左手托住右袖，右手以劍訣在水盂中寫「九鳳破穢天君律令敕」，放檨令於水盂中，起身，水盂放回科儀桌。
● 三清號：高功執五雷號令寫三清號，召請九鳳破穢大將軍助今解穢。		取雷令，退後，向科儀桌，高舉令牌於額頭前方寫「三清號」，右手逆時鐘繞圈，敕號令於水盂中。
		向東，動作同上
		向北，動作同上。

40 點文順序為：1 食指根，2 食指尖，3 無名指尖，4 無名指根，5 中指根，6 中指第三節，7 中指第二節，8 中指尖。

旨意	科儀文	前場動作與後場音樂
● 踏九鳳罡	九鳳破穢，精邪滅亡。 天將驕吏，速下靈罡。 斗轉星移，劍灑三光。 上應九天，下應九地。 雷公霹靂，風雲慶會。 罩滿十方，乾坤定位。 鬼哭神號，萬神擁護。 無不推傾，急急如律令。	退後，至西，左手翻袖，右手高舉指東，右手領反圓場，向科儀桌拱手，雙手置於兩側，唸訣至「速下靈罡」，以左腳踏九鳳罡。[41]
● 噀水 （持雷令）		含水，右手拿令牌敲桌面，退後，左手向外翻袖，右手領反圓場至西，反雲手轉身向南，雙手山膀，向東亮相，上步，退步，持令牌於身體前方畫符，右腳向右弓箭步，右手持令牌畫「敕令」，右手持令牌逆時鐘打開，左手往下蓋，再打開向前平舉掌心朝下，右手持令牌收至腋窩，丁字步，向東噀水，左手領正圓場，右手輕敲科儀桌角，左轉，右腳跨跳吸左腳，向東，丁字步，右手高舉令牌。
● 召請飛斗將： 高功手執雷令，雙手作罡訣，向東踏斗，覆罩在身，召請飛斗將軍臨壇相助。	謹召。飛斗將。飛斗神。飛斗將軍速降來臨。	向東，退後，雙手山膀，左手扣於腋窩，右手高舉令牌，右腳向右弓箭步，起身，向東拱手。
	三魂童子。七魄將軍。速過靈關。助我飛斗（劉本作「覆斗」）。	向科儀桌，丁字步，左手高舉，右手持令牌指地，反圓場，於科儀桌前右轉，拱手高舉，打開垂於身體兩側。

41 九鳳罡踏步順序參見「九鳳罡訣及腳踏方位示意圖」。

旨意	科儀文	前場動作與後場音樂
		運氣唸秘咒，左腳向東踏七星步斗。[42]
		拱手高舉額前，向東作將物置入口中狀，雙手放下，反雲手右轉，至三界桌，右腳弓箭步，身體向右傾斜，右手夾於腋窩，身體朝南，左手指東，起身，向科儀桌拱手高舉，上步。
● 噀水 （持雷令）		含水，右手持令牌敲桌面，退後，雙手高舉向外翻腕，抬右腳，右手高舉令牌，反圓場至南反雲手右轉，身體向北，雙手高舉，上步，撤步，右手持令牌於身體前作揮灑及驅逐狀，右腳向右弓箭步，右手持令牌畫符，逆時鐘繞圈，右腳跳起，右手收至腋窩，左手往下蓋，打開平舉，掌心朝下，丁字步，向北噀水。
		左手領正圓場，右手敲科儀桌角，左轉，右手翻袖，右腳跨跳吸左腳，向北，丁字步，右手高舉令牌。
● 召請青斗	青斗青斗。龍奔虎走。	丁字步，右手高舉令牌，向北，退後，弓箭步，眼神斜望北方。

42 七星步斗順序參見「陰陽斗示意圖」。

旨意	科儀文	前場動作與後場音樂
● 召請三將軍： 高功手執雷令，召請三將軍臨壇相助。腳踏七星，雙手作罡訣，向北踏斗，覆罩在身。	謹召。	起身，向北，上步，拱手高舉，退後，弓箭步，左手翻袖，丁字步。
	建罡將軍。起罡將軍。發罡將軍。為我步罡助我履斗。	向北拱手高舉，右虛步，左手山膀，右手持令牌指地，右手領反圓場至科儀桌前轉向三界桌，雙手垂於身體兩側，右轉，右手翻袖，丁字步，向北，拱手高舉額前，雙手放下，拱手胸前。
		雙手置於腹部兩側，運氣，唸秘咒，左腳向北踏七星步斗，拱手高舉額前，向北作置物入口狀，雙手放下，反雲手右轉至三界桌，右腳弓箭步，身體向右傾斜，右手夾於腋窩，身體朝南，眼神斜望北方，左手指北，起身，向科儀桌，拱手高舉。
● 噀水： （持雷令）		含水，右手持令牌敲桌面，後退，左手向外翻袖，右手領反圓場至南，反雲手右轉，身體向東，上步，撤步，右腳向右弓箭步，右手持令牌於身體前方畫「敕」，逆時鐘繞圈，右腳跳起，右手持令牌收至腋窩，左手往下蓋，再打開向前平舉，掌心朝下，丁字步，噀水，向東走正圓場，右手持令牌輕敲科儀桌角，左轉，右腳跨跳吸左腳，向科儀桌，弓箭步，右手高舉令牌。
● 請三台星君： 高功手執雷令，召請上中下三台星君，大賜靈通。自「我今步罡登陽明」句起，	白炁混沌灌我形。	向科儀桌上步，拱手上看。
	我今步罡登陽明。	反雲手右轉，右腳向右弓箭步，身體向右傾斜，右手夾於腋窩，身體朝南，斜看科儀桌上方，放子文於科儀桌。
	天回地轉步七星。	起身，舉雙手在面前交叉，向科儀桌邁步，右手放下，左手高舉指科儀桌放丑文。
	躕罡履斗躋九靈。	動作同上，放寅文。

旨意	科儀文	前場動作與後場音樂
在唸每句口白時，左手均必須掐文，唸完時必須放文。	惡逆推伏妖魔傾。	反雲手右轉，雙手高舉以袖擋臉，右腳向右弓箭步，身體面南，右手夾於腋窩，斜看東邊上方，左手指東放酉文。
	眾神助我斬妖精。	起身，舉雙手在面前交叉，上步，右手夾於腋窩，看東邊上方，左手指東放申文。
	萬神不干我長生。	動作同上，放午文。
	我得長生鬼滅形。	撤步，雙手向外投袖，上步，右轉，撤步，向右擰身，右手翻袖，右腳向右弓箭步，右手夾於腋窩，頭和眼神斜看東邊上方，左手指東放未文。
	上台一黃。驅却不祥。	動作同放申文，看上方，放巳文。
	中台二白。護身鎮宅。	撤步，右手由下至上揮袖，右腳向右弓箭步，右手夾於腋窩，斜看科儀桌上方，左手指科儀桌放午文。
	下台三星。治鬼除精。	起身，正雲手左轉，舉雙手在面前交叉，向科儀桌邁步，左手放未文。
	台星到此。大賜靈通。急急如律令。降魔伏道天尊。	退後，右手領反圓場至南，右手翻袖右轉，丁字步，向東「望門」，舉雙手在面前交叉，向科儀桌邁步，斜看科儀桌上方，左手放文。
● 嘆水（持火把）		令牌放科儀桌上，拿水盂含水，雙手取火把，退後，上前，以科儀桌上燭火點燃火把，退後，左手高舉，右手平舉，向右走圓場至南，右手纏頭裹腦，右轉，雙手山膀，

旨意	科儀文	前場動作與後場音樂
		上步，雙手由外向內揮動火把，身體向東，撤步，右腳向右弓箭步，右手火把由內向外劃半圈，左手火把平舉，雙手火把前端交接，拉弓，望向科儀桌，噀水，起身，左手火把平舉胸前，向右走正圓場至科儀桌前，右腳跨跳吸左腳，向科儀桌，弓箭步，左手平舉，右手高舉，望向科儀桌。
● 淨內壇	赫赫洋洋。	退後，雙手火把向後繞腕，撤步，丁字步，左手平舉，右手高舉，望向科儀桌。
	雷火電光。一切厭穢。速離他方（劉本作「本方」）。眾（劉本作「正」）神稽首。邪魔受殃。九鳳破穢。邪精滅亡。攝精交離火（劉本作「精交離火發」）。三陽煉我形。萬神聞吾召。分身速現形。	抬右腳金雞獨立，左手高舉，右手平舉，望向北，右腳落地前邁，右手領反圓場至南，左手高舉，右手平舉，眼神望角，右轉，弓箭步。
		撤步，雙手火把向後繞腕，上步，火把面前交叉，退後，火把向外平轉，由上至下向外打開，抬左腳金雞獨立，左手平舉，右手高舉，望向科儀桌。
● 淨內壇：高功手執火把，清淨壇內。之後才能召請四靈神君降臨。		火把向兩旁繞圈，上步向科儀桌，以科儀桌上燭火點火把成冒火狀，併攏胸前如侍香，向科儀桌拜，由內向外劃圈，再回胸前，上步，雙手在科儀桌上方揮動火把，火把交叉再推開，撤步，重覆交叉、推開火把，撤步，向北

旨意	科儀文	前場動作與後場音樂
		邁步，雙手火把併攏胸前如侍香狀，左手火把交至右手，先後至北面神壇、後方神壇、中間三清壇、東面後神壇、東面前方神壇、南方文場區、西方武場區，持火把揮動做驅逐狀，走向三界桌方向，投火把入金桶，退後，左轉面對科儀桌，右手山膀，望科儀桌上方。
● 噀水 （持雷令）		取令牌，拿水盂含水，輕敲科儀桌角，撤步，退後，左腳弓箭步，持令牌於額前作畫符狀，正雲手，走正圓場至科儀桌前，左轉，右腳擰身跨跳吸左腳，向科儀桌，丁字步。
● 請四靈神君之青龍：高功手執雷令，運氣作訣，召請青龍臨壇，運氣從左眼出，變身為青龍。	謹召。	撤步，向東，右腳向右弓箭步，左手夾於腋窩，右手持令牌指東，斜看東邊上方。
	東方甲乙青龍。 角亢之精。	起身，丁字步，向東，拱手。
	吐雲鬱炁。噉雷發聲。	撤步，左穿手高舉，右手平舉，弓箭步。
	飛翔八極。週遊四方。	雙手放下，起身，撤步，左手由外向內蓋，收左腳，右手向上舉令牌揮動。
	來立我左。 來臨法會天尊。	撤步，右轉，上步，左手領正圓場至東，正雲手左轉，右腳向東丁字步，拱手高舉。
		雙手置腹部兩側，運氣作訣召請青龍臨壇，拱手高舉，再放回腹部兩側，再高舉，向兩側劃

旨意	科儀文	前場動作與後場音樂
		開，丁字步，雙手置腹部兩側，運氣作訣，抬左腳向東邁，撤右腳，向東，左腳向西方撤，右腳向東弓箭步，向科儀桌，雙手置腹部兩側，運氣作訣，雙腳下蹲成左仆步，拱手，身體前弓，雙手結印，頭埋左手臂彎，雙手遮左眼。
		走壇道士舉青龍擺動。 高功起身，左腳向東弓箭步，起身，右腳向後抬起「探海」，右腳放下，雙手交疊離開左眼，反雲手，右腳向西成弓箭步，左手反掌背腰後，身體右下壓仆地，走壇道士擺動青龍，高功上身略起，平背右手向外劃圈左手跟上，舉左手於左額前，向東「望門」，雙手張開，起身，跨左腳於右腳前，右腳由外向內蓋腿左擰身，左腳向西弓箭步，右手翻袖，身體向左壓下成左仆步，起身，向東，右腳向東邁步，右手翻袖，右擰身，右腳向西弓箭步，身體向左腿壓下成左仆步，左手蓋頭頂前方，起身，左手向外甩袖，身體轉面東，左腳向東邁步，右手順時針繞圈，右腳向東邁步，右手作勢摸地板。

旨意	科儀文	前場動作與後場音樂
		左手高舉，左手放下，身體向左壓，右手劃下，起身，右腳向左蓋腿，左腳向右蓋腿擰身前踏，右腳向三界桌弓箭步，左手翻袖蓋臉，身體向左壓倒成仆步，左手二圈，起身，左手逆時鐘向下向外揮，左腳上步，向東，右腳跨腿擰身向東弓箭步，右手逆時鐘在臉前繞，右手作勢摸地板，身體向左倒，舉右手亮出令牌，斜望東方青龍，起身，右手逆時鐘繞，左手翻袖，左腳向右蓋腿擰身前踏，右腳向西弓箭步，身體向左腿壓下成左仆步，舉左手指東方青龍，起身，左腳東邁，右手逆時鐘翻袖，右腳由外向內蓋腿左擰身踏住，左腳向西弓箭步，身體向左倒，向東，右手配合青龍搖擺作八字型甩袖，起身，上步，右手在臉前逆時鐘繞，起身，上步，右手在臉前逆時鐘繞，重覆三到四次，起身，「打橄踢」，望向東，右手高舉令牌，斜看東邊上方亮相，丁字步，右手持令牌，向東拱手，右手領反圓場，回科儀桌
● 噀水 （持雷令）		取令牌，拿水盂含水，輕敲科儀桌角，撤步，退後，右手持令牌於額前，朝科儀桌方向點，右手領反圓場至東右轉，身體向西，左手前指右手平舉山膀，丁字步，上步，右手持令牌於額前畫「敕奉」，撤右腳，撤步，弓箭步，右手持令牌於額前畫，起

旨意	科儀文	前場動作與後場音樂
		身，右手由內向外畫圈，丁字步，右手收至腋窩，左手平舉指前面西方，丁字步，望西方天上，噀水，左手領正圓場至面對三界桌正雲手左轉，右手翻袖，右腳墊步跨跳吸左腳，丁字步。
● 請四靈神君之白虎：高功手執雷令，運氣作訣，召請白虎臨壇，運氣從右鼻出，變身為白虎。	謹召。	向西丁字步，右手翻袖平舉指前，右手背於身後。
	西方庚辛白虎。上應嘴參。	撤步，右手翻袖向後繞圈，丁字步，拱手。
	英英素質。肅肅清音。	撤步，右手翻袖向後繞圈，左手高舉，右手平舉持令牌指西，丁字步，斜看西方。
	威攝眾獸。嘯動山林。	右手領反圓場至科儀桌前右轉，右手翻袖向西，左手高舉，右手平舉持令牌指西，丁字步，斜看西方。
	來立我右。來臨法會天尊。	撤右腳，右穿手，丁字步，右手高舉，左手平舉指西，上步，右手向外翻袖，上步，雙手翻袖左轉，向西，丁字步，拱手高舉臉前，雙手置腹部兩側，運氣作訣。
		向西，雙手置腹部兩側，運氣作訣，召請四靈神之白虎臨壇，拱手高舉至頭部，撤步，雙手置腹部兩側，運氣作訣，右腳向前邁方步，上步，拱手高舉至頭部，撤步，右腳向北弓箭步，雙手置腹部兩側，運氣作訣。
		走壇道士舉白虎擺動。
		高功拱手高舉至頭部，起身，右腳前邁，雙腳下蹲左仆步，重心轉移至右腳，左腳向後抬起「探海」，雙手舉高向兩側劃開，左腳放下，右手翻袖向右反雲手，弓箭步，面東，身體平背下壓低頭，雙手順時鐘平掃一圈，身體。

旨意	科儀文	前場動作與後場音樂
		向右下壓仆地，雙手於身後拉道袍衣角揮動。
		重心轉成左仆步，右手在右腳邊揮動，左轉身面西，蹲跨右腳，將整件道袍翻蓋頭頂，接著以仆步或單腳跪坐姿態，雙手執道袍衣角向上。
		對西方白虎高舉扭動如角牴，共做四次，有時加入前撲、後閃、上揚、下蹲動作。
		起身，抬右腳，身體上揚直立，雙手執道袍衣角向上高舉，右腳落地，身體下壓逆時鐘扭動，起身，動作同上，共做三次。
		起身，放下道袍，右轉反圓場回科儀桌，亮右手令牌，左轉上步，蓋右腿左轉，右手翻袖，丁字步，左手內扣於腋窩，右手平舉令牌，撤步，身體轉向北，左手高舉，右手持令牌點前方地面，右手領反圓場至科儀桌前反雲手右轉回身，向科儀桌拱手。

旨意	科儀文	前場動作與後場音樂
● 嗩水 （持雷令）		拿水盂含水，拿令牌輕敲科儀桌角，撤步，退後，左手蓋掌，右手高舉令牌於右前方，向科儀桌方向亮相，右手領反圓場至北回身，身體面南，左手高舉，右手平舉南指，丁字步，右穿手，上步左邁，面南朝北邊半弧型退後，撤步，身體面南，右腳向西弓箭步，右手持令牌於額前畫符，右手由內向外畫圈，起身，丁字步，右手收至腋窩，左手平舉指南方天上，亮相，嗩水，左手領正圓場至面對三界桌右手翻袖，右腳墊步跨跳吸左腳，丁字步。
●請四靈神君之朱雀：高功手執雷令，運氣作訣，召請朱雀臨壇，運氣從口內出，變身為朱雀。	謹召。 南方丙丁朱雀。 眾禽之長。 丹穴化生。碧霄流響。 奇彩五鳳。神儀六象。 來立我前。 來臨法會天尊。	面南，丁字步，右手翻袖高舉指前，左手背於身後，撤步，弓箭步，向南方天上拱手。
		起身，丁字步，左手高舉，右手指東方地面，斜看南方。
		右手翻袖向外繞，反雲手右轉，弓箭步，左手高舉，右手指東方地面，斜看南方。
		撤步，雙手張開由外向內合掌拱手，弓箭步，雙手山膀。
		上步，右手翻袖，上步正雲手轉身，左手翻袖，面南，抬左腳金雞獨立，右手高舉，左手摘槌，斜看南方天上。
		雙手置腹部兩側，運氣作訣，召請四靈神之朱雀臨壇，拱手高舉至頭部，再放回腹部兩側，上步，撤步，弓箭步，雙手置腹部兩側，運氣作訣，召請四靈神之朱雀臨壇，拱手高舉至頭部擋臉，起身，右腳落下，左腳向後抬起「探海」，左腳放下，雙手打開放下，反雲手，弓箭步，左仆步蹲姿，身體壓低左擰，向南，右手向外平伸，左手反掌背。

旨意	科儀文	前場動作與後場音樂
		腰後，起身，向南，雙手打開再合於臉前，上步，左腳向後抬起「探海」，身體壓低抬高，雙手開合揮動如展翅狀。
		走壇道士擺動朱雀。
		高功身體壓低抬高，雙手開合揮動如展翅狀數次，向右跳，左腳前抬，雙手開合揮動如展翅狀，左腳落下前邁，正圓場，雙手作展翅狀，走至北方左轉向南，向西跳右轉，左腳向後抬起「探海」，身體壓低抬高，向右跳，雙手作展翅狀，身體壓低抬高，雙手作展翅狀。
		向左跳，左腳前抬，雙手作展翅狀，左腳落下前邁，正圓場至北方左轉向南，上步，右穿手，踢左腿，抬右腳，上步擰身向右反雲手轉身，向北踢左腿，蓋右腿左轉，丁字步，左手翻袖，右手高舉令牌，看南方天上，撤步，丁字步，右手持令牌，向南拱手，右翻腕轉身回科儀桌前，拱手。
● 噀水（持雷令）		拿水盂含水，拿令牌輕敲科儀桌角，撤步，退後，右手逆時針劃圈，右手高舉令牌對科儀桌方向。

旨意	科儀文	前場動作與後場音樂
		亮相，右手領反圓場至科儀桌反雲手右轉向科儀桌，雙手高舉向兩側打開，丁字步，上步左邁，雙手在身後擺動，弓箭步，右手持令牌由外向內於眼前劃圈，右手持令牌於額前畫符，右手由內向外畫圈，起身，丁字步，右手收至腋窩，左手平舉指北方天上，亮相，噴水，正圓場至面對三界桌，右手輕敲科儀桌角，右腳轉身墊步跨跳吸左腳，丁字步。
● 請四靈神君之玄武：高功手執雷令，運氣作訣，召請玄武臨壇，運氣從右耳出，變身為玄武。	謹召。 北方壬癸玄武。 大陰化生。 虛危表質。龜蛇合形。 盤遊九地。統攝萬靈。 來立我後。 來臨法會天尊。	向北丁字步，右手翻袖高舉指北，撤步，右腳向東弓箭步，右手翻袖高舉指北。
		起身，丁字步，拱手，斜看北方天上。
		撤步，丁字步，平舉指前，左手高舉，看北方天上。
		右手領反圓場至科儀桌右轉向北，左手高舉，右手平舉指前，丁字步。
		撤步，回身向科儀桌，正雲手，左轉，右手由外向內甩袖，右手高舉令牌，抬左腳金雞獨立。
		右手放下，向北邊，雙手置腹部兩側，運氣作訣，召請四靈神之玄武臨壇，拱手高舉至頭部擋住臉，弓箭步，向北方玄武，雙手置腹部兩側，運氣作訣，雙手拱手高舉至頭部擋住臉，身體下壓仆步，雙手擋住臉，抬身，左腳向後抬起「探海」，雙手擋住臉，左腳放下前邁，吸右腳，雙手向兩側打開，反雲手，右手翻袖，弓箭步，右仆步蹲姿，身體左壓擰身，向北邊，右手向外平伸，左手反掌背腰後，起身，

旨意	科儀文	前場動作與後場音樂
		向北，雙手打開揮動，上步，雙手向前跳趴撲地。
		開張雙腳離地抬起再落下，身體四肢趴地，四肢在地上擺動收放如烏龜狀，頭部時而轉左時而轉右。
		走壇道士擺動玄武。
		高功四肢內縮跳起，反雲手轉身，向南，上步，踢左腿右轉，蓋右腿右轉，左手翻袖，向北方，丁字步，右手高舉令牌，看北方玄武，撤步，退後，反圓場至南右轉，反雲手轉身，至西，右手夾於腋窩，左手平舉向上，斜看南方，丁字步，左手領正圓場，下場。
● 命四靈沖破穢：高功召請四靈神君到壇，宣讀四靈牒文，命其鎮守四方壇界內外，悉令清淨。	雷廷號令。**急如火星**。十方三界。**傾刻遙聞**。靈寶大法司。**當壇焚香告召**。以今四靈到壇。	左手領正圓場至科儀桌，拱手作揖。
		向科儀桌上方作揖拜下。
	具有牒文宣示。神聽必從。號令施行。	拱手。
	不得有誤。壇中牒文。謹當宣讀。四靈采聽。	取牒文，退後，作揖拜下。
● 宣讀牒文	向伸牒文。宣白云週。具有錢財當壇火化四靈采納。	原地雙膝跪地，雙手平舉牒文，宣讀，作揖拜下，收牒文，起身

旨意	科儀文	前場動作與後場音樂
● 噀水 （持雷令）		拿水盂含水，拿令牌敲桌面，退後，左手向外翻袖，右手高舉令牌，右手領反圓場至南反雲手回身，看東邊亮相，邁步，撤步，弓箭步，右手持令牌於身體前方畫「敕令」，右手持令牌逆時鐘打開，起身，左手指北，看北邊上方亮相，噀水，左手領正圓場至科儀桌輕敲桌角，左轉，右腳跨跳吸左腳，丁字步，向科儀桌，右手高舉令牌。
● 召四靈神腳踏八卦，護壇保身。	吾召四靈神。	撤步，雙手向兩側揮，上步，拱手
	飛翔駕五雲。	撤步，右手翻袖，左腳向南跨，右轉，上步，左轉。
	開（劉本作「火」）乾履坤兌。	左腳向北跨。
	收鬼攝妖精。	撤步，左腳向東跨，撤步左轉，左腳向西跨。
	天官飛火甲。	右轉，雙手按壓右腹，左腳向南跨。
	地官馳金精。	左轉，左腳向西跨。
	水官迎吾將。	右轉，左腳向前跨。
	分真速現形。	右腳向東南劃開，右手翻袖反雲手右轉，右穿手高舉令牌，左手內扣於腋窩，看科儀桌上方。
	急急如律令。 神威如在天尊。	左腳西邁，右手領反圓場，反雲手轉身。
● 高功手持雷令默唸秘咒，腳踏八卦，護壇保身。	（默唸）戴九履一。 左三右七。二四為肩。六八是足。吾身端處。中黃太乙。於此呼召。萬神蹕集。急急如律令。	右手置腰部外側，左手水袖遮臉，默唸秘咒，左腳踩八卦，[43] 正雲手轉身至科儀桌，雙手交叉拉開，左手放物入水盂，退後，雙手持雷令拱手作揖。
● 行山、噀水 （持寶劍）		拿水盂含水，右手持寶劍輕敲科儀桌，退後，高舉寶劍，右手領反圓場，右手轉腕耍劍花，至三界桌，面朝科儀桌，前進，退後，持劍畫符，再向後劃圈，背劍腰

43 踩八卦順序為：科儀桌，左轉三界桌，左轉東南，左轉西北，左轉東，左轉北，左轉南，左轉西，左轉回中。

旨意	科儀文	前場動作與後場音樂
		後，抬左腳，左手指科儀桌上方，噀水，左手領正圓場至科儀桌，以雷令輕敲桌角，右腳跨跳，左轉，弓箭步，劍交至左手，抱劍於腰際。
●敕水敕劍	水柔火煉金之精。	弓箭步，左手反掌背劍垂下，右手高舉，起身，上步，拱手向上。
	停虛應物初無形。	反雲手轉身，撤步，右轉，弓箭步，左手背劍高舉，右手指東方地下。
	龍蟠鳳繞橫七星。	上步，劍交至右手，撤步，持劍向外逆時鐘劃開，弓箭步。
	如雲出匣鬼神欽（劉本作「驚」）。流行潛順貫五行。駕龍東井負長庚。	身體向東，持劍高舉，看科儀桌上方，繞單刀花翻腕反背劍，起身，左掌朝上高舉亮相。
		立於西，丁字步亮相。
		右手領向科儀桌前進，右轉，弓箭步，劍交至左手，左手抱劍高舉，右手前指。
	流潤澄清森天虹。除兇蕩穢亨利貞。	退後，弓箭步，左手抱劍放腰邊，右手山膀。
		起身，左手寶劍交至右手，右手持寶劍由內向外劃開指向東，左手高舉，右腳在前成丁字步。
	急急如律令。常清常淨天尊。（劉本為「雷神擁護天尊」）	右手持劍領反圓場至西回身，面東雙手拉開，向東「打橄踢」，右手持劍逆時鐘外繞轉回科儀桌，左手履劍敕物入水盂。
●行山、噀水（持寶劍）		退後，劍交至左手，左手抱劍於腰際，拿水盂含水，拿令牌敲桌面，退後，左手抱劍，右手高舉令牌，左手正圓場至科儀桌，退後，左手抱劍高舉，向科儀桌上方，噀水，左手領正圓場，右手。

旨意	科儀文	前場動作與後場音樂
		舉起，至科儀桌以雷令輕敲桌角，放下雷令，左轉，右腳跨跳吸左腳，向科儀桌，弓箭步，左手抱劍於腰際，右手山膀。
● 敕劍斬邪 高功手執寶劍，作罡訣入水盂。	吾此寶劍非凡劍。	向科儀桌，拱手向上。
	七星燦爛指天罡。	右轉，弓箭步，向三界桌，雙手握劍高舉。
	赫變太陽垂光茫。	劍交至左手，反雲手轉身向科儀桌，弓箭步，左手背劍高舉，右手指科儀桌。
	神劍步（劉本作「神劍佈」）於飛牛斗。	劍交至右手，右手持劍於腰際，左手水袖蓋於劍上，左腳跟踏點右、左、左前、右前。
	看將顯化於陰陽。	右轉，抬右腳，舉左手，右手持劍指地。
	吾此劍指天。**天清**。	弓箭步，雙手握劍高舉。
	指地。**地靈**。（劉本作「地裂」）指海。**海沸**。指山。**山岳藏**。指人。**人長生**。指鬼。**鬼滅亡**。吾今一指飛罡耀（劉本作「輝光耀」）。**人長生鬼滅亡**。急急如律令。奉劍大帝。（劉本為「降魔伏道天尊」）賜劍來臨。	左轉，右手持劍指地，右手平舉向東，翻袖高舉，右虛步亮相，轉向西，右手持劍高舉指北，右手反圓場至西右轉，右手耍彎花。[44]

44 「彎花」為戲曲動作術語，指雙手持兵器，於身體前交叉耍花，須遵照一定的方向及順序。

旨意	科儀文	前場動作與後場音樂
● 嗩水 （持水盂）		持劍「打橄踢」，弓箭步，起身，右手背劍，拿水盂含水，左手持水盂，右手拿令牌敲桌面，退後，水盂平舉向前，右手領反圓場至科儀桌，退後，弓箭步，右手以雷令在水盂中畫符，起身，嗩水，左手領正圓場，至科儀桌以雷令輕敲桌角，放下雷令，左轉，右腳跨跳吸左腳，向科儀桌，弓箭步。
● 敕水清淨	吾此水非凡水。	左手抱水盂於腰側，向科儀桌，退後，右手山膀。
	坎府森羅水德宮。	右手指沾水，上步，右手指天。
	湧泉挾浪濤。	右手指沾水，右轉，右手指南。
	流波摧北海。	右手指沾水，左轉面北上步，右手山膀。
	東井黃華。 瑞氣濃（劉本作「瑞炁迎」）。	右手指沾水，右轉，右手輕拍科儀桌角，右腳擰身跨跳吸左腳，向科儀桌，丁字步，右手指天。
	吾此水嗩天。**天清**。	右手指沾水，右轉，右手指天。
	嗩地。**地靈**。嗩海。**海沸**。	右手指沾水，左轉，右手指地。
	嗩山。**山岳藏**。 嗩人。**人長生**。 嗩鬼。**鬼滅亡**。	右手指沾水，指東。
	吾今一嗩飛罡耀（劉本作「輝光耀」）。 **人長生鬼滅亡**。	右手指沾水，指北。
	急急如律令。 淥波大帝。賜水來臨。	右手指沾水，從外向內繞，從頭劃至胸口，點左肩、右肩，從頭劃至胸口。
		左手持水盂，右手指沾水，向空中畫符，指地，沾水灑淨內壇各方，退後，左手抱水盂於腰側，右手山膀，左轉望向三界，右手山膀，沾水灑淨外壇各方，向東邊，左手抱水盂於腰側，右手山膀，下場。

旨意	科儀文	前場動作與後場音樂
● 高功持劍出臺		從死門出臺，向南「打橄踢」，亮相時立於科儀桌前，右手持劍退後，抬右腳，劍指北，反圓場至東，雙手拉開退後，前進再退後，背劍腰後，左手平舉於前，弓箭步，向東噀水，起身，右手持劍向後劃圈拉回腰際，左手領正圓場至科儀桌時以劍輕敲桌角，左轉，右腳跨跳吸左腳，丁字步，劍交至左手，抱劍於腰側，右手山膀亮相。
● 請諸神助破穢 高功手持寶劍，拜請五龍神君降下五龍真炁入此水中。	吾今上清。	亮相不動。
	東方青帝青龍君。	上步，左手抱劍高舉，右手指東。
	南方赤帝赤龍君。	撤步右轉，上步面南，左手抱劍高舉，右手山膀。
	西方白帝白龍君。	右轉上步，左手抱劍高舉，右手指西。
	北方黑帝黑龍君。	左轉上步，左手抱劍於腰側，右手高舉向北。
	中方黃帝黃龍君。 並降五方真炁。	撤步，左手抱劍高舉，右手指中。
	入我水中。助今解穢。 急急如律令。 五龍蕩穢天尊。	右手領反圓場至三界桌回身，向科儀桌，雙手交叉於額前。
		左手掐亥文，口中作訣，左手履劍放亥文入水盂。
● 噀水 （持寶劍）		劍交至左手，拿水盂含水，退後，劍交至右手，持劍高舉，右手領反圓場至科儀桌雙手拉開退後，前進，退後，右手劃開高舉指科儀桌上方，左手平舉於前，弓箭步，向科儀桌上方噀水，起身，右手持劍向後劃圈拉回腰際，左手領正圓場至科儀桌以劍輕敲桌角，左轉，右腳跨跳吸左腳，丁字步，劍交至左手，抱劍於腰側，右手山膀亮相。

旨意	科儀文	前場動作與後場音樂
● 拜請太陽、太陰、萬真節度真君，並降三光真炁入此水中。	吾今上清。	退後，右手山膀亮相。
	日宮至真大聖。太陽帝君。	上步面東，左手抱劍高舉，右手平舉指前。
	月府至真大聖。太陰皇君。	右轉面北，動作同上。
	天罡大聖。萬真節度真君。	退後，左手抱劍於腰側，右手山膀。
	並降三光真炁。入我水中。	劍交至右手，左手掌心朝上高舉，右手持劍指科儀桌。
	助今解穢。急急如律令。斷除雅障天尊。	右手領反圓場，右轉向科儀桌，背劍於腰側，左手指地。
		起身，右手出劍，高舉橫劍指科儀桌，左手掐玉文，口中作訣，履劍放玉文入水盂。
● 噀水（持寶劍）		劍交至左手，拿水盂含水，退後，劍交至右手，右手持劍高舉，右手領反圓場至科儀桌雙手拉開退後，前進，退後，右手劃開繞腕背劍，左手高舉指科儀桌上方，弓箭步，向科儀桌上方噀水，起身，右手持劍向後劃圈拉回腰際，左手領正圓場至科儀桌以劍輕敲桌角，左轉，右腳跨跳吸左腳，丁字步，劍交至左手，抱劍於腰側，右手山膀亮相。
● 拜請南辰北斗星君、三元唐葛周將軍、中天仙靈官將吏，降真炁入此水中	吾今上清。	退後，右手山膀亮相。
	三台華蓋。九曜七星。	上步，丁字步，拱手向上。
	南辰北斗星君。	退後向東邊拱手。
	三元唐葛周將軍。	退後左擰身，向北邊拱手。
	臣所佩符。籙中天仙靈官將吏。	撤步面北，左手持劍高舉，右手向前指。
	瑤壇設像。三界威靈。	上步，右擰身向三界桌，左手持劍高舉，右手前指。
	並降真炁。入我水中。助今解穢。	上步向科儀桌，左手抱劍腰側，右手山膀。

旨意	科儀文	前場動作與後場音樂
	急急如律令。 法雲流潤天尊。 （劉本為「斷除魔障天尊」）	撇步，劍交至右手，向東「打橄欖踢」，右手高舉橫劍指科儀桌亮相，左手掐文，口中作訣，履劍放文入水盂。
● 噀水 （持寶劍）		右手背劍，左手拿水盂含水。
		持水盂退後，右手持劍高舉，右手領反圓場至科儀桌雙手拉開退後，前進，退後，弓箭步，水盂平舉於前，右手持劍劃開指向水盂，向下噀水，起身，劍向後劃圈拉回腰際，左手領正圓場至科儀桌以劍輕敲桌角，左轉，右腳跨跳吸左腳，丁字步，持劍上舉，左手持水盂於腰側。
● 足躡北斗	吾此水非凡水。 五龍五星真炁水。	向科儀桌，右手持劍高舉亮相。 右轉面南，左手持水盂高舉，右手持劍在胸前拉開指地。
	吾此劍非凡劍。	背劍，右轉上步向科儀桌，左手持水盂高舉。
	九煉堅鋼七星劍。	退後，右手持劍指東。
	足躡北斗。	轉身，背劍於腰側，左手抱水盂夾回腰側。
		左腳踏北斗，[45] 向北，右手持水盂高舉，丁字步亮相。

45　踏北斗順序為：東，西，北，中（科儀桌），北，中，北。

旨意	科儀文	前場動作與後場音樂
● 跨居魁罡	跨居魁罡。	左轉，左腳向南片開，跳躍踩地「探海」，左手持水盂平舉於前，右手高舉橫劍指水盂成「魁星相」。
		落左腳，右手持劍向南畫「魁」字，逆時鐘向外劃開，退後面南，右手持劍高舉，左手持水盂平舉，右轉至科儀桌，左手持水盂高舉，右手持劍指地，退後，右手劃開繞腕背劍，左手持水盂平舉於前，向下噀水，上前至科儀桌，右手出劍輕拍科儀桌角，左轉面西，背劍，左手持水盂平舉，弓箭步，看三界桌亮相。
	天一星（劉本作「生」）水。週遊萬方。	右手背劍亮相，上步左轉向科儀桌，持劍高舉。
	清無過水。濁無過穢。	退後面東，左手持水盂高舉，右手持劍指地。
	急准九鳳真官。按交水劍律令。	撤步向科儀桌，左手抱水盂夾於腰側，右手持劍高指。
	九鳳破穢天尊。	右手領反圓場，右轉歸西向科儀桌，右手向前耍劍拉回腰際，左手指地。
● 高功手執寶劍，腳踏後天八卦，作罡訣入水。		右手背劍，左手抱水盂夾於腰側，左腳踏後天八卦，[46]右手出劍上舉指北邊上方，右手領反圓場至科儀桌，左手水盂高舉，右手指北。

46 後天八卦順序為：上步向中（科儀桌），左轉，上步向西，右轉，上步向東，左轉，撤步向南，
　上步向中（科儀桌），上步向北，撤腳向西，右轉，上步向東，左轉，撤步向中（三界桌）。

旨意	科儀文	前場動作與後場音樂
● 行山、噀水（持寶劍）		右手背劍腰後，水盂就口含水，退後，右手持劍高舉，右手領反圓場至科儀桌雙手拉開退後，前進，退後，弓箭步，左手持水盂平舉於前，右手持劍劃開指向水盂，向上噀水，起身，右手向後劃圈拉回腰際，左手水盂高舉，左手領正圓場至科儀桌時以劍輕敲桌角，左轉，右腳跨跳吸左腳，向科儀桌，丁字步，持劍上舉，左手持水盂於腰側。
● 請大明神	謹請。	右手持劍高舉。
	大明神。明明將兵。與我解穢。	背劍於腰後。
	不得留停。	右手鬆開，退後，再背劍於腰後
	玉清聖境元始上帝。	右手鬆開耍花，前進，背劍拱手
		退後面北，左手抱水盂夾腰側，右手持劍高舉，右手領反圓場至東原地轉身向科儀桌，左手持水盂高舉。
● 敕九鳳真官形	敕九鳳真官形。合。明。天。帝。日。真炁合金光。青女（劉本作「女貞」）宣玉律。天地寧。日月明。登紫府。謁天庭。步璇璣。履玉衡。　真人。拜皇君。賜臣籙。授臣經。左右官將。隨我後行。	唸「合明天帝日」時踩踏五行的順序為：

　　　　1
　　　　合

4 帝　　　5　　　　天 3
　　　　日

　　　　　明
　　　　　2 |
| ● 敕四方高功手執寶劍，敕令四方，後唸天地咒滿壇灑淨。 | | ※ 後場奏【上下小樓】（東方）退後，弓箭步，看科儀桌，左手抱水盂夾腰側，右手持劍高舉，右手領反圓場，右轉，右手繞腕指東，左手持水盂高舉，向東前進，退後，水盂就口含水，右手持劍在空中寫「零」，向外逆時鐘劃圈，上步，右手持劍高舉指東方天上，噀水，退後，左手持水盂高舉，右手持劍指東，看東方天上。 |

旨意	科儀文	前場動作與後場音樂
		（南方） 左轉，水盂就口含水，右手持劍高舉指北方天上，右手領反圓場至北左轉，背劍，雙手山膀，看南方天上，向南前進，退後，右手持劍在空中寫「霜」，其餘動作與上寫完字後同，但向南方。
		（西方） 動作與上同，但向西方，寫「霙」。
		（北方） 動作與上同，但向西方，寫「霈」。
		（中方） 動作與上同，但至三界桌向科儀桌方向，寫「雷」。
● 敕醮官 高功執淨枝替醮主寫清淨。		放劍於科儀桌，含水，右手取淨枝，退後，右手山膀，左手抱水盂夾腰側，前進，左轉，右手山膀，向三界桌前進，右手持淨枝在空中寫「霈」、「霈」，退後，右手山膀，左手抱水盂夾腰側，噀水，上步轉向科儀桌。
敕醮官、淨醮主和信人等一身清淨。	謹敕。醮主合信人等。五體真官。五臟六腑。七政九宮。十二神室。	※ 後場奏【風入松】 左手抱水盂夾腰側，右手山膀，上步，左手持水盂高舉，放下水盂，退後，拱手。
	筋骨髓腦。脾膚血脈。九竅營衛。	丁字步，向東左手山膀。
	一百八十靈官。三百六十骨節。	丁字步，向北右手山膀。
	一千二百形影。一萬二千精光。	向科儀桌，拱手。

旨意	科儀文	前場動作與後場音樂
	左有三魂。	丁字步，向東左手上舉。
	右有七魄。三部八景。	丁字步，向北左手山膀，右手高舉。
	二十四神。 吾是太上之子。玄皇之孫。	走向科儀桌，退後，拱手高舉，放下。
	頭戴朱雀。腳踏玄武。 左有青龍。右有白虎。	左手向東山膀，左轉向三界桌，雙手拱手高舉，右轉向北，左手高舉，右手山膀。
	青龍前迎持幢旛。	左轉向東，丁字步，右手高舉，左手山膀。 右轉向西，左手高右手低。
	白虎後從鳴金鼓。	右轉，甩右袖（鳴），左手指西（金），雙手打開（鼓），上步，右手抓袖左轉。
	今敕醮主合信人等。 心不受邪。 肝不受病。肺不受奸。 膽不受怖（劉本作「佈」）。 腎不受濁。脾不受穢。 一身清淨。萬邪不敢當。 長保亨利貞。洒淨之後。 福壽康寧。恭對皇壇。 叩首謝恩。	左轉向科儀桌，左手夾於腋窩，右手前指向科儀桌，拱手，退後，拱手作揖，踢左腳，撩袍，雙膝跪地三叩首，起身，拱手作揖，退後，右手山膀，右手領反圓場至東退後，右手山膀，下場。

（二）《敕水禁壇》下文

旨意	科儀文	前場動作與後場音樂
● 高功舞劍入臺、執劍跳臺		出死門，左手抱劍於腰際，至三界整冠，抬右腳，右手領反圓場，向南邁方步，右手山膀，望南方，左回身，左手抱劍

旨意	科儀文	前場動作與後場音樂
		高舉，右手領反圓場至北方，右轉，左手抱劍高舉，望北方，左回身，望東，右回身，望北，左回身，雙手托月，望西，左回身，向東拱手，右回身，向北拱手，上右腳，踢左腳，蓋右腳左轉，向三界桌抬左腳，左手抱劍於腰際，右手山膀，望三界桌，上步，左手抱劍於腰際，右手山膀，右回身，向科儀桌，左手抱劍高舉，右手指地，右手領反圓場至北方，右腳向前弓箭步，左手抱劍高舉。
●【新水令】	（唸）帶月！	起身，跨左腳，右腳向三界桌邁成弓箭步，望北方，叫板。
		※ 後場三次「鬧虎彩」、「亂介」 ※ 後場演奏【新水令】
	蒼天何苦困英雄， 想從前，功勞如夢，	弓箭步，望北方。
		右回身，向北上步，踢左腳，蓋右腳轉身，向科儀桌，左腳弓箭步，左手背劍於腰際，右手前指。
	朝廷旨朦朧，	退後，右腳擰身跳跨吸左腳，左腳前向前弓箭步，左手背劍於腰際，右手山膀，身體壓向右腳，望南方。
	臣子獻丹忠，	起身，右手翻袖順勢轉身，收右腳再踏出成弓箭步，左手背劍高舉指西。
	氣貫長虹，	右手翻袖轉身，向科儀桌，右手山膀，左手背劍於腰際，退後，穿右手，右手山膀，左手背劍於腰際，右腳弓箭步。
	俺此去把殘生斷送。	起身，向科儀桌拱手，向北拱手，右轉，向東拱手，上右腳。
		跨左腳，蓋右腳轉身，左腳弓箭步，左手背劍於腰際，右手山膀

旨意	科儀文	前場動作與後場音樂
	吾持寶劍號龍泉。	起身，丁字步，向科儀桌，左手背劍於腰際，右手山膀，拱手。
	噭（劉本作「嗷」）吼一聲空裡去。	反雲手轉身，回科儀桌，左手背劍高舉，放下交至右手。
	噭吼一聲空裡去。	退後數步，向面東，右手向後繞劍花，背劍，左手結印指向東
	飛步直到太虛前。	起身向北，右手緩劍，左結印拉山膀。
	日月風雲生兩伴。	左手結印，向西，左手高舉，右手指地
	速起祥雲擁八仙。	左回身，向科儀桌，左手背劍於腰際，右手山膀，抬左腳
	凡人看著（劉本作「看者」）災殃滅。	撤左腳，收右腳，左手高舉，右手指地。
	鬼魅聞知入九泉。	右手領反圓場，至科儀桌原地轉身，向北，左手高舉，右手指地
	太上與我真妙訣。	退後，右手耍彎花，向科儀桌，右手高舉劍。
	行罡步斗繞醮筵。	右手領反圓場至東，退後，右手耍彎花，打橄踢，右手向後繞劍，置於腰際手心向上，左手平舉指東，抬左腳亮相，左手領正圓場，下場。
● 四道士帶四靈離場，意謂高功要帶牠們去鎮守四方。		※ 後場鑼鼓「紗帽頭」
	四靈神君，往簪纓福地去也。	四方道士拿起四靈，依照朱雀、青龍、白虎、玄武的順序走生門下場。
●【步步嬌】	火輪雙足如蜂湧，殺氣連天動，看征塵蕩劈空，想是前途奸人恐，狼平地顯神通，任他妖邪如蜂湧。	※ 後場演奏【步步嬌】走壇道士出死門，舉青龍在身前劃八字，向北作召喚狀，另一走壇道士舉朱雀回應，舉青龍道士右轉，朱雀上場，朱雀青龍對望交談狀，舉朱雀道士右轉，舉青龍道士從生門離場；道士舉朱雀上下飛動，走圓場向北作召喚狀，另一道士舉白虎回應上場，白虎朱雀對望交談狀，舉白虎道士右轉，舉朱雀者右轉向南；道

旨意	科儀文	前場動作與後場音樂
		士舉白虎走正圓場向北作召喚狀，另一道士舉玄武回應上場，玄武白虎對望交談狀，各自右轉，舉玄武道士至北，舉白虎道士至南，舉青龍和朱雀之道士從東出場，正圓場，四人從生門下場。
	白：青龍神君下降呵。	※ 後場三次「鬧虎彩」、「亂介」
●【折桂令】	嘆前途去路無疆，似羊芍藩籬，進退無門，好一似無巢燕子什麼良離，一旦牢籠，亦只朝廷恩重，哪曾有百戰奇功，妖氣英雄，聖旨朦朧，實只望，棄暗投明又誰知。	※ 後場演奏【折桂令】 走壇道士出場，舉青龍於身前劃八字，在場中各方繞行，向三界桌，舉青龍丁字步亮相，繼續繞行，出生門下場。
● 跑馬向東高功執鐧，換海青出臺。		高功耍花鐧，打橄踢，至北向西，抬左腳，雙手持鐧平舉於腰間亮相（人聲吶喊）。 「拖月眉」、「走插角」，[47] 右腳向前弓箭步，雙手持鐧掌心相對上下平行，向北亮相。
●【醉花陰】	（唸）帶月！	起身，上步，弓箭步，「順風旗」式亮相，望北方，叫板。
	披星離深壘，	※ 後場演奏【醉花陰】 起身，丁字步，左手持鐧內扣於右胸前，右手倒持鐧高舉，向西亮相，踢左腳，跨右腳左轉，向科儀桌，左腳弓箭步，「順風旗」式亮相。

47 「拖月眉」、「走插角」詳細動作請見前述。惟經書下文幾個片段中，高功手上增加了鐧或劍等兵器，動作顯得較為複雜，不僅常在動作與動作間以兵器耍花，幾個亮相處，更加入了後場人聲吶喊的聲音增加氣勢。

旨意	科儀文	前場動作與後場音樂
	跨龍駒迢迢也那，	起身，上右腳蹲下仆步，左手倒持鐧內扣右胸前，右手倒持鐧內扣額前，起身，左腳弓箭步，「順風旗」式向東亮相。
	萬里銀河轉斗上星回，	起身，右轉，右腳弓箭步，「順風旗」式向東亮相，起身，退後，右腳弓箭步，雙手壓鐧，向東亮相。
		起身，踢左腳，跨右腳左轉，向西，抬左腳「順風旗」式亮相。
	白忙裡曲輕高低，	右轉，右腳弓箭步，「順風旗」式向科儀桌亮相，起身，退後，邁右腳蹲下仆步，向北，左手持鐧平舉左腳上，右手反手持鐧山膀。
	勒整披密珠機，	起身，左轉，左腳弓箭步，「順風旗」式，反手持鐧向東拱手，右轉，反手持鐧向北拱手，右轉，踢左腳，跨右腳轉身，向東，右腳弓箭步，「順風旗」式亮相。
	我也顧顧不得冷落石輕移，	右腳蹲下仆步，左手倒持鐧內扣右胸前，右手倒持鐧內扣於耳邊，起身，右轉，右腳弓箭步，雙手上下平行持鐧，向北亮相。
	白：猛虎跳出。	起身，旋子，落地左腳蹲下仆步，向北，左手持鐧高舉，右手持鐧平舉於右腳上，仆步亮相。
	虎穴龍潭， 俺可也密珠機。	起身，踢左腳，跨右腳左轉，向東，右腳弓箭步，左手倒持鐧內扣於右胸前，右手倒持鐧舉於耳邊，起身，退後，丁字步，左手背鐧於腰際，右手壓鐧於胸前。
		左轉，向北拱手，右轉，向南拱手，上右腳，踢左腳，跨右腳轉身，向東，左腳弓箭步，左手倒持鐧內扣右胸前，右手倒持鐧於耳邊。

旨意	科儀文	前場動作與後場音樂
● 高功腳踏九炁，向東方結界。召請東方九炁青靈始老天尊臨壇。	吾今結界至於東。	左腳弓箭步，左手倒持鐗內扣右胸前，右手倒持鐗於耳邊。
	分甲乙。應蒼龍。	起身，退後，丁字步，「順風旗」向東亮相。
	歲星乘木德。破穢召青童。	反圓場，向東，右腳弓箭步，「順風旗」向東亮相。
	雲藹藹。滿長空。	起身，退後，抬左腳，「順風旗」向東亮相。
	旌旗列隊伍。光映扶桑宮。躡（劉本作「攝」）罡履斗居震位。寅卯鬼戶不相逢。	退後，單腳站立，左手背鐗，右手持鐗置於身體前方。
	急准東方九炁天君律令。青靈始老天尊。	丁字步，左手持鐗於腰際，右手持鐗於身體前方，望向東，左手領正圓場，至科儀桌，左擰身，旋子，落地左腳向東弓箭步，身體壓向右，右腳弓箭步，左手背鐗，右手倒持鐗山膀，望東亮相。
● 東方結界		起身，退後，左手背鐗於腰際，右手倒持鐗向東寫「零」，右手逆時鐘劃開，雙手倒持鐗夾於腰際，左腳踏斗方位順序為：三界桌、北西之間、科儀桌、東南之間、東、科儀桌、東、東南之間，右腳後抬，點地，向西，反旋子，向南，「抬左腳，上步，雙手向後繞鐗，抬右腳，上步，雙手向後繞鐗」，動作重覆交替走正圓場至西，雙手交替輕拋鐗（原地休息），雙緩手運氣向下。

旨意	科儀文	前場動作與後場音樂
● 第一套鐗		向南，跺腳大呵一聲，雙手向前繞花，高抬右腳向下踏馬步，拱手由左至右，雙手向後繞鐗，雙緩手運氣向下。雙手向前繞花，上步，左轉向北，高抬右腳向下踏馬步，順時鐘雙緩手，右轉，左腳跳跨吸右腳，高抬右腳向下踏馬步，拱手推氣而出。[48]
		向西抬左腿，左手打左，[49]左轉，抬右腿，右手打右，馬步。向東南，左手打左，右手打右，上步，左手打左，跨右腳，雙手打左，撤右腳，右手打右，上左腳，左手打右，撤左腳，雙手打左，右手打右，上左腳，左手向右打，雙手打左，左手揉肘擰身左轉，跨右腳轉身，向東，右手打右，撤左腳，雙手打左。至三界桌，高抬右腳向下踏馬步，拱手由左推至右，雙手順時鐘緩手，右轉，左腳跳跨吸右腳，高抬右腳向下踏馬步，左手壓鐗，右手掌心向上，拱手推氣而出。
		向西抬左腿，左手打左，左回身，向北抬右腿，右手打右，高抬右腳，馬步。
		向西北，馬步，左手指左，右手指右，上左腳，左手指左，上步，左回身，雙手打左，撤右腳，右手指右，上步，左手指右，撤左

48 粗體字為各套鐗相同之出場及下場動作。
49 「左手打左」即指以左手持鐗揮打左腿外側，「右手打右」，即右手持鐗揮打右腿外側，為使記錄更精簡，本文以「左手打左、右手打右」或「雙手打左、雙手打右」表示。

旨意	科儀文	前場動作與後場音樂
		腳，左回身，雙手打左，右手指右，上左腳，左手指左，上右腳，雙手打右，左擰身，跨右腳轉身，向西，右手指右，撤左腳，左轉，雙手打右，上左腳，雙手打左，退後，雙手打左，再雙手打左，向西北，旋子，高抬右腳向下成仆步，「順風旗」式向南亮相。
		起身，雙手向前繞花，向西，丁字步，抬左腳，正圓場，至西向東打橄踢，左手壓鐧、右手扣於腰，抬左腳亮相，正圓場，至北左轉，向西，「順風旗」式亮相，左轉，向東，左手壓鐧置前、右手扣於腰，抬左腳，下場。
	白：**朱雀神君下降呵。**	※ 後場鑼鼓「二點半」
●【江兒水】	猶如從前事，叫人叫人恨滿胸，為善人于與仇人共，士崎嶇伏劍斬奸雄，誰知也赴南柯夢，落得地下相逢，一片忠魂喜得是生死途共。	※ 後場演奏【江兒水】 走壇道士舉朱雀出場，動作同【折桂令】舉青龍片段，音樂收煞，固定朱雀於南方下場。
● 跑馬向南		動作同「跑馬向東」
●【喜遷鶯】	（唸）帶月！	起身，雙手向內蓋，跨右腳，馬步，「順風旗」式亮相，望北方，叫板。
	遙望著一輪旭日，	※ 後場演奏【喜遷鶯】 起身，左虛步，雙手倒持鐧，左手內扣胸前，右手山膀，起身，雙手倒持鐧，左手內扣胸前，右手山膀，左虛步，向三界桌，抬右腳，反雲手轉身，右腳弓箭步，「順風旗」式向南亮相。
	猛回頭，千里云密去也麼遲，	退後，右腳弓箭步，左手內扣腰際，右手壓鐧腰前，望南亮相，起身，撤左腳，左手背鐧於腰際，右手壓鐧於腰前，向科儀桌，望東亮相。

旨意	科儀文	前場動作與後場音樂
	好一似陶秦扣孟常狼狽，	上步，右轉，右腳弓箭步，「順風旗」式向南亮相，退後，右手內扣腰際，左手壓鐧於腰前，抬左腿，向南亮相，反圓場，向科儀桌，右轉，右腳弓箭步，「順風旗」式向南亮相。
	怎能夠偷渡涵關歸故里，俺提鞭去，怎能夠匡扶故國，俺這裡浪蕩天移。	起身，丁字步，逆時鐘行走，一步一停，雙手倒持鐧，分別向南、向東、向北、向三界桌、向西、再向南拱手，踢左腿，蓋右腿轉身，右腳弓箭步，左手內扣胸前，右手山膀，望南亮相。
● 高功畫符腳踏三炁，向南方結界。召請南方三炁丹靈真老天尊臨壇。	吾今結界至於南。 丙丁火。燄火惑間。	立姿不動，退後，「順風旗」式向南亮相。
	芒角森龍鳳。 邪魔心膽寒。	丁字步，「順風旗」式向東亮相。
	霞飛煙聘。虹霓往還。	反圓場，右轉，右腳弓箭步，左手倒持鐧高舉，右手壓鐧於腰際，向南亮相。
	雷門禹步立。 殺鬼酆都山。	退後，丁字步，「順風旗」式向南亮相。
	吾今仗劍駕火龍。 鎮守不離巳午間。 急准南方三炁天君律令。 丹靈真老天尊。	立姿不動，向科儀桌退後，丁字步，右手內扣腰際，左手壓鐧平舉，向三界桌亮相。
		正圓場，向東南身體下壓平轉，右腳跳跨吸左腳，左腳落地向前弓箭步，身體壓向右腳成仆步，左手背鐧於腰際，右手倒持鐧山膀，向南亮相。
● 南方結界		動作同「東方結界」，向南寫「霸」字，左腳踏斗方位順序為：三界桌、東南之間、南，之後動作均相同。

旨意	科儀文	前場動作與後場音樂
● 第二套鐧		出場動作同「第一套鐧」
		向西抬左腿，左手打左，左轉，抬右腿，右手打右，右腳放下成馬步，向東南，左手蓋向左打，右手蓋向右打，正雲手，抬左腳，跨右腳，左手蓋向左打，反雲手，抬右腳，跨左腳，右手蓋向右打。
		正雲手轉身，左手蓋向左打，反雲手轉身，左手蓋向右打。向東南，雙手耍彎花，雙手劃開，上右腳，右手指右，上左腳，左手蓋向左打，上右腳，右手蓋向右打，右腳向北跨跳。
		右手蓋向右打，上左腳，左手蓋向左打，上右腳，右手蓋向右打，撤左腳，雙緩手轉身向左打，向前跳，馬步，右手壓鐧，左手掌心向上，拱手推氣而出。
		左腳向右跨跳，右轉，向科儀桌抬左腿，左手打左，左轉，向三界桌抬右腿，右手打右，右腳放下成馬步，左手蓋向左打，右手蓋向右打，正雲手，抬左腳，跨右腳，左手蓋向左打，反雲手抬右腳，左腳跨至右邊，右手蓋向右打，正雲手轉身，左手蓋向左打。

旨意	科儀文	前場動作與後場音樂
		反雲手轉身，左手蓋向右打，向西北，雙手耍彎花，雙手劃開，上右腳，右手蓋向右打，上左腳，左手蓋向左打，上右腳，右手蓋向右打，左腳向南大跳跨。
		右手蓋向右打，上左腳，左手蓋向左打，上右腳，右手蓋向右打，撤左腳，雙緩手轉身向左打，上右腳，轉身雙緩手向右打，撤右腳，撤左腳，雙緩手向右打，邁左腳，別右腳，雙緩手打右，向西北，旋子，高抬右腳向下成仆步，「順風旗」式向南亮相。
		下場動作同「第一套鐧」。
	白：白虎神君下降呵。	※ 後場鑼鼓「紗帽頭」
●【雁兒落】	本待要扣天關上九重，又誰知滅忠良提樑棟，閃得俺有家邦無處容，因甚的父子們皆輕送，呀呀那君王酒色落深宮，全不想，四海皆戰旌痛苦，只苦這江山一旦空，這功勞皆如夢，朝中呀！雖其有岐山風英雄，嘆人生似土崩，嘆人生似土崩。	※ 後場演奏【雁兒落】走壇道士舉白虎出場，動作同【折桂令】舉青龍片段，音樂收煞，固定白虎於東方下場。
● 跑馬向西		動作同「跑馬向東」。
	唸：帶月！	弓箭步，雙手持鐧掌心相對上下平行，向北亮相，叫板。
● 卸盔		起身，雙手向內交叉耍花鐧，跨右腳，左腳弓箭步，「順風旗」式向北亮相，雙手倒持鐧在頭部作卸盔狀。

旨意	科儀文	前場動作與後場音樂
		抬左腳，右手持鐧扣於腰間，左手壓鐧平舉，望西亮相，右轉，左轉，丁字步，左手持鐧內扣腋窩，右手壓鐧平舉，抬右腳，望西亮相。轉身，右手持鐧扣於腰間，左手壓鐧平舉在外，望南亮相。
		正圓場，向東，雙手向內交叉耍花鐧，跨左腳，雙手倒持鐧，右腳後勾懸空，鐧尾點地，起身，右腳馬步。雙手倒持鐧，揮手作撥鬚狀，眼隨手移，右腳馬步向後踏，揮手作撥鬚狀。
		眼隨手移，左腳馬步向後踏，重覆數次，直到退至西方，原地作撥鬚狀，片左腳，馬步，「順風旗」式向北亮相。上步，抬右腳，左手持鐧內扣腰際，右手壓鐧平舉，望東亮相。
		反圓場，向北，動作同上，望北亮相。
		正圓場至科儀桌，雙手耍正、反花鐧各一回，右腳弓箭步亮相。
●【四門子】	這馬兒一聲聲不住嘶，	※ 後場演奏【四門子】 起身，仆步，雙手持鐧作騎馬揮鞭狀，雙手交叉耍花鐧，右轉，片左腳，蓋右腳。

旨意	科儀文	前場動作與後場音樂
	怎比得項羽烏騅，	左轉向西，「順風旗」式，弓箭步，抬右腳外跨成右仆步，雙手持鐧作騎馬揮鞭狀。
	怎比得跨驊騮，思鄉燕驅去，	右轉，左轉向西，抬左腳，退後，「順風旗」式向西亮相，右手領反圓場至中。
	不能夠百戰雲飛，	右轉，右腳弓箭步，「順風旗」式向西亮相。
	倒做了一宵私奔前途去，	退後，抬左腳，「順風旗」式向西亮相，上步，退後，左轉，「順風旗」式望西亮相。
	怎吐得萬丈紅霓。	右轉向科儀桌，踢左腳，向西蓋右腳，上左腳，左手持鐧內扣右胸前，右手倒持鐧高舉，向西亮相。
● 高功畫符腳踏七炁，向西方結界。召請西方七炁皓靈素老天尊臨壇。	吾今結界至於西。	左手持鐧內扣右胸前，右手倒持鐧高舉，向西亮相。
	白虎旺。金精威。	起身，退後，丁字步，左手高舉、右手壓鐧平舉腰前。
	太白凌清漢。騰霜耀紫英。	撤左腳，抬右腳，左手高舉、右手壓鐧平舉腰前。
	刀劍如雨。大闡神威。	撤左腳，收右腳，左手持鐧內扣腰際，右手壓鐧平舉腰前。
	白虎常擁護。殺氣貫虹霓。	反圓場轉身，上左腳，右腳弓箭步，左手高舉、右手壓鐧平舉腰前，向西亮相。
	瀉倒天河洗兵甲。駐札庚辛不動移。	雙手由外向內劃圈打開，抬左腿，「順風旗」式向西亮相。
	急准西方七炁天君律令。	右轉，右手持鐧內扣腰際，左手壓鐧平舉腰前，向西倒持鐧。
	皓靈素老天尊。	正圓場，至西，右腳跨跳吸左腳，左腳落地向西弓箭步，身體壓向右腳成右仆步，左手持鐧背於腰後，右手倒持鐧高舉。

旨意	科儀文	前場動作與後場音樂
● 西方結界		動作同「東方結界」，向西寫「雲」，左腳踏斗方位順序為：向北、南、西、北、三界桌、西北之間、西。
● 第三套鐧		出場動作同「第一套鐧」。
		向東南，左手蓋向左打，右手蓋向右打，上步，左轉向北，跨右腳成馬步，逆時鐘緩手，「順風旗」式。
		上步，右轉向南，反雲手，右手蓋向右打，正雲手，跨右腳
		雙手向前繞指耍花，倒持鐧下蹲點地，起身，雙手向後繞指耍花，跨左腳，右轉向西，雙手順時鐘緩手，「順風旗」式，正雲手，上步左轉，左手蓋向左打，反雲手，上步。
		雙手向前繞指耍花，倒持鐧下蹲點地，起身，雙手向後繞指耍花，雙腳跳開成馬步向東南方，雙手向前繞指耍花，倒持鐧下蹲點地，雙手向後繞指耍花。
		向左蹲跳轉身，左手持鐧撥鬚、右手持鐧撥鬚重覆數次，轉回東南，起身，雙手收鐧，上步，右手打前，趨步，右手打前，趨步，右手打前，退後，左轉，左手蓋向左打，右手蓋向右打，上步，左轉向南，跨右腳成馬步，逆時鐘緩手。

旨意	科儀文	前場動作與後場音樂
		反雲手，右轉向東，左腳跨跳吸右腳，落地踏成馬步，雙手順時鐘緩手，右手壓鐧、左手持鐧掌心向上，向東抬左腿，左手打左，左轉，向南抬右腿，右手打右，右腳放下成馬步，向西北，左手蓋向左打，右手蓋向右打，上步，左轉向北，跨右腳成馬步，逆時鐘緩手，上步，右轉向北，反雲手，右手蓋向右打，正雲手，雙手向前繞指耍花，倒持鐧下蹲點地，起身，雙手向後繞指耍花，跨左腳，右轉向科儀桌，雙手順時鐘緩手，右手上，左手下平行舉，正雲手左轉，左手蓋向左打，上步，雙手向前繞指耍花，倒持鐧下蹲點地，起身，雙手向後繞指耍花，雙腳跳開向西成馬步，雙手向前繞指耍花，倒持鐧下蹲點地，雙手向後繞指耍花，向左蹲跳轉身，左手持鐧撥鬚、右手持鐧撥鬚重覆數次，轉回西北，起身，雙手收鐧，上步，右手打前，趨步，右手打前，趨步，右手打前。
		撤左腳，左回身，左手蓋向左打，右手蓋向右打，向東南，正雲手，上步，雙手持鐧向前腳打，重覆三次。
		下場動作同「第一套鐧」。
	白：玄武神君下降呵。	

旨意	科儀文	前場動作與後場音樂
●【僥僥令】	當年轉些此日比田棋捨死忘生千年重管，指日有餘封，指日有餘封。	※ 後場演奏【僥僥令】 動作同【折桂令】舉青龍片段，音樂收煞，固定玄武於北方下場。
● 跑馬向北		動作同「跑馬向東」。
	唸：帶月！	叫板。
●【刮地風】	半空中云云陣陣起，	※ 後場鑼鼓「紗帽頭」 ※ 後場演奏【刮地風】 起身，雙手向內交叉耍花，跨右腳，左腳弓箭步，「順風旗」式向北亮相，右手倒持鐧山膀，左手倒持鐧胸前，反雲手右轉，右腳弓箭步，左手高舉、右手壓鐧平舉在腰前，向北亮相，退後，右腳弓箭步，「順風旗」式向北亮相。
	看看看看金鼓連天，振似風。 聽聽聽聽鼓角連天，炮嚮聲。	右轉，右手內扣腰際，左手壓鐧平舉在腰前，望北，正圓場，至科儀桌左轉，向東，片左腳，向西蓋右腳，左腳前跳成弓箭步。
● 卸甲		※ 後場弄腔 左手打背，右手打背，右腳前跳成弓箭步，右手打背，左手打背，交替數次。
		由北朝西，南、東方向跳一圈半，起身，雙手倒持鐧，上左腳，右腳後勾懸空，鐧尾點地，起身
● 撥鬚		馬步，雙手倒持鐧，右手撥鬚，眼神隨手移動，右腳馬步向後踏，左手撥鬚，眼神隨手移動，左腳馬步向後踏，重覆數次，直

旨意	科儀文	前場動作與後場音樂
		到退至西方，原地撥鬚，片左腳，馬步，「順風旗」式向北亮相，左手內扣腰際，右手壓鐧平舉在腰前，望向東，反圓場，至科儀桌轉身「望門」。
（續）【刮地風】	想必是老王爺親自追馬兒呵。	右腳弓箭步，右手高舉，左手壓鐧平舉在腰前，向三界桌亮相，起身，右轉，右手內扣腰際，左手壓鐧平舉腰前，正圓場，向科儀桌，左手倒持鐧內扣腰際，右手倒持鐧山膀，起身，退後，向東片左腳，向三界桌蓋右腳，左腳前跳成弓箭步。
● 卸甲		動作同前段「卸甲」。
● 撥鬚		動作同前段「撥鬚」。
（續）【刮地風】	步兒要忙，鞭兒要推，	左轉，向西拱手，右轉，向東拱手，退後，左手平舉於腰外側，右手內扣腰際。
	怎比得等閒看花，	向科儀桌，退後，正雲手左轉，左腳弓箭步，左手內扣於胸，右手倒持鐧拉山膀。
	閒遊戲人兒似熊馬兒似龍呀！	起身，退後，望向北，左手高舉，右手平舉於腰際。
	忙頓首沖天志氣。	右轉，右腳弓箭步，右手高舉，左手壓鐧平舉腰前，向北亮相，退後，片左腿，蓋右腿左轉，向北，左腳弓箭步，左手內扣於胸，右手倒持鐧山膀亮相。
● 高功腳踏五炁，向北方結界。召請北方五炁玄靈元老天尊臨壇。	吾今結界至於北。	立姿不動。
	玄武位。龜蛇逐。	起身，退後，丁字步，左手高舉，右手平舉指地，望向北。
	妙哉符五炁。佩受殺鬼籙。殺氣騰騰。兵戈整肅。	反圓場，撤步，上步，左手高舉，右手壓鐧平舉腰前，向北亮相，起身，退後。
	北帝統天兵。副將三十六。	左手背鐧在腰後，右手持鐧平舉在胸前。
	豎起玄天皂纛旗。掃蕩北方鬼神哭。	起身，退後，丁字步，「順風旗」式向科儀桌亮相。

旨意	科儀文	前場動作與後場音樂
	急准北方五炁天君律令。	右轉，丁字步，左手平舉鐧，右手內扣腰際。
	玄靈元老天尊。	正圓場，右腳跳跨吸左腳，左腳向前弓箭步，身體壓向右腳成右仆步，左手背鐧於腰際，右手倒持鐧山膀，向東亮相。
● 北方結界		動作同「東方結界」，向北寫「霝」字，左腳踏斗方位順序為：東、三界桌、北西之間、科儀桌、北之後動作均相同。
● 第四套鐧		出場動作同「第一套鐧」。
		1. 向西抬左腿，左手打左，左轉，抬右腿，右手打右，右腳馬步，向東南，左手蓋向左打，右手蓋向右打。 2. 雙手向前繞指耍花，雙手向後繞指耍花，右手、左手向前刺，重覆三次。 3. 由西北朝東南，左手打背，右手打背，右腳前跳成弓箭步，右手打背，左手打背，交替數次。
		左手蓋向左打，右手蓋向右打，正雲手左轉，右腳高抬向下成馬步，左手壓鐧，右手掌心向上，左腳跳跨吸右腳，右腳踏下成馬步，雙緩手，右手壓鐧，左手掌心向上，重覆動作 1、2、3。
		向東南，左手蓋向左打，右手蓋向右打，正雲手，上步，雙手持鐧向前腳打，撤右腳，上左腳，雙手持鐧向前腳打，撤右腳，上左腳，雙手持鐧向前腳打，向西北，旋子，落地向南右仆步，「順風旗」式向南亮相。
		下場動作同「第一套鐧」。

旨意	科儀文	前場動作與後場音樂
●【收江南】	呀呀紙錢蝴蝶飛呼呵，因甚的似雷轟，莫不是陰魂正去不相逢，又只見賊兵陣陣勢呵想，不平滿胸正愁懷落把鋒煙失盡皆空。	※ 後場演奏【收江南】
● 跑馬向中		動作同「跑馬向東」。
● 高功腳踏一炁，向中方結界。召請中方一炁皇靈黃老天尊臨壇。	吾今結界至於中。	立姿不動。
	噴法水。淨四方。	退後，左手高舉、右手平舉腰前，丁字步，向科儀桌亮相。
	高穹符戊己。邪魔入地藏。黃頭大將。侍衛我傍。	反圓場，至科儀桌，右轉，左手高舉、右手平舉腰前，弓箭步，向科儀桌亮相。
	中山有神咒。一誦天地光。凶穢肅清無障碍。億千兵馬護壇場。	起身，退後，右手高舉、左手平舉，丁字步，向科儀桌亮相。
	吾從中央結界。至於上方。	前進，退後，左手高舉、右手平舉，丁字步，向科儀桌亮相。
	上方結界。至於下方。	前進，退後，左手高舉、右手平舉，丁字步，向三界桌亮相。
	下方結界。至於醮壇之所。十方肅靜。無動無作。	左轉，左手高舉、右手平舉，丁字步，向科儀桌亮相。
	急准中央一炁天君律令。皇靈黃老天尊。	右轉，左手平舉，右手內扣於腋窩，正圓場，至科儀桌左轉，右腳跳跨吸左腳，左腳弓箭步，身體壓至右腳成右仆步，左手背鐧腰後，右手倒持鐧高舉，向科儀桌亮相。
● 中方結界		動作同「東方結界」，向中間寫「雷」字，左腳向科儀桌踏斗一步。
● 第五套鐧		出場動作同「第一套鐧」
		向西抬左腿，左手打左，左轉，抬右腿，右手打右，右腳放下成馬步，向東南，左手蓋向左打，右手蓋向右打，正雲手。
		「跨左腳，上步向東，逆時鐘雙緩手，雙手向右打」重覆三次。

旨意	科儀文	前場動作與後場音樂
		雙手向右上方刺，抬右腿，左手倒持鐧舉於眼前，右手打右，抬左腿，左手蓋向左打，右腳向北跨跳，趴虎，向東南平滾，左手向左上方打，起身，退後，左轉，向三界桌，雙緩手轉身向左打，逆時鐘緩雙手向左，左腳跳跨吸右腳，右腳高抬向下成馬步，右手壓鐧，左手掌心向上，拱手推氣而出。
		向科儀桌抬左腿，左手打左，左轉，向三界桌抬右腿，右手打右，右腳放下成馬步，向西北，左手蓋向左打，右手蓋向右打，逆時鐘雙緩手，雙手向右打。
		「跨左腳，邁右腳，向西，逆時鐘雙緩手，雙手向右打」重覆二次。
		雙手向右上方刺，抬右腿，左手倒持鐧舉於眼前，右手打右，抬左腿，左手蓋向左打，右腳向南跨跳，趴虎，向西平滾，右手向右上方打起身，退後，向北，雙緩手轉向左打，上步，向西，拱手向中推氣而出。
		下場動作同「第一套鐧」。
●【園林好】	聽聲聲烽煙耳中，想奸人墳前蹤藏，管此去休要輕從，管落在羅網中，管落在羅網中。	※ 後場演奏【園林好】
●【沽美酒】	眾兒郎各自收兵，眾兒郎各自收兵，及眾將打恭喜歡回朝中，各位將軍封，若說起功勞義戰，被奸臣去奏明君，若說起功勞將，我來問罪去職，萬載千秋，俺冤家和你冤仇，倒做了世代忠良。	※ 後場演奏【沽美酒】
● 高功出臺，執劍向中壇。		高功左手抱劍出臺，打橄踢，向西，抬左腳，左手抱劍於腰際，

旨意	科儀文	前場動作與後場音樂
		右手山膀，望南亮相，左手抱劍上舉，正圓場，右手敲科儀桌角，左轉，右腳跨跳吸左腳，左腳向前弓箭步，左手抱劍於腰際，右手山膀，望科儀桌亮相。
● 收罡訣	吾今結界已週完。	右手向內放下，向上拱手，向科儀桌上步。
	再向皇壇繞一旋。	左手寶劍交至右手，右轉，右腳弓箭步，右手持劍向空中揮二圈，指天。
	吾是洞中太乙君。	右手寶劍交至左手，向科儀桌反雲手轉身。
	頭戴七星步四靈。	雙手上舉摸頭，左腳順著鑼鼓和念白節奏，向右前方踏點，順序為： 3 四 ● ● 4 靈 2 歲 ● ● 1 七星 丁字步，右手持劍指東，左手翻掌高舉。 乾　坎　艮 兌　中　震 坤　離　巽
	手把神劍震上位。	「震位：東南之間」向東，旋子，右腳弓箭步，左手劍訣上舉指劍尖，右手持劍立於右膝上，（人聲吶喊：哦！）運氣作勢，左轉，雙順時鐘舉至左膝上，向南，（人聲吶喊：哦！）運氣作勢

旨意	科儀文	前場動作與後場音樂
	內外不得停（劉本作「不得騰」）妖氛。	起身，右手持劍後拉回腰際，左手指地。
	地府（劉本作「地戶」）巽宮須結界。	「巽宮：南」 右手持劍指地，趨步，上步，右轉向西，右手持劍後拉回腰際，左手指地。
	迤邐巡離（劉本作「迤尋離」）直至坤。	「離宮：三界桌西南之間；坤宮：西」 右手持劍指地，趨步，上步，左轉向北，右手持劍後拉回腰際，左手指地。
	兌九三宮向乾亥。	「兌宮：南北之間」 右手持劍指地，趨步，退後，左轉。
	遙望天門謁帝君。	「乾宮：北」 向北拱手。
	坎府翻（劉本作「坎子行」）山嶺上過。	「坎府：科儀桌前西北之間」 右手拋劍、接劍，左手劍訣，配合右手指地，鷂子翻身。
	直到（劉本作「直向」）艮宮封鬼門。	「艮宮：東」 向三界桌，雙手指東方土地，向西挫步。
● 封鬼門高功手執寶劍，腳踏後天八卦步至艮宮，以劍造井（以劍插地）畫九五尊，劍封鬼門。		身形眼神保持同一方位，抬左腿，邁左腳向南，邁左腳向北，邁左腳向東，以劍指地，左手劍訣從劍首履自劍尾，向地面憑空畫線造井，[50] 右手持劍大繞一圈向內插地。

50 造井時，大月畫五直四橫、小月畫四直五橫。

旨意	科儀文	前場動作與後場音樂
	（默念秘咒）天靈地靈三五交併， 刀下萬鬼滅形。 泰山移大重千斤， 壓下邪魔無出期， 唵吽吽霹靂！	高功向生門單跪姿低頭，海青衣角拉起擋於的耳際，作訣封鬼門。
		右轉，打橄踢，抬左腳，左手抱拳於腰際，右手山膀，上步，向東正圓場，下場。
	向來解穢功德。 上冀高真。普福沾恩。 同賴善。功證無上道。 一切信禮。志心稱念。 十方肅靜天尊。 無無至真。 不可思議功德。	出場，至科儀桌前拱手作揖，持朝板拱手作揖。
●【清江引】 堪嘆哪浮生枉徒勞，富貴今何在，名利且丟開，慢到歸去來，回林下，弄琴瑟，樂得清閒自在。		※ 後場演奏【清江引】 退後，拱手作揖，踢左腳，抓袍，退後，至科儀桌右轉，向三界桌拱手作揖，退後，向南拱手作揖，退後，向三界桌拱手作揖，踢左腳，抓袍，右手翻袖，左轉，向科儀桌前拱手作揖，撤右腳，抬左腳，抓袍，反圓場，至南轉身，向北拱手作揖，抬左腳，抓袍，反圓場，至北邊轉身，向南拱手作揖，由生門下壇。

六、從《敕水禁壇》看正壹派道場的戲曲運用

　　道壇（道士團）前場、後場、走壇（臺）的角色分工、科儀準備與工作流程，如同戲班在戲臺的演出。道場的陳設如掛圖、桌椅與相關法器，亦如戲臺上的布景與道具。整體而言，道場科儀就如同一齣戲劇在舞臺上演出，至少像就地作場的戶外表演或落地掃性質。

　　《敕水禁壇》中，北管戲曲運用包括兩部分：

　　（一）身段動作：包括跳臺（出臺）、整冠、擺尪仔架（亮相），以及拖月眉、打橄踢、旋子……等。

　　（二）後場音樂：包括道士出場時的鑼鼓介、如「緊戰」、「火砲」與【風入松】。在科儀情境中，則吹奏曲牌，〈十牌〉、〈倒旗〉正是其中最密集吹奏，有如一齣戲的後場規模。

　　道士在道壇（舞臺）上的出場次序、手眼身法步明顯有戲曲演員——尤其是亂彈演員的架勢。高功出場從跳臺（或出臺）、整冠、繞圓場、拖月眉、走插角（斜場）、雙出水、雙入水的行進路線均屬戲曲的範疇。

　　臺灣北管戲曲《倒銅旗》乃全本福路戲《破五關》中破泗水關的一段，是亂彈中極具代表性的武老生戲。戲文敘述隋將楊林在泗水關擺銅旗陣，瓦崗寨派秦瓊（叔寶）前往破陣，秦瓊得護陣的表弟羅成暗助，揮鐧打下銅旗斗，再擊倒銅旗。《倒銅旗》除了開頭有唱四段福路唱腔【二凡】（流水），秦瓊持鐧倒旗的戲中使用了成套的崑曲。

　　《倒銅旗》中後場吹奏的曲牌有十支，俗稱〈十牌〉：【新水令】、【步步嬌】、【折桂令】、【江兒水】、【雁兒落】、【僥僥令】、【收江南】、【園林好】、【沽美酒】、【尾聲】，另加〈倒旗〉的四支曲牌：【醉花陰】、【喜遷鶯】、【四門子】、【刮地風】共計十四支，皆源自崑曲。由一個含有【十牌】的雙調南北合套，穿插黃鐘宮南北

合套中所謂〈倒旗〉的四支北曲，[51] 明顯違反崑曲聯套的慣例，不過，這也是花部亂彈自由引用崑曲的特色。

北管《倒銅旗》的十四支曲牌中，有四支與明末清初李玉傳奇《麒麟閣》第一本下卷第十五齣〈三擋〉的曲牌相同，或可看出它的源流。不過，北管《倒銅旗》卻又與《麒麟閣》第二本上卷第五齣〈倒旗〉情節不同，似有其他來源。

北管《倒銅旗》的演員多屬出身職業亂彈班、北管子弟團子弟，劇中除秦瓊、羅成，還有裴元慶顯靈相助時演唱【收江南】，舞臺上常放鞭炮迎接神靈，但《敕水禁壇》沒有羅成、裴元慶角色。

北管《倒銅旗》戲文情節、曲詞一再重複，銅旗陣「旗高有八丈寬有四圍，銅旗斗內暗藏四十名弓箭手，下排有百門金鎖連環陣，莫說是人前來倒旗，就是雀鳥亦難騰空」，楊林告訴羅藝，羅藝告訴羅成，羅成告訴母親，後來又告訴秦瓊。而在四段【二凡】唱腔中，曲詞的敘述亦大同小異，曲文、唸白亦極俚俗，應屬未經文人修飾的戲班演出本：

角色	曲詞	情節大意
楊林（公末）	上寫著拜上多拜上，拜上燕山王看分明，泗水關設下銅旗一座，要害瓦崗命歸陰，燕山王若看書和信，早發人馬守銅旗，一封書信看完了，就把差人問一聲。	楊林修書請羅藝出兵守銅旗陣。
羅藝（公末） 羅成（小生）	燕山王在二堂把兒來叫，叫一聲羅成子聽父言，你今日替為父守銅旗，不忘羅家有威名。 爹爹不必多囑咐，孩兒言語記在心，奉父命守銅旗名揚四海，一心滅瓦崗保朝廷。	羅藝命子羅成代守銅旗陣。

51 參見蔡振家，〈庶民文化中的崑曲——臺灣亂彈戲《秦瓊倒銅旗》〉，收於《紀念徐炎之先生百歲冥誕文集》，臺北：水磨曲集，1998 年。頁 77-145。

秦氏（正旦） 羅成	有秦氏坐後堂把兒教訓，叫一聲羅成子聽娘言， 秦瓊本是秦門後代，姑表乃是骨肉之親， 你今助表兄成功就，不忘為娘一片心。 母親不必淚淋淋，孩兒言語記在心， 遵母命助表兄成功就，全望母親做主張。	秦氏說明秦羅兩家關係，要羅成助秦瓊破陣。
羅成 秦瓊（老生）	有羅成在營中把話說，尊一聲表賢兄且聽端詳， 可恨楊林太無理，敢在泗水設銅旗， 那銅旗高有八丈寬有四圍， 斗內暗藏四十名弓箭手， 下排八門金鎖連環陣，地下埋伏地雷共火炮， 莫說是人來倒旗，就是雀鳥亦難飛騰。 聽表弟說出真情話，不由我秦叔寶膽戰心驚， 開言就把表弟來叫，為兄言語你細聽， 常言道為臣子必須要當報君恩， 戰死沙場把名飄， 表弟若肯人情做，淩煙閣上飄你名， 但願得兄弟們成功就，頭頂香盤答謝你恩。	羅成向秦瓊說明銅旗陣，並助其破陣。

在一般演員、觀眾觀念中，《倒銅旗》的重要性不在其故事情節，而在武老生扮演的秦瓊以雙鐧倒旗，需要足夠的體力、武功與鐧法才能勝任，而後場吹奏的曲牌之繁複，更為其他戲曲所罕見，因此，《倒銅旗》不僅考驗武老生的功力，演奏〈十牌〉、〈倒旗〉更作為檢驗後場程度的重要指標。

道壇後場在吹奏曲牌時一如內行的亂彈戲班後場，盡量表現其個人吹奏技巧，多採較高亢的調門（如G、D調），與業餘的北管子弟團後場都採C、E調有所不同。這十四支曲牌的安排與道壇科儀意義並無直接關連，主要用以增強科儀的氛圍與表演性。道壇後場曲牌的運用，也沿襲亂彈戲中演唱崑曲的慣例模式，有叫板和過門，例如【醉花陰】先由高功以「帶月」二字叫板，後場接唱「披星離深壘……」，有趣的是，其他曲牌的演唱，亦由高功以「帶月」叫介，後場再接唱，

例如北管曲牌〈倒旗〉之二【喜遷鶯】，其詞牌為「遙望著一輪旭日，猛回頭，千里云密去也麼遮……」內容與「帶月」二字完全無關，卻仍以這兩個字叫板，提醒後場鼓介轉換。

《敕水禁壇》後場的運用雖然依循戲曲的表演型態，但有較大的彈性，例如「五方結界」表演北管《倒銅旗》的〈十牌〉、〈倒旗〉；但僅《倒銅旗》的四支曲牌【醉花陰】、【喜遷鶯】、【四門子】、【刮地風】由高功演唱，其餘則由後場或走壇道士負責。這種安排，看不出〈倒旗〉、〈十牌〉分別由前、後場演唱的依據與標準，較大的可能是考慮前場的體力，〈十牌〉由後場分攤，讓高功有喘息的機會。北管《倒銅旗》在後場演奏〈十牌〉之第三支曲牌【折桂令】時，舞臺上的秦瓊卸下頭盔，至第四支曲牌【江兒水】時，則有卸甲的動作。《敕水禁壇》的高功道士角色、穿關與戲曲《倒銅旗》的人物、角色有別，但在〈十牌〉之三、四牌，亦有此卸盔、卸甲的動作。

至於《敕水禁壇》何時開始使用〈十牌〉、〈倒旗〉？依黃清龍的說法，北部正壹道壇原來只用〈倒旗〉四支曲牌。大約五十年前，他把北管《倒銅旗》中的〈十牌〉加在請四靈神與五方結界科儀中。戲曲中安前、後、左、右四營兵將時演奏的【折桂令】、【醉花陰】、【江兒水】、【雁兒落】四支曲牌，在《敕水禁壇》中用來召請四靈神。《倒銅旗》安前營時所吹奏的【折桂令】，在科儀中用來請青龍；《倒銅旗》吹奏【醉花陰】安右營，在科儀中請玄武；《倒銅旗》吹【江兒水】安後營，在科儀中請白虎；戲曲【雁兒落】安左營，在科儀中請朱雀。《倒銅旗》〈十牌〉、〈倒旗〉因而「全面」運用到《敕水禁壇》科儀。

不過，道壇在延用北管《倒銅旗》的曲牌時，在第七牌【收江南】之後，常視儀式狀況有較自由的曲牌運用，最明顯的差別是在最後的

曲牌，北管用【尾聲】，道壇則用【清江引】。[52]

　　茲將「雷晉壇」黃清龍手抄《泗水關》、林水金[53]《倒銅旗》，以及全明傳奇本《麒麟閣‧三攮》、善本戲曲叢刊《綴白裘》之《麒麟閣‧三擋》所載，〈十牌〉及〈倒旗〉的曲詞，對照如下：[54]

雷晉壇本 《敕水禁壇》	林水金本 北管《倒銅旗》	全明傳奇本 《麒麟閣‧三攮》	《綴白裘》本 《麒麟閣‧三擋》
【新水令】 蒼天何故困英雄 想從前功勞如夢 朝廷旨朦朧 臣子献丹忠 氣貫長虹 俺此去 把殘生斷送	【新水令】 蒼天何苦困英雄 想從前功勞如夢 朝廷旨朦朧 臣上獻丹忠 氣貫長虹 俺此去 把殘生斷送		
【步步嬌】 火輪足如蜂湧連 天動 看平地顯神通 相似前途 奸人刁弄 前程蕩劈空 任他妖邪如蜂湧	【步步嬌】 火輪雙足如蜂擁 殺氣連天動 看征塵蕩劈空 想是前途 奸人恐狼 平地顯神通 任他妖邪如蜂擁		

[52] 黃清龍的說法是，〈十牌〉、〈倒旗〉多為哀怨的「綠林牌子」，故在結束用熱鬧喧嘩的「朝廷牌子」取代【尾聲】。
[53] 林水金先生為臺中大里資深北管師傅，曾任國立臺北藝術大學傳統音樂系北管教授。
[54] 雷晉壇本與林水金本俱有曲譜，詳見附錄。

雷晉壇本 《敕水禁壇》	林水金本 北管《倒銅旗》	全明傳奇本 《麒麟閣‧三擋》	《綴白裘》本 《麒麟閣‧三擋》
【折桂令】 嘆前途去路無窮 似羊觸藩籬 進退無門 好一似無巢燕子 棲木良禽 一旦牢籠 亦只為朝廷恩重 那怎有百戰奇功 妖氣英雄 聖旨朦朧 實只望棄暗投明 又誰知反辱無榮	【折桂令】 嘆前途去路無彊 似羊芍藩籬 進退無門 好一似無巢燕子 什麼良離 一旦牢籠 亦只朝廷恩重 那曾有百戰奇功 妖氣英雄 聖旨朦朧 實只望去暗投明 又誰知反辱無榮		
【醉花陰】 (載月)披星離深壘 伏龍駒 迢迢亦那萬里 銀河轉斗上星回 百茫裏曲徑高低 勒整備蜜珠璣 我亦顧不明 冷落石輕移 （白）猛虎跳出 虎穴龍潭 俺可也蜜珠璣	【醉花陰】 (載月)披星離深壘 跨龍駒 迢迢也那萬里 銀河轉斗上星回 白忙裡曲輕高低 勒整披密珠機 我也顧顧不得 冷落石輕移 （猛虎跳出） 虎穴龍潭 俺可也密珠機	【醉花陰】 帶月披星離深壘 伏龍駒 迢迢萬里 銀河轉斗杓迴 百忙裡曲徑高低 赤緊的持整彎 顧不得 冷冷露濕征衣 猛跳出 虎穴龍潭 俺可也覓知己	【醉花陰】 帶月披星離深壘 仗龍駒 迢迢萬里 銀河轉斗柄廻 百忙里曲徑高低 赤緊的持征彎 也顧不得 冷冷露湿征衣 猛跳出 虎窟龍潭 俺可也覓知己
【江兒水】 猶如從前事 叫人恨滿懷胸 為先人 不與仇人共 區區丈劍斬奸雄 誰知亦赴南柯夢 落得地下相逢 一片忠魂 喜得是 生死徒共	【江兒水】 猶如從前事 叫人叫人恨滿胸 為善人 不與仇人共 崎嶇伏劍斬奸雄 誰知也赴南柯夢 落得地下相逢 一片忠魂 喜得是 生死途共		

雷晉壇本 《敕水禁壇》	林水金本 北管《倒銅旗》	全明傳奇本 《麒麟閣·三擋》	《綴白裘》本 《麒麟閣·三擋》
【喜遷鶯】	【喜遷鶯】	【喜遷鶯】	【喜遷鶯】
遙望著	遙望著	遙望著一輪旭日	遙望著一輪旭日
一輪旭日	一輪旭日啊	遙望著一輪旭日	遙望著一輪旭日
猛回頭千里雲蜜	猛回頭千里云密	猛回頭帝里雲迷	猛回頭帝里雲迷
去也麼遲	去也麼遲	驅也麼馳	驅也麼馳
好一個	好一似	俺一似	俺好似
陶秦扣孟常狼狽	陶秦扣孟常狼狽	逃秦禁孟嘗狼狽	逃秦境孟嘗狼狽
怎能夠	怎能夠	怎能穀	怎能穀
偷渡函關歸故里	偷渡涵關歸故里	偷度亞關歸故齊	偷渡閦歸故齊
俺提鞭去	俺提鞭去	提鞭去	我提鞭去
怎比得匡讓故國	怎能夠匡扶故國	休指望助勦故國	休指望助勦故國
俺可也浪蕩天使	俺這裡浪蕩天移	俺可也浪宕天涯	俺可也浪蕩天涯
【雁兒落】	【雁兒落】		
本待要	本待要		
扣天關上九重	扣天關上九重		
又誰知	又誰知		
滅忠良誅樑棟	滅忠良提樑棟		
想得俺	閃得俺		
有家邦無處容	有家邦無處容		
因甚的	因甚的		
父子們皆輕送	父子們皆輕送		
咿呀啊那昏君	呀呀那君王		
酒色樂深宮	酒色落深宮		
全不想	全不想		
四海蒼生痛	四海皆戰旌痛		
苦只苦	苦只苦		
這江山一旦空	這江山一旦空		
這功勞	這功勞		
皆如夢朝中	皆如夢朝中		
咿呀啊瑞氣有	呀雖其有		
岐山鳳英雄	岐山風英雄		
嘆人生似土崩	嘆人生似土崩		
嘆人生似土崩	嘆人生似土崩		

雷晉壇本《敕水禁壇》	林水金本 北管《倒銅旗》	全明傳奇本《麒麟閣·三擋》	《綴白裘》本《麒麟閣·三擋》
【四門子】 呀呀呀啊這馬兒 一聲聲不住嘶 休比做項羽烏錐 怎比得騎驊騮 思鄉燕驅去 不能够百戰雲飛 倒做了 一宵私奔前途去 怎吐得萬丈虹霓	【四門子】 這馬兒 一聲聲不住嘶 怎比著項羽烏騅 怎比的跨花驢 思鄉願騎去 不能夠百戰雲飛 到做了 一宵私奔前途去 怎吐得萬丈紅霓	【刮地風】 這馬兒 一聲聲不住嘶 休做了項羽烏錐 俺可也負驊騮似 向塩車騎 不能個百戰騰飛 番做了 一宵潛逝 怎吐得萬丈虹霓	【刮地風】 呀這馬兒 一聲聲不住嘶 休做了項羽烏騅 俺可也負驊騮似 向鹽車棄 不能殼百戰騰飛 反做了 一宵潛逝 怎吐得萬丈虹霓
【僥僥令】 當年傳接至此 比田橫捨死忘生 千年重管 指日有餘封 管指日有餘封	【僥僥令】 當年轉些此日 比田橫捨死忘生 千年重管 指日有餘封 指日有餘封		
【刮地風】 半空中 雲雲陣陣呵 看看看 看金鼓連天 塵似灰 听听听听听 听鼓唢冲天 報哮的 想必是 老奸王親自追 馬兒要呵 步兒要忙 鞭兒要推 忙整頓 花天看花開遊戲 人如似熊 馬如似龍 忙整頓冲天志氣	【水仙子】 半空中 云云陣陣起 看看看 看金鼓連天 振似風 聽聽聽 聽鼓角連天 炮嚮聲 想必是 老王爺親自追 馬兒呵 步兒要忙 鞭兒要推 怎比得 等閑看花閑遊戲 人兒似熊 馬兒似龍呀 忙頓首冲天志氣	【四門子】 半空中 隱隱征塵起 看看看 看連天 展羽麾 聽 喧天鼓角 來何地 這的是 老親王兵自追 步兒要忙 鞭兒要催 休比那 等閑閑看花遊戲 簡兒似龍 人兒似熊 忙整頓冲天壯氣	【四門子】 半空中 隱隱征塵起 看看看 看連天 展麾 聽聽聽 聽喧天鼓角 來何地 這這這這的是 老親王軍自追 馬呵 步兒要 鞭兒要催 非比得 等閑閑看花遊嬉 鋼兒似龍 人兒似熊 忙整頓衝天壯氣

雷晉壇本 《敕水禁壇》	林水金本 北管《倒銅旗》	全明傳奇本 《麒麟閣‧三擋》	《綴白裘》本 《麒麟閣‧三擋》
【收江南】 呀啊呀呀呀 紙剪蝴蝶飛呼呵 因甚的是雷轟 莫不是 陰魂正氣不相逢 又只見 賊兵陣勢呵	【收江南】 呀呀 紙錢蝴蝶飛呼呵 因甚的似雷轟 莫不是 陰魂正去不相逢 又只見 賊兵陣陣勢呵		
想不平滿胸 正愁懷怒聳 把那烽煙 息盡皆空	想不平滿胸 正愁懷落 把鋒煙 失盡皆空		
【園林好】 聽聲聲烽煙耳中 想奸人墳前踪藏 向前去休要輕從 管落在羅網中 管落在羅網中	【園林好】 聽聲聲烽煙耳中 想奸人墳前蹤藏 管此去休要輕從 管落在羅網中 管落在羅網中		
【沽美酒】 眾兒郎各自收兵 眾兒郎各自收兵 與眾將打喜 歡回朝中 各位將軍封 若說起功勞 將我來問罪 被奸臣啟奏明君 去賊萬載千秋 俺冤家和尔冤仇 到做了世代忠良	【沽美酒】 眾兒郎各自收兵 眾兒郎各自收兵 及眾將打恭喜 歡回朝中 各位將軍封 若說起功勞乂戰 被奸臣去奏明君 若說起功勞 將我來問罪去職 萬載千秋 俺冤家和你冤仇 到做了世代忠良		

雷晉壇本 《敕水禁壇》	林水金本 北管《倒銅旗》	全明傳奇本 《麒麟閣・三擋》	《綴白裘》本 《麒麟閣・三擋》
【清江引】 （黃清龍口述版） 　堪嘆哪 　浮生枉徒勞 　富貴今何在 　名利且丟開 　慢到歸去來 　回林下 　弄琴瑟 　樂得清閒自在			
【尾聲】（不常用） 　喜今朝 　方遂人心願 　喜得兒曹歸鄉垣 　留得芳名萬古傳	【尾聲】 　今朝 　方遂人心願 　喜得兒夫笑歸還 　顯得芳名萬古揚		

七、道士、演員、樂師與觀眾

醮儀的空間所顯現的儀式意義與戲劇行為，或可與當代戲劇導演布魯克 (Peter Brook) 的「空的空間」相印證：「所有的空間都可被稱為空曠的舞臺，只要有旁人注視的目光，行經這個空間的人，就會構成戲劇行為。」[55] 醮儀中不但主持道場的道士與信眾奉行，戲班演員也不例外。道士下「封山禁水」令，信眾齋戒禁殺生，才能從原來的世俗生活進入醮期階段，透過經懺的吟誦，談經說法，普渡施濟，戲班演出亦異於尋常，專演神仙賜福以及吉祥熱鬧、劇中人物無死傷的戲文。戲臺如同道場壇，透過帶有儀式性的表演，把演員與觀眾帶入潔淨的領域。從民俗學或宗教人類學的角度，醮期前的準備工作（包括齋戒）讓信眾脫離原來的生活形態，是一種隔離 (separation) 的儀式。進入正式醮期，則是一種中介或過渡 (liminal) 階段，也是混沌狀態的神聖空間，[56] 帶有神聖、平等、同質、隱藏、中介、過渡的空間特質。最後，醮事完滿，信徒完成重要的生命禮儀。[57]

一般科儀中，道士在吟誦經書時，例如發表、啟請，動作較少，在召官將、犒軍時動作較大也較多。《敕水禁壇》有道士朝香、請神、敕水、淨壇、召官將、變身、結界與禁壇等儀式，「行山」的動作繁複有如一齣武戲。朝香與五方結界以北管官話吟唸，召官將與敕水、敕劍則用臺灣福佬話，但注重抑揚頓挫。臺灣正壹派道士在科演《敕水禁壇》時，經書相近，較明顯的差異在罡訣與舞臺走位動作，即使同屬一流派，前場高功的身段亦常不同，原因在於道士做前場的經驗，

55 參見 Peter Brook. *The Empty Space*. Pennsylvania: Fairfield, 1968. p.9.

56 參見 V. Turner and E. Turner. "Religious Celebrations." *Celebration: Studies in Festivity and Ritual*. Ed. V. Turner. Washington, DC: Smithsonian Institution Press, 1982. pp201-219.

57 參見 V. Turner. *The Ritual Process*. Chicago: Aldine Publishing Company, 1969; V. Turner and E. Turner. *Image and Pilgrimage in Christian Culture: Anthropological Perspectives*. New York: Columbia University Press, 1978.

部分來自戲劇舞臺，由師父面授，也有部分來自觀察與體驗，常見的基本動作有下列數種：

（一）打橄踢

打橄踢是道士常用的「程式」經常用於前場動作的開始及收尾，有十個步驟：

1. 上左腳。
2. 上右腳。
3. 踢左腿。
4. 右回身、左手高右手山膀「順風旗」亮相[58]。
5. 上右腳。
6. 反雲手轉身、左手高、右手山膀「順風旗」亮相。
7. 左回身。
8. 踢左腿。
9. 蓋右腿轉身。
10. 左手高、右手山膀「順風旗」式亮相。

（二）拖月眉

拖月眉通常為一整段程式表演結束，接下來要開唱或開唸，因此，用左右圓場來暗示場面必須準備換鑼鼓點或音樂，而拖月眉指的是從正圓場挫步後換反圓場的那個半圓，動作上包含正圓場和反圓場。原本的含意應為走正圓場半圈，接著走反圓場半圈，然而為了讓場面有更多的時間準備，通常道士都會左右各走一整圈，同時也讓自己有緩衝的時間，拖月眉主要包含二段動作：

58 「順風旗式亮相」，戲曲動作術語，其確切動作為一手高舉，一手平舉拉山膀；一腳在後，一腳虛步點於前方。

1. 正圓場，向西踢右腿，向北片左腿，身體向東南蹲馬步、右手高舉左手平舉、眼神望科儀桌亮相，向科儀桌挫步，抬右腳，右手前左手後平舉於腰間，眼神望東亮相。

2. 反圓場，向南踢左腳，向東片右腳，身體向西北蹲馬步、左手高舉右手平舉、眼神望科儀桌亮相，向科儀桌挫步，抬左腳，左手前右手後平舉於腰間，眼神望北亮相。

（三）走插角：

臺語的插角指對角線，此動作通常接在拖月眉之後及開口唱唸之前。

1. 反圓場（或正圓場），至某角落，朝對角前進，繞向三界桌（或科儀桌）。

2. 上左腳跟右腳、右穿手一望門，上右腳跟左腳、左穿手二望門。

3. 丁字步（或馬步）、左手扣於腰際、右手山膀亮相。

（四）跑馬

在「敕水禁壇」下文五方結界部分，因截取亂彈戲《倒銅旗》的演出片段，因而有整套的程式，如跑馬即是唱北管四支曲牌前所進行的成套表演。雖然名為「跑馬」，但所有的動作和馬幾乎無關聯，不似京劇的「趟馬」程式，或歌仔戲的「跑馬」程式，後二者均是以馬鞭指代馬匹，將騎馬奔馳的生活行動加以藝術加工，形成舞蹈化的程式表演。跑馬在科儀中僅能作為增加表演性的一套動作，其步驟大致為以下幾組動作的組合：

1. 打檄踢：抬左腳，左手前、右手後持鐧平舉於腰間亮相。

2. 拖月眉：抬左腳，左手向內壓鐧、右手持鐧平舉於腰間亮相。

3. 走插角：丁字步，左手持鐧內扣於腰際，右手倒持鐧山膀亮相。

4. 收科叫介：反圓場至北方（武場），雙緩手右轉身體向西北，右腳弓箭步，雙手持鐧上下平行、掌心相對亮相

在整個「敕水禁壇」的科儀中，運用了大量戲曲表演的程式動作和功法，但這些動作，均只是為了增加畫面的可看性，即興的成份頗高，因此常常某個動作重覆出現，看似代表了某個意義，但仔細觀察又有所出入，很難以一個具象的名詞加以歸納或定義。例如非常基本的雲手動作，戲曲表演是左右二手同時作托雲的旋轉動作，正雲手應為右手領逆時鐘旋轉，反雲手應為左手領順時鐘旋轉，但道士通常僅只是抓住了雲手的動態感，有時只用單手轉，有時因為慣用右手，所以無論是正雲手還是反雲手均以右手來領。其他如弓箭步、馬步、四六步、仆步，在戲曲的基本功法中有非常明顯的區別，然而，道士通常只是呈現一種向下蹲的感覺，至於雙腳的比重、身體的重心，則不在考量範圍。

《敕水禁壇》中的道士扮演雙重角色：一為人間科儀執行者，藉圖像、法器、經書吟誦以及禮敬的動作，請神明協助；再則以符籙、咒語、灑淨、存想的方式藏魂，化身神明降臨道壇，以法力破除污穢，清靜道壇。兩者有時極為清楚，例如從朝香稟明醮意、發表愫意金章、召官將護壇，天師、北帝也臨壇護法，卸朝板暫時脫離道士與凡人的身分，化身做不同的神靈，執行各種清淨儀式，最後以「太上之子，玄皇之孫」的神格敕醮官，祝禱參與醮儀的「頭人」或主人「心不受邪……福壽康寧」。

但在《敕水禁壇》的「五方結界」，道士的身分就變得模糊。他執劍出臺，引四靈神鎮守五方後入臺，再度出臺時改執雙鐧，道服也換成輕便的黃色海青，腰間繫一片「褌」，[59] 含有著絳衣之意，而後就

59 「褌」音同吞，指道士演法時繫在腰間的「靠」片，如同傳統戲曲武將中穿戴的「靠肚子」。

是要五套鐧法，與後場演唱十四支曲牌的繁重演出。此時的道士似延續上文的神格，又似恢復凡身的高功。再從耍鐧倒旗的前、後場表演特質，又似演員在裝扮傳統戲劇舞臺英雄人物秦瓊，表演的內容也是《倒銅旗》戲文的核心。

《敕水禁壇》在上文已經淨壇完畢，下文的「五方結界」就儀式意義而言，在於保持道壇的潔淨，讓外來的邪穢無法越界，等於是一種「加強禮儀」(rites of intensification)。若從戲劇的角度，下文〈十牌〉、〈倒旗〉豐富的牌子演唱，以及類似秦瓊倒銅旗的激烈武戲動作，更有「師公戲」的戲劇效果。

道教醮儀中，常需「樂奏鈞天」或「大鬧皇壇」、「鼓樂喧壇」，由道士團表演扮仙，而且齣頭齊全，例如《天官賜福》接《封相》、《金榜》；《三仙會》接《封王》、《金榜》。道士具備戲曲表演能力，不僅是科儀需要，也讓本身的身段、唸白更具威嚴。同時，藉著戲曲，建立與民間社會「交陪」的管道。臺灣近代以道士為主力的子弟團甚多，如泰山共義軒、雙溪雙和園，大稻埕共樂軒、德樂軒，子弟中不乏當地烏頭（釋教）、紅頭（正壹）師公。

從傳統戲劇的角度，道壇／道士與戲班／演員同屬「食鑼鼓飯」的人，行業之間不論工作形態、內容與生活習俗皆有若干相符之處。道壇與戲班常有同時應邀參加祭典活動的情形，道士演《敕水禁壇》時，耍鐧倒旗的功夫多仰仗北管藝人指導。[60]

道壇招聘後場樂師，除非其能兼作前場，否則與一般戲班後場的表演型態並無太大不同。作為單純的道場樂師，最基本的條件，至少要能演奏扮仙戲，如《醉八仙》、《三仙會》、《封王》、《金榜》等儀式劇目，才能應付道壇科儀的開科。

道士團的後場樂師有些本身是道士，能兼做前後場，有些則只負

60 例如正壹道士黃書煜曾得臺中北管藝人王金鳳指導，朱堃燦曾得萬華北管藝人華天河指點。

責文場或武場的樂師，與戲班（包括布袋戲班）後場樂師的角色和功能完全相同，差別僅在與不同「前場」的搭配。換言之，道場的後場與戲班後場的異同，如北管戲班、歌仔戲班、高甲戲班後場的相互關係，樂師不一定知道其他劇種的鼓介、唱腔，但若干曲牌、曲調可能相同，也明瞭前後場的演奏與配合方式。醮儀的神聖空間與祭祀活動場合，在「內壇」演出的非道士樂師與「外壇」的戲班樂師也無不同。《救水禁壇》的舞臺空間裡，非後場樂師的角色可謂儀式與戲劇之間的平臺，也是觀察科儀中戲劇，以及戲劇中科儀的最佳切入點。

醮儀中與「內壇」道場相呼應的「外壇」戲班，一如道壇，皆有其神聖性與儀式性戲臺的型制，包括門樑、廳堂、楹聯及其五行方位，在戲臺的演出不僅是一家一戶的喜樂，也常涉及全區域民眾的信仰與生活福祉。因此，醮儀期間戲劇演出基本要務有二：

（一）確立演出空間的神聖性

表演區的潔淨儀式列為首要，表演區不只在戲臺上，也包括戲臺四周，甚至延伸到整個醮區，表演者常需走下戲臺，到宅屋與巷道。而觀眾不只是觀看演出而已，事實上也是信眾，常需配合儀式進行。

（二）表演者執行儀式的法力

表演者的法術和戲劇表演經驗在民間自有口碑，才被延聘擔任儀式性表演，在演出前例有一些準備工作，如齋戒淨身、藏魂，而後進行表演，呈現儀式內容——包括戲劇和屬於道法範疇的符籙、咒語。[61]

民間戲劇演員（含布袋戲演師）常「跳鍾馗」為寺廟「開廟門」、普渡時「出煞」趕「好兄弟」或在災變現場「祭煞」驅逐邪祟，他們

61 參見邱坤良，《臺灣劇場與文化變遷：歷史記憶與民眾觀點》，臺北：臺原出版社，1997年，頁45。

使用的符籙、咒語，常來自正壹派或靈寶派的法場。茲舉開創五洲園派布袋戲的藝師黃海岱 (1901-2007) 為例，他在「跳鍾馗」時使用的符咒與一般法師略同。例如「保身」符咒：

奉請普唵大神通，一唱天清，二唱地靈靈，三唱六丁六甲保我身，我是上帝之子，黑帝之精，頭帶三清，腳踏七星，隨我向乾元亨利貞，弟子某年某月某日某時生，三魂七魄藏在普唵。至天天清，至地地靈，至山山崩，至水水　，至人人長生，至鬼除根不留停，收除妖怪精。吾奉太上老君敕，神兵火急如律令。

「五雷」咒語：

天催催地催催，玉皇帝請五雷，五雷將五雷兵速速來，手執大斧打雷開，東西南北中，金木水火土，五刑隨雷神，法火燒鬼精，雷神降下救萬民。天下三期日月星，通天透地鬼神驚，前元亨利貞，兌降三萬英雄兵，一打乾坤，二打地輪，三打人平順，四打斬鬼神，五打兌神惡煞山中輪兵，火急如律令。

「敕鹽米」咒語：

本師敕塩米，祖師敕塩米，黃老仙師，金童玉女敕塩米，白米將軍是白米，紅米將軍是紅米，青面將軍鎮天天清，鎮地地靈，鎮人人長生，鎮鬼鬼滅亡，吾奉太上老君敕，神兵火急如律令。

「敕水」咒語：

造符三師三童子，太上李老軍，賜我一道符，人來奉符人長生，

鬼來奉符鬼滅亡，上帝三元親降筆，靈符水清，清清淨淨救萬民，急急如律令。

黃海岱前述《跳鍾馗》符籙、咒語是其父黃馬生前傳下，後經黃海岱本人跟許多道士「參考」後，成為他執行《跳鍾馗》儀式的「保命符」。[62]

出現在《敕水禁壇》道壇的人物，除道士（含後場），現場「觀眾」就是「醮官」，少有其他純觀賞的「觀眾」。醮官是醮儀活動的主事者，包括寺廟「醮局」頭人、頭家、爐主、信徒代表等。從道壇的功能來看，「醮官」在儀式現場是為了配合科儀的進行，並在科儀中立即接受祝禱、淨化、保身的儀式。從舞臺概念，「醮官」既是信眾、觀眾，也是表演者。

由於道教科儀的經書深奧難懂，一般信徒並不明白道士吟誦內容以及儀式流程，後場的鑼鼓點、曲牌音樂亦非多數「醮官」所能理解。信徒對整套科儀的態度，來自對高功的信賴，並從道壇的現場裝置、經書內容，感受道士所欲傳達的儀式意義。道士的道法、吟唱、走位、身段功力如何？有無馬虎、草率？「醮官」主觀上可略作判斷。事實上，醮儀主持道士的選聘，多半由地方頭人憑道士「口碑」決定，依其道壇經歷以及主持醮儀的能力，或在寺廟神明前就可能的諸多人選卜筶決定。[63]

一九六〇年代之前臺北地區祭祀活動頻繁，戲劇演出也極熱烈，不僅臺北市區與周圍鄉鎮如此，農漁山村也不例外。以林口為例，除了大小寺廟祭祀節令的酬神戲，每月初一、十五尚有「犒軍戲」，不僅「外壇」的戲班打對臺「鬥戲」，「內壇」的道場也常有「師公」的「師

62 黃海岱所用功訣、咒語，見其扮仙、跳鍾馗與咒語手抄本。
63 有關各地醮儀道士團遴聘過程，參見劉枝萬，《臺灣民間信仰論集》，頁70-72、105-106、155-156、195。

公軋」（軋壇）。兩個以上道壇分別受到寺廟、爐主邀請做三獻，事先各自言明科儀內容、主醮名單，樂器編制（如嗩吶若干），進行的方式亦與民間戲班「拼戲」情形相同，先內壇後外壇、先「公」後「私」，寺廟、爐主「大公」邀請的道壇準備完畢，先叫鑼，請問其他私人邀請的道壇是否可以開始，對方若準備妥當，則敲鑼回應，如此來回三次，便可開科。結束時謝壇、收壇亦同。[64] 林口、泰山、樹林、迴龍等地近代道壇拼鬥十分有名，常有五、六個道壇同時宣科。幾近搬演《倒銅旗》武戲的《敕水禁壇》，原來謝絕閒雜人等觀賞，因為場面熱鬧，動作激烈，常被「拼壇」的道士安排在夜晚「打武供」。

正如同戲曲運用道教科儀，增加戲文的真實性與神聖色彩一般，「禁壇」部分借用了戲曲動作激烈的場面，作為道壇拼場的選段，實是相輔相成、互為表裡，在在反映出道壇的民間性格。

八、結語

道教源遠流長，其科儀中包含音樂、戲曲表演，也反映古代民間信仰。上古時代民間的祭神樂曲，如《詩經》中祭祀性的樂舞，楚辭《九歌》中的迎神、送神曲，被運用到早期的道教儀式中，而後才有步虛聲之類的專用樂曲出現。唐代以降，樂工製作的道調，與道士制作的道曲，已運用在道法齋醮場合，[65] 而後又利用戲曲、說唱配合科儀，藉以宣揚道法，南正壹教齋醮所唱的就是崑曲，奏十番鑼鼓，樂器包括

64 有關戲班的拼戲規矩，參見邱坤良，《續修臺北縣志卷九　藝文志》《戲劇》，臺北：臺北縣政府，2009年。頁107。
65 據近人陳國符〈道樂考略稿〉，唐代齋儀中道教樂曲可考者，亦僅華夏讚和步虛詞兩種。步虛詞在劉宋陸修靜《太上洞玄靈寶受度儀》中錄有若干首，皆為五言詩，唐杜光庭《太上黃籙齋儀》和宋《玉音法事》亦皆有步虛詞，詞多與陸修靜受度儀同，係用較短的步虛聲頌詠，《玉音法事》有步虛詞與華夏讚（又名四聲華夏），皆有曲譜。參見陳國符，《道藏源流考》，北京：中華書局，1963年。頁291-295。

鑼、鐃鈸、鼓、笛、板、三絃、提琴等。[66] 相對地，唐代以來的道調至元、明已逐漸發展成道情的說唱型式，類似元、明戲曲場景中也多採用道教科儀融入戲文。舞臺的演員、道士難分，也就不足為奇，例如《劉玄德三顧茅廬記》中，諸葛亮在南屏山上築七星壇，作法祭東風時，召四靈神科儀：

> 待我取令牌一面，一激天清，二激地靈，三激五雷，速變真形。天圓地方，律令昭彰。神筆在手，五鬼潛藏。老君賜我驅邪劍，烈火斷成金白煉。出匣紛紛霜雪寒，入手揮揮星斗現。一噀如霜，二噀如雪，三噀之後，百妖絕滅。[67]

道教的科儀、樂曲同樣影響古代戲劇表演型態。宋、元、明戲曲動作稱科介、科泛、科範，學者早已指出其源出道教科儀。[68] 而道教在流傳過程中，又極重視經典，《道藏》所反映的，正是其科儀的豐富性，民間因道場實際宣科，代代相傳，又隨時空的不同而呈現差異性師承系統。臺灣的道教流派大多屬江南教派，自閩、粵傳到臺灣，討論道場科儀與後場音樂，涉及兩個層面：

（一）在清初之前，道教科儀以及前後場開科如何形成？

（二）來臺灣之後，道教科儀與民間戲曲如何互動？

臺灣道教科儀本身所用的樂曲有各種吟、咒、讚、偈。吟是唸經文，不用樂器，類似雜唸。咒、讚、偈則是唱文，有樂器伴奏，其句式有三字，四、五、七字句。所唱的曲子保留較多早前道調的型式。演唱

66 參見陳國符，前引書。頁304-305。
67 〔明〕富春堂刊本《劉玄德三顧草廬記》第三十八折，參見《古本戲曲叢刊初集》，上海：商務，1954年。據《九宮大成南北宮詞譜》，重疊的「青龍」、「青宮」、「英雄」、「生風」、「飛沖」、「司冬」、「來攻」可能由壇上護壇將士和唱，參見倪彩霞，《道教儀式與戲劇表演形態研究》，廣州：廣東高等教育，2005年。頁44-45。
68 如王季思校注，《西廂記》，上海：上海古籍，1963年。頁30；錢南揚，《戲文概論》，上海：上海古籍，1981年。頁18。

時常由高功唱頭一句後，由其他道士（左班、右班）及後場樂師幫腔，所用的樂器有鐘、磬、鑼、堂鼓、單皮鼓、鐃鈸、響盞、雙鐘、嗩吶、胡琴、洋琴等；而在齋醮儀式亦安排有「樂奏鈞天」、「大鬧皇壇」、「鼓樂喧壇」之類的節目，由道士排場演奏戲曲。做法事時，更常用戲曲音樂，甚至演孟姜女、目蓮救母之類的法事戲，而在招魂、關亡魂時的鍊度，亦以戲曲方式表現，這類戲曲常與地方戲曲配合。[69]

　　道士科儀結合獻香祭拜儀式，與戲曲以戲文為主的進行方式不同，常需歷經藏魂存想變身的階段，道士由原來的身分──世俗社會認定的姓名、職業、住址，經過儀式的過程，變身為神格，並以神祇的角色執行祭儀，為信眾祈福驅邪，消災解厄。《敕水禁壇》雖屬齋醮科儀的一段，卻反映醮儀中最功能性的部份，儀式的表演空間，即為神聖空間。敕水讓道場空間潔淨，再五方結界，讓道士施行科儀的空間與世俗空間作最後的切割。《敕水禁壇》進行中，高功有許多朝香的動作，分別向各壇供奉的神祇獻香，也需引導「醮官」行祭祀的禮儀與動作。

　　道士有藏魂變身，傳統戲曲演員亦有相同的角色轉換與儀式，尤其是出現在祭祀場合的戲曲演出，扮演花臉、老生的男性演員或偶戲演師執行祭煞、開廟科儀，如《跳鍾馗》，除了腳色、穿關不同，唱唸的文本、符籙有別，儀式的意義基本上相同。

　　臺灣現行道醮科儀有以經文吟唸為重、少戲劇性情節與戲曲聲腔、身段者（如正壹派開啟），但亦有繁複戲劇動作與大量戲曲聲腔（如《敕水禁壇》）。後者所反映的，未必是道教流派的傳承問題，就算臺灣北部正壹派源自漳州平和、南靖、詔安、饒平等地的閩南、潮州、客家道法傳統，但此所謂傳統，只是醮儀經文的傳承，具體的宣科開演，則屬於臺灣本地的傳統。因此，《敕水禁壇》科儀經書不論劉厝派、林厝派未必與閩南漳、潮、客地區有太大差異，但在後場音樂，以及

69 呂錘寬，《臺灣的道教儀式與音樂》，臺北：學藝出版社，1994 年。頁 179-188。

道士的「行山」部分則與其原鄉迥不相同。

臺灣北部正壹派的《敕水禁壇》所應用的身段、動作與後場音樂，與清中葉以後在臺灣各地盛行的北管（亂彈）有關，反映北管民間性及其流行趨勢。臺灣的北管（亂彈），有西皮、福路的不同流派，屬於清初花部的皮黃、秦腔系統。而皮黃後來在中國各地流傳，又先後發展徽調、漢調、京調的流派，這些不同時期的皮黃戲也曾先後流入臺灣，影響本地亂彈戲的表演型態。

「雷晉壇」所宣演的道醮科儀《敕水禁壇》，反映道醮科儀的傳統，亦可看出北管戲曲的民間生態，以及道士本人的表演觀念。以〈十牌〉、〈倒旗〉為例，這十四支曲牌原屬保留在亂彈中的崑腔，工尺譜與曲調俱全。不論崑曲《麒麟閣·三擋》或北管戲曲中的《泗水關》、《倒銅旗》，曲詞皆反映落魄英雄秦瓊奉命攻打銅旗陣的心境；而在《敕水禁壇》中後場幾乎原封不動演唱戲文內容，但戲場、道場情境畢竟有別，戲曲人物與道士的角色亦不同。戲文曲詞應用於道場，部分是情境借用，如戲文用四支曲牌安四營兵將，轉作召請四靈的氛圍營造。此外，道士演唱或演奏戲曲曲牌同樣有抒發個人心境、表演個人才藝的意味，一如道士平常加入民間子弟活動，吹奏後場樂器或演唱戲曲的參與感。

因此，臺灣道教科儀內容有來自歷史傳統（如唐宋道教經文）、地理傳統（如漳州、泉州、潮州）或族群傳統（如福佬、客家、福州）的道教生態；另外，也反映現實環境的變遷，科儀包含的戲劇表演或樂曲演奏正是其中最明顯的部分。

《敕水禁壇》反映道教科儀與民眾祭祀生活，道士與戲曲表演的關係，透過這段「師公戲」的研究，理解道教科儀的表演文化特質；對於戲曲活動的民間基礎，以及其中的興衰起落也能獲得進一步的例證。

附錄：黃清龍手抄《泗水關》與林水金〈倒旗〉曲譜對照。

林水金本【新水令】	雷晉壇本【清（新）水令】
工五乂仩上五六工五六六上乂六凡工　蒼天何苦　困英　雄 五仩六五仩五六工乂上乂工乂上　想從前　功勞如夢 乂上五六工六五仩五六　朝廷旨朦朧 士上乂六工乂上　臣子獻丹忠 乂上五六工乂上　獻虹 氣貫長　此去　把殘生斷 五仩六五仩五六工乂上乂工六乂乂乙乂乙士　俺 送	工五仩六五仩五六上乂六凡工　蒼天何故　困英　雄 五仩六五仩五六工乂上乂工六五仩　想從前　功勞如夢 仪仕五六工六五仩五六　朝廷旨朦朧 臣子獻　丹忠 上乂工六工乂上　獻虹 氣貫長　此去　把殘生斷 五仩六仪仕五六工乂上乂工六乂乙仪五乙五　俺 送

林水金本【步步嬌】	雷晉壇本【步步高（嬌）】
工工五六　六六仩五六工六乂上工乂上五六仩六凡工 火輪　雙足 六六仩五六工六乂上工乂上五六凡工　如 殺氣 看征塵　蕩劈　途 上上工乂上五六上乂上六五六工六乂上乂工乂上工乂上士 前　奸人恐 平地 顯神 任他妖邪 五六五仩五六工六乂上工乂上工乂上六乙五 如 蜂 湧	工工五六　六六仩五六工六乂上工乂上五仪仕五六工六五 火輪　雙足 六六仩五六工六乂上工乂上五六乂上工乂上　如 剎氣 看平地　蕩劈 仪仕仪仕五六仩五六工六仩五　前途　奸人 前途 顯神 通相似《動 五上仩五六工六五仩五六乂上工乂上工乂上士 任他妖邪 五六五仩五六工六乂上工乂上工乂上六乙五 如 蜂 湧

林水金本【折桂令】	雷晉壇本【折桂令】
嘆前途 工上六乙五 去路無疆《 工上又工六又工。 似羊芍藩籬 進退無門【破】 工六又工六又工又工上六仕上合士 工六又工仕五六工又工上又工六士又工 好一似無巢《燕子 上又工六仕五六工六又工又工 工六又工仕又工上乙士又工上士合士 什麼良離 一旦牢籠》【破】 工六又工工上又工六仕五六工六又工又工上士合士 亦只、朝廷 恩重那曾有百戰、奇功 上又工、朝廷重那曾有百戰、奇功 工又上又工上又五又工上合仕五仕又工六仕凡六工又工 妖氣英雄《 妖氣英雄《 工又工六又工工六仕又工上士又工 實只望去暗投明 又誰知反辱無榮。 工五六工六又六工又工六仕又工上乙士又工六士又工	嘆 工仕五六工工乙五 前途 工六五上凡六工又工 去 工又工六又工。 去路無窮《 似羊觸藩籬 工又工仕仕六工又仕仁又工 進 工六五上又工、退無門。 上又工工六六仕六又仕六六五 好一似無巢《燕 工六又工上又工仕乙 棲木良禽 一旦牢籠》 工六又工六工上又工六工上又工 子 工五六六仕五六又工工上五六五 妖氣英雄《 工五六工六仕五六五 聖旨朦朧 奇功 亦只為、朝廷 恩重那怎有百戰 上又工又工工六工又工上五六五 實只望去暗投明 又誰知反辱無榮仕。 工五六工又工工又工上乙五上又工又工五仕

林水金本【翠花陰（醉花陰）】	雷晉壇本【翠花蔭（醉花陰）】
俺可也密 珠璣 工六又上工五六 五六 六六工六工又上 我也顧顧不得冷落 石輕移 士又工上又工六工 工六又上工士又工上又工六五仕五六 勒整披密 珠璣 工六又上工五六六六工六又上 銀河轉斗上星回 白忙裡曲輕高低 工六又上工五六仕五六 工六又上工士又工上又工六工 披星離深疊 跨龍駒迢迢也那萬里 又上工又上又六凡工 工六又上工又工上工又工六五工又工上 （猛虎跳出）虎穴龍潭 士又工上又工六工 虎穴龍潭	俺可也蜜 珠璣 工六又上工五六 五六 工六工又上 我亦顧 不明冷落石輕移 又上又六又工上五六五六 勒整蜜珠璣 工六又上工五六六工六又上 銀河轉斗上星回 百茫裏曲徑高低 工六又上工五六 五六 工六又上工士上又工六凡工 披星離深疊伏龍駒迢迢 亦那萬里 又上工又上凡工工六又上工上工合士又工又士上 （猛虎跳出）虎穴龍潭 士上又工六凡工 虎穴龍潭

林水金本【江兒水】	雷晉壇本【江流（兒）水】
猶如從前　事叫人叫人恨滿胸 五六五仕六五工六五六工五又五六五六 區區 為善人不與　仇人　共 工义工五六工义工上工义上士　【破】 崎嶇伏劍　斬奸雄誰知也　赴南　柯夢 仕五仕五六工工六五工六五六工义上工义上士、【破】 《上工上又工六五工六上工义仕五六工五六上工六又工上乙士。共。 落得地下相　逢一片忠　魂喜得是生死　途	區區 五五仕义仕五六工工六五六工六五六工义工上工义上五、 為先人不與　仇人　共 工义工五六工义工上仕义仕五、 猶如從前　事叫人　恨滿懷胸 五六五上工六五工六五工六五又五六五六 丈劍　斬奸雄誰知亦　赴南　柯夢 五五仕义仕五六工工六五六工六五六工义工上工义上五、 《上工上又工六五工六上工义化仕义化乙 落得地下相　逢一片忠　魂喜得是生死　徒　柯　共五。

林水金本【喜遷鶯】	雷晉壇本【喜廷（遷）鶯】
怎能夠匡扶故國俺這裡浪蕩天涯 六工义工六工六义工六工六六义工上、 怎能夠偷渡涵關歸故里　俺提鞭去 士合士义上工六义工上工义上工工 好一似陶秦扣孟　常 六工义六工工义工义上工六工六　狼　狼 去　也麼遲 士上合士上士上义上 逢望著　一輪　　旭日啊 上义工上义上六五六六工六工义上义上。 五上六五上义工上六工六义六六士合士上士上义上 猛 回　頭　千　里　　雲　密 合士凡士合	怎比得匡　讓故國俺可也浪蕩天使 六工义工六工六义工六六义上、 怎能夠偷渡函關歸故里俺提鞭去 士合士义上工六义工上工合工六义上工 好一個秦扣孟　常 六工义六工工义工六义工上工合士上士上义上　狼　狼 去　也麼遲 士上合士上义上 遙望著　一輪　　旭　日 上义工上义上义上士合士上士合六工义六工义 上义工上六义工上义上六工六义六六士合士上士上义上 猛 回　頭　千　里　　雲　蜜 合士凡士合

林水金本【雁兒落】	雷晉壇本【雁兒落】

林水金本	雷晉壇本
雖其有岐山風 英 雄	瑞氣有岐山鳳 英 雄
仕五六工六五仕六凡工乂上工乂上乂	仕五六工六五仕六凡工乂上工乂上乂
嘆人生似 土 崩	嘆人生似 土 崩
這功勞皆如 夢 朝	這功勞皆如夢 朝
工六乂工六乂工六乂工六乂上	工六乂工六乂工六乂工六乂上六五仕六五仕
呀 乙五六五乙五 中 呀	因甚的父子們 皆 輕送
全不想四海皆 戰 旌痛	全不想四海蒼 生
工六乂工六乂工六五六工六五仕	工六乂工六工六五六工六五六
那君王酒色落 深宮	那昏君酒色樂 深宮
工六乂工六乂工六五六工六五五五	乙五六五乙正 呀呀 啊 中呀呀 啊
【破】仕六五工六工六仕	想得俺有家邦 無處容
閃得俺有家邦 無處容	工乂工六乂工六工六五仕工乂工六五仕六五仕
上乙五六五乙正	又誰知減忠良誅 樑棟
工乂工六乂工六工六五六工六乂	工乂工六工六工六五乙五六工六乂
又誰知減忠 良提 樑棟	本待要扣天 關 上 九 重
本待要扣天關 上 九 重	五六五乂仕五乙仕五仕
五六五乂上五六工六五五六五五	苦只苦這江山 一旦 空
苦只苦這江山 一旦 空	

林水金本【四門子】	雷晉壇本【四門子】

林水金本	雷晉壇本
怎吐得萬丈 紅 霓	怎吐得萬丈 虹 霓
仕五六仕六五六五仕六凡工	上五六上六五六上六凡工
到做了一 宵私奔 前途 去	倒做了一宵私奔 前途 去
六工乂六工六工乂六工乂上乂工乂	六工乂六工六工乂六工乂上乂工乂
不能夠百 戰 雲 飛	不能夠百戰 雲 飛
仕五六工六五仕六五仕六凡工	上五六工六五六上六凡工
怎比的跨花驄思 鄉 願騎 去	怎比得跨驊驑思鄉 燕 驅 去
六工乂六工六工乂工六乂上乂工乂	六工乂工工工乂工六乂上乂工乂
怎比著項 羽 烏 騅	休比做項羽 烏 錐
仕五六工六五仕六五仕六凡工	上五六上六五六上六凡工
呀 呀 這馬兒一聲聲 不 住 嘶	呀 呀 啊 這馬兒一聲聲 不 住 嘶
六工六工乂上乂工六乂上乂工乂	六工六工乂上乂工六乂上乂工乂
工六乂上六工	工六乂上六凡工

林水金本【曉曉（僥僥）令】	雷晉壇本【曉曉（僥僥）令】
工工工六又工六又工六又工六五六伩仕。《、 千年重 五六工六五六工【破】 當年　轉些　此日比田　橫捨死忘生 士合士士上合士上士上合士上士义《、上 工又上工又上工又、《〈工上 管指日有餘　封指日有餘	工工工六又工六工六又工六五六伩仕。《、 千年重 五六工六五六工、 當年　傳接　至此比田　橫捨死忘生 工又上工又上工又仪仕。《〈 管指日有餘　封

林水金本【水仙子】	雷晉壇本【割地方（刮地風）】
工六又上六工 半空中 义上士合士上六工六五六工 看看看　看金鼓連天振似　風 工六又上工工六工六义《〈 聽　聽聽 聽鼓角連　天炮嚮聲【破】 五六仕五五六工六五仕六凡工、 想必是老王爺親　自　追　馬兒　呵 仕五六仕工又、 工上工又、 步兒要忙　鞭兒要推　怎比得等閒看花開　遊　戲 工上义工〈、工上义工仕五六工六五工六五仕六凡工、 人兒似熊　馬兒似龍　呀忙頓首沖天　志氣 工上义工、五仕六凡工	工六又上六凡工 半空中　雲雲陣陣　呵 义上士上合工合士上六凡工、 看看看看金鼓連天塵似灰 工六又上工士合工六工六义《〈 聽聽聽 聽聽聽鼓角沖天　報哮的 上士合士上六凡工工上义 想必是老奸王親　自追　馬兒要呵 工上工又、 工上工又、 步兒要忙　鞭兒要推 工上义工六、工上义工合士上六凡工、 忙整頓花天看花開　遊戲 工上义工合士上工六五上六凡工、 人如似熊　馬如似龍 工上义工、六五上六凡工 忙整頓沖天志氣

林水金本【收江南】	雷晉壇本【收江南】
仕 五六五、《 呀呀 呀呀　紙錢　蝴蝶飛呼　呵 《 仕五六工六仕五六乂工 因甚的似雷　轟 工乂上士上士上士上 莫不是陰魂正去不相逢 【破】 《工乂上工六乂、《、工乂上工六乂、 又只見賊　兵陣陣　勢　呵、 想不平滿　胸正愁懷落把鋒煙失盡皆　空 工乂上工六乂工乂上士上士上士上乂工上	仩仕 五六五工仩五六工六工六工五六工六 呀啊 呀呀紙剪 蝴蝶 飛呼 呵 《 工乂上五仜仕五六工六工仜五六乂工 因甚的是　雷　轟 《 工乂上上工乂仜仕五六工仜五六乂工 莫不是陰魂正氣不相逢又只見賊兵陣勢 呵 《 工乂上上工乂仜仕五六工乂上工乂上工乂 想不平滿胸正愁懷怒舉把那烽煙息盡皆空

林水金本【園林好】	雷晉壇本【員（園）林好】
《 仕五六工五六工六 、、、 工士工上工乂上工乂上工乂六工、《 聽聲聲烽煙　耳　中　、工士上工乂上工乂六工、 想好人墳前踪藏 管此去休要　輕從 【破】 工乂上工乂上工乂上工乂上乂上、《、工乂上 管落在羅網　中	《 仕五六工五六工六乂工上工乂上工乂上工乂六工 仕五仕工上工乂工上工乂工六工、、《 聽聲聲烽煙　耳　中 、仕五仕工上工乂工上工乂工上乂工六工 想奸人墳前　踪藏 向前去休要　輕從 《仕仜仕 管落在羅　網　中

林水金本【沽美酒】	雷晉壇本【姑（沽）美酒】
眾兒郎各自收　兵眾兒郎各自收兵 仕五六工仕六上六五乂上　六上乂工六工、 及眾將打恭喜　歡回朝中　各位將軍封 仕五六工六五仕六六五仜【破】五六工六五。乂、六、 《乂上工六乂工乂上工六五仕六六五仜【破】五六工六五六工、【破】 若說起功　勞大　戰　被奸臣去奏　明君 工乂上工六乂工乂上《仕五六工乂仕六五六工六【破】 若說起功　勞將我來問　罪去　職萬　載千秋 工乂上工六乂工乂上工六乂工乂上工乂上乂上〈 俺冤　家和你冤　仇到做了世代　忠良 工上乂工上乂工六工乂上乂上乂上《乂上。	眾兒郎各自收　兵眾兒郎各自收兵 仕六工六上六仜、 及眾將打喜　歡回朝中　各位將軍封 仕五六工六五上〈　五六工六五。乂、 若說起功勞將我來問罪 工乂上工乂工乂上、工乂上、五六工、五六工六工《乂、《乂上工乂、 被奸臣起奏明　君去　賊萬載千秋 《乂上工乂上工乂上乂、《乂上五上工上 俺冤　家和你冤　仇到做了世代　忠良 工上乂工上乂工六工乂上乂上乂上《乂上。
	雷晉壇本迴向偈【清江引】
	上。〈乂、工五六乂工乂上五上六五上 工六上五。　、工六上六五。　六五六乂工乂上 五上六五上。　、工五六五六、乂工乂上五上六五上。

	雷晉壇本【清江引】（黃清龍口述版）
	工六六工五六乂工乂上士上合士上。 堪嘆哪浮　生　枉　徒　勞 工六上五、　工六上六五、　六五六乂工乂上 富貴今何在名利且丟開　慢到歸去來 士上合士上、　工五六五六乂工乂上士上合士上。 回　林　下　弄琴瑟　樂　得　清閑自　在

林水金本【尾聲】	雷晉壇本【尾聲】
乂仕 六五工六五工乂工乂工乂上五仕工六仕乙五。 今　朝方遂人心願喜得　兒夫　笑　歸　還 乂、六乂六上五六五上五六工六仕工五六 顯得芳名　萬　古　揚	仕 五六工六五工乂工上乂工上乂上、五上工六上乂五。 喜　今　朝方遂人心　願喜得兒　曹歸鄉 五乂上乂上五六五上工五六 留得芳　名萬　古　傳

第八章

道場演法：
「命魔」與《敕水禁壇》的戲劇性
──以盧俊龍「迎真定性壇」
#　　《靈寶祈安清醮金籙宿啟玄科》為中心

一、前言

　　齋醮科儀多處理信眾的生老病死及其所處空間的禳災祈福法事，所涉及的對象往往不只一人、一家之事，而是整個聚落、社群的集體性儀式。道士（或部分釋教）是科儀的主導與執行者，他們憑藉本身「道行」──包括對經書、科儀形式、內容與地方事務的瞭解，以及曾參與過的大小醮事臨場經驗，獲得民眾的信賴。道士所執行的科儀基本結構是排壇法與啟請師聖、召喚官將、請神入意的禮儀步驟及祕咒罡法。不論祭祀規模大小，道教科儀幾乎都涵蓋從建（啟）壇到謝（散）壇、請神（將）到謝神的流程。

　　臺灣的道教大致分成靈寶派與正壹派，皆屬天師正壹派系統，而在時空的流傳，一如臺灣開拓史的初南後北。清初臺灣府、縣各有道紀司、道會司的設置，據傳乾隆年間有黃姓道士擔任道會司，臺南陳、曾兩家世業道士先人亦曾擔任此職。[1]

　　道教基本科儀包括道場與法場，靈寶派為社會與信眾祈福、禳災，既活躍於齋醮場合（吉事），也能為民眾做薦亡與鍊度功德（凶事），北部正壹派只做吉事（紅事），凶事（白事）則由釋教沙門主持，涇渭分明。然而，有趣的是，北部道士往生後的功德，照例由釋教宣演。正壹派道士兼作「法場」為信眾收驚、解厄、改運，這些法事在南部多由依附寺廟的法師執行。

　　南部靈寶派與北部正壹派皆有《敕水禁壇》，兩派科儀目的相近，但內容、演法不盡相同，筆者在本書第七章〈道士、科儀與戲劇──以雷晉壇《太上正壹敕水禁壇玄科》為中心〉[2]一文中略有述及，靈寶

1 丁煌，〈臺南世業道士陳、曾二家初探：以其家世、傳衍及文物散佚為主題略論稿〉，《道教學‧探索》第 3 期 (1990)，頁 283-357。一般認為，靈寶派道士的傳統多源自泉州或漳州城市，較具都會性，正壹派道法多傳自閩南鄉鎮，甚至偏遠的山區、農村，包括地理位置接近潮州、閩客混居的詔安。
2 參照本書第七章。

派與正壹派《敕水禁壇》最明顯的差異，在於前者出現「命魔」與道長（天師）交戰的戲劇性情節，而正壹派則無「命魔」的角色，甚至對這個名詞毫無所悉。

命魔與魔王、天魔等名詞，皆常出現於道教經典之中，泛指一切病苦、災禍或不信道者所遭遇的厄運等等，消除命魔自是道教科儀的核心意義。命魔的角色與儀式表演，南宋西蜀江原（今四川崇慶縣）出身的鶴林道士呂太古，以其師呂元素《道門定制》為基礎，所編的《道門通教必用全集》中，曾引唐代道士杜光庭之說，記載命魔在未接受天尊聞經說法以前，是諸天三界魔王的萬鬼之宗，聽聞天尊說經之後，便成為群魔伏化的衛道護法。[3]

從現有田野資料觀察，靈寶派《敕水禁壇》的命魔表演，儀式涵義十分清楚，但有關「命魔」一詞的語意卻隱晦不明。靈寶派道士有「斬命魔」、「收命魔」、「收伏命魔」或「收禁命魔」之稱，表演內容皆無命魔被「斬」的情節，而是宣演命魔被降服、收禁的過程。

《命魔》科儀與相關的神魔觀近年在學者的論述中常被提及，[4]但針對《敕水禁壇》與《命魔》的專門研究尚不多見。[5]筆者擬從靈寶派《敕水禁壇》的科儀結構與空間意義、相關功訣、咒文，以及命魔的穿關、演法，探討戲劇與儀式的相互轉化與運用，可視為〈道士、科儀與戲劇──以雷晉壇《太上正壹敕水禁壇玄科》為中心〉的延伸。

3 〔宋〕呂太古，《道門通教必用全集》，收入《道藏》第 32 冊，上海：文物出版社（與上海書店、天津古籍出版社聯合出版），1988 年。頁 1-52。

4 例如 Lin, Zhenyuan 林振源 "Consecrating Water and Barring the Altar: the Daoist Exorcist Ritual in Chiao-Liturgies in Northern Taiwan 敕水禁壇：臺灣北部道教醮儀中的驅邪法" Exorcism in Daoist: *A Berlin Symposium.* Florian C. Reiter ed.(Jan.2011): pp.171-193；李豐楙，〈《洞淵神呪經》的神魔觀及其赳治說〉，《東方宗教研究》新 2 期，臺北：國立藝術學院傳藝中心，1991 年；呂鍾寬，〈斬命魔與東海黃公──道教儀式中的戲劇性法事及其與小戲源流關係試探〉，《兩岸小戲學術研討會論文集》，國立傳統藝術中心籌備處，2001 年。頁 135-159；謝忠良，〈道教科勒水禁壇的儀式音樂研究〉，國立臺灣師範大學音樂系碩士論文，1999 年；林庭宇，〈「勒水禁壇」的科儀思想及其儀式象徵〉，《中國學術年刊》，32 期，春，2010 年。頁 65-95；林庭宇，〈「勒水禁壇」科儀淵源考察〉，《哲學與文化》，37 期，2010 年。頁 139-157。

5 呂鍾寬在〈斬命魔與東海黃公──道教儀式中的戲劇性法事及其與小戲源流關係試探〉，對斬命魔與東海黃公的關係作連結，並對道教科儀有相關論述。

　　臺灣南部靈寶派之中，臺南與高屏科儀內容大致相同，不同處在於科儀表的安排，例如以道場中常見的早、午、晚三個朝科，臺南靈寶派多安排在同一天執行；高屏地區則分散數天，另外，在科儀執行中，臺南的節奏較高屏為慢。[6] 由於臺灣南部、中南部靈寶派道士，《救水禁壇》科儀大致相同，但在科儀文內容與演法流程仍略有差異。為便於討論，本文擬以高雄市梓官區（原高雄縣梓官鄉）盧俊龍道長《靈寶祈安清醮金籙宿啟玄科》為中心，並藉其庚寅年 (2010) 高雄縣阿蓮清和宮五朝祈安清醮的《宿啟》演法，[7] 作討論的實例，同時再參酌盧道長在不同地點的相同科儀，包括同年彌陀鄉海尾朝天宮三朝祈安清醮的《宿啟》。另外，也對照其他靈寶派道長的《救水禁壇》與收禁命魔演法，包括高雄後勁地區葉順進道長庚寅年 (2010) 在高雄市高南東嶽殿三朝祈安清醮，以及臺南道長陳榮盛、陳槐中父子辛卯年 (2011) 在臺東天后宮五朝清醮與麻豆海埔池王府三朝清醮的相關科儀。

二、盧俊龍「迎真定性壇」的師承

　　臺灣南部靈寶派道士與正壹派道士一樣，道法傳承皆以家族內傳為主，傳授外人的情形並不常見，但在家傳之外，靈寶派道士的養成也常拜其他道長為師（道主）。「道主」是名義上的老師，而實際傳經授法的老師，仍是以父親或家族內學道的長輩為主。依道教傳統，無論靈寶派、正壹派道長常由江西龍虎山張天師奏職授籙，然臺灣道士親赴天師府授籙者不多，許多道士是以法派登刀梯的方式奏職。一九四九年，六十三代天師張恩溥 (1894-1969) 來臺後，由張天師親授

6 許瑞坤，〈從科儀音樂看臺灣南部道士的派別〉，《音樂研究學報》，第 8 期，臺北：國立師範大學音樂學院，2000 年。頁 190。
7 《救水禁壇》儀式在醮事早、午、晚、宿朝中的宿朝舉行，因此又稱「宿啟」，通常南部靈寶派道士所稱「宿啟」，包括《救水禁壇》中的〈救水淨壇〉與〈收禁命魔〉等節目。

籙職者，才稍普遍。[8]

靈寶派的道壇名號是以年代命名，每甲子的壇號名稱皆已訂定，依照道長的生辰年份擇定不同名稱，因此同年出生的道壇名稱就可能相同，道眾之間也以壇名辨別道長的生辰年份或輩分。相對地，道出同門或父子、兄弟相傳的道壇名稱便會不同，此與正壹派的道壇因家傳、師徒關係，壇名經常一脈相傳的情形大異其趣。

相較正壹派道士，多以類似一朝科儀做「大普」，視為開壇的表徵，由業師為新道長穿簪花，並引導上座，靈寶派道士較重視天師受籙的傳統，通常在歷經道場歷練後，擇一吉日，舉行奏職大典，取得籙位與靖號。靈寶派道士的靖號與壇號，同為道壇之意，合稱「壇靖」，靈寶派靖壇有多至十二字者，最常見的是六字，並將靖字省略而成五字道壇，如「三界（靖）集真壇」（己巳、己亥年生）、「玄乙（靖）守真壇」（庚午、庚子年生）、「玄妙（靖）通真壇」（辛未、辛丑年生）等等。

高雄梓官「迎真定性壇」的主持道長盧俊龍，出生於民國五十八年（1969、己酉年），依盧俊龍父親盧再益所抄之《靈寶傳度奏職給籙全章》附記六十甲子壇靖號，己酉年出生的盧俊龍，壇靖名稱應為「凝神定性壇」，道號為羅廷，不過，在受籙奏職時，壇名誤植為「迎真定性壇」，後雖發覺，基於壇號已在社會流通，遂不作更改，「迎真定性壇」的名號仍沿用至今，這種情形在靈寶派並不少見。各道壇所抄錄與認知的六十甲子壇靖名號不盡相同，不過差異不大。[9]基本上，南部多數靈寶派道士也能藉由各道壇的壇號，大約知悉其主持者的輩

8 參見李麗涼，《弌代天師：張恩溥與臺灣道教》，臺北：國史館，2012 年。頁 165-166。

9 「壇」原指道士祭祀拜表所搭建的臨時建築，「靖」則指靖廬之意，代表道士靜坐練功的清修之地。茲以盧家所傳的《靈寶傳度奏職給籙全章》壇靖號列表與臺南道士曾演教所傳《清微靈寶神霄補職玉格大全》（簡稱曾本），以及臺南陳榮盛道長《靈寶六十甲子集福宗壇定局》（簡稱陳本）的道壇命名作對照，詳見附錄部分。曾、陳二家，參見丁煌，〈臺南世業道士陳、曾二家初探──以其家世、傳衍及文物散佚為主題略論〉，《道教學探索》第三期，臺南：成功大學歷史系道教研究室，1990 年。頁 283-357。

分、生肖、年齡等，算是同業之間的一種身分認同。

　　盧俊龍祖籍廣東潮州饒平，其來臺先祖世居高雄大社，原不以道為業，至盧俊龍祖父盧含 (1904-1967) 這一代才開始學習道法，壇名為「雷霆應化壇」，不但是法師同時也是布袋戲、皮影戲的後場樂師。道士祖上或親屬從事演戲相關行業的情形極為普遍，南北皆然，[10] 原因應在於戲臺與道壇經常同時出現在祭儀之中，各有表演，且相互搭配，而道士演法分前場、後場，後場樂師與戲班後場更有交流。道士與戲劇演員因同吃「鑼鼓飯」，禮儀觀念與人處世態度更有所交集。盧家在俊龍之父盧再益時，由大社遷居梓官赤崁，再益 (1948-2005) 道號大通，戊子年 (1948) 出生，故壇名為「三元保護壇」。

　　盧再益生子三人，唯獨長子俊龍承其衣鉢，俊龍國小時代成績優異，民國七十一年國小畢業時因全班第一名而獲得縣長獎（當時縣長蔡明耀），國中時先後就讀柳營私立鳳和中學與縣立梓官國中，期間擔任學校西樂隊隊長，主奏小喇叭、法國號等樂器。國中畢業後至嘉義念吳鳳工專，但只一年就輟學，追隨父親學習做道士，後來拜與父親同年（戊子年）的林園鄉道士劉雅弘為師。盧俊龍從事道業之外，對於其他副業經營也相當有興趣，平時經營房地產投資、漁產買賣等，多年前還考取漁船三等船長駕駛執照，可視為現代社會具企業頭腦、興趣廣泛，並能運用社會人脈的年輕一代道士代表。

　　盧再益在五十一歲時中風，此後行動不便，無法再執行道壇業務，而由盧俊龍當家。為了增加道士的聲望，俊龍在父親及同門師兄弟協助下，於民國七十八年 (1989) 農曆五月一日（國曆五月二十七日）在梓官蚵仔寮通安宮（主祀廣澤尊王）舉行上梯奏職大典，由師父劉雅弘擔任臨壇引進大法師，父親盧再益擔任臨壇保舉大法師，臨壇監度大法師則為臺北天師府六十四代天師張源先。

10 如臺南道長陳榮盛 (1927-) 曾謂其開臺先祖陳紅 (1788-1829) 善鼓吹、牽引皮影與傀儡。

農曆（下同）己巳 (1989) 年四月二十八日上午起，盧俊龍先在赤崁家裡就地設置封閉性壇場以「禁壇」（受禁）三日，[11] 由法師葉晉榮於「禁壇」前進行請神、開營、放兵等法事，之後在「禁壇」的木板隔間上貼上封條，書寫著「道門受禁封籙」、「籙章上奏朝天闕」的句子，並以「祖師三天大法天師正乙真君張謹封」、「陽平教主籙士葉晉榮謹封」的封條交叉黏貼。「禁壇」期間盧俊龍多是抄襲經冊或臨寫符咒修身養性，奏職當天則以電話與儀式現場保持聯繫。

四月二十九日晚上眾道友在盧家附近空地搭建臨時壇場，並於壇內懸掛五殿圖像，以備隔日儀式所需。四月三十日早上由眾道友進行《開營》（開大營）、《關燈》等主要法事科儀，當日是由俊龍的道主劉雅弘以及道長梁孟佳、吳寶山等人擔任科儀主持的高功（依科儀規模有時高功多達五人），法事程序為起鼓、玉壇、發表請神、三官妙經、北斗經、晚餐之後鬧廳、開營、放兵、關燈、拜天公謝神等科儀。

五月一日丑時，眾道友及工作人員先於通安宮前廟埕架昇刀梯，奏職的刀梯共有三十六階（約四層樓高），每階皆為鋒利的刀刃，刀梯兩側則以筆直的檳榔樹幹作為支架，左右兩側固定刀梯的四條繩索稱為「龍鬚」，在豎直的刀梯下則置有祭祀用的八仙桌。不論是刀梯或是「龍鬚」等，皆為奏職儀式所需物件，為儀式的安全起見，需專人負責看顧。為求清淨，製作刀梯時，須事先將所有刀刃貼上符咒，再以香爐清淨各階刀梯，不過後來夜間下雨，符咒沾濕脫落，在家「禁壇」的盧俊龍便以電話吩咐工作人員，將符咒撕下，再將新符咒一一護背之後再重新貼上，以期隔日的刀梯奏職儀式能順利進行。

奏職當日的清晨六時左右，包含宋江陣、開路鼓等陣頭以及通引官、道士等人，先於盧宅附近的赤慈宮媽祖廟集合，再出發前往奏職

11 籙士奏職大典之前，依例須先行受禁，（受禁，道士亦稱為「禁壇」，不過與本文討論之「敕水禁壇」不同），多以三天、五天或七天為期，以隔絕受籙之士與外界的一切連結。

現場的通安宮，陣頭隊伍一路抵達通安宮之後，先由宋江陣「打圈」以維持現場秩序，並於通安宮前排起八卦陣式。通引官則於刀梯前宣讀「通引牒」並進行開營放兵儀式，直到上午九點左右，再由所有隊伍一同到盧家迎接盧俊龍出關。此時「禁壇」結束後的盧俊龍與通引官各自騎馬至通安宮，俊龍頭綁紅紙，並將三支香一同穿插頭上，之後爬上三十六層刀梯，坐在刀梯最上層，焚香遙寄龍虎山福地聖眾並宣演「籙書牒」，再博杯（卜筶）傳示上天，丟擲在刀梯下的八仙桌上，擲出一個聖杯後，表示奏職儀式完成。盧俊龍自刀梯爬下，換上絳衣，頭戴網巾、道冠，足穿厚底朝靴，拜完張天師、道主，由張天師為其戴上簪花（仰）後成為新科道長，而後在開路鼓、宋江陣助陣下一路敲打，風光返家。隊伍前有如同進香隊伍常見的報馬仔先行開路，一副怪俠歐陽德裝扮的報馬仔搶先回盧家報喜，盧父及親友接受喜訊之後，一一以紅包饋贈報馬仔，妻兒則跪在家門前迎接這位新科道長。

　　盧俊龍道長受籙的過程，顯現靈寶派「奏職」的傳統，其儀式目的，一言以蔽之，是「昭告」的儀式，昭告天神地祇與萬物生靈，也昭告同業與社會大眾，更重要的是強化新科道長的合法性執事功能，相形之下，北部正壹派道士較不重視受籙、爬刀梯的儀式。盧俊龍成為道長之後，等於取得「營業」執照與執「法」的能力證明，可名正言順地為寺廟建醮，或為民家作功德，盧俊龍也在父親的社會人脈之上，更加建立自己的社會聲望。目前的住家在梓官鄉赤西村赤崁南路102號，門楣除了懸掛「迎真定性壇」牌匾之外，另外豎立一塊壓克力廣告板，上面寫著「中國嗣漢天師府迎真定性道壇」，以及「擇日地理合婚道士紙厝醮事」等服務項目。民國九十八年 (2009)，歲次己丑，盧俊龍以博杯的方式，獲選為阿蓮清和宮己丑年五朝清醮的主醮道長。

三、清和宮己丑年五朝清醮及宿啟科儀

高雄市阿蓮區（原高雄縣阿蓮鄉）是一個典型的農村社會，居民世代以種植水稻、水果為業。創建於康熙四年 (1665) 的清和宮，是阿蓮當地最早建立的廟宇，也是阿蓮、南蓮、清蓮、和蓮等四個村落的地方公廟。清和宮奉祀的主神為辛府元帥，鄉人亦稱辛天君，據其建廟沿革所示，相傳康熙初年，一名途經阿蓮的唐山客，於山林間遺留寫有「辛元帥」的香火袋，因時常於夜晚發出亮光，指引經過的村人，使其免於林間迷路，也讓盜匪見火光而卻步，村民遂興建寺廟清和宮，成為阿蓮區的信仰中心。清和宮最近一次的大規模整建在民國七十一年 (1982)，改建後的清和宮，一樓作為當地社區活動中心，二樓供奉辛府元帥、徐元帥、三寶佛與中壇元帥，以及註生娘娘、福德正神等神祇。近年來，廟內乩童傳達神明旨意，表示主神辛元帥因在天庭另有要務，無法經常坐鎮清和宮，於是指派徒弟徐元帥長年駐在廟裡，隨時保鄉佑民並為信眾指點迷津。[12]

阿蓮區與臺灣其他鄉鎮相似，四十年來人口嚴重外流，留在原鄉的阿蓮人大半無法以務農維生，不少人靠打零工過活。清和宮的五朝建醮，是阿蓮、南蓮、清蓮、和蓮四個村落十二年一次的大事，乙丑 (2009) 年末的五朝清醮，從半年前便已著手準備，農曆五月十三日召開信徒大會討論建醮事宜，並由信徒成立建醮籌備委員會；農曆五月十四日經博杯「請示」辛元帥，確定建醮日期為農曆己丑年十一月二十三日（國曆 2010 年 1 月 7 日）。

清和宮負責執行醮典科儀的道士團，依例是以具有主持過五朝醮經驗、且有意願的道長在神明面前擲筊決定。己丑科醮事有包括臺中、

12 參見《高雄市里政資訊網》〈清和宮簡介〉，網址：http://kh.twup.org/kh236/（瀏覽日期：2010 年 3 月 25 日）。

高雄等地道壇的十五位道長報名，除了兩名資格不符，共計十三名道長參加博杯。農曆六月二十九日（2009 年 8 月 19 日），梓官盧俊龍道長以四個聖「杯」，取得醮事道長之職。

「迎真定性壇」盧俊龍道長為了辦好這次的大醮，召集了以往經常合作的老班底，並徵調若干同門師兄弟，總計三十餘名道士，分別主持內壇和外壇的各項科儀，盧俊龍率領的道士團成員及其負責工作整理如下表：

盧俊龍與其道士團成員 [13]

姓名	道壇名號	出生年	前、後場	居住地
盧俊龍	迎真定性壇	己酉、1969	前場（高功）	高雄市梓官區
葉順進	道化應元壇	癸卯、1963	前場（高功）	高雄市楠梓區
王建隆	玄真通妙壇	戊申、1968	前場（都講）	高雄市楠梓區
李永森	雷霆應化壇	甲辰、1964	前場（副講）	高雄市楠梓區
劉建志	合妙混玄壇	壬子、1972	前場（高功）	高雄市林園區
徐偉勝	合妙混玄壇	壬戌、1982	前場（引班）	高雄市楠梓區
盧彬堯	三界混真壇	戊戌、1958	前場（引班）	高雄市梓官區
劉雅弘	三元保護壇	戊子、1948	前場（高功）	高雄市林園區
顏德川	玄乙守真壇	庚子、1960	前場（高功）	高雄市岡山區
曾慶祥	火健招應壇	丙午、1966	後場武場	高雄市岡山區
黃建福	應妙合英壇	丙申、1956	後場武場	高雄市大社區
葉志鵬	神妙通玄壇	甲寅、1974	後場武場	高雄市彌陀區
洪政典	玉堂贊化壇	乙巳、1965	後場武場	高雄市三民區
林嘉文	無	癸亥、1983	後場文場	高雄市大社區
林和平	無	甲辰、1964	後場文場	高雄市大社區

內壇五天的科儀共有五位高功道長一同合作，包括第二天晚間宣演的《分燈科儀》由盧俊龍的師兄葉順進主持，第五天的科儀則是由道主劉雅弘之子劉建志主持，他們的分工讓道長能有休息的時機，也

13 靈寶派道士道壇命名以其生辰年份而定，故道壇名號並非僅有高功獨有，表中包括非擔任高功或擔任後場者，也皆有自立壇名的情形。

藉此訓練年輕道士或樂師學習醮事。針對阿蓮清和宮己丑年（2010）
科五朝清醮，盧俊龍所排出的科儀表與流程如下表：

高雄阿蓮清和宮己丑年五朝清醮科儀表

前一天晚上農曆 11 月 22 日（國曆 1 月 6 日）	
下午	佈置皇壇、迎請《玉皇經》、醮壇鬧廳
第一天農曆 11 月 23 日（國曆 1 月 7 日）	
清晨	啟醮晨鼓、啟發玉壇、開啟玉壇、表奏帝庭、總召萬靈
上午	獻敬、外壇壇佛開光安座、豎旗祀觀音、《玉皇經》啟闕
下午	外壇獻敬、《玉皇經》中卷
晚間	皇壇奏樂、《玉皇經》謝誥
第二天農曆 11 月 24 日（國曆 1 月 8 日）	
清晨	重鳴晨鼓、早朝
上午	獻敬、繞旗再祀觀音、《太上靈寶朝天赦罪大懺》
下午	獻敬、《太上靈寶朝天赦罪大懺》
晚間	皇壇奏樂、分燈捲簾、鳴金戛玉磬
第三天農曆 11 月 25 日（國曆 1 月 9 日）	
清晨	報鼓、三晨重白
上午	獻敬、三繞寶旗諸天賜福、《太上靈寶朝天赦罪大懺》
下午	獻敬、《太上靈寶朝天赦罪大懺》
晚間	皇壇奏樂、宿啟、啟師聖尊、敕水禁壇、收伏命魔
第四天農曆 11 月 26 日（國曆 1 月 10 日）	
清晨	報鼓道場陞壇、奉進甘湯告盟諸天
上午	獻敬、繞旗、《玉樞寶經》、《三官妙經》、午敬供獻
下午	獻敬、《五斗真經》
晚間	皇壇奏樂、晚朝
第五天農曆 11 月 27 日（國曆 1 月 11 日）	
清晨	晨鼓重白、啟聖總鑒、啟聖證盟
上午	進表、關燈、入醮
下午	放水燈、普渡焰口、醮會謝壇

　　清和宮的五朝清醮，從農曆十月一日開始，由廟方的辦事人員至四村收取丁口錢，阿蓮區人口有三萬人，總戶數達四千多戶，其中繳交丁口錢參加建醮的有三千多戶，沒有參加的住戶多為信基督教家庭或是外來的人口，雖然這樣的比例顯示不少人自外於傳統祭儀網絡，但在當前各大城小鎮的祭儀活動中，已算極高的比例了。榮登醮局「名內」的信眾，從豎燈篙那一刻起就茹素直至醮局圓滿結束，前後十五天，一般信眾則從農曆十一月二十三日起，阿蓮四村全境「封山禁水」，齋戒五天，不准打獵、抓魚、不得開葷。近年一般寺廟建醮科儀，封山禁水的勒令照常公告，信眾也依醮局規定，自行齋戒。然而，走出家門，外面的餐廳、超市、攤販葷菜、肉食依舊琳瑯滿目，彷彿地方建醮這件大事並未發生，要找素食還得一番搜尋，連主持醮儀的道士團恐怕都未必完全茹素。

　　相形之下，阿蓮區清和宮建醮活動仍與鄉民的信仰生活緊密連結。阿蓮街上進入素食的世界，傳統市場、餐飲店看不到葷食，外來便利商店也盡量配合，在店門貼出「供應素食」的字樣，因為建醮委員會早已在廟裡與幾個路口張貼村內不得販食葷菜的公告，偶爾還有些攤商繼續供應葷食，不過就算有人敢賣，也不太有人敢買。有家羊肉麵攤在門戶上懸掛「清和宮」己丑年五朝清醮的彩布，門口還擺設香案，恭迎出巡的清和宮諸神，顯示店家是虔誠的信眾，但生意照做，或許如俗諺所謂：「顧佛祖也得顧腹肚」。

　　建醮期間的阿蓮區每天都有神駕與陣頭出來「溫庄」，表演內容包括宋江陣、獅陣、南管、車鼓、駕前鑼，表演者多屬婦孺與中老年人，服飾十分陳舊。不過，也容易感覺到這是各庄頭在庄人力的傾巢而出，沒有華麗的陣容，也沒有從外頭湧入的媒體與觀眾。名列醮局主普、主會、主醮、主壇與各斗燈首的信眾，身穿長袍馬褂，頭戴花翎，外表如電視劇裡的清朝官吏，他們隨著神駕巡境的隊伍，走在四村的

大小街道上，出巡「溫庄」的神駕，除了清和宮主祀神辛天君，還有「職務代理」徐元帥。徐元帥也與辛天君一樣，皆有專屬的神駕隊伍。除清和宮的神祇，附近的宮廟也來逗鬧熱，如宋江陣特別供奉的「關西夫子」、田都元帥與鸞堂薦善堂的文衡聖帝（關公）紛紛巡境亮相。薦善堂在這次的建醮中還擔任主普，責任重大，出巡的陣容人數也最多，包括南管、轎前鑼等陣頭。

四、《宿啟》的儀式空間與節目流程

臺灣的道教科儀雖因流派、區域而有不同，但科儀的目的性、空間意義與儀式結構，卻有共同性。道士、道士團的演法與其他行業（如戲班）相互搭配的情形，南北相同。戲班在寺廟前的戲臺演出，扮演「外壇」的功能與廟內「內壇」，同時進行科儀，內外壇節目的時間、空間都有規範。[14]

內壇作為醮儀最核心的宣演空間，管制極為嚴格，除了儀式演出的道眾、樂師以及參與建醮的醮官們，其餘閒雜人等一概被謝絕參觀，女性更被禁止進入，目的皆在維持醮事的順利進行，所反映的是農耕時代以男性為中心的祭祀傳統。[15]內壇佈置妥當之後，廟方在各出入口以木板、紅布加以封閉，並由男性工作人員全天值班「顧壇」，管制閒雜人等進出，並為需要進入者施灑化有符咒的淨水，透過層層管制與儀式規矩，建立內壇的神聖性。

清和宮的「內壇」，以廟內的拜殿佈置而成，在醮事開始前夕，先由道士團在殿內懸掛有各種道教神明的畫像掛圖，如三清、玉皇、紫

14 邱坤良，〈「中國劇場之儀式劇目」研究初稿〉，《民俗曲藝》，第39期，1986年1月，頁100-128。

15 建醮儀式一般並不開放外人（尤其女性）入內參觀，本次本人得以參加清和宮五朝建醮，係事先與建醮廟方、主持醮事道長說明來意，並配合醮事進行所需的規定如齋戒、禁穿皮鞋、禁配皮帶等皮革類才能進入，在進入內壇時更需穿著絲質的「對襟仔衫」（又稱臺灣衫、漢衫）。

微、天師、北帝等等，建構初步的內壇儀式空間，其他迎請來自私宅或鄰近宮廟的神明，在內壇三界桌後排坐「鑑醮」，香煙繚繞終日不斷。廟方工作人員也將信眾們認捐的一百八十一座斗燈，層層排放在拜殿內兩側的臨時木架上，斗中的油燈（斗燈）在醮事結束前不能熄滅。斗燈座下方的木架再以紅布包裝，這些雕刻華麗的斗燈座，內盛白米、鏡、劍、秤、尺、剪刀等物件，並在斗籤上記明認斗人的姓名、地址、生辰年月日等，俾能祈請認斗信眾元辰煥彩、延年益壽。斗燈的延續事關儀式功能，不過現今為安全起見，已不再使用油燈，改用紅色的燈泡，此次阿蓮建醮，便以小燈泡取代油燈，整個壇場在點亮斗燈後，紅光一片。

「迎真定性壇」的內壇空間佈置與方位座次圖如下：

　　儀式空間確立之後，大小科儀與祭祀活動在此進行，醮壇任何科儀進行時，皆有請師、請聖儀式，請師聖降臨保護壇場不被外界侵犯。靈寶派前場道士有高功、都講、副講、引班、侍香，以及負責雜事的其他道眾。高功頭戴道冠、身穿絳衣、腳穿厚底朝靴，都講、副講與其他道眾則戴道冠、穿道袍，腳穿黑色包仔鞋（平底鞋）。高功主持科儀中最核心的部分，包括法事安排、榜文、疏文之書寫，都講負責開曲、收曲，並與高功配合，控制道壇流程與節奏，副講則與都講對曲、幫腔，以及協助高功在演法時翻閱經書，引班負責引導道眾行進，並負責部分武場，在高功召四靈前，先行舞劍淨壇，侍香則負責祭儀相關物品之準備、擺設，並為眾醮官點香、收香。

　　《敕水禁壇》儀式開始前的準備工作相當繁複，主要是安排法器（道具），包括香爐、命魔面具、篙錢等，以及高功所用的天師劍、水盂、五雷號令等。盧俊龍「迎真定性壇」所演出的《敕水禁壇》，特別重視聲光效果與氣氛營造，除前述的道具，道士團在儀式進行前也會先與廟方溝通，以便適時控制場內的燈光，並準備螢光棒、煙火等，作為塑造命魔出場時燈光忽明忽暗、煙火大作的視覺效果，其所需道具列表於下：

道具	用途
朝板	高功手持朝板朝見玉帝、師尊，稟告今日醮事之緣由與科儀進行之時程。
奉旨	作為高功奉旨執行之身份表徵，同時也具有提示後場的作用。
水盂	銅製之盛水容器，象徵盛裝之水是可清淨道壇的甘露水，並由高功在五方結界時以噀水的方式潔淨壇場。
天師劍	高功持有張天師的寶劍，代表是以張天師身分執行醮儀。
五雷號令	高功所執的令旗，象徵以天師之身分發號司令。
命魔斗	呈裝生米的紅色水桶，內插有其他道眾供奉的香枝，外置簡單供品祭拜，象徵命魔所在的命魔斗。
命魔面具	命魔用牛皮製面具，面具上彩繪塗料。
篙錢	黃、白、粉色紙錢割製而成的長條紙摺，代表命魔的頭髮。

香爐	銅製香爐，代表命魔的法器之一。
紙扇	代表命魔的法器之一。
煙火	營造煙火的視覺效果，視演出空間而定。

　　目前臺灣南部的靈寶派道壇，對於《宿啟》儀式（敕水禁壇），通常安排在三朝醮的第二天晚間、《分燈捲簾》科儀之後，若是五朝以上的齋醮則安排在第二或第三天舉行。清和宮五朝建醮在第三天晚上（農曆己丑年11月25日、國曆2010年1月10日）的《宿啟》節目，全名為《靈寶祈安清醮宿啟科儀》，意指宿朝啟請師聖之意。當晚的《宿啟》在眾人用餐過後的晚間七點半左右開始，例先由後場樂師於內壇「鬧廳」，一方面暖場增添熱鬧氣氛，再方面通知眾人後續儀式即將進行。靈寶派「鬧廳」的後場音樂，在臺南、高雄、屏東等地略有不同，[16]經常是南管、潮調、北管並陳，一般「鬧廳」則多演奏熱鬧的北管曲牌，如【普天樂】、【二凡】、《三仙》等曲牌、扮仙，之後休息片刻，便開始進行啟請師聖等儀式。

　　在「鬧廳」方面，各道壇演奏內容不一，「鬧」的時間也不固定，短約十五分鐘，長則約一個半小時。臺南著名道長陳榮盛的「鬧廳」，表演空間與其他道壇有些不同，是將原置於面對內壇旁側的鑼鼓樂器，移至中央，正對三清壇，樂師們也以鼓佬為中心圍坐作場，如同民間北管子弟團的擺場坐法。陳榮盛「鬧廳」時多由本人司鼓，另外加上年輕樂師三人，演奏揚琴、秦琴、二胡、嗩吶等樂器，內容以北管曲牌與俗稱「過場」的絃譜為主，有時則連打帶唱，演唱掛詞牌子或直接唱唸工尺譜，表演時間大約一小時。

　　盧俊龍「迎真定性壇」鬧廳時，通常是嗩吶二人，鼓佬與司鐃鈸者各一人，不另增加揚琴、秦琴，鼓佬與樂師則維持一般方式坐於兩

16 許瑞坤，〈從科儀音樂看臺灣南部道士的派別〉，《音樂研究學報》第8期，臺北：國立臺灣師範大學音樂研究所，2000年，頁206-207。

側，並不變更座位，演奏內容亦以北管曲牌為主，例如【二凡】、【番竹馬】、【普天樂】，時間約十五分鐘。盧俊龍道壇的後場編制，在樂器方面並不多，以北管嗩吶曲牌為主，陣容相較陳榮盛道壇的編制來得簡單。盧俊龍與陳榮盛道壇關於「鬧聽」的差異，應與臺南、高雄、屏東一帶的道士訓練方式有關，臺南訓練道士通常是由後場開始學習，因此對於樂器演奏相當在行，而高屏一帶的道士，後場部分則屬道士興趣或基於需要，經由個人的觀摩、學習，然後具後場能力。

結束「鬧聽」節目之後，進入《宿啟》科儀。《宿啟》科儀，據唐代道士杜光庭所編《金籙齋啟壇儀》中〈宿啟儀〉一節，有詳列宿啟行儀時的法事流程大概：

> ……次三皈依頌。次華夏讚。次請三師讚。次旋行至地戶禁壇。次入戶咒。次升中壇天門。次上五方香（晝東、夜北）。次上御案香。次上香密咒。次上本位香。次各禮師存念如法（存思如靈寶儀）。次鳴法鼓二十四通。次發爐。各稱法位。[17]

從〈宿啟儀〉中可看出，其流程由三皈依、三請師、禁壇、發爐、各稱法位等步驟組成，而盧俊龍宣演的〈宿啟儀〉，則是先進行啟請師聖，之後由「禮香」開始，連接「結四願」、「請高功」、「啟師聖」，等於完成「啟請師聖」的準備工作，才進入「敕水禁壇」的核心科儀。

一般道教科儀中的「禮香」，多由高功在三清壇前舉行，《宿啟》科儀則需由高功先至三界壇的師聖尊前祈請，再許下宏願「結四願」，為《宿啟》科儀正式揭開序幕。「結四願」的四願主要內容分別為：一願大道興行經法流演、二願天下太平陰陽順序、三願聖壽無疆齊明三景、四願醮官獲福合境男女平安等，四個願望從大道興行、天下太

17 〔唐〕杜光庭，〈宿啟儀〉，《金籙齋啟壇儀》一卷，收於《道藏》第9冊，頁68-69。

平的崇高境界，一直到聖壽無疆、男女平安的人間祈福，層次分明，表達出道教濟人度世的宗教觀。此處高功的「結四願」，可溯源至宋代蔣叔輿所編《無上黃籙大齋立成儀》[18]的「四結願文」，發願內容皆為發願家多孝悌、國富才賢、天下太平等願望：

《無上黃籙大齋立成儀》	靈寶派盧俊龍「結四願」
願大道興行，經法流演； 願聖化無疆，明齊三景； 願師尊父母，亡者生天，見存安樂； 願一切含生，免離諸苦，同會無為。	一願大道興行，經法流演； 二願天下太平，陰陽順序； 三願聖壽無疆，齊明三景； 四願醮官獲福，合境男女平安。

　　高功「結四願」之後，接續是「請高功」，主要係由都講禮請高功陞壇演法、主盟法事。從盧俊龍所持科儀本的內容來看，都講屢次禮請高功陞壇演法，高功因「揣才匪稱、受請難當」，一再謙辭，不敢即刻答應陞壇，直到都講禮請再三，高功才答應陞壇宣演道法，表現出面對醮儀的戒慎恐懼與尊師重道，同時也反映道教科儀的封建性。

　　都講「請高功」完成之後，再由高功「啟師聖」，禮請師聖駕臨壇場，目的在向師聖說明弟子即將做法，並恭請協助。「啟師聖」之後，由都講唱誦【師號】，並於此時交班回壇，在三清壇前繼續後續科儀。道士團返回三清壇後，高功便準備晉見三清，說明朝闕的目的，而三清幕前的幕簾也於此時由其他道士捲起，象徵高功晉見三清，並且把旨意上達天聽，《宿啟》科儀至此，大致準備周全，而後便可展開《敕水禁壇》。

　　高功在師聖、神祇「護身」下，以淨水敕五方、法器、潔淨壇場。《敕水禁壇》科儀內容可分為〈敕水淨壇〉與〈結界禁壇〉兩大部分，〈敕水淨壇〉亦稱〈祝水淨壇〉，高功噀水五方，將壇場內的不潔之

18 〔宋〕蔣叔輿編，《無上黃籙大齋立成儀》，收於《道藏》第 9 冊，頁 588。

物驅除，其儀式可再分為祝水與淨壇兩部分，皆為〈結界禁壇〉預作
準備。自古「醮科之首，冠以敕水，是欲蕩穢也」，[19]可見「敕水」灑
淨當為醮科之首。〈結界禁壇〉則可再分噀水結界、收伏命魔兩部分，
前者是藉由高功的法力五方結界，強化壇場的神聖性，斷絕一切外界
穢物，並使之純淨，後者則不啻是一齣由道士扮演的儀式劇。祝水淨
壇首先宣演〈祝水白〉，象徵平凡之水已成「五龍真炁」以及「九鳳
祥光」的聖水，具有壇場潔淨、萬穢俱消的功能。淨壇的宣演包括前、
後兩段，前段由引班道士持劍出場，將非凡之水以噀水的方式清淨壇
場。引班道士淨壇之後，高功再於五方（東西南北中）淨壇，並依八
卦方位的依序敕劍令，以便這些法器能在〈結界禁壇〉科儀中使用。

　　高功宣演禁壇結界科儀，將儀式空間再次神聖化，並藉由整段「加
強禮儀」的過程，使外界不淨之物無法越界。靈寶派高功宣演五方結
界科儀之後，其他道眾便以唱唸方式恭請五方神靈降臨壇場，高功則
以倒持天師劍的方式，依「命魔斗」順序步行壇場，象徵「反派」腳
色命魔即將出場。

　　高功「命魔斗」是唱詞、一步一句請命魔出場的方位進行圖，其
宣演方式是隨演唱內容的方位所及，高功踏步到位，待環繞壇場一圈
後搭配燈光明滅效果，準備「大戰」命魔。高功的「命魔斗」，其內
文及八卦方位如下：

　　　　吾是洞中太乙君，頂戴三臺步四靈，手執寶劍震上位，不許內外
　　　　騰妖氛，地戶巽宮須結界，須臾巡離直至坤，禹步兌宮至乾亥，
　　　　遙望天門謁帝君，坎子直從頂上過，經就艮宮封鬼門，若有不順
　　　　神咒者，攝來劍下化微塵。[20]

19 〔宋〕白玉蟾，《海瓊白真人語錄》卷2〈鶴林法語〉，收於《道藏》第33冊，頁122。
20 參見盧俊龍《命魔斗》手抄本。

　　高功步完「命魔斗」之後下場，緊接由「芋仔硬」道士將事前準備的煙火於壇場內施放，烘托出命魔即將出場的詭譎氣氛。道長噀水科儀完成之後，壇內的燈光全數關閉，並點燃煙火，整個壇場顯得璀璨奪目，此時由道士扮演的命魔從煙火之中突然跳出，手持寶扇、頭戴面具、篙錢，打著赤腳，時而低聲沉吟、時而淒厲吼叫，命魔的造型與裝扮，與在場的道士及醮官們所穿整潔的絳衣、朝服相比，顯得格格不入。

　　靈寶派《敕水禁壇》科儀時間總長約一個半小時，命魔出場的時間只有十多分鐘，通常是由身手靈活的年輕道士扮演。演命魔者除需了解情節安排與氣氛掌握，更需與主持道長配合套招，一旦雙方默契不足，道長手持鋒利天師劍，容易失手。

五、《敕水禁壇》的道壇呈現

　　靈寶派的《敕水禁壇》是依據《靈寶祈安清醮金籙宿啟玄科》進行，科儀文等於劇本，神聖道場成為舞臺空間，高功道士與其他道眾依科儀內文吟唸或唱曲，表情與舞蹈動作配合科儀文內容。對現場觀眾（醮官）而言，命魔不只是科儀的一部分，亦是帶有娛樂效果的戲劇表演，增加觀眾對齋醮科儀的瞭解，其中出現的戲劇唱唸與程式性表演，正是道士與觀眾共同的生活經驗與對戲劇的認知。

　　〈收伏命魔〉中，高功的身段動作簡單，反而是引班道士在敕水、敕劍片段，以較快的節奏進行耍劍花、纏頭裹腦、旋腿轉身、跳跨撲打，配合弓箭步、畫符、噀水系列動作，頗具表演性，且在交劍給高功時，有一個近似戲曲虎跳（或搶背）的翻跳出場動作，炒熱了命魔科儀的緊張氣氛。

　　以下再就盧俊龍的《敕水禁壇》科儀的科儀本內容以及道士的身

體動作、後場音樂處理列成對照表：

旨意	科儀文	前場動作與後場音樂
禮香	（高功）道寶貴珠玉。 （都講）神惟在志誠。 （高功）自然通大道。 （都講）紫氖達幽冥。	高功持朝板出場，至於三界桌前，其他六位道士圍著三界桌站立；高功侍香拜三界、天師、北帝，與都講互念科儀文。
結四願	（都講）一願… （高功）大道興行經法流演。 （都講）志心稽首無上道寶。 （都講）二願… （高功）天下太平陰陽順序。 （都講）志心稽首太上經寶。 （都講）三願… （高功）聖壽無疆齊明三景。 （都講）志心稽首玄上師寶。 （都講）四願… （高功）醮官獲福合境男女平安。 （都講）志心稽首十方得道，一切神仙聖眾。	高功與都講互唸科儀文，表達高功祈求大道興行、天下太平、盛壽無疆、合境平安的四個願望。 高功上前雙膝跪地拜三拜並朝三界作揖，配合科儀內容重覆動作四次。高功唸完科儀文後，作揖，抬左手左轉向南繞與都講錯位。都講禮香，向後撥道袍，雙膝跪地三拜。高功立於科儀桌側，道眾立於兩旁，向三界、天師、北帝作揖禮拜。
請師聖	（都講）金籙大醮，紫清秘範，功高萬法，澤被十方，伏請師尊，陞壇演法。 （高功）元始寶珠，老君玉局，開天演教，說法度人，指悟群品，闡揚正教，揣才匪稱，受請難當。 （都講）道法森嚴，天恩愽愽，豈獨一心之悃，願仰為四輩之傾瞻，異體天恩，俯從人欲，俾陞壇而藏事，實師寶以垂慈。	都講立於三界桌前，恭請高功陞壇演法請師、請聖，高功再三推辭，最後才答應「科有彝章，吾當宣演」。

	（高功）道曰增輝，真風廣布，代天行化，必屬濟人，自愧凡庸，敢當大請。 （都講）隱隱仙宗，巍巍大範，非真人莫知其奧，惟上士可以勤行，伏請師尊，主盟大醮，下情無任懇禱之至。 （高功）真心易昧，至道難知，非假法門，無由開化，既承大請，敢廢宣演，科有彝章，吾當宣演。	
	（都講）宿啟嚴備，請師陞壇，金真演教天尊。 宿啟嚴備，請聖陞壇，金闕化身天尊。	都講跪下與道眾一同向金真演教天尊、金闕化身天尊拜三拜，並齊喊名號三次。唸畢後都講起身，高功走回科儀桌前，並朝三界禮拜。
回壇	（都講）唱【諷師號】（道眾隨唱）： 泰玄上相大法天師， 降生魁斗之中， 身受大羅之上， 教法流傳於正乙。	都講持鈔繞行壇場並唱【諷師號】，其餘道眾分別從三界桌兩側向內壇方向繞進，都講於隊伍之前，高功居後，二人均走東南側。道眾分別從科儀桌兩側出場，兩兩相對，交錯時道眾雙手翻袖頓足，以雙入水方式入壇，最後圍科儀桌站立，高功至於在中位面向科儀桌作揖。
	（都講）敲枋。 （副講）擂鼓。 （引班）振金。 （侍香）鳴金鐘九聲。 （都講）敲玉磬六聲。 （都講）拍金鞭三聲。 （都講）低聲，肅靜。	後場通鼓擂鼓（鼓邊掄奏）。 後場通鼓擂鼓（鼓邊掄奏）。 後場小鑼（南鑼）急催。 侍香道士敲銅鑼九聲。 副講道士敲鉢六聲。 都講拍奉旨代替執金鞭聲響。 眾人雙手翻袖向左右相互合十拱手拜，此時醮官侍香向三清三拜。高功下場，道眾收取醮官們的香插回內壇。道眾率領眾醮官作揖並下跪三拜，如此動作重覆三次，之後道士們再分香給眾醮官。

高功陞壇	（都講） 宿啟序立，高功道眾陞壇，各三禮。 	都講立於科儀桌前向後撥道袍跪下，眾醮官跪下，都講吟唱「各三禮」請高功陞壇。高功持朝板出場，都講起身讓位，高功再步行至科儀桌前。高功平舉朝板於額前逆時鐘繞圈，原地轉圈後，道眾人向左右相互合十拱手作揖，雙腳交叉頓足，頓足時口喊「稽」聲。作揖動作重複三次之後，高功退後再向三清作揖。
	（侍香、引班道士） 平身、退班、插笏、整冠、整衣、執笏、柔笏、再揉笏、恪恭進朝、三演三舞蹈。 請高功初跪，一叩首、二叩首、三叩首。 再跪，四叩首、五叩首、六叩首。 三跪，七叩首、八叩首、九叩首。 禮畢，捲簾。	侍香、引班道士分別於金闕竹簾前兩側站立，兩人輪流唱班。高功依所唱內容行三跪九叩大禮。 高功跪於科儀桌前，起身退後作揖。 高功退至北方，作拿笏、整冠、整衣、執笏、右手、左手、右手依序向內翻袖擦笏，高功繞半圈回科儀桌，雙腳交叉頓足作揖。 侍香道士遞香，高功持香作揖，侍香道士協助將香插回香爐。高功跪於科儀桌前拜三拜，起身後作揖。 侍香、引班道士將金闕前竹簾捲起。
	（都講起、副講唱）道德無為靜，真香妙洞然。 （侍香、引班唱）氤氳通法界，迤邐達高天。 （都講起、副講唱）瑞散三清境祥含九炁煙。 （侍香、引班唱）金童并玉女，傳奏高真前。	高功左手持朝板左回身、右回身向北拱手，向南拱手，向三清拱手作揖，向北拱手頓足，向三清拱手作揖。

祝水	（都講） 竊以，運判三才乃上清而下濁，水性一炁能洒穢以時氛，上來欲建壇場須憑洒淨。（介） 茲水也，含五龍之真炁，放九鳳之祥光一洒而萬穢俱消，再洒而千妖殄滅，是以塵埃穢濁，肅清天地之中，伏尸故炁，赴魁罡之下，謹按太上靈寶天尊說中山蕩穢神咒，道眾運心謹當諷誦。（介）	高功立於科儀桌前，其他道士列在兩側，由都講宣演「祝水白」。 「介」為道士稱為「二甲三」或「一鎚鑼」的鑼鼓點，但該壇後場樂師與北管音樂常用的鑼鼓介不同，節拍較北管鑼鼓短。 之後由引班道士帶出淨壇。
	（道眾齊唱）【淨天地神咒】 天地自然，穢氣氛散， 洞中玄虛，晃郎太玄， 八方為神，使我自然， 靈寶符命，普告九天， 乾羅達哪，洞罡太玄， 斬妖縛邪，殺鬼萬千， 中山神咒，元始玉文， 吾誦一遍，卻鬼延年， 按行五嶽，八海知聞， 魔王束首，侍衛我軒， 凶穢消蕩，道氣長存， 命魔攝穢天尊。	所有道士順時鐘運壇（繞壇）至內壇後再出場。道眾排序與手持法器如下：引班持天師劍和水盂、「芋仔硬」道士持五爪（五塊木板）、都講持鈔（鐃鈸）、高功持奏板、副講持帝鍾、侍香持響盞、另名「芋仔硬」道士則持雙鐘居隊伍之後。 高功回到中間自轉一圈半從北邊下場，其他道士回科儀桌後各自下場。
淨壇	（淨壇時無科儀文，僅由引班道士持劍出場淨壇） 	引班道士立於北面向南，右手持劍於腰際、右手持水盂、抬左腳、嗾水出場，於壇場中舞劍花淨壇。引班道士耍劍花，右手持劍纏頭裹腦順勢左轉，含水畫劍符、耍劍花，跨右腿轉身、抬左腳作嗾水動作。重覆以上整套動作，再向西、北、三清等方位作嗾水動作。 引班道士以同樣動向三界前進，含水畫劍符、右腿跳跨轉身、左腳弓箭步上前，右手持劍向三界連續嗾水三次，再以單跪姿將天師劍及水盂至於背後，交予高功出場。

出高功	（高功出場）	高功接手引班道士的天師劍與水盂後大喝一聲，引班道士隨即翻跳出場後下場。高功則重複之前引班道士所作的淨壇動作，含水、舞劍花、畫劍符、噀水等等。並依次向東、南、西、北、三清、三界各作噀水動作。
	（高功）吾此水不是非凡水， 五龍吐出真炁水， 此劍不是非凡劍， 天師賜我斬妖精，百煉堅剛， 七星挾房，步攝北斗，跨踞魁罡， 天乙感水，週流四方，清無過水， 濁無穢觸，在天為雨露， 在地為泉源，春泮冬凝， 坎流艮正， 急急如律令謹勅。（介） 江河淮濟非凡水，五龍吐出淨天地，大帝服之千萬年， 吾今將來洒厭穢，十方肅靜天尊， 天蓬天蓬，持劍當空，上承帝勅， 有大神通，為吾此醮筵，供養花菓車輿鐵馬疏狀之中，勿令邪炁穢觸，雲霧茫茫，依科消奏，上通玉皇，延生度世，却邪不詳， 十方肅靜天尊，水解東方青穢草木腥羶，水解南方赤穢炭火流煙，水解西方白穢流金刀兵，水解北方黑穢污水沉泥，水解中央黃穢土石埋名，天地之穢，陰陽交精，日月之穢，薄飴晦明，鬼神之穢，惡死厭生，吾今洒水，蕩滌萬雪，神水一滴，咸皆肅靜，天地開泰，日月朗明，青龍在左，白虎在右，朱雀前導，玄武擁後，雷公電母，	高功立於科儀桌前，右手持劍指三清，以天師劍拍打科儀桌，暗示後場科儀段落，之後吟唸科儀文。 道士遞水盂給高功，高功左手拿手盂，右手持天師劍，並以劍尖在水盂內浸濕，向各方位書劍符、噀水、淨壇。

風伯雨師，浮雲使者，十二溪津，為吾蕩散，普告東西南北四維上下，東西南北人行之中道場之內，今諸耳目手足厭穢，先請靈寶法水蕩滌萬靈，天厭還天，地厭還地，人厭長生，鬼厭消滅，天上三十六大厭，地下七十二小厭，各歸本位，若不去者，押赴西方太白真雪童子，金刀斬攝名慧洞清上太玄言，十方肅靜天尊，身中稟元炁，頂上靈光志，六甲持真人，六丁從官吏，邪魔不敢干	
	後場樂師配合高功唸文，適時加入鑼鼓。
魍魎皆迴避，上善智慧水洗蕩身中穢，清淨入無為洞真無量壽，急急如律令，請醮官下跪以吾受勅，醮官醮官，身中五體真官，五臟六腑，七政九宮，十二神室肌膚血脈，九竅百關，一千二百形影，一萬二千精光，左三魂右七魄，三部八影二十四神，吾是	
	由引班道士手持科文，供高功誦唸。
太上之子元皇之孫，頂帶三台，足攝魁罡，左跨青龍，右踞白虎，一身清淨，萬邪不干，身不受邪，心不受病，膽不受怕，肝不受怖，胃不受穢，一身清淨萬邪不干，我有長生神咒助汝為靈，天靈即靈願保長生，太玄之乙守其真形，五臟神君各保安寧，長生保命天尊，普告此間土地神咒最靈，升天達地出幽入冥，為吾關奏不得久停，有功之日名書上清，昭彰感應天尊，請醮官起居，吾今結界至於東，旺甲乙應蒼龍，歲星乘木德破穢，召青童，青雲靄靄，飛滿長空，旌旗列隊伍，光映扶桑宮，罡斗移步躡震位，寅郊鬼路不能通，謹請東方青帝青龍君，今從官侍衛等，乘東方木德歲君之真炁，浮空而來，降臨壇所，	高功持劍唸科文。

為吾行雲佈氣搜捕邪精，驅除鬼祟有罪無赦，吾自東方結界至于東南隅，無動無作，急急如東方九炁天君律令勑，（眾和：青龍始老天尊）吾今結界至於南，丙丁火熒域間，芒角森龍鳳殺鬼都酆都山，霞火並烈，風雲往返，罡斗移步急，邪魔心膽寒，六丁仗劍駕火輪，鎮守不離巳午間，謹請南方赤帝赤龍君，今從官侍衛等，乘南方火德熒域之真炁，浮空而來，降臨壇所，為吾行符佈氣搜捕邪精，熒燒鬼祟有罪無赦，吾自南方結界至于西南隅，無動無作，急急如東方三炁天君律令勑，（眾和：丹雪真老天尊）吾今結界至於西，白虎旺金星輝太白凌，素漢騰霜耀紫微，亭亭扶端彩，大丈闡威靈，白帝當擁護，殺氣冠紅霓，傾到天河洗金甲，駐剳庚申不動移，謹請西方白帝白龍君，今從官侍衛等，乘西方金德太白之真炁，浮空而來，降臨壇所，收斬鬼祟有罪無赦，吾自西方結界至于西北隅結界，無動無作，急急如西方七炁天君律令勑，（眾和：皓靈黃老天尊）吾今結界至於北方玄武位，龜蛇逐妙哉五炁，佩受殺鬼戮黑炁飛騰，光輝整肅豎起玄天皂纛旗，掃蕩北方壬水陸，謹請北方黑帝黑龍君，今從官侍衛等，乘北方水德星君之真炁，浮空而來降臨壇所，漂洞鬼祟有罪無赦，吾自北方結界至于東北隅結界，無動無作，急急如北方五炁天君律令勑，（眾和：五雪玄老天尊）吾今結界至於中，分法水洒四方，高空扶戊己，邪魅入地藏，黃道

高功持劍唸科文，眾和部分由其餘道士幫腔，後場樂師於高功誦唸時適時加入鑼鼓。

	大將鎮守我房中，山中有神咒，一誦天地光，凶穢肅清無障碍，諸司兵馬赴壇場，謹請中央黃帝黃龍君，今從官侍衛等，乘中央土德鎮星之真炁，浮空而來降臨壇所，埋藏鬼祟有罪無赦，吾自中央結界至于上方結界，吾自上央結界至于下方結界，下方結界至于醮壇，左右一切鬼祟無動無作，急急如中央一炁天君律令勒，（眾和：元雪元老天尊）	唸畢，高功收劍，拿水盂。
禁壇	（高功請五方）謹請東方（南、西、北、中），青帝（赤、白、黑、黃）青龍君從今符吏各各持符仗劍布降真氣入吾水中助今解厭穢。	高功右手倒持天師劍，左手持水盂托劍，上步至科儀桌，抬左腳邁步左轉，向西北繞半圈，再左轉向東南繞半圈，右轉，走回東，向中走，左轉向東作揖，此時燈光不停閃爍。高功上步左轉至北，左轉向南作揖，抬左腳向南走，左轉向北作揖，原地轉身向西走，左轉退後，向西作揖，轉身退後至南向西作揖，向西走反圓場至東，向北走正圓場至中，轉身向北作揖，抬腳向北走正圓場至北，退後轉身向西北，轉身向北走正圓場至北，退後左轉二圈，向三清作揖，上步至科儀桌前，退後左轉二圈，朝北拱手退後並朝三清作揖，上步向北繞圈，至東左轉向西上步，至中轉身向東作揖，向科儀桌上步走正圓場，回中間原地轉身，向東作揖抬右腳，上步至東，原地左轉二圈，向南作揖上步至南，原地轉圈，原地轉圈，向西作揖，原地轉圈，向西作揖，抬右腳上步至西，原地左轉二圈，向北作揖，原地轉圈，向北作揖，原地轉圈，最後向北作揖下場。
	（高功踩「命魔斗」）吾今結界已週完，再向皇壇遶一轉，吾是洞中太乙君，頂戴三台步四靈，手執寶劍震上位，不許內外騰妖氛，地戶巽宮須結界，須臾巡離直至坤，禹步兌宮至乾亥，逕望天門謁帝君，坎子直從頂上過，經就艮宮封鬼門，若有不順神咒者，攝來劍下化微塵。	

出命魔	（出命魔時無科儀文，僅有命魔與高功出場） 	高功下場之後，「芋仔硬」道士準備在科儀桌左邊施放煙火。此時燈光閃爍，後場武場演奏「亂介」、「空牌」、「三不和」等鑼鼓清奏。 命魔從煙火施放處縱身跳出，衝至壇場中間，右手持扇、左手侍香爐、身穿虎紋無袖上衣、長褲、打赤腳。首先向北邁右腳、收左腳成虛步、右手持扇於腰際、左手侍香爐平舉，抬左腳邁步右手搖扇向西上步，至三界轉身，向三清前進，立於科儀桌前，撇大步退後，抬右腳向南上步，抬左腳右手持扇高舉，邁大步至科儀桌左轉，抬左腳向東邁步，立於東、右手持扇平舉胸前抖動作張望狀，抬右腳向北邁步，抬左腳向三界趨步，跨右腳轉身，左腳向三清踏弓箭步，身體平仆向左、向右各畫半圓，上身壓向左腳，臉望向三界，右手搖扇繞頭一圈，起身抬左腳向左（三清）劃開弓箭步，收扇後立扇亮相。 右手帶起身，抬左腳，開扇後向東趨步，右手纏頭裹腦跨右腳轉身，右腳向西北踏弓箭步，雙手由右下向左上甩，右手由左上向右下平舉抖扇，右手向右後翻扇，雙腳跪地，右手持扇於左耳際亮相。右手持扇揮舞，身體隨手擺動，此時後場幫腔發出怒吼聲，命魔將香爐置於地面，左手護胸，雙膝曲跪，身體仆倒在地，搖頭作吸取狀，後起身再度作吸取狀，重覆數次之後拿起香爐起身。抬左腳向西邁步，左轉向南邁步，左轉向東邁步，一手侍香爐、一手搖扇由東下場。

出高功	（出高功時無科儀文，僅有命魔與高功出場） 	一陣嘶吼聲，命魔二度由東衝上場，右手持扇於頭頂劃大雲手，原地跨跳馬步轉身，抬左腳衝向東方。高功從東對衝上場，命魔於東向左向右跨跳，雙方作左斬右斬對戰。高功持劍掃命魔腿，命魔跳過，高功至東持劍揮舞，命魔向左向右跨跳；二人三度對衝，高功以劍掃命魔腿，命魔跳過，從東下場，高功追至東，作揮舞畫符狀，退後至西，抬左腳，持劍高舉轉身，舞劍，向南邁步前進，至東左轉回西，右腳單腳跳步向東，右手指東追命魔下場。
收命魔		道士在科儀桌右邊施放煙火，命魔二度上場，重覆前次動作，只是方位向北，而後，高功從北上場，與命魔搏鬥，如同前段。 道士再度施放煙火，命魔三度由東上場，身段較前二段顯得踉蹌、筋疲力盡，並不斷以右手之扇，煽動左手香爐的火焰。命魔與高功二人撕殺，動作如前，但增加火花效果，高功雙翻袖以劍掃命魔腿。命魔跳過，卻被高功逮住，轉圈從東甩下場，高功也追下，並將命魔象徵性地收置於命魔斗內。
過爐		高功收伏命魔之後，走壇道士在三界方向置一香爐，都講吟唱經文，眾道士由東出場，領眾醮官跨越香爐，象徵潔淨、淨身之意。由東下場繞進內壇，再從北出場，繞至三界桌，回程跨香爐，再重覆繞行一圈，回程並把香交給侍香道士。
	（都講唸《五方降真氣》） 五方降真炁，萬福自來迎， 長生超八難，皆由奉七星， 生生身自在，世世保心清， 善似光中影，應如谷裏聲， 三元神共護，萬呈眼光明， 無災亦無障，永保道心寧。	都講吟唱《五方降真氣》經文，道眾並以八字型「交班」方式在道場行進運壇。眾道士圍科儀桌站，高功由北持朝板出場跪於科儀桌前，此時已改由其他道長擔任高功，之後都講吟唱經文作揖二次，並以朝板敲擊銅鑼後起身。

按人各恭信宿啟行道奉請，元天師真君降臨壇所，三師真君降臨壇所。雲馭已降。 （副講）鶴駕來臨。 （引班）宿啟功完。 （侍香）虔當奉送。	持手爐於胸前畫圈，向北、向東拱手重覆三次，向北走半圈，向東拱手，向南走半圈，向北拱手，向北走對角，左手在胸前比劃，左手走回科儀桌前原地轉圈。高功雙手張開走圓場，手隨意揮動，向北走半圈，向東拱手，左手領向北走正圓場，面向北左手招文，在香爐上迴繞，抬左腳向前邁步，作釋放狀，並依北、東、南、西、三清順序，重覆以上動作。
（高功念《密咒》） 呼而鳴，吸而寂，此而用，此而畢，太上急急如律令。 （高功念《衛靈咒》） 道由心學，心假相傳，手執玉爐，心存九天，真靈下盻，仙　臨軒，容臣所啟，咸賜如言，各禮師存念如法，願師得助，我等飛仙，醮主獲福，合境平安，太上生炁，急急如律令，五星列照，煥明五方，水星却災，木德致昌，焚滅消禍，太白辟兵，鎮星四處，家國利亨，名刊玉簡，字籙帝房，乘　散景，飛騰太空，出入冥無，遊宴十方，五雲浮盖，招神攝風，役使萬靈，上衛仙翁，鳴法二十四通。 （高功念《功本命訣》）	高功立於科儀桌前，吟唱經文，其餘道士各持如木魚、鑼、磬等打擊樂器協助演奏。高功持朝板吟唱經文跪下，起身後鳴法鼓二十四通，並向三清跪下作揖後起身。
（高功續念《宿啟科儀》後段） 無上三天玄元始三炁太上老君，當令召出臣等身中三五功曹，左右香官使者，捧香驛龍騎吏當令侍香，金童傳言玉女散花，五帝直符直日香官使者，各三十六人出，出者嚴裝速上關，啟此間土地里域真官正神，臣今正爾燒香	此段高功改由董來長道長接續，並於科儀桌前跪下續念後段科儀。

宿啟陞壇行道，謹奏為入意（高功唸疏文）其茲誠悃具載意文，願德太上十方正真生炁下降，流入臣等身中，向來所啟之誠，速達逕詣至真無極大道，三清上聖昊天，金闕玉皇大天尊，玄穹高上帝玉陛下，九天應元雷聲普化天尊道前，三界萬靈四府兩班列聖人聖前，謹稱法位具職位，謹當誠上啟，功啟九御都請聖位，至伏此真香，普同供養，臣等伏聞，一炁凝清渾淪未判，兩儀賦象，清濁爰分，道既列于真靈，範總圍于造化凡伸懇禱必獲感通，以今宿啟玄壇宣演齋法，奉為金籙醮主夙露悃忱虔招清侶禳災謝過，請福祈恩切慮醮主前生今世寧無過悟之愆，三業六根一是縈纏之咎敬陳懺悔祈賜赦宥高真敷佑列聖乘麻鑒茲悔艾之忱，開臣自新之路，永與道合所啟，感通上御至真無極大道，按人各恭信，日從東起 夜從北起入大禮請高功以從北方入禮如法。（都講）志心皈命禮北方，無極大道太上靈寶延生天尊（高功）五炁天中北方神仙諸靈官（道眾）一切信禮，東北方梵炁天中，按人各恭信，志心皈命禮，東青、西素、南丹、北冥、中黃四維上下十方眾聖禮經如法。（都講）禮足各長跪，高功焚香虔誠懺悔，臣法眾等志心皈身皈神皈命，三清三境金容玉相之尊，十極十華藥闕琳宮之聖，合筵真宰一切威靈，恭望道慈同乘巨澤普降洪恩，臣聞混元設教常清淨以為宗，穹極享誠匪齋功而莫格，將感通於上聖 先蕩滌於纖瑕，	高功跪於桌前唸疏文 高功跪於桌前續念科儀文，並由都講與其他道眾幫腔。

尊奉典彝 許容懺悔，以今醮主自身與合境，合家長幼人等自從前世乃至今生，或身三口四三業六根，諸誤犯無量無邊，咸祈消除並乞赦宥伏願十方上聖同乘昭鑒之功，三洞神仙共賜長生之福，禍沉九地福起十方，臣等志心稽首禮謝無上正真三寶，眾道官息禮笏 整冠 整衣執禮笏，眾道官與儀行道至三清宮殿前，三進朝三演三舞踏，朝歌大道洞玄虛有念無不契，煉質登真仙 遂成金剛體，超度三界難地獄五苦鮮，悉皈太上經靜念稽首禮。 （高功）萬歲萬歲萬萬歲。	高功放朝板、整衣冠，拾朝板，作左向右拱手，高功及所有道士跪下。
（道眾唱【金字經】） 三月三日玄帝生，四十二年早修行，武當山白日登天庭，鎮北方道果早完成善好緣。 （高功、都講、副講輪流吟唱經文）臣等奏啟玉京上聖金闕高真圓穹帝座星君，厚地洞天海嶽三界官屬一切威靈，已沐降鑒之思悉副皈依之懇請登寶座，醮主上香献茶，異品鍾靈秀，散花琳，天香菲翠吧，滿醮筵恭望三清上聖十極高真醮筵真宰一切威靈前供養，按各人恭信。志心稽首朝謝三十六部尊經、禮謝太上無極大道、拜謝玄中紫洞宗師 重稱法位 具職位謹當誠上謝三清上聖十極高真醮筵真宰一切威靈，伏此真香普同供養，謹當誠上謝三清上聖十極高真醮筵真宰一切威靈伏此真香普同供養，臣聞圓穹炳炳 萬岳儲精宣疏意，按如疏文理宣敷奏，謹依齋法宿啟醮筵，上為奏告于諸天，下則関聞	道眾唱【金字經】相互交班運壇。副講吟唱經文，高功及所有道士從北下場，向內壇繞一圈，回到原位，高功左手翻袖，右手持朝笏向三清拱手作揖；從東下場，向內壇繞一圈，回到原位，高功、副講輪流吟唱經文，高功跪下，高功持手爐於胸前劃圈。

於九地演瓊基之妙範，宣紫極之靈文披露悃忱，首陳懲咎，伏願高真降壇鑒列聖乘痳赦罪宥懲流恩錫福，南極註長生之字，東華紀積善之名，合境合家長幼同沾利樂謹，請天仙兵馬，地仙兵馬諸仙兵馬一合下降，翊衛壇場所冀魔障，不生精忱，上達高真降格善果，周圓次冀，先亡遠逝俱獲逍遙，苦爽窮魂悉蒙　脫然則上明天尊大慈之澤下副臣等皈命之誠，謹啟以聞臣等一念一心慕道，二念二景常明，三念三師開泰，四念四序和平，五念五行不忒，六念六律齊并，七念七星朗照，八念八節常亨，九念九州安泰，十念大道興行，興行妙道天尊存神復爐功默，內有所向，外有所名，內外了然，則無朕象靜以思之，急有顯赫急急香官使者，左右龍虎君，侍香諸靈官當令，臣等宿啟陞壇行道之所，自然生金液丹碧芝英，百靈眾真交會在此，洞案香火爐前，伏願醮主，舉家受福境合家蒙恩，願得太上十方仙童玉女接持，蘭烟傳臣向來所啟之誠，速達逕詣至真無極大道三清上聖昊天金闕至尊玉皇大天尊玄穹高上帝，玉陛下玉樞大教主九天應元雷聲普化天尊　道前三界萬靈，四府列聖兩班，真宰一切威靈，聖前北極佑聖玄武靈尊，混元祖炁之降生，金闕真尊之應化，統虛危之二宿，居壬癸之一方，德秉之天，位極鎮天之真武，功成道俻，尊稱治世之福，神普為眾生，消除業障大悲大願，大聖大慈玉虛師相玄天上帝，金闕化身蕩穢天尊

引班，侍香道士放下金闕前竹簾。

	（道眾唱） 皈依至道，回拜師尊，總用莊嚴， 祈保平安，增延福壽，願保長生， 皈依至道，回拜聖尊，總用莊嚴， 恩流醮主，慶及見存，合眾沾恩。 咸宰制于神靈，總權衡于造化吉 凶有應，禍福無私，經存請禱之 文，聖典啟祈禳之路，克誠是享， 至感潛通臣今醮主謹卜良辰，虔 尊妙範，潔清塵宇，肅命羽流， 仰叩高真，俯傾丹悃，伏願赦愆 已往，錫福方來，行藏殄非，橫 之災動履叶公私之吉，臣等忝承 師訓忝佩符章凡有懇祈靡容寢絕 所陳請旨敢不上聞爰有啟壇疏文 謹當宣奏	
謝師聖	（都講）金籙度人，夙著延生之 品，瓊文闡範，式從削死之因， 丹章既徹于虎關，碧落諒符于神 舘，臣今建壇之始，行道行科禮， 十方天尊聖號，延奉高真，祈求 道蔭，蓋高蓋厚，俱乘盻嚮之恩， 若亡若存，均被鴻龐之賜，班延 高監，竚奏誠功，家門積慶于光 華，眷屬咸臻于富壽，仰憑道眾， 志心稱念，福星無量天尊，長生 保命天尊，消災解厄天尊，大道 不可思議功德，向來奉道金籙醮 主，開啟道場修陳醮事無限勝因 用伸回向 伏願仁恩長幼惠及幽顯 合境 合家蒙庥，老少安懷，災害 不生，禍氣消息，仰憑道眾志心 稱念，紫清降福天尊，延壽益算 天尊，十方靈寶天尊，大道不可 思議功德，宿啟事畢，請師復位， 金真演教天尊。宿啟事畢，請聖 復位，金闕化身天尊。	道眾分兩側下場，再從兩邊上場，轉移至三界桌作場，高功與都講錯位，都講跪於三界桌前，吟唱經文。 道眾向金真演教天尊、金闕化身天尊拜三拜，並齊喊名號三次。 道眾互拜三拜。高功與都講錯位，高功立於三界桌前接續吟唱經文。

| （高功）道眾與醮主各整威儀齊赴醮壇，勿致臨壇有鈌，道眾各各退班。（化紙）向來宿啟事畢完成，功德上祈高真降幅消災，同賴善功證無上道一切信禮，（都講）今晚宿啟事畢，眾官復位，眾神復爐，少停秘典，暫停法事，明早用事如何，道眾醮主各各退班。 | 道眾轉回科儀桌作場，副講於空中畫符，高功立於科儀桌前吟唱經文。高功與都講錯位，都講跪於科儀桌前，吟唱經文，道士們雙手翻袖，自轉一圈。高功與都講錯位，眾人向左右相互合十拱手作揖，雙腳交叉頓足，口中發出「稽」聲，重覆二次後退班，儀式完成。 |

六、道壇命魔的形象

命魔的角色與收命魔的儀式表演，早在南宋道士呂太古所編《道門通教必用全集》已有記載。《道門通教必用全集》將齋醮科法的程序、步驟細節闡述得更加完整。該書共分九卷，收錄齋醮儀式所需的經文之外，還收錄大量道教經偈、讚頌、散花詞等，書中第九卷的「精思篇」，則是收錄唐代道士杜光庭、張萬福等所持的經訣、呪唸文等，書中所收錄杜光庭的「命魔呪」，已可略知當時命魔是由道士所扮演並與都講、高功各據不同方位的儀式演出概念：

> 據杜天師所著儀，命魔法師於鬼門上，望西而立，都講於天門上，望東而立，唱各思九色圓象、嚥液命魔密呪。自高功而下，各各存思。自楊公傑定訂金籙儀，逐著於天門上，命魔今不復易因書本末各從所見而行之。[21]

除杜光庭的「命魔呪」之外，呂太古在書中又引張萬福的說法，來解釋命魔的來源及其背景：

21 〔宋〕呂太古編，《道門通教必用全集》卷9第7，收入《道藏》第32冊，頁49。

清都法師張萬福曰：天尊未說經之前，諸天三界魔王為萬鬼之
宗，行威縱毒，殘害生人。天尊說經之後，群魔伏化，衛道護
法，匡御眾魔，保試修真之人，方入遷品。所以云：敢有干試，
拒遏上真，金鉞前戮，巨天後刑。又云：大勳魔王，保舉上仙，
道備克得，遊行三界，升入金門。又云：束送妖魔精，斬馘六鬼
鋒是也。所以命魔者，命諸天魔王，保舉齋功，察制妖鬼。步
虛經云：魔王敬受事，故能朝諸天。天魔並敬獲，世世受大福，
散花陳我願，握節徵魔王也。[22]

　　張萬福這段文字亦出現在《靈寶無量度人上經大法》卷四十九，
文字上略有差異，但其所指之意大致相同，皆是命令魔王前驅策駕、
敬受其事也。呂太古引杜光庭的「命魔呪」以及張萬福的「命魔說」，
說明命魔在未接受天尊聞經說法以前，是諸天三界魔王的萬鬼之宗，
聽聞天尊說經之後，便成為群魔伏化的衛道護法，可見至少在唐代，
道教已有命魔的說法流傳於世，而其中「魔王敬受事，故能朝諸天」
象徵魔王角色的轉變，現今靈寶派醮儀《敕水禁壇》天師（道長）收
伏命魔，並使之成為道場守護神，儀式意義亦相通。另外，前引《靈
寶無量度人上經大法》卷四十九亦提到：

夫拜表上章，朝真謁帝，宜先於壇陛，焚命魔前祛之符，開通
道路。夫度亡魂，亦以黃紙朱書，闊七寸，長九寸，青腰封，
搯上帝訣書之，取靈寶祖炁貫注符中，五帝大魔手執命魔之旛，
引導而行，經過三界，萬神不敢拘留。[23]

22 前引書，頁 50。
23 不著撰人，《靈寶無量度人上經大法》卷 49 第 18，收入《正統道藏》洞真部第 6 冊。

　　從道壇的立場，命魔可能影響禮儀進行，且有礙觀瞻，為使禮儀順利，需先以符咒驅除命魔，避免其在現場礙事，但在超度亡魂的禮儀中，命魔又成為引導亡魂前行三界，並免被萬神拘留的守護者角色，可見命魔不但出現在「朝真謁帝」的開通道路上，在超度亡魂時也以命魔做引導之用，不過如今臺灣靈寶派在薦亡部分的科儀並未見命魔的角色。

　　依盧俊龍所行的《敕水禁壇》來看，該儀式可略分為三個階段：一是禮請師聖，內容為「禮香」、「結願」、「請師」、「陞壇」；二是淨壇禁壇，包括「淨壇」、「禁壇」、「收命魔」；三是謝師謝壇，先「謝師」再「謝壇」。

　　第一階段的禮請師聖，是由主持道壇的高功道長，向象徵道壇師尊的神祇（玄天上帝、張天師）說明此次儀式目的，並由高功發下四願，讓道法宣行、合境平安，以求能順利執行後續儀式。就宗教意義來看，禮請師聖後，即表示醮壇內已有神尊降臨，因此空間意義已然不同於平常，而是有天地神祇加持的神聖空間。

　　第二階段的淨壇禁壇，則有雙重層次的儀式內涵，其一是將壇內的平凡之物（如水、木劍、水盂等等），經由不同的儀式，轉化成能潔淨壇場的神聖事物，其二則有先禮後兵的意涵，先規勸不潔之物遠離壇場，若不從，則以神力、武力禁絕一切會破壞神聖空間的邪穢，命魔即是壇場邪穢的象徵。第三階段的謝師謝壇，則是宣告前二階段的圓滿完成，因此禮謝師聖的幫助，再由高功謝壇完成〈敕水禁壇〉儀式。

　　命魔出場的扮相因不同扮演者而有所差異，最常見的「造型」是

頭戴鬼面具、穿加五色篙錢、褲管半捲、手持香爐，[24] 代表尚未受天師「馴化」的鬼王造型，其他道具（如扇子、紙傘等）則由表演者自行增加，為儀式增添戲劇氣氛與視覺效果。命魔手持的香爐是用來吸取凡人「正念」、增加功力的法寶，失去正念的凡人則淪為命魔的隨從，為虎作倀，與命魔一同危害村民，造成地方的不寧，因此由道行高深的道長建壇設醮，一方面祈求福祉，另一方面也能藉此掃蕩象徵邪念、不潔的命魔，綏靖地方。

高功道長「收禁命魔」的戲劇性明顯，「劇情」是命魔吸取「正念」，並企圖搶奪此次建醮的功果——「醮果」時，遭遇高功持天師劍追捕，雙方發生激烈戰鬥。[25] 高功與命魔出場時先後以對角、高矮相襯的方式表演，對戰時則以開大小門、掃腿的身段動作相互套招，重複三次之後，命魔不敵手執天師劍的高功，負傷逃逸，高功緊追不捨。高功與命魔歷經三次對戰之後，收伏命魔，並奪下命魔手中的香爐。最後高功以劍身架於命魔背上，從壇場內象徵東方的「艮位」退場，儀式告一段落，整齣「戲」情節簡單明瞭。在命魔出現前，預先對道眾、醮官以及醮區信眾作好安符措施，並佈下天羅地網，讓命魔無所遁形，最終「皈依正道」，醮儀法事也宣告圓滿。而命魔的出現與否，也是靈寶與正壹派禁壇科儀最明顯的差別。

科儀中宣演「命魔」節目除了需高功道長與命魔扮演者相互配合，演出場地亦極為重要，場地過於狹小，宣演便會受到限制，科儀內容便不得不作適當調整或改變。如 庚寅年（2010）農曆五月高雄東嶽殿的祈安三朝清醮，由高雄市後勁「道化應元壇」的葉順進道長主持，受限於內壇場地僅有約五坪大，因此第二天晚上的《宿啟》科儀，其

24 扮演命魔的道士，以頭戴鬼面具、五色篙錢象徵命魔所代表的鬼王形象，其中以黃紙切割而成的篙錢，目前也有以塑膠繩抽絲來取代，而褲管半捲的形象則是比喻鬼不踏地的民俗觀念。

25 香爐亦有代表「醮果」（建醮之功果）之說，但《敕水禁壇》在儀式過程中屬於洒淨的開端科儀，多在醮儀的第一天或第二天晚間舉行，醮事的功果應尚未「結果」才是，因此命魔手中香爐代表專屬法器的成分較高。

他道眾便靠牆站立在兩側的塑膠椅上，以便內壇能騰出較大的空間，而高功與命魔的對戰過程，也改以各自出場後在原地比劃，並無高功追趕命魔的情節，也唯有採此應變措施，才能確保雙方在忽明忽暗的燈光下不會受傷。

盧俊龍的「命魔」，依情節內容可分「出命魔」、「戰命魔」、「收命魔」等三個階段，各有不同層次的表演程式與意涵。盧俊龍己丑年五朝清醮，扮演命魔的陳健嘉，他的身段展現命魔吸取凡間正念後，面對壇場內的醮官（凡人），一付大搖大擺、囂張得意的姿態。健嘉頭戴鬼面獠牙的牛皮面具出場，頭上再綁著紙製的五色篙錢，手上則持著香爐、紙扇，並不斷作出搧風狀，讓香爐內的火花竄出。命魔在壇場內遊走，藉著邁步、轉身、戳步、跳躍等身段動作，搭配後場樂師以嗩吶模仿嬰兒哭聲，營造出現場哀淒、陰森的氛圍。

「收伏命魔」的法事，表達命魔與高功爭搶香爐，激戰之下最後高功戰勝命魔，並將其收伏。整段儀式表演沒有唱唸、口白，演出時間約近一個半鐘頭，因以宣科居多，真正出命魔的時間只有十餘分鐘，不過「收伏命魔」科儀演出的時間亦取決於「收伏」命魔的時間，若將命魔與高功對戰的三進三出再多戰幾回合，科儀的時間自然增長。

命魔科儀是靈寶派《敕水命魔》壓軸節目，慣稱「斬命魔」，但從表演內容來看，並無斬殺的情節，何以如此？盧俊龍的解釋是「斬命魔」科儀必須具有相當法力的天師才能完成，凡間受籙的道長，雖是代表天師執行「斬命魔」，但尚屬凡身，對於「斬」命魔仍有所忌諱，也怕斬命魔之後，自身安全有虞，因此多以「收伏命魔」、「收禁命魔」收場，並不開殺戒，盧俊龍還認為命魔每隔一段期間便會出現在村莊、聚落之中，四處吸收村民的正念與元氣。

盧再益當道長的年代，較常搭配的命魔是道士吳大守，盧俊龍從小觀看其命魔演出，耳濡目染，頗有體驗，二十歲時曾在父親主持的醮

事中，扮演過兩次命魔，當時他年輕力壯，加上與父親默契良好，自認頗能勝任「命魔」這個腳色。盧俊龍主持「迎真定性壇」後，醮儀中的命魔多請岡山的年輕道士陳健嘉扮演。健嘉一九八六年生，自稱年少時即喜愛「神明事」，拜岡山竹圍吳東旭道長為師，成為道眾之一，叔父亦為法師，並常在《敕水禁壇》科儀中扮演命魔。丁亥年（2007）叔父在某次醮儀演出前夕車禍受傷，健嘉臨危受命，正式在《宿啟》科儀中扮演命魔，由於年輕、動作伶俐，他所扮演的命魔很快受到道長與寺廟頭人們的喜好，從此成為專業的「命魔」，健嘉常針對不同道壇的命魔演法加以揣摩、演練，並結合民間八家將陣頭的腳步與動作，發展出獨特的命魔風格。不過，實際命魔演出機會並不多，每年只有六、七次，平常則以為人收驚、補運為生。健嘉每次命魔演出後，主壇道長依慣例贈送紅包致謝，阿蓮清和宮五朝醮儀中，盧俊龍致贈演出命魔的健嘉三千六百元紅包。

七、靈寶派與正壹派《敕水禁壇》的比較

南部靈寶派所演的《敕水禁壇》儀式，與北部正壹派《敕水禁壇》儀式的目的相同，皆以潔淨壇場、掃蕩妖穢為主，兩派儀式的宣演時機與節目安排也大致相同。靈寶派與正壹派在《敕水禁壇》科儀中最顯著的不同，是靈空派在《宿啟》中《敕水禁壇》之後出現的命魔角色，而正壹派則無。

靈寶派的《敕水禁壇》儀式與《宿啟》科儀具連貫性，通常於三朝以上醮事或其他重大祭典的第二天或第三天晚上舉行，節次安排的時機與正壹派大致相同，但正壹派可將《敕水禁壇》儀式單獨演出。正壹派的《敕水禁壇》儀式，通常安排在三朝以上醮事或重大祭典的

第二天晚上舉行，[26] 但與其他儀式並沒有明顯的連貫性，可視為單獨的儀式。其中〈召四靈〉、〈召官將〉、〈結界〉、〈禁壇〉，皆運用大量民間戲曲，整段科儀的時間長達一個半鐘頭，是考驗高功體力、戲曲造詣與後場演奏能力的武齣科儀。

靈寶派與正壹派在《敕水禁壇》中，皆重視五方「結界」的儀式，並以請神、敕水的方式，讓道士團的法器具有神聖力量，道長得以在潔淨的神聖空間發號施令。靈寶派所作《敕水禁壇》儀式需在《宿啟》科儀完成前執行，這是齋醮科儀開始前的朝奏，有預先稟告醮事目的的儀式意涵，因此在《宿啟》科儀進行之前，壇場必需藉由《敕水禁壇》儀式潔淨神聖空間。靈寶派《敕水禁壇》的〈召四靈〉、〈召官將〉、〈結界〉、〈禁壇〉等節目，皆由高功以道曲吟唱或口白方式敘述，配合少部分的身段動作（如揮劍、翻袖等）來增加儀式效果，最後的「收伏命魔」節目等於是舞臺上，邪不勝正的「大團圓」。

正壹派的《敕水禁壇》儀式的下文部份，借用了北管戲曲《倒銅旗》的完整表演片段。戲曲舞臺上的《倒銅旗》，秦瓊耍五套鐧法擊銅旗陣，孤軍奮戰，表弟羅成端坐高臺，準備暗中相助，整齣戲完全看秦瓊與後場表演，羅成除開場稍有唱腔及口白，到秦瓊倒銅旗時，沒有任何唱腔與身段。道壇的〈敕水禁壇〉並無羅成，而秦瓊的角色亦未言明，高功從舞劍跳臺出場，到引領四靈神君，鎮守四方，直至五方結界、封鬼門、收臺，道場的高功表演五套鐧法，其意義並非倒銅旗陣，而轉為向東、南、西、北、中五方結界，驅逐邪靈鬼怪的手段，北管戲《倒銅旗》巧妙的被運用到正壹派道教科儀。

靈寶派與正壹派的前、後場執事人員的編制大致相同，兩派前場道士團的名稱，除高功外，其餘道眾稱呼有別，正壹派稱輔協、都贊、龍軍（左班）、虎軍（右班），靈寶派則稱都講、副講、侍香、引班。

26 亦有例外，或因時間關係省略結界的科儀。

兩派後場人員的編制則以武場（鼓鑼鐃鈸）、文場（絃管吹）為主，並可視情況增加後場人員編制，不同之處在於，靈寶派道士前場人員可多出二至四位「編制外」道士「站壇」，行話稱為「芋仔硬」，一般是在大型祭典或是經費充足的情況下才有的特殊編制。

臺灣道教科儀重視音樂，就內容而言，可分歌曲與器樂兩種，絕大部分的歌曲皆與儀式有密切關係，且由道士演唱，可稱為道曲，有些曲子則來自民間俗曲（包括戲曲）。依呂錘寬的研究，靈寶派比正壹派較多用俗曲，包括《宿啟》科儀「啟聖」之【北極佑聖】（南管【短相思】）、「啟師」之【泰玄都省】（南管【青陽疊】）；禁壇科儀之【水解五方】（北管【上小樓】）、【五方結界】（北管梆子腔），【禹罡呪】（潮調【駐雲飛】）。[27] 兩派的後場音樂依歌唱方法與樂曲形式的不同，皆可分為引子、正曲、吟詠、誦唸（唱）四類。

靈寶派《敕水禁壇》儀式，在出命魔時多以「緊戰」、「三不合」、「火炮」等北管鑼鼓樂烘托，文場則以少部分的北管曲牌如【風入松】、【緊風入松】、【千秋歲】等為場面增添緊張的氣氛，並無北部正壹派沿用整段戲曲表演的情形。

靈寶派《宿啟》科儀有〈請高功〉儀式，由都講請高功登臺說法，高功需再三推辭，最後才「勉強」接受：

（都講）金籙大醮，紫清秘範，功高萬法，澤被十方，伏請師尊，陞壇演法。

（高功）元始寶珠，老君玉局，開天演教，說法度人，指悟群品，闡揚正教，揣才匪稱，受請難當。

（都講）道法森嚴，天恩慱慱，豈獨一心之悃，願仰為四輩之傾

27 呂錘寬，《臺灣的道教科儀與音樂》，臺北：學藝出版社，1994年。頁179-188、212-222、296-297。

瞻，奠體天恩，俯從人欲，俾陞壇而藏事，實師寶以垂慈。

（高功）道日增輝，真風廣布，代天行化，必屬濟人，自愧凡庸，敢當大請。

（都講）隱隱仙宗，巍巍大範，非真人莫知其奧，惟上士可以勤行，伏請師尊，主盟大醮，臣下情無任懇禱之至。

（高功）真心易昧，至道難知，非假法門，無由開化，既承大請，敢廢宣演，科有彝章，吾當宣演。[28]

正壹派雖無〈請高功〉情節，但其醮儀中宣行的《洪文夾讚》，同樣有談經說法、傳達道德教化的功能。《洪文夾讚》由左班道士述說《洪文天道》經書，右班道士述說《玉樞寶經》，兩班道士相互搭配或唱或唸經文內容：

（白）殺生害命，傷殘禽畜，從微至著，斬神勘形，一聞此經，其罪即滅伏念。多劫多生以來，或犯此戒，今禮天尊，懺悔罪尤，願飛潛率性，鱗羽托化，大眾虔誠，一心懺悔。

（唱）剎生害命充口腹，傷殘禽獸損生靈。臣今朝禮大慈尊，懺悔願成無上道。剎生害命罪消滅，害命剎生最消除。

（白）《玉樞寶經》聞經滅罪章，第二十一天尊言世衰道微起，宣志咸聽吾命止。

（唱）天尊言，世衰道微，人無德行，不忠君王，不孝父母，不敬師長，不友兄弟，不誠夫婦，不義朋，不畏天地，不懼神明，不禮三光，不重五穀，身三口四，大秤小斗，殺生害命，人百己千，姦盜邪淫，妖巫判逆，從微至著，三官鼓筆，太乙移文，即付五雷，斬勘之司，先斬其神，後勘其形，斬神誅魂，使之顛倒，

28 盧俊龍，《靈寶祈安清醮金籙宿啟玄科》手抄本。

人所鄙賤，人所嫌害，人所怨惡，以至勘形，震屍使之崩裂，驅其捲水，役其驅車，月覈旬校，彼有栲掠，一聞此經，其罪即滅，若或有人，為雷所嗔，其屍不舉，水火不受，即稱九天應元，雷聲普化天尊，作是念言，萬神稽首，咸聽吾命。[29]

靈寶派與正壹派《敕水禁壇》皆重戲劇效果，不過運用方法不同，靈寶派以「命魔」與香爐，作為科儀演法的象徵。命魔多由道士團成員之一兼任，造型怪異、衣著簡便，用「篙錢」或繩絲作為命魔長髮、長褲管捲起、足穿草鞋（或打赤腳），通常戴著鬼怪形狀的面具，與穿著隆重的道士形成強烈對比，當道長代表張天師三戰命魔之後收伏邪魔，也代表守住醮儀功果。

正壹派的《敕水禁壇》表演《倒銅旗》，道壇道士與戲班演員的表演角色重疊，不論表演空間、腳色穿關與戲劇演出效果，皆具可看性，並藉具象化的表演，讓原本嚴肅、繁複的儀式目的因戲劇性表演而明顯。熟悉、喜愛北管音樂的信徒，尚可從道士宣演的前後場音樂與動作，瞭解五方結界的儀式功能，也獲得觀賞戲曲的樂趣，一般信徒在鑼鼓喧天的儀式氛圍中，接受道長與道士團的節目安排，一切行禮如儀。

靈寶派道士在宣演五方結界時，是以高功持劍、唸白的方式依方位結界，除了敕「劍符」、「噀水」等動作較大之外，其餘僅以持劍的方式宣讀不同方位之科儀文，內容與北部正壹派道士五方結界科儀大致相同，但正壹派大量運用北管戲曲《倒銅旗》的曲牌與動作身段，有如演出一齣武戲。靈寶派的結界禁壇科儀則較為「照本宣科」，後續登場的命魔才是主要「齣頭」。

29 黃清龍，《靈寶正壹洪文夾讚玄科》及《太上正壹玉樞寶經》手抄本，原文無標點符號，此處標點為作者所加。

單就動作的複雜度與精緻度而言，靈寶派的《救水禁壇》比起北部正壹派的《救水禁壇》，相對簡單。北部正壹派道士多半俱有參與子弟團的經驗，熟悉舞臺演出事務，因此在執行醮儀時，經常加入舞臺上的戲曲表演，使科儀猶如「師公戲」，動作難度也較高。如以《救水禁壇》科儀的時間長度比較，正壹派版本長達三小時以上，所有科儀動作，幾乎均由高功一人完成，扮演高功的道長須又唱又唸、又舞又打，能耐備受考驗。靈寶派不僅科儀篇幅短小，吟唱經文或執行科儀動作，可由包含高功在內的七位道士分攤，整段科儀顯得相對輕鬆。

八、結語

臺灣奉行的道教十分入世，並與民間生活息息相關，道士「作事」，並以此為業，所依賴的是來自天上人間與地府水國的象徵系統，藉由科儀文吟唸、符咒與道士的身段動作，以及後場音樂，傳達、渲染儀式氛圍，讓信眾「感受」到祈福禳災的儀式目的，這些科儀結構，涉及道士的儀式行為與象徵，以及信眾的認知系統，出現在齋醮科儀的神聖意義因而得以成立。

道士執行道法，首先需有一套神仙與生死觀念，以及儀式與空間系統，而這套觀念、系統大多來自家傳、師承，並經自己不斷地學習、實踐，而在實證過程中，對於科儀「形式」的掌控是必要的訓練，也是施行道法的主要依據，並依儀式目的、性質，使用固定的科儀。這些科儀文檢多沿襲六朝以來的道教經典，但在道門流傳過程中，或因師承流派不同，或因輾轉傳習，造成口誤、筆誤，而互有差異。不過，無論齋醮、法場、作功德，也不論是在自家道壇、寺廟內壇或廣場外壇，道士需即時建立空間概念，並賦予空間上的神聖意義。

靈寶派的《宿啟》科儀包括《啟師聖》以及《救水禁壇》兩大部

分。道士以存想法，想像神仙師聖的尊容、心境，以及面聖時的願望，藉由一系列的祭拜儀式，啟請各界諸神仙、師聖降臨保護道士「本命」。道士獲得師聖相助，法力增強，得以變身，進行清淨儀式。《敕水禁壇》中主持的道士在特定的儀式空間，根據相關經書、文檢，吟誦經文、步罡踏斗並引導信眾動作行止。而在步驟與方法上，則包括使用各種功訣、密咒罡法與神靈對話，並達到藏魂保身、變身的目的。

由於道教科儀繁複、重形式，科儀進行中，一般信眾對其內容、宣演步驟並不瞭解，全依道士引導、安排，包括道場空間界定、如何擺設相關的祭品、法器，皆由主持祭祀與科儀的道士決定，齋主與地方民眾幾乎無置喙的餘地。相對於經懺文檢本身的嚴肅與教條，若干被穿插在科儀表中的「外齣」（如敕水禁壇）或法場施作的科儀，戲劇性強烈，娛樂效果亦極為明顯，經由這些「外齣」，幫助信眾瞭解儀式意義，參與祭祀活動。

科儀中的〈收伏命魔〉是靈寶派整個醮儀中最淺顯明白，當高功率道眾、醮官致力清淨道壇，並誦經傳法，完成科儀愜意之際，命魔闖入道壇，企圖搶奪象徵功果的香爐，與代表張天師的高功發生格鬥。收（斬）命魔的場面熱鬧、動作激烈，主要還是依靠飾演「命魔」的演員快速跳動、奔跑，以及燈光閃爍和後場打擊樂的幫襯，相形之下，「高功」僅運用到拱手、作揖、轉圈、揮劍、抬腿、翻袖、左右砍等簡易的動作，最後逮住「命魔」，並無較高難度的打鬥動作。道士在施放煙火後，命魔出場有一段近十分鐘的「個人秀」，其右手持扇、左手侍香爐，在場中抬腿、邁方步、搖扇、抖扇張望、翻扇、弓箭步、趨步、跳跨轉身，身體時而平仆左右畫圓，時而隨手擺動，時而又仆倒在地，搖頭晃腦作掙扎狀，一旦奮力起身，又仆地掙扎，這一系列的動作置放於命魔與高功捉對撕殺的三個片段中重覆表演。

命魔象徵廣義的人間邪念，最後魔高一尺、道高一丈，命魔被高

功降伏，並收於香爐之中，就儀式效果之外，數十名代表信眾的醮官「眾目睽睽」之下，高功收命魔的戲劇性情節、動作，「證明」所邀請的道長法力高強，儀式目的因而突顯。

　　近二十年來，收禁命魔的科儀表演愈來愈被道場重視，命魔的造型、服裝與動作也愈來愈有設計，並著重整體的視覺效果，在出命魔時，原先點燃取自炮竹的火藥粉，製造火光與聲響，後來又改用五彩燈光效果，並逐漸出現專業的扮演者，戲劇動作增多。從梓官「迎真定性壇」盧道長受籙過程、所傳科儀本以及在民間「作事」的機會來看，道士主持齋醮或功德，所依恃的是師承脈絡與人際關係。上一代的道長把道場經驗、經書、科儀本與社會人脈傳給下一代子弟，不論靈寶派、正壹派皆然，而且常有時間的壓迫感，特別是年邁的父親因老、病，急於讓年輕的下一代能儘快完備道場經驗，以便繼承衣缽，得以吃道士這口飯。

附錄

盧俊龍家族所傳《靈寶傳度奏職給籙全章》（簡稱盧本）壇靖號列表與臺南道士曾演教《清微靈寶神霄補職玉格大全》（簡稱曾本）、臺南陳榮盛道長《靈寶六十甲子集福宗壇定局》（簡稱陳本）的道壇命名對照表：

	六十甲子	盧本	曾本	陳本
1	甲子	靈真（靖）應妙壇	靈真應妙壇	通玄至真靖 靈寶應化壇
2	乙丑	靈應（靖）通真壇	靈應通真壇	復性登真靖 靈應通真壇
3	丙寅	應妙（靖）合英壇	應妙合英壇	通真澄化靖 靈妙金真壇
4	丁卯	三界（靖）集玄壇	三界集神壇	洞真自然靖 三界集神壇
5	戊辰	三界（靖）混真壇	三界混真壇	元一保真靖 三界混真壇
6	己巳	三界（靖）集真壇	三界集真壇	澄心復真靖 三界集真壇
7	庚午	玄乙（靖）守真壇	玄一守真壇	保真弘性靖 玄一守真壇
8	辛未	玄妙（靖）通真壇	玄妙通真壇	澄真明性靖 玄化應仙壇
9	壬申	通玄（靖）合真壇	通玄合真壇	混合明真靖 通玄會真壇
10	癸酉	玄妙（靖）靈真壇	玄妙虛真壇	清虛自然靖 玄化應會壇
11	甲戌	雷霆（靖）應化壇	雷霆應化壇	至真通玄靖 雷霆應化壇
12	乙亥	玉堂（靖）贊化壇	玉堂贊化壇	降真集福靖 玉堂通化壇
13	丙子	火健（靖）招應壇	飛捷報應壇	混元至真靖 飛提報應壇
14	丁丑	守玄（靖）靜一壇	守玄靜一壇	虛一道真靖 守玄靖法壇

15	戊寅	玄真（靖）通妙壇	玄真通妙壇	與道混真靖 至真通妙壇
16	己卯	凝神（靖）定性壇	迎神定性壇	集真洞虛靖 凝真合妙壇
17	庚辰	英化（靖）普照壇	英化普照壇	啟元真洞靖 英妙普化壇
18	辛巳	坎离（靖）合玄壇	坎離合妙壇	自然成真靖 合妙混元壇
19	壬午	合妙（靖）混玄壇	合妙混元壇	極靈後真靖 坎離合妙壇
20	癸未	百神（靖）集玄壇	百神集應壇	照應虛真靖 百福集應壇
21	甲申	神妙（靖）通玄壇	神妙通玄壇	清真返性靖 神妙通玄壇
22	乙酉	三界（靖）混玄壇	神妙通玄壇	澄真成性靖 三界混玄壇
23	丙戌	靈乙（靖）守玄壇	靈乙守玄壇	保真湛然靖 靈一守玄壇
24	丁亥	正乙（靖）玄妙壇	正一玄妙壇	虛白通真靖 正一玄妙壇
25	戊子	三元（靖）保護壇	三元保護壇	自然合真靖 三台保護壇
26	己丑	道乙（靖）手玄壇	道一手玄壇	虛一守真靖 觀虛清淨壇
27	庚寅	飛魔（靖）演慶壇	飛魔演慶壇	澄真寵化靖 飛魔演慶壇
28	辛卯	觀靜（靖）清虛壇	觀靜清虛壇	保真合乙靖 觀虛清淨壇
29	壬辰	璇璣（靖）玉運壇	璇璣玉運壇	乙念集靈靖 靈真應化壇
30	癸巳	玉堂（靖）玄靜壇	玉堂靜玄壇	登真召靈靖 玉堂淨玄壇
31	甲午	靈真（靖）應妙壇	靈真應妙壇	沖虛一念靖 璇璣應化壇
32	乙未	靈應（靖）通真壇	靈應通真壇	制魔成真靖 靈應通玄壇
33	丙申	應妙（靖）合英壇	應妙合英壇	通真伏魔靖 靈妙金真壇

34	丁酉	三界（靖）集玄壇	三界集神壇	飛神達真靖 三界集玄壇
35	戊戌	三界（靖）混真壇	三界混真壇	存真守一靖 三界混真壇
36	己亥	三界（靖）集真壇	三界集真壇	念聖守真靖 三界集真壇
37	庚子	玄乙（靖）守真壇	玄一守真壇	保真混元靖 玄一守真壇
38	辛丑	玄妙（靖）通真壇	玄妙通真壇	韜光回真靖 玄元應真壇
39	壬寅	通玄（靖）合真壇	通玄會真壇	混然會真靖 通玄會真壇
40	癸卯	玄妙（靖）靈真壇	玄妙虛真壇	與道聖合靖 通化應元壇
41	甲辰	雷霆（靖）應化壇	雷霆應化壇	虛明白真靖 雷霆應化壇
42	乙巳	玉堂（靖）贊化壇	玉堂贊化壇	契真保元靖 玉堂贊化壇
43	丙午	火健（靖）招應壇	飛捷報應壇	澄心皈真靖 飛捷報應壇
44	丁未	守玄（靖）靜一壇	守玄靜一壇	無為契真靖 守真靖一壇
45	戊申	玄真（靖）通妙壇	玄真通妙壇	真元和化靖 玄真通妙壇
46	己酉	凝神（靖）定性壇	迎神定性壇	初真演化靖 凝真定性壇
47	庚戌	英化（靖）普照壇	英化普照壇	玉真洞玄靖 璇璣普照壇
48	辛亥	坎離（靖）合玄壇	坎離合妙壇	修真和性靖 坎離合妙壇
49	壬子	合妙（靖）混玄壇	合妙混元壇	保真洞清靖 合妙混元壇
50	癸丑	百神（靖）集玄壇	百神集應壇	真元變化靖 百福集玄壇
51	甲寅	神妙（靖）通玄壇	神妙通玄壇	虛明白真靖 神妙通玄壇
52	乙卯	三界（靖）混玄壇	神妙通玄壇	法天成真靖 三界混玄壇
53	丙辰	靈乙（靖）守玄壇	靈乙守玄壇	毓素煉真靖 靈一守玄壇

54	丁巳	正乙（靖）玄妙壇	正一玄妙壇	保真洞微靖 正乙玄妙壇
55	戊午	三元（靖）保護壇	三元保護壇	純素通真靖 三元保護壇
56	己未	道乙（靖）手玄壇	道一守玄壇	至一通真靖 道乙守玄壇
57	庚申	飛魔（靖）演慶壇	飛魔演慶壇	泰素登真靖 飛魔演慶壇
58	辛酉	觀静（靖）清虛壇	觀静清虛壇	太素順真靖 現虛清集壇
59	壬戌	璇璣（靖）玉運壇	璇璣玉運壇	會元召真靖 璇璣應化壇
60	癸亥	玉堂（靖）玄静壇	玉堂静玄壇	通知會元靖 玉堂淨玄壇

第九章

社・會・戲
——以礁溪協天廟龜會為中心

一、前言

　　臺灣以祭祀為中心的傳統社會活動，可溯源二千年前的漢族社祭傳統，以及所延伸、演變的社火、[1] 社戲。[2] 民眾在所屬的「社」之外，加入相同信仰、興趣或地緣、血緣、同業組織兼具祭祀、表演或聯誼性質的「會」，而且往往複式參與。「社」、「會」的基礎上所形成的自願性社團，是傳統社會的文化網絡，也是文化保存與傳播的管道。

　　「社」、「會」的核心活動是共同祭祀與表演，祭祀祈求闔境平安，家安宅吉，表演則進一步闡述祭祀要旨，並能吸引民眾參與「看鬧熱」的情境，營造所屬階層的神聖空間感。祭祀最主要的執行者是法師與道士，他們為信眾祝禱、禳災所使用的科儀和經文，其形式、內容與流程一般人未必理解，大多只能被動聽從指示。對民眾而言，透過演戲酬神，以及戲曲的儀式表演，扮仙戲（如《天官賜福》、《三仙會》、《醉八仙》）、《跳鍾馗》，演員所使用的頌詞或符咒、科步、戲文容易理解，所以「神誕必演戲慶祝」、「家有喜，鄉有期會，有公禁，無不先以戲者」，[3] 為祭祀、演戲而成立的「會」也因此極為普遍。

　　以清代中葉的宜蘭為例，漳泉粵三籍移民每年農曆三月二十三日媽祖聖誕祭典，輪流演戲酬神，清・陳淑均《噶瑪蘭廳志》(1852) 云：

1 所謂「社火」，係指祭儀中各社會組織表演的項目。（宋）孟元老《東京夢華錄》八〈六月六日崔府君生日二十四日神保觀神生日〉條云：「其社火呈於〔1147〕卷露臺之上。所獻之物，動以萬數。自早呈拽百戲如上竿、趯弄、跳索、相撲、鼓板小唱、鬬雞、說諢話、雜扮、商謎、合笙、喬筋骨、喬相撲、浪子雜劇、叫果子、學像生、倬刀裝鬼、砑鼓牌棒、道術之類、色色有之，至暮呈拽不盡。」該書所列舉的社火項目數十種，包括相撲、倬刀、牌棒、道術之類。《東京夢華錄》，《東京夢華錄外四種》臺北：古亭書屋，1975 年。頁 48；南渡以後，南宋政府粉飾昇平，「每遇神聖誕日，慶賀儀式，諸行市戶，俱有社會，迎獻不一」，見吳自牧，〈社會〉條，《夢粱錄》（成書於 1274 年前後）卷 19，《東京夢華錄外四種》，頁 299-300。
2 「社」基本上是社群祭祀神鬼的神聖之地，從中央到地方，分別有帝社、國社、郡社、鄉社、里社，甚至家庭也有社的神聖地。見凌純聲，〈中國古代社之源流〉，《中央研究院民族學研究所集刊》，第 17 期，1964 年春季，頁 1-44。；勞榦，〈漢代社祀的源流〉，《中央研究院歷史語言研究所集刊》，第 11 期，1944 年，頁 49-60；寧可，〈漢代的社〉，《文史》，第 9 期，1980 年。頁 7-14。
3 〔清〕周鍾瑄〔1717〕，《諸羅縣志》卷 3〈風俗志〉，臺北：國防研究院臺灣叢書本，1968 年。頁 143。

「先期書貼戲綵，某縣以剛日，某姓以柔日。蓋漳屬七邑開蘭十八姓，加以泉、粵二籍及各經紀商民，日演一檯，輪流接月，每自三月朔，至四月中旬始止。」[4] 陳志未記「開蘭」移民如何動員演戲酬神，但從蘭陽地區各村落神明會、子弟組織（如福路「社」派、西皮「堂」派）的發達，再印證大龍峒家姓戲、臺中南屯「字姓戲」的組織與演戲情況，當年各籍移民、十八字姓、以及「各經紀商民」必有「會」的組織，才能籌措演戲經費，並動員社群力量。[5]「社」、「會」多制定相關條文，規範會員資格與權利義務，「會內」共同參與祭祀、表演活動，相互之間有紅白事「陪對」、禮尚往來，並以具體的神像、香爐與相關戲劇儀式（例如謝戲、扮仙），作為會內團結的象徵。

「麵龜」是民間年節祭祀常見的供品，也是相互之間做壽、生子時餽贈的禮物。[6] 龜與麟、鳳、龍合稱四靈龜，卻是唯一可以看見的真實長壽動物，民眾因而以其形狀製作祭品，祈求平安、延年益壽、多子多孫，並組織社會團體，礁溪八大庄的龜會活動即為一例。礁溪的協天廟（關帝廟）與溫泉一樣有名，每年農曆正月十三日關帝春祭是當地一年一度的大拜拜，活動已有百餘年歷史的八大庄龜會，也成為協天廟的一大特色。協天廟的祭祀活動常有酬神戲，從年初接神至年末謝平安與關聖帝君春、秋祭祀，關平、周倉聖誕，加上拜土地公、普渡，終年的演戲活動絡繹不絕，信徒並常加演「扮仙」祈求平安，百餘年來蔚成傳統。

不過，如同其他廟會，協天廟隨著現代礁溪社會、經濟環境的變

4 〔清〕陳淑均修，《噶瑪蘭廳志》〈雜俗〉，臺北：國防研究院臺灣叢書本，1968 年。頁 192。
5 邱坤良，〈臺灣近代民間戲曲活動之研究〉，《國立編譯館館刊》，11 卷 2 期，1982 年 12 月，頁 249-282；胡台麗，〈南屯字姓戲組織〉，《中央研究院民族學研究所集刊》，第 48 期，1979 年，頁 55-78。
6 例如南方澳田都元帥會內生子即送麵龜。見邱坤良，〈以遊戲而得道：戲曲神的聚落神角色〉，《2005 亞太藝術論壇國際學術研討會論文集》，臺北：國立臺北藝術大學，2006 年。頁 463-483。

遷，以及民眾生活形態的調整、改變，不論寺廟祭典形態、龜會活動內容、參與方式或酬神戲傳統皆產生明顯的變化。尤其二〇〇六年之後，高鐵、雪山隧道通車，臺灣一日生活圈逐漸形成，從臺北市區到礁溪不過數十分鐘，每逢假日，人潮洶湧，對於礁溪社會影響更為明顯，但這不代表協天廟或龜會活動就此沒落，而是本地人與外來觀光客的消長現象，其間所顯現的民俗文化本質值得觀察與研究。目前為止，研究礁溪、協天廟與龜會的論文尚不多見。[7]本人長期觀察礁溪協天廟春祭與龜會活動，[8]擬從協天廟的「社」、「會」、「戲」中，探討寺廟的地緣關係與民間基礎，信徒如何藉「社」、「會」活動形成生活共同體，以及在社會環境變遷中，協天廟祭典與龜會活動所呈現的文化變遷。此議題的研究，其實與當前社會文化活動息息相關，可視為寺廟節慶及其變遷的研究個案之一。

二、礁溪的人文環境與關帝信仰

礁溪鄉隸屬宜蘭縣，位於蘭陽平原東北方，四周皆不臨海，平地、山地大約各半，東邊地勢平坦，屬蘭陽平原的一部分，是蘭陽溪、宜蘭河、得子口溪沖積而成的肥沃農業區；往西海拔漸高進入山區，並隔著中央山脈與臺北縣（今新北市）的烏來和坪林相鄰。這個區域最早的住民主要為噶瑪蘭族，後來在山區有泰雅族移入，接著才是漢族移民沿著近山的湧泉帶和適耕帶一路由北往南拓墾，以農墾和水稻耕作為生，墾殖過程中，並未遭受以漁獵為生的噶瑪蘭族強烈抵抗，反倒是居住在山區的泰雅族常給漢族帶來安全上的威脅。[9]另外，在拓墾

7 所知僅蔡明偉，《被顯赫的神威——宜蘭礁溪協天廟關帝信仰的宗教實踐與自我生產》，花蓮：國立東華大學族群關係與文化研究所碩士論文，2007 年，該論文偏重關帝信仰的本身，對八大庄龜會的沿革略有論述，但較少觸及社會與戲的聯結以及變遷情形。

8 本人曾於 1978 年、1994 年、1995 年、2007 年對協天廟春祭與礁溪龜會做觀察與記錄。

9 施添福，《蘭陽平原的傳統聚落：理論架構與基本資料》（上冊），宜蘭：宜蘭縣立文化中心，1997 年。頁 14-15。

過程當中，不同祖籍、族群、社團的漢族之間經常相互鬥爭，從閩客、漳泉，行業（如挑夫）到西皮福路分類械鬥，所引發的對立，常超越原漢之間的衝突。[10]

　　漢人對宜蘭地區的開墾始於清乾隆中葉。乾隆四十一年 (1776)，來自福建漳州的林氏四兄弟，在今礁溪鄉二龍村的淇武蘭一帶進行開墾。嘉慶初年，以吳沙為首的漳、泉、粵三籍漢人移民，在很短的時間內便佔盡蘭陽溪以北適合水稻耕作的近山平原，歷經嘉慶年間發生的幾次分籍械鬥，溪北一帶盡為漳人所有。[11] 歷經嘉慶十六年 (1811)，噶瑪蘭設廳，今礁溪一帶多屬淇武蘭堡的範圍。[12] 當時蘭陽平原的墾殖形態是「圍堡禦患，自北而南，為頭圍、二圍、三圍，又南為四圍」，[13] 而「二圍之地有山，名曰擴仔山。西南過白石圍、湯圍而至於三圍。其地有坑曰礁坑、曰旱坑。」[14] 所指涉的就是今日礁溪。這一帶自古即為乾旱缺水的溪床地，也就是礁（乾）溪名稱之由來。不過清中葉礁溪（湯圍）的溫泉已十分聞名，成為蘭陽八景之一。[15] 日治時期，四圍堡下的的四圍區，大約即為今日礁溪。戰後，礁溪成為宜蘭縣的一個鄉，轄十八村。[16]

　　礁溪地區的發展與信奉關聖帝君的協天廟息息相關，相傳清代漳州府平和縣人林楓，曾分東山縣（銅山）東城關帝廟香火回鄉奉祀，林

10 參見邱坤良，〈西皮福路的故事──臺灣近代東北部民間戲曲分類對抗〉，《民間戲曲散記》，臺北：時報文化，1979 年。頁 151-182。
11 礁溪鄉誌編纂委員會，《礁溪鄉志》，宜蘭：礁溪鄉公所，1994 年。頁 84-85；施添福，《蘭陽平原的傳統聚落：理論架構與基本資料》（上冊），頁 37-38。
12 如四圍莊、柴圍、番割田、茅埔莊、旱溪莊、淇武蘭民莊、湯圍莊、辛仔罕民莊、大坡莊、匏靴崙等十莊，以及「番社」幾穆蠻（奇武暖）、達普達普（踏踏）、貓乳（馬麟社）、慢魯蘭（奇蘭武蘭），北邊的白石腳及立穆丹（棋立丹）、都巴嫣（抵把葉）此時尚屬頭圍堡。見陳淑均修，《噶瑪蘭廳志》，頁 27-29；張炳楠、李汝和、王世慶修，《臺灣省通志》，臺北：臺灣省文獻委員會，1970 年。頁 203；廖風德，《清代之噶瑪蘭》，臺北：里仁書局，1982。頁 64-76。
13 〔清〕謝金鑾，〈蛤仔難紀略〉，《噶瑪蘭志略》，臺北：文建會，2006 年。頁 421。
14 陳淑均修，《噶瑪蘭廳志》，頁 19。
15 當時知州署廳烏竹芳有〈湯圍溫泉〉：「泉流瀉出半清湍，獨有湯圍水異香。是否天工鑪火後，浴盆把住不驚寒？」參見〔清〕陳淑均修，《噶瑪蘭廳志》，臺北：國防研究院臺灣叢書本。頁 401。
16 礁溪鄉誌編纂委員會，《礁溪鄉志》，宜蘭：礁溪鄉公所，1994 年。頁 54-58。

楓的後代林應獅等人，又往東山關帝廟奉帝君神像渡海來臺，嘉慶九年 (804) 入噶瑪蘭，在礁溪建廟奉祀。而後臺灣鎮總兵劉明燈行至此地，上表請朝廷敕封協天廟。[17] 不過，道光年間 (1821-1850) 陳淑均修《噶瑪蘭廳志》、柯培元纂《噶瑪蘭志略》，在祠廟的部分並未著錄礁溪關帝廟或協天廟，宜蘭地區關帝廟較早的記錄是嘉慶十三年 (1808) 秋。[18]

　　隨著漢人社會的發展，經濟的穩定和成長，協天廟關聖帝君靈驗的事蹟流傳，信眾愈眾，清中葉至今，成為礁溪八大庄的信仰中心。初建時僅茅屋三間，咸豐年間改建成土埆瓦頂建築，並且增建東西廂房、護廊，而後光緒、日治大正年間以及戰後數次整修重建，成為今日以鋼筋水泥建成之富麗堂皇的宏偉大廟。協天廟帝君祭典都在廟內舉行，極少「外出」，僅在戰後一九四七年曾經在八大庄出巡。協天廟近半世紀做過三次大醮，一次是一九八四甲子年，當年雙立春雙雨水，協天廟做五朝慶成醮。一九九六年，又做五朝清醮，二〇〇八年再五朝福醮，三次大醮，帝君皆「出境」安民。

　　清代協天廟因開基主神老二帝是由林氏從銅山迎請而來，廟宇管理工作多由林氏族人負責；亦無僧侶駐廟，有關神明事務，則由地方法師、乩童負責處理。日治時期，協天廟成立管理人制，推當時四圍區區長林祖陳為管理人，並請性圓法師住持。一九六五年底，鑑于廟宇年久失修，庶務紛亂，老住持性圓又在此時過世，遂由八大庄村長結合地方士紳，組織協天廟管理委員會。一九六七年，協天廟管理委員會正式成立。[19] 八大庄從現在的行政區域來看，包括大忠、大義、六

17 頭城當地傳說頭城大坑罟（頭城鎮大坑里）協天宮的關聖帝君為「元祖帝君」，歷史比礁溪協天廟早，當初礁溪的帝君是從這裡割香。見游謙，《宜蘭縣民間信仰》，宜蘭：宜蘭縣政府。頁 250。但協天廟不採此說，見蔡相煇編，《敕建礁溪協天廟志》，宜蘭：礁溪協天廟管理委員會，1997 年。頁 25。

18 嘉慶 12 年 (1807)，楊廷理會勦洋匪入山，見居民多病，始為請關帝、天后、觀音諸神像，以 13 年夏迎入三結街奉祀（見〔清〕柯培元纂輯，《噶瑪蘭志略》卷 7〈祀典〉）。此時礁溪的關聖帝君或仍屬私人奉祀性質。

19 蔡相煇編，《敕建礁溪協天廟志》，頁 102-103。

結、林美、德陽、白鵝、三民、二龍八村，[20] 雖然僅是礁溪鄉十八村之中的八個村，卻占礁溪鄉最核心的地帶，人口較多，占全鄉總人口之47%（見附錄）。而在現代地方政治變遷中，協天廟也很難避免被捲入地方派系之中。[21]

協天廟每年有八次重要祭祀，分別是農曆正月初四接神、十三帝君昇天（春祭）、十五上元天官大帝聖誕、二月十九觀音大士（觀音媽生）、五月十三關平太子生、六月二十四關聖帝君聖誕、八月十五土地公生、十月二十六周倉將軍（周爺）生，另外，十二月有謝平安儀式，舉行的日期由卜筶決定。[22] 協天廟每年十二月初一（後改十一月初一）針對年度謝平安日期、演戲的劇團、道壇以及八大庄承擔年中例行祭典的輪值表，在帝君殿前逐一唱名博杯決定，確定主持祭典的道士與得標的劇團。以辛巳年（2001）為例，八大祭典值辦分配如次：

祭典日期（農曆）	祭典目的	村庄
元月初四日	接神	大義村（下保）
元月十三日	帝君升天（春祭）	白鵝村（柴圍）
元月十五日	上元天官大帝聖誕	六結村
二月十九日	觀音大士聖誕	林美村（林尾）
五月十三日	關平太子聖誕	三民村（三圍）
六月二十四日	帝君聖誕（秋祭）	二龍村（淇武蘭、洲仔偉）
八月十五日	中秋拜土地公	德陽村（湯圍）（包括玉石村過坑仔）
十月二十日	周倉將軍聖誕	大忠村（頂保）

20 另外，白石村過湯圍溪的11-16鄰居民，亦「份帝君」，信奉協天廟的關聖帝君，謂，亦有「份太子爺」，也有的「份雙邊」。因此，帝君廟的祭祀圈，應加白石過溪這半庄，而為「八大庄半」。

21 傳說礁溪，以得子口溪為界分成兩大勢力，溪北林派、溪南吳派，俱以國民黨人士為主。一九八〇年代民進黨崛起，吳派中不乏民進黨人士。1960年代開始，礁溪鄉地方政治權力的協調，除了鄉長、縣議員、農會總幹事之外，協天廟的主任委員也是一個要角。現任協天廟主任委員吳朝煌為民進黨籍，已經當了二十多年主委。

22 本文所敘協天廟祭典與演戲日期，皆為農曆。

辛巳年謝平安日期為農曆十二月十三日巳時（上午八時），「演唱官音全臺」，參加標戲的劇團有四，由最低價的建龍劇團得標：

祭典日期	劇團	金額	結果
辛巳年 (2001) 十二月十三日謝平安	延平劇團	19,000	
	供興樂團	28,000	
	宜蘭英劇團	13,500	
	建龍劇團	13,000	得標

參加祭典法事標的有三個道壇，由盛興壇得：

道壇名稱	金額	結果
盛展壇	106,000 元	
盛興壇	72,000 元	得標
盛應壇	108,000 元	

協天廟正月十三日帝君春祭，除了由廟方舉辦祭典、獻戲、「做鬧熱」，民眾也紛紛加演扮仙，尤其正月十三、十四、十五三天的扮仙次數動輒以數百計，白天的「正戲」只能演一小段。

除了協天廟所在地的大忠、大義、六結，以及有帝君會的白鵝（柴圍）舉辦流水席宴客，八大庄的其餘村庄，也常在這一天招待外地來的親友，可謂礁溪地區一年一度的大拜拜。此外，林美、三民、二龍、德陽等村各自有里社的信仰與相關祭祀、演戲活動，例如火車站一帶的德陽有村廟德陽宮，供奉哪吒太子，每年九月初九日慶祝太子爺生日，村民舉行大拜拜，並宴請外來的親友。二龍村淇武蘭、洲仔尾兩個聚落的村社祭儀，以五月五日端午節的龍舟競渡最為隆重，吸引外地親友前來看熱鬧兼「吃拜拜」。林美村則在中秋節拜土地公、演戲，宴請外地親友。三民村有五穀王廟，每年四月二十六日拜五穀王，宴客演戲。換言之，八大庄在協天廟帝君每年正月十三日大拜拜，辦流水席，每個村各有村社演戲、宴客的傳統，而八大庄也分別擔負協天廟的年中重要祭祀活動。

三、八大庄龜會源起與變遷

　　礁溪的八大庄屬於典型的農村，村民世代務農，以種植水稻為主，山邊則種蔬菜、茶葉、生薑、柑橘等等，除了颱風、水災的威脅，早前村民也必須防衛土匪以及原住民的攻擊。為了祈求身家平安與工作順遂，需要仰賴眾神保佑與鄉里相互扶持，而信徒組織與祭祀禮儀，也與礁溪的開發息息相關，龜會組織的出現反映早前八大庄民眾與帝君信仰的依存關係。為了配合礁溪協天廟關聖帝君的祭典，礁溪八大庄的信徒組成龜會，以各種質材製作大型壽龜，安置在廟會現場供奉，為帝君祝賀，包括米糕龜、紅片龜。草湳米糕龜是用紅糖煮成的米糕，紅片龜則是先用糯米糅製，然後再染成紅色的粿食，屬八大庄公有的龜會。私人組織的龜會則有柑仔龜、餅龜、米粉龜，分別以橘子、肉餅、米粉堆砌成壽龜的形狀。

　　八大庄龜會起源眾說紛云，一般說法，草湳大壽龜起源於一八六〇年代，當時林尾（今之林美村）山上之草湳，有村民一百餘戶聚居，以開荒農耕為生，用石頭建屋，也以石頭圍城，古名叫「草湳城」。當時原住民經常「出草」，居民性命備受威脅，有張長港者，在與「出草」之原住民搏鬥時，感覺關聖帝君前來相助，性命得以保全。事後備辦米糕，專程下山前來協天廟膜拜，感謝神恩，並求取神符回山上家中，從此草湳居民家家平安，乃組成「草湳米糕大壽龜會」，每年推選爐主、頭家，負責主辦，於正月十三日協天廟祭祀帝君時，由各戶烹製米糕合成壽龜，抬來協天廟供祭，十五日元宵夜後，除了「會內」帶「龜肉」回家吃平安，也讓八大庄未「份」龜會的村民乞求。

　　八大庄龜會源起的另外一說，係兩百年前草湳城的二十幾戶人家與「番人」為鄰，日子不平安，所以做壽龜祭拜，「番人」因此欲殺作龜的人，他們趕緊將龜扛到帝君廟，也逐漸往山下遷居，發展成今

天八大庄的龜會。[23] 亦有謂：「草湳湖盛產烏龜，有一年帝君春祭，一隻烏龜從草湳爬到帝君殿前，後來烏龜被送回草湳，壽命終了，村民以米糕作其形狀，祭拜帝君。」[24]

　　草湳龜會由八大庄村民自由參加，以現今林美村、三民村與白鵝村居民為主，除了草湳米糕龜之外，二龍村亦有一隻米糕龜，也發展成八大庄的龜會，協天廟因而有兩個米糕龜會為帝君「服務」。早前「開基」的草楠城在山上，近二十年陸續開發成高爾夫球場，與佛光大學、淡江大學宜蘭校區為鄰，整片草湳目前已無原來住民居住，但搬到平地的村民仍沿用草湳龜會的名稱。

　　龜會會員每年繳交會費，多少錢「在人」隨意，近十年會員繳交會費兩百元以上，爐主與副爐主需高於一般會員，基本「行情」頭家兩千，爐主六千。八大庄民眾可自由參加，或皆不參與。過去「會外」信眾乞龜，要博杯求神明同意，獲得許可者第二年歸還的米糕要增加斤兩，壽龜因而逐年加大，從最初僅數十臺斤，增加至一、二萬臺斤。由於各家所做的米糕白糖、紅糖不一，有的糖放過多，有的糖沒攪散，有的顏色過黑，有的顏色偏白，所堆製成的米糕龜顏色深淺不一，被戲稱為「五花龜」，此外，因為各家還龜的時間不同，有的冷、有的熱，製作大壽龜時很難攪拌，做好的米糕也很容易敗壞、發霉。尤其米糕保存時間不長，糖水容易流出，居民戲稱龜「放尿」。一九六九年，當時的二龍村村長林趂擔任爐主，鑒於還龜的人做的米糕很不「統一」，而且易受「土腳氣」（地氣）影響，黏答答且會流汁。因此，倡議把米糕龜改作紅片龜，博杯獲得神明的同意，從此八大庄的米糕龜就改為紅片龜了。但在祭祀帝君時，會在紅片大龜旁擺設一隻小型的米糕龜，當做是原龜或「母」龜，以示不忘本。至於草湳米糕龜會則始終遵守傳統，至今仍用米糕製龜。

23 林樹吉、李梓冬，2009 年 10 月 16 日訪談，礁溪協天廟。
24 林趂，1994 年 2 月 22 日訪談，礁溪協天廟。

　　草湳米糕龜會與八大庄紅片龜會每年均在帝君神座前以博杯方式產生爐主、頭家，由前一年的爐主依照會內名冊唱名博杯，並一一登錄每人的聖杯數，聖杯數最多的人擔任正爐主，依次則為副爐主與頭家。因時間因素或其他理由，沒有意願博爐主、頭家者，可以事先聲明，在會員名冊注個「不」字。博杯時間由爐主與頭家們決定，大約在正月十四或十五擇一時間舉行，以丁亥年 (2007) 為例，米糕龜會在正月十四日早上十一時半左右，紅片龜會則在同日下午一時半左右。根據龜會不成文的規定，前一年的爐主與頭家不能參加今年的博杯，間隔一年後才能再次參與。

　　兩大龜會的爐主、頭家負責與廟方在農曆十二月時開會，確定正月活動細節，壽龜在正月初七前準備完畢，放在協天廟內祭拜帝君。龜身早前是由竹篾編製的，三十年前改由兩個半圓形的鋼架組成，上覆綠色的紗網，一斤重的小龜鋪滿其上。米糕龜的龜脖是一根略成 L 形的木頭，外覆一層米糕，紅片龜則是一根塑膠管，外覆一層紅片糕皮。兩隻大壽龜都放在架高的木板（稱為龜板）上。若照傳統的儀式龜肉是一次擺上，近年為了衛生的緣故，米糕、紅片粿分批添加上去。乞龜時龜會的龜架由前一年正副爐主與頭家架設，「刣」龜之後由新任正副爐主與頭家拆卸。

　　傳統壽龜龜殼仿真龜圖案，稱為「十三省二十四山」，代表古代中原十三省，全龜時期用紅線拉出圖案，現在因為不是全龜，所以不再用紅繩拉出這個圖案，但是信徒乞回去的小龜身上還有這樣的圖案，另外，紅片大壽龜旁的原龜，也有用金紙貼出「十三省二十四山」，龜背上有龜尪一支與龜花數支。龜爪是前五爪後四爪。「爪」其實就是問神用的聖杯，插在米糕龜與紅片糕上面。至於柑仔龜與其他以米粉、肉餅做成的壽龜則沒有用筊當爪的情形。

　　龜會壽龜從正月初七開始祭拜帝君，直至正月十六日凌晨刣龜，

刨龜之後，龜頭與龜尾屬於爐主與副爐主，龜脖上的紅包與龜尪屬於爐主，至於其他頭家可平均分配剩餘的龜肉，另每人可帶回一對龜爪（即一對筊）與龜花，回去後放在神明桌上，據傳龜爪非常靈驗，以致常會被竊走。兩大龜會刨龜的時間不一，基本上可由正副爐主與頭家自行決定，米糕龜會員多為農人，早起早睡，刨龜的時間也訂得很早，多在清晨四點左右。紅片龜會會員不少是在「街仔」做生意的人，刨龜的時間比較晚，大約是早上六時左右。[25]

　　過去乞龜者所乞的龜肉是放在盒子裡，並用一條四方巾包起來。四方巾上繪龜、鶴、鹿圖形，代表精、氣、神。三十年前，考慮乞龜者是外地人，或因工作的關係，隔年春祭未必有時間還龜，加上前述壽龜保存不易，龜會因此統一委請工廠製作龜肉，目前乞龜需繳納現金，龜會不再接受以米糕或紅片糕還龜的方式。三十多年前 (1978) 兩大龜會約準備一千五百盒供信眾乞求，丁亥年 (2007) 從初七到十六日，總共訂了一千盒左右。其步驟是初七先訂三百盒，有人求走就補上去，到了十二日那天就要全部擺滿，大約是六百盒。以前乞龜每個人大概會乞三斤以上，現在頂多一斤而已，因為小家庭越來越多，一斤重的小龜，包括製作費與其他雜支等，成本約一百七十至兩百元左右，「喜還壽龜」的代金最初兩百元以上，近年已「約定俗成」至少五百元。乞龜者在神明前祝禱心願，然後將繳錢的收據燒掉，即可將盒裝的小龜帶回家供奉與食用。

　　龜會活動的高潮是正月十六日上午的刨龜。以丁亥年為例，米糕龜於正月十六日凌晨四時半開始刨龜（原訂四時，稍有遲延），正副爐主在龜頭前的關聖帝君座前上香之後開始。副爐主用一根筷子與手剝下龜脖的米糕，正爐主在一旁準備一個塑膠袋子，其他頭家紛紛幫忙將小米糕龜裝入袋中，一袋兩個，每位頭家可以分到兩隻小米糕龜

25 紅片龜會會員陳錫松，2007 年 3 月 2 日訪談，礁溪協天廟。

和一件襯衫。紅片龜約於凌晨五時半開始刣龜（比往常早），但一開始只有正副爐主在場，爐主用小鐮刀一片片切開大紅片龜龜脖上的紅片糕，至於原龜因為體型較小，爐主一刀就將龜頭割下。紅片龜頭家們每人可以分到一隻紅片龜與一件襯衫。

正月十六刣龜之後，下午兩點開始，兩大龜會前後任正副爐主與頭家們陸續來到協天廟前殿集合，在道士帶領下，眾人持香祝禱，道士首先向帝君報告新舊任爐主與頭家已完成交接，並一一唱唸寫在大紅紙上的龜會會員名單，被唱到名者，本人或家人持香叩首三次。唱名完畢，道士用博杯方式請示帝君對於舊爐主、頭家一年來的服務是否滿意，再請示帝君對於新爐主、頭家人選是否同意，稱為「公緣」。丁亥年四位新舊任爐主中的三位都一次就出現聖杯，唯有紅片龜陳姓舊爐主博十數次杯都無法聖杯，臉色難看，道士連忙向帝君祝禱：「前爐主非常盡心盡力……」、「前爐主非常傷心……」如此數次之後，終於擲出聖杯。「公緣」結束時，協天廟對面的戲檯馬上開演扮仙戲，因為乞龜的收入與會錢已交給廟方管理委員會，以龜會名義舉行的扮大仙亦由廟方出資。扮仙之後，演一小段戲文。至此龜會活動正式結束，晚上六點廟方邀請爐主與頭家「吃桌」聚餐。

兩大龜會原本是自發性的民間團體，乞龜活動的收入與會員費由龜會自行處理，但二十幾年前協天廟管理委員會認為龜會組織鬆散，帳目不清，將米糕龜會與紅片龜會隸屬協天廟管委會，兩大龜會分別改稱「敕建礁溪協天廟春季大典草湳米糕龜會」（簡稱米糕龜會），和「敕建礁溪協天廟春季大典紅片大壽龜會」（簡稱紅片龜會）。龜會隸屬協天廟管委會之後，所有活動的經費由廟方統籌支應，乞龜的收入與會費亦全數交給管委會。管委會在龜會期間會派廟方會計到現場，並於十六日龜會活動全部結束後，公佈乞龜與會費的收入情形。以丙戌年 (2006) 為例，根據廟方統計，乞龜收入與會費：米糕龜 491,730 元，

紅片龜 366,588 元，總計 858,318 元，丁亥年 (2007) 米糕龜 491,710 元，紅片龜 346,558 元，總計 838,268 元。

協天廟春祭期間，忠義大樓除了兩大龜會所負責的兩隻大壽龜，還有若干龜「種」，正殿副廊的柑仔龜會全名為「礁溪協天廟柑仔龜會」，當初是六結村一群親朋好友為了服務帝君，祈求「護國祐民、忠義正氣、闔家平安、富貴吉祥」而成立的聯誼性組織。此外，還有三個較小型的龜會提供的三隻體型較小的壽龜，其中一隻亦是由籤條編成龜形外殼，將柑仔安放其中，肉餅龜與米粉龜，則由肉餅、米粉堆成，這些龜會分別由八大庄一群志同道合的民眾組成，不隸屬於協天廟管理委員會，雖屬「私」會性質，會員間卻有一些「陪對」，會內添丁時，就得製作大麵龜，讓每位會員拿回家，柑仔龜會有一年曾有過會內拿六隻回家的盛況，近年生女還麵龜的情形也常見。[26]

「礁溪協天廟柑仔龜會」與忠義大樓走廊下的另一隻柑仔龜都是籤製的質材（屬於不同的兩個龜會），造型是一隻大主龜與四隻小龜的組合。龜架平時放在爐主家中，乞龜時才拿到廟裡來安裝。過去正殿副廊下的柑仔龜會活動時間是正月十三到十五日，庚辰年 (2000) 開始，因為協天廟的信徒越來越多，正殿空間不夠，尤其十三日是帝君得道日，香客雲集，廟方要求柑仔龜只能於元宵十五擺一天。柑仔龜的乞龜、爐主博杯與刣龜現在都在同一天，當天前一任爐主將籤製的龜架搬到大殿，並將訂購的橘子裝填起來，晚上九時爐主與頭家齊聚，博杯選出新爐主後進行刣龜。刣龜實際就是從籤架中把橘子一一取出，拆卸後的龜殼由新爐主帶回家中。

柑仔龜爐主博杯的方式與兩大龜會大致相同，也是由爐主代博，

26 2007 年帶著妻子與三個兒女從臺北回來參加乞龜的柑仔龜會第三代林永祥（原住大忠村，1973 年生），2007 年生兒子的時候，做了二十幾斤的大麵龜供會員分享。第一代會員廖阿鑫（六結村民，1927 年生）曾替兒子乞求生女如願，也做大麵龜謝恩。

地點在協天廟前殿。丁亥年 (2007) 因為鄒爐主住在臺北，委託在地的廖阿鑫幫忙處理，廖阿鑫年高德劭，由他負責博杯，眾望所歸，爐主兒子則在一旁幫忙拾起筊杯。戊子年 (2008) 爐主博杯的結果，陳坤土成為新爐主。不同於兩大龜會刣龜由新爐主負責，柑仔龜會仍由鄒姓爐主負責拆龜殼、秤橘子斤兩（平均分配給每位會員）。

　　無可避免，協天廟廟會活動近年也出現許多新噱頭，庚辰年 (2000) 宜蘭縣礁溪鄉農會就利用宜蘭盛產的金棗，配合農曆正月的新春喜氣，以上千公斤金棗，堆砌成一隻金棗龜，放在廟後忠義大樓，供民眾祈安，只要投下十元硬幣，巨龜下方就會吐出金棗糕及籤詩。[27]

　　傳統的龜會是由八大庄居民代代相傳，只有八大庄的居民可以「服務」帝君。不過，近二十年來龜會會員資格與權利、義務也產生變化。有人因工作關係，對於爐主、頭家這些「職位」避之唯恐不及，但仍有不少人看重為帝君服務的機緣，為了增加擔任爐主或頭家的機率，或是為了更加保平安，甚至有人盡量讓親人成為會員。紅片龜會目前最年輕的會員林鈞只有十四歲，是其父幫他加入。傳統乞龜活動時間從農曆正月初四到十六，期間當值正副爐主與頭家都必須全程在場，為了因應現代人的生活節奏，活動時間因此縮短，改為初七到十六日。[28]至於龜會的會員資格也完全開放，沒有年齡限制，任何有「誠意」、願意繳會費的人皆可成為會員，並參與爐主與頭家的博杯。

四、協天廟的廟會戲

　　協天廟每逢神誕、節慶必演戲，除了寺廟祭典爐主邀請的劇團演

27 羅建旺，〈金棗龜　讓你心想事成〉，《聯合報》第二十版，2000 年 2 月 12 日。
28 2007 年米糕龜會爐主家代表簡得展就請假一個禮拜，紅片龜會頭家陳錫松也請假一個禮拜，另 2008 年新任紅片龜會爐主何財旺表示，從前乞龜活動是從初四到十六，但因為現在大家都很忙，改成初七到十六。

出，民間社團與私人也紛紛演戲酬神，使得祭典演戲時間動輒數月之久，並曾發生「帝君砍斷戲柱」的傳聞。[29] 廟會酬神戲演出時間長，寺廟常就可能的演出檔期，邀請劇團以「標戲」方式競標。由出價最低的劇團得標，然後負責祭典期間所有演出（例如臺中南屯萬和宮字姓戲），礁溪協天廟春祭則不同，春祭的「標戲」傳統上由參與競標的劇團寫出奉獻金，由出價最高者得標，演戲時間至少從正月初九至十五日七天，得標者不但無酬勞，還需以前述標金奉獻給廟方。劇團所依賴的是民眾扮「私」仙的「加冠禮」，或九日之前、十六日之後為信徒加演場的戲金收入。

協天廟一年九次演出檔期中，每年元月初四日，協天廟舉辦祭典、演戲，迎接從天庭回到人間寺廟的神祇，初九玉皇大帝生，亦演戲拜天公。正月十三日帝君「昇天」舉行的春祭酬神戲，一直延長到正月十五日上元之後。二月十九日觀音媽聖誕、五月十三日乃關平太子聖誕，協天廟皆演戲慶祝。六月二十四日為帝君聖誕，亦為協天廟秋祭大典，除了六月二十四日當天，通常二十二、二十三日亦有酬神戲，民眾常趁此機會請劇團加演扮仙。八月十五日中秋節，是傳統社日，亦即土地公生日，協天廟例有演戲，十月二十日的演戲，則為慶祝周倉將軍生日。此外，每年年底十二月二十日演平安戲，感謝眾神保佑平安，日期每年依卜筶決定。

協天廟春祭期間的扮仙，每天第一個扮「公」仙，是完整的扮仙戲，時間比較長。接下來替民眾扮「私」仙，時間就極短。因為人多，總是以最快速度的「快仙」處理，平常酬神需要四、五十分的扮仙（如

29 相傳一百五十年前協天廟前戲臺演《古城會》，關公過五關斬五將，來到古城下，回馬戰蔡陽時，忽然一把木製的刀砍下來，像真正的關大刀一樣，飾演蔡陽的演員趕緊閃開，跳下戲臺，關大刀當場砍斷戲棚的柱子。帝君不喜歡這一段斬蔡陽的戲，相傳有幾個原因：其一、原因演出前扮演關公的演員未淨身，戲班在關公出臺時亦未燃放鞭炮，以示師聖降臨。其二、扮演蔡陽的演員以往在三國戲中皆演關公，此次改演蔡陽，角色性格變化太大。且該演員在演出前又近女色，因而關公看到這位蔡陽，怒不可遏，關刀一揮，砍斷戲臺木柱。

《醉八仙》），此時僅需一、兩分鐘。劇團人員唸出登記扮仙者姓名、住址，請他準備金紙燒香放炮，迎接三仙或八仙降臨賜福，這種「快仙」方式也出現在外地其他祭典。

協天廟正月十三、十四、十五日的演戲是配合寺廟春祭而演出，算是八大庄「大公」的酬神戲，應邀演出的劇團每臺（棚）戲「扮仙」開場，才能演正戲，日夜各一場。十二日深夜十一點，亦即十三日子時，劇團必須扮仙，為帝君暖壽（不需演正戲）。其餘時間則由私人或民間社團謝戲，大多排在正月十三日之前，或十六日之後。協天廟祭典標戲的傳統始於三十多年前，在此之前，原本由輪值八次重要祭典的八大庄，各自徵收丁口錢籌辦當值祭典，同時收取信徒加演酬神戲的費用，這些經費都由各村庄「頭人」管理。甲寅年 (1974) 開始，改由協天廟統一主持演戲事宜，每年農曆的十二月（後改十一月初一），就一年內重要演戲檔期邀請劇團前來競標。出席者會拿到一年內所有演戲檔期的標單，各自填上金額競標，然後一一開出得標的劇團。

三十餘年來，較常參加標戲的劇團包括基隆勝珠歌劇團、臺北延平劇團、宜蘭本地的宜蘭英、建龍、東龍等劇團，近年標戲「常客」是勝珠改組的飛鳳儀、宜蘭英、建龍與新增加的嘉義光賽樂。勝珠的洪淑珠演戲有口碑，加上有礁溪人親戚與協天廟頭人認識，所以經常標得春祭檔期。勝珠奉獻給廟方的金額，多在四萬至八萬之間。辛未年 (1991) 勝珠由吳金葉接手經營，仍保留團名，並承襲其部份的戲路，包括協天廟酬神戲。至於宜蘭班因正月本地酬神戲多，對協天廟春祭檔期興趣不大，所爭取的，反倒是正月之外的其他戲路。

協天廟近年來祭典標戲資料，保存下來的有癸未年 (2003)、乙酉年（2005）到戊子年 (2008)，廟方的記錄皆用農曆，因此，年底標戲所記時間，實為陽曆的隔年，例如癸未年 (2003) 農曆年底的標戲結果，列入二〇〇三年檔案，實際上演出時間是二〇〇四年。茲將上述年份參與競標的劇團與得標者與金額，整理如下：

農曆癸未年(2003)12月1日標戲結果（2004年演出）

祭典日期	得標劇團	標價
元月四日接神	延平劇團	25,000（放棄）
	勝珠劇團	28,000
	安安劇團	25,000（得標）
元月九日至十六日 （十五日連早戲）	延平劇團	10,000
	供興樂團	22,000
	勝珠劇團	30,000（得標）
二月十九日	延平劇團	35,000（減價為33,000承包）
	勝珠劇團	38,000
	宜蘭英劇團	35,000
五月十三日	宜蘭英劇團	22,000
	安安劇團	20,000（得標）
	延平劇團	23,000
	勝珠劇團	30,000
六月二十二、 二十三、二十四日	宜蘭英劇團	52,000（得標）
	延平劇團	60,000
	勝珠劇團	57,000
	建龍劇團	65,000
	供興樂團	78,000
七月十九日	供興樂團	27,000
	建龍劇團	30,000
	宜蘭英劇團	30,000
	延平劇團	24,000（得標）
八月十五日	宜蘭英劇團	52,000
	延平劇團	55,000
	安安劇團	50,000（得標）
十月二十日	供興樂團	28,000
	建龍劇團	25,000
	宜蘭英劇團	25,000
	延平劇團	24,000（得標）
	勝珠劇團	30,000

　　由上表可知，除正月標戲以出資最高者得標，其他月份的酬神戲皆以開最低價的劇團得標（包括正月十三日前後的春祭）。

農曆乙酉年（2005）12月1日所有參與標戲的劇團因資料不全，
僅掌握得標劇團及其所列最低價。（2006年演出）

祭典日期	主事者	演戲期間	得標劇團與標價
十二月十一 謝平安	協天廟		宜蘭英 12,000
元月初四	德陽村		光賽樂 27,000
元月十三	二龍村	元月初九到十六	飛鳳儀 110,000
元月十五	大忠村		
二月十九	大義村		安安 28,000
五月十三	六結村		宜蘭英 26,000
六月廿四	三民村	六月廿二到廿四	宜蘭英 58,000
八月十五	林美村		
十月廿日	白鵝村		宜蘭英 27,000

農曆丙戌年(2006)12月20日標戲結果（2007年演出）

祭典日期	主事者	演戲期間	各劇團標價			
			建龍	飛鳳儀	宜蘭英	光賽樂
十二月十日謝平安	八大庄		30,000	25,000	20,000（放棄）	20,000（得標）
					17,000（得標）	18,000
元月初四	大義村		30,000	27,000	27,000	25,000
元月十三 二龍村 元月十五 大忠村		元月初九 到十六	X	120,000 （得標）	X	210,000
二月十九	林美村		36,000	30,000（得標）	X	40,000
五月十三	德陽村		X	30,000	26,000	24,000（得標）
六月廿四	六結村	六月廿二 到廿四	X	60,000（得標）	60,000（放棄）	68,000
				58,000（得標）	58,000（放棄）	
				57,000	55,000（得標）	
七月十九			30,000	30,000	28,000	25,000（得標）
八月十五	白鵝村		50,000	X	48,000（得標）	58,000
		（改康樂會 40,000）				
十月廿日	三民村		30,000	32,000	26,000	24,000（得標）

農曆丁亥年(2007)12月6日標戲結果（2008年演出）

祭典日期	主事者	演戲期間	各劇團標價		
			飛鳳儀	建龍	光賽樂
十二月十日謝平安	協天廟		28,000	25,000	23,000（得標）
元月初四	德陽村		30,000	30,000	25,000（得標）
元月十三	大義村	元月初九到十六	150,000	X	118,000（得標）
元月十五	大忠村		X	30,000	26,000（得標）
二月十九	林美村		X	32,000（得標）	45,000
五月十三	六結村				
六月廿四	三民村	六月廿二到廿四	55,000（得標）	90,000	65,000
七月十九			30,000	30,000（放棄）	27,000
八月十五	二龍村		（康樂會）		
十月廿日	白鵝村		32,000	28,000	26,000（得標）

農曆戊子年(2008)10月29日標戲結果（2009年演出）

祭典日期	主事者	演戲期間	各劇團標價		
			飛鳳儀	建龍	光賽樂
十二月十日謝平安	協天廟		25,000	25,000	22,000（得標）
元月初四	白鵝村		30,000	29,000	27,000（得標）
元月十三	德陽村	元月初九到十六	200,000	300,000	130,000（得標）
元月十五	大義村				
二月十九	林美村		40,000	35,000	26,000（得標）
五月十三	二龍村		26,000（得標）	30,000	27,000
六月廿四	三民村	六月廿二到廿四	58,000	75,000	53,000（得標）
七月十九			28,000	29,000	26,000（得標）
八月十五	大忠村				
十月廿日	六結村		26,000（得標）	30,000	27,000

　　乙酉年 (2005) 光賽樂加入標戲的「戰局」，以乙酉年到己丑年 (2009) 的春祭演戲為例，飛鳳儀（勝珠）開出的最低價格，分別為：甲申年 (2004) 九萬、乙酉年十一萬、丙戌年 (2006) 十二萬、戊子年 (2008) 十五萬、己丑年 (2009) 二十萬，其中戊子、己丑年由光賽樂以較低的

十一萬八千、十三萬得標。近年來在協天廟演出，得標劇團從戲金加上扮仙所得，大概都只能打平，而近五年行情愈形混亂。從「長期合作」的飛鳳儀逐年提高標金，以及另外一個參與標戲的建龍劇團在己丑年出價三十萬元來看，光賽樂十二萬元上下的得標金額與演出成本可能有落差。

勝珠乙酉年（2005）改名飛鳳儀之後，仍常標到協天廟的春祭演戲。丙戌年 (2006) 到戊子年 (2008) 飛鳳儀從初九至十六日記錄每年扮仙人數為兩百到二百二十。丁亥年 (2007) 的演出還有私人出八千元辦大仙《醉八仙》，隔年則無私人辦大仙。

飛鳳儀扮私仙時，由資深廣播歌仔戲人出身的演員陳清海拿著麥克風站在臺前，唸誦請戲者的名字，以及所祈求的事項，並且「講好話」。相較許多劇團僅以一句「某某某扮仙一臺」帶過，飛鳳儀此項「服務」，頗得信眾的喜愛。

飛鳳儀劇團農曆丁亥年正月初九到十六日春祭檔期公的扮仙場次與劇目如下：

	上午	下午	晚上
正月初九		《三仙會》《福祿添壽》	《四美圖》
正月初十		《三仙會》《洛陽橋》	《血鷹恨》
正月十一		《三仙會》《洛陽橋》	《手足殘殺》
正月十二		《三仙會》	《洛陽橋》
正月十三	00:30《醉八仙》	《三仙會》	《五福連環》
正月十四		《三仙會》《花田錯》	《五雷報》
正月十五	10:30《醉八仙》半棚	《三仙會》《濟公戰女媧》	《母之罪》
正月十六		《三仙會》	

協天廟對祭典演戲首重酬神「扮仙」，近年標戲時，除了壓低每臺戲戲金之外，也要投標的劇團保證有足夠的演員能扮大仙。一般扮大仙（《如三仙會》、《醉八仙》）基本上應有十人，最低限度是九

人，每個參與標戲的劇團都至少要有這個基本人數。至於戲文則無意見，可演古路戲也可演胡撇仔戲，劇團（如飛鳳儀）大多日演古路戲，夜演胡撇仔戲。

協天廟春祭在一九八○年代，扮私仙價格在三百元到五百元之間，一九九○年代增至六百元，二十世紀初期則是八百元。私人的扮仙通常在早上，扮小仙一次約二分鐘，扮大仙要六千元左右，時間約四十分鐘。近年協天廟春祭信眾扮仙人數每況愈下。辛巳年 (2001)，勝珠扮仙的收入低於奉獻金，乃由廟方以「貼紅紙」（賞金）五萬元的方式，彌補劇團的虧損。而後劇團標的奉獻金往往低於三萬，癸未年 (2003) 之後廟方改變方式，春祭檔期也與其他檔期一樣，皆由出最低戲金劇團得標，但扮仙所得仍歸劇團，所反映的，正是廟會與民間劇團的變遷，尤其是看戲的觀眾群銳減。

五、協天廟春祭與龜會的文化意義

從協天廟向山區看去，五峰旗諸峰林立，猶如紮靠的帝君背後的五方旗（靠旗）。就地理環境而言，礁溪不比行政中心的宜蘭市，亦不及開蘭第一城的頭城鎮（頭圍），商業都市──羅東鎮、港口蘇澳鎮，至今仍屬「鄉」的層級。再就祭祀圈而言，與臺灣著名寺廟祭祀圈動輒跨越幾個鄉鎮、縣市（如臺北大龍峒保安宮、關渡宮、林口竹林寺、大甲鎮瀾宮）相較，協天廟祭祀區域不過全鄉二十八村的八村，屬於八個聚落的鄉廟而已，信徒組織也不嚴密。

不過協天廟在礁溪這個小鄉村的發展，亦有其獨特的地理優勢與信仰文化條件，其中最具意義的是龜會活動。龜會組織是在協天廟祭祀網絡與地緣基礎發展起來的「會」，配合村社、鄉社祭祀活動，藉以強化「帝君」信仰，整合內部的情感。各大龜會擁有自己的關聖帝

君金身，平常供奉在爐主家中，每「博」出新爐主後，舊爐主經由簡單的「過爐」，將帝君金身轉交給新爐主，繼續作為會內信仰與祭祀的象徵。乞求壽龜是人與神（帝君）之間親暱的契約，也是人與人之間的交陪方式，尤其合製的壽龜，經過祭拜的儀式，由會內分食，共霑帝君庇佑，產生榮辱與共的認同感。

龜會的會員資格寬鬆，八大庄的村民都能成為會員，代代相傳。會員間除了卜爐主、頭家，以及做龜、刣龜、分龜的權利義務之外，並無太多的祭祀禮儀規範，例如婚喪喜慶「陪對」、吃會、進香聯誼⋯⋯等等。這不代表龜會不重視「會內」情感的交陪，而是在既有的里社、鄉社之中，已有相關的規範與慣例。

協天廟的信徒組織與龜會看似鬆散，其實是依循社會人際脈絡，再以具體參與帝君春秋祭祀與祭龜活動為核心，進一步與礁溪傳統社、會產生更多連結。而後，隨著社會經濟與信仰文化的變遷，礁溪鄉村與外界的交通更加開放，獻龜、分龜、乞龜、還龜方式與傳統不盡相同，協天廟不再只是八大庄的信仰中心，也是許多香客、遊客進香、參觀的「景點」，龜會的頭人與協天廟的管理委員會對於這種變化採取開放與包容的態度，帝君信徒層因而擴散。所有人都可以乞龜，分享龜會的神聖與傳統，信徒或觀光客向帝君或龜會求得一份壽龜，代表一種福份，以「喜還壽龜」的方式，當場繳交一定的金額。「喜還壽龜」的人數愈來愈多，已超過龜會會內人數，成為協天廟、龜會與外界交流的一個平臺。龜會也作為協天廟的傳統與文化特色之一。不管是八大庄人、外地人，許願還願、乞龜還龜，發自內心的誠信，印證在協天廟的龜會，就能讓這個傳統習俗更具意義。

一九八○年代前後乞龜活動（兩大壽龜會）對照表

時間／流程	傳統（1980 年代以前）	現代（1980 年代以後）
期間	正月初四到十六（更早以前是正月初一就開始讓信徒乞龜）。	正月初七到十六。
地點	最早放在草厝，三開間時代放在廟的左右廂房，改建為五開間後安放於正殿副廊。	近年來由於協天廟信徒越來越多，因此改放於香客大樓一樓。
龜肉材質	兩大龜會皆製作糯米龜。	一隻糯米龜，一隻紅片龜。
製作方法	早年由去年乞龜者自製糯米糕並親自抬到龜會現場堆製成龜形。其中一隻大米糕龜改為紅片後，由龜會統一委請工廠製作，草湳米糕龜後也跟進。	龜會隸屬廟方管理委員會後，由廟方統一委請廠商製作，剛開始仍維持全隻糯米龜與全隻紅片龜，近年為了衛生與分配方便，糯米龜由工廠製成一隻隻一斤重的小糯米龜，鋪排於龜架上；紅片龜亦由工廠製成一斤重的小紅片龜後，各自裝入小紙盒中，再將盒子排列在龜架上。
包裝方式	小糯米龜與小紅片龜裝入紙盒後，再用巾仔（四方巾）包起。	只用紙盒包裝，無巾仔。
乞還龜方式	博杯成功後請回，並於隔年乞龜活動期間米糕斤兩加量（通常會增加一倍）還龜。	可選擇博杯也可不博杯，為方便出外或遠地乞歸者，以付現金的方式乞回。目前龜會已不接受以「龜」還「龜」的傳統乞龜方式。
會員資格	八大庄居民，多為代代相傳。	任何願意繳交會費者皆可以成為會員，如果有意願，也有資格透過博杯的方式成為正副爐主或頭家。
乞龜收入與會費	由龜會自行管理。	統一交給協天廟管理委員會。

　　龜會之外，配合協天廟祭典與龜會活動的酬神戲亦屬礁溪的人文傳統，不但配合協天廟的祭典禮俗，演戲成為儀式的一部分，更讓協

天廟的歷史與帝君的靈驗，藉著戲劇的傳播，以及舞臺表演型式，強化觀眾（信眾）的帝君印象。在廟會酬神戲普遍沒落的今日，出現在祭典的協天廟酬神戲所代表的是戲劇的「原型」功能，也可看出「扮仙」的儀式功能。此外，民眾自行組織的帝君會在協天廟的社會脈絡中，也發揮作用。民間到關帝廟或在帝君面前結拜換帖的風氣，自古以來就很興盛。協天廟雖非蘭陽地區唯一主祀關聖帝君的寺廟，卻是最具盛名的關帝廟。信徒相邀組織帝君會，外地兄弟來協天廟，由帝君見證換帖結拜。這些帝君會平常獨立運作，其組織、活動情形廟方亦不清楚。通常雕刻帝君「金身」，由輪值爐主負責祭拜，在新爐主產生後，帝君金身「過爐」到新爐主家。

茲舉礁溪第二任官派鄉長蕭阿乖 (1891-1950) 之子，曾在礁溪開業的醫生蕭春苑 (1918-1981) 組織的帝君會為例：戰後初期，蕭醫師與礁溪鄉一群地方仕紳、商人共創帝君會，交流情感，參加者近六十人，會員資格採世襲制，有帝君金身，也有會員簿，皆存放在爐主家中。半年一次吃會（農曆正月十三日、六月廿四日兩天），並卜爐主，每個會員大概十年輪值一次。過爐時僅在爐主家中祭拜帝君，就算交接，比較「功夫」的，會到協天廟裡過爐、博杯。會內有「陪對」、吃會時，家中新添男丁的會員製作「新丁龜」，與其他會員分享。除了吃會，會員平日還會「招遊覽」——至外地旅遊。

除了男性為中心的帝君會，女性信徒崇拜帝君的風氣近年逐漸興盛，因為帝君在桃園兄弟失散後，曾保甘、糜二夫人尋找劉備。夜間二嫂就寢，帝君自己坐在桌前秉燭讀《春秋》，表示帝君重名節、有定性，反對「不正常」的男女關係。丈夫外遇的婦人，到協天廟向帝君祈求，並請廟公將繫在大刀上面的紅綾剪下一小段，拿回家放在丈夫的枕頭下面，據聞丈夫一覺醒來就會浪子回頭，斷絕外遇的關係。[30]

30 邱坤良等，《宜蘭縣口傳文學》（上冊），宜蘭：宜蘭縣政府，1997年。頁101。

此外，帝君也以「戰神」的神格，保佑青少年服兵役平安，頗能讓現代婦女安心。[31] 二〇〇六年協天廟管理委員會拆除舊有的香客大樓──忠義大樓，擴建成聖祖殿，一樓供奉關聖帝君的夫人，二樓供奉關聖帝君的祖先。協天廟主委強調，夫人殿是因應現代人祈求事情更多元，有些女信徒不好意思當面向關聖帝君直說，可拜託關夫人幫忙，吐露女人家的心聲。[32]

協天廟近年有朝向觀光化、現代化經營的趨勢，但作為八大庄公廟的屬性仍然明確。每年農曆正月十三日與六月二十四日舉行的春祭、秋祭是協天廟最隆重的節日，各地進香團紛紛前來朝拜，民家也把自家奉祀的神明（不拘關聖帝君）送至廟裏「鬥鬧熱」，廟方將其編號，披上紅條子，數日後，民家再依牌號領回。旅居外縣市的礁溪人，常利用歲時節令與協天廟祭典、龜會活動，返鄉祭拜帝君，或代替長輩執行龜會任務，祭祀活動也成為出外礁溪人回鄉探親、重憶昔日生活情境的重要動力。

六、結語

傳統鄉村公廟的祭祀禮儀，是依循鄉社、村社為中心的祭祀網絡，而在廟、社為基礎所成立的「會」，不但強化寺廟祭典與社祭活動的禮儀功能，也進一步促進所屬社會內部的交流與合作。戲劇作為廟會、社祭必要的儀式，除了透過其表演型式、內容與戲文（如敬神、賜福、勸善），具體傳達祭祀禮儀的意旨，也藉著戲劇的娛樂性與藝術性，讓鄉里民眾抒解身心，對生活有所啟發，並作為維繫人際關係的媒介。

31 1949 年生的陳萬來與太太一起前來乞龜，他們說協天廟在宜蘭人的心目中可說是最重要的信仰中心，過去凡是家中有孩子去當兵的，都會來廟裡拜拜求帝君保平安，並求回平安符與乞龜，非常靈驗。陳萬來，2007 年 2 月 5 日訪談，礁溪協天廟。
32 羅建旺，〈協天廟設夫人殿　代婦傳心事〉，《聯合報》C2 版，2007 年 11 月 7 日。

移墾時代的協天廟作為八大庄的公廟，既是常民信仰與生活的核心，也是公眾事務的中心，與礁溪在地人的關係極為密切，具有整合民眾情感、傳承文化的功能。基於共同信仰，作為八大庄村民的守護神，關聖帝君祭祀活動，民眾就有參加的權利與義務，可擔任與祭祀相關的爐主頭家，或參與神明會、龜會與子弟組織。[33]

　　協天廟的祭典與龜會活動，反映了漢人社群結合的方式，以及寺廟與地方歷史、信徒結構、信仰組織與祭祀禮儀的關係。乞龜原屬農業文明的產物，是漢族移民對大自然生生不息的敬畏。民眾對土地產生認同感，並不是憑空而來，而是由眾多微小的個人社會參與的過程與結果累積而成。眾人之事的文化認同亦然，是作為生活的方式，以及適應環境的機能，它累積與傳承的，不只是金錢與利益，更是民眾參與實踐的問題。親自參與，自然從中產生情感與認同，即使歷經時代變遷，仍然一代一代地延續下去。礁溪一直到今天，都還在享用土地的恩典，寺廟與農業、溫泉業、觀光業以及其他各行各業皆是。

　　一九六〇年代以降的社會經濟變遷，全臺灣鄉村人口往都會區──主要是大台北地區移動，礁溪鄉也不例外，青年人紛紛到臺北市就學、就業，使得在地人投入、承擔社會活動的能量降低。不過在地理上，礁溪是宜蘭人進出臺北市的門戶，距離不遠，公路、鐵路都極便捷。北宜快速公路通車之後，臺北距礁溪近在咫尺，外地人至礁溪旅遊、進香跟礁溪人回鄉探親、過年過節一樣方便。協天廟吸引外來的進香團與香客，八大庄龜會也因應環境，把會員資格開放，壽龜的質材、乞龜還龜方式也較具彈性，這些權宜措施使傳統的社會結構產生變化。大量的商機或將讓礁溪人遺忘土地與自身生命的連繫，另方面，外地香客有機會參與龜會活動，協天廟的信仰文化體系無形中擴大。

33 如協天廟附近有玉蘭社，奇立丹（德陽）有集和堂，林尾（林美）有集合堂、一樂軒。參見邱坤良，《民間戲曲散記》，臺北：時報出版公司，1979年。頁179。

　　除了春節、清明，礁溪帝君祭典與龜會活動成為礁溪子弟回鄉的重要理由，過年乞龜仍是許多人一年一度的大事，但在行禮如儀的同時，人們對自己腳下這塊土地的認同日漸淡薄。帝君春祭與元宵佳節時間接近，每年的元宵節，全臺燈會透過媒體連線呈現在觀眾眼前，令人以為元宵節就該是有巨大主燈坐鎮、人人提著廉價塑膠燈籠的超級節慶。相形之下，礁溪的帝君春祭與龜會活動所代表的地方傳統，更值得珍惜。未來礁溪的觀光產值將大有可為，但是，在可預見的觀光化與商業化短線操作中，礁溪人該如何保有自己的文化性格，人和土地的關係要如何維繫？

　　礁溪協天廟與礁溪人如能珍視這個得來不易、百年積累的春祭與龜會文化底蘊，避免受到劣質的政治或商業操作，礁溪協天廟極可能成為現代祭祀節慶活動的一個範例，將春祭與龜會活動從規畫到完成的整個過程，當成一個文化行動，當做找回人與土地情感的藝術與社會實踐。以大地為展場，依據生活作息，當成這個文化行動的生命週期，像農夫耕作一樣，從規劃開始，讓這個文化行動從土地長出來。

附錄：八大庄與礁溪鄉戰後至今人口數目

（資料來源：《礁溪鄉志》、礁溪戶政事務所。）

村庄 年代	大忠	大義	二龍	六結	德陽	三民	林美	白鵝	礁溪 全鄉
1948 年	1139	843	1311	1035	1647	1769	1042	862	22,019
1951 年	1467	934	1387	1119	1827	1867	1060	886	23,913
1961 年	1895	1062	1716	1536	3059	2211	1486	954	30,256
1971 年	2540	1168	1915	2041	3754	2515	1809	1009	35,907
1981 年	2440	1142	1827	1951	4431	2692	1809	995	37,802
1991 年	2818	1008	1689	1936	4830	3144	1572	958	37,879
2001 年	2691	907	1537	1943	4806	3170	1514	1018	38,133
2008 年	2946	894	1481	1774	4559	3006	1473	903	35,940

各篇引用書目

第一章　時空流轉，劇場重構：十七世紀臺灣的戲劇與戲劇中的臺灣

史料

《臺灣外誌前傳繡像明季孤忠五虎鬧南京》。〔清〕1929。廈門：新民書社再版。

《臺灣外誌後傳繡像五虎將掃平海氛記》。〔清〕1929。廈門：會文堂書局。

《陶庵夢憶》、《西湖夢尋》合集。〔1794〕1982。〔明〕張岱，馬興榮點校。
　　上海：新華書店。

〈疏通海禁疏〉。〔1580〕2004。〔明〕許孚遠。原刊《明經世文編敬和堂集》，
　　收入《明清檔案彙編》第一輯。第一冊。行政院文化建設委員會。

《島噫詩》。〔明〕盧若騰。〔明〕1968。《臺灣文獻叢刊》第二四五種。臺
　　北：台銀經濟研究室。

《桃花扇》，〔清〕孔尚任。二十四齣〈罵筵〉、二十五齣〈選優〉。

《臺灣外志》。〔1704〕1986。〔清〕江日昇著，吳德鐸標校：上海古籍出版社。

《諸羅縣志》。〔1717〕1968。〔清〕周鍾瑄。臺北：臺灣叢書本。

《裨海紀遊》。〔1697〕1959。〔清〕郁永河。《臺灣文獻叢刊》第四十四種。
　　臺北：臺灣銀行經濟研究室。

《臺灣府志》。〔1696〕1968。〔清〕高拱乾。臺北：臺灣叢書本。

《鳳山縣志》。〔1720〕1968。〔清〕陳文達。臺北：臺灣叢書本。

論著

Hubert Meeus.1987. *Genres in het ernstige Nederlandse renaissancetoneel 1626-1650*. De Zeventiende Eeuw, No.3 .

Johannes Nomsz 原著。王文萱譯。2013。《福爾摩沙圍城悲劇》。臺南：臺灣
　　歷史博物館。

Plet van der Loon（龍彼得）。1992。《明刊閩南戲曲絃管選本三種》(*The Classical Theatre and Art Song of South Fukien*)。臺北：南天書局。

中村孝志。1997。《荷蘭時代在臺灣歷史上的意義》。臺北：稻鄉出版社。

王育德原著。吳瑞雲譯。〔1920〕2002。《王育德自傳》（《王育德全集》15）。臺北：前衛出版社。

臺灣省文獻委員會：《臺灣省通志稿》。臺灣省文獻委員會，1964。

臺灣省文獻委員會編纂、廖漢臣整修。1980。《臺灣省通誌》卷六〈學藝志藝術篇〉第一冊。臺北：眾文圖書公司。

江樹生譯註。2003。《梅氏日記：荷蘭土地測量師看鄭成功》。臺北：漢聲雜誌社第 132 期。

呂訴上。1961。《臺灣電影戲劇史》。臺北：銀華出版部。

村上直次郎（日文譯注）、中村孝志（日文校注）、程大學（中譯）。1990。《巴達維亞城日記》（第三冊）。臺北：臺灣省文獻會編印。

村上直次郎、岩生成一、中村孝志、永積洋子著。2001。《荷蘭時代臺灣史論文集》。許賢瑤譯。宜蘭：佛光人文社會學院。

林景淵。2011。《濱田彌兵衛事件》。臺北：南天書店。

林鶴宜。2003。《臺灣戲劇史》。國立空中大學。

河竹繁俊。1966。《概說日本演劇史》。東京：岩波書店。

邱坤良。1992。《日治時期臺灣戲劇研究 1895-1945》。臺北：自立晚報。

倉林誠一郎。1972。《新劇年代記：戰前編》。東京：白水社。

曹永和。2000。《臺灣早期歷史研究》。臺北：聯經出版公司。

陳其南。2010。《臺博物語：臺博館藏早期臺灣殖民現代性記憶》。臺北：國立臺灣博物館。

陳國棟。2006。《臺灣的山海經驗》。臺北：遠流出版公司。

陳紹馨。1964。《臺灣省通志稿卷二》。臺灣省文獻委員會。

堤精二。1972。《國性爺合戰》。東京：日本古典文學會。

湯錦台。2001。《大航海時代的臺灣》。臺北：貓頭鷹出版社。

韓家寶。2005。《荷蘭時代臺灣告令集・婚姻與洗禮登錄簿》。鄭維中譯。臺北：曹永和文教基金會。

藍柏（Lambert van der Aalsvoort）。2012。《福爾摩沙見聞錄——風中之葉》。林金源譯。臺北：經典雜誌。

Rund Spruit。2001。〈奇眉異目：描繪亞洲〉，收入國立臺灣歷史博物館籌備

處主編：《荷蘭時期臺灣圖像國際研討會——從時間到空間的歷史詮釋》。
　　臺南：國立臺灣歷史博物館籌備處。116-143。

ノムツ原作，山岸祐一譯。〈悲劇　臺灣の攻圍〉，《臺灣時報》昭和 8 年
　　(1933)1 月號，頁 149-167；2 月號，頁 138-157；3 月號，頁 178-201；4 月號，
　　頁 154-179；5 月號，頁 127-143。

方豪。1958。〈臺灣外志兩抄本和臺灣外記若干版本的研究〉，《文史哲學報》。
　　臺大文學院。頁 8。

竹內治。〈臺灣演劇誌〉。收入濱田秀三郎編。1943。《臺灣演劇の現況》。
　　東京：丹青書房。31-161。

村上臺陽。1933。〈悲劇臺灣の攻圍を読む〉，《臺灣時報》9 月號，頁 64-
　　68。

松本克平。李享文譯。1999。〈高松豐次郎與日本勞工運動〉，《電影欣賞》
　　第 100 期。

松居桃樓。1942。〈臺灣演劇論〉，《臺灣時報》第 26 卷 7 號。

邱坤良。1982。〈臺灣近代民間戲曲活動之研究〉，《國立編譯館館刊》第
　　11 卷第 2 期。頁 249-282。

俞大綱。1984。〈張岱的戲劇生活〉。收入《中國古典文學論文精選叢刊》（戲
　　劇類一）。臺北：幼獅文化事業。

柯榮三。2002。〈石印本小說《繡像掃平海氛記》的發現〉，《東方人文學誌》
　　第一卷第四期。頁 149-169。

翁佳音。2001。〈影像與想像——從十七世紀荷蘭圖畫看臺灣漢番風俗〉。國
　　立臺灣歷史博物館籌備處主編。《荷蘭時期臺灣圖像國際研討會——從時
　　間到空間的歷史詮釋》。臺南：國立臺灣歷史博物館籌備處。頁 24-27。

陳漢光。1958。〈從臺灣方志看明鄭的建置〉，《臺灣文獻》九卷四期。臺灣
　　省文獻委員會。頁 81-98。

陳嘯高、顧曼莊。1955。〈福建的梨園戲〉。《華東戲曲劇種介紹》（第一集）。
　　上海：新文藝出版社。頁 99-114。

黃典誠。無出版年月。〈臺灣外紀與臺灣外志考〉。《廈門大學學報》第七本。
　　頁 21-96。

羅斌。1997-1998。〈荷蘭文獻中的臺灣早期戲劇活動〉。《臺灣的聲音》。臺北：水晶有聲出版社。頁 78-83。

第二章　清代臺灣方志中的「戲劇」

史料

《安平縣雜記》。〔清〕1968。臺灣叢書本第一輯第十一冊。臺北：國防研究院。

《嘉義管內采訪冊》。〔清〕1968。臺灣叢書本第一輯第十一冊。

《閩書》。〔明〕1994。何喬遠。福州：福建人民出版社。

《重修臺灣縣志》。〔清〕1968。王必昌。《臺灣叢書》第一輯《臺灣方志彙編》第三冊（以下簡稱臺灣叢書本）。

《續修臺灣府志》〔清〕1993。余文儀。南投：臺灣省文獻會。

《續修臺灣縣志》。〔清〕1968。謝金鑾。臺灣叢書本第一輯第四冊。

《彰化縣志》。〔清〕1968。周璽。臺灣叢書本第一輯第六冊。

《澎湖廳志》。〔清〕1968。林豪。臺灣叢書本第一輯第七冊。

《臺灣府志》。〔清〕1968。高拱乾。臺灣叢書本第一輯第一冊。

《臺灣縣志》。〔清〕1968。陳文達。臺灣叢書本第一輯第五冊。

《噶瑪蘭廳志》。〔清〕1968。陳淑均。臺灣叢書本第一輯第八冊。

《臺海使槎錄》。〔清〕1957。黃叔璥。臺北：臺灣銀行經濟研究室。

《重修福建臺灣府志》。〔清〕1993。劉良璧。南投：臺灣省文獻會。

《鳳山縣采訪冊》。〔清〕1968。盧德嘉。臺灣叢書本第一輯第十三冊。

連橫。《臺灣通史》。臺北：臺灣通史社。

《一肚皮集》。〔清〕2001。吳子光。《臺灣先賢詩文集彙刊》第 301 冊。臺北：龍文出版社。

論著

Piet van der Loon.1997 "Les Origines rituelles du théâtre chinois" *Journal asiatique* CCLXV 1et2. 王秋桂、蘇友貞中譯。1985。〈中國戲劇源於宗教儀典考〉。

收入《中國文學論著譯叢》。臺北：臺灣學生書局。頁 523-547。

方豪。1968。〈周元文補修《臺灣府志》校後記〉。《臺灣叢書》第一輯。臺北：國防研究院。頁 171。

王曉傳。1958。《元明清三代禁毀小說戲曲史料》。北京：作家出版社。

朱士嘉。1932。《中國地方誌統計表》。北京：燕京大學史學年報社。

伊能嘉矩。1965。《臺灣文化志》。東京：刀江書院，複刻。

李祖基。2003。〈尹士俍與臺灣志略〉。《臺灣研究》。頁 81-90。

沈冬。2007。〈清代臺灣戲曲史料發微〉。收入《中國音樂學》。北京：中國藝術研究院）。1。頁 74-88。

林勇。1968。〈《安平縣雜記》校後記〉。《安平縣雜記》臺灣叢書本。頁105-107。

邱坤良。1982。〈臺灣近代民間戲曲活動之研究〉。《國立編譯館館刊》第十一卷第二期，頁 249-282。

張光前。2011。〈安平縣雜記點校說明〉。《臺灣史料集成清代臺灣方式彙刊》（第四十冊）。臺南：臺灣史博館。頁 159-162。

陳漢光。1983。〈臺灣地方志彙目〉。《中國方志叢書》第八十七號。臺北：成文出版社。

陳捷先。1995。《清代臺灣方志研究》。臺北：學生書局。

第三章　戰時在臺日本人戲劇家與臺灣戲劇——以松居桃樓為例

王櫻芬。2008。《聽見殖民地：黑澤隆朝與戰時臺灣音樂調查 (1943)》。臺北：國立臺灣大學圖書館。

石婉舜。2002。《一九四三年臺灣「厚生演劇研究會」研究》。國立臺灣大學戲劇研究所碩士論文。

邱坤良。1992。《舊劇與新劇：日治時期臺灣戲劇之研究 (1895-1945)》。臺北：自立晚報。

黃英哲主編。2006。《日治時期臺灣文藝評論集》（1-4 冊）。臺南：國家臺灣文學館籌備處。

鳳氣至純平。2006。《中山侑研究──分析他的「灣生」身分及其文化活動》。
　　國立成功大學臺灣文學研究所碩士論文。

大笹吉雄。1994。《日本現代演劇史　昭和戰中篇 II》。東京：白水書店。

中島利郎。2004。《日本統治期台湾文學序說》。東京：緑蔭書房。

中島利郎編。2005。《日本統治期台湾文學小事典》。東京：緑蔭書房。

中島利郎、河原功、下村作次郎主編。2001。《日本統治期台湾文学文芸評論
　　集》（1-5 卷）。東京：緑蔭書房。

中島利郎、河原功編。2003。《日本統治時期台湾文學集成》。東京：緑蔭書房。

＿＿＿＿＿。2003。《台湾戯曲・脚本集》1-5。東京：緑蔭書房。

吉村敏編。1944。《青年演劇脚本集》（第二輯）。皇民奉公會臺北州支部藝
　　能指導部，清水書房。

赤澤史朗、北河賢三編。1993。《文化とファシズム：戦時期日本における文
　　化の光芒》。東京：日本経済評論社。

松居桃樓。1953。《蟻の街の奇蹟：バタヤ部落の生活記録》。東京：国土社。

＿＿＿＿＿。1963。《アリの町のマリア北原怜子》。東京：春秋社。

＿＿＿＿＿。1966。《死に勝つまでの三十日：小止観物語》。東京：柏樹社。

倉林誠一郎。1969。《新劇年代記：戰中編》。東京：白水社。

＿＿＿＿＿。1969。《新劇年代記：戰前編》。東京：白水社。

渡邊一民。1982。《岸田国士論》。東京：岩波書店。

濱田秀三郎編。1943。《臺灣演劇の現況》。東京：丹青書房。

藤井省三、黃英哲、垂水千惠編。2002。《臺灣の「大東亞戰爭」》。東京：
　　東京大學出版會。

福田宏子。1971。〈松居松葉〉。《近代文學研究叢書》34。東京：昭和女子
　　大学近代文学研究室。

其他資料

《演劇通信》。1942-1943。（臺灣演劇協會會報）。1-17。

中山侑。1941.1。〈時局下臺灣の娛樂界〉。《臺灣時報》。83。

＿＿＿＿。1942.3.1。〈演劇の心〉，《臺灣公論》7:3。138-152。

志馬陸平（中山侑）。1942.2.1。〈演劇時評〉。《臺灣文學》2:1。

中村哲、竹村猛、松居桃樓。1942.7.11。〈文學鼎談（座談會）〉。《臺灣文學》2:3。

王育德。1941.7.9。〈臺灣演劇の今昔〉。《翔風》。22。

竹內治。1943.7.26。〈稽古の跡を顧る〉。《興南新聞》。

松居桃樓。1942.7.10。〈臺灣演劇論〉。《臺灣時報》。271。

＿＿＿＿。1942.7。〈祭典と演劇〉。《臺灣公論》。

＿＿＿＿。1942.8.20。〈演劇と衛生〉。《文藝臺灣》4:5。

＿＿＿＿。1942.10。〈臺灣演劇私觀〉。《臺灣文學》2:4。142-153。

＿＿＿＿。1943.3.29。〈青年と演劇〉。《興南新聞》。

＿＿＿＿。1943.7.26。〈《赤道》を觀る方へ——「藝文」第一回の公演に當りて〉。《興南新聞》。

神川清。1943.8.2。〈演出陣の力、演技員の熱〉。《興南新聞》。

張文環。1939.7.29。〈臺灣の演劇問題に就いて〉（上）。《臺灣日日新報》。

＿＿＿＿。1965.10。〈難忘當年事〉。《臺灣文藝》2:9。頁54。

楊雲萍。1942.12.5。〈臺灣文藝這一年〉。《臺灣時報》。頁276。

瀧田貞治。1942.3。〈最近觀た時局劇所感〉。《民俗臺灣》。2:3。

＿＿＿＿。1943.12.25。〈演劇對談—厚生劇團公演瑣評〉。《臺灣文學》。4:1。

第四章　文學作家、劇本創作與舞台呈現——以楊逵戲劇論為中心

井手勇。2001。《決戰時期臺灣的日人作家與皇民文學》。臺南：臺南市立圖書館。

王曉波。1986。《被顛倒的臺灣歷史》。臺北：帕米爾書店。

吳素芬。2005。《楊逵及其小說作品研究》。臺南：國立臺南大學教育與經營管理研究所國語文教學碩士班碩士論文。

吳新榮。2008。《吳新榮日記全集》第七冊。臺南：國立臺灣文學館。

吳曉芬。2000。《楊逵劇本研究》。臺北：國立臺灣大學戲劇研究所碩士論文。

呂訴上。1961。《臺灣電影戲劇史》。臺北：銀華出版社。

尾崎秀樹。2004。《舊殖民地文學的研究》。——陸平舟，間ふさ子譯。臺北：
　　人間出版社。

巫永福。2003。《我的風霜歲月——巫永福回憶錄》。臺北：望春風出版社。

_____沈萌華主編《巫永福全集・文集卷》。臺北：傳神福音文化公司。

林安英。1998。《楊逵戲劇作品研究》。臺南：國立成功大學中國文學研究所
　　碩士論文。

林梵（林瑞明）1978。《楊逵畫像》。臺北：筆架山出版社。

邱坤良。1992。《舊劇與新劇：日治時期臺灣戲劇之研究（一八九五～
　　一九四五）》。臺北：自立晚報。

_____。1997。〈從文化劇到臺語片——張深切的戲劇人生〉。《藝術評論》
　　第 8 卷，頁 23-41。

_____。2008。〈在臺日本人戲劇家與臺灣戲劇——以松居桃樓為例〉，發表
　　於「帝國主義と文學」研討會。愛知：愛知大學。

_____。2008。《飄浪舞臺：臺灣大眾劇場年代》。臺北：遠流出版社。

星名宏修著，莫素微譯。2005 年。〈「血液」的政治學——閱讀臺灣「皇民
　　化時期文學」〉，《臺灣文學學報》第 6 期。頁 19-57。

浦田生。1943。〈青年劇之意義與使命　臺中藝能奉公隊之公演之期許
　　（上）〉，《臺灣新聞》第 2 版，1943 年 10 月 22 日。

_____。〈青年劇之意義與使命　臺中藝能奉公隊之公演之期許（下）〉，《臺
　　灣新聞》第 3 版夕刊，1943 年（日期不明）。

張恒豪。〈超越民族情結重回文學本位——楊逵何時卸下「首陽農園」？〉，
　　《文星》第 99 期（復刊號）。1986 年 9 月。頁 120-124。

張朝慶。2009。《楊逵及其小說、戲劇、綠島家書之研究》。臺南：國立臺南
　　大學臺灣文化研究所碩士論文。

陳芳明。1988。《楊逵的文學生涯：先驅先覺的臺灣良心》。臺北：前衛出版社。

彭小妍主編。1998。《楊逵全集第一卷・戲劇卷（上）》。臺北：國立文化資
　　產保存研究中心籌備處。

_____。1998。《楊逵全集第二卷・戲劇卷（下）》。臺北：國立文化資產保
　　存研究中心籌備處。

_____。2001。《楊逵全集第九卷・詩文卷（上）》。臺南：國立文化資產保存研究中心籌備處。

_____。2001。《楊逵全集第十卷・詩文卷（下）》。臺南：國立文化資產保存研究中心籌備處。

焦桐。1990。《臺灣戰後初期的戲劇》。臺北：臺原出版社。

黃惠禎。2004。《左翼批判精神的鍛接：四〇年代楊逵文學與思想的歷史研究》，臺北：國立政治大學中國文學研究所博士論文。

_____。1994。《楊逵及其作品研究》，臺北：麥田出版社。

楊逵。1942。〈臺灣演劇の未來〉，《演劇通信》第 3 號，1942 年 12 月 15 日。

_____。1981。〈光復前後〉，收入聯合報編輯部編：《寶刀集：光復前臺灣作家作品集》，臺北：聯合報，1981 年。頁 1-15。

_____。1982。〈日本殖民統治下的孩子〉，《聯合報》第 8 版，1982 年 8 月 10 日。

楊素絹主編。1976。《壓不扁的玫瑰花──楊逵的人與作品》。臺北：輝煌出版社。

楊翠。1995。〈楊逵出土遺稿的內容與意義〉，《臺灣史料研究》第 6 期。頁 162-165。

戴國煇，內村剛介訪問，陳中原譯。1983。〈楊逵的七十七年歲月──一九八二年楊逵先生訪問日本的談話記錄〉，《文季》第 1 卷第 4 期。頁 8-30。

鍾肇政。1979。〈光復前的臺灣文學：史論〉，《聯合報》第 12 版。

_____。1998。《鍾肇政回憶錄（二）》。臺北：前衛出版社。

中島利郎，河原功，下村作次郎編。2001。《日本統治期臺灣文學文芸評論集》（第 1-5 卷），東京：綠蔭書房。

尾崎秀樹。1991。〈臺灣文學の近情〉，《文學評論》，第 2 卷 12 號。頁 192。

河原功。中島利郎編。1999。《日本統治期臺灣文學臺灣人作家作品集》（第 1 卷楊逵）。東京：綠蔭書房。

星名宏修。1997。〈中國・臺灣における「吼えろ中國」上演史──反帝國主

義の記憶とその變容〉，《日本東洋文化論集》第 3 號。

_____。1999。〈楊逵改編「吼えろ支那」をめぐって〉，收入臺灣文學論集
刊行委員會編：《臺灣文學研究の現在》。東京：綠蔭書房。

_____。2000。〈臺灣における楊逵研究──「吼えろ支那」はどう解釋され
てきたか〉，發表於「日本臺灣學會」第二回學術大會。東京：東京大學。

蘆田肇。1999。〈「怒吼罷，中國！」覺書き：「Рыи Китай」から「吼
えろ支那」，そして「怒吼罷，中國！」へ〉，《東洋文化》第 77 號。

其他資料

〈廣告〉，1943.11.26。《臺灣新聞》第 3 版。

〈臺中藝奉隊　感謝輝煌戰果捐款〉。《臺灣新聞》夕刊第 2 版。1943.11.17。

〈臺中藝能奉公隊　怒吼吧中國公演〉。《臺灣新聞》第 3 版。1943.11.2。

〈徵兵號獻納金　蒐集百七元　怒吼吧中國演出募款〉，《臺灣新聞》。
1943.11.8。

第五章　理念、假設與詮釋：臺灣現代戲劇的日治篇

三澤真美惠。2004。《殖民地下的銀幕 —臺灣總督府電影政策之研究（1895
1942）》。臺北：前衛。

石婉舜。2010。〈搬演「臺灣」：日治時期臺灣的劇場、現代化與主體型構
（1895~1945）〉。臺北：臺北藝術大學戲劇學系博士班博士論文。

吳漫沙。2000。《追昔集》。臺北：臺北縣文化局。

呂芳雄。2004。〈追記我的父親呂赫若〉。《呂赫若日記（1942-1944 年）中
譯本》。臺南：國家臺灣文學館。457-494。

呂效平。2009。《對正劇的質疑》。上海：人民出版社。

呂訴上。1961。〈臺灣新劇發展史〉。《臺灣電影戲劇史》。臺北：銀華。

呂赫若。1941。〈隨想〉。《臺灣文學》1, 1。

巫永福。1934。〈我們的創作問題〉。《臺灣文藝》1, 1。

汪優游。1988 [1934]。〈我的俳優生活〉。《中國近代文學論文集（1919-1949）戲劇卷》。梁淑安編。北京：中國社會科學出版社。頁 312-335。

邱坤良。1992。《舊劇與新劇：日治時期臺灣戲劇之研究（一八九五～一九四五）》。臺北：自立晚報。

_____。1995。《新劇與臺語電影》。國科會研究報告。

_____。2008。《飄浪舞臺：臺灣大眾劇場年代》。臺北：遠流。

垂水千惠著，張文薰、鄒易儒譯。2008。〈1942 年—1943 年呂赫若之音樂、演劇活動〉。《戲劇學刊》 8, 55-87。

洪深。[1929]1988。〈從中國的新戲說到話劇〉。《中國近代文學論文集（1919-1949）戲劇卷》。北京：中國社會科學出版社。11-26。

耐霜（張維賢）。1954。〈臺灣新劇運動述略〉。《臺北文物》 3, 2：83-85。

張維賢。1954。〈我的演劇回憶〉。《臺北文物》 3, 2：105-113。

荷生。1941。〈新劇比賽參觀記〉。《風月報》 121。

陳龍。2001。《中國近代通俗戲劇》。臺北：東大。

單國興。1993。《中國話劇的孕育與生成》。臺北：文津。

楊逵。1935。〈文藝時評—藝術是大眾的〉。《臺灣文藝》 2, 2。

鳳氣至純平。2006。〈中山侑研究—分析他的「灣生」身分及其文化活動〉。臺南：國立成功大學臺灣文學研究所碩士論文。

蔡培火等。1971。《臺灣民族運動史》。臺北：自立晚報。

吉村敏著，邱香凝譯。2006[1944]。〈劇作家們一同奮起〉。〈臺灣文學者齊奮起〉。《日治時期臺灣文藝評論集（雜誌篇）第四冊》。黃英哲主編。臺南：國家臺灣文學館籌備處。485-486。（原刊《臺灣文藝》 1, 2。）

呂赫若著，鍾瑞芳譯。2004。《呂赫若日記（1942-1944 年）中譯本》。臺南：國家臺灣文學館。

松本克平著，李享文譯。1999。〈高松豐次郎與日本勞工運動〉。《電影欣賞》 100：96-106。

耐霜（張維賢）著，涂翠花譯。[1936]2006。〈談臺灣的戲劇—以臺語戲劇為主〉。《日治時期臺灣文藝評論集（雜誌篇）第二冊》。黃英哲主編。臺南：國家臺灣文學館籌備處。210-215。

Hegel, G.W.F.（黑格爾）著，朱光潛譯。1981。《美學》第三卷下冊。北京：商務。

楊逵著，涂翠花譯。2001 [1935]。〈新劇運動與舊劇之改革—「錦上花」觀後感〉。《楊逵全集第九卷‧詩文卷（上）》。彭小妍主編。臺南：文化保存籌備處。

楊逵著，涂翠花譯。2006 [1935]。〈臺灣的文學運動〉。《日治時期臺灣文藝評論集（雜誌篇）第一冊》。黃英哲主編。臺南：國家臺灣文學館籌備處。283-286。（原刊《文學案內》 1, 4。）

藤井省三著，張秀琳譯。1997。〈呂赫若與東寶國民劇 —自入學東京聲專音樂學校到演出「大東亞歌舞劇」〉。《呂赫若作品研究：臺灣第一才子》。陳映真等著。臺北：文建會。265-295。

劉捷等著，張深切全集編委會譯。2006 [1935]。〈《臺灣文藝》北部同好者座談會〉。《日治時期臺灣文藝評論集（雜誌篇）第一冊》。黃英哲主編。臺南：國家臺灣文學館籌備處。125-132。（原刊《臺灣文藝》 2, 2）

十河隼雄。1943。〈國語劇推進論〉。《演劇通信》7。大笹吉雄。1985。《日本現代演劇史明治‧大正篇》。東京：白水社。

十河隼雄。1986。《日本現代演劇史大正昭和初期篇》。東京：白水社。

川上音二郎。1906。〈正劇の由來〉。《文藝俱樂部》 12, 1：230-236。

中山侑（志馬陸平）。1936。〈青年與臺灣（二）—新劇運動的理想與現實〉。《臺灣時報》 197。

中山侑（志馬陸平）。1936。〈青年與臺灣（四）—新劇運動的理想與現實〉。《臺灣時報》 199。

中山侑（志馬陸平）。1936。〈青年與臺灣（六）—藝術運動之再省思〉。《臺灣時報》 202。

中山侑。1943。〈青年演劇運動〉。《臺灣演劇の現狀》。濱田秀三郎編。東京：丹青書房。163-231。

中島利郎、河原功。2003。《臺灣戲曲‧腳本集》 1-5。東京：綠蔭書房。

井上精三。1985。《川上音二郎の生涯》。福岡：葦書房。

臺灣總督府總務局。1927。《警察沿革誌》第二編《臺灣社會運動史》。

吉村敏編。1944。《青年演劇腳本集》第二輯。皇民奉公會臺北州支部藝能指
　　導部。

岡部龍編。1974。《資料　高松豐次郎小笠原明峰業跡》。東京：フィルムラ
　　イブラリー協議會。

松居桃樓。1942。〈臺灣的演劇私觀〉。《臺灣文學》2,4。

河竹繁俊。1947。《新劇運動の黎明期》。東京：雄山閣。

河竹繁俊。1998。《概說日本演劇史》。東京：岩波書店。

黃新山。1941。〈本島の新劇に對する希望〉。《臺灣藝術》1：59-63。

新國劇編。1967。《新國劇五十年》。東京：中林出版。

瀨戶宏。1999。《中國演劇の二十世紀》。東京：東方書店。

其他資料

〈臺灣正劇開演之一夜〉。《漢文臺灣日日新報》。1910 年 8 月 4 日，第 5 版。

〈楓葉荻花〉。《漢文臺灣日日新報》。1910 年 8 月 10 日，第 5 版。

〈羅山近信／臺灣正劇〉。《漢文臺灣日日新報》。1910 年 10 月 15 日，第 3 版。

〈改良劇開演〉。《漢文臺灣日日新報》。1910 年 11 月 1 日，第 3 版。

〈新竹通信／正劇開演〉。《漢文臺灣日日新報》。1910 年 11 月 3 日，第 3 版。

〈發招待卷〉。《漢文臺灣日日新報》。1911 年 1 月 23 日，第 3 版。

〈正劇盛況〉。《漢文臺灣日日新報》。1911 年 7 月 30 日，第 3 版。

〈正劇漫評〉。《臺灣日日新報》。1913 年 7 月 8 日，第 6 版。

〈朝日座之正劇〉。《臺灣日日新報》。1919 年 7 月 23 日，第 6 版。

〈詹炎錄〉。《臺灣日日新報》。1920 年 4 月 13 日，第 5 版。

呂赫若。〈劇評　阿里山　雙葉會公演〉。《興南新聞》。1943 年 2 月 12 日，
　　第 4 版。

呂赫若。〈演劇教養的必要〉。《興南新聞》。1944 年 2 月 23 日，第 4 版。九歌。

〈如何推動臺灣劇運〉。《臺灣新生報》。1946 年 9 月。

張望。〈展開臺灣的話劇運動〉。《臺灣新生報》。1946 年 9 月 21 日。

日文報紙（依日期排序）

〈川上音二郎丈の談話（一）〉。《臺灣日日新報》。1902 年 11 月 26 日，

第 4 版。

〈川上音二郎丈の談話（二）〉。《臺灣日日新報》。1902 年 11 月 27 日，
　　第 4 版。

〈川上音二郎丈の談話（三）〉。《臺灣日日新報》。1902 年 11 月 28 日，
　　第 5 版。

高松豐次郎。〈娛樂供給に　する予の抱負〉。《臺灣日日新報》。1909 年 5
　　月 16 日，第 5 版。

西川滿。〈演劇と臺灣語〉。《臺灣日日新報》。1941 年 11 月 11 日，第 4 版。

呂赫若。〈新劇と新派〉。《興南新聞》。1942 年 9 月 8 日，第 4 版。

松居桃樓。〈青年と演劇〉。《興南新聞》。1943 年 3 月 29 日。

第六章　林獻堂看戲──《灌園先生日記》的劇場史觀察

《陳岺日記》（未刊）。中央研究院臺灣史研究所影本。

《楊水心日記》（未刊）。中央研究院臺灣史研究所影本。

呂訴上。1961。《臺灣電影戲劇史》。臺北：銀華出版部。

李毓嵐。2006。〈〈林紀堂日記〉與〈林癡仙日記〉的史料價值〉。《日記與
　　臺灣史研究》。臺北：中央研究院近代史研究所。頁 37-88。

林博正。2004。《灌園先生日記》序。《灌園先生日記（一）：一九二七》。
　　臺北：中央研究院。

林瑤棋編。《西河青龍族譜》。中央研究院臺灣史研究所圖書館藏書。

林獻堂、林幼春編。1994。《臺灣霧峰林氏族譜》。南投：臺灣省文獻會。

林獻堂先生紀念集編纂委員會編。1960。《林獻堂先生紀念集年譜・遺著・追
　　思錄》。臺中：林獻堂先生紀念集編纂委員會。

林獻堂。〔1927〕2000。《灌園先生日記（一）：一九二七年》。許雪姬編。
　　臺北：中央研究院臺灣史研究所籌備處，中央研究院近代史研究所。

林獻堂。〔1929〕2001。《灌園先生日記（二）：一九二九年》。許雪姬、鍾
　　淑敏編。臺北：中央研究院臺灣史研究所籌備處，中央研究院近代史研究

所。

林獻堂。〔1930〕2001。《灌園先生日記（三）：一九三〇年》。許雪姬、何
　　義麟編。臺北：中央研究院臺灣史研究所籌備處，中央研究院近代史研究
　　所。

林獻堂。〔1931〕2001。《灌園先生日記（四）：一九三一年》。許雪姬編。
　　臺北：中央研究院臺灣史研究所籌備處，中央研究院近代史研究所。

林獻堂。〔1932〕2003。《灌園先生日記（五）：一九三二年》。許雪姬、周
　　婉窈編。臺北：中央研究院臺灣史研究所籌備處，中央研究院近代史研究
　　所。

林獻堂。〔1933〕2003。《灌園先生日記（六）：一九三三年》。許雪姬、呂
　　紹理編。臺北：中央研究院臺灣史研究所籌備處，中央研究院近代史研究
　　所。

林獻堂。〔1934〕2004。《灌園先生日記（七）：一九三四年》。許雪姬編。
　　臺北：中央研究院臺灣史研究所，中央研究院近代史研究所。

林獻堂著。〔1935〕2004。《灌園先生日記（八）：一九三五年》。許雪姬編。
　　臺北：中央研究院臺灣史研究所，中央研究院近代史研究所。

林獻堂。〔1937〕2004。《灌園先生日記（九）：一九三七年》。許雪姬編。
　　臺北：中央研究院臺灣史研究所，中央研究院近代史研究所。

林獻堂。〔1938〕2004。《灌園先生日記（十）：一九三八年》。許雪姬編。
　　臺北：中央研究院臺灣史研究所，中央研究院近代史研究所。

林獻堂。〔1939〕2006。《灌園先生日記（十一）：一九三九年》。許雪姬編。
　　臺北：中央研究院臺灣史研究所，中央研究院近代史研究所。

林獻堂。〔1940〕2006。《灌園先生日記（十二）：一九四〇年》。許雪姬、
　　張季琳編。臺北：中央研究院臺灣史研究所，中央研究院近代史研究所。

林獻堂。〔1941〕2007。《灌園先生日記（十三）：一九四一年》。許雪姬編。
　　臺北：中央研究院臺灣史研究所，中央研究院近代史研究所。

林獻堂。〔1942〕2007。《灌園先生日記（十四）：一九四二年》。許雪姬編。
　　臺北：中央研究院臺灣史研究所，中央研究院近代史研究所。

林獻堂著。〔1943〕2008。《灌園先生日記（十五）：一九四三年》。許雪姬

編。臺北：中央研究院臺灣史研究所，中央研究院近代史研究所。

林獻堂。〔1944〕2008。《灌園先生日記（十六）：一九四四年》。許雪姬編。
　　臺北：中央研究院臺灣史研究所，中央研究院近代史研究所。

林獻堂。〔1945〕2010。《灌園先生日記（十七）：一九四五年》。許雪姬編。
　　臺北：中央研究院臺灣史研究所，中央研究院近代史研究所。

林獻堂。〔1946〕2010。《灌園先生日記（十八）：一九四六年》。許雪姬編。
　　臺北：中央研究院臺灣史研究所，中央研究院近代史研究所。

林獻堂。〔1947〕2011。《灌園先生日記（十九）：一九四七年》。許雪姬編。
　　臺北：中央研究院臺灣史研究所，中央研究院近代史研究所。

林獻堂。〔1948〕2011。《灌園先生日記（二十）：一九四八年》。許雪姬編。
　　臺北：中央研究院臺灣史研究所，中央研究院近代史研究所。

林獻堂。〔1949〕2011。《灌園先生日記（廿一）：一九四九年》。許雪姬編。
　　臺北：中央研究院臺灣史研究所，中央研究院近代史研究所。

林獻堂。〔1950〕2012。《灌園先生日記（廿二）：一九五〇年》。許雪姬編。
　　臺北：中央研究院臺灣史研究所，中央研究院近代史研究所。

邱坤良。1992。《日治時期臺灣戲劇之研究 1895-1945》。臺北：自立晚報。

＿＿＿＿。2011。〈理念、假設與詮釋：臺灣現代戲劇的日治篇〉。《戲劇學刊》
　　13 期。頁 7-34。

風山堂。1901。〈俳優と演劇〉。《臺灣慣習紀事》第一卷第三號。臨時臺灣
　　慣習研究會。

荊子馨。2001。《成為日本人：殖民地臺灣與認同政治》。鄭力軒譯。臺北：
　　麥田出版社。

高雅俐。2008。〈音樂、權力與啟蒙：從《灌園先生日記》士紳的音樂生活〉。
　　《日記與臺灣史研究》。臺北：中央研究院臺史所。頁 841-902。

張我軍。1924。〈為臺灣文學界一哭〉。《臺灣民報》第三卷五號。

＿＿＿＿。1924。〈糟糕的臺灣文學界〉。《臺灣民報》第二卷二十四號。

＿＿＿＿。1925。〈絕無僅有的擊缽吟的意義〉《臺灣民報》三卷二號。

＿＿＿＿。1925。〈請合力折下這座敗草叢中的破舊殿堂〉《臺灣民報》三卷一
　　號。

張啟豐。2004。《清代臺灣戲曲活動與發展研究》。國立成功大學中國文學系博士論文。

張深切。1998。〈里程碑〉。《張深切全集》。臺北：文經社。

張維賢（耐霜）。1954。〈臺灣新劇運動述略〉。《臺北文物》3 卷 2 期。

_____。1954。〈我的演劇回憶〉。《臺北文物》3 卷 2 期。

張麗俊。〔1932-1935〕2000。《水竹居主人日記（一）》。許雪姬主編。臺北：中央研究院近代史研究所。

張麗俊。〔1932-1935〕2004。《水竹居主人日記（九）》。許雪姬主編。臺北：中央研究院近代史研究所。

許雪姬。1990。《龍井林家的歷史》。臺北：中央研究院近代史研究所。

_____。1999。〈林獻堂先生與臺灣社會活動——以霧峰一新會為中心〉。《臺灣文獻》。50:4。頁 100-108。

_____。2008。《日記與臺灣史研究——林獻堂逝世五十周年紀念論文集》上下冊。臺北：中央研究院臺灣史研究所。

_____。2010。《續修臺中縣志·卷九人物志》。臺中縣：臺中縣政府。

許雪姬編著，許雪姬、王美雪記錄。1998。《中縣口述歷史第五輯：霧峰林家相關人物訪談記錄》。臺中：臺中縣立文化中心。

許雪姬總編輯。2008。《日記與臺灣史研究：林獻堂先生逝世 50 週年紀念論文集》。臺北市：中研院台史所。

連橫。1924。《臺灣詩薈》。南投：臺灣省文獻會印。

陳芳明。2004。《殖民地摩登：現代性與臺灣史觀》。臺北：麥田出版社。

_____。2011。《臺灣新文學史》。臺北：聯經出版公司。

黃美娥。2004。〈尋找歷史的軌跡：臺灣新舊文學的承接與過渡（1895~1924）〉。《臺灣史研究》。11:2。

黃慧貞。2007。《日治時期臺灣「上流階層」興趣之探討：以臺灣人士鑑為分析樣本》。臺北：稻鄉出版社。

黃潘萬（菁丞）。1954。〈日據時期之中文書局（下）〉。《臺北文物》3:3。頁 115-130。

楊雲萍。1944。〈北部新文學、新劇運動座談會發言〉。《臺北文物》3:2。頁 4。

第七章　道士、科儀與戲劇——以雷晉壇《太上正一敕水禁壇玄科》
　　　　　為中心

史料

《太上黃籙齋儀》五十八卷。〔唐〕杜光庭，《道藏》第十五冊。上海：上海
　　書店、北京：文物出版社、天津：天津古籍出版社，據上海涵芬樓影印本、
　　白雲觀舊藏本影印，1994。

《玉音法事》三卷，〔宋〕宗徽宗御製，《道藏》第十一冊。頁 120-145。

《無上黃籙齋立成儀》五十七卷。〔宋〕蔣叔輿編，《道藏》第二十五冊。

《綴白裘》，〔清〕玩花主人編選，錢德蒼續選，輯於王秋桂主編。1987。《善
　　本戲曲叢刊》。臺北：臺灣學生書局。

《劉玄德三顧草廬記》，不著出版年，古本戲曲叢刊編刊委員會編輯，《古本
　　戲曲叢刊初集》。影印明富春堂刊本。

《靈寶玉鑑》。《道藏》第十冊。頁 129-439。

論著

大淵忍爾編。1983。《中國人祭教儀禮》。東京：福武書店。

任繼愈主編。1990。《道藏提要》。北京：中國社會科學出版社。

呂理政。《臺南東嶽殿的打城法事》，《民族學研究所資料彙編》（2）。臺北：
　　中央研究院。頁 1-48。

呂鍾寬。2001。〈斬命魔與東海黃公——道教儀式中的戲劇化法事與小戲源流
　　關係試探〉，《兩岸小戲學術研討會論文集》。臺北：國立傳統藝術中心
　　籌備處。頁 133-159

＿＿＿＿。1994。《臺灣的道教儀式與音樂》。臺北：學藝出版社。

李玉。《麒麟閣》四卷，《全明傳奇》，中國戲劇研究資料第一輯。臺北：天
　　一出版社，不著僅印出版年月。

李豐楙。1998。〈臺灣中部紅頭司與客屬聚落的醮儀行事〉，《臺灣文獻》49

卷 4 期。頁 187-206。

_____。1991。〈臺灣儀式戲劇中的諧謔性──道教法教為主的考察〉，《民俗曲藝》71 期。頁 174-210。

_____。2006。〈道教壇場與科儀空間〉，《2006 道文化國際學術研討會論文集》（下），高雄：國立高雄師範大學經學研究所。

林振源。2007。〈閩南客家地區的道教儀式：三朝醮個案〉，《民俗曲藝》158 期。頁 197-253。

林富士。1955。〈臺灣地區的「道教研究」概述 (1945-1995)〉，東海大學歷史系、新史學雜誌社主辦，「五十年來臺灣的歷史學研究之回顧」研討會。臺中：東海大學。

_____。1988。《漢代的巫者》。臺北：稻鄉。

邱坤良。1993。〈臺灣的跳鍾馗〉，《民俗曲藝》85 期。頁 325-369。

_____。1997。《臺灣劇場與文化變遷：歷史記憶與民眾觀點》。臺北：臺原。

_____。2009。《續修臺北縣志卷九 藝文志》。臺北：臺北縣政府。

倪彩霞。2005。《道教儀式與戲劇表演形態研究》。廣州：廣東高等教育出版社。

莊陳登雲守傳、蘇海涵（Saso, Michael R.）輯編。1975。《莊林續道藏》。臺北：成文。

許瑞坤。1987。《臺灣北部正乙派齋醮科儀唱曲之研究》，國立臺灣師範大學音樂研究所碩士論文。

陳國符。1963。《道藏源流考》。北京：中華書局。

勞格文（Lagerwey）撰，呂鍾寬整理。1993〈福建省南部現存道教初探〉，《東方宗教研究》3 期。頁 147-169。

勞格文（Lagerwey）撰。許麗玲譯。1998〈臺灣北部正一派道士譜系（續篇）〉，《民俗曲藝》114 期。頁 83-98。

_____。1996。〈臺灣北部正一派道士譜系〉，《民俗曲藝》103 期。頁 31-48。

黃清龍。〈雷晉壇直屬求訪外派系情況〉（手稿）。

閔智亭、李養正主編。1996。《中國道教大辭典》。臺中：東久。

劉枝萬。1983。《臺灣民間信仰論集》。臺北：聯經出版社。

＿＿＿＿＿。1967。《臺北市松山祈安建醮祭典》，中央研究院民族學研究所專刊之 14。臺北：中央研究院民族學研究所。

蕭登福。〈冠攝《道藏》群經，天字第一號的六朝靈寶派道書──《靈寶无量度人上品妙經》文本探論〉，國立臺灣師範大學國文學系主辦，「第三屆儒道國際學術研討會」。臺北：國立臺灣師範大學，2007 年 4 月 14-15 日。

謝忠良。1999。《道教科儀敕水禁壇的儀式音樂研究》，國立臺灣師範大學音樂研究所碩士論文。

Brook, Peter. 1968. *The Empty Space*. N.Y: Atheneum.

Lagerwey. 1988. "Les Qugirees toistes du Nord." De Taiwan. *Cachiers d'Exreme-Asie*, Ⅳ.

Turner, V. 1969. *The Ritual Process*. Chicago: Aldine Publishing Company.

Turner, V., and E. Turner. 1978. *Image and Pilgrimage in Christian Culture: Anthropological Perspectives*. New York: Columbia University Press.

＿＿＿＿＿ 1982. "Religious Celebrations." In V. Turner, ed., *Celebration: Studies in Festivity and Ritual*, p. 201-219. Washington, DC: Smithsonian Institution Press.

Van Gennep, Arnold. 1960. *The Rites of Passage*. M. B. Vizedom and G. L. Coffee, trans. Chicago: University of Chicago.

第八章　道場演法：「命魔」與《敕水禁壇》的戲劇性
──以盧俊龍「迎真定性壇」《靈寶祈安清醮金籙宿啟玄科》為中心

史料

《靈寶無量度人上經大法》卷四十九第十八。收入《正統道藏》洞真部第六冊。臺北：新文豐出版社。1985。

〔宋〕白玉蟾。《海瓊白真人語錄》卷二《鶴林法語》。《道藏》正一部弁字號，文物出版社影印本第三十三冊，頁 111-139。

〔宋〕呂太古。《道門通教必用全集》卷九第七。收入《正統道藏》正一部第

五十四冊。臺北：新文豐出版社。

論著

Lin, Zhenyuan 林振源。2011。"Consecrating Water and Barring the Altar: the Daoist Exorcist Ritual in Chiao-Liturgies in Northern Taiwan 敕水禁壇：臺灣北部道教醮儀中的驅邪法" *Exorcism in Daoist: A Berlin Symposium*. Florian C. Reiter ed.(Jan): pp.171-193.

丁煌。1990。〈臺南世業道士陳、曾二家初探：以其家世、傳衍及文物散佚為主題略論稿〉，《道教學・探索》第 3 期。頁 283-357。

呂錘寬。2001。〈斬命魔與東海黃公──道教儀式中的戲劇性法事及其與小戲源流關係試探〉，《兩岸小戲學術研討會論文集》，國立傳統藝術中心籌備處。頁 135-159。

李豐楙。1991。〈《洞淵神呪經》的神魔觀及其尅治說〉，《東方宗教研究》新 2 期，臺北：國立藝術學院傳藝中心。頁 131-155。

林庭宇。2010。〈「勅水禁壇」的科儀思想及其儀式象徵〉，《中國學術年刊》32 期：春。頁 65-95。

_____，〈「勅水禁壇」科儀淵源考察〉，《哲學與文化》37 期，2010，頁 139-157。

邱坤良。2010〈道士、科儀與戲劇─以雷晉壇《太上正壹敕水禁壇玄科》為中心〉，《戲劇學刊》第 11 期（臺北：國立臺北藝術大學）。頁 23-127。

_____。1986。〈「中國劇場之儀式劇目」研究初稿〉，《民俗曲藝》第 39 期。頁 100-128。

許瑞坤。2000。〈從科儀音樂看臺灣南部道士的派別〉，《音樂研究學報》第八期。臺北：國立師範大學音樂學院。頁 186-207。

謝忠良。1997。〈道教科儀勅水禁壇的儀式音樂研究〉，國立臺灣師範大學音樂系碩士論文。

第九章 社・會・戲——以礁溪協天廟龜會為中心

史料

《噶瑪蘭志略》。〔清〕2006。柯培元纂輯。臺灣史料集成編輯委員會編輯，臺北：文建會。

《噶瑪蘭廳志》。〔清〕1968。陳淑均修。方豪主編，臺灣叢書本。臺北：國防研究院、中華學術院。

《諸羅縣志》。〔清〕1968。周鍾瑄。方豪主編，臺灣叢書本。臺北：國防研究院。中華學術院。

〈蛤仔難紀略〉。〔清〕2006 。謝金鑾。《噶瑪蘭志略》。臺灣史料集成編輯委員會編輯，臺北：文建會，頁 420-433。

論著

林美容。1996。《臺灣文化與歷史的重構》。臺北：前衛。

＿＿＿＿。2000。《鄉土史與村庄史——人類學者看地方》。臺北：臺原。

邱坤良。2006。〈以遊戲而得道：戲曲神的聚落神角色〉，《2005 亞太藝術論壇國際學術研討會論文集》。臺北：國立臺北藝術大學。頁 463-483。

＿＿＿＿。1982。〈臺灣近代民間戲曲活動之研究〉，《國立編譯館館刊》11 卷 2 期。頁 249-282。

＿＿＿＿。1979。〈西皮福祿的故事——臺灣近代東北部民間戲曲分類對抗〉，《民間戲曲散記》臺北：時報文化。頁 151-182。

＿＿＿＿。1997。《臺灣戲劇現場：抗爭與認同》。臺北：玉山社。

邱坤良、施如芳、張秀玲、藍素婧、郝譽翔。2002。《宜蘭縣口傳文學（上冊）》。宜蘭市：宜蘭縣政府。

施添福。1997。《蘭陽平原的傳統聚落：理論架構與基本資料（上冊）》。宜蘭：宜蘭縣立文化中心。

胡台麗。1979。〈南屯的字姓—字姓組織存續變遷之研究〉，《中央研究院民族學研究所集刊》第 48 期。頁 55-78。

凌純聲。1964。〈中國古代社之源流〉，《中央研究院民族學研究所集刊》第

17 期。頁 1-14。

張炳楠、李汝和、王世慶修。1970。《臺灣省通志》。臺北：臺灣省文獻委員會。

勞榦。1944。〈漢代社祀的源流〉，《中央研究院歷史語言研究所集刊》第 11 期。頁 49-60。

游謙、施芳瓏。2003。《宜蘭縣民間信仰》。宜蘭：宜蘭縣政府。

寧可。1980。〈漢代的社〉，《文史》第 9 期。頁 7-14。

廖風德。1982。《清代之噶瑪蘭》。臺北：里仁。

蔡明偉。2007。《被顯赫的神威——宜蘭礁溪協天廟關帝信仰的宗教實踐與自我生產》，國立東華大學族群關係與文化研究所碩士論文。

蔡相煇編。1997。《敕建礁溪協天廟志》。宜蘭礁溪：礁溪協天廟管理委員會。

礁溪鄉誌編纂委員會。1994。《礁溪鄉志》。宜蘭礁溪：礁溪鄉公所。

龐德新。1974。《從話本及擬話本所見之宋代兩京市民生活》。香港：龍門書店。

各篇論文出處

第一章	〈時空流轉，劇場重構：十七世紀臺灣的戲劇與戲劇中的臺灣〉：發表於《戲劇研究》第12期，臺北：國立臺灣大學戲劇系，2013.07。
第二章	〈清代臺灣方志中的「戲劇」〉：發表於佛光大學第二屆文化資產與創意學術研討會，2013.6.6。
第三章	〈戰時在臺日本人戲劇家與臺灣戲劇——以松居桃樓為例〉：發表於《戲劇學刊》第12期，臺北：國立臺北藝術大學戲劇學院，2010.07，頁 7-33。
第四章	〈文學作家、劇本創作與舞臺呈現——以楊逵戲劇論為中心〉：發表於《戲劇研究》第6期，臺北：國立臺灣大學戲劇系，2010.07，頁 117-147。
第五章	〈理念、假設與詮釋：臺灣現代戲劇的日治篇〉：發表於《戲劇學刊》第13期，臺北：國立臺北藝術大學戲劇學院，2011.01，頁 7-34。
第六章	〈林獻堂看戲——《灌園先生日記》的劇場史觀察〉：發表於《戲劇學刊》第16期，臺北：國立臺北藝術大學戲劇學院，2012.07，頁 7-35。
第七章	〈道士、科儀與戲劇——以雷晉壇《太上正壹敕水禁壇玄科》為中心〉：發表於《戲劇學刊》第11期，臺北：國立臺北藝術大學戲劇學院，2010.01，頁 23-127。
第八章	〈道場演法：「命魔」與《敕水禁壇》的戲劇性——以盧俊龍「迎真定性壇」《靈寶祈安清醮金籙宿啟玄科》為中心〉：發表於「海峽兩岸中華文化發展論壇」（會議地點：中國蘇州）2010.05。
第九章	〈社・會・戲——以礁溪協天廟龜會為中心〉：發表於國立成功大學主辦2009閩南文化國際學術研討會，2009.10.27。

國家圖書館出版品預行編目資料

> 劇場與道場，觀眾與信眾：臺灣戲劇與儀式論集 /
> 邱坤良著. -- 初版. -- 臺北市：臺北藝術大學, 遠流,
> 2013.12
> 　　432面；17x23公分
> 　　ISBN 978-986-03-9895-3（平裝）
> 　　1. 戲劇史　2. 劇場藝術　3. 文集　4. 臺灣
>
> 983.3807　　　　　　　　　　102026784

劇場與道場，觀眾與信眾——臺灣戲劇與儀式論集

Performance Space and Sacred Space, Audiences and Believers: Anthology of Theatre and Ritual in Taiwan

作　　者：邱坤良

執行編輯：詹慧君

文字編輯：廖育正

美術設計：上承設計有限公司

校　　對：邱坤良、徐宜君、翁瑋鴻

出 版 者：國立臺北藝術大學

發 行 人：楊其文

地　　址：臺北市北投區學園路 1 號

電　　話：02-2896-1000（代表號）

網　　址：http://www.tnua.edu.tw

共同出版：遠流出版事業股份有限公司

地　　址：臺北市南昌路二段 81 號 6 樓

電　　話：02-2392-6899　傳真：02-2392-6658

劃撥帳號：0189456-1

網　　址：http://www.ylib.com　E-mail：ylib@ylib.com

著作權顧問：蕭雄淋律師

法律顧問：董安丹律師 • 信和聯合法律事務所

出版日期：2013 年 12 月 初版一刷

定　　價：新臺幣 450 元

如有缺頁或破損，請寄回更換

ISBN-13：978-986-03-9895-3（平裝）

GPN： 1010203452